源远流长 盛世流芳

苏昆六十年

韩光浩 编著

《苏昆六十年》编委会

主　任　　金　洁
副主任　　缪学为　　李　杰
委　员　　钱　璎　　顾笃璜　　徐春宏　　蔡少华
　　　　　　吕福海　　王　芳　　邹建梁　　杨晓勇
　　　　　　俞玖林　　唐　荣
主　编　　李　杰
副主编　　蔡少华　　韩光浩

序一

一座城市和一个剧种

金洁 苏州市委常委 宣传部部长

从60年前水磨腔的奄奄一息到如今昆剧的复苏流行,从"继"字辈的一枝独秀到"继""承""弘""扬""振"五代演员的齐整阵容,从举步维艰的苏昆剧团到如今出人出戏的江苏省苏州昆剧院,苏昆已经走过了60个春秋。

经过一甲子的洗礼,苏昆风风雨雨,坎坎坷坷,眷眷挚爱,兴盛不衰,历练了艺术家们的人生追求,印证了昆剧艺术在观众心中不可替代的巨大魅力。站在这60年的节点上,对苏昆历史和来路的回望反观,展示昆剧的现代成就,不是为了满足对一种历史文化瑰宝的炫耀,也不仅仅是为了表示对一门高雅艺术的重视和支持,而是为了礼敬优秀传统文化,增强文化自信,传承好先人创造的精神财富,推动中华文化血脉延续。这是一种感到了肩负着社会重任的选择,又是一种回答着时代挑战的自觉。

从中华人民共和国成立伊始,苏州就把昆剧在当代的继承和发展视为社会进步的精神动力和智力支持。苏昆的历史发展,内蕴着苏州的人文精神;昆剧在当代的再度流行,饱含着苏州的时代经验。昆剧,是推动苏州可持续发展的文化动力和能量源泉之一。

苏昆60年,最需要体悟的是传承精神。苏昆在昆曲被列为人类口述与非物质遗产代表作后,把传承的重任放到了自己的肩上。一个甲子的时光,苏昆实践了剧目、演员、观众的全面系统传承。苏昆礼敬传统,传承有道,让昆曲的发展成为有

源之水，让苏州的文化自信底气十足。

苏昆60年，最具当代意义的是创新精神。青春版《牡丹亭》以一种既不消融主体，又不故步自封的自主姿态，完成了近300场演出，场场爆满，观众反响无比热烈，在海内外成就了"苏昆现象"。正是在这一次又一次的创新发展中，苏昆壮大了自身，实现了发展。

苏昆60年，另一个极具现代价值的是团队精神。打造了17台品牌大戏，拥有了名师闪亮的专家团队，吸引了众多海内外名家前来合作。这是一种以事业为重的集体精神，是一种相互切磋的合力精神，是一种前赴后继的接力精神。

苏昆60年，正是用传承、创新、团队的精神，以时代的创新带动传统的发展，用传统的优势支撑时代的创新。让传统戏目产生"二次生命"，又在此基础上形成了新的模式。这种能力和路径，对大苏州形象和内涵的全球表达，无疑具有重要意义。

苏昆60年，把跨越时空、超越国度、富有永恒魅力、具有当代价值的文化精神弘扬了起来。苏昆60年，以当代人民所喜闻乐见的形式，让时代的经典重新焕发出青春的魅力。

祝愿苏昆在未来的岁月里走得更稳，走得更出彩，为苏州的文化建设带来更大的能量！

序二

苏昆之路

李杰　苏州市文化广电新闻出版局党委书记、局长

发源于苏州昆山一带的昆曲，是中国戏曲艺术的瑰宝。

它的源头可追溯到宋元时期的南曲。明代嘉靖年间，杰出的戏曲音乐家魏良辅以昆山腔为基础，兼收了当时南曲轻柔婉转、北曲激昂慷慨之长，加工整理，"度为新声"，赋予曲调以新的生命力。"里人度曲魏良辅，高士填词梁伯龙"，昆腔传奇《浣纱记》的问世，使昆曲正式搬上舞台而形成一个剧种。昆剧艺术由滥觞蔚然成条条江河，流向了四方，不仅造就了一大批优秀剧作家和优秀艺人，还推动滋养了姐妹剧种和艺术的发展。

然而，数百年来昆曲历经沧桑，正当她濒临灭绝之际，20世纪20年代初，苏州知名曲家张紫东、徐镜清等在有识之士穆藕初的资助下在苏州桃花坞五亩园开办了"苏州昆剧传习所"，特聘全福班老艺人沈月泉等担任教授，培养了50名"传"字辈演员，使奄奄一息的昆曲又绝处逢生。苏州昆剧传习所由此在昆曲史上留下了令人难忘的篇章，并成为中国昆剧当代的复兴基地。

中华人民共和国成立后，党和政府对昆曲艺术关怀备至，敬爱的周总理把昆曲喻为"江南兰花"。1956年10月，江苏省苏昆剧团在昆曲的故乡和早年昆剧传习所所在地——苏州诞生了。在党的"百花齐放，推陈出新"方针的指引下，几十年来，苏州作为昆曲艺术活动的基地，曾多次成功地举办了全国性和地区性的昆剧会演、研讨活动，以及昆剧传习所的纪念

活动，尤其是历届的中国昆剧节，更是推动了昆剧的传承发展。苏州作为昆曲艺术人才的培育基地，涌现出"继""承""弘""扬""振"五代昆曲艺术传人，一代代的艺术家薪火相传，使昆曲艺术真正走向充满希望的明天。

苏昆度过了她的60年，这既是一个光荣的里程碑，也使得我们意识到，作为中国昆曲艺术的发祥地——苏州，如何使昆曲艺术代代相传，重放异彩，我们必须做好回答。这就需要我们为振兴昆曲艺术提供宽松的生态空间，坚持"保护、继承、革新、发展"的八字方针，通过发掘、抢救、传承优秀传统，继续坚持以政府为主导的传承发展模式，多元化探索昆剧精品创作之路，形成昆剧艺术传承发展的合力，使昆剧的艺术特色及成就得以保存和实现。

习近平总书记曾经指出，纵览世界史，一个民族的崛起或复兴，常常以民族文化的复兴和民族精神的崛起为先导。一个民族的衰落或覆灭，则往往以民族文化的颓废和民族精神的萎靡为先兆。文化是精神的载体，精神是民族的灵魂。中华民族的伟大复兴，要在现代化的艰难进程中实现，现代化则要靠民族精神的坚实支撑和强力推动。现代化呼唤时代精神，民族复兴呼唤民族精神。时代精神要在全民族中张扬，民族精神就要从传统文化的深厚积淀中重铸。

苏昆，已经走过60年。而在它面前，古老的昆剧正焕发勃勃生机，未来的道路将更为精彩，也更为宽广。

寄语苏昆

郭汉城
中国戏剧家协会原副主席、中国著名戏曲理论研究家

苏州这个城市，我觉得它是一个梦想的城市，苏州是东方水城，更是艺术之城、昆剧之城。苏州的努力，对昆曲的发展起了很大的作用，不管是剧目、人才，还是设施投入，都推动很大。昆曲有这样的传承和弘扬，与苏州的努力分不开。我对苏昆的发展精神非常赞许，我希望你们好好继承，按规律发展，随时代发展，在中华民族文化复兴的时代做出更大的贡献。

刘厚生
中国著名戏剧理论家

这些年来，我是看着苏昆成长的，心里由衷地高兴。苏昆培养了五代昆剧演员，出人出戏，对中国昆剧振兴起了很大作用。特别是近年来，苏昆的几出大戏都在全国乃至全世界产生了很大影响，有了很好的艺术积累、人才积累。我希望苏昆能更进一步地提高自身，苏州昆剧院应当在昆剧振兴的时代担负起更大的责任。

王文章
文化部原副部长、中国艺术研究院原院长

　　昆剧是中国最具典范性的一个剧种，而苏昆的传承发展，也同样具有很强的典范性，这是非常了不起的。这些年来，苏昆汇集了一大批杰出的表演艺术家，上演了一系列人民群众喜闻乐见的优秀剧目，为传承民族艺术、弘扬民族精神做出了突出的贡献。特别是近十多年来，苏昆在艺术的传承、人才的培养方面亮点迭出，它的发展和实践具有很强的示范意义。我希望苏州昆剧院接下来推出更有力的措施、更明确的发展目标，让古老的艺术焕发时代的青春，为中国戏曲的传承发展起到一个引领的作用。

王文章

白先勇
著名作家、昆曲制作人，苏州市荣誉市民

　　我和苏昆的结缘从2003年开始，这13年来，看着苏昆院蒸蒸日上，我心里十分欣喜。我和苏昆院也合作了好几出戏，最重要的是青春版《牡丹亭》上、中、下三本，接下来是《玉簪记》，再往下是《西厢记》《长生殿》，之后是《白罗衫》《烂柯山》和《潘金莲》。我想这些剧目都可以当作苏昆院的保留剧目，我希望苏昆以后有更多的优秀剧目产生！

白先勇

坂东玉三郎
日本歌舞伎艺术大师、苏州市荣誉市民

 我曾连续六年访问苏州昆剧院,与大家一起排练,共同演出,也感受到苏州昆剧院拥有很多优秀的演员,是最适合传承中国传统古典艺术的剧院。现在回想起苏州,还非常怀念当时访问苏州昆剧院的时光。

 昆曲是运用非常细腻的音乐、歌唱、演技的舞台艺术,也是把哲学和人生通过剧本酝酿而形成的古典艺术。今后,希望苏昆在继续让观众亲近高雅的古典艺术的同时,也能够创作出更多的时代新作。

始创于1921年的苏州昆剧传习所

目录

引子　重寻雅音六十年 / 001

情怀·六十年的筚路蓝缕

昆曲的命就是苏州的命 / 004
民锋苏剧团回归苏州 / 007
苏昆剧团正式成立 / 012
"文革"中在劫难逃 / 017
失而复得"苏昆"之名 / 018
险些被"大潮"淹没 / 021
再次得到全国关注 / 023
昆剧节举办一波三折 / 026
昆剧遇上了好时光 / 032
两台大戏背后的故事 / 036
良辰美景经典重生 / 041
附录1：祝江苏省苏昆剧团成立 / 048
附录2：苏昆名称变迁简表（1951—2016） / 049

入戏·六十年的传习之路

一生爱好是天然 / 052
学戏排戏演戏忙 / 055
见缝插针传承传统 / 060
"继""承"字辈同堂学艺 / 065
苦乐之中的一代传人 / 069
重建剧团万象新 / 074
"弘"字辈脱颖而出 / 082
"小兰花"清脆发声 / 088
"振"字辈紧紧跟上 / 104

品牌大戏展示苏昆精华 / 111
　　附录1：民锋苏剧团（含苏州市苏剧团）主要剧目排演简表 / 114
　　附录2：江苏省苏昆剧团前期剧目排演简表（1956—1969）/ 117

流芳·一曲雅音的传承拓新

　　那些难忘的第一次 / 124
　　苏昆发展与智慧碰撞 / 129
　　六十苏昆的跨越之道 / 138
　　附录1：苏昆历年获奖记录（1989—2016）/ 145
　　附录2：苏昆近年大戏传承表（1999—2016）/ 148

追梦·从《十五贯》到"青春版"

　　当年《十五贯》风行全国 / 152
　　如今"青春版"走向世界 / 153
　　白先勇的拿捏和分寸 / 159
　　东方大雅的寻梦之旅 / 161
　　附录1：青春版《牡丹亭》的演出足迹（2004—2017）/ 167
　　附录2：青春版《牡丹亭》是怎么成功的 / 175
　　附录3："十年青春版"座谈会节选 / 179

典范·非遗传承的苏州样本

　　文化传承一脉相连 / 186
　　昆曲魅力和城市品牌 / 188
　　"文化苏州"和昆曲之路 / 192
　　活态传承的非遗典范 / 196
　　国家战略下的昆剧弘扬 / 199
　　附录1：昆曲：经典是如何流行起来的 / 206
　　附录2：不到园林，怎知春色如许——昆曲青春版《牡丹亭》这些年背后的故事 / 210
　　附录3：苏州昆剧院青春版《牡丹亭》：致力于推动昆曲走向观众 / 217
　　附录4：苏昆六十年：一部好戏复兴一个剧团 / 219

引子

重寻雅音六十年

昆山腔、昆曲、昆剧，600余年悠悠岁月。

寻梦、追梦、圆梦，一个甲子苏昆历程。

60年，在中国人心中，是一个不寻常的概念。天干的甲和地支的子又一次相遇，60年，是一个轮回的结束，也是一个全新的开端。

站在这个时代的节点回望水磨悠悠，无疑充满感慨。

近500年前魏良辅研磨昆腔，雅韵初成；400多年前梁伯龙首演昆剧，一曲风行；之后笛起吴江，临川造梦，悠悠时光，漫漫长路，也曾家家收拾起，亦有户户不提防，终至剧终人散，气若游丝。95年前，有年轻的"传"字辈先生齐聚五亩园，曲声再起；60年前，一个名为"苏昆"的剧团在苏州成立，从此在"传"字辈先师的身范之下，"继""承""弘""扬""振"五代以传承昆曲为使命的昆剧人坚守兰园。60年的岁月里，虽有命运起伏，浩荡沧桑，但终筚路蓝缕，春华秋实。新时代的昆曲之梦从这里开始，让全国瞩目的"苏昆现象"在这里生发……一座城市乃至一个国家的雅文化基因，穿越600年，传承延续。

从1956年到2016年，一个甲子的时光，苏昆实践了剧目、演员、观众的全面系统传承，实现了昆曲保护、艺术生产、人才培养、对外交流、市场培育和文化传承的大发展，打造了中国最好的昆曲传承展示基地和演出推广平台，以一系列振聋发聩的昆剧力作照亮了这一方水磨舞台，走出了一条当代昆曲活态传承之路。

60年的苏昆之路，是中华雅文化的沉潜磨洗与当代复兴的曲折历程。60年的苏昆之路，是中国昆剧人坚守和奋斗的最佳诠释。真正对历史负责、对未来负责，一座城市乃至一个国家的文化基因，乃得以盛世流芳，源远流长。

情怀·六十年的筚路蓝缕

昆曲和苏州之间，有着太多的梦与情。

昆曲的发祥之地在这里，昆曲的发扬之地也在这里。从玉山草堂到虎丘之会，从魏良辅革新昆腔到沈璟规范格律，从梁辰鱼《浣纱记》到李玉《清忠谱》，一脉王者之香，让四方歌者，皆宗吴门。

苏州，是昆曲八面支撑的故乡；苏州，是昆曲永远的洞天福地。

昆曲的曲源乡根在苏州。

1956年，600年的昆曲版图上，苏昆的名号，激活了那缕曲腔雅韵。从首届中国昆剧艺术节到四朵"梅花"绽放，从经典《长生殿》到青春《牡丹亭》，当代最传奇的昆剧舞台作品诞生在这里，世界级的艺术家和昆曲的合作在这里，中国昆曲的活态传承展示基地也在这里。

昆曲，是文化苏州的精气神；昆曲，是苏州返本开新的文化源流。

清末民初，花部诸腔崛起，昆曲沦为"车前子"。笛声一起，如厕纷纷。

然而，昆曲命不该绝。等到1949年，天安门前响起了嘹亮的国歌声，苦苦支撑的昆曲人拼着一口气，将这600年雅音传入了中华人民共和国的时空。

昆曲的命就是苏州的命

1949年4月，古城苏州解放，迎来新时代的苏州筹备成立文联组织。

1951年，苏州正式成立了文学艺术工作者联合会，首位文联主席由苏州市军管会文教部的文艺科长凡一担任。就在凡一上任的数月之前，全国有219位戏曲艺人相聚北京，参加了中华人民共和国召开的第一次全国戏曲工作会议，大会郑重宣告：废除"旧艺人"称谓。在这一年里，中华人民共和国的文化部还先后成立了戏曲领导机构"戏曲改进局"和由43位专家及艺术家组成的顾问性质的机构"戏曲改进委员会"。

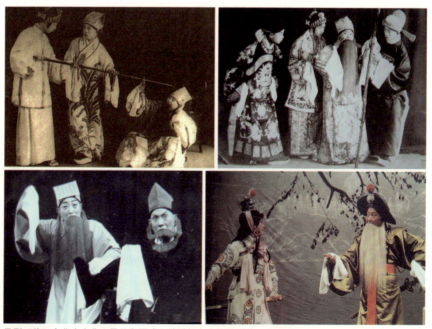

昆剧"传"字辈在中华人民共和国成立前后勉力守护昆剧的一丝香火

苏州军管会大门口，凡一同志曾在这里工作（苏州地方志办公室提供）

 作为昆曲发祥地，苏州曾是昆剧创作和研究的中心，剧作家、音乐家、理论家辈出，苏州造就了昆剧200年繁华荣盛。苏州又曾是出产演员、乐师、箱倌的核心地，一代代文人雅士、家班班主和昆伶名优经案头、场上的精心打磨，创造了卓具中国古典美学特色的昆剧表演艺术体系。

 明清两代，昆曲流传到全国各地，立足生根，于是有北昆、晋昆、湘昆、川昆、徽昆、宁波昆、金华昆、永嘉昆、滇昆、闽昆、粤昆各支派出现，都是"声各小变"，而苏昆"四方歌者，皆宗吴门"的领袖与正宗地位从未动摇。

 发源于苏州的昆剧是纯正的昆剧，是乾嘉风范，"苏派正宗"。然而清中叶后，昆剧由盛转衰，到清末之时，昆剧已呈风雨飘零之势。1921年，有识之士在苏州桃花坞西大营门五亩园集资创办了苏州昆剧传习所，培养出了承前启后的一代"传"字辈艺人。然而当时时局动荡，"传"字辈四处演出，仍难以长期立足。

 而在中华人民共和国成立前夕，中国的专业昆剧班社已经奄奄一息，艺人们各奔东西，自谋生路。如果说还存有专业昆班的话，那也只有一个名为"国风苏剧团"的民间小剧团，因为团内吸收了几位"传"字辈昆剧演员，所以昆、苏兼演，严格意义上只能算是半个昆剧团。他们常年演出于杭、嘉、湖及苏南一带的农村集镇和庙宇，生活十分艰苦。这种状况直到中华人

民共和国成立之初,仍没有多大改变。当时整个社会百废待兴,百业待举,很少会有人花很多精力去注意戏曲,尤其是有点奄奄一息的昆剧。昆剧衰落已经到了相当严重的地步,不少人对昆剧的存在价值和发展前途抱着怀疑甚至否定的态度,仅认为其部分表演形式如身段艺术等,仍可用以滋养年轻的戏曲剧种。

而温山软水的苏州,却总有着让人想象不到的眼光和勇气。自昆曲诞生600年来,苏州总有着一些有骨子的文人,总有着一批将自己的生命注入红氍毹的艺人,总有着台下痴迷和坚持的观众。除此之外,还有着和文人、艺人互相引为知音的地方官员。当时,苏州的一些热爱昆剧的人士积极向苏州市领导提出,希望能举行一次昆剧观摩演出,这一建议得到了当时的市委宣传部部长徐步和凡一同志的重视。经过紧密的联络和安排,1951年4月17日,苏州市主办了中华人民共和国成立以来的第一次昆曲观摩演出活动。他们邀请上海、浙江昆曲界的耆宿名家和苏州的著名曲家,还有流散各地的"传"字辈演员们举行了昆曲观摩演出。本次共演出两场,参加演出的有贝晋眉、姚轩宇、宋选之、宋衡之、丁鞠初、姚竞存、

庆祝中华人民共和国成立时,苏州市民在街头观看歌舞表演(苏州地方志办公室提供)

沈传芷、张传芳、朱传茗、郑传鉴、王传淞、王传蕖、袁传蕃、方传芸等。这次演出在当时苏州最好的戏院开明大戏院举行，《见娘》《看状》《寄子》《断桥》《思凡下山》《痴梦》《游园惊梦》等17个剧目轮番上演，精彩纷呈。一些从来没有看过昆剧的新文艺工作者感到大开眼界，十分惊奇：原来，苏州还有着这么一份"家传"的宝物。

通过这次演出，当时苏州市主管文艺工作的领导和戏剧工作者进一步了解了昆剧的价值，摸清了当时昆剧剧目的传承状况，同时也为保存昆剧这个剧种争取到了社会各界的支持。苏州各界人士开始清醒地认识到昆剧有着丰富的民族文化内涵，是苏州值得而且必须继承的一份极其珍贵的文化遗产。

历史总是有着令人惊奇的巧合。就在苏州举办这次意义深远的昆曲观摩活动的同年同月，在上海滩，一个名为"民锋"的苏剧团悄然成立。这个民锋苏剧团是由上海的苏滩艺人吴兰英个人集资，邀请老艺人朱筱峰、李丹翁、华和笙、尹斯明等40余人在上海组建的民间职业剧团，这个团的演员大多是苏滩艺人，但有的也会唱昆剧，其中也有个别转唱苏滩的昆剧艺人。有意无意之中，"民锋"拉开了日后"苏昆"组建的序幕。

民锋苏剧团回归苏州

在中国当代戏曲发展史上，1951年是一个令人记忆犹新的年份。

这一年5月，中央人民政府政务院发布了由周恩来总理签发的《关于戏曲改革工作的指示》。这一指示的基本内容，被概括成为"改戏、改人、改制"，其中"在企业化原则下，采取公营、公私合营和私营公助的方式，建立示范性剧团、剧场，有计划地、经常地演出新剧目"，成为令人关注的一条。这一文件的出台，促使苏州市戏改工作的重点进一步得到明确，苏州市委提出要把昆剧工作作为苏州戏曲工作的重点之一，并制定了继承、振兴昆剧工作的指导方针。

这期间，浙江的"国风苏剧团"更名为"国风昆苏剧团"，并来苏州接洽，欲落地登记，因为种种原因没有成功。其后，民锋苏剧团在杭、嘉、湖一带演出期间，也得到了政府要对民间职业剧团进行登记以便加强管理的消息，大家反复研究，认为苏剧是苏州的地方剧种，应当叶落

民锋苏剧团尹斯明、庄再春等主演的苏剧《西厢记·游殿》剧照

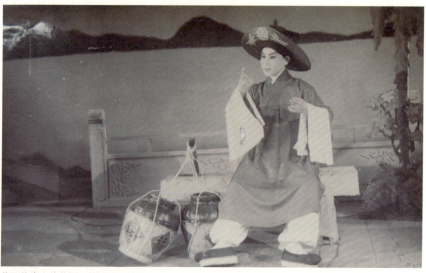

蒋玉芳演出的苏剧《花魁记》剧照

归根，归宗复姓，于是派人和苏州方面联系。经过有关部门同意，"民锋"在苏登记成功，并与苏州市文联建立了关系。1953年10月，"民锋"离开杭州一路演出回到苏州，顺利在苏落户，从一个私营剧团变成在苏州市文化部门领导下的一个民营公助剧团。

民锋苏剧团的"回归"带来了一批在上海滩久经历练的苏剧老艺人，也带来了张继青、丁继兰等一大批日后成为昆剧舞台顶梁柱的年轻人。"民锋"擅长表演的苏剧由南词、滩簧和昆剧合流而成，是由坐唱艺术发展成的一个新兴地方剧种。在苏剧表演中，苏滩艺人十分重视向昆剧艺人学习表演艺术，在演出的剧目中有不少是从昆剧剧目中移植来的。因此，这个苏剧团苏、昆兼演，极受当时戏迷欢迎。

"民锋"落户苏州后，1953年11月，苏州市文联决定由担任文联戏曲改进部部长的顾笃璜同志兼管剧团的政治思想和艺术工作，同时下团工作的还有戏改部的张憙和项星耀同志，后来市文联还陆续为民锋苏剧团调派了好几位编导。这些同志都是戏剧的内行，他们下团后，不仅帮助剧团整顿健全各项制度，还对全团的艺术人员进行了系统培养。民锋苏剧团聘任"传"字辈的老师尤彩云先生、"全福班"的曾长生先生、"洪福班"的汪长全先生，还有曲家俞锡侯等老先生做老师。一时间，民锋苏剧团教戏、排戏、演出，

尹斯明演出苏剧《祝你健康》（1953年）

尹斯明（右）剧照

十分活跃。

就在民锋苏剧团回归苏州一年后，1954年，华东区戏曲观摩演出大会在上海举办，民锋苏剧团和浙江国风昆苏剧团合作演出苏剧。其中，参演的苏剧经典剧目《花魁记·醉归》十分精彩，老艺人庄再春、蒋玉芳的表演珠联璧合，让人好评不断。本次大会上，庄再春获演员二等奖，蒋玉芳获演员三等奖，民锋苏剧团受到广泛关注。

华东区戏曲观摩演出大会获奖之后，"民锋"得到了更多的关心。1955年1月，前来苏州登记的青锋苏剧团也并入民锋苏剧团。两团合并之后的1956年3月，为了给"民锋"提供更广阔的表演舞台，民锋苏剧团改名为苏州市苏剧团，但是剧团性质不变。而这一年的4月1日，浙江省率先将民营公助的"国风昆苏剧团"改为国营的"浙江省昆苏剧团"，该剧团成为当时全国唯一的专业昆剧表演团体。同时，他们将一出根据《双熊梦》改编的《十五贯》演进了北京城，这个由清代吴县戏剧作家朱素臣创作的昆剧作品，经过"传"字辈先生们出神入化的演绎，让新中国的领导人眼前一亮。毛泽东同志八天中连续两次观看了《十五贯》；周恩来总理接见了演员，对演出做了高度评价，并在中南海紫光阁做了一个小时的重要指示。1956年5月18日，《人民日报》特别刊发社论《从"一出戏救活了一个剧种"谈起》，让这次演出被后世誉为"一出戏救活了满园兰馨"。

国家与领导人的重视，让人们对昆剧这个剧种的认识发生了重大转变，全国人民对戏曲的热情被昆曲《十五贯》的热度点燃，全国争睹《十五贯》，大街小巷说昆曲。在这一时代背景下，1956年9月22日至30日，江苏省文化局迅速跟上，与苏州文化局在苏州新艺剧场联合举办了一次规模空前的昆曲观摩演出。参加观摩的有江、浙、沪与安徽、广东、福建、江西、湖南等地代表250人，参加演出的有上海、浙江、苏州三地的剧团。

这一次的阵容可谓经典，俞振飞与周传瑛、王传淞、沈传芷、张传芳、华传浩、郑传鉴，北方昆曲剧院的韩世昌与白云生、侯玉山、侯永奎、白玉珍、马祥麟、李淑君，著名曲家徐凌云携手顾森柏、叶小泓、姚轩宇、姚竟存等都参加了演出。本次共演出8场，剧目40多个，演员人数400余人。翻开当年9月23日的《新苏州报》，一篇新闻里记录着当年舞台

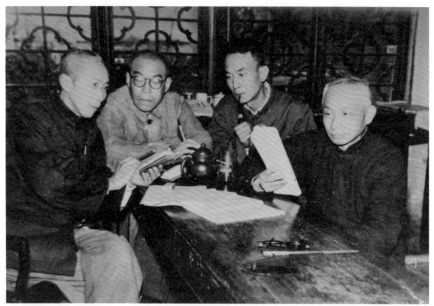
苏昆老艺人在研究剧本

上昆剧名家粉墨登场的盛况：

在"思凡"一出戏里，虽然只是张传芳一人独演，但台下的观众始终被那优美的舞蹈和手面表现出来的剧情所吸引，特别是数罗汉一段，更为入胜，很多初次看昆剧的人，也赞赏说：演得好！看懂了。而在这个舞台上，昆曲前辈徐凌云和俞振飞的联袂演出成了闪亮一刻——最后一出压台戏，由71岁的昆剧老前辈徐凌云和全国闻名的小生俞振飞主演《小宴》，徐老先生所饰的王允以他雄健的台步登场，全场掀起了热烈的掌声，那王允和吕布（俞振飞饰）在宴会上这段优美的舞蹈，不断引起台下观众的掌声。

令人关注的是，年轻的苏剧团在大会舞台上十分活跃，他们派出当时资历尚浅的"继"字辈青年演员参加了演出。令苏剧团的年轻人喜出望外的是，昆曲大师俞振飞主动提出和张继青、章继涓合演《断桥》一折，这给了当年的青年演员们莫大的鼓励。而年轻的"继"字辈演员们也毫不怯场，展现了扎实的唱、做功底，赢得了俞振飞大师和北昆名家韩世昌、白云生等先生的交口称赞。

苏剧团在这一盛会中的亮相，引起了江苏省文化界人士的普遍关注。

江苏省苏昆剧团学员们在练基本功　　江苏省苏昆剧团男学员在学唱昆曲（俞锡侯授曲）

苏昆"继"字辈演出昆剧《十五贯》剧照（姚继焜饰况钟，范继信饰娄阿鼠）

苏昆剧团正式成立

民锋苏剧团自成立之日起便到处巡演，一直没有固定的团址。划归苏州市后，开始也只是每次外地巡回演出回来临时安排剧团的住宿。此时，《十五贯》带来的全国昆剧观戏热迅速升温，作为昆剧发源地的江苏省感到：如果再不成立专业昆剧表演团体，就不能适应这一形势了。

正当江苏省文化厅苦于找不到一个成熟的昆剧表演剧团时，苏州举办的1956年的观摩演出让人眼前一亮。其后，经顾笃璜先生的邀请，江苏省文化局两位局长再次赶到苏州，苏剧团特别演出了一台昆剧折子戏，省文化局两位领导观看后十分赞赏，当夜筹划了将苏剧团改名为江苏省苏昆剧团的事宜。

1956年10月27日的《新华日报》刊发社论《祝江苏省苏昆剧团成立》

没过多久，1956年10月，江苏省委、江苏省政府正式发文公布了一个让苏州文化界喜出望外的消息——"苏州民间职业剧团苏州市苏剧团改建为江苏省苏昆剧团，仍驻苏州，由苏州市文化局代管"。

1956年10月23日，这是一个难忘的金秋之日。江苏省文化局在南京召开了苏昆剧团成立大会，副局长郑山尊、吴白匋郑重地向全体演员正式宣布江苏省苏昆剧团成立。江苏省苏昆剧团是将昆剧与其相近的苏剧合并成立的省级剧团，这个剧团苏、昆兼演，经济上由国家每年给予一定的补贴，民办公助。中共江苏省委机关报《新华日报》在1956年10月27日特地发表了一篇社论——《祝江苏省苏昆剧团成立》。在社论里，有这么一段话让人记忆深刻：

从苏州市苏剧团改为江苏省苏昆剧团，这不只是更改名义的问题。这是说剧团本身的任务更重大了，它要担负起对全省其他剧团起示范作用的任务。

江苏从此有了昆剧团，昆剧团就在苏州。更为重要的是，昆剧团要成为全省剧团的一个示范，就如同昆剧是"百戏之师"一样。苏昆剧团从成立伊始，就被赋予了更大的责任和担当。而尤其令人关注的是，"苏"和"昆"这两个字同时出现在一个剧团的名称里，这标志着剧团的发展思路

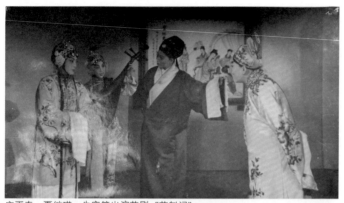

庄再春、夏继瑛、朱容等出演苏剧《花魁记》

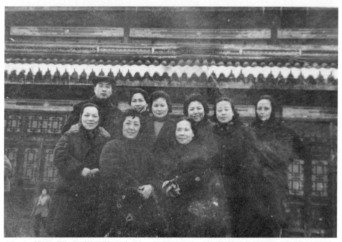

凡一、钱璎夫妇与苏昆艺人合影。前排右起：沈雪芳、庄再春、朱容；后排右起：朱小香、郭音、尹斯明、钱璎、蒋玉芳、凡一（1960年冬）

将是"苏、昆并推，苏、昆并举"。

政府的重视，让剧团第一次有了固定的团址——文衙弄5号。这是明代著名文人文徵明孙子文震孟的故园"艺圃"。于是，在天库前巷与宝林寺前巷之间的一条小巷里，曾经滋养过吴门文人的"艺圃"又给了曾经在文人厅堂间流光溢彩的昆曲一个安身之处。"艺圃"中花园池北有一座水榭，名为"延光阁"，后面有一座大厅被改建为剧团的排演厅。园中还有一座中厅名为"博雅堂"，房屋高大而敞亮，也被辟为演员练功和排练的

厅堂，"传"字辈老师暑期来教戏就在"博雅堂"。演员的宿舍则在东边厅堂的后厢房中。

刚刚挂上崭新的牌匾，江苏省苏昆剧团立马就成了全国同行关注的焦点。成立两个月后，北昆的老艺人赶来苏州，为新成立的苏昆剧团传经送宝。1956年12月13日至15日，北昆艺术家们在新艺剧院演出了《出潼关》《夜奔》《钟馗嫁妹》和《游园惊梦》等经典剧目。北方昆剧名家中扮演秦琼的白玉珍和扮演林冲的侯永奎，有声有色地把两个遭受陷害的英雄形象展现在观众面前；韩世昌先生和白云生先生则表演了拿手好戏《游园惊梦》；时年63岁的侯玉山先生生动地演绎了《钟馗嫁妹》。江苏省苏昆剧团的年轻演员们捧着鲜花蜂拥上台，把鲜花送到北方昆剧前辈们的手里，眼里满是对昆剧未来的期待。

其后的1957年6月，北京成立了北方昆曲剧院；1958年，上海成立了上海市青年京昆剧团；1960年，湖南郴州成立了郴州专区湘昆剧团。600岁古老的昆曲瞬间焕发出蓬勃生机。苏昆认识到，新团成立，既是喜事，也是挑战。提高艺术水平、推陈出新、挖掘整理和改编审定传统剧目的任务更是艰巨，既要排戏，又要演戏，还要学习。同时，新剧团要让青年演员们得到更多的锻炼，就要发扬勤学苦练的精神，奔赴各地演出。因此，全团在之后的日子里分为三个演出队，其中第三演出队主要由青年人组成。三个队有分有合，在江、浙、沪等地巡演。

为扶持苏昆的艺术发展，当年的苏州市文化局还做出了几个今天看来极为高明而又大胆的决定：将新艺剧场交给苏昆剧团经营，凡是苏昆的演职人员均可免费进入苏州各剧场观摩戏剧（曲）、电影；有时剧场还根据学员学习的需要，特地邀请外地著名剧团来苏演出。在观摩前，老师向学员们讲解演出剧目的内容和艺术特色，观摩后，又组织学员评论。总之，从各个方面为苏昆的演员们创造条件，提供学习机会，不断提高演员的艺术素养。

新成立的苏昆剧团十分忙碌。因为《十五贯》带来的昆曲热，凡是外宾来苏州，差不多都要看他们演出，剧团的金牌剧目《岳雷招亲》连南林饭店的服务员都听熟会唱了。苏昆剧团同时还要去南京、上海演出，主要也是招待外宾和各级领导。他们先后为刘少奇、周恩来、贺龙等国家领

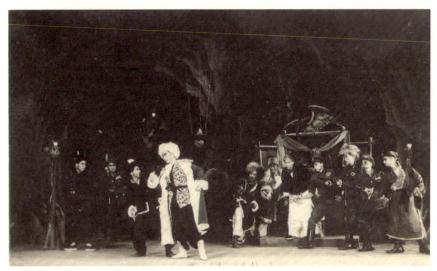

昆剧《智取威虎山》演出剧照，吴继杰饰演杨子荣，刘继尧饰演滦平，蒋继忠饰演座山雕

导人，还有柬埔寨的西哈努克亲王、越南的胡志明主席等国宾演出。这一时期，苏昆的演员们在沪宁线上来回跑，很多时候，刚从火车上下来，外事办的汽车已经等在站口了，去剧团拉服装道具的车子也已经抵达，演员们有时顾不上休息就奔赴演出地。这样的时间一长，不但演员们有点吃不消，省里也觉得不太方便。到了1959年，苏昆剧团的"承"字辈演员开始入团，江苏省文化局借机向省政府打了一个成立分团的报告。于是江苏省委决定，调部分"继"字辈演员赴南京组建江苏省苏昆剧团南京团，属省文化局领导。原苏昆剧团留下的成员仍驻苏州，为江苏省苏昆剧团苏州团，仍由苏州市文化局代管。

于是，1960年5月，苏昆剧团一分为二，成立了分驻宁、苏的两个团。苏州把张继青、姚继焜、董继浩、吴继月、范继信、姚继荪、王继南、高继荣、吴继静、潘继正、李继平、崔继慧、朱继云等13位最好的演员和部分乐队成员送到南京，这些人成了南京团的骨干。后来在1964年4月，浙江省昆苏剧团根据自身情况，将剧团名字抽掉一个"苏"字，定名为浙江昆剧团。这样一来，全国就只剩下江苏省苏昆剧团这一个剧团演出苏剧了，它也因此成为"苏、昆兼演"的"天下第一团"。

中华人民共和国成立之初，昆剧得到了苏州洞天福地般的滋养，这是幸运。而不幸的是，剧团演职员们满怀艺术梦想，刚刚兴冲冲地迈上新里程，还没有站稳，就撞上了"文化大革命"。

"文革"中在劫难逃

1956年，一出《十五贯》救活了昆剧。应该说，这次的昆剧"复活"，政治因素大过了戏曲自身的因素。然而时隔9年的1965年以后，也是因为政治，昆剧被扼杀长达13年之久。在这样的大环境下，苏昆亦是在劫难逃。

当年，全国所有的昆剧团都"紧跟"时代形势，为工农兵服务，苏昆也排演了《活捉罗根元》和《雷锋的故事》《智取威虎山》《焦裕禄》等一大批现代剧目。周恩来总理和叶剑英元帅都对昆剧院团的发展表示赞赏。然而，十年动乱开始后，全国昆剧院团都被迫解散。1966年8月，苏昆剧团的牌子也被彻底砸烂，原驻南京的苏昆南京团更名为江苏省京剧二团，苏州团则被迫换上红色文工团牌子。工宣队进驻苏州剧团后，全体人员被赶至吴江五七干校，边劳动边改造世界观。几年后，重新恢复的苏剧小组仅有20余人。苏昆第一代剧团创办人被关进牛棚，批斗审查，下放乡村。一直致力于苏州苏剧和昆剧事业的周良、顾笃璜等人被诬陷为长期盘踞在文化圈里的资产阶级代表人物和"反动学术权威"。1966年，已被造反派控制的《苏州工农报》头版刊登了批斗周良、顾笃璜和潘伯鹰的大字报。值得玩味的是，现在再将当年大字报上所列举的顾笃璜先生的"罪状"一一读来，恰好证明了当年苏州昆剧工作者对昆剧传承保护所做的努力：

过去统治阶级愈喜欢，就愈在艺术上、技巧上精雕细刻，我们就愈要继承下来。我们要继承遗产，不可漏掉一字，如果有遗漏，就是对人民有罪。不管黄色有毒，先学下来，继承遗产要成立志愿军。

当年，苏昆剧团的演员们遭遇了很多磨难。在十年的文化浩劫中，艺术上日趋成熟且已担当中坚力量的"继""承"字辈青年演员，一部分被迫转业至工矿企业，一部分无奈地跳起了"忠字舞"、唱起了样板戏。那在梦中

所想象、所追求的苏昆复兴之路又一次被无情斩断。那些为观众所熟悉的演员们绝迹于舞台，他们被耽误了十年以上最宝贵的艺术成长时光。

失而复得"苏昆"之名

昆剧，是中国人对美的一种独特的叙述方式。然而，正值当代昆剧工作刚有起色之时，"大跃进""文化大革命"等政治运动接踵而来，紧接着大演革命现代戏，昆剧复兴之路便又只能停滞了。

然而世间总有不能改变的规律，七八年之后，历史的道路渐渐又峰回路转。

"文革"后期的1972年10月，江苏省决定，将已改名为省京剧二团的苏昆南京团"下放"苏州，与苏州市"红色文工团"的苏剧小组合并，恢复成立江苏省苏昆剧团。

1976年秋，十年"文革"动乱结束。1978年，邓小平主持召开科学和教育工作座谈会，国家恢复了高考制度。也就在这一年的7月，浙江省恢复成立了浙江昆剧团。同年11月，江苏省文化局做出决定，将在苏州的江苏省苏昆剧团调回南京，成立江苏省昆剧院；原驻苏州的江苏省苏昆剧团苏州团改为江苏省苏剧团，专演苏剧，仍由苏州市文化局代管。

江苏省苏昆剧团再次一分为二。然而，苏州团成了苏剧团，少了一个"昆"字，这让老团员们心有不甘，因为"苏昆"这两个字曾有着他们一个个饱满的舞台之梦，曾记录着他们的喜悦、悲伤、理想和憧憬。

1979年，刚从"文革"劫难中恢复过来的苏州市文化局、苏州市文联郑重地举办了一次"苏剧音乐艺术讨论会"，并举行了全市专业剧团青年演员会演。在这次苏州市专业剧团青年会演中，苏剧团准备了《思凡》《寄子》《游园》等五个昆剧传统折子戏。虽然剧团名字是"苏剧团"，但剧团的演员们清醒地认识到苏剧形成的历史原因和历史条件，在培养舞台新苗时，依然以"昆"养"苏"，用传统昆剧打底。

1981年9月1日至9日，昆剧传习所成立60周年纪念活动在苏州举行。这是"文革"过后苏州昆剧界举办的第一次大活动，来的都是文化名人和艺坛大腕。文化部副部长吴雪，中国文联副主席、表演艺术家俞振飞，中

凡一、钱璎夫妇与苏昆剧团领导及部分"继"字辈演员合影留念。（左起）尹继梅、龚继香、吴继杰、华继韵、周继康、尹继芳、凡一、杨继真（蹲）、顾笃璜、周继翔、朱继勇（前）、凌继勤、钱璎、邹家源（1964年3月）

苏昆剧团部分演员深入生活参观体验

国剧协副主席张庚、中国艺术研究院院长郭汉城等领导和专家，以及在世的16位昆剧"传"字辈老艺人周传瑛、王传淞、沈传锟、姚传芗、包传铎、王传蕖、周传沧、郑传鉴、方传芸、张传芳、邵传镛、倪传钺、沈传芷、薛传钢、刘传蘅、吕传洪都来了。吴雪副部长在开幕式上代表文化部和全国剧协向16位"传"字辈老演员赠送了纪念匾，表彰他们在继承和发展昆曲艺术方面的功绩。纪念活动中演出了8台戏，举行了各种类型的座谈会，探讨了昆曲剧目和昆曲艺术的继承与发展诸问题，并参观了新辟的"苏州昆剧史陈列馆"。虽然内容让人目不暇接，但是，抢救和继承昆剧传统艺术的挑战，像一块巨石沉甸甸地压在每一个人的心头，复兴昆剧，是这次纪念活动的唯一主题。

1981年，江苏省文化局副局长郑山尊向省文化局建议为苏剧团复名。1982年2月，经江苏省人民政府批准，江苏省苏剧团终于恢复了"江苏省苏昆剧团"的原名。

重获新生，颇让人摩拳擦掌。但苏昆剧团元气已伤，步履维艰。

1982年3月，苏州市文联重建了苏州昆剧传习所。重建后的昆剧传习所设在苏昆剧团内，马上推出了第一期活动的项目，举办了有关文学、音乐以及理论研究人员参加的"昆剧填词、曲学习班"，意在加强昆剧专业人员的文化底蕴，重新审视昆剧传承的意义。

1982年5月25日至6月3日，由文化部及江苏省、浙江省、上海市文化局和苏州市文化局联合举办的"江浙沪两省一市昆剧会演"在苏州开幕。文化部副部长吴雪，中国文联副主席、表演艺术家俞振飞，中国剧协副主席、江苏省文联名誉主席陈白尘，中国艺术研究院院长、著名文艺评论家王朝闻，中共江苏省委常委、副省长汪海粟，江苏省人大常委会副主任匡亚明等出席会议。"传"字辈老演员、南北昆名家以及两省一市的昆剧表演团体、观摩代表等1600余人参加了活动。这次大会共演出了5台大戏和34个折子戏，明确提出了"抢救、继承、革新、发展"的昆曲工作八字方针。前来与会的俞振飞先生满怀深情地寄希望于当年活跃在舞台上的中青年昆剧演员，希望他们能承前启后、继往开来，把昆剧艺术一代代完整地传下去。

这一大批全国性的重大昆剧活动紧锣密鼓地在苏州举行，反映了当时

文化界对昆剧境况的重视。文化管理部门的最高层也在思考：昆剧该如何接力传承？如何振兴？这些活动也对苏州昆剧艺术的继承和发展起到了积极的推动作用，越来越多的人开始关注昆剧。

险些被"大潮"淹没

"文革"结束，昆剧又面临着新的挑战。

20世纪80年代开始，随着改革大潮的急剧推进，商品经济及其意识前所未有地冲击着中国人物质生活和精神生活的各个领域，戏曲的生存逐渐开始面临新的考验。社会发展的日新月异使得文化市场越来越趋向多元，戏曲的境遇却因此变得不容乐观——20世纪五六十年代那种"全民看戏"的单一化娱乐方式已经一去不复返。欣赏戏曲不再是文化娱乐的主流，流行文化对传统文化形成了越来越大的冲击。尤其是录音机、电视机普及以后，人们的兴趣爱好发生了显著变化，作为雅文化代表的昆剧也就不可避免地受到了冲击：戏曲观众的逐渐流失，导致昆剧观众面狭隘，且年龄相对偏高，昆剧再一次被社会淡忘。

舞台之下，识者寥寥；舞台之外，大批苏州的有识之士依然在为昆剧奔走呼吁。

1981年，苏州与意大利的威尼斯结为友好城市，威尼斯市长马里奥·里戈来苏州观看京剧《李慧娘》并邀请主演胡芝风去意大利演出。苏州市文化局党组书记钱璎意识到这是一个让世界重新认识昆曲价值的机会，她提出应该把昆曲带去意大利。可这时里戈先生已经去了南京，钱璎火速和省里联系，让里戈观赏张继青的《痴梦》，里戈看了十分满意。1982年10月27日至11月15日，苏州组建了一个由昆剧、京剧、评弹艺术家组成的"苏州戏曲演出团"出访威尼斯，省、市两个昆剧团合二为一携手同行。在演出中，张继青带去的昆剧《游园》和《痴梦》震惊了欧洲观众，被誉为"纯粹的艺术"。这次赴意大利的成功演出带动了海外人士对昆剧艺术的关注，并为昆剧走向世界埋下了伏笔。

昆剧大师俞振飞先生也为昆剧的生存发展辗转反侧，夜不能寐。1984年9月，俞振飞先生给党中央和胡耀邦同志写了一封意义深远的信，呼吁

苏州戏曲演出团在意大利（1982年）

联合国教科文组织来剧团收集表演及音乐资料（1983年）

抢救昆剧，建议"国家定昆剧为重点保护的文化艺术"。此后，1985年6月15日至7月中，张继青再度领衔江苏省昆剧院参加西柏林地平线世界艺术节和意大利斯波莱托第28届世界戏剧音乐节，又获巨大成功。昆曲艺术的成功实践再次给舆论提供了依据，北京知名人士发起筹建中国昆剧研究会。8月，文艺界名流相继发表联名信呼吁"给昆剧吃偏饭"，因为大家看到，特殊时期昆曲一定需要呵护，昆曲的命运事关中华文化基因和传统的延续。

俞振飞先生的这封信以及苏州乃至全国文化界的自发行动推动了昆曲保护振兴一系列文件的出台。文化部领导看到了问题的急迫性，果断决策，迅速签发了文艺字(85)第1604号《关于保护和振兴昆剧的通知》的文件。1985年10月，文化部艺术局主持的全国昆剧院团长会议在苏州昆山举行。11月，全国政协文化组与北京昆曲研习所联合举办活动纪念50年代以来去世的"传"字辈昆曲艺术家，并将抢救昆剧作为呼吁和研究的头等大事。

然而，由于刚刚从禁锢封闭时代"解放"出来，并不是很多人都能够懂得昆剧的价值，一时间，这一缕中华文化之脉还不能断流重续，经得住扑面而来的商品大潮的冲击。虽然因《十五贯》而繁荣一时的"全民昆剧"已经成为遥远的历史，但热爱昆剧的人士依然在努力着。

再次得到全国关注

1986年1月，这是一个重要的时间点。

这个月，文化部"保护和振兴昆曲会议"在上海召开，决定成立"振兴昆剧指导委员会"，主任委员为俞振飞。4月，周巍峙任名誉主任，苏州的周大炎、顾笃璜、钱璎受聘担任委员，钱璎还兼任秘书长。会议决定每年办两期培训班，培养昆剧传人。第一期培训班确定4月初在苏州开办。

相隔一个月后，这个刚成立的机构便火烧火燎地召开了第一次全委会，确定了"昆指委"工作条例。出席会议的周巍峙先生既忧心忡忡又充满希望，因为在他心里，保护和发展民族优秀文化传统已然成为具有国家战略意义的大事。他总结了中华人民共和国成立以来的昆曲工作，分析当时昆剧面临的形势后说："昆剧老艺术家都已到高龄，若再不抓好，不能将传统优秀剧目及表演艺术继承下来，将要犯大错误。因此，力争在5年内，前两年完成250出戏的学习抢救，后3年进行整理提高。"

1986年，苏州再一次成为中国昆剧艺术的传承重地。

4月1日，一个深具意义的全国昆剧培训班在姑苏城北的苏昆剧团开学了，这是"昆指委"成立后的第一期培训班，特地聘请了13位年逾花甲的"传"字辈艺术家以及北方昆剧院的马祥麟担任主教老师。文化部副部长

周巍峙在开学典礼上讲了话。他说，65年前在这里开办的昆剧传习所，培养了一大批优秀的"传"字辈昆剧艺人，如今在这里举办昆剧培训班，是抢救、继承、保护昆剧的一个重要步骤。文化部振兴昆剧指导委员会主任委员、著名昆剧表演艺术家俞振飞因在北京开会，不能来参加开班典礼，但是他特地寄来了书面发言。开班典礼上，还转达了中宣部副部长贺敬之的祝贺。

回望这段历史，在中华人民共和国成立后的昆剧发展之路上，1986年是继1956年之后昆剧得到全国关注的又一个"昆剧年"。65年前的传习所，20年前的首期培训班，都造就了一大批昆曲的骨干力量。如今的昆曲舞台上，第一期培训班学员中的很多人已经成为当之无愧的大师级演员。

1987年，文化部再次发出《关于对昆剧艺术采取特殊保护政策的通知》，文化部决定在北京举办全国昆剧抢救继承剧目汇报演出。经过钱璎先生和苏昆剧团的努力，这一年年底，气血初愈的苏昆剧团赶赴北京，带着昆剧《相约讨钗》《描容别坟》《回营》《芦林》《春香闹学》及苏剧《快嘴李翠莲》片段、《醉归》等，参加全国昆剧汇报演出。其中，"弘"字辈青年演员王芳在苏剧《醉归》中饰演的"花魁"一角获得了首

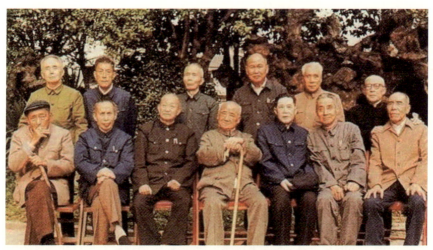

第一期培训班主教老师合影。前排左起王传淞、王传蕖、郑传鉴、沈传芷、倪传钺、沈传锟、薛传刚；后排左起吕传洪、姚传芗、邵传镛、周传沧、马祥麟、包传铎

第一期培训班的部分汇报演出剧目单

都专家和观众的好评。文化部领导和俞振飞、张庚、阿甲、刘厚生、陈荒煤、吴祖光等一大批全国著名的戏剧家前来观看演出，苏昆剧团的晋京演出成为当时全国昆剧抢救继承工作的亮点。

1988年，中断近百年的"中秋虎丘曲会"断流重续，再度唱响。自清乾隆以后，传统昆曲盛会虎丘曲会随着昆曲的衰微及其他多种原因，逐渐沉寂。而这一年的9月24日至26日，苏昆剧团与当时的苏州市郊区人民政府一起合作，共同恢复了这一曲会盛事。当年9月25日，虎丘千人石畔响起曲韵清音，昆剧"传"字辈老艺人及来自京、津、沪等八市的曲家、曲友近400人在此汇集。千人石上，12名全国梅花奖获得者和来自全国六大昆剧院团的优秀昆剧演员、各地曲友、昆曲爱好者竞相献艺，从上午8点半到下午4点半，共演唱曲目近70个。全国著名戏曲表演艺术家俞振飞先生、著名书画家张辛稼先生睹此盛况，欣喜万分，在冷香阁提笔挥毫。俞振飞先生欣然题赠"兰曲伴月"，张辛稼先生题"清歌一曲，绕梁三日"，赠予曲会留念。

1989年9月，由顾笃璜先生提议，苏州大学中文系开办了全国唯一的昆曲艺术本科班。苏州大学邀请沈传芷、郑传鉴等"传"字辈先生，昆山

的高慰伯先生，苏昆的毛伟志、王士华、陈蓓、陈彬等任教，在大学校园里开排《游园》《琴挑》《奸遁》《痴梦》等昆剧折子戏。

20世纪80年代末到90年代初的这段时光，是苏昆剧团最艰苦的时期，坚持传统或许注定要经历漂浮苦熬，那时，演员们演出排戏都少得可怜，而改行流失、闲散兼职的比比皆是。但是，苏州还是有一部分昆剧人在坚守，他们相信：昆剧因为美而纤弱，但是美好的东西一定会有精彩的明天。

昆剧节举办一波三折

1992年，中国大地上商潮涌动。这一年，上海浦东新区的整体区划正式被中央政府批准，大改革大开放的格局全面形成。

和上海近在咫尺的苏州也加快了开放发展的步伐，同时依然心系昆剧。这时似乎已听不到公开贬低昆曲的声音了，但昆曲要走出低谷并非易事。

1992年4月，由国家文化部艺术局和江、浙、沪三省市文化厅（局）主办，昆山市人民政府和苏州市文化局承办的"昆剧传习所成立七十周年纪念会"在昆山举行，硕果仅存的8位"传"字辈艺术家除上海的邵传镛先生因健康原因未出席外，其他7位"传"字辈老艺术家沈传芷、倪传钺、郑传鉴、包传铎、王传蕖、姚传薌和吕传洪均到会参加，当时最年长的沈传芷已87岁，最小的吕传洪也已77岁。开幕、研讨、观摩、闭幕，一切亦如往昔，但值得关注的是，这次会议上专门讨论了1993年在昆山举办首届中国昆剧艺术节的相关事宜。与这次会议遥相呼应的是，这一年的10月，时任上海戏剧学院院长的余秋雨向在台北举办的"汤显祖与昆曲艺术研讨会"提交了论文《昆曲——中国传统戏剧学的最高范式》，海峡两岸的目光都聚拢在这一至美的艺术上。

1993年，中国昆剧研究会、江苏省戏剧家协会在苏州联合主办了全国昆剧院团长会议。中国戏剧家协会副主席、中国昆剧研究会会长张庚，中国戏剧家协会副主席郭汉城及文化部振兴昆剧指导委员会的部分专家、学者出席了这次讨论会，并由阿甲、周巍峙、张庚、郭汉城、刘厚生、冯牧、曹禺等15人向文化部发出了支持昆剧事业的呼吁书。这次会议开诚

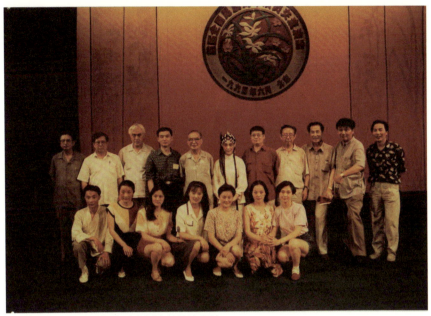

苏昆参加首届全国昆剧展演活动合影（1994年6月）

布公，指出经济大潮涌动，体制问题仍在，文化部"昆指委"有名无实，昆曲命运堪忧；昆剧院团存在"六少三多"：演出少、排戏少、练功少、观众少、收入少、接班人少，兼职下海的多、改行流失的多、闲散无戏的多。值得注意的是，会议讨论了昆剧能否列入大学文科课程、普及戏曲文化、培养新一代有文化素养的观众等问题。也就在那一年，苏州大学昆剧艺术研究班已经办学4年，该班学生已学完了大学文科全部课程，并学了昆剧专业知识和有关理论，还学了舞台表演艺术，却面临择业难题。

然而，这次会议却没有研究原定于昆山举办首届昆剧节的相关事宜，因为昆山市专程来人说明了缘由：由于各种情况，剧场来不及建好，昆剧节须推迟。昆剧节办不了了，昆剧在市场经济时代到底该走向哪里，会议也无法做出回答，关键问题一直悬而未决。在中国戏曲研究专家郭汉城和刘厚生的记忆里，从1993年至1999年，每年都开会，但是每年讨论的都是一些理念和战略的话题。拿他们的话来讲，就是没有什么大成绩，都是

鸡毛蒜皮。抢救昆剧，落到何处才能发力？大家都在等待。谁知，这一等就是7年。而就在1993年的夏天，在赴南京江苏省昆剧院兰苑剧场举行完实习公演后，曾被称为"继七十年前昆剧传习所之后在中国戏曲史上值得记载的又一新篇章"的苏大昆剧班的学生终究没能从事昆剧的传承研究工作，毕业后散入社会。

当年，面对快节奏的生活，昆剧舒缓柔和的曲调被戏说为"昆曲昆曲，困困吃吃"，令雅音识者如鲠在喉。此外，昆剧演员收入普遍较低，相较于歌星、影星的高收入，昆剧演员劳动强度大，体能消耗高，但得到的经济回报却不能与之构成正比，不少演员只能搞起了"三产"，甚至有些演员最终离开了舞台，另谋生路。此外，昆剧演员老化，表演艺术后继乏人……对此种种，有人不无冷嘲热讽："昆剧真的成了'困局'。"苏昆剧团发展举步维艰，剧团里每周演一场，一年演不了多少场，吃饭都没有了着落。于是为了生计，苏昆当年推出了一个"定向戏"计划。定向，不是计划经济，而是让剧目成为一种商品，也就是根据"客户"的意向编剧演出。

就在昆剧之路一片愁云惨淡之际，1995年，苏昆剧团迎来了它的第一个中国戏剧梅花奖，让人心中为之一喜。

梅花奖是中国戏剧表演艺术最高奖，当时每两年一评，旨在表彰在表演艺术上取得突出成就的中青年戏剧演员。这一年的4月12日，新华社公布了第十二届中国戏剧梅花奖获得者名单，曾师从沈传芷、施雍容、蒋玉芳、庄再春、张继青等老师学习昆剧和苏剧的苏昆剧团演员王芳榜上有名，这是苏昆剧团得到的第一朵"梅花"，也凸显了苏昆人在戏曲不景气的年代仍然苦苦相守、默默耕耘的努力。但是，在以经济建设为主的大环境中，梅花奖带来的余波并没有想象中的大。

1996年10月26日，苏昆剧团在苏州戏曲博物馆庆祝建团40周年，这是一次简朴的纪念活动，上午座谈，下午演出。南京的张继青、姚继焜，上海的蔡正仁、刘异龙参加了纪念活动。

1997年12月4日，联合国世界遗产委员会第21届全体会议批准苏州古典园林列入《世界遗产名录》。曾在园林的厅堂间流光溢彩的昆曲却依旧波澜不惊：搞会演，昆曲就冒一下头；不搞会演，昆曲就无声无息。

1999年，是20世纪的最后一个年头。这年6月，"昆指委"在郴州开会，照例来的都是学者专家、文化局局长、昆剧院团长。在这个会议上，第8次说到要举办中国昆剧艺术节的问题。之前，每次的"昆指委"会议都有专家提出应该举办昆剧艺术节，让昆剧人振奋起来，让全社会重视起来，各地的文化局局长们也都赞成，但是小干部要干大事太难了，郭汉城终于发火了：如果再这么下去，那就是浪费时间，下次我就不参加了！郭老的一番火气惊呆了众人，大家议论纷纷，从他们焦急的眼神中可以看出，他们把希望寄托在昆剧的故乡——苏州。

当时的苏州文化局局长高福民在他后来的回忆文章《振兴昆曲，责无旁贷》里写道：

1999年6月，我与苏昆剧团的团长到湖南郴州参加文化部召开的昆指委成员年会。会上，大家对在新的历史时期弘扬民族优秀文化、振兴昆剧艺术提出了许多很好的设想与建议，并一致呼吁全国昆剧界翘首以待、期盼多年的昆剧艺术节在世纪之交应当举办了。在谈到首届昆剧艺术节应该放在哪里举行时，委员们的目光几乎一齐集中到我身上，与会的领导和专家认为在昆剧的发祥地苏州、昆山举办首届昆剧艺术节较为适宜。一是数百年前昆剧从这里辉煌并逐步走向全国，今天，首届昆剧艺术节放在这里举行，作为新的起点，对于昆剧艺术在新世纪更好地继承与发展，具有非同寻常的意义。二是苏州人文荟萃，是全国著名的历史文化名城，特别是改革开放、经济和社会发展比较快，知名度高，具备承办昆剧艺术节活动的物质条件和文化氛围。面对领导和专家期待、信任的目光，想到全国昆剧界的迫切愿望，一种使命感和责任感油然而生。我们觉得应该为昆剧事业的振兴脚踏实地做一份贡献，为苏州争光。

时隔多年以后人们才知道，这次郴州会议，郭汉城、刘厚生这些戏曲界的专家、权威都差点对办节失去了信心。高福民在说到这件关系到昆曲命运转折的大事时，对当时的情景依然记忆犹新。开完会，他憋着一股劲，一个晚上打了3个电话，对方分别是昆山市委书记张卫国，苏州市委常委、宣传部部长周向群，还有文化局的老局长钱璎。高福民回忆当年的这个夜晚说：3个电话，打了两个多小时！两个多小时，决定了中国当代昆曲史上的一件大事，苏州要办昆剧节！

首届昆剧艺术节演出表

首届昆剧艺术节参演剧《长生殿》剧目单

高福民赶回苏州后，一面加快筹备昆剧节，一面向社会各界传出信息：古老的昆剧要过节了！本来大家还在担心昆剧在这个新世纪还有多少戏迷和曲友，不料消息一经传出，很快激起了国内和海外戏曲界、昆剧界的强烈反响。昆曲要过节，四海皆宾朋。不仅我国大陆现有的昆剧专业艺术院团哗啦啦全部报名参加，我国香港、台湾等地区的民间昆剧艺术社团及美国、加拿大、德国、日本的曲友也纷纷来函来电要求组团参加，昆曲盛会未办先热了。

昆曲，曾经一分钱难倒的英雄汉，在故乡苏州的力挺下，终于办起了第一次真正的庆典。2000年3月，绿柳含烟，幽兰吐香，首届中国昆剧艺术节顺利在苏州开幕了。

在为期一周的昆剧节中，昆剧展示了它久违的人气，昆山大戏院、开明大戏院、苏州市人民大会堂、苏州博物馆、文华曲艺厅处处雅韵绕梁。全国七大专业院团，来自我国台湾、香港地区及日本的昆剧社团共800名演员、曲友先后登台，演出20余场，展示了这门中华民族古老艺术的生命力。10部经典名剧经过改编、重排，风格各异，精彩纷呈，在现代舞台上焕发了青春。中国戏剧家协会顾问郭汉城、刘厚生等先生终于乐了，他们纷纷著文祝贺。首届昆剧艺术节组委会主任、文化部副部长潘震宙也兴奋了，他说："昆剧艺术是我们中华民族对世界文化艺术的一个重大贡献。"

江苏省苏昆剧团在意义非凡的首届中国昆剧节会演大会上献上了精彩演出，除了昆剧《钗钏记》和梅花奖得主王芳领衔的一出苏剧《花魁记》外，"扬"字辈青年演员们演出了清代戏曲大师洪昇撰作的名剧《长生殿》片段。5对青春靓丽的"唐明皇"和"杨贵妃"出场，引起了一阵阵掌声，那充满朝气的台风，文雅美好的形象和清朗高爽的歌喉，牢牢地吸引住了观众。这是苏昆"小兰花"，也是苏昆第5代演员首次出现在全国戏迷的面前。其中，有如今大家已经公认的有成就的演员俞玖林、沈丰英、周雪峰等，他们都是当年在这个舞台上亮相的"娘娘"和"皇上"。

面对台下一片叫好，当时的苏昆剧团自己心里明白：剧目储备不足，演员排演断档，后续力量的成长还有待时日。然而，首届昆剧节却显示了昆剧在民间的潜在能量，尤其是观众的踊跃与昆剧古老而低调的传统形象形成了强烈的反差。1000余套票供不应求，海外订票达100多套。20余台演出场场爆满。忠王府古戏台的几场演出，人多座位少，许多观众站着连看3个小时，观众对昆剧节报以极大的热情。各地昆剧团、海内外曲友惊叹：都说昆曲"曲高和寡"，没想到昆曲在苏州有这样多的知音！而来自我国港台地区和日本、美国、加拿大、法国、韩国、德国等国家的观摩者也有100多人——昆剧节成功地向海内外宣传了昆剧，也宣传了苏州。

时任苏州市委书记的陈德铭在昆剧节开幕之际发表在《苏州日报》的一篇文章《昆剧的精神和苏州的发展》，至今读来仍让人深有感触：

回顾昆剧的历史，展示昆剧的现代成就，不是为了满足对一种历史文化瑰宝的炫耀，也不仅仅是为了表示对一门高雅艺术的重视和支持，而是为了迎接世纪的选择，应答时代的呼声。这是一种感到了肩负着社会重任的选择，又是一种回答着时代挑战的自觉。

传统文化的创造性转换，可以是一种能量；文化的继承弘扬，可以是一种品牌；城市的文化品位，可以是一种精神气质。昆剧的精神与苏州的发展之间的共鸣和互动，苏州的领导们看到了。

虽然随着20世纪90年代经济大潮的涌动，时尚和快餐文化导致传统戏曲审美又一次遭受冲击，然而在困境中，苏州依然立定脚跟，保持了传承的生命步态和纯正的昆剧风貌。回望那一年我们发现，对于苏州文化建设而言，首届中国昆剧艺术节的成功举办，正是苏州文化面向21世纪的"开

场白",同时也正是苏昆脚下发力移步换形的前奏曲。

昆剧遇上了好时光

心诚者,定有坚守;坚守者,必有回报。

忽如一夜春风来。进入21世纪,苏州昆剧遇上了历史上最好的发展时机。

刚刚办完首届中国昆剧节,2001年,又传来了一个对中国昆曲乃至整个中国传统戏曲来说都是极有意义的好消息。2001年5月18日,是一个让全国昆剧人难以忘怀的日子——联合国教科文组织全票通过将中国昆曲列入首批"人类口述与非物质遗产代表作"名录,昆剧艺术得到了全世界的关注与认可。这对于长期沉寂、苦苦挣扎于生存危机之中的昆剧院团来说,无疑是极其振奋人心的。

苏昆人心中的时代新曲终于找到了一个出口,但是该如何梦回莺啭,喷薄发力呢?

2001年8月11日,新华社发布了一篇颇具思考深度的文章《"百戏之师"亟待重焕异彩》,文中提出了一个令昆剧人难堪却又不得不面对的话题:

因地方戏剧的兴起和社会性审美情趣的转变,昆曲在近一个世纪里几度陷入极度衰败、后继乏人的绝境中;80年前的一个科班和45年前的一出戏,便成了两个救昆曲于岌岌垂危的悲情英雄群。近20年来,国家采取了一系列抢救、保护昆曲的政策措施,但昆曲的振兴和发展仍然处在困境中。目前,全国共有7个昆剧专业演出团体,分别是:北方昆曲剧院、上海昆剧团、江苏省昆剧院、江苏苏昆剧团、湖南省昆剧团、浙江京昆艺术剧院和浙江永嘉昆剧团,共有专业演员和工作人员约800人,而这些剧团全都面临着队伍人心涣散、经费严重不足、排演场地匮乏、优秀演员后继乏人、演出剧目日益减少等状况。几经劫难而又几经复生的昆曲艺术,在寥寥可数的演出场次、演出剧目和观众中还能重新焕发出绚丽的生命之光吗?

昆曲,正在等待着悲壮的"八百壮士"做出回答。而中国,正在等待苏州做出回答!

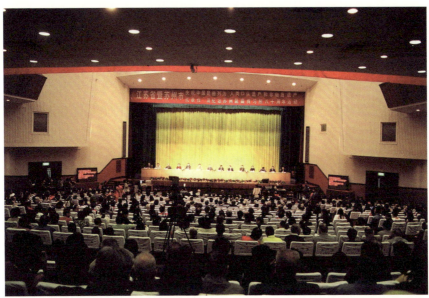
江苏省暨苏州市庆祝中国昆曲列为"人类口述与非物质遗产代表作"及纪念昆剧传习所80周年活动（2001年10月）

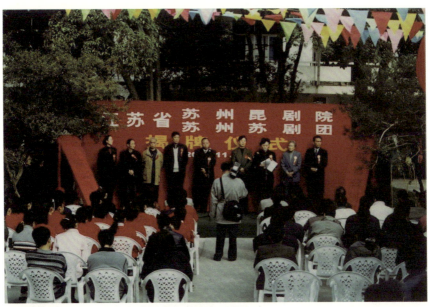
江苏省苏州昆剧院、苏州苏剧团揭牌仪式（2001年11月14日）

苏州人,有能力传承好、保护好昆曲。纵观昆曲600年发展史,你方唱罢我登场,而唱主角的总是苏州人。

2001年11月5日,在江苏省暨苏州市庆祝中国昆曲列为"人类口述与非物质遗产代表作"及纪念苏州昆剧传习所成立80周年大会开幕式上传出喜讯:经文化部研究决定,在江苏建立中国昆曲博物馆并由江苏承办中国昆剧艺术节,定点在苏州市。而在2001年11月14日,更好的消息传来了:苏州苏昆剧团正式改团建院,更名为"江苏省苏州昆剧院";同时挂牌的还有"江苏省苏州苏剧团",一套班子两块牌子。

与新昆院挂牌差不多同时,苏州昆剧院应邀赴台湾演出。昆剧艺术如此大规模地赴台演出,在苏州还是第一次。经过为期数月的紧张排练,部分昆剧"继"字辈演员和苏昆第五代青年演员组成了赴台演出团,其中有原汁原味的开场戏《钗钏记》,有表演程式特殊、在台湾首次完整推出的《白兔记》,有传统中传递新意的《慈悲愿·撒子·认子》《永团圆·击鼓·堂配》,有幽默风趣的《满床笏》,也有位于五大南戏之首的《琵琶记》。连续4天6场演出,5台叠头戏、1台折子戏一一登场,台湾观众以极

王芳在我国台湾的高校传播昆曲之美(2001年11月19日)

大的热情表达了对昆曲的钟爱、对苏昆的赞赏。自此，海峡两岸的昆剧界开始流传这样一句话：大陆有最好的昆曲演员，台湾有最好的昆曲观众。其主要原因，就在于苏州昆剧院带去的几台大戏坚持了"原真性"的艺术特色，切合了台湾民众的寻根心理，引发了海峡两岸的民族文化认同感。也就是那次，苏昆以文化的魅力征服了白先勇、余光中、许倬云、余范英、曾永义、董阳孜等台湾文化名人和学者的心。

其实，昆曲被列入"人类口述与非物质遗产代表作"名录，是让苏州昆剧人喜忧参半的消息。喜的是，昆曲的地位、价值受到全世界关注；忧的是，它恰恰证明了昆曲岌岌可危、人才流失、命运多舛的现状。如何为昆剧描摹绘出一幅传承发展的可持续新图？这个问题一直让苏州人牵肠挂肚。

2001年12月12日，由苏州市政府和苏州大学共建的中国昆曲研究中心在苏州博物馆忠王府古戏台前举行成立大会。而仅仅相隔6天，文化部就推出了《文化部保护和振兴昆曲艺术十年规划》。

2002年4月，苏州市委宣传部、苏州市文广局再三研究决定，由蔡少华、周庆祥担纲组建江苏省苏州昆剧院新领导班子。在一座城市的期待中，全新的苏州昆剧院担负起了昆曲艺术的保护、传承和苏剧艺术的建设、发展重任。如何培育一流的昆剧（苏剧）精品、拔尖的昆曲艺术人才、充满活力的院团体制、事业产业联动的演出机制，使昆曲和苏剧艺术与苏州的现代化建设融为一体并成为独具魅力的文化品牌，这个全新的命题摆到了苏昆人的面前。

昆剧之路必须在苏州传承延展，这是历史赋予苏州的责任，也是历史赋予苏州昆剧院的责任。在2000年之后，苏州提出了"节、馆、所、院、场"的规划。昆剧节的方案上报文化部：今后每三年在苏州举办一届昆剧节，并每年举办一届虎丘曲会；建立中国昆曲博物馆；充分发挥历史上为培养"传"字辈艺人做过贡献的苏州昆剧传习所的作用；重视江苏省苏州昆剧院的人才建设和传承剧目建设；在昆山周庄、苏州园林等景点和新建的昆曲沁兰厅、修复的忠王府古戏台开辟一批演出场所。这个被称为"五位一体"昆剧保护发展的规划得到了各方的支持。苏州昆剧院的人才建设和传承剧目建设也在这个时候受到了前所未有的重视。

两台大戏背后的故事

中国是一个诗的国度。诗性，是中国形而上的道，而昆曲，就是中国诗性精神的完美代表。无论中国人身在何方，心里都有着一份诗情。

2002年，海峡两岸对民族文化的认同感不断增强，在台湾贾馨园女士的推荐下，台湾石头出版社、台湾某工程公司董事长陈启德先生和顾笃璜先生经过一席深谈一拍即合，决定由顾笃璜先生担任总导演，由获奥斯卡"最佳美术设计"奖的台湾著名服装设计师叶锦添出任舞美设计，由王芳与赵文林等一批苏昆剧院的中坚力量筹备推出昆剧经典大戏《长生殿》。

2002年9月，香港的古兆申先生和香港中华文化促进中心又通过香港康乐文化署把苏昆请到香港演出，原汁原味的苏州昆剧受到了香港观众的欢迎。在此期间，苏昆的年轻演员进入了白先勇先生的视野。

2003年9月，由白先勇先生亲自操刀的青春版《牡丹亭》也在苏州正式签约。这个以苏州昆剧院"扬"字辈演员为主的青春版《牡丹亭》制作班底汇集了包括张继青、汪世瑜、古兆申在内的海峡两岸暨香港众多名家。白先勇先生感叹道："曾经我们一直向西走，但是走了一大圈，又回来了。回头看，最美的还是自家后园里的牡丹。"苏州的昆剧就是他心中最美的那一株。

正当2004年2月3日由全国政协副主席万国权和常委叶朗共同署名的《关于加大昆曲抢救和保护力度的几点建议》在全国政协会议上作为提案申报，引起了国家领导人对昆剧抢救保护的高度关注之时，2月17日至22日，苏昆的《长生殿》首演于台北新舞台，盛况空前。一位90多岁的老观众喊出了"昆曲万岁"，让苏昆的演员们激动万分。同年4月，青春版《牡丹亭》首演于台北，舞台上出现了堪称《牡丹亭》问世400多年来最绚美的场景，现代高科技的舞台控制与杜丽娘的青春浪漫融为一体，韵醉宝岛。5月，青春版《牡丹亭》走进香港，在新界沙田大会堂连演3场，场场爆满。2004年6月，青春版《牡丹亭》又在苏州大学存菊堂上演，上、中、下三本分三天演出，场场爆满，一票难求，拉开了青春版《牡丹亭》走入中国高校巡演的序幕。9月，青春版《牡丹亭》在杭州参加第七届中

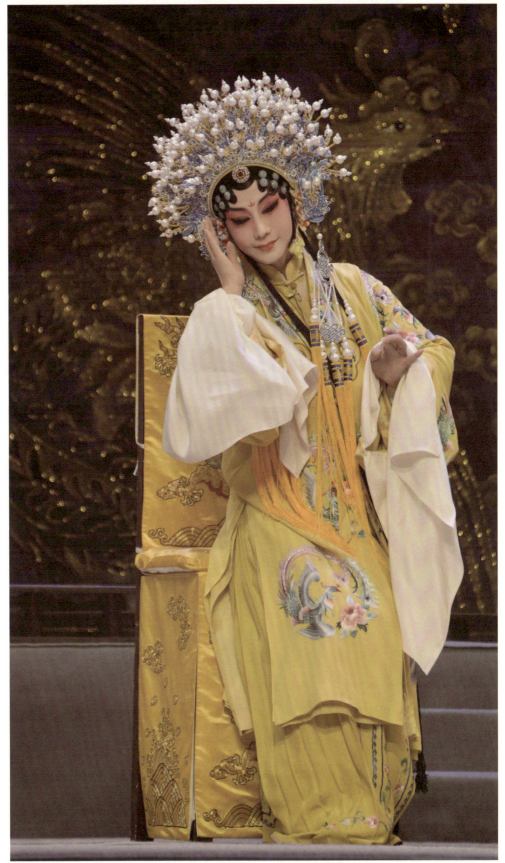

王芳演出《长生殿》剧照

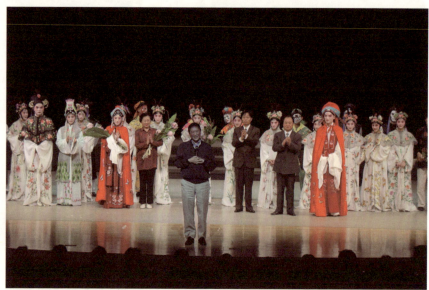

青春版《牡丹亭》于台北首演（2004年4月27日）

青春版《牡丹亭》受到台湾观众的热烈欢迎（2004年4月）

国艺术节的演出,又造成"满城说'牡丹'"的轰动效果。10月,青春版《牡丹亭》在北京世纪剧院隆重上演,一连三个晚上的演出,剧院里座无虚席,国务委员陈至立到场观看。《人民网》特别刊发评论《让传统艺术活在现代人心中》,发声点赞:"这次南方昆曲剧团的接连进京演出,却比上个世纪五十年代新编昆曲《十五贯》以来北京的任何一次昆曲演出更加轰动。我们愿意相信,这次各地巡演是一个信号,宣告昆曲艺术又一个春天的到来。"好消息接踵而至,时至12月,苏昆《长生殿》又喜获台湾"金钟奖最佳传统戏剧奖"。

为了青春版《牡丹亭》的推出,苏昆做了观念上的大胆革新,以昆曲深厚的文化底蕴为底气,组建了一流的师资队伍,苏昆一方面依托剧院的前辈老师,另一方面千方百计把张继青、汪世瑜等先生聘入剧院,并坚持开放的态度,依靠社会力量来关注、制作、传承昆曲,此举取得了很好的效果。苏昆和白先勇团队紧密合作,产生了极大的推动作用,这种推动不仅仅是把一出戏搬上了舞台,而是提升了苏昆整个剧院的美学理念和团队建设,汇聚了一大批具有国际眼光和文化底蕴的人来重新审视昆曲;使得昆曲不再是一种濒临灭绝的艺术,而是成为当代鲜活的艺术,也成为世界关注的一种世界级经典艺术。"青春版"的探索获得了成功。

2004年11月17日,江苏省政协成立了昆评室,并举行了昆曲评弹专场演出。11月26日,文化部在苏州召开全国昆曲会议,文化部副部长陈晓光发表讲话,宣告文化部成立了"艺术抢救、保护和扶持工程"办公室,正起草实施方案,并和财政部协商设立国家昆曲专项资金,使昆曲的境况获得明显改善。也是这一年,苏州市正式形成并颁布了《保护、继承、弘扬昆曲遗产工作十年规划》。从2004年开始,苏州昆剧从走进台、港、澳地区到"全国历史文化名城行""全国著名高校行",实现了走向全国、走向年轻人、走向国际舞台的历史性突破。《长生殿》参加了香港艺术节,并赴北京、上海、南京和欧洲演出。青春版《牡丹亭》参加了中国艺术节、上海国际艺术节、北京国际音乐节、澳门艺术节、亚洲艺术节等,并先后进入苏大、北大、北师大、南开、南大、复旦、同济、浙大、香港城市大学、香港中文大学、中山大学、厦门大学、西安交大等近30所知名高校巡演。

异国他乡的舞台上,敢爱敢恨的杨贵妃、青春妩媚的杜丽娘,一卷

悠悠荡荡的水袖，一缕千回百转的轻叹，让听不懂中文的外国人也为之喝彩，为之着迷，为之倾倒。从美国到比利时，再到日本，在令人瞩目的国际舞台上，苏州昆剧院青春版《牡丹亭》和经典版《长生殿》一路演来，所到之处无不刮起一阵阵激动人心的"昆曲旋风"。

苏昆的动作之大，传承之出彩，引发了国内戏剧学术界的纷纷关注。2005年7月5日，"中国非物质文化遗产保护苏州论坛暨第二届中国昆曲国际学术研讨会"首次将"苏州昆曲现象"列为重要研讨课题，并观摩了浓缩本《长生殿》和青春版《牡丹亭》；同年，中国艺术研究院主办了苏州昆剧院"青春版《牡丹亭》文化现象研讨会"，北京大学、南开大学、复旦大学、同济大学、南京大学、北京师范大学、浙江大学和苏州大学8所高校联手举办"青春版《牡丹亭》学术研讨会"，上海交通大学举办苏州昆剧院"昆曲《长生殿》国际学术研讨会"，充分显示了学术界对苏昆探索昆剧传承之路的肯定。也就在2005年，由苏州市文化部门申报的"苏州市昆曲遗产保护、继承和弘扬工程"课题，从全国72个项目的激烈角逐中脱颖而出，一举荣获文化部首届文化创新奖唯一的特等奖。2005年10月16日，第22届中国戏剧梅花奖在北京揭幕，苏昆首位梅花奖得主王芳又以其

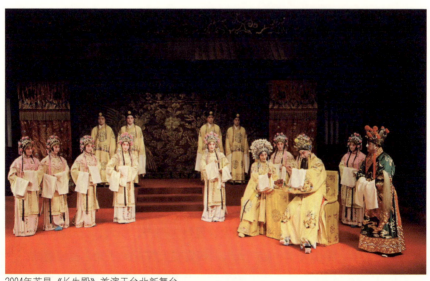

2004年苏昆《长生殿》首演于台北新舞台

在昆剧《长生殿》中杨贵妃一角的出色演出，继在1994年获奖之后，再次摘取中国戏剧最高奖梅花奖，成为全国昆剧界第二位"二度梅"得主。

2006年9月，国内首部全景式昆曲史诗式纪录片《昆曲六百年》在苏城开拍。该片由中共苏州市委宣传部、昆山市人民政府、中央电视台和江苏省广播电视总台联合拍摄，意在忠实再现昆曲600多年来的发展历程，并全面展现吴地文化和昆曲之间的传承与互动。10月，填补国内空白的一部昆曲保护法规——《苏州市昆曲保护条例》正式施行。条例明确提出，要体现昆曲"原真性特色"，实行保护为主、抢救第一、合理利用、传承发展的方针。条例还规定，昆曲保护经费应当纳入政府财政预算，随财政收入的增长而增长；政府应当复建和修复反映昆曲历史、体现昆曲艺术特点的设施、场所；中小学校应当将昆曲知识列入学生素质教育内容；各级人民政府应当利用旅游景区、特色街区、节庆活动传播展示昆曲艺术。

苏昆，已是四面来风，八方支持。

良辰美景经典重生

古老而又年轻的苏州昆剧既是民族文化的一种代表和象征，也在新时代中成为一张闪亮的中国文化名片。

2007年4月12日晚8时，备受关注的日本东京国立剧场，"中国非物质文化遗产晚会"拉开序幕。苏州昆剧院一行9人表演了昆剧《牡丹亭·惊梦》。国务院总理温家宝认为苏昆人"为保护昆曲做了很好的工作，既有传承又有创新，使这一古老剧种开了新生面"，并为苏昆剧院亲笔题词"姹紫嫣红牡丹开，良辰美景新秀来"。总理的勉励让苏昆人倍感自豪。

时隔一个月，温家宝总理在同济大学做了一个即席演讲，其间他充满诗意地提到，一个民族有一些关注天空的人，他们才有希望；一个民族只是关心脚下的事情，那是没有未来的。我们的民族是大有希望的民族！我希望同学们经常地仰望天空，学会做人，学会思考，学会知识和技能，做一个关心世界和国家命运的人。是巧合但也不是巧合，2007年5月，由苏州市委宣传部、市文明办和市教育、文化部门联合组织实施的"昆曲为

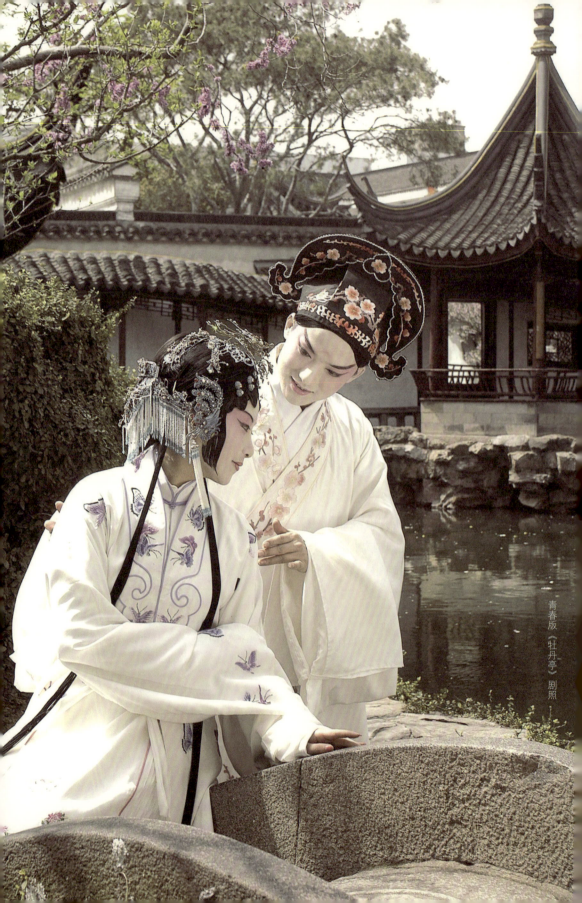

青春版《牡丹亭》剧照

在校学生公益演出普及工程"正式启动。苏州成立了苏州市未成年人昆曲教育传播中心，苏昆剧院副院长王芳担任该中心主任，苏昆以昆曲沁兰厅为基地，面向苏州百万大中小学生天天演出，让孩子们的心中有了昆曲的曼妙，有了仰望民族天空的一番净土。

2007年4月28日，由苏州市委宣传部和江苏广电等单位合作摄制的8集文化纪录片《昆曲六百年》在南京举行首映式，央视新闻频道随后重点播出。而5月11日至13日，穿越600年而来，青春版《牡丹亭》百场庆贺演出在北京北展剧场演出。

这一年，由教育部、文化部、财政部主办的全国10个艺术演出院团"高雅艺术进校园"的活动开展得如火如荼，其中有9个院团是国家级艺术院团，唯一的地方院团就是江苏省苏州昆剧院。青春版《牡丹亭》的两位主演沈丰英、俞玖林双双参加第23届中国戏剧梅花奖评选，2007年12月3日评选揭晓，两位优秀的"扬"字辈青年演员毫无悬念地双双入选梅花奖。

2008年11月8日，由著名作家白先勇先生担任总制作人、青春版《牡丹亭》主创人员担纲的新版昆剧《玉簪记》在苏州科文中心大剧院举行全球首演。2011年，青春版《牡丹亭》在北京国家大剧院迎来200场的庆典演出，被中央电视台评为"2011年最具影响力的文化事件"。青春版《牡丹亭》荣获2010—2011年度国家舞台艺术

中国科学技术大学校长朱清时先生的题词（2008年）

精品工程最高奖,实现了苏州昆曲60年来的历史性突破,并成功入选国家大剧院五年首批院藏剧目。

值得一提的是,2009年日本歌舞伎大师坂东玉三郎在苏州科文中心推出了中日版昆剧《牡丹亭》,成为苏昆开展国际性文化合作的一次成功尝试。坂东玉三郎在日本享有盛誉,对中国的戏曲很有研究。2008年,坂东玉三郎慕名来到苏州拜师学艺,由20多年前杜丽娘的扮演者、昆曲名旦张继青亲自指导,坂东饰演的杜丽娘与梅花奖得主俞玖林的合作演出水乳交融、丝丝入扣,中日版《牡丹亭》也因此成为中日间文化合作的成功案例。在2013年的春节期间,中日版《牡丹亭》亮相巴黎,于世界最负盛誉的大剧院之一夏特莱剧院连演7场,完成了中国昆曲作为国际主流艺术走向世界的有益尝试。而此时,以王芳为代表的演出团应邀赴美,与纽约海外昆曲社成员在纽约曼哈顿法国协会剧场共同上演了《墨韵兰馨》昆曲专场,王芳走上亨特大学戏剧学院的讲台讲述昆曲之美,备受欢迎。在苏州,苏州昆剧院在苏州昆剧传习所继厅堂版昆曲折子戏免费公演之后又推

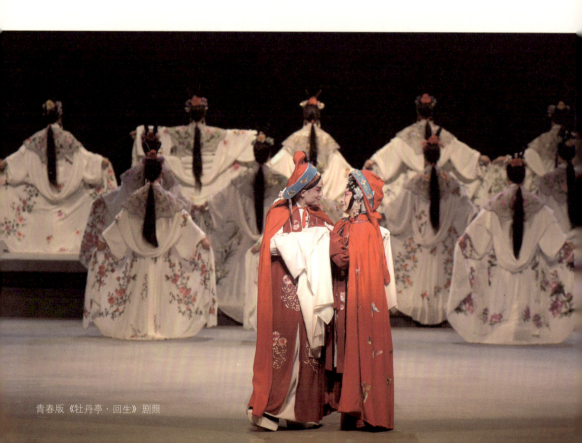

青春版《牡丹亭·回生》剧照

出了实景版《游园惊梦》的首场公益演出，观众们流连忘返。

2014年，苏昆在"中华戏曲文化艺术节"亮相，《长生殿》《红娘》《玉簪记》、青春版《牡丹亭》四戏连演，大展昆曲之美。而同年12月，苏州市"政府实事工程"苏州昆剧院新院正式落成并投入使用。新院以专业昆曲演出剧院——中国昆曲剧院为核心，开展昆剧排练、剧场演出、传承保护、教育培训、公益推广各项活动，同时开设昆曲讲堂定期推出昆曲讲座。此外还着力打造了"游园惊梦"昆曲摄影体验空间、昆曲服装体验空间、昆曲乐器体验空间等昆曲传承体验空间，开设了昆曲书吧、昆曲活动沙龙。而在恢复的苏州昆剧传习所内，开展昆曲厅堂演出、实景演出，并以展览陈列的方式展现昆剧传习所的历史，进行当代昆曲活态传承展示。白先勇先生应邀在新院中的"苏州昆曲讲堂"做了首场演讲，题目是"我的昆曲十年之旅"，一个充满魅力的当代昆曲活态传承体验空间展现在人们的眼前。

2015年5月，江苏省苏州昆剧院"扬"字辈演员周雪峰凭借着他的专场演出"雪峰之吟"喜获第27届中国戏剧梅花奖，这已经是苏昆剧院第四个梅花奖演员、第五朵"梅花"了。同年10月，由文化部、江苏省人民政府共同主办的第6届中国昆剧艺术节在苏州举行。在为期8天的艺术节期间，全国七大昆剧院团、三个戏曲院校、一个民营昆剧院团、两个来自台湾的昆剧团等共13家演出单位在苏州六大剧院上演了17台优秀昆曲剧目。苏昆的《白兔记》由于凸显了苏州昆剧"古老的传统样式，纯正的昆剧风貌"，引发了全国昆剧界的广泛好评。

2016年是明代著名文学家、剧作家汤显祖逝世400周年。8月30日，苏州昆剧院青春版《牡丹亭》在北京国家大剧院上演，中央政治局委员、中央书记处书记、中宣部部长刘奇葆观看演出，并在演出前会见了主创人员。9月14日，纪念汤显祖逝世400周年座谈会在京召开，苏昆剧院的俞玖林作为唯一的演员代表在座谈会上做了发言。9月28日晚，作为文化部2016年度对外文化工作重点项目和江苏省文化厅对外文化交流项目，苏昆青春版《牡丹亭》剧组在江苏省文化厅徐耀新厅长的带领下走进伦敦首演，为2016年"汤莎对话"书写了浓墨重彩的一笔。演出结束后，英国观众沉浸于精致大美的昆曲艺术之中，纷纷起立鼓掌喝彩，对中国艺术家们

美国圣芭芭拉市政府命名"牡丹亭周"仪式（2006年10月3日）

中日版《牡丹亭》于日本京都南座演出（2008年3月25日）

精彩的演出表示感谢。英国文化部部长马特·汉考克和中国驻英大使刘晓明与近千名各国观众共同观看了演出。刘晓明大使对演出的成功举行表示祝贺，并表示：昆曲《牡丹亭》在伦敦的成功演出，加深了中英两国人民的友谊，为中英关系的"黄金时代"做出了贡献。其后，苏昆还走进剑桥大学、牛津大学、伦敦大学等名校，为英国的观众全方位呈现昆曲魅力，并在剑桥大学进行昆曲与莎剧的专家研讨和对话活动，正式启动了剑桥"昆曲数字博物馆"建设项目。

纪念大师，向经典致敬！昆曲是中华民族表演艺术的最高成就，每一个中国人都有义务做好昆曲传播者的角色。苏昆，走出了新时代经典的流行

青春版《牡丹亭》在伦敦Sadler's Wells Theater首场演出（2008年6月3日）

之路，也正在走向成为经典的道路上。2016年8月11日，《人民日报》发表了《昆曲：经典是如何流行起来的》一文，此时距1956年5月18日《人民日报》的那一篇著名的社论《从"一出戏救活了一个剧种"谈起》正好相隔一个甲子。60年后，《人民日报》这份中国最具权威性的媒体敏锐地感受到：传统基因和当代审美碰撞出的"苏州火花"是那么光耀灼人。

2016年12月2日，第289场青春版《牡丹亭》在杭州正式上演。至此，青春版《牡丹亭》历时12年，观众近70万，成为当代昆剧演出史的一曲传奇。苏昆，不以"遗产"为荣，充满着危机感和使命感，肩负着经典传承，体悟着时代价值，走出了当代昆剧发展史上引人注目的一条实践之路。

附录1：

祝江苏省苏昆剧团成立

　　本省原有五个省属的剧团，这就是：江苏省锡剧团、江苏省扬剧团、江苏省京剧团、江苏省话剧团以及江苏省歌舞团。现在，在苏州市苏剧团（即原来的民锋苏剧团）的基础上，又成立了江苏省苏昆剧团。根据文化部门的计划，还将继续成立江苏省淮剧团、江苏省淮海剧团、江苏省柳琴剧团、江苏省木偶剧团等艺术团体。

　　本省有着庞大的戏剧队伍，剧团数在两百个以上。这里面包括了许多剧种：有京剧、话剧、锡剧、扬剧、淮剧、淮海剧、苏剧、柳琴剧、豫剧、沪剧、越剧、杭剧、木偶剧等等。江苏省的剧种是这么丰富多彩，剧团是这么实力雄厚，我们应该根据"百花齐放"的方针，使每一种剧种、每一个剧团、每一出剧目都成为人民群众所喜爱的美丽的花朵。这就需要我们做更多的工作。

　　昆剧是出在江苏省的有着悠久历史传统的剧种，自从《十五贯》一剧轰动北京以后，引起了全国广大人士的注意。但是，由于历史的原因，昆剧还没有专业的剧团。现在本省为了加强昆剧的工作，使昆剧与其相近的苏剧合并成立省的剧团，这对发扬昆剧的传统，继承历史遗产，是有利的，对于苏剧的发展也是有利的。我们祝贺江苏省苏昆剧团的诞生，希望它能符合人民群众的期望，做出更多的成绩来。

　　从苏州市苏剧团改为江苏省苏昆剧团，这不只是更改名义的问题。这是说剧团本身的任务更重大了，它要担负起对全省其他剧团起示范作用的任务。

　　　　（本文为1956年10月27日《新华日报》社论节录，略有改动）

附录2：

苏昆名称变迁简表（1951—2016）

时间	成立内容	背景
1951年3月	上海成立民锋苏剧团	团长：吴兰英 副团长：朱筱峰、朱容 团委：李丹翁、吴杏泉、朱正清等
1953年10月	民锋苏剧团落户苏州	顾笃璜主持全团工作
1956年春	民锋团改名为苏州市苏剧团	
1956年10月27日	江苏省苏昆剧团成立	《新华日报》发表了《祝江苏省苏昆剧团成立》社论
1960年5月1日	江苏省苏昆剧团一分为二，驻南京和驻苏州，两团同名	南京团由张继青、董继浩、姚继焜、范继信、姚继荪等13位"继"字辈与南京戏校毕业生合并 苏州团吸收了京剧艺人张剑铭、吴芝风等，以及道教音乐的民间艺人等，改称"苏州戏曲演出团"
1966年8月	江苏省苏昆剧团的牌子被"造反派"砸掉，改名为红色文工团	工宣队进驻剧团后，全体人员被赶至吴江五七干校，边劳动边改造世界观
1972年2月1日	正式成立苏剧小组	小组仅20余人
1972年10月	恢复"江苏省苏昆剧团"建制	驻南京的江苏省苏昆剧团(当时已改为江苏省京剧二团)全体人员下放苏州，与苏剧小组合并
1978年11月	江苏省苏剧团成立	原驻南京的人员更新调回南京，建立江苏省昆剧院。同时，留苏州的人员组建成江苏省苏剧团，并在团内附设学馆，招收30名学员
1982年2月1日	经江苏省人民政府批准，江苏省苏剧团恢复"江苏省苏昆剧团"名称	苏州市文联重建了苏州昆剧传习所
2001年11月14日	江苏省苏昆剧团更名为江苏省苏州昆剧院、江苏省苏州苏剧团	昆曲被列入世界非遗名录

入戏·六十年的传习之路

传,一个合口呼,似门被轻轻推开,一件宝贝被稳稳接住。习,一个内收的齐齿音,似孩子们在细心体悟,临风吟诵。

传、习,两个字,宏细之别,平仄之分,是中国人对世界的告白与担当。

传而不习,久之必僵,习而无传,持而不久。

细细体悟,昆曲的源流其实就是中华文化的不绝传习之路。

20世纪初期,一度兴盛的昆剧逐渐衰落。在苏州,著名的"四大坐城班"先后解散。一些喜爱昆剧的艺术家、票友为此忧心忡忡。1921年,苏州和上海的曲家张紫东、徐镜清、贝晋眉、穆藕初等集资在苏州五亩园开办昆剧传习所。当时传说此地阴气很重,因为曾经为慈善机构作寄放灵柩之用,但曲韵兰香却护佑了从这里走出的44位"传"字辈。昆剧在一块"死地"上"死而后生",并影响中国百年而不衰,历久弥新。

而今，回望60年的苏昆历史，传、习二字一以贯之，作为昆曲发源地的职业院团，从苏昆剧团到如今的苏州昆剧院，苏昆人在近代昆曲先师"传"字辈先生的引领下，口传心授，传之习之，培养了"继""承""弘""扬""振"五代演员。其中，"继"字辈的传承，"承"字辈的坚守，"弘"字辈的承上启下，"扬"字辈的发展，都对苏昆起到了莫大的推动作用。传习精神的意义，对苏昆来讲，已远远超越了昆曲乃至戏曲艺术本身。

传与习，守与拓，在一方中国的舞台上下，演者和观者从来就是同路人。传与习，是苏昆的身范也是中华文化的心法，值得珍惜与体悟。

一生爱好是天然

历经60年，昆剧风雨沉浮，起死回生，然而，苏昆人一直甘于清贫、默默坚守，一生爱好是天然。

1953年10月，在国风昆苏剧团落户杭州之后不久，民锋苏剧团正式落户苏州。

苏剧的前身可追溯至明代流行的"南词"，距今300多年。入清后，南词和滩簧合流，形成了"苏州滩簧"，20世纪40年代逐渐演化成苏剧。苏剧之美，很大程度上得益于昆剧艺术的滋润熏陶。因此，苏剧在中国滩簧腔的众多剧种中具有了一种不俗的品格，她既雅俗共赏，又比其他滩簧唱词清新多姿，别有气质。在落户苏州之前，善演苏剧的民锋苏剧团在江、浙、沪一

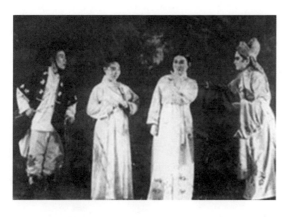

"民锋"演出《春香传》剧照（1955年）

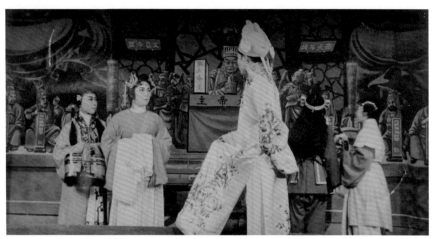
"民锋"演出《唐伯虎智圆梅花梦》剧照,蒋玉芳饰唐伯虎,庄再春饰小姐,华继静饰丫头(1956年)

直到处巡演,演出的也大多是苏剧剧目,比如《李香君》《九件衣》《刁刘氏》《西厢记》《卖油郎》《鸳鸯剑》《罗汉钱》《梁祝》《红楼梦》《情探》《牛郎织女》等,十分受社会各界人士的欢迎。

中华人民共和国成立后,苏州很快将昆剧确定为苏州戏曲工作的重点之一,但苏州没有条件成立专业昆剧团,既然苏剧团在苏州落户,苏剧与昆剧又渊源匪浅,苏州的文化部门就将继承昆剧的任务落实到苏剧团,确定苏剧、昆剧并举的工作方针。同时又考虑到苏剧的成长在艺术上还需要昆剧的滋养,而昆剧的观众面较小,苏剧在江、浙、沪地区有一定影响,演出收入也不差,因而就确定了在经济上"以苏养昆"、在艺术上"以昆润苏"的办团方针,苏剧团为团里自1952年至1956年间陆续招收的青年学员制定了"昆苏兼擅"的培养目标,既要能演苏剧,也要能演好昆剧,两个剧种继续互依互存。

1953年冬,民锋苏剧团在演出苏剧《庵堂相会》时,经剧团艺术总监顾笃璜先生的建议,团内原有的青年演员都启用了中间嵌入一个"继"字的艺名。当时有朱继园、丁继兰、华继静、郎继凌、张继青、潘继琴等;1954年,苏剧团又招收郭继新、陈继卿、龚继香、王继南、朱继勇、范继信、尹继芳、吴继静、章继涓、陈继撰、杨继真、崔继慧、潘继正、高继刚等入团;1955年,前来苏州登记的青锋苏剧团并入"民锋",1956年、

苏昆部分"继"字辈演员20世纪50年代末合影,左起为吴继静、尹继芳、龚继香、杨继真

"继"字辈演员合影(1961年)

1957年,剧团经苏州市文化局批准,以"苏州市戏曲训练班"的名义在初中毕业生中继续招收了10名学员,他们是柳继雁、董继浩、吴继心、潘继雯、吴继月、姚继焜、姚继荪、高继荣、张继霖、周继康。

1956年,民锋苏剧团分为两个演出队,以原先艺人为主的演出队,因为女性多,大家约定俗成,称为"阿姨队"。已经挑大梁的年轻演员张继青等人则带起了"学员队",重点排练苏剧。"学员队"采取边学习、边排练、边演出,教学和舞台实践相结合的方法。1956年4月30日,在苏州开明剧场举行了首次实习公演,剧目有《快嘴李翠莲》《岳雷招亲》《秦香莲》《春香传》《唐伯虎智圆梅花梦》《邬飞霞刺梁》等,总共演出20场,观众人数达到两万多人,常常满座。

而在1956年,新编昆剧《十五贯》的成功就像一支强心剂,给濒危的昆曲艺术注入了生命的活力。1956年10月,江苏省人民政府决定正式成立江苏省苏昆剧团。这也为苏昆"继"字辈演员苏、昆并重,迅速崭露头角提供了强大的推动力。

1957年2月起,苏昆剧团正式成立"'继'字辈青年演出队"。之后,青年队辗转于昆山、宜兴、无锡、镇江、扬州、常州、吴江和上海市区及其郊县松江、南汇、川沙、奉贤等地巡回实习演出,逐渐扩大了苏剧、昆剧以及"继"字辈艺人的社会影响。这期间,苏昆剧团吸引了大量青年观众的注意,很多人爱上了苏剧,后来剧团继续招收学员时,不少青年学生前来报名。从1957年到1958年,尹继梅、凌继勤、朱继云、邹继

治、孙继良、李继平、金继家、蒋继宗、吴继杰、吴继茜、周继翔、张继帼、刘继尧又加入剧团。这样，"继"字辈前后计有43人。这些演员都是苏、昆兼演，并以"继"字辈排行，这个"继"字，意味着对苏剧和昆剧的"继承发扬"，与当年"传"字辈演员在每人的名字中间嵌一个"传"字一脉相承。

"继"字辈成为中华人民共和国成立以后苏州培养的第一代苏剧、昆剧兼演的演员。

学戏排戏演戏忙

苏州对这批肩负着承继历史重任的"继"字辈青年学员寄予了殷切期望。

当时，顾笃璜先生为了能全身心地为苏剧、昆剧服务，甚至辞去了苏州市文化局的领导职务，他的很多精力倾注在这批青年演员身上。中华人民共和国成立前，顾笃璜是中共地下党员，在社会教育学院艺术教育系学习戏剧专业，对传统戏曲十分精通，对老艺人也很尊重。他为"继"字辈聘请了最好的教师，前后来剧团教授的老师有48位之多。其中昆剧老师有

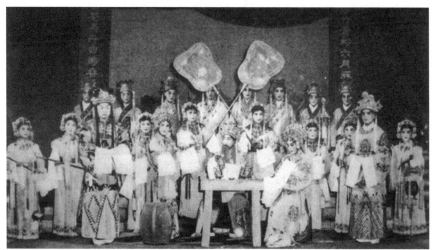

苏昆剧团演出《狸猫换太子》剧照，左起范继信饰郭槐、柳继雁饰刘妃、高继荣饰真宗、张继青饰李妃、凌继勤饰陈琳（1958年）

 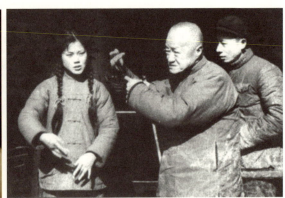

当年的苏昆学员尹继芳在练功　　曾长生为"继"字辈学员口传心授

全福班后期名角尤彩云、曾长生，鸿福班主要演员汪双全，堂名出身的名曲家吴秀松、沈金熹、甯宗元等，形体老师是著名京剧武生盖叫天的入室弟子周荣芝，还有京剧名角夏良民、王瑶琴。苏州许多有名望的文人曲家如贝晋眉、宋选之、宋衡之、吴仲培、俞锡侯也前来任教，此外还有段祺瑞政府的高官徐树铮的儿子、学养深厚的徐展，音乐界名家姜守良、原道和曲社的姚轩宇先生等，以及经常应邀从上海、杭州等地来苏州授戏的徐凌云、俞振飞、沈传芷、沈传锟、倪传钺、朱传茗、张传芳、郑传鉴、华传浩、王传淞、周传瑛、薛传钢、姚传芗、吕传洪等。这些老师中还不包括团内原有的朱筱峰、吴兰英、朱容、庄再春、蒋玉芳、尹斯明等苏剧老师，仅按聘任的48位老师计算，老师和学员的比例已超过1∶1了。

　　在昆剧老师里，尤彩云老师是1954年进团任教的，他是清末民初知名的昆剧旦角演员，后任教于昆剧传习所。"继"字辈开始学唱曲子时，尤老师和他们一起围着桌子坐着，唱的时候要求每个人都要按照板眼轻击节拍，一遍、二遍、七遍、八遍地唱，尤老师教习认真，待人和蔼，他教曲还自掏腰包买些油条、点心之类作为奖品，谁的曲子拍熟了就奖给他一根油条。可惜，尤老师在1955年就不幸病逝了。曾长生老师也是较早入团任教的老师，他是全福班后期的旦角演员，也担任过昆剧传习所教师，当时他在团里主要管衣箱，兼管"继"字辈的生活和学戏。由于他对老一辈昆剧演员的拿手戏和绝活了如指掌，所以团里邀请老师时都要请他指点。

这两位老师对"继"字辈影响很大,张继青曾跟随尤彩云老师学了《贩马记》的《哭监》《写状》《三拉团圆》,《牡丹亭》的《学堂》《游园》《惊梦》等戏目,曾长生老师则向张继青传授了《西游记·借扇》等折子戏。"继"字辈向老师们学昆剧、习苏剧,还在顾笃璜先生的指导下,跟随书法家费新我先生学习太极拳,向京剧老师学武功,练刀枪把子。他们不但按照戏曲基础训练的传统方法练腰腿功,还结合西洋训练方法进行肌肉适度紧张和松弛训练。著名舞蹈家吴晓邦在苏州时,"继"字辈还曾向这位一代舞蹈大师学习舞蹈艺术中的舒展、造型、美感、抒情、表达等技巧,吴晓邦还为"继"字辈示范了他的古典舞代表作《思凡》。为使传统度曲训练与现代声乐知识相结合,剧团还聘请了专业的声乐老师给他们上课。除了业务学习之外,"继"字辈还要听老师们讲授历史文化知识,学习平仄四声,教读文章诗词。这些年轻演员的青春时光充实在每天的各种课程中。

1984年3月25日,张继青在《苏州报》上撰文回忆在苏剧团学戏的时光,忍不住地感叹:姑苏城啊,培育滋养我的地方。

1956年底,苏剧团从暂居的庙堂巷迁到了新址文衙弄(原文徵明的书馆),这真是难忘的三载,现在回想起来可算是"三年苦修,平地起楼"。三年中每遇寒暑假,组织上便为我们请来很多"传"字辈老师来教戏,请来技艺高超的武功教师来教我们练功,不少吴门名票为我们拍曲练唱,讲平仄,论四声,读古词,学诗文,使我们"继"字辈青年演员大有长进。古老的昆剧艺术使我越学越觉得有学头,艺术的魅力打动了我的

苏昆学员度曲旧照

苏昆老艺人教习年轻学员

心，我如饥似渴地向吴门曲师俞锡侯先生求教，学习他纯正的南昆唱腔技巧。俞锡侯老师自幼随昆曲名家俞粟庐（昆剧表演大师俞振飞之父，编者注）学曲，南昆旦角戏尤精，他的小腔唱得特别有感情，缠绵、婉转、刚劲、挺拔，不同的旦角行当能出不同的旦角的声音，同样正旦角色杨贵妃不同于白素贞，同样正旦唱腔李三娘不同于赵五娘，并吹得一手好笛，托我唱曲时真是丝丝入扣，能把我带入角色的理想境界。我原本嗓音细窄，高音虽能上去，但无力度，低中音部又不够宽厚，俞老师为了对症下药，亲自找了一些有针对性的曲子要我学，拓宽音域，增加厚度。他很注意方法，要我以气带声，打开喉门，抑扬顿挫，注意感情，从早到晚，一天三次拍曲练唱，每次结束，荷花池旁水榭中的方砖地上，俞老师竹笛筒内倒下来的气息之水，总是汪了一大片。为了培养南昆事业的继承人，俞锡侯老师可称得上呕心沥血。

柳继雁，苏昆"继"字辈的著名演员，她对于这段苏昆传承的历史也是记忆犹新，她在《想起我们学戏时》一文中写道：

我的老师——宋选之、宋衡之是同胞兄弟，文化造诣非常，亦是昆曲界的著名曲家。选之是兄长，擅长昆曲巾生，弟弟衡之则工旦角一行。记得有次俞振飞老师来我们学校看望二位老师，还非常敬佩地对选之老师说："你走的步子才是真正的巾生脚步，我因为下过海唱过京剧，步子有点大了。"我自学艺开始就深受二位老师的指教，从学走台步开始。二位老师的为人处事、精湛艺术以及对我们学生的谆谆教导都给我留下了深刻印象，并在我后来艺术道路的成长过程中产生了很重要的作用和启示。

苦练的汗水换来了各界的认可。1957年4月底，苏昆剧团在江苏省第一届戏曲观摩演出大会上硕果连连。"阿姨队"演出的苏剧《花魁记》被给予了极高评价，不单《花魁记》的剧本荣获了优秀剧本奖、导演奖、音乐奖、演出奖，主演庄再春、蒋玉芳也荣获演员一等奖。更令人喜上眉梢的是，年轻演员张继青参加了昆剧折子戏《游园》和《断桥》的演出，柳继雁主演了苏剧《寻亲记》，张继青和柳继雁也都在各自主演的剧目中崭露头角，获"青年演员奖"。在这次观摩大会上，同时参与演出的老一辈演员朱容、丁杰、李丹翁、郭音也都得了奖。

1958年狗年春节，苏昆在新艺剧场上演了一大批剧目：苏剧有《狸猫

换太子》《陈琳寇珠双救主》《包龙图阴审郭槐》，根据川剧改编的《乔老爷上轿》《飞云剑》等；昆剧有《长生殿》里的折子戏《定情》《赐盒》《絮阁》《惊变》《埋玉》以及《麒麟阁·秦琼三挡》等。张继青、柳继雁和吴继月、凌继勤、范继信等一批青年演员参与了演出，受到了广泛关注。其中苏昆剧团编剧吕灼华根据民间故事并参考杂剧《抱妆盒》、小说《三侠五义》编写的苏剧《狸猫换太子》上、下集，春节期间由青年演员张继青（饰李娘娘）、柳继雁（饰刘娘娘），还有吴继月（饰寇珠）、凌继勤（饰陈琳）、范继信（饰郭槐）等青年演员出演，日夜两场场场客满，连演两个月，盛况空前。

　　1958年是关汉卿戏剧创作700周年，苏昆剧团从4月30日起到南京会堂公演昆剧《长生殿》，受到热烈欢迎。6月，又原本演出了新排的关汉卿巨作《窦娥冤》，这部戏由徐展、吴秀松、吴仲培谱曲，顾笃璜导演，是现代戏曲舞台上试图按原样诠释元杂剧演出的一次尝试，得到了众多研究专家的认可。这一年，吕灼华还根据苏州市街道妇女参加生产劳动的真实事迹，创作了现代苏剧《妇女运输队》，分别在苏州开明剧场和中国剧场（桃花坞剧院）演出，连续满座50余场，最多时一天演出5场之多。

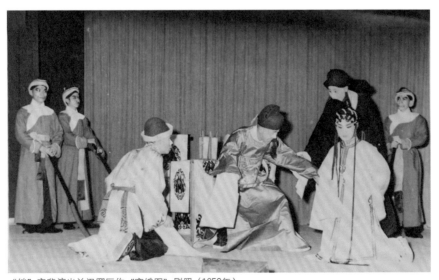

"继"字辈演出关汉卿巨作《窦娥冤》剧照（1958年）

昆剧《思凡》剧照，　　　苏剧《狸猫换太子》剧照，　　张继青、章继涓演出《活捉罗
吴继静饰色空（1956年）　　凌继勤饰陈琳（1958年）　　根元》剧照（1959年）

1959年4月8日至24日，江苏省文化局在南京举办江苏省首届青年戏曲演员观摩演出大会，苏昆"继"字辈青年演员演出了编剧徐子权改编的昆剧革命现代戏《活捉罗根元》，这是充分运用昆剧传统表演手法演出现代戏的首次尝试，由张继青、章继涓、范继信等首演后，获得了大家的普遍好评。

见缝插针传承传统

1955年和1956年，全国文艺工作者"百花齐放，百家争鸣"。而那时，苏昆剧团正在千方百计地争取一切可能的机会，寻师访贤，奔走求艺。

当时"传"字辈演员没有一人家住苏州，剧团一穷二白，师资缺乏。为了提高自己的昆戏素养，在"继"字辈演员们学会某一出戏的唱念之后，除将老师们从外地请进来踏授身段外，剧团还常常将学生"派出去"，到外地剧团或戏校从师学戏。有的时候，"继"字辈们采取分别向众多老师求教的办法，以集众家所长。团领导则出谋划策，根据这位老师的拿手戏是哪几出，某出戏中又有哪几个片段最精彩，为每个学员安排向各个行当的出色老师学戏。每当上海、浙江的戏曲学校放寒暑假，也就是青年演员们学习的黄金时间了，剧团趁着老艺人返苏州度假，邀请他们

前来教戏,真可谓是"夏学三伏、冬练三九",但师生们都充满热情,老艺人被苏昆青年人勤学苦练、孜孜求教的精神所感动,都乐意把自己的本领毫无保留地传授给他们。《痴梦》这个戏,就是沈传芷先生在1960年暑假返苏期间,在艺圃博雅堂亲授给张继青的(当时张继青已调苏昆剧团南京团)。

昆剧舞台上下的传艺学戏,曾传出不少佳话。

1957年冬,苏昆剧团的"继"字辈青年演员们在昆山人民剧场演出时,借了昆山郊外的蚕种场封闭排练。这件事被徐凌云、俞振飞、言慧珠及华传浩、朱传茗、张传芳、沈传芷、郑传鉴几位"传"字辈老师知道了,他们冒雪奔赴昆山,一步一滑地赶到蚕种场,专为"继"字辈教戏。他们不但不收分文报酬,还自己找了小旅馆住下,白天教戏,晚上到剧场看戏,第二天就对演出的剧目、唱腔加以指点。此期间先生们为张继青、章继涓、董继浩、朱继勇、范继信、柳继雁等排戏,边做边说,一遍又一遍地指点,不辞劳苦。单单俞振飞先生就为学员们传授了《长生殿·小宴》《狮子吼·跪池》《玉簪记·琴挑》等一批剧目。后来,《文汇报》的一篇文章记载了此事,作者回忆当年的场景写道:

……那情景可真够热闹。老年人急于要教,青年人急于要学,老老小小,心心相印,劲道儿粗得很。这边,俞振飞为董继浩边做边说《奇双

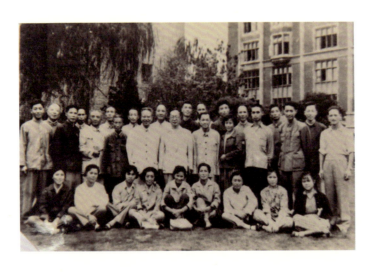

"传"字辈老师和"继"字辈合影 (1961年)

王瑶琴老师（左）指导吴继静（中）、杨继真（右）排戏　　徐凌云在乐乡饭店为刘继尧（中）、林继凡（左）教戏

会》的身段；再看那边，华传浩、徐凌云正在教朱继勇、范继信《下山》的亮相；这里是章继涓在唱《思凡》，张传芳在一遍又一遍地指点；那里是朱传茗在为张继青、柳继雁排练《惊变·埋玉》……

当年的"继"字辈演员虽然年轻，却能认真演好每一个人物，传达出老师对他们手、眼、身、法、步的要求和人物心理的微妙变化。苏州知名作家范烟桥先生曾经亲自观摩"继"字辈演戏，对他们评价很高。范烟桥先生还替这些演员们夸下"海口"：苏昆的北上巡演会更让人刮目相看。

1957年，苏昆剧团在南京演出《寻亲记》和《断桥》时，台下有汉剧"梅兰芳"之称的名演员陈伯华先生看了以后就十分吃惊。她觉得苏昆演员们的道白、咬字有劲，身段、手法有许多"东西"，内行说起来叫"身上有戏"。陈伯华请教范烟桥先生：这些演员学了多久？范烟桥先生告诉她："多的三年余，少的不到一年。"陈伯华再次大吃一惊："怎么能够演得这样老练！"后来，苏昆出省去武汉三镇演出，陈伯华先生在汉口看了，又追到武汉再去看，还专门跑到后台与"继"字辈演员们探讨唱词和动作。

"继"字辈的一身本事，是随团学艺、风霜雨雪中练出来的。那时"跑码头"演出要自带行李，若到农村演出，交通不便，只能肩扛步行。有一年冬天，青年队到宜兴张渚演出，正逢天降暴雪，交通堵塞，只能停

演。那时剧团靠自给自足，不演出就没有收入，无钱开伙。冬天没有取暖设备，冻得浑身冰凉还是小事，但是肚中饥饿，却无法入睡。于是大家只得凑点钱买点米，熬一大锅清粥，给又饿又冷的演职人员充饥御寒。至今，还有人记得这碗寒冬里的清粥，这难忘的昆剧风雪路。

还有一次，苏昆剧团巡演于沙洲县（今张家港市），在从德积公社赴大新公社演出的途中忽逢瓢泼大雨，为了不使道具、布景受潮影响演出，很多演职员纷纷把自己的衣服、睡席、雨衣遮盖在道具、布景上，尽管晚上枕着湿漉漉的席子睡不安稳，但是保证了当晚演出的顺利进行，大家心里都很高兴。而以庄再春、蒋玉芳等老艺人为主组成的"阿姨队"，同样是不怕苦累，她们在浙江省长兴县演出时，为了使更多的农民看到戏，不辞辛劳，三天换一个地方，临时搭台演出。逢到下雨，由于舞台缺乏城市剧场那样的设备，演员们就站在不漏雨处候场，坚持把戏演完。又有一次，剧团从大新公社乘船去锦丰公社演出，因船小容纳不下全体演职员，很多老演员们就和年轻人一起步行20多里，变成了"飞毛腿"。长途赶演，虽然又苦又累，但一上舞台，职业的责任感又让他们马上忘记了脚下的酸痛。

部分"传"字辈老师和"继"字辈合影（1961年）

苏昆艺人参加社会主义劳动

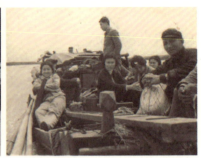
苏昆艺人四处跑码头

当年剧团每到一个地方,受到的欢迎程度超乎现在人们的想象,许多人赶了一二十里路来看戏,还有些摇了船出来看戏,老太太们还打扮得像过节一样。有一次,剧团青年演出队在宜兴县新芳桥演出时恰逢大雨,剧场里积下了尺把深的水,但从四面八方赶来看戏的社员们全神贯注、鸦雀无声地看完了演出。还有一次,当青年演出队在常熟乘船去古里公社演出时,装载布景、道具的30吨大船驶不进港,公社就派10多个社员用两条小船来回驳运。而在沙洲县乐余公社,戏演至中途,突然遇到断电,全场携带电筒的农民观众就将手电齐刷刷地射向舞台,这个独特的舞台"灯光"让演员们顺利完成了余下的节目。

为什么年轻的苏昆人对这方舞台爱得这么深沉?因为这是苏剧和昆剧的诞生之地。苏昆演员和这块土地上的人们,自有着一种说不尽的情感和依恋。"只有小演员,没有小角色",对于舞台事业的坚持,对于艺术的热爱,是苏昆从那时起一贯的精神传承。

王传淞先生曾经到苏州来演出,看到了"继"字辈舞台风貌的他格外兴奋。一批"继"字辈的青年演员,仅仅在短短两三年的时间内就已经能够分团独立演出,这不是容易的事情。王传淞笑谈:看到青年一代的独立演出,不但我说,就是许多老朋友和老观众都说,今后的昆曲事业不仅能够传下去了,而且将来必定有很大的发展。

也许,"继"字辈们注定是昆剧历史上担负承传重任的一批演员。由于历史原因,他们中大部分人没能获得与他们的艺术成就相匹配的知名度,但他们在昆剧艺术的造诣上极大程度地传承了老一辈大师的精

华，表演细腻规范，唱腔含蓄考究而动人心弦，一曲兰馨依旧透过层层岁月，吐露芬芳。

"继""承"字辈同堂学艺

20世纪五六十年代，因为《十五贯》的"启蒙"，从中央到地方，几乎是"逢会必昆"。

每年的人大、政协两会，重要的外事接待和内宾招待，苏昆剧团的演出日程总是排得满满的，真有点"应接不暇"。于是，再培养一批青年演员又作为当务之急被提了出来。从1959年起，江苏省在苏州、南京各招收了一班昆剧学员，前者采用随团学戏的学馆形式，后者则依托江苏省戏曲学校作为培养基地。苏州团的这些学员基本上都是苏州人，如熊天祥、尹建民、王士华、周正国、朱文元、陈红民、朱澄海、周宁生、周荣福、徐同德、朱双元、叶和珍、薛静慧、梁琴琴、石坚贞、李兰珍、冯华清等。

1960年4月，经中共江苏省委与苏州市委协商决定，在南京另建一个江苏省苏昆剧团。于是，张继青、范继信、姚继焜、姚继荪、吴继静等13名"继"字辈演员及部分乐队人员赴宁作为骨干，与江苏省戏曲学校首届昆曲班毕业生合并组建，与驻地仍在苏州的苏昆剧团同名并存，分为南京团和苏州团。在江苏省苏昆剧团南京团正式成立后，京、沪、宁、苏、浙、湘六大院团共同支撑昆坛的基本格局初步形成，并保持至今。

南京团成立后，苏州团又在1960年招生，俞凤琴、唐丽君、程智琦、韩铁燕、朱正芳、赵文林、华吉明、俞永清等一批新学员加入了剧团。这些1959年和1960年入团的新演员大多被授予了带"承"字的艺名，因而被称为"承"字辈，这是中华人民共和国成立以来苏昆培养的第二代苏剧和昆剧兼学、兼演的演员，并兼及音乐演奏员及舞台美术工作人员。两代演员分别以"继""承"排名，其立意非常明确，希望他们能以继承昆剧与苏剧为使命。两代演员年纪首尾相衔，又是同堂学艺，互相切磋，虽分两代，但可以说是师兄弟关系。可惜"承"字辈的排行命名做法，在"文化大革命"期间，被视为"四旧"而废除了，之后也一直没有恢复起来。

在"承"字辈学艺的初期,徐凌云、俞振飞以及"传"字辈老艺人依旧常来苏州传艺,原来在团的唱念老师曲家俞锡侯、吴仲培,曲师吴秀松、甯宗元、沈金喜,还有曾长生、汪双全、夏良民等堪称剧团耆硕的诸老,都曾向他们授艺。剧团为"承"字辈组织过不少专题讲座,而且每次排练剧目之前总有顾笃璜先生给他们讲解,排练结束后开收工会,针对问题再度讲解,青年演员提高很快。同时,剧团还想方设法为"承"字辈创造观摩欣赏各类演出的条件,而且在剧团经济相当困难的条件下,仍经常组织他们到上海观摩,并且辅以讲解,使他们的欣赏水平有了迅速提高。剧团还为"承"字辈争取到去上海大世界演出一段时间的机会,以便他们在上海就近学艺与观摩。

很快,"承"字辈演员也开始在舞台上初露锋芒,尹建民的武生、陈红民的娃娃生、朱文元和朱双元的丑角、薛年椿的老生以及叶和珍的唱腔、王士华和石坚贞的身手、赵文林的唱工……都出现了很多亮点。1960年年底,苏昆剧团苏州团苏剧老演员以及苏昆兼演的"继"字辈演员,加上新招的"承"字辈学员和苏州市戏曲学校苏昆班毕业生,分为3个能够独立演出的分团,一团以苏剧老演员为主专演苏剧,二、三团由青年演员及学员组成,苏、昆兼演。

苏昆剧团分设宁、苏两团,团员是划出去了,但心还在一起。1961年,上海市委宣传部邀请苏昆剧团苏州团到上海演出,当时,考虑到要

苏昆部分"继""承"字辈合影,左起薛静慧、(不详)、尹建民、尹继芳(1960年)

去上海演出,一定要展示"继"字辈青年演员的整体艺术水平,为保证演出质量,苏州团决定和南京团联合去上海演出。于是,自6月份开始,宁、苏两团集中在苏州,由顾笃璜负责,对所有剧目进行排练加工。有张继青的《痴梦》,张继青和尹继梅A、B角主演的昆腔配谱关汉卿原著《窦娥冤》,杨继真和崔继慧A、B角主演的苏剧《快嘴李翠莲》,庄再春、蒋玉芳演出的苏剧《倩女离魂》《醉归》等19个剧目。1961年9月5日,在苏州团的所在地,苏昆剧团举行了隆重的"继"字辈演员毕业典礼。9月9日起,苏州团和南京团融为一体,联合赴沪演出。剧团做了精心准备,历时19天,演出24场。这是苏昆剧团第一次在

苏昆剧团赴沪公演(1961年)

"承"字辈三周年合影(1962年)

早年"继"字辈演出剧目表封面

张继青演出《痴梦》剧照

"继"字辈在上海演出的节目单

上海滩亮相,得到了上海市诸多名家及广大观众的认可和好评。正是这一次,张继青带去了她的主打剧目《痴梦》,在上海艺术剧场演出,一炮而红。

在演出间隙,"继"字辈和"承"字辈们抓紧时间向"传"字辈的华传浩、朱传茗、张传芳等老艺人讨教,学习了《活捉》《阴告》《探庄》等11个传统折子戏,丰富了剧目和表演艺术。上海各界对苏昆剧团赴沪演出也十分重视,上海市文化局、上海作协、上海剧协、上海音乐协会等部门主持召开了座谈会,对剧团在短短数年中培养出成批优秀的苏剧、昆剧青年演员倍加赞扬。著名表演艺术大师盖叫天、俞振飞还做了有关表演艺术的专题介绍。曾翻译《斯坦尼斯拉夫斯基体系解

说》一书的知名话剧编导陈西禾亲自到剧团宿舍与"继"字辈青年演员张继青、章继涓等漫谈表现艺术，勉励她们为继承和发扬戏曲事业做出贡献。

1961年到1962年期间，三年困难时期刚刚过去，苏昆剧团苏州团又前往宁波寻访。在文化经费相当紧张的背景下，苏州市委负责文教的书记凡一同志大力支持，拨下专款，苏昆聘请当年享有盛名、久离舞台的宁波昆仅存的前辈艺人陈云法、高小华、周来贤、严德才、王长寿等8人来团任教，他们向"继""承"字辈演员们先后传授了《连环记》中的《起布》《问探》《三战》，《紫钗记》中的《折柳》《阳关》，《水浒记》中的《杀惜》《放江》，以及《断桥》《盗甲》《思凡》《下山》《盗令》《说亲回话》等50余折颇具特色的宁波昆剧目和本戏《钗钏记》《双官诰》等，从而丰富了苏昆演员们的舞台表演技巧。

1962年，上海戏曲学校教师薛传钢、沈传芷，浙江昆苏剧团教师马传青，江苏省地方剧院教师徐韶九等沪、宁、杭等地的昆剧老前辈，又应邀来苏示范演出。他们和苏州的贝祖武、姚轩宇、姚竞存等老先生演出了《痴梦》《小宴》《山门》《见娘》《吟诗脱靴》等传统折子戏。苏昆剧团"继"字辈青年演员陈继撰、柳继雁、杨继真、朱继勇、刘继尧等参与配合这次演出，学到了不少真功夫。

那些年，苏昆由于师资不足，演员们要边演边学。随团学习，传承和实践同步进行，这就对演员提出了很大的挑战。不过，这样的困难也提供了"继""承"字辈大量的舞台实践机会，青年演员得到了更多的锻炼空间。每当演员学会一批剧目后，团领导就安排他们在开明戏院和新艺剧场演出。自50年代末到60年代初，全团三个演出队轮流在这两个剧场演出，那时每年都要演200多场，苏、昆兼演，为青年演员艺术创造能力的提高打下了坚实的基础。

苦乐之中的一代传人

1962年12月，大概有半个月时间，苏、浙、沪文化局联合在苏州开明大戏院举办昆剧观摩演出大会。参加演出的除了江苏省苏昆剧团外，

苏、浙、沪昆曲观摩大会节目册（1962年）

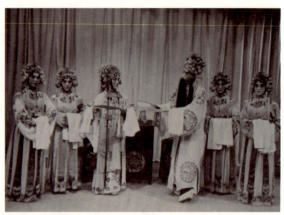
在昆剧《小宴》中张继青饰演杨贵妃（1963年）

还有上海戏校、上海青年京昆剧团、浙江省昆苏剧团、永嘉昆剧团、湖南省湘昆剧团、武义县昆剧团。演员共800余人，加上文化官员和代表，一共来了1700多人。这次演出，不仅有俞振飞、言慧珠和"传"字辈演员等12人，还有80高龄的4位宁波昆曲老艺人。徐凌云先生带着他的儿子徐绍九、孙子徐希伯也来了。三代同堂，各显身手，老树新苗，争荣竞秀，盛况空前。苏昆剧团在苏州开明大戏院上演了昆剧《卖兴》《寄子》《活捉罗根元》，会演结束后还与湖南的湘昆合演了昆剧《醉打山门》《击鼓堂配》《出猎回猎》。

徐凌云先生在观剧后兴奋地说：昆曲有着光辉美好的前途！俞振飞先生也止不住赞叹：这是昆曲的"第二个春天"！著名作家周瘦鹃则开心地写诗祝贺：

平生顾曲爱苏昆，
玉振金声飨梦魂。
难得群英来回飨，
长留余韵在吴门。

慢慢地，刚成立的苏昆剧团人戏双丰。1963年至1964年，苏昆剧团已发展到320余人。苏昆人近学"传"字辈，远聘宁波昆，再加上众多曲家的悉心指导，恪守传统而不失风格，传承规范而不减韵味。翻看当年的老戏单，苏昆剧团的舞台上热闹非凡，《鸳鸯剑》《罗汉钱》《梁祝》等

几十本苏剧大戏,《长生殿》《断桥》《借茶活捉》《思凡》《寄子》等100多折传统昆剧折子戏,苏、昆兼擅,双剧并举。

当时的剧团还以演苏剧现代戏为一大特色,颇受观众欢迎。剧团创作演出的苏剧现代戏有《雷锋的故事》《红色宣传员》《鸡毛飞上天》《霓虹灯下的哨兵》《古城斗虎记》《千万不要忘记过去》《小足球队员》等。仅1963年一年,"继""承"字辈共演出现代戏260余场,观众达24万余人次。1964年他们还创作了苏剧《锋芒初试》,1966年创作了大型现代昆剧《焦裕禄》等,同样极受欢迎。剧团经常巡演于苏、锡、常以及南京、上海等地,还数次远赴九江、南昌、武汉、长沙等外省城市演出。

在苏剧《古城斗虎记》中,王承尤饰演排长

苏剧《沙家浜》剧照,左起为易枫、柳继雁、金继家

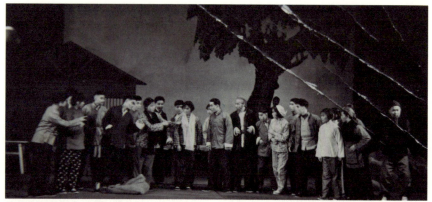

苏剧《东风解冻》剧照(1963年)

在苏剧《刘三姐》中刘继尧饰演小牛，右为凌继勤饰演的大牛（1961年）

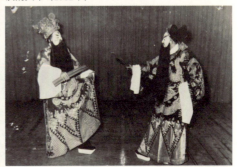

苏剧《红云岗》中丁继兰剧照（1963年）　在《长生殿》中吴继杰饰安禄山，周继翔饰杨国忠（1963年）

当年，苏昆剧团是苏州戏曲团体中最早实行导演制的，顾笃璜亲自担任艺术总监和导演，老师传授的每一出戏，都经过了顾笃璜先生的加工整理，然后再进行公演。每次排戏，顾笃璜都要讲解剧情，分析剧中人物的思想、性格、感情；同时深入浅出，为学员讲解斯坦尼斯拉夫斯基表演体系，进行心理体验与技巧的训练，使他们自觉地将传统戏曲程式与角色内心动态结合，以指导自己的表演实践，从而在表演艺术上形成一个整体，来达到更深刻地塑造人物之要求，不断提升艺术创造力。

值得一提的是，早在1959年9月，苏州市文化局就由顾笃璜提议成立了戏曲研究室，研究室的主要日常工作由桑毓喜负责。研究室的主要任务是以江苏省苏昆剧团为重点，对剧团艺术工作进行辅导，帮助剧团提高艺术质量、培训质量，并开展研究工作。当年一启动，研究室就发动老艺人记录、整理从事艺术工作的经验，并举办"老艺人座谈会"，帮助不少老艺人写出回忆录，记录传统剧目的脚本或幕表，这对剧团演员们吸取前人的经验快速

成长起到了一定的促进作用。

于是，在短短的几年中，苏昆剧团在全国各地的影响逐渐扩大，尤其在苏南一带已经拥有了坚实的群众基础，可以用演出收入来维持剧团的开支了。很多观众对很多苏昆演员都耳熟能详，还可以叫出他们的姓名，甚至出现了"追星族"，在每场演出结束后，他们总是拥到后台门口，热情地要求苏昆演员签名，而演员们还不时会收到观众来信，邀请见面等等。这样的场景，直到1966年"文化大革命"开始才结束。

苏昆剧团原本正好迎来了舞台崛起的机遇，然而不期然地，一场以"文化"为名的狂风骤雨突如其来，将苏昆刚燃起的昆剧之火浇熄吹灭。而身在风雨来临之前的中国人，那时又有几人能够察觉呢？

1966年，亚非作家会议在中国举行，苏昆剧团排演的苏剧《沙家浜》在无锡大会堂演出，招待前来中国参会的亚非作家们。演出非常成功，当台上扮演游击队员的武戏演员们一个个筋斗翻进城墙的时候，底下的亚非作家们飞舞着帽子，欢声雷动。不过，这是苏剧在"文革"前的最后一次演出，也是苏昆剧团在"文革"前的最后一次舞台亮相。之后，一场史无前例"无产阶级文化大革命""红色风暴"开始了。

风暴中，有人质疑：几百年来一直为封建统治阶级服务的昆曲有可能为工农兵

《武松打虎》中熊天祥饰演武松

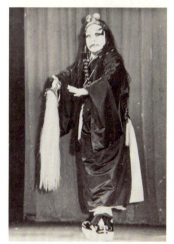

杜玉康在《昊天塔五台山会兄》中饰演杨五郎

服务吗？在那个年代里，答案是明摆着的。于是，江苏省苏昆剧团苏州团的牌子被砸烂，取而代之的是苏州市红色文工团。

"继"字辈和"承"字辈在业务上同堂学艺、同台演出，所不同的是当"文化大革命"风暴来袭时，"继"字辈演员已经相当成熟，而"承"字辈演员却还是初出茅庐、羽翼未丰。更令人痛心的是，作为"革命造反"的内容之一，"承"字辈的艺名被取消，演员也被陆续遣散。后来，"承"字辈演员的名单甚至连确切人数都难以考定，就连他们自己也说不清了：有的说40多人，有的说50多人，还有的则说有66人。

"十年动乱"中，江苏省苏昆剧团被迫解散，演员们被分流。苏州团的部分演员下放至吴江五七干校，留在苏州的有的改行去了苏州京剧团，有的转业到了工厂。

的确，世事如戏，跌宕起伏。大时代中的昆剧和人生的命运一样，让人感慨万千。

重建剧团万象新

站在终点看起点，那是急风暴雨式的群众运动，然而，对于身处那个时代的人而言，每一天都是那么漫长。六亿神州，"红卫兵"举着"小红书"铺天盖地而来，"牛鬼蛇神"均在"横扫"之列。天地之大，昆剧竟无可藏身之处。

这个十年，对中国文化来讲，是一场浩劫。而对于演员来说，十年浪费的正是他们在舞台上最美的时光。

苏州，直到"十年动乱"后期的1972年2月，才慢慢恢复了仅有20余人的红色文工团苏剧小组。同年10月，江苏省革命委员会决定，将原驻南京的江苏省苏昆剧团南京团（"文革"中已经改称"江苏省京剧二团"）下放苏州，与红色文工团苏剧小组合并。与此同时，剧团慢慢召回了部分转业的演员，艰难地恢复了江苏省苏昆剧团建制。

十年"文革"后，重建在风暴中遭受灭顶之灾的中华传统文化被摆上了议事日程。

1977年11月，江苏省文化局决定将原驻南京的江苏省苏昆剧团调回南

京、南京、苏州两地分别成立江苏省昆剧院和江苏省苏剧团。在苏州的江苏省苏剧团专演苏剧，仍旧由苏州市文化局代管。

剧团是恢复了，但是又被局限在专演苏剧的舞台框架之中。然而无论是搞昆剧也好，搞苏剧也罢，在蒙受十年浩劫之后，所有人都认识到：剧团的当务之急是培养新一代舞台人才。于是江苏省苏剧团于1977年年底在数千名报名应考的学子中择优录取了一个苏剧班，学员30名，王芳、吕福海、邹建梁、杨晓勇、陶红珍、陈滨、王如丹等就在这一年进入了苏剧团。他们大多出生于1963年，像"继"字辈、"承"字辈一样以学馆的形式随团培养，昆、苏兼学。他们被冠以"弘"字辈之名，意为"弘扬的一代"，苏州的兰园开始恢复一缕生气。

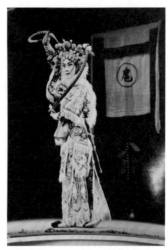

苏剧《扈家庄》中王芳饰演扈三娘

1978年元旦，苏剧团在新艺剧场上演了由易枫导演，周继翔、朱双元等主演的昆剧《十五贯》，春节又在开明大戏院上演了由尹建民、凌继勤、尹继梅、柳继雁等主演的苏剧《三打白骨精》，但是全剧团才30多人，新招收的学员还派不上大用场，只好向外借调人员，好不容易才将这两出大戏演完。不过在1978年，苏剧团的师资力量得到了大大加强，剧团聘请到刘五立、施雍容、关松安等几位优秀教师，而一些"传"字辈老师也恰好退休回苏，沈传芷、倪传钺、薛传刚先生就住在苏剧团里，和青年演员们同吃同住，教习不断，青年学员们成长很快。等到1978年下

半年度，学员队已经可以走上舞台汇报演出了。这些青少年学员年龄小、艺龄短，有的从来没有登过台，也有的是从业余文艺爱好者中选拔出来的，但在精心培育下进步明显。在汇报演出中，有苏剧《扈家庄》和《探庄》等剧目，其中学员王芳主演的扈三娘妩媚中英气勃勃，让人眼前一亮，得到了众多赞许。矮脚虎王英的扮演者、学员吕福海身段挺拔，双刀花干净利落，也赢得了场下一片喝彩。

1979年，苏剧团想尽办法将下放农村的、下放工厂的、调到其他单位的人员又调回了剧团，尹斯明、蒋玉芳、朱容等老演员重聚在一起，剧团便开始挑选一些从前基础较好的老剧目和有新意的新剧目上演，如传统苏剧《快嘴李翠莲》，新排苏剧《梁山伯与祝英台》《孟姜女》等。创作的剧目有吕灼华编剧的苏剧《死的已经死了》，王庆华根据评弹剧目改编的苏剧《玉蜻蜓》，褚明编剧的苏剧《月是故乡明》等。金砂、周友良、朱少祥、蒋玉芳和尹斯明等专门承担了苏剧曲调改革工作。"弘"字辈也在不断的随团学习演出中慢慢地成长起来。

1979年8月，苏州市文化局领导钱璎同志观看了苏州市专业剧团青年会演的节目，其中，苏剧团带去了昆剧《痴梦》《狗洞》《访测》《断桥》《茶访》和苏剧《姐妹婚事》《死的已经死了》等一大批剧目。钱璎的心情格外激动，因为她看到：参加会演的青年演员中有的人原本是剧团精心培植的好苗子，"十年动乱"中被迫脱离舞台，现在归队重施粉墨，所幸年龄还不太大，艺术上还能急起直追。其中的"继"字辈演员人到中年，演技日益精湛，一些"承"字辈演员和其他青年苏剧演员都能较好地继承前辈积累的表演艺术，一招一式，认真严谨。尤其让她高兴的是，参加这次会演的苏剧学员队演出的《痴梦》《茶访》都是难度较大的昆剧折子戏，两个小演员分别担任了剧中的主角。另一批青年学员演出的大型现代苏剧在唱腔等方面的改革上做了可贵的尝试。这些都让钱璎眼前一亮。这次会演的得奖名单值得一录：一等奖：赵文林、朱文元、朱双元；二等奖：马瑶瑶、岳琪、尹建民、梁琴琴、陈红民、周正国、杨少山；学员奖：陶红珍、吕福海、庞林春、朱熙。在这张名单中，"承"字辈和"弘"字辈的青年演员明显已经挑起了大梁。

而在这次会演中，苏剧团的编剧吕灼华创作的苏剧现代戏《死的已

在《醉归》中王芳饰花魁

《玉簪记·秋江》剧照，陈滨饰妙常，吕福海饰艄公

《长生殿》剧照，赵文林饰唐明皇

《长生殿》剧照，汤迟荪饰高力士

《十五贯》剧照，朱文元饰况钟

《十五贯》剧照，朱双元饰娄阿鼠

经死了》让人看后感慨万千，这部戏是当时"伤痕文学"的另一种表现形式，只有在挣脱了精神枷锁、真正思想解放之后，人们才能意识到这"伤痕"有多重、多深。

伤痕总会过去，对于600年的昆曲来讲，颠沛流离，浮沉兴亡，都不算什么，因为春风迟早会来。

昆剧真的迎来了春风。1980年，苏州与意大利威尼斯市结成友好城市。1981年，威尼斯市市长里戈访问苏州，看了胡芝风主演的《李慧娘》，又去南京观看了张继青主演的《痴梦》等剧目。他对中国的传统艺术十分喜爱，主动邀请苏州组团去意大利访问演出，也请张继青随团演出昆剧。1982年，"苏州戏曲演出团"赴意大利演出产生了轰动效应。（详见前文所述）

此时，在苏州的舞台上，江苏省苏剧团也推出了苏剧《回春记》《好事体》《月是故乡明》《孟姜女》《交印》《追求》《野马》和上海著名剧作家、昆曲《蔡文姬》的改编者郑拾风先生的苏剧新作《钗头凤》等一大批好戏。尤其在1981年8月的一次苏州市专业剧团青年演员会演中，苏剧团青年演员主演的《醉归》又让人欣喜地看到，苏剧接班人在奋起直追。1981年9月17日《苏州报》刊登了署名德珠的一篇文章。

花魁在几声清脆的小锣声中步履沉重、缓缓而上，你看她，酒后微醺，踏月归来，满怀幽怨，秀目懒抬，既恨豪门不耻亡国恨，朝朝寒食，夜夜元宵，寻欢作乐，不肯将笙歌的醉生梦死生活，又悲叹自身国破亲散、家门不知在哪里的惆怅心情。

这个出场，无论在体态、步履、眼神、节奏各方面，都是很难掌握的，因为她虽是娼妓，但洁身自好，不慕荣华。演花魁的青年演员王芳能在花魁浓艳华丽的外表下，演出了她凌霜傲雪、宁甘淡泊的清高品质。一出场就进入角色，将人物性格展现在观众面前，（虽然严格来说，尚不够沉着），对一个20岁左右的小青年来说，能演得如此，就很难得了。

在这次青年会演中，苏剧团的王芳、吕福海双双获得青年学员表演一等奖，陶红珍获得青年学员表演二等奖。获奖的青年学员代表王芳和获奖辅导老师代表施雍容先后在会上发言，让人看到了年轻一代的蓬勃朝气和曲坛园丁的谆谆苦心。

《白兔记·窦公送子》剧照，朱承涛饰窦公，陈红民饰刘致远

《荆钗记·见娘》剧照，尹建民饰王十朋，龚继香饰王母

　　1982年2月1日，经江苏省人民政府批准，江苏省苏剧团终于恢复了"江苏省苏昆剧团"这一原名。当年的5月25日—6月3日，文化部和江、浙、沪三省市联合在苏州开明大戏院举办全国昆剧会演，刚恢复原名的苏昆剧团在这次会演中趁势推出昆剧《折柳·阳关》《寻亲记·饭店》《闹学》和苏剧《醉归》等剧目，得到了与会专家和观众的肯定。

　　也是在这次会演中，俞振飞先生在台下看永嘉昆的表演，对其大为赞赏。于是重新担任苏昆剧团负责人的顾笃璜先生下决心要将永嘉昆的精华学到苏州来，他紧锣密鼓，聘请了杨银友、陈雪宝等一批永嘉昆老艺人来苏传艺。1982年11月15日起，昆剧传习所举办了第二届昆剧艺术学习班，"承"字辈的尹建民、杨晓勇、朱双元、汤迟荪等演员开始学习永嘉昆。当年"继"字辈们学习的宁波昆是南昆的主要支派之一，永嘉昆也是南昆支派之一，它历史悠久，演出剧目、曲牌名称与苏昆基本相仿。但由于它长期辗转于农村，扎根于农民中，演出多、戏多，曲牌音乐旋律质朴，唱腔节奏明快，同苏昆比较起来，永嘉昆更粗犷，生活气息浓郁。尹建民等苏昆弟子向永嘉昆老艺人们学习了《荆钗记·见娘》《荆钗记·男祭》《永团圆·击鼓堂配》等一批传统剧目。这些剧目在"传"字辈老师演出的基础上，融进了永嘉昆的表演特色，又做了一些新的改进。1983年10月，苏昆赴浙江永嘉、瑞安、苍南、平阳及温州演出了两个月又四天，共演出43场，这些传承自永嘉昆的剧目与《牡丹亭》《十五贯》《长生殿》等剧目的精彩演出，引起了当地各界的轰动。

1982年国庆前夕，为更好地继承发展苏、昆这两个具有地方特色的古老剧种，苏昆剧团成立了苏剧、昆剧两个演出队。分队以后，演员们积极排戏，苏剧《五姑娘》是根据同名长篇叙事吴歌改编，演出阵容以该队青年演员为主；同时开排的还有根据四幕轻歌剧《现在的年轻人哪》改编的苏剧《现在的小青年》和由沪剧演出本移植为苏剧现代戏的《野马》，这两本戏都反映了80年代青年的理想、事业和生活。

1983年元旦，由褚铭编剧，金家昆导演，华继韵、丁杰等主演的现代苏剧《人！人！人！》举行公演，取得了较好的社会反响。5月，苏昆剧团以长篇叙事吴歌改编的苏剧《五姑娘》，赴沪做了四天的试验性演出，该剧由顾笃璜、韩德珠、易枫改编，顾笃璜、易枫导演，王芳、赵文林等主演，好评一片。表演艺术家俞振飞冒雨观摩演出，戏曲评论家郑拾风观剧后赞扬《五姑娘》是"一首透着姑苏式秀气的立体抒情诗篇"。在编导演座谈会上，有的专家认为苏剧《五姑娘》到沪演出显示出苏剧在改革工作上取得了很大进展，还有的专家对演出中全体演员无一人带微型话筒这一点大为赞赏，认为这些演员有着过硬的唱功。

这一年，昆剧"传"字辈老艺人王传淞、姚传芗相继来苏向苏昆剧团演员传艺。77岁高龄的昆剧名丑王传淞不顾年迈体弱，传授了《写状》《借茶》《回营》等折子戏，尤其值得一提的是，他把拿手的得意之作《活捉》一折也毫无保留地传授给了苏昆的青年演员。昆剧名师姚传芗传

配合计划生育工作创作的苏剧《人！人！人！》剧照（1983年）

由长篇吴歌改编成的苏剧《五姑娘》剧照（1983年）

授了《题曲》《寻梦》等传统名折，他严以执教、亲以待人的教学方法，使苏昆的演员们受益匪浅，表演艺术提高很快。

1984年1月，苏昆剧团一面排演了大型历史剧《卧虎令》，一面还参加了江苏省青年演员新剧目调演，成绩斐然。经评奖委员会评定，苏昆剧团编演的苏剧《五姑娘》获音乐设计奖。青年演员王芳、赵文林获优秀表演奖，夏咸玲获表演奖。

"弘"字辈脱颖而出

子在川上曰：逝者如斯夫！昆曲一脉长河，曾经浩浩荡荡，却遭十年断流。与时间赛跑，那一代昆曲人别无选择。

1986年元月，"文化部振兴昆剧指导委员会"在上海正式成立。4月1日，文化部振兴昆剧指导委员会举办的第一期昆剧培训班在苏州开班。

首期昆剧培训班花落苏州，一大批苏昆的青年演员再次得到"传"字辈老师周传沧、沈传锟、周传瑛、倪传钺、王传蕖、邹传镛、王传淞、吕传洪与北昆马祥麟等14位年逾古稀的昆剧老前辈的悉心指点。"昆指委"计划通过培训班等形式，在5年时间内将昆剧老艺人的传统技艺和400多折戏全部抢救、继承下来。文化部副部长周巍峙同志在开学典礼上讲了话。他说，65年前，在这里开办的昆剧传习所，培养了一大批优秀的"传"字辈昆剧艺人，如今我们在这里举办昆剧培训班，是抢救、继承、保护昆剧的一个重要步骤。

从这天起，姑苏城北的苏昆剧团小庭院里便汇聚了全中国的昆剧精英，那悠扬的笛声、悦耳的练唱声、清脆的道白声，至今盘旋……

这期的学员济济一堂，苏昆派出很多演员参加培训，除了苏昆的"继"字辈外，还有"承"字辈的熊天祥、尹建民、朱双元、王士华，"弘"字辈的杨晓勇、陶红珍等。此外还有上昆的蔡正仁、张洵澎、张静娴，北昆的洪雪飞、蔡瑶铣，浙昆的王奉梅、王世瑶，湘昆的张富光、雷子文，江苏的石小梅、胡锦芳等，整个学习班共计108人，旁听生27人，学习了34出传统折子戏。苏昆剧团的传统剧目和演员素养再次得到了提升。

1986年4月21日，苏州报社的记者江宗荣在他撰写的报道《名演员汇

《浣纱记·回营》剧照，朱双元饰伯嚭，陈继撰饰文种　　《琵琶记·描容别坟》剧照，陶红珍饰赵五娘

聚姑苏，古艺苑喜扬新风》里记录了一个细节：

　　日本NHK电视台在培训班二楼练功房拍摄沈传芷老师演唱的《永团圆·击鼓》一折。沈老师虽然年高82岁，可那一招一式，演得熟练自如，把剧中穷书生这一角色表演得活灵活现。

　　刚演完这一片段，随电视台由宁来苏拍片的著名昆剧演员、省昆剧院副院长张继青，走上前去紧握着沈老的手，表示祝贺，又向NHK电视台的山根小姐介绍道："我演的那折《痴梦》，就是当年沈老师在这里手把手教的。"山根小姐很有兴趣地问道："当初是怎么教的？"沈老说："也是像刚才一样，我先做示范表演，然后再指点、辅导。"张继青又接着介绍："《痴梦》是沈老师家的祖传戏，沈老师的父亲就是65年前苏州昆剧传习所的老师。"

　　当山根小姐问及沈老，对参加培训班有何感想时，这位老艺术家很有感慨地说："这次我来培训班教戏，心里感到非常高兴。昆剧是我们民族的优秀文化遗产，要一代代传下去。对振兴昆剧艺术，我们很有信心。"

　　1986年5月10日至14日，首期培训班结业，并举办了汇报演出，《牡丹亭·问路》《彩楼记·拾柴》，《渔樵记》中的《寄信》《相骂》，《宵光剑》中的《闹庄》《救青》，《百花记·百花点将》《金锁记·羊肚》《红梨记·亭会》，《寻亲记》中的《出罪》《府场》等30多折快要失传的老戏被原汁原味地重现在舞台。中国当代著名戏剧编剧兼戏曲理论家阿甲看完戏后十分感叹地说：昆剧是旧东西，但科技再发达，也代替不

《烂柯山》剧照，陶红珍饰崔氏

《牡丹亭·学堂》剧照，袁丽萍饰春香

《孟姜女》剧照，杨晓勇饰万喜良

《玉簪记·秋江》剧照，吕福海饰艄公

了艺术的创造，这是民族的传统……

时隔30年，当我们再次解读中华文化复兴背后的时代内涵时，阿甲先生的这句话穿越了时光，至今还在苏昆人的耳边回响。

1987年12月，全国昆剧抢救继承剧目在北京举行汇报演出。苏昆剧团携精心打磨的传统昆剧《相约讨钗》《描容别坟》《回营》《芦林》《春香闹学》及苏剧《快嘴李翠莲》《醉归》等一批优秀剧目晋京。其中，柳继雁、朱文元等"继""承"字辈演员的表演获得了京城戏曲界的好评，而"弘"字辈演员也脱颖而出。苏剧《醉归》、昆剧《钗钏记》中的折子戏《相约》《讨钗》分别在全国政协礼堂和中南海进行演出。"弘"字辈青年演员陶红珍主演的昆剧优秀传统折子戏《相约讨钗》获得了首都观众和专家的赞赏。另一位"弘"字辈青年演员王芳在苏剧《醉归》中饰演花魁，她的表演更是获得了经久不息的掌声，连续两次谢幕还欲罢不能。当

领导和专家一一上台祝贺她演出成功并合影时，王芳激动得热泪盈眶，她心里明白：《醉归》经过了几代苏昆艺人的创造和积累，才成为苏剧舞台上的艺术珍品，自己的成功是因为得到了几辈艺术家功力的共同加持。

在闭幕式上，文化部副部长英若诚向参加汇报演出的全国6个昆剧院团颁发了奖杯。他说："昆剧是我国古代艺术宝库中的宝贵财富，一定要把它抢救继承下来。"他还满怀热情地期望在昆剧舞台上出现比《十五贯》更好的新剧目。这些话，王芳他们深深记在了心上。

1989年8月，苏昆剧团的苏剧《醉归》、民乐《吴韵乐风》《将军令》《行街》入选第二届中国艺术节。11月中旬，苏昆剧团随中国昆剧艺术团赴港演出古典名剧《牡丹亭》《西厢记》。王芳扮演《牡丹亭·学堂》中的杜丽娘，陶红珍扮演该剧中的春香和《西厢记·游殿》中的红娘，让香港观众感受到了昆曲的巨大魅力。

1992年6月，苏昆剧团苏剧队携传统苏剧《醉归》参加中华人民共和国成立以来首次全国"天下第一团"优秀剧目南方片展演，获小戏类优秀剧目奖，演员王芳获优秀表演奖，陈滨获表演奖。台湾观摩团团长曾永义以四个字概括此剧："美不胜收"，还特约在演出后进行电视实录采访。"天下第一团"是指全国只有一个演出剧团的稀有剧种，苏昆剧团的泉州之行，扩大了苏剧的影响，提高了苏剧的知名度，锻炼了队伍。载誉归来后，苏州市文化局、市文联联合举行座谈会，就苏剧的发展、提高以及向昆剧学习展开了颇具意义的讨论。

然而20世纪90年代，戏曲市场异常低迷，昆剧尝尽了落寞的滋味。在这个时期，苏昆每周演一场，一年不过几十场，吃饭都没有着落。饿着肚子搞"革命"恐怕是不会有很多人可以长期坚持的，当时不少剧团纷纷自谋出路，于是为了生计，苏昆剧团被迫推出了一个"定向戏"计划。

"定向戏"，是指剧团同企业、政府部门挂钩，签订合同，组织人力，突击创作、排演适合具体需要的剧目。1993年7月9日，江苏省苏昆剧团兰韵艺术团创作演出的现代苏剧《欢喜冤家》举行了首演，《欢喜冤家》是一出宣传公安交通法规的轻喜剧，也是苏昆剧团依靠社会支持组织定向创作的第一部作品。《欢喜冤家》写一场，排一场，演一场。自公演后，该剧陆续在苏州城区、吴县、吴江、太仓、昆山、张家港等地演出，

王芳在苏剧《醉归》中饰演的花魁成为当年苏昆舞台上的焦点

十分受公安交警部门和广大观众的喜爱。因为苏昆演员有着苏剧的深厚表演历练，因此融入苏剧元素的定向戏在特定的历史时期，为苏昆的排演发展争取到了宝贵的资金。

1994年6月，文化部、中国昆剧研究会及全国昆剧青年演员交流演出组委会领导来苏观摩选拔后协商敲定：省苏昆剧团青年演员王芳主演的《牡丹亭·寻梦》，王瑛、陈滨、顾玲主演的《雷峰塔·断桥》，杨晓勇主演的《长生殿·弹词》，王如丹主演的《浣纱记·寄子》，吕福海、宋苏霞主演的《水浒记·活捉》和陶红珍主演的《烂柯山·痴梦》参加6月15日至29日在北京举行的全国昆剧青年演员交流演出。其后，在北京举行的首届全国昆剧青年演员交流演出中，苏昆青年演员们不负众望，王芳荣获这届会演的最高奖——兰花奖最佳表演奖。她在《牡丹亭·寻梦》一折戏中成功地塑造了杜丽娘这个动人形象，迷倒了全场观众。杨晓勇、陶红珍、宋苏霞、王如丹获优秀表演奖，陈滨、吕福海、顾玲、王瑛获表演奖。时隔一个月，王芳又参加了梅花奖评选专场演出，她主演的昆剧《寻梦》《思凡》和苏剧《醉归》三折戏，均得到专家和评委们的一致肯定和赞扬。

王芳于1987年赴北京参加昆剧汇报演出期间主演苏剧《醉归》，并与王光美等合影。左起为林瑞康（文化部艺术处副处长）、陈红民、王芳、王光美、周世瑞（浙昆）、尹继芳（时任苏州市文化局艺术处处长）

令苏州昆剧人喜出望外的是,1995年4月12日,新华社向全国发出通稿:江苏省苏昆剧团著名青年演员王芳,因在昆剧《寻梦》《思凡》和苏剧《醉归》中的出色表演,荣获第12届中国戏剧梅花奖。这是苏昆历史上的首朵"梅花"。这一年,王芳32岁。

王芳的获奖,正式说明"弘"字辈在苏昆剧团中实现了承上启下的历史作用。王芳不仅以纯熟的表演艺术赢得了中国戏剧的舞台,也代表苏剧和昆剧艺术在新一代演员的传承下得到了广泛认可。其后几年,王芳又以《西施》摘得文华奖;以《长生殿》荣获第22届中国戏剧梅花奖,实现了"二度梅"的殊荣。2014年,王芳再以苏剧《柳如是》揽得上海戏剧白玉兰奖主角奖。

如今,除王芳外,"弘"字辈中的优秀者还有吕福海、杨晓勇、陶红珍、邹建梁等,他们都已经成为当下传承昆剧艺术的骨干力量和领军人物。

"小兰花"清脆发声

春去秋来,年复一年。20世纪90年代之后,曾活跃在苏剧、昆剧舞台上的一批"继""承"字辈演员,大多已是白发苍苍,即使是在70年代后期跨入苏昆剧团大门的以王芳为代表的青年演员也都迈过了而立之年。

原来的江苏省苏昆剧团一向随团办学馆,培养新生力量,并且采取每隔一段时期吸收少数学员的分批招收方式。一方面人数招得少,可以精

周雪峰、薛华清、俞玖林、屈斌斌(从左到右)随凌继勤老师学戏(1995年)

选，而学生少又有利于老师精心传艺；再一方面，每隔一段时期补充几位年轻人，在演员中形成一个年龄阶梯，演出时有利于总体舞台形象。戏曲演员的成长周期大约是15到20年，当年的这种培养机制意味着苏剧、昆剧演员面临断层的危机，尤其是苏剧演员后继无人，培养新一代接班人的任务十分紧迫。

苏昆事业后继乏人的现象引起了省市领导的重视，在各方的支持和促成下，苏州市批准了苏州文化部门的报告，由市政府每年出资15万，为期4年，招收40余名苏剧新生定向培养。在1994年初秋之日，苏州艺校开设了苏剧培训班（后改为昆剧班），一批少年走进了培养戏曲艺术人才的殿堂。学校为他们配备了优秀的教师：苏昆剧团派出了柳继雁、凌继勤、尹继梅和毛伟志等一批资深艺术家到艺校进行面对面、手把手地教育辅导，并聘请省昆、上昆、浙昆的表演艺术家到校指导，对这批在艺术上懵懂初开的学子加快了培养的步伐。

1995年3月17日的《苏州日报》上刊登了一篇文章——《苏剧的希望之星》：

为苏剧班新建的排练厅在地处枫桥下的苏州市艺术学校的一侧，宽畅而明亮，虽晴空万里，但由于是严冬，还是寒气逼人。笔者和文化局领导刚走进排练厅大门，映入眼帘的是无数张透着红光、洋溢着青春气息的脸庞。他们一字排开，在墙边的栏杆上压腿的压腿，下腰的下腰，都做着开考前的准备动作。随着老师口令声响起，他（她）们齐刷刷地随着节奏踢腿、偏腿、控腿、朝天蹬……呵，真没想到，虽腿功的柔韧性参差不齐，但大多数都能达到一定的要求，显示了腰腿功的较好素质和他们的勤学苦练。毯子功的考试接着开始了，抱背、扑虎、乌龙绞柱、翻身……项目，这些平均年龄十六岁的少男少女们，虽只学了个开头，但仍能在地毯上翻滚跌扑，毫不畏缩和惧怕，动作虽显生硬，但那股虎虎生气，使人看到了他们的顽强。下午，把子功、形体功的考试，把笔者带进了更令人欣喜的情境。刀对枪、枪对刀、台步……这些戏曲表演必需的功夫，走上舞台艺术的第一步技巧训练，都完成得相当不错，一招一式真像模像样了。

这批青年学员大部分出生在20世纪70年代，对戏曲艺术是陌生的。实际上，他们进入艺校带有很大的盲目性，小青年们那时对苏剧、昆剧是什

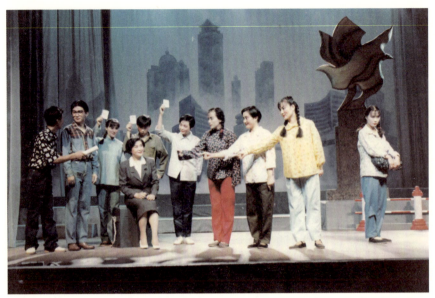

苏昆演出的昆剧《都市寻梦》剧照（1996年）

么，几乎一无所知。在老艺术家们的精心传授、谆谆教导下，他们对昆剧表演艺术开始有了初步了解，对经典的戏曲艺术产生了兴趣。

正当青年学员们在艺校中摸爬滚打之际，1996年，江苏省苏昆剧团迎来了建团40周年，在这个40周年的时间点上，有两个统计数据颇值得咀嚼回味。一个是剧团和交警部门联合创作演出的现代苏剧《欢喜冤家》连演100多场，这一数字是苏昆剧团有史以来自行创作的一出大戏连演场数之最，该剧目获得苏州市"百场奖"后，又获苏州市"双塔奖"。还有一个数据也颇亮眼，被誉为"天下第一团"的江苏省苏昆剧团建团40年来共演出106本苏剧大戏，其中60年代以来，该团还创作、改编、排演了大量的苏剧现代戏，如《江姐》《山村姐妹》《霓虹灯下的哨兵》《活捉罗根元》《古城斗虎记》等。此时，正是中国戏曲整体走入低谷之际，这样的演出数字让所有人略略感到了一丝欣慰。

1996年，苏昆的第二部"定向戏"现代苏剧《都市寻梦》也顺利出炉，这个剧本反映了改革开放中外来工的精神世界，也十分受这一特定群体的欢迎。1996年10月，文化部在北京举办全国昆曲新剧目观摩演出，全

国六个昆剧团体参演九台戏，苏昆剧团参演的《都市寻梦》是唯一的一台现代戏。尽管该剧从编排到演出仅用了两个多月时间，但由于题材新颖，演技一流，特别是梅花奖获得者王芳及全体演员的精彩表演，使该剧在京受到了观众的欢迎，荣获演出奖。其实，这类"主旋律"的"定向戏"创作难度非常大，观众往往会觉得看"定向戏"枯燥乏味，演员演戏也提不起精神来，因为"定向戏"总是主题先行，常常造成剧情不精彩，语言不幽默，人物不鲜活，仅仅成了对口单位包场的宣传戏。但苏昆剧团的编剧和导演们却用自己丰富的创作经验，收集真实素材，再加以艺术提炼，推出了《欢喜冤家》和《都市寻梦》两台好戏，既解决了剧团的生存危机，也得到了专业人士的好评。当时，苏剧摆脱束缚，面向时代、面向生活，发挥自己质朴素雅、生活气息浓郁的特点，成了苏昆引发广泛关注的亮点。

在剧团发展低迷之际，苏剧的"定向戏"成了苏昆的一大推动力，而昆剧的排演和推广，苏昆剧团也时刻记在心上。为了让青少年了解昆剧、接受昆剧，苏昆剧团的编导们将初中语文课文改编成课本剧，做出了有益的尝试。1997年，江苏省苏昆剧团在苏州教委礼堂首次公演课本剧——昆剧《定伯捉鬼》，受到中学语文教师和音乐教师的好评，同步上演的课本剧还有苏剧《石壕吏》。昆剧走进"课堂"，激起了学生对古老中华艺术的热爱之情。1997年12月28日，苏昆剧团在苏州举办了陶红珍舞台艺术表演专场，演出了《相约讨钗》《借茶》《痴梦》等昆剧折子戏，展现了"弘"字辈的艺术功力。

此时，苏昆剧团正期待着一波年轻演员的加入，让古老的昆剧艺术再度焕发精气神。

1998年5月2日，艺校98届苏昆表演班在苏昆剧团兰韵剧场举行毕业汇报演出，18个苏昆折子戏，为他们4年的学习生活画上了圆满的句号。4年来，这个班共聘请了70余名各行当的专业教师，并特邀昆剧表演艺术家张继青、蔡正仁、刘异龙、汪世瑜、林继凡、石小梅、胡锦芳、黄小午等来校做艺术讲座并亲授剧目。经过4年的培养，苏昆班的学生学习了《夜探浮山》《罢宴》《琴挑》《寄子》《醉归》《合钵》《卖子投渊》《扈家庄》《挡马》《打店》《闹学》《打子》《痴诉点香》《相约讨钗》等36

《牡丹亭》剧照，俞玖林饰柳梦梅

《牡丹亭》剧照，沈丰英饰杜丽娘

《西厢记》剧照，朱璎媛饰崔莺莺

《千里送京娘》剧照，唐荣饰赵匡胤

出昆剧、5出苏剧。不仅文戏、武戏皆重,且同学们生、旦、净、末、丑各行当齐全,每个行当、每出戏都有唱、念、做、打表演俱佳的"尖子"。其中,在《琴挑》中饰演陈妙常的沈丰英唱功圆熟,表演到位;顾卫英、周雪峰两人在苏剧折子戏《醉归》中饰演的花魁、秦钟感情丰富,甜美优雅;武戏《夜探浮山》中智学清饰演的贺天保显示了4年苦练的真功夫,袁国良饰演的寇准嗓音洪亮、表演细腻。而当翁育贤和俞玖林、蒋华青首次登台合作演出苏剧时,老一辈著名苏剧演员庄再春、蒋玉芳、尹斯民等高兴地笑了起来,她们为一代新人鼓励喝彩。毕业演出结束后,40名艺校苏昆班毕业的青年演员正式进入苏昆剧团,剧团也因此形成了老、中、青三代同台的梯队结构。

这批青年演员后来排名为"扬"字辈,这是苏昆剧团1956年以来培养的第四代苏昆演员,也称为"小兰花",这是人们对他们的希望和爱称。这些年轻人中,有现在已经成长起来的俞玖林、沈丰英、周雪峰、吕佳、沈国芳、翁育贤、朱璎媛、陈琳琳、唐荣、柳春林、屈斌斌、陆雪刚等。

为了给"小兰花"们提供更多的舞台实践,苏昆剧团恢复了每周的星期专场,苏州市文联艺术指导委员会、文广局关心下一代工作委员会定期邀请老昆剧工作者、老专家观看他们的演出,每次演出后都对每个演员进行细致的点评,有的专家还郑重地将之写成书面意见交给本人,使"小兰花"们得益匪浅。

1998年5月23日,苏昆剧团经过一个多月的排练准备,在团部兰韵艺术剧场正式首场演出《新十五贯》。其后,又推出苏剧新戏《一念之差》。9月12日,又推出了苏剧《状元与乞丐》,这是根据莆仙戏移植整理并复排的八场古装大型苏剧。"小兰花"顾卫英扮演状元的母亲,周雪峰扮演状元,杨美扮演状元童年时代的娃娃生,都有十分出色的表现。青年演员扎实的基本功,青春亮丽的扮相,赢得了专家、群众的交口赞叹。

2000年3月,首届中国昆剧艺术节在苏州举行。

在这个百年来规模最大的昆剧盛会上,苏昆剧团推出了昆剧《钗钏记》和苏剧《花魁记》,此外还有经典老戏《长生殿》等4台节目。苏剧《花魁记》是本次昆剧节中唯一的非昆剧演出剧目,因苏剧与昆剧的特殊渊源关系而在昆剧节上演。梅花奖得主王芳与"小兰花"演员俞玖林的演

出搭配，使得这出《花魁记》有别于往昔的演法，颇具新意。王芳把花魁这个名妓从醒到醉又从醉到醒的心路历程演绎得生动感人，深深打动了台下的千余名观众。而这个日子对"小兰花"们来讲更是意义非凡，因为在《长生殿》（自《定情》到《埋玉》的一台叠头戏）中，五组唐明皇、杨贵妃分别由"小兰花"中的俞玖林、沈丰英、周雪峰等8位青年演员扮演，这时他们多在十八九岁，正值青春的释放期和艺术的成长期。面对中华人民共和国成立以来首次举办的昆剧艺术节，年轻的演员们被郑重地交付了重任。《长生殿》是一出排场戏，一向是阵容强大的戏班才有条件演出，更何况是要五演唐明皇和杨贵妃呢？苏昆剧团意在让年轻的"扬"字辈来一次展示实力的整体亮相。

果不其然，"小兰花"们特别的演出，不仅给昆剧节增添了青春亮丽的气息，也显示了苏州昆剧后备力量的持续，引起了许多热心昆剧的人士对"扬"字辈的关心。首届中国昆剧节共评出八大奖项，苏昆剧团的苏剧《花魁记》获"演出特别奖"，《钗钏记》和《长生殿》获"优秀古典名剧展演奖"；苏昆剧团演员龚继香获"荣誉表演奖"；王芳、陶红珍、吕福海、杨晓勇获"优秀表演奖"；这届昆剧节24名"表演奖"中，苏昆的年轻演员俞玖林、沈国芳、王瑛、顾卫英、沈丰英、俞红梅、翁育贤、袁国良、周雪峰、闻益、凌建方获得此奖。

在剧团前辈和社会各界的关心和扶持下，苏州昆剧院的"小兰花"慢慢地成熟，涌现出一批崭露头角、青春亮丽的昆剧新秀。2001年3月24日的《姑苏晚报》上，文化老人王染野撰文评论道：

他们都拥有各自的看家剧目。既有折子戏，又有大型"本头戏"。在折子戏中，我十分欣赏武旦吕佳在《扈家庄》中扮演的一丈青，身手矫健，武技高强；在文戏中，我欣赏沈丰英在《题曲》中扮演的乔小青，唱腔轻柔婉转；还有朱璎媛在《钗钏记》中小姐投江的表演，她创造的一种悲剧氛围确能感染观众。

2001年5月18日，昆曲被联合国教科文组织列为"人类口述与非物质遗产代表作"。苏昆又迎来了更好的机遇，11月14日，江苏省苏昆剧团正式改团建院，成立了江苏省苏州昆剧院。

这一年，苏昆办了两件大事。一件是为了给刚刚踏上舞台的"小兰

《小宴》剧照，翁育贤饰杨贵妃

《寄子》剧照，屈斌斌饰伍子胥

《相约》剧照，沈国芳饰芸香

《醉皂》剧照，柳春林饰陆凤萱

花"们更多的实践机会，刚成立的江苏省苏州昆剧院就和古镇周庄达成了长期战略合作，在当地古戏台上每日推出昆剧演出。演出剧目由"小兰花"自己安排，剧院选派"继""承"字辈老师轮流值班，现场观看演出，现场进行指导，这个阶段对这些年轻演员的演技提高极大。

第二件的意义更为重大。由于昆曲列入"非遗"代表作名录起到了凝聚海峡两岸暨港、澳文化界和昆曲界的作用，全国昆剧院团纷纷赴台演出，因此在新昆院成立伊始，苏州昆剧院也应邀赴台，进行了连续4天6场的演出，台湾观众以超乎想象的热情表达了对昆曲的钟爱、对苏昆的赞赏。（相关内容详见前述）

苏昆赴台演出的精彩魅力，一下子就吸引了港、澳、台三地有识之士的目光。

2002年新春一过，台湾石头出版社和台湾某工程公司董事长陈启德先生专程赶赴苏州与苏昆签约，筹备推出昆剧经典大戏《长生殿》，"小兰花"中的部分青年演员也被吸收参演。这一项目中，陈启德先生投资500万人民币，并汇集港台和内地多方面的艺术力量进行合作。3月30日至4月1日，苏州昆剧院应台港赴苏观摩团之约，在忠王府古戏台演出了《钗钏记》《满床笏》与《琵琶记》《荆钗记》中的部分折子戏。9月2日，香港导演杨凡于一年前到苏州拍摄的昆曲电影《凤冠情事》在意大利第60届威尼斯电影节特映，使海外观众领略了昆曲独特的艺术魅力。9月22日至29日，苏州昆剧院一行40余人应香港中华文化促进中心的邀请，首次单独组团到香港大会堂公演。2002年12月，白先勇先生应香港中华文化促进会的邀请，赴港举办昆曲讲座，"小兰花"演员受邀在其中做了示范表演，这让白先勇先生一下子发现了俞玖林，并萌发了选择苏昆青年演员排演经典名作《牡丹亭》青春版的想法。

"小兰花"们生逢其时。

2003年2月，俞玖林和沈丰英被白先勇先生选中，成为该剧的男女主演。2003年9月，青春版《牡丹亭》在苏州正式签约，并由白先勇先生亲自操刀。接下来，苏州昆剧院聘请汪世瑜、张继青、蔡正仁、古兆申等海峡两岸暨港众多名家和国家级昆曲艺术大师担任艺术指导，对"小兰花"们口传心授。此外，苏昆还邀请业内众多著名演员按照昆曲的不同行当有

《长生殿》剧照,王芳、赵文林分饰杨贵妃、唐明皇(2004年)

针对性地传授技艺。与此同时,苏州昆剧院自身的资源也被充分利用起来,周友良担纲青春版《牡丹亭》的音乐总监,负责唱腔整理改编、音乐设计工作。王芳等知名演员们都带起了徒弟,传授昆剧的身法心得。当年11月19日,在白先勇和蔡少华的主持下,苏昆以"小兰花"演员为主举行了隆重的拜师仪式,张继青收沈丰英、顾卫英和"弘"字辈的陶红珍为徒;汪世瑜收俞玖林和浙昆的陶铁斧为徒;蔡正仁收周雪峰、屈斌斌为徒,这是为培养青年演员,以师父带徒弟的方式来推陈出新。

持久的文化积淀,给了"扬"字辈演员一种文化的自信。这种自信,是昆剧弘扬的文化源泉,是百年传承的内在基因。

2004年2月17日晚,经过精心排演的苏昆《长生殿》首场演出在台北最大的私立戏院新舞台举行,演出前一小时举办了讲座,不少人立在墙边听完了讲座。晚上7点30分,演出开始,这时全场980个座位已是座无虚席。由于恪守了昆剧传统,这部糅合了中华传统美学的宫廷罗曼史将中国历史上昆剧最鼎盛时期的模样原汁原味呈现在舞台上,感动了到场的每一

青春版《牡丹亭》剧照（2004年）

位观众，感动了台北。

而在白先勇先生和海峡两岸暨香港艺术精英队伍经过整整半年的筹备下，2004年4月，总长9小时，上、中、下三本的青春版《牡丹亭》在台北首轮演出大获成功。台湾知名人士辜怀群主持了"情深谁似《牡丹亭》"示范演讲活动。为普及昆剧，白先勇与著名历史学家许倬云、中国昆剧"巾生魁首"汪世瑜和"旦角祭酒"张继青一起在活动中示范演讲了昆剧之美与中国文化。在接着到来的"昆剧选粹之夜"中，苏州昆剧团演出了《西厢记·佳期》和精华版《烂柯山》等，台北"城市舞台"亦首映了反映苏州昆剧的影片《凤冠情事》。一时间，台北的大街小巷争说《牡丹亭》，总计12000张的票房全部提前售完。4月29日，台湾台北大剧院四层看台中的1520个座位座无虚席，经典的国粹、精美的表演，惊羡了台湾观众，也进一步增进了两岸之间的了解。由于创作团队遵循"尊重古典而不因循守旧，利用而不滥用现代"的原则，青春版《牡丹亭》成为一出既古典又现代的"雅部"精品。青春版《牡丹亭》首演的成功，是中国文化界的名师和高手在昆剧的故乡苏州"聚焦"的结果，而对苏州昆剧院而

言,"青春版"也代表着"扬"字辈演员稳稳接过了昆剧传承的接力棒。

两台主力剧目成功献演,苏昆院喜讯不断。

2005年11月,苏昆的梅花奖得主王芳以其在昆剧《长生殿》中杨贵妃一角的出色演出,继在1994年获奖之后,再次摘取中国戏剧梅花奖,成为全国昆剧界第二位"二度梅"得主。

而此时,苏昆剧院院长蔡少华却陷入了沉思。面对苏昆复兴的初露端倪,他深感责任重大:一个剧院不能一劳永逸,要把苏昆做成品牌,就要不断建设它、维护它,苏州昆剧院必须继续强化出人出戏的剧院品牌发展之路。

2006年,苏州昆剧院一鼓作气,特聘著名剧作家郭启宏,以打造新经典昆剧为目标,重编了八场昆剧《西施》,着力重塑西施这一古代奇女子。同时,作为全国昆剧重点扶持剧目,苏州市昆剧院邀请以当代著名戏剧导演杨小青为首的全国一流主创人员进行舞美、灯光、音乐、服装、化妆、舞蹈的设计。《西施》由梅花奖"二度梅"得主王芳领衔主演,省昆梅花奖得主黄小午,上昆、省昆优秀青年演员吴双、钱振荣分别饰演伍子

《朱买臣休妻》剧照,屈斌斌饰朱买臣,陶红珍饰崔氏(2008年)

胥、夫差、范蠡。该剧在第三届中国昆剧艺术节上进行首演，获得了优秀剧目奖。

2007年，苏昆剧院请来江苏省昆剧院名角张继青、姚继焜指导，精心重排了经典剧目《烂柯山》，陶红珍、屈斌斌分饰崔氏和朱买臣。这部经过历代艺术家打磨的经典之作被苏昆原汁原味地继承了下来。尤其是《痴梦》一折，原是张继青的代表作之一。陶红珍依循张老师的指导，将崔氏从懊恼、悔恨、闻知朱买臣做了太守后自作多情的兴奋到梦中的痴狂，都表现得淋漓尽致。

2007年6月，在苏召开的全国昆曲工作会议上传出消息，在国家昆曲艺术抢救、保护、扶持工程中，苏州昆剧院成功打造青春版《牡丹亭》《长生殿》《西施》《烂柯山》四大品牌剧目，超过了剧院过去近50年排演大戏的总和，其中有3个剧目被列入国家昆曲艺术抢救、保护和扶持工程重点扶持优秀剧目。《长生殿》入选2005至2006年度江苏省舞台艺术精品工程，《西施》参加第3届中国昆剧艺术节演出荣获优秀剧目奖和中宣部第10届精神文明建设"五个一工程"入选作品奖，并入选第8届中国艺术节。而携手白先勇先生合作打造的青春版《牡丹亭》已于海内外演出百余场，直接进场观众近18万人次，其中70%为大学生。

2007年12月，俞玖林、沈丰英不负众望，以在青春版《牡丹亭》中出色的表演艺术双双荣获第23届中国戏剧梅花奖。

2008年，又一具有特殊意义的昆剧剧目登上了舞台。苏州昆剧院与日本歌舞伎大师坂东玉三郎合作推出中日版昆剧《牡丹亭》，并在日本京都举行了成功首演。坂东玉三郎饰演杜丽娘，柳梦梅一角则由苏昆青年演员俞玖林饰演。该版《牡丹亭》完成首演后，先后在北京、苏州、上海等地演出，受到中国观众的欢迎。一时间，《牡丹亭》的"青春版"和"中日版"，双双被传为当代昆剧艺坛的美谈。

《牡丹亭》让苏州昆曲焕发青春，著名作家白先勇与苏州昆曲也结下了不解之缘。2008年11月上旬，白先勇先生再次担任总制作人、艺术总监，由张淑香编剧，翁国生导演，岳美缇、华文漪担任艺术指导的昆剧大戏《玉簪记》在苏州科技文化艺术中心首演，俞玖林、沈丰英担纲主演，原来担任青春版《牡丹亭》服装制作的台湾设计师王童负责《玉簪记》的

入戏·六十年的传习之路 | 101

中日版《牡丹亭》苏州公演剧照，坂东玉三郎饰杜丽娘

《玉簪记》剧照，沈丰英、俞玖林分饰陈妙常、潘必正

《红娘》剧照，吕佳饰红娘，周雪峰饰张生

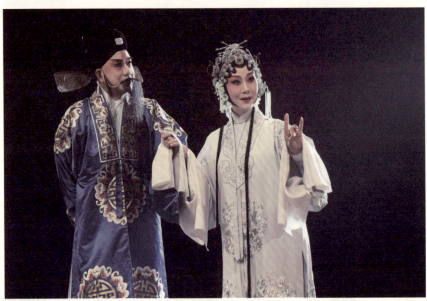

《满床笏》剧照，王芳饰师氏，赵文林饰龚敬

服装设计。新版《玉簪记》以《琴挑》《问病》《偷诗》《秋江》4个传统折子戏为核心,在前面增加《投庵》,在中间穿插《催试》,共6折,组合成两个半小时左右的演出。苏昆以折子戏传承为基础,在保证原汁原味的同时,进行了舞台呈现、服装、灯光等方面的尝试。

2008年,还有一台由苏州昆剧院三大青年名角吕佳、沈丰英、周雪峰联袂出演的昆剧《红娘》在苏州科文中心亮相。该剧由苏州昆剧院特邀海上名家梁谷音担任艺术指导,苏昆版的《红娘》既保留了原作《西厢记》对于红娘这一角色的精彩渲染,又满足了现代人的审美。吕佳饰演的红娘一角唱做俱佳,形神兼备,与观众心目中的经典形象熨贴在了一起。

2011年,苏昆再次推出品牌剧目、传统版昆剧《满床笏》。这本戏,倪传钺先生曾向苏昆演员传授了《纳妾》《跪门》《卸甲》《封王》4折。2001年剧院访问台湾前,剧团顾问顾笃璜先生重新编剧,并请倪传钺老师再加指点,承继了《纳妾》《跪门》2折的演出风格,排出《龚寿》《求子》《后纳》3折,从而串成一个主线清晰、内涵丰富的短剧。此次重排,苏昆又请来知名导演张善鸿,并由苏昆的"二度梅"得主王芳和"承"字辈演员赵文林主演。王芳为这个角色倾注了大量心力,通过不断地思考、体悟,又经导演在全剧结尾处的精心构思,使对人物的巧妙处理广受称道。

2012年年初,"昆曲义工"白先勇继青春版《牡丹亭》、新版《玉簪记》后与苏州昆剧院三度合作,推出了两部戏:由汪世瑜导演,俞玖林、朱璎媛、吕佳主演的新版《南西厢》;由蔡正仁、华文漪导演,沈丰英、周雪峰主演的《长生殿》。这两部昆戏于2012年5月在苏州市公共文化中心首演,并在6月亮相于2012中国香港戏曲节,其中《长生殿》成为这届戏曲节的开幕大戏。

2012年6月30日,由国家昆剧艺术抢救、保护和扶持工程办公室主办的"名家传戏——当代昆曲名家收徒传艺工程"启动仪式在苏州举行,这是首度在国家级层面上建立昆曲艺术的人才传承创新机制。俞玖林、沈丰英、周雪峰、柳春林等22位优秀青年演员分别拜入汪世瑜、张继青、蔡正仁、刘异龙等11位当代昆曲名家门下。在这个意义深远的拜师仪式前后,

《见娘》剧照，周雪峰饰王十朋

《佳期》剧照，吕佳饰红娘

苏昆的吕佳拜师梁谷音、沈国芳拜师王奉梅、朱璎媛拜师张静娴、陈琳琳拜师王维艰、唐荣拜师侯少奎，"扬"字辈们珍惜着向老艺术家们学习的机遇，努力传承着老师们丰富的舞台表演技艺和经数十年精心雕镂的成名之作。

当代昆曲名家收徒传艺，这是苏州之喜，更是昆曲之喜。"扬"字辈中涌现出了一批优秀的昆剧传承者。2015年，师从蔡正仁、汪世瑜、岳美缇、凌继勤、徐玮的"扬"字辈演员周雪峰以"雪峰之吟"专场演出获得第27届中国戏剧梅花奖，成为苏昆的第四位梅花奖得主。如今，除了俞玖林、沈丰英、周雪峰外，优秀的六旦演员吕佳和沈国芳、五旦演员翁育贤和朱璎媛、老旦演员陈琳琳、净行的唐荣和丑行的柳春林等"小兰花"也已成为苏州昆剧院的中坚力量。

"振"字辈紧紧跟上

2007年至今，苏昆又招收了一批年轻的昆班学子入团，定名"振"字辈。

这批20世纪90年代出生的新生代昆剧演员，不用像他们的前辈那样为摆脱生活困境而拼命挣扎，应该说，他们是较为幸运的一代。但是这并不等于说摆在他们面前的就是一条铺满鲜花的阳光大道，他们也有不得不面对的难题。

首先是时代价值观的日益多元，他们需要找到自己的奋斗目标，再就是如今的碎片化时代和民国时代的西风东渐、审美支离有着相似之感。近百年前，一曲微茫，传习所独挑大梁，承传雅音，面对民国之初各色花部乱弹和西方话剧、电影的围追堵截勉力支撑。而如今，昆曲的传承虽有非遗文化的背书，却又面临着碎片化时代的各种消解方式。

昆曲600年的今天，"花雅之争"甚至比百多年前更为激烈。传习，这个责任此刻无疑又显得无比重大而又艰巨。

在这个时代中，苏昆依然坚持了自身的发展之路。

自2013年9月开排、2014年2月首演的苏昆《白蛇传》大胆启用了当时年仅22岁的年轻演员刘煜与"扬"字辈优秀演员周雪峰、吕佳作为主演。这本昆剧《白蛇传》由北方昆曲剧院的王焱编剧，俞珍珠、吕福海担

《白蛇传》剧照，刘煜饰白娘子，周雪峰饰许仙，吕佳饰小青

《火判》剧照,殷立人饰火德星君

《游殿》剧照,徐栋寅饰法聪

《思凡》剧照,杨寒饰色空

《亭会》剧照,胡春燕饰谢素秋

任导演,著名昆剧表演艺术家汪世瑜担任艺术总监。该戏以苏昆第五代演员"振"字辈为主角,刘煜第一次尝试在全本大戏中挑大梁。2013年9月至10月,苏州昆剧院对剧组全体演员进行了两个月的集训,以推动《白蛇传》在2014年参加江苏省非物质文化遗产纪念活动系列演出,2014年度国家昆曲艺术抢救、保护、扶持工程剧目文化部验收演出,江苏省文化厅舞台艺术重点投入剧目验收考核演出等一系列演出活动,集中展示新一代演员心中的昆曲内涵和传承精神。

年轻的"振"字辈们开始走上当代昆曲舞台。2014年,苏州昆剧院集中"振"字辈的拔尖苗子,由吕福海导演,以"青春阵容"重排了昆剧《十五贯》,优秀的"振"字辈青年演员徐昀、翁家鸣、张梦顺等主演了该剧。

"扬"字辈演员的日益成熟也带动了"振"字辈的迅速成长。

2015年,著名作家、"昆曲义工"白先勇先生再次担任总策划,著名昆曲艺术家岳美缇、黄小午出任导演及艺术指导,"扬"字辈演员俞玖林、唐荣领衔主演新版《白罗衫》,并在苏州文化艺术中心大剧院内举行了首场正式演出。此次排演新版《白罗衫》,已是白先勇与苏州昆剧院的四度结缘。从2014年起,白先勇就带领主创团队开始了对《白罗衫》的整理改编,白先生还邀请台湾、上海等地的剧作家和昆剧表演艺术家对传统版《白罗衫》进行了长时间的讨论研究,将苏昆新版《白罗衫》定为《应试》《井遇》《游园》《梦兆》《看状》《堂审》六折,剧中人物被塑造得更加立体、饱满。该剧被评为2015年度苏州市属文艺院团舞台艺术创作生产重点剧目,"振"字辈的不少青年演员在剧中得到了锻炼。

2016年,白先勇先生和苏昆院又请来著名昆曲艺术家梁谷音作为艺术指导,排演了昆剧《潘金莲》,由吕佳、屈斌斌和柳春林等主演。《潘金莲》创编于1989年,是梁谷音受魏明伦的话剧《潘金莲》的启发,将《义侠记》的相关折子戏整编而成,经过20余年,也已是"准经典"。吕佳向梁谷音学习、继承了《潘金莲》里的主要折子戏,然后根据自身的特点及苏州昆剧院的演员状况加以调整,从而形成了体现苏昆特点的《潘金莲》。该剧上演之后,好评不断。而这一年,由王芳、石小梅联袂主演的昆剧经典版《牡丹亭》在中国昆曲剧院内上演,又引起了轰动。这是两

《西施》剧照，王芳饰西施

新版《玉簪记》剧照，俞玖林饰潘必正

《牡丹亭·冥判》剧照

《白兔记》剧照,王芳饰李三娘,赵文林饰刘知远,杨美饰咬脐郎

《白蛇传·断桥》剧照,周雪峰饰许仙、吕佳饰小青

《潘金莲》剧照,吕佳饰潘金莲,屈斌斌饰武松

位梅花奖得主首次合作《牡丹亭》，剧院内戏迷云集，座无虚席。王石版《牡丹亭》共有《游园》《惊梦》《寻梦》《拾画叫画》《幽媾》五折，撷取了《牡丹亭》小生与旦角对手戏的精华，每一折都可算是《牡丹亭》的经典片段。对于舞台经验丰富的王芳与石小梅而言，深度理解与演绎人物的内心世界与精神需求，既呈现了传统舞台艺术表演的永恒魅力，又给年轻的"振"字辈们上了一堂鲜活的传承之课。

此时，青春版《牡丹亭》也正在全世界的舞台上演得如火如荼。2016年8月30日，苏州昆剧院青春版《牡丹亭》在北京国家大剧院上演；9月28日晚，作为文化部2016年度对外文化工作重点项目和江苏省文化厅对外文化交流项目，苏昆青春版《牡丹亭》剧组在江苏省文化厅徐耀新厅长的带领下走进伦敦首演；2016年12月2日，第289场青春版《牡丹亭》在杭州红星剧场正式上演，至此，青春版《牡丹亭》历时12年，观众逾60多万人次，成为当代昆剧演出史上的一曲传奇（详见下文）。

一台台大戏，从"继""承""弘""扬"到如今年轻的"振"字辈，其中不变的是一样的传承之道，在兜兜转转几十年之后，中国年轻的昆剧人正从自己的根脉中寻找文化的复归。

苏昆以戏带人，以人出戏。老、中、青艺术家五代传承，神完气足

品牌大戏展示苏昆精华

　　一曲雅音，在笛声里流传了六十年；一抹水袖，在舞台上轻拂了六十年。

　　从民锋苏剧团到如今的苏州昆剧院，苏昆人在近代昆曲先师"传"字辈先生的引领下，培养了"继""承""弘""扬""振"五代演员。

　　"继""承"字辈两代人曾经共同学习过307出昆剧传统折子戏（其中含从宁波昆剧及永嘉昆剧中抢救的传统折子戏），不但数量在全国领先且能基本保持传统风貌，又曾参加过180余部苏剧本戏的演出。"继"字辈出色的演员很多，以张继青、柳继雁、尹继梅、凌继勤为代表；"承"

字辈的成长生涯风云变幻,但坚持艺术之路,不断磨炼演技的优秀演员依然大有人在,以尹建民、赵文林、朱文元、陈红民等为代表;"弘"字辈产生了王芳、吕福海、杨晓勇、陶红珍等一批优秀演员。如今以俞玖林、沈丰英、周雪峰、吕佳、沈国芳、翁育贤、朱璎媛、陈琳琳、唐荣、柳春林为代表的"扬"字辈,以刘煜、徐栋寅、徐超、殷立人为代表的第五代"振"字辈,代代传承,精彩迭出。

一路走来,苏州昆剧院集五代演员之力,成功打造了青春版《牡丹亭》《长生殿》、中日版《牡丹亭》《满床笏》《白兔记》《玉簪记》《西施》《烂柯山》、王石版《牡丹亭》《红娘》《白蛇传》《潘金莲》《白罗衫》《南西厢》10多个经典品牌剧目。多个剧目被列入文化部、财政部"国家昆曲艺术抢救、保护和扶持工程"重点扶持的优秀剧目,其中青春版《牡丹亭》入选国家舞台艺术精品工程重点资助剧目,《长生殿》入选江苏省舞台艺术精品工程。目前,全院共有12位国家一级演(奏)员:王芳、陶红珍、吕福海、杨晓勇、邹建梁、俞玖林、沈丰英、周雪峰、王如丹、府剑萍、吕佳、沈国芳。20位国家二级演(奏)员:张建伟、王瑛、汪瑛瑛、徐云舫、庞林春、高雪生、钱玉川、唐荣、方建国、翁育贤、陈玲玲、姚慎行、陆元贵、朱璎媛、屈斌斌、柳春林、李强、范

学好、陆惠良、施黎霞。除王芳、沈丰英、俞玖林、周雪峰四位中国戏剧梅花奖得主外，吕福海、杨晓勇、陶红珍曾获得联合国教科文组织颁发的促进昆曲艺术奖，周友良屡获国家级和省级多项音乐创作奖，邹建梁获得第5届昆剧节优秀笛师奖……

　　苏昆，以戏带人，以人出戏。老、中、青艺术家"继""承""弘""扬""振"，五代传承，神完气足。

附录1：
民锋苏剧团（含苏州市苏剧团）主要剧目排演简表

年份	剧目	编、导、演	备注
1951年3月	民锋苏剧团成立		
1951年9月1日	《李香君》	编剧：赵燕士 导演：应云卫、郑传鉴 主演：施湘云、蒋玉芳、丁继兰	上演
	《九件衣》	主演：丁继兰、庄再春、蒋玉芳	未演
	《糖衣炮弹》		
	《刁刘氏》		
1952年5月1日	《西厢记》	导演：李煊 主演：庄再春、丁继兰、郭音	上演
	《卖油郎》		
1952年11月1日—1953年4月	《鸳鸯剑》	编剧：李丹翁 主演：庄再春、丁继兰	移植
	《罗汉钱》	编剧：李丹翁 主演：丁继兰、朱继园、华静、李丹翁	改编
	《梁祝》	编剧：付礼 主演：尹斯明、庄再春	—
	《红楼梦》	编剧：付礼 主演：丁继兰、庄再春	—
	《情探》	编剧：李丹翁 主演：尹斯明、张惠芬	—
1953年上半年	《鸳鸯剑》	—	复演
	《牛郎织女》	编剧：李丹翁 导演：丁杰 主演：张继青、丁继兰	上演
1953年11月	《秦香莲》	编剧：项星耀 导演：顾笃璜 主演：朱容、吴杏泉、尹斯明、丁杰、张惠芬	上演
	《庵堂相会》	编剧：徐竹影 导演：张蠹 主演：蒋玉芳、郭音	
	《吕布与貂蝉》	编剧：李丹翁 主演：尹斯明、李丹翁、庄再春	

(续表)

年份	剧目	编、导、演	备注
1954年春节	《庵堂相会》	主演：蒋玉芳、郭音	上演
	《福安》	主演：尹斯明、庄再春	上演
1954年春夏	《醉归》	导演：顾笃璜；主演：蒋玉芳、庄再春	开排
	《合钵》	导演：张鬻；主演：张惠芬	
	《玉簪记》	主演：张继青、丁继兰	开排
	《王宝钏》	主演：张继青、易枫	
	《小姑贤》	主演：朱继园、丁继兰、华继韵	
	《孔雀东南飞》	主演：丁杰、朱继园	公演
	《茶瓶计》	主演：张继青、朱继园、蒋玉芳等	
	《送子》	编剧：朱国梁；导演：宗青；主演：朱国梁	为华东会演赶排
	《醉归》	主演：庄再春、蒋玉芳	
1954年9月—10月 华东会演	《醉归》参加华东会演获奖，庄再春获二等奖，蒋玉芳获三等奖。《醉归》灌制唱片，中国唱片公司发行		
1954年 10月—12月	《秦香莲》《茶瓶计》《玉簪记》《红楼梦》《庵堂相会》《情探》等	—	二团演出
1955年春天	《春香传》	导演：钱江 主演：张继青、丁继兰、丁杰	两队合并演出
1955年春—1956年7月	《刘胡兰》	主演：张继青	开排
	《春香传》	主演：张继青、丁继兰、丁杰、吴杏泉	重排
	《孟姜女》	编剧：潘伯英 主演：蒋玉芳、庄再春	
	《王十朋》	编剧：潘伯英 主演：蒋玉芳、庄再春	一团巡回演出
	《借画箱》	编剧：潘伯英 主演：李丹翁、蒋玉芳等	
	《梅花梦》	编剧：潘伯英 主演：丁杰、文灿、潘继正、朱继园	
	《春香传》	导演：江毅 主演：吴继静、丁继兰	

（续表）

年份	剧目	编、导、演	备注
	《卖油郎》	主演：丁继兰、庄再春	二团在上海闵行，与青锋苏剧团分开
	《孟姜女》	编剧：潘伯英 主演：蒋玉芳、庄再春、朱容	
	《李翠莲》	主演：崔惠芳、朱继勇	
	《岳雷招亲》	主演：丁杰、张继青、沈雪芳、范继信	
	《海瑞算粮》	编剧：顾笃璜 导演：易枫 主演：丁杰、易枫	
1956年8月	《十五贯》	主演：丁杰、易枫	"继"字辈青年们公演，卖5分钱票价
1956年9月	昆剧《断桥》	主演：俞振飞、"继"字辈	苏、沪、杭举行会演
	昆剧《贩马记》	主演：丁继兰、张继青	

（本表由江苏省苏州昆剧院提供）

附录2：
江苏省苏昆剧团前期剧目排演简表（1956—1969）

年份	剧目	编、导、演	备注
1956年10月	苏剧《王十朋》	艺术指导：顾笃璜、乔凤岐	公演
	昆剧《寄子》		
	昆剧《思凡》		
	昆剧《水淹七军》		
1957年春节	苏剧《搜书院》	主演：朱继园等	演出
	苏剧《花魁记》	主演：庄再春、蒋玉芳、丁杰、朱容	准备会演
	苏剧《寻亲记》	主演："继"字辈	准备省会演
1957年2月	苏剧《朱买臣休妻》	主演：丁杰、朱容、李丹翁、庄再春	公演
1957年4月	苏剧《花魁记》	江苏省第一届戏曲观摩演出大会在南京举行，本剧获演出奖、剧本奖，导演奖 主演：庄再春、蒋玉芳、丁杰、朱容	省会演
	苏剧《寻亲记》		
	昆剧《断桥》		
	昆剧《思凡》	张继青、柳继雁获青年演员奖	
	昆剧《寄子》		
	苏剧《访测》		
1957年 6月—8月	苏剧《十五贯》	主演：丁杰、章继涓、易枫、范继信	训练班 巡演
	苏剧《邬飞霞刺梁》	编剧：宋衡之；导演：宗青 主演：张继青、章继涓、范继信、王继南	
	苏剧《李翠莲》	编剧：张矗；导演：宗青 主演：崔惠芳、崔继慧、华继静、朱容	
	苏剧《王宝钏》	导演：顾笃璜 主演：张继青、丁继兰	
	苏剧 《狸猫换太子》	编剧：吕灼华；导演：顾笃璜 主演：张继青、柳继雁、凌继勤、崔继慧、吴继月、范继信、朱继勇等	筹排
	苏剧《王十朋》	改编：潘伯鹰；导演：顾笃璜 一、二团合并演出	巡演
	苏剧《朱买臣》 苏剧《朝阳沟》	一、二团合并演出	
1958年元旦	苏剧《狸猫换太子》	主演："继"字辈	昆山演出

（续表）

年份	剧目	编、导、演	备注
1958年元旦	《长生殿》《烧香》《断桥》《借茶活捉》	教学：俞振飞、言慧珠、徐凌云、"传"字辈 学习："继"字辈	赴昆山教戏
1958年春节	苏剧《狸猫换太子》	主演："继"字辈	挂牌公演
1958年春节	昆剧《长生殿》	主演：张继青等	准备招待演出
1958年春节	昆剧《窦娥冤》	填曲：徐展、吴秀松、吴仲培 导演：顾笃璜 主演：张继青、章继涓、姚继焜	准备招待演出
1958年8月	苏剧《红梅阁》	导演：宗青；主演：庄再春、蒋玉芳	江西演出
1958年8月	苏剧《旧恨新仇》	导演：宗青 主演：丁杰、刘文灿、徐建乐、庄再春	江西演出
1958年8月	苏剧《醉归》	主演：庄再春、蒋玉芳	准备招待演出
1958年9月	昆剧《游园》	主演：张继青、杨继真	赴南京为毛主席、周总理招待演出
1958年9月	苏剧《醉归》	主演：演出队	赴南京为刘少奇主席招待演出
1958年9月	苏剧《采红菱》	编剧：吴白匋；主演："继"字辈	下乡演出
1958年9月	苏剧《货郎哥》	主演："继"字辈	下乡演出
1958年9月	苏剧《关不住的姑娘》	主演："继"字辈	下乡演出
1958年国庆	苏剧《妇女运输队》	编剧：易枫、吕灼华 导演：易枫 主演：张继青、柳继雁、金继家、姚继焜	公演
1959年元旦	苏剧《红霞》	导演：顾笃璜；主演：张继青	—
1959年元旦	苏剧《王昭君》	导演：宗青，主演：庄再春、蒋玉芳	—
1959年5月	昆剧《窦娥冤》	主演：张继青	苏州地区戏曲会演
1959年5月	苏剧《出塞》	主演：柳继雁	苏州地区戏曲会演
1959年10月	苏剧《葛成闹苏州》	编剧、导演：顾笃璜 主演：凌继勤	国庆公演
1959年11月—1960年2月	苏剧《醉归》《出猎》《送子》《出塞》	主演：演出队	剧团全体调南京江苏饭店进行剧目加工和优秀剧目汇报演出
1959年11月—1960年2月	昆剧《思凡》《寄子》《山门》		剧团全体调南京江苏饭店进行剧目加工和优秀剧目汇报演出

（续表）

年份	剧目	编、导、演	备注
1959年11月—1960年2月	苏剧《醉归》《出猎》	主演：演出队	招待刘少奇主席
1960年春节	苏剧《有志能登天》	编剧：部分编导创作	下厂演出
	昆剧《活捉罗根元》	编剧、导演：徐子权 主演：青年队	省办
1960年4月	苏剧《醉归》	主演：庄再春、蒋玉芳	上海演出
1960年6月12日	苏剧《醉归》	主演：庄再春、蒋玉芳	建团汇报演出（苏州）
	昆剧《游园》	主演：张继青、杨继真	
	苏剧《出塞》	主演：庄再春、蒋玉芳	
	京剧《失空斩》	主演：苏承龙	
	苏剧《扈家庄》	主演：施雍容	
	《古城训弟》	主演：夏良民	
	苏剧《盗甲》	主演：陈剑铭	
	苏剧《合钵》	主演：尹继梅、凌继勤	
1960年10月	苏剧《鸡毛飞上天》	导演：张翥 主演：蒋玉芳、尹斯明、丁继兰、朱双元、朱正芳等	新学员进团并合演
1960年10月—1961年春节	苏剧《刘三姐》	导演：顾笃璜 主演：尹继梅、凌继勤	排练
	苏剧《李素萍》	演出：一团	
	苏剧《聂小倩》	演出：三团	
1961年夏季	昆剧《钗钏记》《藏舟》《说亲回话》《断桥》《折柳·阳关》	演出："继""承"字辈	学习宁波昆曲
1961年7月	苏剧《李素萍》	演出：一团	公演
1961年9月	昆剧《窦娥冤》	主演：张继青、崔继慧、范继信（南京与苏州合演）	上海
	苏剧《李翠莲》	主演：杨继真、崔继慧、刘继尧	上海
	"继"字辈继续学习宁波昆曲（自上海返苏） "承"字辈参加苏州市局学员汇报演出《醉归》《出猎》《合钵》《岳雷招亲》《痴梦》		
1962年春节	苏剧《梅花梦》	编剧：潘伯鹰；导演：张翥；演出：一团	公演
	苏剧《王十朋》	编剧：潘伯鹰；演出：一团	

(续表)

年份	剧目	编、导、演	备注
1962年夏秋	苏剧《李香君》	演出：一团	复排
	苏剧《抱妆盒》	演出：三团	筹备出省
1962年国庆	苏剧《李香君》	演出：一团	上演
	苏剧《抱妆盒》	主演：尹继梅、周继翔、凌继勤等	赴江西、九江、南昌、湖南等地
	昆剧《窦娥冤》		
	昆剧《钗钏记》		
1962年12月	苏、浙、沪三省（市）昆剧观摩演出在苏举行		
	昆剧《卖兴》	导演：徐凌云 主演：金继家、刘继尧	宁、苏合
	昆剧《寄子》	主教：吴仲培（唱念）、徐凌云、郑传鉴、倪传钺等 主演：周继翔、尹继芳、蒋继宗	宁、苏合
	昆剧《活捉罗根元》	编剧、导演：徐子权、王瑶琴 主演：柳继雁、吴继静、范继信、崔继慧	宁、苏合
1962年12月	昆剧《醉打山门》	会演结束后与湖南湘昆合演	苏州开明大戏院
	昆剧《击鼓·堂配》		
	苏剧《出猎·回猎》		
1963年元旦	苏剧《梅花梦》	主演：庄再春、蒋玉芳、丁杰、丁继兰、柳继雁	太仓
	苏剧《狸猫换太子》	演出：二团	上海
1963年2月7日	苏剧《红色宣传员》	导演：宗青 主演：柳继雁、丁杰、朱小香、易枫	公演
	苏剧《九件衣》	导演：宗青 主演：丁杰、朱容、庄再春	开排
1963年4月	苏剧《雷锋的故事》	编剧：顾笃璜 演出：三团	公演
	苏剧《霓虹灯下的哨兵》		
1963年7月	苏剧《红楼梦》	导演：顾笃璜；主演：庄再春等	
1963年9月	苏剧《古城斗虎记》	编剧、导演：顾笃璜；主演：尹继梅等	公演
	苏剧《乔老爷上轿》		
1963年11月	话剧《年青的一代》	主演：朱继勇、姚天晓、王任武等	
	苏剧《千万不要忘记》	演出：尹斯明、金继家、刘继尧	

(续表)

年份	剧目	编、导、演	备注
1964年2月	话剧《小足球队》	主演：朱继勇、周继祥、熊天祥等	—
	话剧《我们的队伍向太阳》	导演：朱继勇 主演：郭音等	—
1964年4月	苏剧《芦荡火种》	导演：易枫；主演：柳继雁等	—
1964年5月	苏剧《儿子》	导演：顾笃璜　编剧：吕灼华 主演：刘继尧、陈继撰	排练
1964年7月	苏剧《锋芒初试》	编剧：陆文夫 导演：王继华 主演：柳继雁	省会演
1964年11月	话剧《南方来客》	演出：附属于苏昆的实验剧团	挂牌公演
	话剧《南海长城》	导演：朱继勇；主演：叶和珍、周继祥、熊文琪、张翥、马骅	
	苏剧《江姐》	演出：一、二团合并	公演
1965年春节及3—4月	苏剧《沙家浜》	主演：柳继雁等	排演
1966年春节	社教分团成立宣传队，进行边工作、边劳动、边创作、边演出的文艺活动		
1966年5月	苏剧《焦裕禄》	演出：三团	市委进驻工作队到剧团，"文化大革命"开始
	苏剧《谈不拢》		
1966年7月	苏剧《沙家浜》	这是"文化大革命"期间苏剧的最后一次演出	亚非作家会议招待演出
1966年8月	江苏省苏昆剧团的牌子被"造反派"砸掉，改名为"红色文工团"		

（本表由江苏省苏州昆剧院提供）

流芳·一曲雅音的传承拓新

说起来，昆曲已经有600年光阴。几世轮回，那些轻歌曼舞之人早已烟消云散去，天地间的风雅却延续至今。昆曲，依旧是低回婉转，竟仍是不变的青春模样。一路行来，昆剧和苏州，很难说，究竟是谁成全了谁。但无论如何，600年来，昆曲已经深深地嵌入了这方水土的灵魂深处。

作为昆曲的发源地，苏州一直在悄悄发生变化，为昆曲拓展着艺术的空间，重塑着昆剧发展的文化生态。如今，这里已经拥有苏州昆剧院、苏州昆剧传习所、国家昆曲遗产保护研究中心、中国昆曲博物馆、苏州昆曲学校、中国昆曲剧院等一批昆曲的演出、教育、传承、研究和保护机构。越来越多的昆剧工作者得到了苏州的人文滋养，越来越多的年轻人爱上了昆剧，600年的古老遗产，转眼从落寞到繁华，华丽转身，一曲水磨雅音，返本开新。

那些难忘的第一次

在苏州和昆剧的历史上,有着太多的第一次。

中华人民共和国成立后,1951年,苏州在国内城市中第一个举行了昆剧观摩演出,显示了苏州对传统文化传承的责任与担当。上海、浙江、苏州昆曲界的耆宿名家和"传"字辈演员在苏州最好的戏院开明大戏院登台亮相,参加演出的有贝晋眉、姚轩宇、宋选之兄弟和沈传芷、张传芳、朱

苏州举办昆剧首次观摩演出(1951年)

《新苏州报》上关于昆曲举行首次观摩演出的报道(1951年)

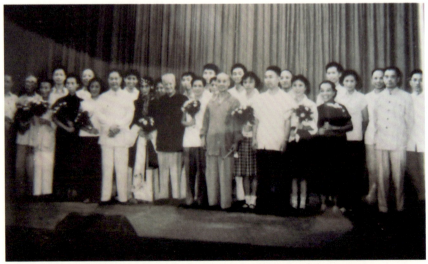

江苏省苏昆剧团在上海艺术剧场演出苏剧《出猎》《醉归》和昆剧《痴梦》,并与著名戏曲界人士合影留念(1961年9月)

"继"字辈青年演员在上海演出时的戏单（1961年）

《苏州报》关于文化部振兴昆剧指导委员会举办第一期"昆剧培训班"的报道（1986年）

传茗、郑传鉴、王传淞等众多名家，演出了《见娘》《看状》《寄子》《断桥》《思凡下山》《痴梦》《游园惊梦》等17个剧目。

1961年9月，苏昆剧团赴沪演出，这是苏昆演出团队第一次在上海滩亮相。剧团做了精心准备，历时19天，演出24场，得到了上海市诸多名家及广大观众的认可和好评。

1962年12月，江、浙、沪三省市第一次在苏州举办了规模盛大的昆剧观摩演出大会，展示了区域性的昆剧传承和发展成果。这次盛会持续有半个月时间，参加演出的除了江苏省苏昆剧团外，还有上海戏校、上海青年京昆剧团、浙江省昆苏剧团、永嘉昆剧团、湖南省湘昆剧团、武义县昆剧团。演员共800余人，加上文化官员和代表，一共来了1700多人。

1986年，文化部振兴昆剧指导委员会第一期昆剧培训班在苏州举办，这是当代昆剧传承史上的标志性事件。从4月1日至5月10日，南、北、湘昆

《凤冠情事》走入威尼斯电影节（2003年）

青春版《牡丹亭》在苏州大学推广（2004年）

《长生殿》法国服饰展（2005年）

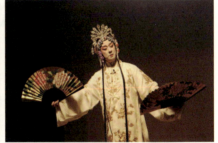
中日版《牡丹亭》首演剧照（2008年）

演员及乐队人员108名，旁听生27名参加了这次意义深远的培训。

　　进入新世纪后，首届中国昆剧节在苏州举行，昆剧人第一次有了属于自己的盛会。2000年的昆剧节上，20余台经典名剧和折子戏精彩上演，全国7个专业剧团数代演员及我国台湾、香港地区和日本的曲友竞相登台，可称是一次国际性文化艺术盛会。各院团都把昆剧节视为一次展示和学习的机会，"继承"与"革新"的争论被一种兼容并蓄、宽松融洽的交流所代替。苏昆的"扬"字辈青年演员在首届中国昆剧节上亮相的这一天，成为苏昆新生代启程的"纪念日"。

　　进入新世纪后，昆剧的"第一次"越来越多。

　　2001年是新世纪的第一年，这一年，"苏昆"第一次集体赴台演出，首演以《钗钏记》登场亮相。一看完演出，"资深"的台湾昆剧观众纷纷赞誉：来自发源地苏州的昆剧是原汁原味的昆剧、是移步不换形的昆剧、是风格纯正的昆剧。

　　2003年，中国的昆剧电影第一次走进国际知名电影节。这部电影是由

香港著名电影导演杨凡执导的《凤冠情事》，其以半剧情、半纪录方式刻画了昆曲的世界。其中收录了张继青主演的《痴梦》和王芳、赵文林主演的《折柳阳关》两折昆剧名作，并以两折中均展现的"凤冠"串联起两剧剧情，反映了古代女性的情感世界。《凤冠情事》在威尼斯国际电影节上展映，赢得了好评。

而其后，海峡两岸第一次在苏州合作了经典传统剧目《长生殿》，由台湾石头出版社董事长陈启德先生出巨资制作，江苏省苏州昆剧院演出。昆剧大戏《长生殿》分上、中、下三本，2004年走进台湾，并喜获2004年度中国台湾金钟奖"最佳传统戏剧节目奖"。

2004年，中国昆剧院团第一次和华人圈的著名作家合作演绎昆剧，于是有了白先勇先生领衔制作的青春版《牡丹亭》。从2004年开始，每当十二花神簇拥着神仙眷侣杜丽娘和柳梦梅走向前台时，台下的观众们都纷纷起立，将鲜花和掌声献给经典，昆曲这一古老戏种呈现出的既古典又青春的美深深折服了万千昆迷的心。

2004年6月，青春版《牡丹亭》的大陆第一次演出在苏州大学存菊堂举行，之后高校巡演不断。这也是昆剧第一次以高校学生为长期推广对象。此后的12年时间里，这部大戏走遍海峡两岸暨香港、澳门地区与欧美的大学校园，形成了一股《牡丹亭》旋风。

2006年10月，填补国内空白的第一部昆曲保护法规———《苏州市昆曲保护条例》在昆曲的故乡苏州正式施行。《条例》明确提出，要体现昆曲"原真性特色"，实行保护为主、抢救第一、合理利用、传承发展的方针。

苏昆剧院走进澳门艺术节（2005年）

"白先勇昆曲传承计划"苏州大学启动仪式（2010年）

江苏省苏州昆剧院新院一瞥

2007年，中央电视台关于昆剧的第一部大型纪录片《昆曲六百年》在苏州开拍，这是主流媒体把注意力集中到传统昆剧艺术上的标志性事件。《昆曲六百年》是国内第一部全景式展现昆曲古今全貌的大型电视纪录片，它的拍摄播出，从侧面反映了越来越多的人开始饮水思源，在苏州昆曲文化的深厚土壤中追寻文化根脉、瞩望传统复兴。

这一年，在苏州市委宣传部、市文明办、市教育局、市文广新局的支持下，苏州市成立了国内第一家未成年人昆曲教育传播中心，并启动了昆剧为百万在校学生公益演出普及工程。

2008年，昆剧第一次和世界级艺术家、日本著名歌舞伎大师坂东玉三郎合作推出中日版《牡丹亭》，在中、日两国引发了轰动和关注。这次合作对于中国昆剧院团走出国门、打进国际市场积累了十分有益的经验。

2014年，投资一个多亿的江苏省苏州昆剧院新院落成。在这座新落成的昆剧院里，国内第一个昆剧艺术活态传承基地正在形成。在一个完完全全以昆曲元素为主题的世界里，苏昆营建了一个"昆曲之梦"。全新打造的中国昆曲剧院、在剧院一旁焕然一新的昆剧传习所、古老的厅堂再次成

为观剧佳地，实景版演出成为最风雅的舞台、名家荟萃的昆剧大讲堂。此外，昆迷们还能在此体验一把昆曲角色扮演，更能亲眼见证一件华美的昆剧服装的诞生，亲身过一把昆剧瘾，选购自己心仪的昆剧文创产品。苏昆将昆曲保护、艺术生产、人才培养、对外交流、市场培育和文化传承的想法相互融合，变成现实。

不忘本来才能开辟未来，善于继承才能更好创新。在这些"第一次"的背后，是苏昆60年不懈探索、返本开新的汗水和努力。

苏昆发展与智慧碰撞

1956年，苏州在各领域、各战线的社会主义改造任务基本完成，开始转入大规模的社会主义建设，苏州的文化艺术界欢欣鼓舞，苏州的昆剧人开始捕捉时机，以求生存。而这60年，也是昆剧深刻辨思以待复苏的60年。60年来伴随着苏昆成长之路的，除了具有远见卓识的文化学者、一代代优秀的艺术家和一批批痴心不改的昆曲观众之外，还有的就是对于苏昆

如何保护和创新的观点争鸣。尤其是昆曲成为世界非遗以来，昆剧对苏州乃至中国有着什么样的价值？是编排新戏还是传承老戏？是引导观众还是迎合观众？"创新版""实验版"究竟还是不是正宗的昆曲？改革能否救昆曲？舞台上声、光、电的引入是迎合当代审美还是资源的浪费？碎片化时代的昆曲如何保持前行的步态？在昆曲大热的情势下，学术圈和观众群对诸如此类问题的回答可谓观点纷呈。

反观60年的苏昆之路，在苏州这块土地上，百家争鸣和智慧交锋不断，苏昆正是伴着这些"板眼"节奏开始了复兴的步伐。令人欣慰的是，艺术的规律总是越辩越明，苏昆的传承和发展之路，从另一个视角看，正是准确回答这一系列时代提问的实践之路。

昆剧中有两个"南北"概念，一为南曲、北曲，二为南昆、北昆。南曲、北曲说的是曲牌曲律，南昆、北昆讲的是地域风格。其中，南昆是以"传"字辈的表演艺术为代表的江、浙、沪一带的昆剧，其轻、慢、细、精，具有比较清晰的传承和发展脉络。苏州的文人学者看到了南昆的传承和发展是苏昆安身立命、发展壮大之源，亦是走向未来、繁荣剧团之本。当时，苏州市主管文艺工作的领导和戏剧工作者一直致力于这份极其珍贵的文化遗产的传承保护。1962年12月，苏州举办了闻名的"南昆"大会演。那是江、浙、沪三省市文化局联合在苏州举办的昆剧观摩演出大会。苏州知名文化学者、苏州市文化局局长谢孝思先生踌躇满志地说：

昆剧在明清两代，曾是全国最主要的剧种，足迹遍及各地，在各地艺术家的继承发展中，又形成了南昆、北昆、湘昆等不同风格，就南昆而言，又有苏州、宁波、金华、温州等流派。三省（市）组织的这次南昆观摩演出，以及在演出期间，昆剧前辈与后起之秀，荟萃一堂，将探讨和交流有关当前昆剧事业进一步发展的一些问题，这无疑会有助于把南昆表演水平推向一个新的高度，以求得昆剧艺术更快更好的发展壮大。

谢孝思先生和苏州众多的文人学者一样，很早就认识到昆剧是苏州的宝贝。而苏州也清晰地看到了南昆的独特魅力。那一年，苏州的周瘦鹃先生忙得"昏头昏脑"。他从12月13日起日日总要披星戴月地赶出去，夜夜总要挨到11点左右才赶回来，到上床睡觉时，已经听到他家附近爱莲堂上的大钟当当当地连敲12下。他在日后写道：

谢孝思先生

吴白匋先生

张庚先生

王朝闻先生

刘厚生先生

　　江苏省昆剧团有两个专场演出，演了《卖兴》《写状》《寄子》《亭会》等好几个折子戏，所有"继"字辈青年艺人，几乎全体登场，十分卖力，我最欣赏张继青的《痴梦》，她所扮演的朱买臣妻子崔氏，已成了艺坛一绝，名满东南，她能把戏中人的内心活动，在外形动作上深刻地表现出来，前后笑了四次，各不相同，第一次笑得冷淡，第二次笑得顽皮，第三次笑得快乐，第四次笑得凄惨，借着梦境刻画一个虚荣的妇人，真是淋漓尽致。……此外她又和董继浩、吴继月合演《游园惊梦》，式歌且舞，尽态极妍，倘以文章来做比，那就是一篇宋艳班香的六朝小品了。

　　张继青是当时苏昆中南昆艺术最突出的传承者，她的表演艺术曾经得到众多名家的点赞和评价。著名美学家王朝闻说："张继青演得出神入化，观众从她表演中获得思想上的启迪和艺术美的享受。"著名戏剧评论家张庚说："张继青具有准确、丰富的内心节奏。她的表演，不事

花哨，绝不卖弄技巧。"著名戏剧家阿甲对张继青的表演艺术大加赞赏："齿唇数珠玉，体态绣辞章。"著名评剧表演艺术家新凤霞14岁时就演过《朱买臣休妻》，她看了张继青的《痴梦》后"感到耳目一新"，赞叹张继青是"一人在场，满台是戏"。著名文艺评论家冯牧说："张继青的表演，既丰富又单纯，既强烈又含蓄，既严谨又自由，把我这个喜欢挑剔的观众征服了。"张继青不仅在国内获得好评和赞誉，在国外也是如此。当时的西方评论者认为："张继青女士的艺术表演有一股强烈的吸引人的力量。她把歌舞、手、腿、身、步等高度结合在一起的表演，是西方观众罕见的，不愧为中国艺术的精品。"以南昆精髓为传承内核的张继青的表演艺术得到了中西方学者的共同欣赏和赞许。

60年来，昆剧是精华还是糟粕，传承是否应该是原汁原味，昆剧需不需要改革，一直是令人关注的话题。这几个话题也衍生了保守和创新、经典和青春、民族和世界等诸多关系的思辨。一直心系苏昆的江苏戏剧界前辈吴白匋在他的《郑山尊同志遗事》一文中曾经提到一件往事：

> 记得1961年9月，江苏省苏昆剧团将赴沪作首次演出，山尊同志曾征得上海戏校同意，请沈传芷、华传浩、郑传鉴、薛传刚来苏加工，设宴致谢。席间，华侃侃而谈云："上海戏校倾向于改，要'传'字辈每教一戏，必先改而后教，结果使昆剧流于京化，念白用京音，曲牌加过门等等，所以周信芳先生说：'传'字辈身上，昆剧传统是存在的，下一辈就不存在了。我们为江苏教戏，甚觉愉快，只要全照老路。"回顾往事，从保护遗产的角度看问题，幸而当时的苏州比较保守，"传"字辈们把未经改革的老路子昆剧传授给了苏州的学生们，才有了苏派正宗昆剧的一息尚存，其意义不容低估，而这一份遗产当然应该特别重视，倍加珍惜了。

50多年前，昆曲还没有这样和那样的荣誉，现在回过头去看吴老的这段记载，我们就能清晰地看到，很多年前的文化界就有昆剧传承的"传改之争"了。1982年5月，由文化部、江苏省、浙江省、上海市文化局和苏州市文化局联合举办的"江、浙、沪两省一市昆剧会演"在苏州开明影剧院开幕。在此期间，文化部就"推陈出新"问题再次召开了座谈会，还专题讨论了昆剧音乐的改革问题。当年，《新华日报》刊登了江苏省副省长汪海粟的文章《略论昆剧的继承和发展》。在文中，曾经身为教育家的汪

1983年排练《朱买臣休妻》时,阿甲先生为张继青说戏

海粟先生大声疾呼:

 继承和发展是一个事物的两个方面,是辩证的统一、相辅相成的。但也必须肯定,改革决不能把昆剧改得面目全非,失去昆剧的特色。还是周恩来同志讲的,不管"你怎么改,京剧还是姓京,昆剧还得姓昆"。我们希望昆剧界对昆剧艺术做出一个科学的分析,搞清楚它有哪些特色,如果把昆剧的特色也改掉了,这个戏就不姓昆了。那就实际上是对昆剧的抛弃,而不是发展。

 苏州大会期间,戏剧专家张庚先生做了学术报告,同样对于当时人们热议的话题做了自己观点的阐释。张庚先生认为:

 要区别精华与糟粕,这是花了很多人的性命买来的经验。就是说,你把中国的伦理道德完全撇开不要,想重新创造社会主义的伦理道德,结果呢?出现了大批没有人性的流氓。社会主义的新的道德,是在我们自己民族的基础上生长起来的,是在旧道德的精华中间,人民性、民主性的东西中生长起来的。

 因此,我们讲对传统戏曲要弃其糟粕,取其精华,要推陈出新,这不只是指形式,更重要的是指内容,要发扬民主性的精华,离开了传统戏曲,要想孤立的发展社会主义戏曲,这是不可能的。

 其实,中华人民共和国成立以来,有关该排新戏还是恢复传统戏的争论一直没有断过。1964年,全国戏曲界提倡编演戏曲现代戏。1959年,苏昆剧团也排演了《活捉罗根元》等新剧目。这些新剧目的排演,引起了戏曲界的讨论。有人认为应该鼓励,有人认为昆剧还是长于表现传统题材,要重视

骨子老戏。甚至，这样的争论在文化圈的最高管理部门内部也常常发生。

口号是"传承"，要求是"改革"。2000年，首届中国昆剧艺术节在苏州举办，中国戏剧研究专家刘厚生为之雀跃三日，当年的《苏州日报》刊登了刘先生的《文学和昆剧》一文。

作为首届昆剧节，其演出剧目汇集了昆剧几百年来经常上演的经典作品如《琵琶记》《牡丹亭》《桃花扇》《长生殿》等和杂剧、南戏的某些古典名剧如《看钱奴》《张协状元》等的改编本，是有深刻意义的安排。这种安排突出地集中地显示了昆剧的文学底蕴的深厚和华彩。

刘厚生先生对昆剧的深厚底蕴是有着清醒认识的，他和关注苏昆的很多专家学者的意见相同。他们认为，昆剧经过数百年发展已臻于完美，对这样已经成熟的古典艺术，决不可像发展新兴艺术那样轻易进行改动。昆剧之所以珍贵，原因就在于它不仅保留下了大量文字形态的剧本，更保留下了原汁原味的表演形态。

时光流转，昆曲列入世遗，再度引发了关注。中国人的老传统是，一旦衣锦还乡，谁都要来讨一杯喜酒喝。昆曲成了一张被无数人利用的名片。然而，2001年11月，在庆祝中国昆曲列为"人类口述与非物质遗产代表作"及纪念苏州昆剧传习所成立80周年开幕式上，文化部部长孙家正对昆曲的认识却无比冷静。

中国昆曲艺术被教科文组织列为世界首批"人类口述与非物质遗产代表作"名录是件好事，但它反映的现状，令人喜忧参半。喜的是中国昆曲艺术越来越被世界所注目，忧的是凡被列入抢救和保护的遗产代表作的艺术，大抵是现状不乐观，面临困境，有的甚至正在面临消亡的危险。

应该看到：一个艺术品种的兴衰又有着自身和环境的复杂因素。因此，保护和振兴又不能急功近利。需要立足长远，要做长期艰苦细致的工作。要对昆曲艺术的内涵及本质特征进行再认识，如果认识不透彻就会在保护与发展中弱化、丢失自我，甚至出现偏差。同时，应把握好保护、继承、革新、发展的辩证关系，对昆曲来说，当务之急是抢救、保护、继承的问题，舍此，生存与发展便失去了根基。

作为昆曲的一位守护者，当年苏州的顾笃璜先生也按捺不住内心的激动，他对于这一份迟来的荣誉有着更深的思考：

苏州理所应当是昆曲艺术的中心。历史上如此，现在和将来也应该如此。把苏州办成昆曲艺术的中心，这是苏州人不可推卸的责任。昆曲艺术工作是一项学术性很强的"系统工程"，需要大量具有较高综合素养的人才来一起从事，保存和弘扬传统昆剧的"系统工程"远远不止"学戏"和"演戏"而已。

毋庸讳言，60年中，我们有过对于自身文化传统的困惑与犹疑。然而，对于昆剧发展方向的争鸣，帮助苏昆更好地看到了：还昆剧以本来面目，使昆剧更和谐、更完美、更纯正，这是历史赋予苏昆的使命。在这一新的时期，昆剧，作为一代戏剧，它的声音已经渐趋微茫；但作为中华雅文化传承弘扬的主流，昆曲正迎来自己新的天地。

而在60年里，面对丰厚的文化遗产，苏州昆剧应秉持怎样的心态传承，才可称是敬惜传统；又当如何释放传统自身的创造力，从而让其活在当下？这个问题一直为昆剧人所思考。其实，这个话题转换一个角度，就是"迎合"还是"引导"的思辨。

600年的昆曲在发展过程中也遇到过与今天文化发展十分相似的情境，清朝中叶所出现的戏曲"花雅之争"就是一例。1982年5月，江、浙、沪两省一市昆剧会演期间，王朝闻先生在苏州就曾经发表过重要观点：

我们戏剧界应该注意会看门道的观众，如果你只注意看热闹的观众，想满足他们看热闹的要求，满台机关布景，只图热闹。这样做，尽管在短暂的时间可能会适应观众的要求，但不能广泛地、长久地、发展地适应更多观众的要求。热闹和门道是一对矛盾，我认为，我们不能迁就热闹，现在有许多戏曲的演出，不但搞许多布景，而且，在天幕上画一个人头，幻灯一面打，一面动，没看过的观众，看了以后会感到惊讶，好奇。但是，如果有人问我，你喜欢不喜欢，我老实的回答，我不喜欢。因为它不叫艺术，不能满足我的审美要求。

中国戏曲专家刘厚生在2002年11月的《苏州日报》上有一篇《致昆剧中青年演员》的文章，他以一封书信的方式，对昆剧演员们谈了他对如何引导观众的看法：

作为专业昆剧工作者——我这里不说"演员"而说"昆剧工作者"，因为今后你们决不能仅仅是一个演员，你们需要能到中学、大学去

宣讲昆剧，能给曲友们拍曲说戏，能给昆班或别的剧种演员上课，能写文章鼓吹昆剧等等。也就是说，你们应兼做昆剧活动家、宣传家、教育家。即使只做演员，你们也必须是有高度文化教养的艺术家，决不能做那种连乐谱也不认识的"歌星"。

我想你们应该明白我的意思了：既然要具有东方——世界的眼光，要称得上是当代昆剧艺术家，那就一定要在你的脑子里储有足够的知识、见解和艺能，要能够到世界戏剧论坛上面对世界的艺术家毫无愧色。眼前的道路仍然坎坷。国家无论如何下力量振兴，都需要通过昆剧工作者努力的内因才能发挥作用。

为市场需求量身定做还是以高雅的审美取向来引导观众，这不仅仅是昆曲创作面临的困惑，更可推及整个艺术界。昆曲的步子走大了会有人说不是昆曲了，走小了又会被说成守旧、不创新。但是，昆曲不要苛求让全民都喜欢，昆曲界要做的就是引导观众，让中国人内心都升腾起一份尊重和自信。

时光流转，中国进入了一个全球化的时代。2004年，江苏省苏州昆剧院与白先勇先生成就了一部有着重要影响的大戏——青春版《牡丹亭》。这部戏既激起了国内外的关注，也引发了昆剧如何在新时代下，为中华文化保存纯正基因的争鸣。著名华人作家白先勇先生曾经袒露心迹：

全国六大昆班，都来台湾演出过，我都去看。我对苏昆，感觉最对味。因为她是保持传统最好的剧团。昆曲被联合国教科文组织列为"人类口述与非物质遗产代表作"，所谓"遗产"，就是让我们来好好保护的，有太多改变，就不能称其为遗产了。所以我觉得昆曲一定要保持原汁原味。如果有太多改变，那观众不如去看别的剧种。中国的美学是写意的、抽象的、简约的、抒情的，昆曲就是这些概念的最好体现，我希望我们能像保护我们的园林那样，保护好我们的昆曲。

然而，2015年1月，《文学报》也曾刊登文化观察文章《白先勇"转基因昆曲"的是与非》，这篇文章写作的背景是青春版《牡丹亭》引起了全国的关注，掀起了一股"昆曲热"。而文中的"转基因"，说的则是当代世界的一个文化趋同、特征消失的现象。白先勇先生再三声明，自己拒绝任何有损昆剧的"创新和改革"。他在《我的昆曲之旅》一文中再次袒露心迹：

20世纪的中国人，心灵上总难免有一种文化的飘落感，因为我们的文化传统在这个世纪被连根拔起，伤得不轻。昆曲是中国现存最古老的一种戏剧艺术，曾经有过如此辉煌的历史，我们实在应该爱惜它、保护它，使它的艺术生命延续下去，为下个世纪中华文化全面复兴留一枚火种。

白先勇先生心中的火种，就是点燃"正宗、正派"昆剧的那一枚火种。昆剧，是中华文化复兴的那一点纯正火焰。昆曲研究专家、中国昆曲研究中心常务副主任周秦先生曾经撰文《青春创意与传统典范》，认为"青春版"代表的正是新时代的"姑苏风范"。

青春版《牡丹亭》立足当代，敬畏传统。在充分理解并尊重昆曲艺术形式规范和审美特征的前提下，面向现代剧院和现代观众，尝试贯注时代精神，强调唯美的艺术追求。即一方面，简约淡雅，精致"水磨"；另一方面，结构完整，情节紧凑，好看动听。在这里，"重艺不重色"被合理延伸为"重艺又重色"，"宁穿破不穿错"也顺势翻新为"既穿对又穿美"，从而较为成功地实践了"姑苏风范"的现代延展。就总体而言，以青春版《牡丹亭》为标志的新"姑苏风范"正赢得越来越多的理解、支持和喝彩声。

在2016年7月举行的苏昆60周年座谈会上，江苏省昆剧研究会会长陆军有感而发：苏昆在"青春版"这部戏上的成功经验带给整个昆剧界最重要的启示是，昆曲必须保持自身纯正的经典品味。60年来，苏州是这些争鸣和争论的见证者和受益者。必须深刻地认识到这些争论和争鸣背后的艺术规律并自觉地去遵循它、发展它，使苏昆少走甚至不走弯路，从而使之以稳健从容的步伐和纯正精湛的力作展现在当代的舞台之上。

2015年是习近平总书记在文艺工作座谈会上讲话一周年，国家文化部专门在苏州召开座谈会，高度评价了苏州昆剧院近年来的发展。苏昆的实践让演员、剧本、观众成为一个循环链，不但抓好演员的培养、剧本的传承，还抓好观众的培养传承。苏昆在保持艺术特质的前提下，用现代的技术和审美、现代戏剧的手法来吸引观众，弘扬传播传统艺术，形成了全球性审美的热潮。

2016年9月，中央政治局委员、中央书记处书记、中宣部部长刘奇葆在北京观看了苏昆的演出。9月14日，在纪念汤显祖逝世400周年座谈会上，刘奇葆部长强调要礼敬优秀传统文化，增强中华文化自信，传承好先

人创造的精神财富，推动中华文化血脉延续。

六十苏昆的跨越之道

没有一份事业比守卫遗产与先辈的关系更紧密。身为昆剧人，我们要时时拿捏着、掂量着自己与经典、与先辈的距离。这拿捏、这掂量，须屏息敛神，战战兢兢。60年，如此幸福，又如此沉重。

也没有一份事业比开拓遗产的未来更充满危机。古老的艺术样式，纯正的昆剧风范，怎样从今天的水土中获取代代相传的生命活力？60年，如此纠葛，如此艰巨。

60年的苏昆，取得了令人瞩目的成绩。这个60年之路，值得我们科学地总结其历史经验，大力弘扬先驱者和探索者的业绩和精神，借以促进昆曲遗产的抢救、保护和传承工作更上一层楼。

60年启示之一：重建当代昆曲生态

让昆曲好好地活着，一直是60年中苏昆乃至整个苏州的共识。

在剧团成立之初，苏昆的创办者和促进者们就清醒地认识到了昆曲的价值，并提出了苏、昆兼演，以苏养昆，以昆带苏的艺术思路。这个举措帮助剧团演员们增多了舞台实践机会，提高了艺术水平，稳定了剧团阵容，便于推陈出新进行剧目挖掘整理工作。此外，苏昆广聘名师，持续建立学员梯队，营造了一个剧团内部稳定的昆曲传承生态。

另一方面，苏州在剧团外部塑造了良好的文化生态环境。在"文革"之前，文化部门曾将剧场交给苏昆剧团经营，演职人员均可免费进入苏州各剧场观摩戏剧（曲）、电影，剧场还根据学员学习的需要，邀请外地著名剧团来苏演出。在观摩前，老师讲解演出剧目的内容和艺术特色，观摩后，又组织学员评论，从各个方面为苏昆的崛起创造条件。进入新世纪后，苏州承办了首届中国昆剧艺术节，开出了昆剧星期专场，走进中小学传播戏曲知识，巩固了昆曲艺术发展的基础。近年来，苏州持续努力，让昆曲生态呈现出"五位一体"的态势：苏州投资亿元新建了苏州昆剧院、三年一次定点承办中国昆剧艺术节、首创昆剧电视专场并连续播出、成立

中国昆曲博物馆、重建苏州昆剧传习所，构成了昆曲在苏州的基本框架。昆剧每年连续送戏进大、中、小学，成立苏州市未成年人昆曲教育传播中心，启动昆曲为百万在校学生公益演出普及工程。连年举办虎丘曲会，活跃昆曲社团活动。培育大批昆剧年轻观众和业余小演员，颁布了全国唯一一部《昆曲保护条例》。

60年启示之二：恪守正宗昆曲传统

苏昆60年的成功之道在于，严守昆曲的本质特征，严守昆曲的艺术风格，严守中国昆剧的生命线。

苏昆成立之初在"传"字辈先师的身范之下，恪守了正宗正统的昆曲教育。众多秉承正统昆曲血脉的名师各司其职，执教严格，学生开始不分行当，先以拍曲打根底。整个教学做到了三个结合：文化学习与技艺学习结合；拍曲、踏戏与舞台实习相结合；本团教师的教学与团外曲家示范相结合。多年以来，传承打造了一大批有序传承、原汁原味的好戏，凸显了南昆的风格和特征。即便是近年来的"青春版"，也对昆剧的审美原则、程式化的传承丝毫不乱，并实现了演员的传承、观众的传承，也实现了昆剧剧目的

苏昆传承有序，人才辈出

由白先勇先生举荐，苏昆演员拜师名家（2003年）

苏州昆剧院领导班子（2017年摄），蔡少华（中）、王芳（左三）、吕福海（右三）邹建梁（左二）、杨晓勇（右二）、俞玖林（左一）、唐荣（右一）

传承，成为"敬畏传统、学习传统、传承传统、发展传统"的典型样本。

60年启示之三：培育昆剧人才传承梯队

对人才的培育、拥有和运用能力，是一个剧团的软实力，也是核心竞争力。只有尊重昆剧人才，下大力气培养昆剧人才，才能让一个剧团长盛不衰。

60年来，苏昆在培养人才方面做了大量实事。"继"字辈的传承，"承"字辈的坚守，"弘"字辈的承上启下，"扬"字辈的发展，都对苏昆起到了莫大的推动作用。20世纪60年代陆续招收进团的以张继青为代表的几十位"继""承"字辈青年人才的加盟，成为苏昆剧团的兴盛之源。"文革"后在数千名应考的学子中录取的第三代苏昆接班人"弘"字辈，使兰园恢复了勃勃生气。1998年，苏州艺校苏昆班毕业生入团，排名为"扬"字辈，经历了10多年的摸爬滚打，人才和剧目迭出。2007年，苏昆又招收一批年轻的昆班学子入团，定名"振"字辈。至此，"继""承""弘""扬""振"五级人才梯队，形成了资深艺术家主持昆坛大局，中生代演员打造自己的昆戏经典，新生代在实战中从容淡定地传承昆剧发展的好局面。

60年启示之四：兼收并蓄打造品牌大戏

从成立伊始，苏昆深知剧团的核心就是出人、出戏。

20世纪60年代，苏昆剧团苏、昆兼演，双剧并举。"继""承"两代苏昆人近学"传"字辈，远聘宁波昆，细心揣摩，保留传承了众多经典剧目。进入21世纪以来，苏昆积极抢救老一辈演员身上的精华戏目，以此来提高后辈演员的艺术眼光和审美能力。近10年来，苏昆把全国乃至全球华人中的大师和佼佼者请来同商共议，创编经典。除白先勇先生外，苏昆吸引了张继青、汪世瑜、坂东玉三郎、陈启德、叶锦添、王童等一大批海内外文化精英共同来昆曲中寻梦，逐渐人戏双丰，成功打造了14个经典品牌剧目，其中多个剧目被列入文化部、财政部重点扶持的优秀剧目，并成为当代昆曲热潮中的轴心大戏。其中，自2004年首演以来，青春版《牡丹亭》已在海内外巡演了289场，直接进场观众超过60

万,光碟销售10万张,成为除《十五贯》外,中华人民共和国成立至今上演场数最多的全本昆剧。

60年启示之五:创新昆曲"传种"路径

认识昆剧的价值,就是认识我们民族文化的经典价值。而保持民族文化的独特性,应该是每个国家的基本战略。对于昆剧来讲,国家要有着文化自觉,而对昆剧自身来讲,则要努力"传种"。这个"传",一方面是传昆曲之种,一方面是传审美之种。

青春版《牡丹亭》创新了昆曲传播的众多路径,"牵着观众的手入门",演出前总是通过开讲座、介绍会等多种宣教手法,传播推广,活动催化,不拘于一格一态,形成了有正能量、吸引力、感染度,深入精神世界、触及感情生成、引领中国风尚的昆曲传播之路。此外,以青春版《牡丹亭》为代表的多部大戏,历年来在我国大陆和港台地区及国外大学热演不衰,成功培养了新生代昆曲观众群。苏昆还参与了北京大学昆曲传承计划、苏州大学昆曲传承计划、台湾大学昆曲新美学课程、香港中文大学开设的昆曲之美课程,昆曲作为正式开设的公选课程走进了海峡两岸暨香港的大学课堂。2007年,苏昆以沁兰厅为基地,启动了昆剧为百万在校学生公益演出普及工程,演出千余场,送戏入校80余场,20多万未成年人走进昆曲的神圣殿堂,接受昆剧艺术的近距离熏陶和滋养。2015年,苏州昆剧院新院作为苏州昆曲文化分享体验基地,进行当代昆曲活态传承展示,让昆剧走近普通民众。

将更好的传统传承下去,将更优秀的剧目推广出去,这是中国戏曲的责任,而在戏曲中,首先又是昆剧有着无可推卸的责任。一个甲子的时光,苏昆参与重建了昆曲的文化生态、恪守了正宗的昆曲传统、培育了昆曲的传承梯队、兼收并蓄打造了昆曲的系列品牌大戏、创新了昆曲的传承路径,实现了昆曲保护、艺术生产、人才培养、对外交流、市场培育和文化传承的大发展。

60年的苏昆之路,生动地折射出中华雅文化的深厚传统与当代复兴的曲折历程。当代苏州昆剧人"心明眼亮",守常、守恒、守道,有所为、有所不为……正让经典文化的DNA成为一座城市乃至一个国家的文化基因。

附录1：
苏昆历年获奖记录（1989—2016）

时间	获奖名称	获奖对象	颁奖单位
1989年10月	第2届中国艺术节纪念奖	折子戏《醉归》，吹打乐《吴韵乐风》《将军令》	第2届中国艺术节组委会
1991年4月	全省新剧目观摩演出奖	现代苏剧《风筝树·相思河》	江苏省文化厅
1992年6月	"天下第一团"优秀剧目奖	《醉归》	中国文化部
1992年12月	新剧目调演奖	《蔷薇花下》	苏州市文化局、苏州市文联
1994年1月	百场奖	《欢喜冤家》	苏州市文化局
1995年4月	第6届新剧目调演演出奖	《都市寻梦》	苏州市文化局
1995年4月	第6届新剧目调演演出奖	《欢喜冤家》	苏州市文化局
1995年12月	第3届音乐舞蹈节器乐演奏二等奖	高胡与乐队《合钵》	江苏省第3届音乐舞蹈节组委会
1996年4月	苏州市优秀剧目"双塔奖"	《欢喜冤家》	苏州市文化局
1996年9月	'96全国昆曲新剧目观摩演出奖	《都市寻梦》	中国文化部
1997年1月	第7届新剧目调演优秀演出奖	《定伯捉鬼》	苏州市文化局、苏州市文联
1997年1月	第7届新剧目调演演出奖	《石壕吏》	苏州市文化局、苏州市文联
1999年1月	第8届新剧目调演剧目三等奖	《一念之错》	苏州市文化局
1999年6月	第3届江苏省戏剧节新剧目奖	《况钟》	江苏省文化厅、南京市文化局
2000年3月	苏州市第4届精神文明建设"五个一工程"入选作品奖	《况钟》	中共苏州市委宣传部
2000年4月	首届中国昆剧艺术节优秀展演奖	《钗钏记》	首届中国昆剧节组委会
2000年4月	首届中国昆剧艺术节演出特别奖	《花魁记》	首届中国昆剧节组委会
2000年4月	首届中国昆剧艺术节优秀展演奖	《长生殿》	首届中国昆剧节组委会
2000年7月	江苏省第4届精神文明建设"五个一工程"入选作品奖	《花魁记》	中共江苏省委宣传部
2000年10月	第6届中国艺术节纪念奖	苏剧《花魁记》	第6届中国艺术节组委会
2004年4月	第6届精神文明建设"五个一工程"入选作品奖	《白兔记》	中共苏州市委宣传部
2006年2月	2005年优秀文化成果奖	《长生殿》青春版《牡丹亭》	中国苏州市委宣传部 苏州市文广局
2006年7月	第3届中国昆剧节优秀剧目奖	《西施》	中国文化部
2006年12月	第4届苏州市文学艺术奖	《牡丹亭》	中共苏州市委员会 苏州市人民政府

（续表）

时间	获奖名称	获奖对象	颁奖单位
2006年12月	苏州市第7届"五个一工程"入选作品奖	《牡丹亭》	中共苏州市委宣传部
2006年12月	第4届苏州市文学艺术奖	《长生殿》	中共苏州市委员会、苏州市人民政府
2006年12月	苏州市第7届"五个一工程"入选作品奖	《长生殿》	中共苏州市委宣传部
2007年1月	江苏省舞台艺术精品工程	《长生殿》	江苏省文化厅、江苏省财政厅
2007年2月	集体二等功	《西施》	江苏省文化厅
2007年7月	第5届江苏省戏剧节伴奏奖	《牡丹亭》乐队	江苏省文化厅
2007年7月	第5届江苏省戏剧节优秀剧目一等奖	《牡丹亭》	江苏省文化厅
2007年9月	江苏省第6届精神文明建设"五个一工程"荣誉奖	《西施》	中共江苏省委宣传部
2007年9月	第10届精神文明建设"五个一工程"奖	《西施》	中共中央宣传部
2007年11月	优秀出口文化服务项目	《牡丹亭》	中国文化部
2007年11月	第12届文华奖文华剧目奖	《西施》	中国文化部
2007年12月	第10届中国戏剧节特别荣誉奖	《牡丹亭》	中国文联、中国戏剧家协会
2008年2月	天籁之音——中国非物质文化遗产贡献奖	苏州昆剧院吴韵民乐团	中国非物质文化遗产保护中心
2008年2月	集体二等功	《西施》	江苏省人民政府
2008年2月	第10届精神文明建设"五个一工程"入选作品奖	《西施》	中共苏州市委苏州市人民政府
2008年12月	2007—2008年度优秀出口文化产品和服务项目	《牡丹亭》	中国文化部
2009年6月	第4届中国昆剧艺术节优秀剧目奖	《牡丹亭》	中国文化部
2009年11月	全国文化系统先进集体	江苏省苏州昆剧院	中国人力资源和社会保障部 中国文化部
2009年11月	第4届巴黎中国戏曲节最佳传统剧目奖	《牡丹亭》	第4届巴黎中国戏曲节组委会
2009年11月	国家文化出口重点项目	《牡丹亭》	中国商务部、中国文化部、国家广电总局、中国新闻出版总署
2009年11月	入选"庆祝中华人民共和国成立60周年献礼演出"	青春版《牡丹亭》	中共中央委员会、中国文化部
2010年1月	集体三等功	《牡丹亭》	江苏省文化厅

（续表）

时间	获奖名称	获奖对象	颁奖单位
2010年1月	集体三等功	《长生殿》	江苏省文化厅
2010年11月	第4届长江流域戏剧艺术节最佳传统经典剧目奖	《朱买臣休妻》	长江文化艺术节组委会
2011年8月	庆祝建党90周年苏州市舞台艺术优秀剧目展演优秀伴奏奖	江苏省苏州昆剧院乐队	苏州市文广新局
2012年1月	国家舞台艺术精品工程年度资助剧目	《牡丹亭》	中国文化部、中国财政部
2012年6月	第5届中国昆剧艺术节优秀剧目奖	《满床笏》	中国文化部
2012年10月	2011—2012年度国家文化出口重点项目	《牡丹亭》	中国商务部 中国文化部 中国财政部 国家新闻出版广电总局 中共中央委员会
2013年1月	苏州市戏剧"兰花奖"荣誉特别大奖	《牡丹亭》	苏州文联
2013年1月	苏州市戏剧"兰花奖"荣誉特别大奖	《满床笏》	苏州文联
2013年1月	苏州市戏剧"兰花奖"荣誉特别大奖	《玉簪记》	苏州文联
2013年4月	集体一等功	《牡丹亭》	江苏省人民政府
2013年10月	第14届文华奖·优秀剧目奖	《牡丹亭》	中国文化部
2013年12月	苏州市戏剧"兰花奖"荣誉特别大奖	《牡丹亭》	苏州文联
2014年12月	名家传戏演出纪念奖	《牡丹亭》	国家昆曲艺术抢救保护扶持工程办公室
2015年6月	第2届江苏省文华奖·文华优秀剧目奖	《白蛇传》	江苏省文化厅

附录2：

苏昆近年大戏传承表（1999—2016）

传承剧目、主要演员	编、导演	公演场次	备注（有无获奖、拍摄电影）	开排时间
苏剧《花魁记》 王芳、俞玖林	编剧：褚铭 导演：范继信	不详	2000年4月，首届中国昆剧艺术节演出特别奖 2000年7月，江苏省第4届精神文明建设"五个一工程"入选作品奖 2000年12月，第6届中国艺术节纪念奖	1999年
昆剧《白兔记》 王芳、赵文林	导演：顾笃璜	2	2004年4月，第6届精神文明建设"五个一工程"入选作品奖	2001年
昆剧经典版《长生殿》 王芳、赵文林	剧本整理、导演：顾笃璜	52	2006年2月，2005年优秀文化成果奖 2006年12月，第4届苏州市文学艺术奖 2006年12月，苏州市第7届"五个一工程"入选作品奖 2007年1月，江苏省舞台艺术精品工程 2010年1月，江苏省集体三等功	2003年
昆剧青春版《牡丹亭》 沈丰英、俞玖林	编剧：张淑香 导演：汪世瑜、翁国生	289	2006年2月，2005年优秀文化成果奖 2006年12月，第4届苏州市文学艺术奖 2006年12月，苏州市第7届"五个一工程"入选作品奖 2007年7月，第5届江苏省戏剧节优秀剧目一等奖 2007年11月，优秀出口文化服务项目 2007年12月，第10届中国戏剧节特别荣誉奖 2008年12月，2007—2008年度优秀出口文化产品和服务项目 2009年6月，第4届中国昆剧艺术节优秀剧目奖 2009年11月，第4届巴黎中国戏曲节最佳传统剧目奖 2009年11月，国家文化出口重点项目 2009年11月，入选"庆祝中华人民共和国成立60周年献礼演出" 2010年1月，江苏省集体三等功 2012年1月，国家舞台艺术精品工程年度资助剧目 2012年10月，2011—2012年度国家文化出口重点项目 2013年1月，苏州市戏剧"兰花奖"荣誉特别大奖 2013年4月，江苏省集体一等功 2013年10月，第14届文华奖优秀剧目奖 2013年12月，苏州市戏剧"兰花奖"荣誉特别大奖 2014年12月，名家传戏演出纪念奖	2004年

（续表）

传承剧目、主要演员	编、导演	公演场次	备注（有无获奖，拍摄电影）	开排时间
昆剧《西施》王芳、钱振荣、吴双	编剧：郭启宏 导演：杨小青	2	2006年7月，第3届中国昆剧节优秀剧目奖 2007年2月，江苏省集体二等功 2007年9月，江苏省第6届精神文明建设"五个一工程"荣誉奖 2007年9月，第10届精神文明建设"五个一工程"奖 2007年11月，第12届文华奖·文华剧目奖 2008年2月，江苏省集体二等功 2008年2月，第10届精神文明建设"五个一工程"入选作品奖	2006年
昆剧中日版《牡丹亭》坂东玉三郎、俞玖林	导演：坂东玉三郎；艺术指导：张继青	78	无	2007年
昆剧《烂柯山》陶红珍、屈斌斌	艺术指导：张继青、姚继焜	不详	2010年11月，第4届长江流域戏剧艺术节最佳传统经典剧目奖	2007年
昆剧《玉簪记》沈丰英、俞玖林	编剧：张淑香 导演：翁国生 艺术指导：岳美缇、华文漪	31	2013年1月，苏州市戏剧"兰花奖"荣誉特别大奖	2008年
昆剧《红娘》吕佳	艺术指导：梁谷音	29	无	2008年
昆剧《满床笏》王芳、赵文林	原导演：顾笃璜 现导演：张善鸿	9	2012年6月，第5届中国昆剧艺术节优秀剧目奖 2013年1月，苏州市戏剧"兰花奖"荣誉特别大奖	2011年
昆剧新版《长生殿》沈丰英、周雪峰	艺术指导：蔡正仁、华文漪	不详	无	2012年
昆剧《南西厢》俞玖林、朱璎媛、吕佳	导演：汪世瑜	不详	无	2012年
昆剧《白蛇传》刘煜、周雪峰、吕佳	编剧：王焱 导演：俞珍珠、吕福海	14	2015年6月，第2届江苏省文华奖文华优秀剧目奖	2014年
昆剧《十五贯》"振"字辈		不详	无	2014年
昆剧《白罗衫》俞玖林、唐荣	艺术指导：岳美缇、黄小午	5	无	2015年
昆剧《潘金莲》吕佳	艺术指导：梁谷音	6	无	2016年
昆剧经典版《牡丹亭》王芳、石小梅		不详	无	2016年

（本表由苏州昆剧院提供）

追梦·从《十五贯》到"青春版"

《十五贯》就是一次奇迹，青春版《牡丹亭》如同一个传奇。

在当代昆曲演出史上，这两出戏都将是意义深远的里程碑。而"青春版"，对于苏昆来说，更无疑是一次光彩夺目的"涅槃"。

历史总是有着巧合，1956年5月18日，因为《十五贯》，《人民日报》发表了一篇社论：《从"一出戏救活了一个剧种"谈起》。60年后，2016年8月，《人民日报》再度发文《昆曲：经典是如何流行的》，敏锐地剖析了青春版《牡丹亭》引发的传统基因和当代审美碰撞出的"苏州火花"，解密60年后昆曲再度"流行"之秘。

从2004年台北首演到2016年,青春版《牡丹亭》完成了近300场演出,12年间,青春版《牡丹亭》蕴藏着一个谜:是什么样的力量,让一部数百年前的剧本在碎片化审美的今天仍然可以焕发青春,具有如此强大的舞台魅力?是什么样的力量,让这部源于文人传统的《牡丹亭》走出"文化遗产"的被动保护,让60万人走入剧场,乃至梦绕魂牵?这出戏又是如何将"传统"与"现代"这样复杂的命题落实到具体而细微的环节中,成功实现了对苏昆的重大推动?

60年,这两部戏的前后相应,让人回味再三,思索再三。

当年《十五贯》风行全国

说起昆剧的发展,讲起"传统"与"现代",就不能不提60年前的那一出《十五贯》。

《十五贯》轰动京城,毛主席为它鼓掌。因为这出戏,《人民日报》发了社论,引来了全国争睹《十五贯》的盛况。之后,昆剧绝处再生,全国建立了六大昆剧院团,昆曲艺术重新红遍大江南北。不仅昆剧演《十五贯》,其他剧种也来改编《十五贯》,昆剧还被拍成电影。全国的老百姓都知道了《十五贯》,也知道了昆曲,这出戏为昆曲在新时期的传承和发展提供了一个很好的典范。而对苏州来说,《十五贯》也别有意义,因为《十五贯》里的清官况钟是苏州知府,人们也再一次知道了苏州。而戏曲界更清楚的是,首演《十五贯》的浙江昆苏剧团,其原始班子就是苏州的部分"传"字辈先生们组成的国风昆苏剧团,因为常年在浙江跑码头,中

《十五贯》剧照,该剧曾经名动全国,引发昆剧观剧热潮

华人民共和国成立后，因多重因素，这个团留在了浙江。

《十五贯》又名《双熊记》，改编自清代吴县人朱素臣的著名传奇作品《双熊梦》。《十五贯》讲述了这样一个故事：赌棍娄阿鼠因偷盗十五贯钱而杀死肉店主人尤葫芦，无锡知县主观臆断尤的继女和同路人是凶手，后经苏州知府况钟调查，案情大白。今天重新打量《十五贯》这出戏时，我们会疑问，60年前为什么偏偏是《十五贯》，而不是更有名的《牡丹亭》《长生殿》来担负起救活昆曲剧种的重任？细细究之，《十五贯》之所以受到如此高的礼遇，除了"传"字辈先生们精湛的表演外，更在于它符合当时的政治形势。

1954年全国进行戏曲改革，1955年全国掀起"反对主观主义、官僚主义，提倡调查研究"的运动，而昆曲《十五贯》两头都沾上了边。昆曲是濒临绝迹的剧种，而《十五贯》的内容却把侦破戏和情节戏结合起来，故事并不复杂，但全剧的主题和风格贴近时代、贴近群众，一举领了风气之先，《十五贯》"神话"由此开端。1956年至1964年，《十五贯》国内演出1000多场，观众100多万人次；同时还被锡剧、豫剧、川剧以及话剧、京剧等10多个剧种争相移植，梅兰芳、欧阳予倩等艺术大师先后撰文称赞，一剧红遍大江南北，创造了拯救昆剧的传奇，翻开了中华人民共和国成立以来昆剧振兴发展的新篇章。

虽然在许多昆曲界人士看来，《十五贯》剧本在艺术上只是中上之作，《牡丹亭》才能代表昆曲艺术的最高水准，但在那个强调政治方向正确的岁月，《十五贯》的思想性得到了更多的关注。它在改编中古为今用、推陈出新、去芜存菁、出人出戏、与时俱进，这些优秀的特质，可以称得上是一种时代的"十五贯精神"。

但是，《十五贯》并没有让昆剧真正成为人民群众喜闻乐见的戏曲形式，如何让昆曲真正走进生活、走到人们身边，依旧是一个令人时刻思索的问题。

如今"青春版"走向世界

改革开放以后，昆曲摆脱了"政治挂帅"的压力，却又被投入竞争激

《游园惊梦》剧照，程砚秋饰杜丽娘，俞振飞饰柳梦梅

《游园惊梦》剧照，梅兰芳饰杜丽娘，韩世昌饰春香

烈、瞬息万变的娱乐市场中。在新的形势下，昆曲的生存又举步维艰。当年，文化部振兴昆剧指导委员会有关人士曾指出昆曲存在五大问题：编剧人才匮乏；传统剧目严重流失；院团经费严重不足；昆曲生源严重缺乏；缺少演出剧场。

20多年前，针对这一现象，文化部提出了"抢救、继承、革新、发展"八字方针，并颁布了一系列关于保护和振兴昆曲的文件。在抢救昆曲的呼声中，曾出现过两种不同的意见：一是"昆曲应作为博物馆艺术，以保存为主，少谈发展"；二是"昆曲必须革新，否则难以生存下去"。

这样一路争、一路论，一直走进了新世纪。

然而，新世纪也有新世纪的挑战，我们不禁要继续发问的是：为什么在新世纪的昆剧传奇中，《牡丹亭》成了担负激活昆剧重任的关键词？

这个杜丽娘是如何死而复生，得到时代掌声的？那个柳梦梅又是如何情坚似铁，开创走向新的舞台路径的？

《牡丹亭》的命运是和昆曲的兴衰紧紧联系在一起的。将眼光投向《牡丹亭》在20世纪的舞台历程，我们可以看到，《牡丹亭》作为昆剧的代表作，是毋庸置疑的。1920年前后，梅兰芳等京剧名伶演出昆剧《牡丹亭》，对于"雅部"萧淡时期昆曲的传播起到了非常重要的作用。刊登在《申报》1920年7月27日的《南部枝言》

一文写道:"韩世昌来之后,海上人士,观剧目光,渐移向昆剧。梅畹华既来隶天蟾,时演《游园惊梦》《春香闹学》等,于是垂败弩末之昆剧,大盛于时……"其实除了梅兰芳,京剧"四大名旦"中的其他三位也都演出过《牡丹亭》。

中华人民共和国成立后,1960年北京电影制片厂摄制昆曲舞台艺术片《游园惊梦》,梅兰芳饰杜丽娘、俞振飞饰柳梦梅、言慧珠饰春香,更让《牡丹亭》兴盛一时。20世纪80、90年代,昆曲《牡丹亭》花开繁盛,版本众多。单单上海昆剧团就有三种版本,江苏省昆剧院有两种版本。另有1999年陈士争导演的美国林肯中心大都会版。1986年,南京电影制片厂摄制的彩色戏曲艺术片昆剧《牡丹亭》,以张继青舞台演出本为基础,成为延续至今的影视经典版。

张继青版的《牡丹亭》

《牡丹亭》是张继青的代表作,继承弘扬了"传"字辈老先生一脉相承的正宗、正统昆曲格调,其中也有她自己的创新,从而奠定了她在昆曲旦角中当之无愧的"头牌"地位。其中,尤以《惊梦》《寻梦》的出色表演而饮誉海内外。张继青因此获得首届中国戏剧梅花奖的魁首。此后,沪、苏、浙等昆剧院团精益求精的打磨和不断排演,让《牡丹亭》有了更广泛的传播。

然而,从《十五贯》长着政治的翅膀挽救昆曲起,到昆曲成为"人类口述与非物质遗产代表作"的2001年,昆曲的日子并不好

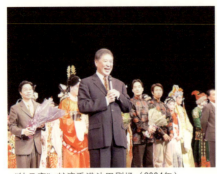

《牡丹亭》献演香港沙田剧场（2004年）　　庆祝《牡丹亭》在港演出成功宴会（2004年）

过，昆剧《牡丹亭》也上演乏力。

进入21世纪后的2004年，中国舞台上闪现了一道全新的风景，来自海峡对岸的著名华人作家白先勇先生与苏昆合作并亲自担任总策划和总制作、海峡两岸暨香港联手打造的青春版《牡丹亭》突然出现在当代戏曲舞台上。

说是突然，其实是必然。然而，这个必然，却是由一次偶然的事件促成的。

2001年，在昆曲被列为世界非遗后，作为昆曲发源地的苏州一举将苏昆剧团改建为苏州昆剧院，苏州市文化局干部蔡少华被任命为院长。上任伊始，善于思考的蔡少华感到，苏昆要在当代昆剧舞台上崛起，要做的事情很多，但迫在眉睫的事情是，要有一个能一炮打响的舞台产品，出戏出人。

2002年年底的一天，台湾的白先勇先生受邀到香港一家中学讲谈昆曲，他想找一些昆曲演员来做现场表演示范，经过苏昆院长蔡少华的努力，苏州昆剧院的几个青年演员为这次讲座做了配演。之前白先勇对苏昆并不熟悉，但通过这次活动，白先生对俞玖林等几个年轻演员的表演非常欣赏，言语之间流露出愿意帮助培养之意，这些被苏昆院长蔡少华看在了眼里。2003年年初，白先勇受蔡少华的邀请前往苏州，此行又相中了沈丰英等几个演员，一出青春版《牡丹亭》的梦想计划由此开始。

白先勇的昆曲梦，源自他对中国传统文化的寻根和在西方文化的强势冲击下如何找到中华民族自身DNA的急切。但是选择昆曲作为实施的载体，白先勇当时面临两个难题，一是昆曲演员的老龄化，二是昆曲观众的

老龄化。苏昆"小兰花"的青春时光正好切合了白先勇先生的希望。

但如何吸引年轻观众呢？白先勇请来浙江昆剧团的汪世瑜和江苏省昆剧团的张继青两位大师级高手，指导"小兰花"演员的唱腔和身段，并聘苏州的周秦先生、毛伟志先生作为唱念指导，周友良为音乐总监。另一方面，白先勇组建编剧团队，在忠于汤显祖原著的基础上对《牡丹亭》的剧本做了适度删减。之后又从台湾找来灯光、美术、舞美、服装、舞台设计等方面的专业团队，对青春版《牡丹亭》做全方位立体包装，力求整出戏既保留古典韵味又不失时尚。

历经两年多时间的精心打造，2004年4月，青春版《牡丹亭》终于在台北上演。之后苏昆把传播昆曲文化作为培养昆曲观众和市场的"基础工程"，从中国的大陆、台湾、香港、澳门地区到韩国、美国、英国，以大学校园为巡演路径一路下去，所到之处，发布会和讲解会同举，名人效应，青春风尚，吸睛无数。到2016年12月为止，"青春版"三分之一的演出在大学，总计在海峡两岸暨香港、澳门及国外29所大学演出了105场，创造了校园演出单场观众7000人纪录。《牡丹亭》由此成为无数年轻观众的启蒙之曲，水磨雅韵在大学生中掀起了传统文化的追捧热潮，"青春版"成功培养了新生代昆曲观众群。

此后，苏昆又开始了昆剧在当代人文教育领域中的实践，相继参与了北京大学昆曲传承计划、苏州大学昆曲传承计划、台湾大学昆曲新美学课程、香港中文大学昆曲之美课程等，昆曲作为正式开设的公选课程走进了海峡两岸暨香港的大学课堂。

《牡丹亭》走进北京师范大学（2005年）

《牡丹亭》走进同济大学（2005年）

《牡丹亭》走进厦门大学（2006年）

《牡丹亭》走进南开大学（2006年）

《牡丹亭》走进四川大学（2007年）

《牡丹亭》走进武汉大学（2008年）

　　自《十五贯》轰动中国的60年后，青春版《牡丹亭》的成功，作为苏昆对600年昆曲的一份献礼，给了昆剧这门古老的艺术以青春的喜悦和新的生命。

　　白先勇先生的好友、香港大学的知名学者古兆申先生曾经分析：近年来，一些传奇名著的"缩编""全本"的演出是一种重要的文化现象。如前所说，只有在盛世，在对昆曲的文化价值有较大认同的情况下，三本的《牡丹亭》、四本的《长生殿》、上、下本的《西厢记》的演出才有可能。古兆申先生曾在一篇文章中比较分析了张继青演出的《牡丹亭》，浙江昆剧团的上、下本《牡丹亭》和苏州市昆剧院的上、中、下三本《牡丹亭》在保留原著精华意义上的递进。张继青的演出强调了抒情性，"这种抒情的、独白式的演出，无疑是非常现代的"；而"'浙昆'上下本则在抒情的基础上，加强了戏剧性和舞台色彩的变化，一般观众更易接受，对原著主题的发挥，也更为淋漓"；"'苏州'本保留了'江苏'本独角戏的抒情性与'浙江'本对子戏的戏剧性，另加进了后20出所表现的现实性。对现实性的呈现，大量运用了传统戏曲舞台特有的净、末、丑滑稽戏

或戏外戏的表演手段,更增加了观赏的娱乐性。这种处理是原作所具有,也是我们今天应该教给下一代的"。

白先勇的拿捏和分寸

在古今中外的坐标中,展现600年的昆曲,在当下找到并传播中国人的美感经验——这是白先勇的方向。这其中的道理并不艰难,难的是白先勇及其创作团队在实践中如何与苏昆协作,一同拿捏那些最细微的分寸感,这种需要拿捏的分寸感,又如何成就了"青春版"的看点,这才是惊险的一跃。

曾经有人归纳过青春版《牡丹亭》的六大看点,认为正是这些精彩纷呈的看点承接了民族经典的审美源流,让白先勇从《寂寞的十七岁》到了辉煌的70岁,也让苏昆从全国昆院的"小六子"一变而成如今的领军者之一。

看点之一是剧本。《牡丹亭》文本改编的原则是,在西方戏剧的完整性与逻辑性的前提下,在适应现代观众的心理感受与心理逻辑的基础上,传达传统中国的思想。编者在汤显祖原著上是整理而不是改编,完全继承原词,经过精心梳理,创作了以"梦中情""人鬼情""人间情"为核心的"青春版",完整地体现了汤显祖原著"至情"的精神。

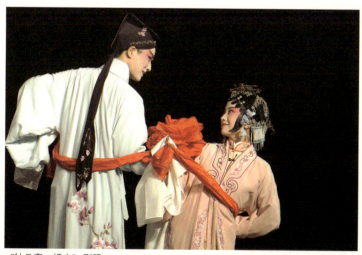

《牡丹亭·婚走》剧照

《牡丹亭·如杭》剧照

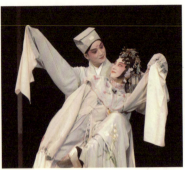
《牡丹亭·冥誓》剧照

　　看点之二是演员。当年参与青春版《牡丹亭》演出的苏昆演员平均年龄20岁左右，不论主演、配角、龙套全部由年轻演员担纲，这源于白先勇先生独具一格的创意，他希望用年轻演员的演出来吸引更多的青年人热爱古老的昆曲艺术，了解中国传统文化的博大精深。

　　看点之三是音乐。青春版《牡丹亭》音乐的最大特色就是把当代的音乐创作技法用到了戏曲音乐之中，里面吸收了西方歌剧主题音乐形式和人物性格音乐形式，丰富了戏曲本身和音乐的表现力，呈现了色彩的立体感。同时，在《牡丹亭》的唱腔中加入了大量的幕间音乐和舞蹈音乐，很好地渲染了舞台气氛。

　　看点之四是服装。"青春版"的整体色调是淡雅的，具有浓郁的中国山水画风格，全部演出服装系手工苏绣，尤其是杜丽娘、柳梦梅服装中的传统苏绣工艺让人眼前一亮。

　　看点之五是舞蹈。青春版《牡丹亭》中有众多花神舞蹈。设计者将传统的花神拿花舞蹈改成用12个月不同的花来表现，用戏曲语言来设计舞蹈动作，让舞台的整个气氛随花神独具特色的表演流动起来。

　　看点之六是舞美设计。为使昆曲的古典美学与现代剧场接轨，白先勇集合海峡两岸暨香港的专家出谋划策，利用"空舞台"的设置，最大限度地拓展了载歌载舞的虚拟空间，还将现代书法家的优美书法运用到其中，在一个封闭的现代剧场空间中再造中国美学与中国文化的气韵。

　　白先勇曾经表示，他很小的时候看过梅兰芳先生演的昆曲《游园惊梦》，那婉丽妩媚、一唱三叹的曲调，一直深深印在他的记忆中。后来他

写出《游园惊梦》这样的文学作品,便是有感于昆曲之美。而他应苏昆之邀执导青春版的昆曲《牡丹亭》,更是基于一种文化复兴的使命感。如今,越来越多的人知晓了昆曲是最能表现中国传统美学抒情、写意、象征、诗化的一种艺术,他的这份心愿也渐渐成为现实。

东方大雅的寻梦之旅

昆曲,是中国文化对苏州的一种滋养,如今,昆剧之美又成为苏州对中国文化做出的最美诠释。

与1956年那一次"冠盖满京华"的《十五贯》晋京演出相比,如今风靡世界的"青春版"更昭示了东方文化迷人的寻梦之旅,600年的古老剧种刹那间在当代人的视野中开遍姹紫嫣红。

世界的关注、政府的重视、观众的热情,似乎预示着昆曲艺术的全面复苏,而在快节奏、紧张繁忙的信息化时代,昆剧的意义究竟何在?我们必须认清此点,才能将这一"东方大雅"真正发扬光大。

"青春版"的成功是在中华民族伟大复兴的大背景下实现的。"青春版"的喝彩声,也是在白先勇、古兆申、张继青、汪世瑜、蔡少华等人对优秀文化传统的重建和衔接这个命题不断探索和思考的过程中取得的。恪守经典,以求创新,弘扬文化内涵和艺术特征,并承担起塑造新世纪中国文化形象的任务,这是昆剧的使命,更是国人的期盼。

青春版《牡丹亭》的全球风靡,成功拓展了昆曲的存活空间,使这门

《牡丹亭》剧组在旧金山亚洲艺术博物馆召开记者招待会(2006年)

王芳在新加坡举办《牡丹亭》讲座(2009年)

古老的传统艺术焕发了青春活力。白先勇先生认为,青春版《牡丹亭》向我们证明了传统艺术在当代社会中仍然有强大的生命力,证明了古老的艺术在今天仍然可以唤起青年人的热情,证明了人类最优秀的艺术自有其永恒的价值。

昆曲是明朝成就很高的艺术方式,它跟我们的青铜器、瓷器一样,是中华文化的重要内容。我个人在昆曲上有些体验,因而选择了昆曲,选择了我比较熟悉的《牡丹亭》,作为突破口,在这方面先做个实验。我们要试试看,这样一种有着600年历史的文化载体,其所孕育的古典精髓,怎么能和现代接起来?从这样的试验中,我们能不能摸索到几千年文化的现代意义,在什么地方?

昆曲这项曾经独霸中国剧坛200年,有过辉煌历史的表演艺术,从20世纪初起,一直遭遇着传承危机。制作青春版《牡丹亭》的宗旨之一是,借一出戏的排演,完成昆剧世代传承的重要工作。青春版《牡丹亭》培养造就了新一代苏昆青年演员,将他们推向了昆剧舞台中央。汪世瑜、张继青是"传"字辈老师亲手调教的接班人,汪世瑜师承周传瑛,张继青受教于姚传芗。而在"青春版"的排演中,"小兰花"俞玖林拜师于汪世瑜门下,沈丰英亦由张继青正式收为弟子,在传承意义上,两人也就隔代继承

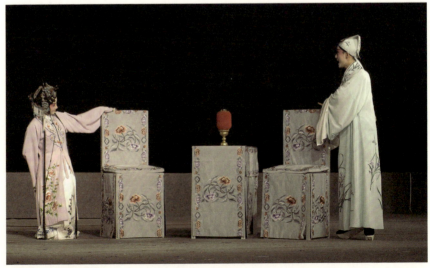

《牡丹亭·幽媾》剧照

了"传"字辈老师一脉相传的表演风格,传承了昆曲表演艺术中正宗、正统、正派的格调。汪世瑜老师曾经赞叹:

> 弟子们最大的变化,不是在演一个行当,而是学会表现人物了。在最后一轮彩排演到"离魂"的时候,女主角沈丰英流泪不止。沈丰英说,每当演到此处,都会悲从中来。

青春版《牡丹亭》探索和推动了新的本戏传统在当代的发展。汤显祖《牡丹亭》传奇原本55出,全部搬演须用几天几夜的时间。因此全本剧的搬演,是对历史名著的推崇和传播,同时也是当代演出团体继承和创新能力的全面展示。中国昆曲研究学者、苏州大学博士生导师周秦先生认为,自昆曲戏场进入繁盛期的明末清初以来的300余年间,《牡丹亭》通常采用选折的形式进行场上演出,全部搬演的情形至为罕见。面对现代剧场和青年观众,传统名剧的编演者往往会不由自主地身陷两难境地——

有鉴于以往的经验教训,青春版《牡丹亭》演出剧本的构成更接近于传统的"串折"而不是时行的"改编"。即在基本保留200多年以来昆剧戏场搬演不衰的《牡丹亭》名出的前提下,选补充实场次,连缀关目情节,以期还原全剧的贯通完整,呈现原作的精神面貌。在青春版《牡丹亭》中,这些名出得到了自文本、唱腔、表演程序直到舞台排场等所有方面的

青春版《牡丹亭》在希腊演出期间,中国驻希腊大使罗林泉(右五)在大使馆接见剧组人员(2008年)

几乎原封不动的保存。在此基础上,编演者遵循李渔《闲情偶寄》中所揭橥的"立主脑"(诠释汤显祖赞美青春、歌颂至情的创作主题)、"减头绪"(修剪与主题关系疏远的旁枝末节)、密针线(注重整体结构和重点部位的细节描写)的传统作剧要领,按照《牡丹亭》传奇因情而死——为情回生——情至梦圆的情节发展线索,将全剧斟酌删并为27出,并依次划分为上、中、下三本,从而较为真实完整地体现了原作的文化精神和思想逻辑。

青春版《牡丹亭》探索和展示了碎片化时代的戏曲传播和观众审美体验方式。戏迷可以碎片化,但是昆曲却不能,反而更应该做到全方位的整合传播。著名昆剧研究学者中国戏曲学院学术委员会主任傅瑾认为,无论是从昆曲艺术的悠久传统来看,或是从难得的时代机遇而言,都不能避开和减弱白先勇先生以及苏昆团队对昆曲当代传播所做出的出色贡献:

白先勇在主导创作与演出青春版《牡丹亭》时,抱持一种坚定的理念,那就是对昆曲艺术的当代魅力充满信心,这样的文化自信,恰是我们这个时代所稀缺的。然而,仅仅有自信还不够。为最好的艺术做最好的传播,才是青春版《牡丹亭》取得卓越成功的关键。有学者把白先勇和他率

昆曲与《牡丹亭》国际学术研讨会(2007年)

"昆曲美学走向"学术研讨会（2009年）

领的创作群体看成一个极优秀的"现代制作人"团队，我觉得这是非常精到的评价，在某种意义上，白先勇在青春版《牡丹亭》的创作过程中的担当，就是现代艺术营销市场中制作人那样的角色，况且，他在文学创作中积累的声誉与影响，意外地成为促进青春版《牡丹亭》传播的重要辅助因素。普通民众对完美精致的传统艺术的当代传承的想象，浓缩和投射其上，更是青春版《牡丹亭》的幸运。只有看到这一点，才能明白复制青春版《牡丹亭》成功的传播模式有多么困难。然而，只有我们通过具体分析，清楚地认识到青春版《牡丹亭》成功的原因，才有努力的方向。

青春版《牡丹亭》唤醒了当代年轻人对民族文化的热情关注和深切认同。2015年，北京一家机构对25—45岁昆剧观众抽样调查显示，85.3%的观众是通过青春版《牡丹亭》首次认识昆曲的。同时，"青春版"在高校的公益演出占了很大比例，在调查中，青年观众占72%。数十年间，昆曲观众的平均年龄下降了30岁，白发昆曲完全焕发了青春。让苏州昆剧院掌门人蔡少华惊喜的是，每次观看演出的观众中很大一部分都是年轻人。而对于昆曲这门古老艺术的传承，除了剧目的传承、演员的传承之外，观众

的传承也很重要。蔡少华坦言，苏昆现在做的就是将"人类最美的东西"展现在他们面前。他有一个梦，20年后，昆剧人可以让昆曲成为像芭蕾、歌剧一样流行的艺术形式，昆剧人可以将昆曲审美作为一种生活方式。危机始终存在，不能让昆曲真的成为"遗产"只能在博物馆里欣赏，而是要用积极的态度去赋予这个剧种以永恒的生命。

"青春版"的出现，给当代昆剧人最大的启示是，我们必须重建昆剧的生态环境。

历史告诉我们，昆剧存活的土壤是文人土壤，而很长时期以来，中国人的生活出现了过度西化的偏差。香港大学的知名学者、昆剧编剧古兆申先生认为，如果连文人阶层都放弃了自己的民族文化传统，不守护自己民族文化独特的DNA，我们民族的生命力、创造力、凝聚力将是岌岌可危的：

"青春版"的意义，在于重建了其可以生存发展的环境。"青春版"的制作，我认为最大的意义是对昆剧文人土壤，也就是昆剧应有的生态环境的重建，做一示范：昆剧观众是文人，它的创编必有文人的参与；它的传统，必须有文人来守卫，使其朝正确的方向继续发展。昆剧是可以普及的，但要通过教育而不是媚俗的手段；昆剧也需要宣传，但切勿做假大空的商业炒卖。只有文人锲而不舍地努力下去，我们才有可能重建昆剧的文人土壤。

一部"青春版"，六十昆曲情。

从《十五贯》到青春版《牡丹亭》，我们可以看到苏昆60年的时光流逝给昆曲带来的改变是向传统回归，向经典致敬。苏昆以礼敬优秀传统文化之心传播弘扬大美昆曲，不但增强了中华文化自信，也在传承好先人创造的精神财富的背景下，推动中华文化血脉延续，把跨越时空、超越国度、富有永恒魅力、具有当代价值的文化精神在全世界弘扬起来。

附录2：

青春版《牡丹亭》是怎么成功的

青春版《牡丹亭》是怎么成功的？我觉得它是成功的例子，而且很有意思的是，它是海峡两岸暨香港的文化精英、表演艺术精英共同打造的文化工程。可以说两岸截长补短。

我们在台湾经过了几十年的训练，每年有好多世界一流的表演艺术都到台北演出，台湾本身有一些自己制作的表演艺术节目，很多也都是外来的，所以几十年训练了一批舞台艺术人才，如灯光、设计、舞台、服装等方面。这个戏的编剧、舞台设计、灯光设计、服装设计都是台湾的，一些书法家、画家也都是台湾的艺术家。编剧方面，我们有一个编剧小组，我是召集人，有三位专家，华玮教授、张淑香教授、辛意云教授，他们对汤显祖很熟悉，华玮他们都是研究《牡丹亭》的，也教《牡丹亭》，也有美学老师，真正是专家，我是召集人，几个专家在一起。专家有点麻烦，知道太多就麻烦了，意见就多了，大家脑力激荡，搞不定的时候，我就在最后仲裁，来来去去5个月，剧本是一出戏的灵魂、根本。汤显祖的《牡丹亭》已经是经典了，辞藻精美，不好去改了，所以我们在编剧的时候，一个原则是只删不改。55折删成27折。大家都知道，传奇里有很多枝节的东西，把它删成了27折。因为它的主题是"情"，所以我们就围绕这个主题来剪裁。第一本我们把它定义为"梦中情"，梦中发生一段情史。第二本是"人鬼情"，已经死了，灵魂回来跟梦中情人再相会。第三本是"人间情"，杜丽娘回生，两人结为夫妇，大团圆。我们在剪裁的时候有一个原则：尊重古典，但不因循古典；利用现代，但不滥用现代。我们整个的制作朝这个大方向来做，所以说，如何把传统跟现代对接，这就是我们最大的挑战。我觉得最成功的地方是，青春版《牡丹亭》到今天还能演，就是因为我们把传统跟现代结合起来了。因为一个表演艺术，如果要打动现

代观众的心，它应符合当代观众的审美观，如果跟当代观众的审美观不契合，那它不能引起共鸣。不能引起共鸣的话，它就传不下去。所以我们说，现代的诸位，你们看了太多视觉的东西，电影、电视和舞台表演，你们对视觉的要求跟明清时代、跟20世纪要求不一样。21世纪，怎样把600年这种艺术形式、把400年剧本放在21世纪舞台上面，让它怎么去放光芒？让它怎么适应21世纪的舞台？这是我经常思考的一个问题。最难的就是这一点，怎么拿捏？现在是科技时代，以后的表演艺术一定是与科技结合，科技力量"杀伤力"很大，一个不小心，就会伤到原来的昆曲。昆曲这么几百年来，已经有一套非常成熟的美学，它的四功五法，它的那一套东西，到了完美地步。那种东西不好碰，不要去动它，动了以后就会伤筋骨。但是在保存之下，怎么把握现代舞台？——现代舞台都是用电脑控制的，现在舞台都是西方歌剧式的开放舞台，——怎么把这种舞台让它适应，增加它的美，借着现代的科技把它呈现出来。可能要极小心。在这个方面，我们那一群工作人员是有训练的，大家也有这个共识。

我们对它的态度非常虔诚、非常尊敬，那是经典，经典就不好去乱改。现在有些现象我不太赞成，经典把它颠覆一下，颠覆经典，颠覆很多东西，我想可以颠覆，但是得有那个本事。有那个本事给它弄的更好。什么东西都可以改，但是有一个前提，你改得好。改得不好，你把它毁掉了。表演艺术一定是日新月异的，梅兰芳就是当时的改革家，如果他不是改革家的话，他不可能成为一代"伶界大王"。如果他跟他祖父梅巧玲一样化妆，就不行了。他把旦角的整个形象改过来了，他成功了。但现在我们以为京剧都是像梅兰芳那样，其实很多都是他改的。他改好了，因为他有修养，而且很多人帮助他。不是不可以改，但是要非常小心。我们也是的，基本上很尊重汤显祖《牡丹亭》原著的精神，但是我们也注入很多现代因素。舞台、灯光设计，服装设计，我们每样都花了很多工夫。我们服装有200多套，每一件都是用苏绣，手绣的，非常美的。昆曲就是美，所以什么都得美，在唯美的原则之下，我们进行服装设计和舞台设计。昆曲尤其中国的传统艺术，是抽象的，写意的，是抒情的，诗化的。要按照这个原则来做一切的设计。在这种情况之下，戏服有它一定的规律，水袖这

个一定要保存住，可是颜色跟设计可以改，我们服装设计非常漂亮。

　　舞台设计讲抽象写意，不好随便放一些实景在里面。昆曲基本上是表演艺术，看演员表演，任何设计都要为表演服务，不可以去阻碍它。现在的传统戏剧，犯了这个错误，弄了一台道具，演员没办法发挥。昨天看过的演出就没什么道具，就看一两个人表演，昆曲厉害的就是这个地方，就是抽象的，那个杜丽娘拿把扇子，说"满园春色"，你就看到满台的花；她说"原来姹紫嫣红开遍"，你就看到全台姹紫嫣红，这就是昆曲的特色。她唱到哪个地方，眼神到什么地方，扇子扇到什么地方，你就跟着到哪个地方，这就是昆曲美学，不好随随便便，背景我们用的是抽象的画。

　　对演员的训练，我们也花了很大工夫，我刚才讲海峡两岸暨香港的精英共同打造的。中国大陆有一流的演员。演员方面，我选的是苏昆的年轻演员，我跟他们合作的时候，他们大概20出头，那是10年前，正是最青春的时候，可是他们的功夫还没到。我就请了一流的大师，请了张继青老师，她是江苏省昆剧院的当家旦角。她年轻的时候就是演杜丽娘出名的。小生请了汪世瑜老师，他年轻的时候也是演柳梦梅成名的。磨了这些演员整整一年，早上9点，到下午5点，魔鬼式的训练，磨得那个女主角常常掉眼泪，男主角在排演时候穿的戏服，上面还有血迹，跪得膝盖都破掉了，所以我们这台戏是血泪打造的。这些演员真的流了很多血，流了很多眼泪，流了很多汗，非常辛苦。昆曲是非常难的，我跟他们在一起，看他们排演，对这种艺术又增加十二万分尊重。他们训练的一个动作，一个水袖动作可以30多次，那个笛音吹到哪里，水袖要到多高，完全有讲究，非常规范。等于西方的芭蕾舞一样，西方芭蕾舞多严格啊。这就是艺术，艺术没有取巧的，都要经过非常严的训练。

　　还有我们整个形象宣传，其实这也是我们重要的成功因素。你的戏再好，人家不知道，没人看，也不行。我们场场满，有道理的。我们做了很大的宣传工作。由第一张照片开始，就有严格的监管。所以我说我们现在很缺现代制作观念。为什么西方《歌剧魅影》演那么多年，历久不衰，因为他们整个制作方向。你看他们一张海报，不晓得花多少工夫。一张海报，全世界都看得到的，戴着面具的那张，那张海报全世界飞。设计得很

好，你看戴面具，戴面具就很神秘，你想看看戏。我们很幸运，我们有非常优秀的摄影师——许培鸿，你们看到这些美美的照片都是他拍的，他跟我们拍了这么多年，从开始拍到现在，拍了20多万张照片。每一张照片出去，每一张海报设计出去都有关系，都很要紧。我们出的青春版《牡丹亭》的书，大概有14本，有的是论文，有的是报道，有的是图像，照片书也有几本。在演出之前，我们有很多讲座，有访问、上电视、上广播，主要就是要宣传这个昆曲艺术。

我们在《牡丹亭》一开始的时候，还跟书法结合，我们请了个大书法家董阳孜的字，分量很大的，很压台的，舞台一开始就是这个，一开始就是"牡丹亭"三个字，我们也用书法跟画做背景的。

去年冬天，我回到苏州，10年了，在苏州开始时，这一群演员跟着我时，刚刚20出头，现在都成长了，我们10年以后再聚苏州，大家都非常高兴。在苏州忠王府古戏台上，那时候到苏州去，我去选演员，就把他们演员都扮上了，我选美一样选出来，我们沈丰英，苏州姑娘，选对了人，非常合适我们杜丽娘，还有我们柳梦梅，他们那时候就是在上面演戏，那时候10年前我坐下面。11年前我坐在下面选他们，选中他们，现在他们已经演了200多场，大家高兴极了。虽然现在他们不太青春了，不过已经学了一身功夫了。

在沧浪亭，10年前还没有演出的时候，我怕他们对游园的意义不懂，我带他们两个男女主角去游园，带到沧浪亭，跟他们讲，你应该心态是什么样子，想象心灵是什么样子，后来10年后，我们几个人又回到那个地方去，他们俩还在那里唱一段，10年前唱一段，10年后他们再唱同一段，10年后我们全世界都跑过，再回到原点的地方，很有纪念性，也很高兴，大家都做成了一件事情。

（本文节选自2014年白先勇先生演讲记录《青春版<牡丹亭>的十年历程和历史经验》，由孟聪整理，原载于傅谨主编的《白先勇与青春版<牡丹亭>》，略有改动）

附录3：

"十年青春版"座谈会节选

2004年，总长9小时，上、中、下三本的青春版《牡丹亭》在台北演出大获成功。

2014年，"青春版"走过了10年之路，苏州昆剧院新院也正式落成，众多海内外知名昆曲研究专家、学者，汇聚苏州，围绕"青春版"的得失和苏州昆曲未来的传承之路，各抒己见。

青春版《牡丹亭》总制作人白先勇先生亲自到场，他对10年来和苏昆的携手同行之路一一道来。同时认为，苏昆应该像对待文物那般呵护和尊重昆曲，坚持文化遗产的美学方向。

我和苏昆相携走过的这10年，感触颇深。今天，青春版《牡丹亭》早已在世界各地唱响，中国昆曲剧院更是拔地而起，这是一个收获的10年。

昆曲是传统文化的精髓，艺术和美学价值相当于唐诗、宋词，保护昆曲，等同于保护文物，不可以从纯粹的商业角度来衡量它的价值。我们要像对待文物那般小心翼翼地呵护和尊重昆曲。我希望今后和昆曲相关的活动越来越多，让更多人关注这一文化艺术瑰宝。

昆曲传承不能忽视当代社会的文化环境，将昆曲这个历史悠久的剧种传承下去，一定要赋予其新的生命力。如何把这么古老的剧种搬到21世纪的舞台上，让它重现古典美的光芒，感动当下观众，这其中有很大学问。我认为，坚持文化遗产的美学方向很重要。昆曲也好，其他非物质文化遗产也好，要传承下来，一定不要丢弃其美学传统。如果昆曲把原有的传统精髓丢掉，一味追求创新，有可能两边不讨好，新的观众得不到，老观众也放弃了。当然也不能因循守旧，要跟随时代的审美，但不能将文化遗产完全交给市场。

昆曲的曲牌、韵律等不能随意改，古典的"抒情诗"是昆曲的灵魂。而舞台设计还有创作空间，未来，科技与艺术的结合不可避免，灯光、舞美、音

响、服装等设计需要不断提升，专门为昆曲服务的设计团队或将应运而生。

苏州大学文学院教授、中国昆曲研究中心常务副主任周秦先生的态度与主张十分明确，10年来，"青春版"承载着昆曲走进高校，意义重大，昆曲的传承归根结底是人的传承。

1989年最艰难的时候，在苏州昆剧传习所协助下，苏州大学中文系开办了中国首个昆曲艺术本科班，当时招了20个学生，以培养有学问的昆剧演员和真正懂戏的昆曲学者为教学目标。由于种种因素，学生毕业后没能从事与昆曲相关的工作，但是，这为昆曲走进高校做了有益的探索，积累了宝贵的经验。

从1993年起，苏州大学的昆曲教育从专业教育转型为面向普通学生的素质教育，并成立了东吴曲社。昆曲的永恒青春和不灭希望由此传递到更多青年学子的身上。2004年3月青春版《牡丹亭》的彩排、同年6月青春版《牡丹亭》的大陆首演以及2008年11月新版《玉簪记》的首演，白先勇先生都选苏大学生作为主要推广对象。2010年5月，苏州大学白先勇昆曲传承计划正式启动，引导更多青年学生认识昆曲、接触昆曲、喜爱昆曲。实践证明，昆曲走进高校校园对于其保护传承，意义重大。

所谓昆曲传承，归根结底是人的传承，是让老艺术家的毕生所学尽量本色地传承给青年演员。近10年来，苏州昆曲迎来了最好的发展机遇，成果喜人。要继续狠抓传承，鼓励老艺术家因材施教，鼓励青年演员刻苦学习，这是昆曲保护工作的关键所在。

著名昆剧表演艺术家，青春版《牡丹亭》总导演汪世瑜先生认为，"青春版"10年的成功打响了苏昆的品牌，意义重大，也更显示出培养年轻演员要下大力气，必须由好的老师手把手地教，并且观众也要年轻化、知识化。

经过方方面面多年的努力，我觉得昆曲现在的生存环境还不错。但如果认为昆曲已经发展得很好，不需要扶持帮助、细心呵护，那是自欺欺人。除了整体的势头仍需要努力开拓，昆曲的传承还需要做大量的事情。

昆曲的传承应该多元化，折子戏要排，大戏也不能丢，传承之路应打开，不要总局限在舞台上找创新方式。我认为，昆曲传承需要两个方面，首

先是演员的传承，我们要培养更多年轻演员，给他们舞台实践的机会。培养年轻演员要下大力气，必须由好的老师手把手一点点教，一代代要接上。

其次，观众也要年轻化，而且要知识化。年轻观众是昆曲的未来，我尤其希望让更多有一定文化修养的大学生来接触昆曲、认识昆曲。这些年来，青春版《牡丹亭》在国内外几十所高校巡演，并获得了广大青年学子的喜爱，当初设下的"高雅艺术进校园"的文化策略，可以说是圆满成功。

现在我除了教戏就是排戏，这种排演"捏戏"，也是一个艺术传承的过程。在未来的日子里，我也将继续"折磨"更多的演员，磨出更多的好戏、更多的好演员。

国家一级演员，浙昆"世"字辈的张世铮先生认为"青春版"是昆曲传承的典范之作，他希望苏州能成立"中国昆曲传承培训中心"，摸底梳理老一辈身上还有多少戏可以传承。

昆曲的传承现象不光是苏州的，也是全国的，全国昆曲的传承现象参差不齐。仔细想来，历史上昆曲剧目有据可考的有3000多个剧本传世，到了"传"字辈，保留在舞台上的昆曲传统剧目尚有600余出。而如今国内7个专业院团能演出的传统剧目不到300个，我们下一代估计不到100个，昆曲传承还是令人忧心。

我希望苏州昆剧院能成立"中国昆曲传承培训中心"，如果能够成立，要做大量工作。首先摸底梳理，现在在青年演员中有多少戏保留了下来，多少戏没有继承，还有老一辈艺术家身上还有多少戏可以传承。之后组织各地优秀昆曲艺术家到苏州讲学，相信今后会有更多戏又将活跃在舞台上。另外，传承不要局限在某些老师身上，有些退下来的老师可能还保留着一些"冷门"剧目，尚可挖掘。

国家一级演员、湘昆的雷子文先生的视角是在和而不同之上，他认为，各个昆剧团要保留自己院团剧目的艺术特色和表演风格，将代表性剧目更好地传承下去。

在传承的同时，各个院团要注意保留自己院团剧目的艺术特色和表演风格。在湘南一隅——郴州，昆曲有她特立独行的一面：发轫于端庄、大气，却不掩粗犷、豪迈。湘昆，因受地方戏影响，多了些下里巴人的味

道。我觉得,昆曲既要追求高雅,也要平民化,内容丰富才更有生命力。比如湘昆代表剧目《醉打山门》,我在教学生时,就把其中最精彩的一段"鲁智深大醉后模仿寺中十八罗汉造型"情景化地教给学生。当然,"走自己的路"并不是闭关自守,而是通过交流、融合不断地丰富、提升自己的艺术水平。

美国密歇根大学的教授林萃青先生觉得,昆曲的国际化之路面临诸多挑战,但希望中外各界热爱昆曲人士共同努力,推动传承顺利进行。

苏昆的探索,是我们今天谈昆曲传承与发展的一条可探索之路,作为一个传承的范例,要深入研究。我们要系统地理解青春版《牡丹亭》十年背后的文化现象,不仅用传统方法,也要借鉴西方新的研究方法。

当前,昆曲的国际化之路由于文化差异等因素面临诸多困境,昆曲的欣赏在美国仍然停留在一个萌芽阶段。不过,国外对昆曲的研究、表演以及学术交流也在慢慢增多。随着时间的推移,相信凭借中外各界热爱昆曲人士的共同努力,昆曲的传承必定能顺利进行。

华东师范大学教授赵山林认为,对待昆曲,始终要保持一颗敬畏之心,昆曲需要守护、创新,但创新并不是随意改动。

对待昆曲,始终要保持一颗敬畏之心,对它的抢救和保护必须保持纯正的经典品味。用一个字概括青春版《牡丹亭》的美学追求,那就是纯,纯情、纯美和纯正。昆曲最重要的是守正。创新一定要以继承为基础,不能在对昆曲没有深入了解的情况下创新。否则,那是用创新掩盖自己的无知。

武汉大学教授邹元江认为,昆曲经典剧目的传承要由大师级的传承人口传心授,而不是心灵体验式的"怪传"。

白先勇先生对于昆曲经典剧目的传承十分精到,他有两个非常有胆识的做法,一是选择最杰出的传承人传授经典剧目,二是选择最精通昆曲的行内人主导舞台的呈现。昆曲是口传心授的活化艺术,经典剧目的传承一定要由大师级的传承人口传心授,而不是心灵体验式的"怪传"。现在有不少人编排昆曲时,舞台上弄一堆霓虹灯和干冰,结果昆曲不像昆曲反倒像流行歌曲,还有人把昆曲排得更像话剧。与其那样"创新"不如不创新,不然就是糟蹋昆曲艺术。

10年之旅不容易，江苏省苏州昆剧院院长蔡少华讲述了他的梦想。那就是坚守传承，开放地接受各方面的文化与艺术。他有一个梦，20年后，昆曲像芭蕾、歌剧一样流行。

一个剧院要走下去，要开放地接受各方面的文化与艺术滋养。苏昆新院打造了一个当代昆曲活态传承体验空间，未来会坚守传承，与专家一起搭建一个交流、研习的平台。开设昆曲讲堂定期进行公益讲座，并创造一个公共空间，希望更多人走进来，感受昆曲艺术之美。

推广昆曲就是要传承文化遗产，非物质文化遗产保护最重要的一点就是活态传承，不能只在博物馆里展示。我们要用积极的态度去赋予昆曲永恒的生命。我有一个梦，20年后，昆曲能像芭蕾、歌剧一样流行。

（本文刊登于2014年12月《现代苏州》杂志　采访记者：陶瑾，略有改动）

典范·非遗传承的苏州样本

没有哪一个剧种和一座城市结合得是如此之紧，也没有哪一座城市的精气神竟然和一个剧种如此紧密地联系在一起。唯有昆剧和苏州。

60年来，昆剧从重生到兴盛，从简陋舞台到新院宏开，从奄奄一息到活态传承，从古城角落到城市品牌。昆剧成了苏州这座城市的名片，更成了苏州人的生活方式和精神气质。

昆剧是中国雅文化的传承，滋养深厚；苏州是2500年历史的城市经典，古韵今风。昆剧是一腔虚拟的城市空间，苏州是一座流动的水磨舞台。此二者虽则呈现的形态各异，但不论昆剧或是苏州古城，都是人们对于自身的一种探索和实践。一个涉及心灵，一个有关生活。

因为，昆剧和苏州都涉及一个终极的问题：我们究竟期待一个怎样的世界？我们到底追求一种怎样的生活？也正因为如此，城之昆，昆之城，像一个阴阳交融的小宇宙一般，衍生出了日常亲切的街巷苏州、风雅渺远的水磨苏州和动感活力的现代苏州。

苏州这座城市的背书之一，就是昆曲精神。

文化传承一脉相连

文化的涓涓长流,是一代代民众智慧和汗水的结晶。

站在中国的角度看世界,圣彼得堡的夏宫占地近千公顷,再现着当年俄罗斯的富饶与强盛;佛罗伦萨优雅而华丽的乌菲兹艺术博物馆,是美第奇家族财富与权力的象征;布鲁塞尔的小尿童,虽然立在街巷的拐角处,但400多年来却传诵着小于连急中生智勇救城市的感人故事。

站在世界的角度看中国,古老的长沙马王堆《道德经》、西周的毛公鼎、秦代的石鼓文、唐代的三彩塑、宋代的平江城市石刻图,揭示着一个又一个王朝的兴衰和伟大的艺术历程。而在世界的视野中,中国苏州,更是一座充满中国魅力的文化遗产之城。

苏州,是一座阴阳交融、虚实相生的城市,说它是实的,它是园林之城;说它是虚的,它是昆剧之城。此外,还有介于虚实之间的各类工艺。技艺是非物质,产品又是物质。把握苏州,就是把握这虚实之间的美妙状态。但是,我们可以说,是园林影响了这座城市的体量与身形,是诗词曲赋潜移默化了这座城市的理念和品味。千百年来,也正是得益于这一方水土的人文理念,所以催生了如此精彩的工艺,形成了经典的艺术之城。

中国昆曲博物馆中的魏良辅像

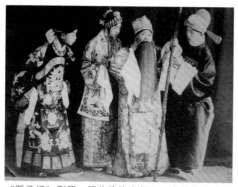

《贩马记》剧照，顾传玠饰李保童、朱传茗饰李桂枝、郑传鉴饰李奇、周传瑛饰赵宠　　苏州老郎庙旧址门楼

苏州与昆剧有着600年的密切联系以及深厚的渊源。因此，换个角度说，这座城市是水一样的城市，具有水磨腔一般的城市性格。直至今日，苏州因其经济能力、文化底蕴、欣赏群体，始终是国内昆曲传播最兴盛、昆曲演出最频繁的城市之一。

艺术与现实生活总是交互影响、互生共长的。600年来，昆曲中的文化理念和审美观念的嬗变，对于苏州社会及昆剧的受众群体有着不容忽视的影响。在苏州这块土地上，昆剧和苏州持续上演着令人迷恋的故事和传奇。

最初，吴地只有神话和原始歌谣，那时榛莽未辟、水乡泽国，初民们勇武有力，出入草莽。汉代以后，儒家思想柔化了吴人的棱角，特别是东晋和南宋两次士族的南迁，使得北方的儒雅文化逐渐融入。文化基因的变化，促进了城市风格的变化，苏州终于形成了以柔曼、缠绵、婉约为基调又隐含刚劲的城市品格，这种品格也体现在这片土地孕育的戏曲之中。

元、明、清代，苏州一直被视为东南都会，尤其是随着明代中后期资本主义在江浙的萌芽，李贽的童心说、公安派的性灵说、汤显祖的尊情论、李玉的平民追求，让苏州昆剧在题材上跳出了写儿女私情的狭隘圈子，而是贴近世俗人生，关注时事政治，许多下层人物也以正面形象活跃在舞台上。此时，昆剧从士大夫的厅堂之上逐渐走向了民间草堂。昆剧在明清两代与社会的发展同步，紧扣着时代的脉搏，传达着社会各阶层的心声。

清末花雅之争，民国笛声喑哑。其后，昆剧在中国进入了最艰难的时期。然而，此时苏州依然有着为数众多的昆曲曲家的拥趸，他们从一方舞

台又退回文人的曲韵厅堂，勉力守护着昆曲，创办了昆剧传习所，留下了一丝昆曲的血脉。"传"字辈没能将昆曲发扬光大，但他们艰难地完成了将昆曲流传下去的历史使命。

其后，中华人民共和国初立，苏州再次把昆剧当作最为珍惜的文化来传承弘扬，虽几经曲折，但无数人为了昆曲绞尽脑汁，百般呵护。2000年，首届中国昆剧艺术节在苏州举行。2001年5月18日，联合国教科文组织首次宣布了19项"人类口述与非物质遗产代表作"，中国昆曲名列榜首。

昆曲的申遗让苏州再次深度理解了昆曲的大美和独特价值：中国戏曲的"最高范式"、中国韵文学的继承和延伸、"歌咏言"传统的继承和发扬。昆剧无曲不歌、无歌不舞、无舞不雅的写意性，正是中国戏曲区别于西方戏剧的美学本质与美学个性。昆曲作为"文化遗产"，不仅仅是苏州的，也是华夏民族的，是世界的，是全人类的。

"世遗"昆曲，成了苏州一张最具含金量的城市名片，越来越多的人认识到，苏州作为江南最具代表性的城市之一，其精神气质与昆曲有着天然的亲近与契合。尤其在重提传统文化的社会大趋势下，彰显苏州的城市文化形象，昆曲是最合适的标志性内容。而传承和弘扬昆曲，也有利于陶冶整个城市的精神气质，使苏州焕发出古韵今风的城市魅力。

昆曲魅力和苏州品牌

苏州的领导很早就意识到，一座城市的发展必须保持自身的特色与个性。良好的城市形象除了先进的设施、优美的环境、健全的功能外，更多的应是城市的独特个性、内外兼具的文化特质与魅力，这样的人文精神是苏州崛起于中国乃至世界城市之林的重要推动力。

早在1960年，江苏省委领导在观看昆剧演出后，就提出了"苏、昆剧要继承发展，应进行三次革命，要求剧团应当树立走出江苏、面向全国、面向世界的雄心壮志"。这个理想被"文革"一冲而灭，连苏昆剧团也遭到严重摧残。直到粉碎"四人帮"，昆剧才又获新生。党的十一届三中全会后，党和政府的工作重点转入经济建设，实行改革开放政策，整个国家的面貌发生了根本的变化，昆剧复兴重振成为现实。

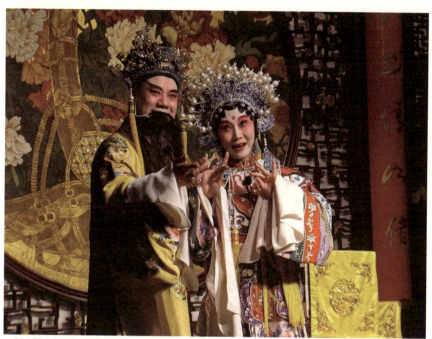
《长生殿·絮阁》剧照,王芳、赵文林分饰杨贵妃和唐明皇

《牡丹亭》剧照

苏州戏曲代表团访问威尼斯时的合影（1982年）

1980年，苏州与意大利威尼斯市结成友好城市。1981年，威尼斯市市长里戈访问苏州，期间，看了胡芝风主演的《李慧娘》，又经苏州文化界人士推荐去南京观看了张继青主演的《痴梦》等昆剧剧目。他对中国的传统艺术十分喜爱，主动邀请苏州组团去意大利访问演出，也请张继青随团演出昆剧。

据曾担任苏州市文化局局长的钱璎先生回忆，1982年10月下旬，40余人组成苏州戏曲代表团远涉重洋到意大利访问演出。这是苏昆剧团首次走出国门，也是昆剧第一次到意大利演出。首场演出时，连远离威尼斯几百公里的米兰、都灵等地的观众也赶来观看。还有台湾同胞从外地乘飞机赶来看戏，20多位做皮革生意的侨胞开了3辆汽车从布伦赶来，看了日场看夜场，剧场满座，他们宁愿站着看。演出落幕时，全程掌声不绝，演员谢幕近10次。

张继青等昆剧演员的演出，给意大利留下了美好的印象。1983年6月，张继青又应意大利"两个世界艺术节"的邀请，第二次来到意大利。此后她又率昆剧团到日本、法国、德国、西班牙等国演出，从此打开了昆剧向世界各国展示交流的大门。昆剧的表演艺术，受到世界人民的不绝赞叹。日本观众惊叹："在张继青面前，日本竟找不出一位女演员来了。"在演出团到日本演出之前，日本最大的电视台NHK专程到江苏拍摄了张继青主演的昆剧《朱买臣休妻》，并特意到昆剧发源地苏州采风拍摄。

此片在张继青访日前一天播映，观众约1000多万人。张继青在法国演出昆剧后，巴黎《快报》评论说："这是秋天的旋风，现在中国人占领了巴黎。"在法国维洛尔班演出后，市长查里·艾尔努授予张继青荣誉市民称号，并颁发了证书。他说："张女士在维洛尔班享受到这样的荣誉，作为艺术家，她是世界上第一位，作为中国人，她是第一个。"

昆剧成了代表苏州形象的最佳使者，成了中国对外交流不可缺少的角色。

1993年，新加坡内阁资政李光耀在时任苏州市市长章新胜的陪同下，专门夜赴网师园，欣赏昆剧《十五贯》中的《访测》片段。虽然只有短短6分钟，但据当年娄阿鼠的扮演者朱继勇先生讲述，他将"传"字辈老师教的精彩之处统统表现了出来，看得李光耀先生乐个不停。演出结束后，章新胜市长非常开心，邀请朱继勇、陈红民和李光耀先生一起合影。李光耀先生站在朱继勇边上对他的表演连声赞叹。因为这个"一戏之缘"，这出戏还从苏州演到了新加坡。1994年，中、新两国政府在北京正式签署了《关于合作开发建设苏州工业园区的协议》。1995年，新加坡文化部门发来邀请，要《十五贯》这个节目去新加坡的中秋游园晚会上表演。苏州派出的新加坡出访团一共10个人，带了《山亭》《访鼠测字》《借扇》《春香闹学》《游园》《惊梦》等戏远赴狮城。狮城的文化部门在园林里搭了一个舞台，朱继勇和宋苏霞、尹建民、陶红珍、陆永昌、杜玉康等苏昆演员做了精彩表演。当时，新加坡总理王鼎昌先生还特地前来园林观赏昆曲《游园》，昆曲再次在新加坡引起了轰动。

1993年，朱继勇（左二）、陈红民（右一）和李光耀（左三）、章新胜（左一）等合影

2003年，贝聿铭先生在狮子林欣赏昆剧《长生殿》

"文化苏州"和昆曲之路

时间巨人的步伐铿锵有力，经典重生的时代需求，让昆剧又一次攀上了一座城市精神的守望之塔。

世纪之交，苏州迎来了首届中国昆剧艺术节。

在开幕之际，当时的苏州市委书记陈德铭在《苏州日报》上发文指出："在面向21世纪知识经济发展的时代，苏州已经确定了21世纪初叶的发展蓝图。当前，实现这个蓝图，最需要与这个蓝图相适应的精神和智力的支持。而昆剧的历史发展内蕴着这种精神和经验。把沉积在昆剧艺术中的文化精神挖掘出来，使其成为推动苏州跨世纪发展的人文动力，是苏州承办昆剧节的一个重要目的。"

而在检点这届昆剧节的收获之时，时任苏州市委宣传部部长的周向群也不禁感叹：昆剧节的20多场演出，场场爆满，观众反响极为热烈，而且青少年观众也很多。这次交流，不仅使昆剧界得益匪浅，也使苏州的观众获得了一次高品位的艺术享受，更重要的是拓展了苏昆剧团和苏州观众的文化视野，同时也宣传了苏州文化，扩大了苏州文化的影响。只有这样，苏州文化的内涵才能更丰富，苏州的文化建设才能在精神气质上改变苏州人的"小苏州"形象，最终提高苏州人的素质。

此时的苏州，在进入新世纪之后，随着城市规模的扩大、城市市民的多元，苏州人文精神的定位和弘扬又一次来到了关键的节点。如何让本土文化的优秀因子更好地渗透到城市精神中，如何让这座美丽的东方水城在继承历史传统和人文精神的基础上愈加开放包容？机遇与挑战并存，任重兼道远同在。

国内外各大城市在发展中与苏州一样面临着如何守、如何望、如何传承、如何出新的共同问题。苏州在国内较早地面对了这一重大的时代提问，并把"文化苏州"这四个字作为城市品牌推出。2004年6月，苏州市委、市政府专门制定了《"文化苏州"行动计划》，按照苏州市委、市政府的构想，这一战略的实施，要使苏州城市特色和文化个性进一步凸显，文化发展的主要指标、文化综合实力和竞争力居全国领先地位，从而形成传统文化与现代文明融为一体的崭新格局。

被联合国认定为"人类口述与非物质遗产代表作"的昆曲,又一次担负起了历史重任。那么,什么是昆剧的精神?什么是当代苏州城市文化发展中可以吸收的水磨养分?

苏州人在21世纪之初敏锐地感觉到,彼时彼刻,昆剧历史发展中最值得借鉴的是创新精神。昆剧的创新精神,是一种在深入继承中的返本开新,集中体现在不可多得的具有创新意识和创新能力的人才对昆剧发展的推动的关键作用上。昆剧正是在这一次又一次的传承和创新发展中,迎接了挑战,壮大了自身,成为称雄剧坛、领风骚数百年的全国性戏曲声腔剧种。在建设21世纪新天堂的过程中,苏州要大力弘扬昆剧发展中的创新精神,借鉴具有创新能力的人才在昆剧提高过程中起关键作用的历史经验。

这一个历史阶段中,苏州"五位一体"的昆剧新战略、新措施出台:三年一次中国昆剧艺术节定点举办、昆剧电视专场首创并连续播出、苏州昆曲博物馆成立、苏州昆剧传习所重建、重建苏州昆剧院。打造昆剧之乡和昆剧传承基地、创立中国昆剧研究中心、每年连续送戏进校园、成立苏州市未成年人昆曲教育传播中心、启动昆曲为百万在校学生公益演出普及

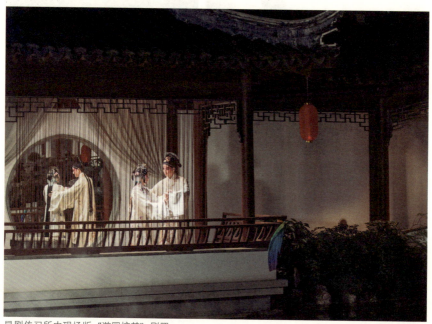

昆剧传习所内现场版《游园惊梦》剧照

工程，连年举办虎丘曲会，活跃昆曲社团活动。为培育大批昆剧年轻观众和业余小演员，《苏州市昆曲保护条例》隆重出台。2014年，苏州市投资1.3亿元建成中国昆曲剧院……苏州和苏州的昆剧人不断创新昆剧传承、保护、传播的方式，好事喜事接连不断。

与此同时，苏州围绕"文化苏州"战略主动构思，积极创想，以出人出戏奠定昆剧传承发展的基石。2004年以来，苏昆集五代演员之功，成功打造了《长生殿》和青春版《牡丹亭》，引起了海峡两岸和华人圈的轰动。其后，苏昆陆续推出中日版《牡丹亭》《满床笏》《白兔记》《玉簪记》《西施》《烂柯山》、王石版《牡丹亭》《红娘》《白蛇传》《潘金莲》《白罗衫》《南西厢》等14个经典品牌剧目。其中多个剧目被列入文化部、财政部"国家昆曲艺术抢救、保护和扶持工程"重点扶持的优秀剧目，青春版《牡丹亭》入选"国家舞台艺术精品工程"重点资助剧目，《长生殿》入选"江苏省舞台艺术精品工程"。

新剧院小景

青春版《牡丹亭》剧照

"中国昆曲海外演出"连续数年入选国家文化出口重点项目

 同时,苏州昆剧院还努力发挥昆曲艺术在中国文化对外交流中的独特优势,从单纯的走出去升级为全方位的昆剧文化传播战略。在坚持自身不懈探索的同时也以开放和包容的心态吸纳海内外社会和民间力量的投入,共同推进昆曲在世界范围的推广和传播。从2006年开始,江苏省苏州昆剧院吸引了白先勇、坂东玉三郎、陈启德、叶锦添、王童等一大批海内外社会文化精英共同推动昆曲事业的传承发展。其中,青春版《牡丹亭》和中日版《牡丹亭》的美、欧演出,均取得了成功。"中国昆曲海外演出"连续四年入选国家文化出口重点项目,并入选文化部文化产品与服务"走出去"扶持项目。

 每个城市、每个国家、每个民族,"想象共同体"的地基和屋顶,都因文化而来。昆剧成了苏州这座城市对外最具差异性和含金量的"文化名片",引发了各种不同文化背景的人士对其的魂牵梦系。孕育了昆剧的苏州也随着昆剧知名度与美誉度的不断提升与扩大,吸引了更多世界关注的目光。

 2016年9月,中国戏剧家协会原副主席、中国著名戏曲理论研究家郭汉城曾寄语苏州:

 苏州这个城市,我觉得它是一个梦想的城市,苏州是东方水城,更是艺术之城,昆剧之城。苏州的努力,对昆曲的发展起了很大的作用,不管是剧目、人才还是设施投入,都发展很大。昆曲有这样的传承和弘扬,与苏州的努力是分不开的。昆曲是苏州的宝贝,昆曲本身更有深远的文化传

承意义，包含了民族的审美和观念。这就是我们最深厚的软实力，中华民族永远不能离别的精神家园。弘扬昆曲，不是把传统等同于"复古""守旧"；更不是把传统一概视之为"糟粕""落后"，而是要返本开新，以此承前启后、继往开来。

活态传承的非遗典范

21世纪之初，昆剧精神的创新性为苏州所识，而几乎在同时，苏州人同样体悟到了昆剧精神中传承的意义。

众多的专家学者指出，要对昆曲艺术的内涵及本质特征进行再认识，如果认识不透彻就会在保护与发展中弱化、丢失自我，甚至出现偏差。同时，应把握好保护、继承、革新、发展的辩证关系，对昆曲来说，当务之急是抢救、保护、继承的问题，舍此，生存与发展便失去了根基。

传承与创新的精神，本就是一座城市精神的一体两面。

12年来，青春版《牡丹亭》的每一场演出，几乎场场爆满，赢来的都是如潮的掌声。观众们迟迟不愿退场离去，正说明了他们跟优秀传统文化零距离接触后所产生的巨大心灵震撼。愈欣赏中国昆曲，愈能够感受中国文化的伟大魅力，愈能发掘出中国昆曲中所蕴含的丰富传统文化基因，愈能丰盈自己的人生，愈能让人产生对美的东西的依恋。苏州昆剧人展示中华传统美学魅力的努力成为揭秘当代昆剧再度流行的注脚之一。

2016年的夏末，中国著名戏剧理论家、活动家刘厚生先生在和苏昆的

苏州昆曲教育传播中心活动现场，传习之风不绝

送戏进苏州中学

一次座谈中特别高兴地谈道：

这个60年，我是看着苏昆成长的，苏昆培养了五代昆剧演员，出人出戏，有了很好的艺术积累、人才积累，对中国昆剧振兴起了很大作用。特别是近年来，苏昆的几出大戏都在全国乃至全世界产生了很大影响，架设起沟通东西世界的桥梁……我们可以看到，中华文化在今天，正以不同于西方文明的基因，打开着全人类的文化场域。苏州昆剧院应当在昆剧振兴的时代担负起更大的责任。

在苏州，昆剧已渐渐走出"小众"，昆剧所具有的文化内涵和美学品位，使其成为苏州城市文化魅力的绝佳代表，苏州的文化底蕴、文化氛围、文化层次与昆剧的传播相得益彰。

苏州，此时提出了一个极为重要的理念，昆曲传承应该强调"活态传承"。要活在当下，活在我们的现实生活当中，让经典走入生活，重接地气。昆剧，它不单单是一种戏曲，也应该是一座城市的生活方式。只有这样，它才有可能吸引更多的社会关注和民众参与。因而，若以昆曲欣赏为突破口，加强传统文化经典的教育，加强艺术教育，加强通识教育，在全民中弘扬中国传统文化，对于保持民族文化的独特性，对于增强我们民族

的生命力、创造力、凝聚力，对于21世纪中华民族的伟大复兴，都有十分重大的意义。

于是，苏州大力推动让昆剧走进校园，那是昆剧活态传承的希望和未来的力量。以青春版《牡丹亭》为代表的多部大戏，这些年来走遍了国内外28所大学，演出了105场，创造了校园演出单场观众7000人的纪录。苏昆还参与了北京大学昆曲传承计划、苏州大学昆曲传承计划、台湾大学昆曲新美学课程、香港中文大学昆曲之美课程，昆曲作为正式开设的公选课程走进海峡两岸暨香港的大学课堂，在大学生中间掀起了传统文化热潮。

于是，苏州大力推动让昆剧走向未成年人。2007年，在苏州市委宣传部、市文明办、市教育局、市文广新局的支持下，苏州成立了苏州市未成年人昆曲教育传播中心，并启动了昆剧为百万在校学生公益演出普及工程。9年来，以沁兰厅为基地，苏州昆剧院共演出1000余场，并送戏进学校80余场，20多万未成年人走进昆曲的神圣殿堂，接受昆剧艺术的近距离熏陶和滋养。平江实小、千灯小学、市一中等13所学校成为"昆曲教育传承基地"。

学生上台与演员互动

苏州还致力于让昆剧与民众开展零距离接触。2015年，苏州昆剧院新院作为苏州昆曲文化分享体验基地，每周五至周日面向市民免费开放；作为第二课堂，向苏州中小学生开放；苏昆坚持定期在中国昆曲剧院进行演出，开设昆曲讲堂定期进行昆曲公益讲座，开设昆曲传承体验空间，进行当代昆曲活态传承展示，体验品味昆曲生活方式，让昆剧走近普通民众，真正以昆剧的韵味涵养一座城市的生活。

就苏州21世纪的发展目标来说，发源于苏州的昆剧在当代的继承和发展，也许只是其中的一部分。但是，作为一座城市社会进步的精神动力和智力支持，昆剧已经十分鲜明地凸现出它的当代意义。

有人评价：一个剧院，培养了一个城市人的雅好；一个剧种，熏陶了一个国家的心灵。文化部原副部长、中国艺术研究院原院长王文章对于苏昆的60年是这样看待的：

昆剧是中国最具典范性的一个剧种，而苏昆60年的传承发展，也同样具有很强的典范性，这是非常了不起的。60年来，苏昆汇集了一大批杰出的表演艺术家，上演了一系列人民群众喜闻乐见的优秀剧目。他们是中国和世界的艺术瑰宝，是我们中华民族的文化符号和文化标志，为传承民族艺术、弘扬民族精神做出了突出的贡献。特别是近10多年来，苏昆在艺术的传承，人才的培养方面亮点迭出，它的发展和实践具有很强的示范意义。

国家战略下的昆剧弘扬

近代以来，在每次重大社会变革中，文化思想领域都会出现是要顺从"现代性"还是要坚持"民族性"的争辩。传统文化的逐渐式微作为社会变迁的结果，说明我们对"现代性"的追求一度曾压倒了对自身民族文化的认同。

改革开放以来，我国经济快速发展，中国特色社会主义事业全面推进，我国国际地位大幅提高。与此相适应，我们的文化视野不断拓展、文化自信不断增强。所有这些，为中华民族伟大复兴提供了前所未有的历史机遇。近年来，习近平总书记在不同场合提出要"弘扬优秀的传统文化"，并在《庆祝中国共产党成立95周年大会上的讲话》中对"文化自

美国圣芭芭拉市政府命名"牡丹亭周"仪式（2006年10月3日）

青春版《牡丹亭》剧组赴美公演期间，在旧金山金门大桥留影（2006年9月12日）

《长生殿》剧组在比利时王国列日市瓦罗尼皇家大剧院合影（2007年1月）

坂东玉三郎与苏昆演员于日本京都南座演出中日版《牡丹亭》后合影（2008年3月6日—25日）

中日版《牡丹亭》赴法演出期间,全体演职员在除夕日向苏州的父老乡亲拜大年(2013年2月8日)

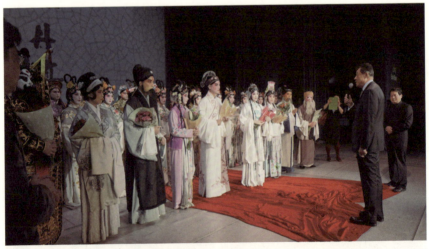

在青春版《牡丹亭》于伦敦Troxy剧场首演之际,中国驻英国大使刘晓明、江苏省文化厅厅长徐耀新莅临现场观看,并祝贺演出成功。(2016年9月28日)

信"特别加以阐释，指出"文化自信，是更基础、更广泛、更深厚的自信"，预示着传统文化复兴已经上升为国家文化战略。

昆剧，又一次迎来了它的机遇，苏州人也又一次感受到了肩上沉沉的责任。

因为苏州，昆剧能坚持自身的特色、自己的性格，独树一帜而又友好立身。因为昆剧，苏州不会丧失自信、自我瓦解，也不会在急剧的全球化、现代化进程中陷入认同危机，失去自身的身份认定。

2016年，著名明代文学家、剧作家汤显祖逝世400周年。8月30日，苏州昆剧院青春版《牡丹亭》在北京国家大剧院上演，中央政治局委员、中央书记处书记、中宣部部长刘奇葆观看演出，并在演出前会见了主创人员。

2016年9月14日，纪念汤显祖逝世400周年座谈会在京召开，刘奇葆部长出席会议并做重要讲话。他强调要礼敬优秀传统文化，增强中华文化自信，传承好先人创造的精神财富，推动中华文化血脉延续，把跨越时空、超越国度、富有永恒魅力、具有当代价值的文化精神弘扬起来。

2017年年初，中共中央办公厅、国务院办公厅印发了《关于实施中华优秀传统文化传承发展工程的意见》，该意见认为，优秀传统文化只有全方位融入国民教育各个领域、各个环节，与人民生产生活深度融合，才能有长久生命力，真正实现活起来、传下去。而昆曲，正是承续了中国"诗、乐、舞"一体的传统文化并至今仍"活"着的生动载体。昆曲与中华文化之精华血脉相连、声气相通。因此，通过昆曲人们可以有"声"有"色"地亲近中华优秀传统文化，如在目前，感同身受，渐入佳境，在"惊艳"中由衷地赞叹中华文化的价值！

文化，将是一座城市的生命和灵魂，是一个国家的金色名片，是一个民族的心灵舞台。水磨悠悠60载，苏昆人用守护谱写历史，用生命传承雅音。60年光阴，昆曲像灵巧的羽燕，飞入无数寻常百姓家。昆曲，是一座城市的责任，更是一座城市的荣耀。

60年苏昆，筚路蓝缕，亦是精彩纷呈，赢得了人们的赞赏和鼓励。未来的苏昆之路，苏昆人更将努力前行，为当代城市搭建起优秀传统文化的精神家园。

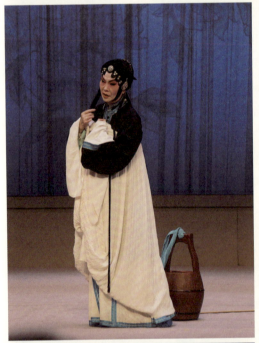

苏州昆剧院建院六十周年系列演出及座谈会（2017年6月）

附录1：

昆曲：经典是如何流行起来的

穴位：古老艺术现代呈现

昆曲在校园的广泛传播，成功地培养了一批新生代昆曲粉丝——"昆虫"。

10年来，青春版《牡丹亭》校园行演出200多场，直接进场观众超过50万；今年6月，广州大剧院，上海昆剧团的"临川四梦"上座率达到90%，总票房收入100多万元；7月30日晚，湖南省昆剧团古典剧场，"昆虫"坐得满满当当，共同期待着昆曲《罗密欧与朱丽叶》的首演……"现在真是昆曲最好的时候，观众也好，院团也好，都享受着大好的春光。"苏州昆剧院院长蔡少华情不自禁地感叹。

想必不少人都很难想象，因青春版《牡丹亭》火遍大江南北的苏州昆剧院也曾处于"岌岌可危"的境地——蔡少华回忆，10多年前，观众尤其是年轻人对昆曲普遍认同不够，演出少、收入低、创作乏力、人才匮乏……"观众流失、市场冷清、演员青黄不接，状况一点也不比现在许多地方戏的处境好多少。"

转机出现在青春版《牡丹亭》的横空出世。蔡少华说，这部剧不仅仅是用青年演员去讲一个青春故事，而是希望通过一个区别于传统的版本，用靓丽的青年演员和绚丽的现代舞美，让古老艺术焕发青春。"事实证明，'青春版'的探索获得了成功。我们发现，在《牡丹亭》校园行的50多万观众中，青年观众占72%。"蔡少华说，这表明年轻人喜欢这种版本的昆曲，何不将探索继续下去，将更多更美的戏展现在大家面前？

戏以人传，要创排出更多的好戏，缺了人才可不行。对于湖南省昆剧团团长罗艳来讲，拜名师、夺梅花，然后再招新学员培养，是她的人才培养

计划。罗艳说:"人才培养的起点一定要足够高,像侯少奎、张洵澎、蔡正仁这些老师,都是昆曲的国宝级人物。他们是得过真传的,一定得请这些大师级的人物来教学生。"上海昆剧院建设起昆曲学馆,中青年演员在名家手把手的指导下,通过3年的系统学习,传承100出折子戏、6台大戏。

要让戏曲在观赏中活下去,观众的传承不可或缺。现在,只要天气条件允许,每周五晚上,位于苏州昆剧院内的"游园惊梦"昆曲体验馆便人气爆棚,人们在昆曲与园林中尽享优雅时光。而就在舞台后面的厅堂内,观众还可以在昆曲传承体验空间内体验昆曲中的生活方式。蔡少华说,昆曲为代表的传统戏曲,本来就源自民间,恢复其厅堂演出、成为一种生活方式,能够实现"活态传承"。

各院团长一致以为,许多年轻人之所以不热衷戏曲,是因为在成长中接触不够,因此昆曲进校园十分必要。事实上,昆曲在一些校园的广泛传播,的确成功地培养了一批新生代昆曲粉丝——"昆虫"。

"以昆曲为代表的传统戏曲,不能成为博物馆艺术。"国家艺术基金管理中心主任韩子勇说,艺术最大的特征是共享,传统戏曲必须找准古老艺术在当代社会传承发展的"穴位",让传统基因和当代审美碰撞出"火花",否则,就会缺乏长期发展的生命力。

契机:用好政策出人出戏

完善戏曲人才培养和保障机制、加大戏曲普及和宣传。

去年7月,国办印发了《关于支持戏曲传承发展的若干政策》(以下简称《若干政策》),提出从支持戏曲剧本创作、支持戏曲演出、完善戏曲人才培养和保障机制、加大戏曲普及和宣传等多个方面振兴戏曲艺术、促进戏曲繁荣发展。业内人士欢欣鼓舞,戏曲的春天来了!

"国家艺术基金成立3年来,各昆曲院团仅有12个项目,总计2121万元,这在18.83亿元的总资助额中占比太小。而'百戏之祖'的昆曲理应获得更大的支持。"7月30日,国家艺术基金管理中心专门召开"昆曲院团申报国家艺术基金专题座谈会",指导各昆曲院团更好地申报国家艺术基金项

目,支持其从创作、演出、人才培养等全方位来解决传承发展中的问题。

8月1日,国家艺术基金资助的"昆曲俞派传承研习班"也正式在上海昆剧团开班。团长谷好好兴奋地说,"项目打破院团之间的界限,面向全国昆曲院团和俞派特色,希望通过系统性、规范化的培养机制,传戏育人。"

政策支持下,昆曲的生存环境每天都发生着变化。

文化部相关负责人介绍,"名家传戏——当代昆曲名家收徒传艺工程"共传授71位学生76出折子戏;国家昆曲工程推动和资助全国7个昆剧院团持续举行昆曲进校园公益性、普及性演出,确保每个昆剧院团每年进校园演出不少于20场;中国昆剧艺术节已成功举办6届,推出了一大批优秀剧目和人才……"文化部贯彻落实《若干政策》有关规定,继续开展优秀昆曲传统折子戏录制工作,2015年扶持7个昆剧院团录制完成折子戏100出,'十三五'期间计划录制300出折子戏,并完成所有昆曲代表性传承人的抢救性记录。"

地方层面,苏州不仅颁布了国内唯一一部针对戏曲保护的地方性法规——《苏州市昆曲保护条例》,还形成了"中国昆剧艺术节和虎丘曲会,中国昆曲博物馆,苏州昆剧传习所,江苏省苏州昆剧院一批昆曲演出场所"以及"建立中国昆曲研究中心,办好苏州昆曲学校,打造昆曲之乡和活跃曲社活动,做优昆曲电视专场和建立昆曲网站以及昆曲演出传播、海外交流中介机构,制定昆曲保护法规"的网络化系统。

"近年来,尤其是《若干政策》出台一年来,剧团大大改善了剧目生产环境,新建了集排练、办公展览、培训为一体的昆曲交流中心,剧场里外也做了翻新。"罗艳高兴地说,"参与折子戏录像、名家收徒工程,也有力推动了剧团出人出戏。"

梗阻:诸多难题亟待破解

最重要的是活在当下,找到艺术在生活中的意义和时代价值。

在院团自身焕发新生命和国家政策的支持下,600岁昆曲的成长环境正越来越好。然而,也不能忽视昆曲发展还存在的一系列问题。

"昆曲演员应当成为大家尊重和羡慕的职业。"蔡少华表示，现在演职人员赢得了社会的追捧，拥有大批粉丝，这种精神上的满足感当然是十分重要的，"然而，由于院团事业单位性质等各方面的原因，我们实在还缺乏物质上的保障和激励。"

"进校园、进社区等政府购买的惠民演出起到了普及艺术、丰富群众文化生活的作用，但若让群众形成'看戏必须免费'的意识，那对戏剧市场来讲绝对是极大的伤害。"蔡少华说，培养观众买票看戏的习惯是戏曲传承发展不可或缺的一环，"要是老百姓都嘀咕'看戏也要花钱吗'，那国家的钱不也算是'白花了'吗？"蔡少华说，即便是许多公益演出，也应该坚持公益票价，培养观众的消费习惯。

"剧作兴、昆曲兴，剧作衰、昆曲衰，昆曲在明清衰落的根本原因就是昆曲创作的衰落。昆曲是以诗词写故事，现在，很多人要么不懂格律，那就失去了根本；而有格律功底的人，对戏曲编剧又比较生疏，两者没有融合到一起。"北方昆剧院一级编剧王焱表示，若只有演员培养起来，昆曲编剧培养没有跟上步伐，距离"昆曲兴"还是有一定距离。

罗艳还提到，"由于专业的戏曲人才学历和文化水平常常很难达到人事部门的招聘要求等种种原因，湘昆有近10年未公开招聘。长此下去，将有人才断档的危险。建议国家出台相关规定，给专业院团的人才招聘更大的灵活性。"

"我以为，我们不能以'遗产'为荣，而应该充满危机感和使命感——西方的歌剧、芭蕾为什么没有成为遗产？也不能拘泥于'原汁原味'，最重要的是活在当下，找到艺术在生活中的意义和时代价值。我希望通过不懈的努力，在不久的将来，昆曲能够成为生活中无所不在的、流行的剧种。"蔡少华说，下一步，苏州昆剧院还会加大力度借助新媒体传播，"经典也能时尚，遗产艺术也能流行！"

（本文刊登于2016年08月11日《人民日报》，采访记者：郑海鸥，略有改动）

附录2：

不到园林，怎知春色如许
—— 昆曲青春版《牡丹亭》这些年背后的故事

9月13日，"纪念汤显祖诞辰400周年"青春版《牡丹亭》重返北大10周年公益演出在北京大学举行，受到了北大师生的热烈欢迎，这是青春版《牡丹亭》的第290场巡演。自2004年4月台湾首演大获成功至今，青春版《牡丹亭》已经在中国内地30个城市和港澳台地区以及美国、英国、希腊、新加坡等国巡演，观众达60多万人次，其中60%是青年观众。青春版《牡丹亭》已经成了一种文化现象，它让数十万青年观众自觉自愿来到剧院，感受经典，亲近中华传统文化。而巨大的成功背后，鲜为人知的是这12年的艰辛历程。

周庄戏台："小兰花"偶遇有心人

昆曲青春版《牡丹亭》的缘起，还要追溯到2002年。台湾学者古兆申应江苏省苏州昆剧院邀请，前往苏州市下辖的昆山市周庄的古戏台观看年轻演员演出。恰巧，"小兰花"沈丰英和俞玖林演《牡丹亭》的《惊梦》，给古兆申留下了很深的印象。当时他想，年轻人有这样一个演出舞台，苏昆剧团的前途，可能比其他昆班要好。

2002年11月，古兆申邀请著名作家白先勇到香港为中学生举办昆曲讲座。白先勇一口答应，但建议干讲不好，最好要有示范，一定要"化妆登场"，而且"一定要俊男美女"。古兆申马上想到了苏昆在周庄的年轻演员，他打电话给苏昆剧院院长蔡少华："机会来了，如果周庄的年轻演员能配合最好。"蔡少华立即就去安排了。

白先勇这四场演讲的主题是"昆曲中的男欢女爱"，要让青年人看看古人是如何谈情说爱的。俞玖林初次登场，虽然还没有名气，在舞台上的书卷气，已经让人惊喜。虽然功力有限，但是气质和外形扮相非常讨好。

演讲会后没多久，古兆申去台湾看昆剧演出，白先勇也在台湾，两人一起吃饭。古兆申说，上次的演讲这么成功，以后还可以做些什么。白先勇说："照演讲会的反应，年轻人其实可以接受昆曲，只要我们选好剧目，有年轻演员，形象能被年轻人接受，应该是可以向年轻人推广。"白先勇告诉古兆申，大陆有电视台要改编他的小说，他要到上海去一趟。古兆申说，既然去上海，不如就到一趟苏州，看一下苏昆其他的青年演员。白先勇答应了。

2002年12月，白先勇在上海给蔡少华打电话，他要到苏州去一趟，这让蔡少华非常兴奋。他自己开车，捧着鲜花，去接白先勇。蔡少华组织了三台戏，其中包括《游园惊梦》和《长生殿》，让所有年轻演员演给白先勇看。白先勇看了三天，看得很高兴。他对蔡少华说："你们有这么多可以雕琢的璞玉，让我很欣慰。我没有在其他昆剧团看到同样一批蓬勃有朝气的孩子能一直在舞台上演出。"

在此之前的2000年3月，苏州承办了首届中国昆剧艺术节，海内外昆曲从业人员和昆曲曲家纷至沓来，老、中、青、小四代昆曲演员荟萃献艺，俞玖林和沈丰英等"小兰花"崭露头角。次年5月，昆曲被联合国教科文组织列为"人类口述与非物质遗产代表作"，进入了保护和传承的新里程。在交流中，白先勇和蔡少华达成了几项共识，都认为抢救和保护昆曲，传承是关键，决定把这批"小兰花"作为班底，"做一出戏"来培养年轻演员。

苏昆剧院：换筋骨严师琢"璞玉"

2003年正月初七，下雪天，白先勇、古兆申和制作人樊曼侬等一行人，以及浙江昆剧院的汪世瑜老师和江苏省昆剧院的张继青老师一起来到苏州昆剧院，大家进行了第二次仔细的讨论。蔡少华在剧院的小剧场、周庄古戏台和苏州市剧场，又安排了三天16个折子戏给他们看。大家看完的意见是，孩子们的水平还不够，要马上排戏还不行。建议让这班"璞玉"先进行培训。完成训练，看成果，再来决定能不能排戏。

摆在蔡少华面前的难题是，要做成此事，先得筹钱，找到钱，才能

培训，否则一切都是空谈。当时，安排财政预算的时间已经过去，而且，苏州昆剧院与台湾合作的另外一个剧目《长生殿》剧组已经开排，很难挤出资金来排《牡丹亭》。蔡少华跟时任苏州市委常委、宣传部部长周向群汇报后，周向群非常支持，硬是在文化专项资金里挤出了60万元，拨给剧组，供培训排练所需。

解决了第一道难关，还有老师授课的问题。汪世瑜是浙江昆剧团的团长，张继青是江苏省昆剧院的人，当时是很难跨团合作的，幸好有白先勇再三做工作，汪世瑜和张继青都答应了。白先勇还坚持举行了拜师仪式，让"小兰花"们分别拜汪世瑜和张继青为师傅。

三个月的基本功训练，用俞玖林的话说，那是"魔鬼式"封闭训练。总导演助理兼舞蹈设计马佩玲请了一位技艺好、有京剧基础的刘福祥老师来给年轻人上早功课，给他们开肩、下腰、拉韧带等训练柔软度。因为都是二十好几岁的人了，骨骼成型，所以练得很辛苦。俞玖林他们看到戴白帽子的刘老师就紧张，"魔鬼老师来了！"

这三个月，由汪世瑜、马佩玲和刘福祥轮番上阵，从早上7点教到晚上10点，一天也没有休息。上午练功，下午学水袖、台步、指法、眼神、唱腔，晚上自习，做好强化工作。汪世瑜管小生，马佩玲管花旦。他们把《牡丹亭》需要的东西都编进教材，先在这三个月里教，以功带戏。三个月下来，年轻演员都瘦脱一圈。俞玖林回忆，每天他只能用"骨骼在撕裂，肌肉在燃烧"来形容痛苦程度，那段日子，受训演员们每天伴随着汗水和泪水以及撕心裂肺的叫声。

虽然人人叫苦，却没有人逃课，大家进步神速。俞玖林原本的声音很尖，汪世瑜就尽量舒展他的喉带。在纠正不足的同时，汪世瑜尽量发挥他的长处，特别设计细节。比如，俞玖林的高音不错，是符合巾生要求的。在戏中，汪世瑜就有意识地安排他在唱时停顿之后，运足气，再用爆发力去展现，这是从前巾生所没有的。俞玖林身材好，汪世瑜又为他设计了很多带有舞蹈性的动作，突出他的这个优点。

三个月后，白先勇带着海外专家团再来看汇报演出，看后，大家都很高兴，觉得年轻演员果然变样了。于是正式决定排演青春版《牡丹亭》，

并且从7个接受魔鬼式训练的年轻人中选角，确定了俞玖林和沈丰英饰演柳梦梅和杜丽娘，其他的角色也一并定下来了。还确定了第二年4月在台北首演，开始了倒计时排练。

校园内外："青春版"姹紫嫣红开遍

反复打磨和排演后，2004年4月，青春版《牡丹亭》在台湾首演。

当时的真实情景，总导演助理马佩玲是这么描述的：到台湾台北的第一场演出，又不能提早去，舞台能用的日子都是算好的，只有三天时间做准备。开始灯光控制等，不能配合好，真是急死人。俞玖林和沈丰英又是第一次上台，我们的手脚都吓得"冰冰硬"。我们只求他们不要忘记台词，其他不敢要求。所以，当他们演完，台下响起雷动的掌声，我们什么都忘了，魂魄还没转回来。

2004年8月，青春版《牡丹亭》大陆首演在苏州大学存菊堂举行，学生们不顾夏季的炎热，挤在没有空调的礼堂里，戏中的情节让他们如痴如醉。2006年和2008年，青春版《牡丹亭》分别赴美国西部和欧洲演出，均在当地引起轰动，美国学界认为这是自梅兰芳1930年赴美巡演以来，中国传统戏曲对美国文化界冲击最大的一次。而在国内，青春版《牡丹亭》走进高校巡演，也受到了大学生们史无前例的热捧。

青春版《牡丹亭》在兰州交大演出时，负责这项工作的党委副书记让学校里的文艺骨干以及喜欢戏曲的老师都集中起来看第一本戏。当学生们进剧场后，他悄悄吩咐剧院管理人员把大门关牢。他是怕学生们听不下去，坐不牢，如果学生们都半途走掉了，场面就太难看了。结果恰恰相反，没有一个同学提早离开，演完后，光谢幕就谢了20多分钟！第二天校长和党委书记都去看了演出，剧院前面和两侧都站满了学生。类似的故事，在很多大学都发生过。

成功的背后，是青春版《牡丹亭》编导组近乎完美和苛刻的艺术标准，以及坚持"牵着观众的手入门"。白先勇认为，青春版《牡丹亭》表现了两个字，一个是"美"，一个是"情"。他起用了一批丝毫没有知名

度的年轻演员，演这一出青春的故事，演给年轻的观众看。为了把握主演们的学习状况，他经常在美国打越洋电话给主演俞玖林和沈丰英，在电话里给他们讲戏。第一次接到白先勇的电话，俞玖林已经睡下了，以为不会讲很久，俞玖林没披衣服就跑到了客厅接电话，谁知白先勇在电话里讲了两个小时为他说戏。接完电话，俞玖林"冻成了一根冰棍"，"之后再接白老师的电话，我一定是先做好长谈的准备"。

《寻梦》和《拾画》两折戏是沈丰英和俞玖林的独角戏，他们独自要在空台上唱半个小时。白先勇告诉沈丰英，《寻梦》虽然唱的是花花草草，但都是杜丽娘回忆和柳梦梅的两情缱绻，内心要有沉醉的感觉，白先勇一字一句地向她解释。他还带沈丰英去游园，去沧浪亭，告诉她一进入花园，就像和大自然合而为一体，整个人解放，动作要随心舒展。他跟俞玖林讲《拾画》，向他描述进入一个废园，已经人去楼空的那种心情。"则见风月暗消磨"还有"敢断肠人远，伤心事多"这些伤心语句该怎样表达，怎么唱。他还买了两本汤显祖《牡丹亭》的白话文注释本给他们，要他们从头看到尾，好好揣摩汤显祖原著深沉的精神，才能更好地把握角色。

青春版《牡丹亭》的成功，还在于白先勇坚持"牵着观众的手入门"。演出前，他通过各种各样的宣传和教育手法，开讲座、介绍会，尽量让观众提早认识这出戏，在观看演出时更加投入。

这种培育观众的方式，在国内外都取得了非常好的效果。迄今接近300场的演出，使主演俞玖林和沈丰英积累了大批昆曲粉丝，无论到哪里演出，这批粉丝都跟随他们转战换场。南京大学中文系博士生导师吴新雷认为，白先勇先生把传承和创新和谐结合，并起用青春俊美的年轻演员演出，不仅实现了昆曲演员的传承，而且还培育了一批忠实的昆曲观众，青春版《牡丹亭》是昆曲传承的成功范例。而总导演汪世瑜则认为，青春版《牡丹亭》为昆曲发展做出了很大的努力，起了什么样的作用，可以留待后人来盖棺定论，但是通过这一出戏，实现了演员的传承、观众的传承，从而达到了昆剧传承的目的，社会各界、官方、文化名流、大学生等观众，对于这个戏所给予的关注、褒扬，都肯定了这出戏的成功，这是不争的事实。

幕后台前：众方家齐力锻精品

《牡丹亭》如何在现代舞台上呈现？首先剧本的编写和舞台总导演的磨合，就花了很长时间。汤显祖的55折《牡丹亭》原剧本，要浓缩为上、中、下27折，各折曲白完全继承原词，因为一改就不是汤显祖的作品了。只能采取串联、裁剪，不能改编改写，这是非常困难的事。哪段唱，哪段不唱，大家意见纷纭。制作人樊曼侬只要一说，太长了，太长了，大家就开始吵，吵到不可开交之时，参与剧本编写的辛意云就出来调和一下。创作组成员的共识是，整部戏讲的就是一个"情"字，关"情"处都不能少，还要加强。他们根据现代人的感觉，处理了许多场面。比如，从前很多演出演到杜丽娘死去，是带着非常浓重的悲哀的。后来，他们讨论后，认为杜丽娘的死去是为了日后的回生，她的死亡，不代表结束，而是重生的开始，所以不是悲剧，应该在生命惆怅中带着觉醒的喜悦而走。所以剧本编写组让她拈着花，披着红袍，走向生命的高处，无限深远的地方，再回眸一笑而去。樊曼侬特别提醒要让杜丽娘回眸向观众一笑。

就这样，剧本整编花了5个月的时间，白先勇、樊曼侬、辛意云等参与剧本整编的人员，每周六下午开会，晚上吃个便当，继续讨论。三个月后，出来了第一次整稿，大家又争论了两个月，才送去给总导演汪世瑜看。汪世瑜一看就说，这个案头太理想化了，是演不出来的。于是他们又做汪世瑜的工作，让他不要太习惯于既有的表演方式，请他尽量试试新的。为了说服汪世瑜，樊曼侬他们什么手段都使了：请他喝酒，灌他迷汤，目的就是要让他肯去试试。到汪世瑜说真的做不到的，才拿回来修改。来来去去，汪世瑜被他们说服了很多。

在音乐设计、舞台布置、服装道具、舞蹈技法、书法布景、灯光设计等方面，艺术家们做了变革，既保持了写意、抒情和象征的传统意境，又放手打造古典和现代相互交融的舞台场面，让演员有表演空间，观众有想象空间，符合新生代观众的视觉要求。

音乐总监由苏州昆剧院自己的一级作曲家周友良担纲。青春版《牡丹亭》的音乐成为给每个观众留下深刻印象的"仙乐"，有绕梁三日之感。

在音乐设计上，周友良把【蝶恋花】作为上、中、下三本的开场曲，并且设计了主题音乐，柳梦梅的主题音乐从【山桃红】曲牌化出来，杜丽娘的主题音乐从【皂罗袍】曲牌化出来，他提取了原曲牌中最具代表性的旋律来发展，通过各种不同的变奏手法，和唱腔水乳交融地贯穿在上、中、下三本中。尤其在《惊梦》《离魂》等大段舞蹈音乐中，这两个主题音乐交织展开，对渲染气氛，一层层推动剧情开展，起到了很大作用，构成了青春版《牡丹亭》音乐的最大特色。

台湾电影导演、美术指导王童担任青春版《牡丹亭》的美术总监及服装设计。王童是苏州人，5岁那年去了台湾，小时候他从没听过昆曲，答应邀请后，他在苏州住了很长时间，看了很多昆曲光碟，进行昆曲服装色调的研究对比。他跑遍了所有苏州园林和服装厂，选手艺绝佳的绣娘绣花，一共设计出了200多套戏服，每一件都是用真丝做的。

王童设计的青春版《牡丹亭》服装以淡雅为特色，用不同的色彩来体现人物特质，掺灰的浅蓝、浅绿和浅粉色，伴着柳梦梅和杜丽娘，营造一片洁净清新、青春盎然的氛围。200多套戏服里，王童最满意柳梦梅系列，尤其是没有绣花的几款。柳梦梅进京赶考穿的那件，本来要用灰色布衣，表现出他的穷途落魄，白先勇提醒王童："柳梦梅毕竟是柳宗元的后代，不能穿得太寒酸。"结果，王童就用浅灰的丝线，上头再罩一件白纱，穿起来显得飘逸雅致。汪世瑜对俞玖林说："光穿着王老师设计的戏服，你上台演出就能增加30%的信心。"

青春版《牡丹亭》汇聚了海峡两岸暨香港的文化精英、创意设计家、戏曲评论家、理论家等。戏剧顾问郑培凯、古兆申、周秦，文学顾问王蒙、余秋雨，舞台设计王孟超，灯光设计王祖延，舞蹈设计吴素君，书法家董阳孜，画家奚淞……白先勇还组织了庞大的"昆曲义工"，有钱出钱，有力出力，又找了不少有志于文化发展的机构财团来赞助。而苏州市文广新局等主管部门，则为剧组创造了特别宽松的环境，鼓励创新，鼓励尝试。各方凝聚在一起，才成就了这项文化大工程。

（本文刊登于2016年09月15日《光明日报》，采访记者：苏雁，略有改动）

附录3：

苏州昆剧院青春版《牡丹亭》：致力于推动昆曲走向观众

为贯彻落实习近平总书记2015年访英期间关于"中英两国可以共同纪念莎士比亚、汤显祖这两位文学巨匠逝世400周年，以此推动两国人民交流、加深相互理解"的要求，文化部于7月16日至9月5日在北京国家大剧院举办了纪念汤显祖逝世400周年优秀剧目展演。江苏省苏州昆剧院的昆剧青春版《牡丹亭》(上、中、下本)于8月30日至9月1日参演。此外，9月13日在北京大学百周年纪念讲堂举行的"青春版《牡丹亭》重返北大公益演出"也被纳入此次展演活动中。这也是该剧第4次走进北京大学。

青春版《牡丹亭》由海峡两岸暨香港合作打造，作家白先勇担任总制作人和艺术总监，昆曲表演艺术家汪世瑜、张继青担任艺术指导，中国戏剧梅花奖得主沈丰英、俞玖林领衔主演。自2004年首演至今，该剧已在海内外演出290场，直接观众达60万人次。青春版《牡丹亭》致力于推动昆曲走向观众，尤其是走向大学生，在海内外28所大学演出85场，创造了校园演出单场观众7000人的纪录，成功培养了青年观众群。同时，青春版《牡丹亭》还加快文化走出去步伐，已在美国、英国、希腊、韩国、新加坡等国完成47场海外演出，9月28日至30日还将再赴英国演出。

青春版《牡丹亭》将汤显祖55折的原本选其精华删减成27折，分上、中、下三本。此次在北京大学演出的是其中的精华折子戏。来自北京大学、清华大学、北京师范大学等高校的学生和各界昆曲戏迷共计1700余人观看了演出。舞台上，昆剧"姹紫嫣红开遍"，演出结束后，观众掌声不断，演员多次返场；舞台下，青春学子座无虚席、热情洋溢。瑰丽的爱情传奇、典雅的昆剧唱腔、细腻的演员表演，让每一位观众陶醉。

10多年前，青春版《牡丹亭》首次走进北京大学时，北京师范大学文学院教授邹红就领略了当时演出的盛况，此次该剧重回北京大学，她特意带着自己的学生来观看。她说："那时，掌声和赞叹声伴随着整场演出。

10多年过去了，观众特别是青年观众的审美不断变化，但依然能够被这门古老艺术所打动，这就是昆剧之美、传统艺术之美。"

同时，《牡丹亭》也吸引着新观众。"我来看《牡丹亭》一方面是因为它很有名，另一方面是想切身感受一下传统文化的魅力。"北京大学中文系大三学生陈曦此前并没有看过昆剧，这次演出让她有机会接触经典，"确实值得一看，服装的颜色很美、昆剧的唱腔独特。虽然是古老的艺术形式，但我感受到了一种时尚的气息。"

苏州昆剧院院长蔡少华认为："通过不断走进校园，我们培养了一批又一批年轻观众，他们不是被动地看，而是真正领悟到了艺术的美。这让我们找到了昆剧传承的一个路径。"他表示，让昆剧走向更多观众，了解他们对经典的理解和审美取向，再针对观众的喜好拿出更多作品回报观众，这是最好的纪念汤显祖逝世400周年的方式。

9月28日至30日，青春版《牡丹亭》还将在英国伦敦演出3场。这也是青春版《牡丹亭》第二次登上英国的舞台。此前，该剧曾作为文化部推选的重点文化工程项目，于2008年5月29日至6月17日赴英国参加由中、英政府共同主办的"时代中国"演出，在伦敦成功上演两轮，《泰晤士报》给出了四颗星的高度评价。此次赴英国演出由江苏省文化厅与苏州市政府共同主办，已被列入文化部2016年度对外文化工作重点项目和江苏省文化厅2016年度重点对外文化交流项目。

青春版《牡丹亭》的制作排演，在传承艺术经典的同时弘扬了中华优秀传统文化，成就了一次昆曲文化现象，也是对民族文化保护传承发展道路的一次探索。2005年起，根据党中央、国务院领导同志批示精神，文化部、财政部共同实施了"国家昆曲艺术抢救、保护和扶持工程"，2015年又把昆曲扶持工作纳入"中华优秀传统艺术传承发展计划"；2015年7月11日，国务院办公厅印发《关于支持戏曲传承发展的若干政策》，出台了一系列有利于戏曲传承发展的优惠政策。如今，青年一代已日益成为当今昆曲观众的主体，昆曲在国家的重视和扶持下，已经走上良性发展的轨道，焕发出时代青春，获得了更加强大的生命力。

（本文刊登于2016年9月27日《中国文化报》，略有改动）

附录4：

苏昆六十年：一部好戏复兴一个剧团

7月23—24日，国内各昆剧院团名家齐聚苏州演出，为江苏省昆剧院建院60周年"庆生"。纪念系列演出将一直持续至年底。

苏昆人在去年刚刚落成的新院接待各地艺术家与观众，令同行艳羡。

这里是全国最美的昆剧院。苏州市政府为地方标志性文化品牌投入了1.3个亿。

这也许是苏昆人应得的嘉许。中华人民共和国成立67年来，昆剧史上有两部公认的里程碑式大剧。一部是20世纪50年代，"一部戏救活一个剧种"的《十五贯》，浙江昆剧团出品。另一部是21世纪初推动昆曲在新时代复兴的青春版《牡丹亭》，江苏省苏州昆剧院出品。

2015年，北京一家机构对25—45岁昆剧观众抽样调查显示，85.3%的观众通过青春版《牡丹亭》首次认识昆曲。观众中35岁以下占68%，数十年间，昆曲观众年龄下降了30岁，白发昆曲完全焕发了黑发青春。

作为"百戏之祖"的昆曲数度沉浮，自2001年入选世界非物质文化遗产后复兴，迄今也只能算"小阳春"。苏昆从十多年前全国昆团的"小六子"而取得今天这样的发展，为整个剧种的勃兴提供了样本。

"白郎"和"三郎"先后因昆成为"姑苏郎"

苏州昆剧院前身是苏昆剧团，苏剧和昆剧合二为一。剧团在很长时期内，艺术上，是以昆养苏，市场上，则是以苏养昆。昆曲没人看，苏剧则在农村较受欢迎。

1960年、1977年，江苏组建和恢复省昆剧院，苏昆剧团的大多数"继"字辈优秀艺术家如张继青等被调往南京。苏州的苏昆剧团实力大为削减。

2001年，昆曲被列为世界非遗后，作为发源地的苏州意识到坐拥宝藏，将苏昆剧团改建为苏州昆剧院。苏州市文化局干部蔡少华被任命为院长，一干就是15年，是苏州昆剧院迄今为止唯一一任院长。

蔡少华自诩是昆曲门外汉，但是长期从事大型文化活动策划、公司经营管理、外事交流等职业的经历让他感到：苏昆的人才、剧目、影响力都十分薄弱，迫在眉睫需要有一炮打响的拳头产品。而昆曲的传统生产方式封闭、缓慢，这个"外行"走了"内行"不会选的路——借助国际化力量。

蔡少华了解到著名作家白先勇长期从事昆曲推广工作。"我们拥有很多昆曲方面的专家，但是白老师在审美与文化方面的高度，一般人不可企及"，借助过去的外事资源，蔡少华主动申请为白先勇讲座配演，合作成功后趁势深入，力邀白先勇赴苏州考察，敲定合作《牡丹亭》，延请国内生、旦顶级大师汪世瑜、张继青对俞玖林、沈丰英等青年演员进行训练……后来的故事，随着青春版《牡丹亭》长久不衰的走红，人尽皆知。

自2004年首演以来，青春版《牡丹亭》已在海内外巡演287场，直接进场观众超过60万，光碟销售10万张。今年将演满300场。青春版《牡丹亭》和《十五贯》也是中华人民共和国成立以来上演场数最多的全本昆剧。

苏昆院内的民国红楼内，专门有一小厅为"坂东玉三郎厅"。在青春版《牡丹亭》之外，苏昆打造的另一个具有国际影响力的话题性事件便是中日合作《牡丹亭》。作为日本国宝级的歌舞伎大师，坂东玉三郎是昆曲的忠实粉丝，一句中文不会的他照着张继青的录音，背下整本"牡丹亭"台词。这一合作不仅再一次对昆曲做了成功的国际营销，也为苏昆积累了一个独特版本的《牡丹亭》，迄今已巡演78场。

鉴于这两位人士对昆曲传播做出的巨大贡献，苏州市政府授予白先勇和坂东玉三郎荣誉市民称号。为昆曲颁出这样的奖，在全国找不到第二座城市。

苏州昆曲，成为中国对外形象的品牌符号，连续四年以"中国昆曲海外演出"入选商务部、财政部、文化部、国家新闻出版广电总局联合评选的文化出口重点项目。

青春版《牡丹亭》成为"吸粉"必杀器

8月5日,湖南卫视《我们来了》综艺节目即将播出一整档明星学昆曲节目。莫文蔚、刘嘉玲、谢娜、汪涵等人气明星前不久到苏州认认真真体验了一把昆曲。汪涵还有意在明星圈组建一个昆曲俱乐部。

"90后"昆曲新秀刘煜这回是莫文蔚的"老师"。小姑娘特别乐意向不同群体"安利"昆曲,何况这一次的"安利"对象是影响力巨大的大众明星。

苏昆把传播昆曲文化作为培养昆曲观众和市场的基础工程。年轻人接受度高,辐射期长,学生群体成为重点传播对象。

就拿青春版《牡丹亭》来说,三分之一演出在大学,总计在我国内地和港、澳、台地区及国外29所大学演出了105场,创造了校园演出单场观众7000人记录——蔡少华清楚记得,那是在四川大学,齐秦演唱会同时在成都举行。

青春版《牡丹亭》成为无数青春版观众的启蒙昆曲读物,在大学生中掀起了传统文化热潮,成功培养了新生代昆曲观众群。

此后,苏昆开始了昆曲在当代人文教育领域中的实践,相继参与了北京大学昆曲传承计划、苏州大学昆曲传承计划、台湾大学昆曲新美学课程、香港中文大学昆曲之美课程等,昆曲作为正式开设的公选课程走进了海峡两岸暨香港的大学课堂。

在苏州本地,则以沁兰厅为基地,以苏州市未成年人昆曲传播中心为载体,在苏州市政府主导下,为苏州市中小学生开设普及性公益演出。8年多来,共演出1000余场,20多万未成年人接受近距离熏陶滋养。

新落成的苏州昆剧院,有一大定位是"城市会客厅",无论是重要的外事接待,还是市民体验,都让你置身昆曲文化氛围。从厂房中抢救出来的苏州昆剧传习所,变身昆曲体验馆,一进一进的厅堂,一直到最深处表演《牡丹亭》的实景版园林,今人以这样的方式告诉先辈:昆曲还好好地活着。

让昆曲好好地活着,是整个苏州的共识。苏州人说"五位一体":重

建苏州昆剧院、三年一次定点承办中国昆剧艺术节、昆剧电视专场首创并连续播出、成立苏州昆曲博物馆、重建苏州昆剧传习所，构成了昆曲在苏州的基本框架。而全国唯一一部昆曲保护条例也使昆曲在苏州的发展与传承有了法律依据。

《明星来了》见证更多精彩

高温季的中午，苏昆的排练场里，一天排练任务满满的演员们就地躺倒休息一下。"扬"字辈闺门旦朱璎媛，躲到走廊里练唱。

朱璎媛正在练习的这段《玉簪记·偷诗》由上昆张静娴老师传授。1998年分配到剧院工作时，行业极不景气，为了谋生，朱璎媛曾去饭店做服务员。青春版《牡丹亭》让苏昆发生了翻天覆地的变化，朱璎媛和她的同学、同事们才有机遇专心从事专业。苏昆不像其他剧院，老一辈艺术家不多，而"口传心授"的特点是必须要有老师面对面教学。苏昆向外院常年聘请张继青、汪世瑜、蔡正仁为艺术指导，又聘请华文漪、岳美缇、张静娴、张洵澎、胡锦芳、石小梅、梁谷音、刘异龙、侯少奎、黄小午、王维艰等多位艺术家开展传承工程，传承昆曲经典折子戏150余折。

除了本院的柳继雁、王芳老师，朱璎媛先后向省昆、上昆名家张继青、华文漪、胡锦芳、张静娴等学了30多出戏。

刘煜是被称为"旦角祭酒"的张继青老师的最小弟子。这位24岁的姑娘已经成为继俞玖林、沈丰英之后的又一代昆曲小明星，是《牡丹亭》《玉簪记》《白蛇传》《水浒记》四部大戏的主角。

没有老师，打破门户之见全国请；没有明星，魔鬼式训练一个个磨；没有品牌，举全团之力合力打造……蔡少华深知剧团的核心就是出人出戏。这些年来，他们成功打造了青春版《牡丹亭》《长生殿》、中日版《牡丹亭》《满床笏》《白兔记》《玉簪记》《西施》《烂柯山》、王石版《牡丹亭》《红娘》《白蛇传》《潘金莲》《白罗衫》《南西厢》14个经典品牌剧目。副院长王芳获得中国戏剧梅花奖二度梅殊荣，40岁不到的沈丰英、俞玖林、周雪峰获梅花奖，剧院建成了"继""承""弘"

"扬""振"五级人才梯队。

8月3日,青春版《牡丹亭》男主角俞玖林个人工作室将挂牌成立。这位明星小生将有更多个性化发展空间。更多的苏昆名家工作室也在筹备之中。

(本文刊登于2016年7月29日《新华日报》,采访记者:高坡、王晓映、潘朝晖,略有改动)

图书在版编目（CIP）数据

源远流长 盛世流芳：苏昆六十年：全2册/ 韩光浩编著. —— 苏州：苏州大学出版社，2018.9
　　ISBN 978-7-5672-2345-5

　　Ⅰ.①源… Ⅱ.①韩… Ⅲ.①昆曲—研究 Ⅳ.①J821.9

中国版本图书馆CIP数据核字(2018)第058706号

书　　　名：	源远流长 盛世流芳：苏昆六十年（上册）
编 著 者：	韩光浩
责任编辑：	孙腊梅
装帧设计：	吴　钰　沈吉意
出 版 人：	盛惠良
出版发行：	苏州大学出版社（Soochow University Press）
社　　址：	苏州市十梓街1号　邮编：215006
网　　址：	www.sudapress.com
E - mail：	sunlamei125@163.com
印　　刷：	苏州工业园区美柯乐制版印务有限责任公司
邮购热线：	0512-67480030　销售热线：0512-65225020
网店地址：	https://szdxcbs.tmall.com/（天猫旗舰店）
开　　本：	700x1000　1/16　印张：29.75（共两册）　字数：445千
版　　次：	2018年9月第1版
印　　次：	2018年9月第1次印刷
书　　号：	ISBN 978-7-5672-2345-5
定　　价：	180.00元（全2册）

凡购本社图书发现印装错误，请与本社联系调换。服务热线：0512-65225020

源远流长 盛世流芳

苏昆六十年

韩光浩 编著

《苏昆六十年》编委会

主　任　金　洁
副主任　缪学为　李　杰
委　员　钱　璎　顾笃璜　徐春宏　蔡少华
　　　　　吕福海　王　芳　邹建梁　杨晓勇
　　　　　俞玖林　唐　荣
主　编　李　杰
副主编　蔡少华　韩光浩

序一

一座城市和一个剧种

金洁 苏州市委常委 宣传部部长

从60年前水磨腔的奄奄一息到如今昆剧的复苏流行,从"继"字辈的一枝独秀到"继""承""弘""扬""振"五代演员的齐整阵容,从举步维艰的苏昆剧团到如今出人出戏的江苏省苏州昆剧院,苏昆已经走过了60个春秋。

经过一甲子的洗礼,苏昆风风雨雨,坎坎坷坷,眷眷挚爱,兴盛不衰,历练了艺术家们的人生追求,印证了昆剧艺术在观众心中不可替代的巨大魅力。站在这60年的节点上,对苏昆历史和来路的回望反观,展示昆剧的现代成就,不是为了满足对一种历史文化瑰宝的炫耀,也不仅仅是为了表示对一门高雅艺术的重视和支持,而是为了礼敬优秀传统文化,增强文化自信,传承好先人创造的精神财富,推动中华文化血脉延续。这是一种感到了肩负着社会重任的选择,又是一种回答着时代挑战的自觉。

从中华人民共和国成立伊始,苏州就把昆剧在当代的继承和发展视为社会进步的精神动力和智力支持。苏昆的历史发展,内蕴着苏州的人文精神;昆剧在当代的再度流行,饱含着苏州的时代经验。昆剧,是推动苏州可持续发展的文化动力和能量源泉之一。

苏昆60年,最需要体悟的是传承精神。苏昆在昆曲被列为人类口述与非物质遗产代表作后,把传承的重任放到了自己的肩上。一个甲子的时光,苏昆实践了剧目、演员、观众的全面系统传承。苏昆礼敬传统,传承有道,让昆曲的发展成为有

源之水，让苏州的文化自信底气十足。

苏昆60年，最具当代意义的是创新精神。青春版《牡丹亭》以一种既不消融主体，又不故步自封的自主姿态，完成了近300场演出，场场爆满，观众反响无比热烈，在海内外成就了"苏昆现象"。正是在这一次又一次的创新发展中，苏昆壮大了自身，实现了发展。

苏昆60年，另一个极具现代价值的是团队精神。打造了17台品牌大戏，拥有了名师闪亮的专家团队，吸引了众多海内外名家前来合作。这是一种以事业为重的集体精神，是一种相互切磋的合力精神，是一种前赴后继的接力精神。

苏昆60年，正是用传承、创新、团队的精神，以时代的创新带动传统的发展，用传统的优势支撑时代的创新。让传统戏目产生"二次生命"，又在此基础上形成了新的模式。这种能力和路径，对大苏州形象和内涵的全球表达，无疑具有重要意义。

苏昆60年，把跨越时空、超越国度、富有永恒魅力、具有当代价值的文化精神弘扬了起来。苏昆60年，以当代人民所喜闻乐见的形式，让时代的经典重新焕发出青春的魅力。

祝愿苏昆在未来的岁月里走得更稳，走得更出彩，为苏州的文化建设带来更大的能量！

序二

苏昆之路

李杰　苏州市文化广电新闻出版局党委书记、局长

发源于苏州昆山一带的昆曲，是中国戏曲艺术的瑰宝。

它的源头可追溯到宋元时期的南曲。明代嘉靖年间，杰出的戏曲音乐家魏良辅以昆山腔为基础，兼收了当时南曲轻柔婉转、北曲激昂慷慨之长，加工整理，"度为新声"，赋予曲调以新的生命力。"里人度曲魏良辅，高士填词梁伯龙"，昆腔传奇《浣纱记》的问世，使昆曲正式搬上舞台而形成一个剧种。昆剧艺术由滥觞蔚然成条条江河，流向了四方，不仅造就了一大批优秀剧作家和优秀艺人，还推动滋养了姐妹剧种和艺术的发展。

然而，数百年来昆曲历经沧桑，正当她濒临灭绝之际，20世纪20年代初，苏州知名曲家张紫东、徐镜清等在有识之士穆藕初的资助下在苏州桃花坞五亩园开办了"苏州昆剧传习所"，特聘全福班老艺人沈月泉等担任教授，培养了50名"传"字辈演员，使奄奄一息的昆曲又绝处逢生。苏州昆剧传习所由此在昆曲史上留下了令人难忘的篇章，并成为中国昆剧当代的复兴基地。

中华人民共和国成立后，党和政府对昆曲艺术关怀备至，敬爱的周总理把昆曲喻为"江南兰花"。1956年10月，江苏省苏昆剧团在昆曲的故乡和早年昆剧传习所所在地——苏州诞生了。在党的"百花齐放，推陈出新"方针的指引下，几十年来，苏州作为昆曲艺术活动的基地，曾多次成功地举办了全国性和地区性的昆剧会演、研讨活动，以及昆剧传习所的纪念

活动，尤其是历届的中国昆剧节，更是推动了昆剧的传承发展。苏州作为昆曲艺术人才的培育基地，涌现出"继""承""弘""扬""振"五代昆曲艺术传人，一代代的艺术家薪火相传，使昆曲艺术真正走向充满希望的明天。

苏昆度过了她的60年，这既是一个光荣的里程碑，也使得我们意识到，作为中国昆曲艺术的发祥地——苏州，如何使昆曲艺术代代相传，重放异彩，我们必须做好回答。这就需要我们为振兴昆曲艺术提供宽松的生态空间，坚持"保护、继承、革新、发展"的八字方针，通过发掘、抢救、传承优秀传统，继续坚持以政府为主导的传承发展模式，多元化探索昆剧精品创作之路，形成昆剧艺术传承发展的合力，使昆剧的艺术特色及成就得以保存和实现。

习近平总书记曾经指出，纵览世界史，一个民族的崛起或复兴，常常以民族文化的复兴和民族精神的崛起为先导。一个民族的衰落或覆灭，则往往以民族文化的颓废和民族精神的萎靡为先兆。文化是精神的载体，精神是民族的灵魂。中华民族的伟大复兴，要在现代化的艰难进程中实现，现代化则要靠民族精神的坚实支撑和强力推动。现代化呼唤时代精神，民族复兴呼唤民族精神。时代精神要在全民族中张扬，民族精神就要从传统文化的深厚积淀中重铸。

苏昆，已经走过60年。而在它面前，古老的昆剧正焕发勃勃生机，未来的道路将更为精彩，也更为宽广。

寄语苏昆

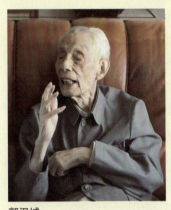

郭汉城
中国戏剧家协会原副主席、中国著名戏曲理论研究家

苏州这个城市，我觉得它是一个梦想的城市，苏州是东方水城，更是艺术之城、昆剧之城。苏州的努力，对昆曲的发展起了很大的作用，不管是剧目、人才，还是设施投入，都推动很大。昆曲有这样的传承和弘扬，与苏州的努力分不开。我对苏昆的发展精神非常赞许，我希望你们好好继承，按规律发展，随时代发展，在中华民族文化复兴的时代做出更大的贡献。

刘厚生
中国著名戏剧理论家

这些年来，我是看着苏昆成长的，心里由衷地高兴。苏昆培养了五代昆剧演员，出人出戏，对中国昆剧振兴起了很大作用。特别是近年来，苏昆的几出大戏都在全国乃至全世界产生了很大影响，有了很好的艺术积累、人才积累。我希望苏昆能更进一步地提高自身，苏州昆剧院应当在昆剧振兴的时代担负起更大的责任。

王文章
文化部原副部长、中国艺术研究院原院长

昆剧是中国最具典范性的一个剧种，而苏昆的传承发展，也同样具有很强的典范性，这是非常了不起的。这些年来，苏昆汇集了一大批杰出的表演艺术家，上演了一系列人民群众喜闻乐见的优秀剧目，为传承民族艺术、弘扬民族精神做出了突出的贡献。特别是近十多年来，苏昆在艺术的传承、人才的培养方面亮点迭出，它的发展和实践具有很强的示范意义。我希望苏州昆剧院接下来推出更有力的措施、更明确的发展目标，让古老的艺术焕发时代的青春，为中国戏曲的传承发展起到一个引领的作用。

王文章

白先勇
著名作家、昆曲制作人、苏州市荣誉市民

我和苏昆的结缘从2003年开始，这13年来，看着苏昆院蒸蒸日上，我心里十分欣喜。我和苏昆院也合作了好几出戏，最重要的是青春版《牡丹亭》上、中、下三本，接下来是《玉簪记》，再往下是《西厢记》《长生殿》，之后是《白罗衫》《烂柯山》和《潘金莲》。我想这些剧目都可以当作苏昆院的保留剧目，我希望苏昆以后有更多的优秀剧目产生！

坂东玉三郎
日本歌舞伎艺术大师、苏州市荣誉市民

 我曾连续六年访问苏州昆剧院，与大家一起排练，共同演出，也感受到苏州昆剧院拥有很多优秀的演员，是最适合传承中国传统古典艺术的剧院。现在回想起苏州，还非常怀念当时访问苏州昆剧院的时光。

 昆曲是运用非常细腻的音乐、歌唱、演技的舞台艺术，也是把哲学和人生通过剧本酝酿而形成的古典艺术。今后，希望苏昆在继续让观众亲近高雅的古典艺术的同时，也能够创作出更多的时代新作。

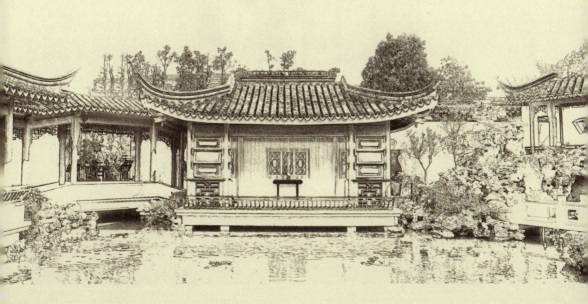

始创于1921年的苏州昆剧传习所

目录

引子　盛世华章传雅韵 / 001

曲韵·十九个人的苏昆口述史

钱　璎：此生甘苦为昆来 / 004
顾笃璜：苏昆须坚持文化自信 / 013
尹斯明：几经世乱无悔时 / 022
邹家源：我为苏昆"跑龙套" / 033
张继青：春心无处不飞悬 / 042
柳继雁：梦绕南昆情常在 / 056
凌继勤：应喜后来居我上 / 069
尹继梅：几度沧桑歌未歇 / 076
尹建民：心系雅韵无悔时 / 086
赵文林：一曲水磨见恒心 / 098
周友良：弦歌不辍追梦人 / 110
王　芳：重接慧命续传统 / 120
吕福海：水磨生涯韵自足 / 136
邹建梁：一曲笛声满庭芳 / 146
俞玖林：十年遍唱牡丹词 / 154
沈丰英：经典盛世当醒来 / 168

周雪峰：梅花妙曲入人心 / 180

刘　煜：盛时新响续佳音 / 190

蔡少华：活态传承兰韵新 / 200

跋　源远流长　盛世流芳 / 211

后记 / 215

参考书目举要 / 217

引子

盛世华章传雅韵

　　从60年前水磨腔的奄奄一息，到如今昆剧的复苏流行；从"继"字辈的一枝独秀到"继""承""弘""扬""振"五代演员的齐正阵容；从举步维艰的苏昆剧团到如今出人出戏的江苏省苏州昆剧院，苏昆，薪火相传，生生不息。

　　昆剧，成为推动苏州可持续发展的文化动力和能量源泉之一。

　　苏昆之路，亮眼的是传承精神。苏昆在昆曲被列为"人类口述与非物质遗产代表作"后，把传承的重任放到自己的肩上，实践了剧目、演员、观众的全面系统传承。苏昆礼敬传统，传承有道，让昆剧的发展成为有源之水。

　　苏昆之路，流动的是创新精神。青春版《牡丹亭》以一种既不消融主体，又不故步自封的自主姿态，在海内外成就了"苏昆现象"。正是在这一次又一次的创新发展中，苏昆壮大了自身，实现了发展。

　　苏昆之路，宝贵的是团队精神。苏昆打造了品牌大戏，拥有了专家团队，吸引了众多名家前来合作。这是一种以事业为重的集体精神，是一种相互切磋的合力精神，是一种前赴后继的接力精神。

　　苏昆之路，正是用传承、创新、团队的精神，以时代的创新带动传统的发展，用传统的优势支撑时代的创新，把跨越时空、超越国度、富有永恒魅力、具有当代价值的文化精神弘扬了起来，让时代的经典，重新成为当代人的精神田园。

曲韵·十九个人的苏昆口述史

　　昆曲的世界里，无曲不婉转，无歌不舞蹈，水磨腔里有着安详、静谧、调和、美好。那些头饰披挂、衣香鬓影、手眼身法、行腔走板，门外之人，难以言尽其妙。此生幸哉，跻身苏昆人，带给我们一生的陶醉或沉迷。

　　风风雨雨，人生如戏，戏如人生。再大的人生也只是历史浪潮中的一粒飞沫，再小的人生也是一声有起有落有声有色的韵白。作为昆角，只求用心传承唱、念、做、打，检点忠、勇、智、信。一曲兰腔，更需丹田接力传音去，人生舞台上座率，何须记，都交给后人评说。

钱璎：此生甘苦为昆来

时间：2016年9月19日
地点：五卅路
访问人：韩光浩
记录：杨江波

 钱璎，著名作家阿英的长女。1949年到苏州工作，任苏州市委宣传部、文教部副部长，1957年调任文化局党组书记。曾任文化部振兴昆剧指导委员会第一届秘书长。1986年起，担任苏州市文联艺术指导委员会主任、苏州市关心下一代工作委员会副主任等职。主要著作有《镜湖水——钱杏邨纪传》等。主编《昆剧继字辈》《苏剧研究资料》《滑稽戏传统剧目选》等。

 韩光浩（以下简称韩）：您好钱老，您看上去特别年轻啊。
 钱璎（以下简称钱）：哪儿呀，我今年都94了。
 韩：都说钱老是苏州昆剧的功臣。
 钱：这是大家在鼓励我。苏州昆剧事业兴旺，在国内外都有名气，这是一代代人共同打造的，在继承的基础上，又有新的发展。
 韩：我翻阅60年来的《新苏州报》《苏州报》和《苏州日报》，发现这么多年，您一直不断地在写昆曲的文章，心里面一直有昆曲。
 钱：我呢，实际上对昆剧是不熟悉的，中华人民共和国成立前在老区的时候，我本身是搞话剧的，过去我们脑子里会有一种观念，认为戏曲

是旧的东西,后来延安文艺座谈会以后,主席提出来要利用旧的形式,所以我们在苏北搞了淮剧,那时正是发动群众普遍参与的时候,老人小孩都唱,吃饭也唱,走路也唱,什么时候都唱。后来就到苏州来了。昆曲对我一直是新的,其实到现在我也认为是学习不完、挖掘不尽的。

韩:您虽然不是苏州人,但是对昆曲的情感一直那么深。

钱:(笑)我是1941年参军,当时18岁。父亲阿英是上海地下党,1941年太平洋战争爆发,组织上安排他到苏北抗日根据地,在新四军一师一旅工作,我和3个弟弟随父亲也一起参加了新四军,后来1949年6月我到苏州的。我先生凡一和我先后随军到苏州,就此与苏州结缘一辈子。我中间也离开了苏州几年,那是1964年,我被调往中央机关工作,学习了两年多的法文。可"文化大革命"开始了,国家都乱了,我们也被苏州的造反派从北京揪回苏州批斗。

韩:这么多年,从话剧到淮剧再到苏州的地方戏曲,尤其您这么多年来一直心系昆曲,您是怎么一路走来的?

钱:我最早在苏州军管会文艺科,1957年到了文化局,开始接触昆剧。"文革"期间,在工艺系统工作了几年。"四人帮"被粉碎后,我又被调回文化局工作。对于昆曲的传承保护,在中华人民共和国成立后,苏州市委就根据苏州是一座古老文化城市的特点提出来,苏州的文化工作重点要放在传统文化上,如昆剧、苏剧、评弹、苏绣等。我们文化局就是根据市委提出的重点开展工作。当时指导思想非常明确,一开始就提出"以昆带苏,以昆养苏",当时昆剧单独组团根本养不活的,没有观众,戏演了也没人看,所以一开始就很明确,把苏、昆合在一起。原来的苏剧是苏滩坐唱形式,不表演的。苏剧没有表演艺术,昆剧呢当时没有观众,这样苏、昆合在一起,互相都受益,苏剧可以学习表演艺术并逐渐完善,昆曲也可以生存下来。同时很关键的是,剧团的舞台实践也有了,演员平时学昆剧演苏剧,像张继青一年也要演几百场苏剧,艺术上相互学习交流。这样不单对艺术发展有利,而且也有助于培养演员。所以当初办团的方向就是苏、昆并重,我觉得现在仍然可以坚持这个方向。

韩:当时这个战略方向把握得非常正确。

钱:回过头来看是对的。苏剧和昆剧可以互相促进。

钱璎先生一直心系昆曲

韩：听顾笃璜老师说过，那时候国风昆苏剧团也是想到苏州来的，就是因为养不活自己，政府也没有钱补贴，后来他们就到浙江去了。民锋苏剧团因为是演苏剧为主的，能够自给自足，所以落户苏州了。

钱：对的，"民锋"前来苏州联系，就是我接待的。来了以后我们在艺术上给它辅导。顾笃璜是文联戏改部部长，抓戏曲的，就把他派到团里去了。

韩：他担任导演和艺术总监。

钱：他是艺术总监，剧团的指导，当时是下团干部。

韩：当时市委除了顾笃璜还有谁一起被派下去的？

钱：就是顾笃璜，另外还有我们文联搞创作的几位同志。

韩：您当年的那次接待，其实是给苏昆埋下了复苏的种子。

钱：当时市委也提出，传统一点不要改动，全部学下来，学下来以后再加工。我们的昆剧要继承传统到底学什么？首先要学表演艺术，但是表演艺术是一个活态的传承，除了四功五法等基本功以外，就是人物的塑造。表演艺术比较难学，为什么？因为演员每个人有每个人的演法，但是基本上要先把传统学下来，原封不动地学下来，这是继承。还有一个重点也是要继承的，就是唱腔，我们专门请了好多老师来教，不随便改。除掉这个之外，剧本也不要轻易地删改，要尽量保持原汁原味。此外，还有昆剧服装、布景、舞美等等，都要根据传统，不要轻易地动它，抓住它的根本。

韩：钱老，您第一次接触昆曲是什么时候？

钱：那是1951年，苏州第一次举办昆剧观摩大会的时候。那次大会主要就是为了全面了解全国昆剧的情况。

韩：那次观摩大会前，有一部分人觉得昆剧没什么价值了，是地主阶级的艺术了。

钱：对。其实我们首先要认识昆剧的价值，了解昆剧的性质，昆剧不可能像越剧一样大众化，它的观众对象是知识分子阶层，有些同志根本没有了解昆剧的实质到底是什么。所以我说要了解戏曲，首先要认识传统，到传统中间再去研究它，它的主要问题到底是什么。我记得那时候中央也提出要依靠老艺人，要依靠了解熟悉情况的人。当时苏州的昆剧就依靠顾笃璜，而且他的父亲也很熟悉传统文化，他们全家都很了解昆剧。因为他跟我们出身不一样。他是传统的氛围里成长起来的，比一般人有着更深的体悟。

韩：是的，昆剧必须由懂得昆剧精神的人来推动。

钱：这是必需的，传统的继承是第一位的。你看现在习总书记讲的，文化工作是一个长期积累起来的过程，不像其他工作，今天弄弄明天就出来了，这不是造房子呀。这个问题不解决，就是急功近利。如果不认识清楚，不是由内行来管昆剧的话，就会很成问题。

韩：您讲得特别对。

钱：对于昆剧未来的发展，我觉得应该很好地思考和总结。演员一代一代地涌现，但是也要有人很好地关心和辅导他们。比如王芳，她中途离开过一阵子，那时候我已经离休了。我说："王芳你怎么走了呢？"她讲了一句话："现在团里没有人指导，没有人教我，所以我考虑到以后的前途，要转行。"后来20世纪90年代，褚铭担任团长，首先我就跟他讲，你把王芳请回来，因为王芳对昆曲还是有感情的。那个时候正值改革开放不久，褚铭用苏剧编了个交通管理内容的定向苏剧《欢喜冤家》，演了很多场，这个时候也是苏剧救了昆剧。虽然也有人非议，但实际上就是因为这个戏赚来的钱救了当时的昆剧。

韩：后来剧团就是因为这个戏渡过难关渐渐好起来的。

钱：褚铭进团的时候账上就几毛钱，褚铭离开团的时候，留了

一二十万，这些钱就是靠这个苏剧的演出挣来的。

韩：王芳知道是您在后面推动她回到昆剧团的吗？

钱：我没有跟她当面讲过，我这个人不太说这些，可能这也是我们家的家风，只管做事，不说其他。

韩：我翻了一下时间表，1949年您到了苏州，然后民锋苏剧团回来。1956年苏昆成立，您就担任文化局的党组书记了。1978年您回到文化局，王芳她们的"弘"字辈刚招进团。您的一系列的节奏就是苏昆的节奏，您不是文化局局长，好像是昆剧局局长。

钱：（笑）因为当时昆剧是苏州文化的重点工作之一，也是我分管工作的重点，实际上我们的行政工作是为他人作嫁衣，但那时不觉得累。你说王芳吧，我们不单单要考虑她练功，而是生活什么的都要关心，真是从吃饭睡觉管起。我认为这是我分内的事情。另外，我们的工作不仅只是管理，也要深入基层，了解下面的实际情况。所以，有时剧团出去我也跟着剧团跑，甚至帮他们组织观众。剧团具体的事情太多，我们行政上做管理工作的，也必须去帮助一下。现在退下来我还在想，过去我们管理得还不够。我说这个管理啊，文的武的都要管，人也要管，财也要管。我还没管过钱呢。（笑）

韩：那时候您做领导可真是不容易啊。

钱：最主要是每年要拿戏出来，出人就是怎么培养人，队伍怎么培养

易枫在家养病时，钱璎及"继"字辈演员前往探望时合影（右二为易枫夫人）

的问题。顾笃璜的一套培训机制非常好，他是中西结合。顾笃璜训练出来的演员是好嘛，张继青是全国第一。为什么顾笃璜排出来的戏好？"传"字辈老师排戏上课他就坐在边上看，他觉得哪些可以拿掉的就拿掉，但是不伤害大体。还有根据时代形势的变化，有些剧目也要改。张继青的《痴梦》，朱买臣得到状元之后的那场戏，顾笃璜把氛围加强了。还有《白兔记》生孩子的戏，原来在台上方桌前面生，观众看着难看得很，后来顾笃璜点了一点，王芳也很聪明，就转到幕后去了，只伸出一只手来，很痛苦的样子。这些并不影响大局，但这种小的改变顺应了时代的审美观。

韩：其实，我觉得一定要在传承的基础上保护好才能发展好。

钱：那是对的，而且传承不是一个演员在一个行当里死学，应该向其他行当学习借鉴，更好地塑造所担任的角色。还必须放开眼光，与时代同步，与观众的审美观同步。所以那时顾笃璜也主张：一个行当为主，其他行当也要旁学，可以吸收其他行当里好的东西。顾笃璜实际上很多东西就是跟"传"字辈学的。

韩：2001年昆曲变成世界非物质文化遗产之后，很多人都说是联合国救了昆曲。

钱：这个我知道的，有这么些议论。昆剧成为世界遗产之后，各级领导更加重视了。2001年5月18日，联合国教科文组织宣布昆剧列入世界首批"人类口述与非物质遗产代表作"名录，昆剧的发展进入了一个新的时期。同年秋，昆研所与苏昆剧团应邀赴台演出，由于演出的风格和表演特色保持了南昆传统，获得了好评，引起了台湾关心和爱好昆剧的社会人士的关注。翌年，白先勇先生应香港文化促进会的邀请，举办昆剧讲座，为了配合讲座，请俞玖林等青年演员做示范表演。因为过去进行示范表演的都是中老年演员，这次由青年演员来示范，听讲的同学都感到亲切。就在这次讲座上，白先勇发现了俞玖林，觉得他的气质、嗓音都很优秀，是一个很有前途的青年演员，就萌生了选择青年演员排演《牡丹亭》的想法。他多次到苏州昆剧院观察，决定联合海峡两岸暨香港的著名专家、学者、企业家共同创作，由俞玖林、沈丰英担任主要角色，并将其称为青春版《牡丹亭》。在昆剧前辈的精心指导和演员的刻苦努力下，经过半年艰苦排练，青春版《牡丹亭》于2004年成功首演。与此几乎同时，王芳、

赵文林主演，顾笃璜导演的《长生殿》的演出，也获得好评。《长生殿》在北京得到了这样的评价："《长生殿》既继承了传统，又根据现代有所创新。"这个评价很高。《长生殿》排出来了，青春版《牡丹亭》也排出来了，《牡丹亭》是一个路子，《长生殿》又是一个路子。最近《光明日报》有一篇文章谈了青春版《牡丹亭》的前前后后，我都用心地剪下来，其中怎么改怎么弄都写了，像这样子总结就很好。但是《长生殿》还应该继续推广。否则，想想真是可惜。

韩：钱老师，您那时候担任过文化部昆剧指导委员会的第一届秘书长。

钱：那时，因为北京方面搞艺术的同志对我比较熟悉，就推荐了我，省文化厅党组也就同意了。我说我不能弄，怎么能管全国的昆剧呢？我有的时候是很自卑的。他们说你可以。张辉同志，也就是田汉的女婿，那时候是省文化厅副厅长，到我家里来了好几次，他对我也很熟悉，就说："你去，你去，党组织决定了。"江苏省昆剧院的领导徐坤荣也积极得不得了，这个人是为昆曲而死的，他后来也是昆指委的副秘书长，还有其他几个副秘书长也一个劲把我推出来，我只能硬着头皮上。但做了秘书长后，我确实也学到了一些东西。

韩：您办了一些到现在为止还是意义深远的事，比如办了全国第1届的昆剧培训班。

钱：第1届一直到第4届，这些培训班都是我办的，徐坤荣和当时的苏州市文化局陆凯局长也都参加了领导工作。

韩：太有意义了，那时"继"字辈很多演员都去学了。记得去年"继"字辈60周年演出，钱老师您还亲自去看了演出。

钱：其实，"继"字辈的这台演出就是我积极促成的，也是累得要命，我说又不是我过生日。（笑）"继"字辈很谦虚，对自己的评价也没有那么高。但是，这次演出会那么轰动，出乎意料，我都不大相信。现在看来这么轰动，主要就是"继"字辈身上保留了南昆传统的一些艺术特点。

韩：很多"继"字辈的老师得到了"传"字辈先生的悉心指导，身上有"传"字辈先生的精神在。

钱：是啊，"传"字辈身上的艺术财富是很多的，而"继"字辈基本上都得到过"传"字辈先生们的指导，那时到底是教他们的老师好；另外

钱璎先生离休以后还是一心扑在昆剧传承上

一个是"继"字辈基本功好；还有是舞台实践多。打个比方，苏昆"小兰花"如果不是当年到周庄古戏台去演出，也不会有如今的成绩。后来我建议，苏昆每天派一个"继"字辈老师看"小兰花"的演出，戏演完了下来评论，帮助他们，硬是搞了半年多。这个对"小兰花"们的舞台实践是很有帮助的。所以，青春版《牡丹亭》看上他们，也有这一方面的原因。

韩：您后来离休以后还是一心扑在昆剧上，做了一些什么呢？

钱：我后来是文联艺术指导委员会主任，主要是组织老艺术工作者做些有关继续创作、整理、总结艺术经验和挖掘艺术资料的工作。此外，20世纪90年代初，我还组织老艺人进中小学传播传授传统文化，一直到现在，我就抓这个。

韩：一个是未成年人的昆曲教育，还有一个是社会上的曲社。

钱：是的，一方面，昆曲作为优秀传统文化优势资源应该转化为教育资源，在广大学生中传播和普及；另一方面，我们还要重视社会曲社活动的开展。曲社过去在昆曲的发展中起了很大的作用，在传承发展中，知识分子是曲社的主心骨。他们研究吐字归韵，再定期演出，我那天还跟他们讲：曲社要管，现在的曲社到底是什么？有什么人物？难道就是学学唱曲子？就是培养两个年轻人唱曲？不应该是这样，应该增加研究任务，而且最好能够对专业有指导。过去的曲社在昆剧发展的历史上起了很大的作用。

韩：顾老和您都是"昆曲痴"了。

钱：据我了解好几个挖掘出来的传统戏都很好。比如《弥陀寺》，这出戏说：赵五娘找蔡伯喈到京城，听说庙里做佛事，里面有两个混吃，赵五娘唱曲，混吃感动到身上全部剥光，将自己的口面都捐出去了。虽然是艺术夸张，但是老先生想出来的细节真的很感人。这个戏多有现实教育意义啊！还有刘继尧的《卖兴》，是徐凌云先生亲自教的。我看戏一般不会感动，但看这些戏，我看着都流泪了，这些都是有传承的好戏。

韩：您这么多年有没有什么遗憾的呢？其他还有吗？

钱：60年里有些事情就不去讲它了。我现在回过头去看看，过去我们工作做得不深，还埋没了一些编导。他们做了很多工作，当时我们不知道，像易枫、褚铭都没有很好地扶持。还有一个我就觉得我们着重培养了演员，但没有很好地培养管理人才和艺术上的指导人才。《盛世流芳——"继"字辈从艺60周年庆贺演出纪念文集》着重的是在艺术上的培养问题。昆剧团60周年，我想我们在剧团管理上的东西也应该总结。比如邹家源当时做了很多推广工作，组织观众看戏，他晓得哪里有人就去努力，非常扎实，这也是剧团管理上要整理的一块内容。

韩：现在是苏昆60年，接下去还会有无数个60年，您有什么希望和寄语？

钱：我想说的就是，第一是认真总结60年来不管是艺术上还是管理上的经验，重点是培养人才，培养编导人才，现在没有人了呀，俞玖林下来是谁呢？要重视这个问题。第二就是苏剧也要抓紧时间，趁着"继"字辈、"承"字辈还在，要抓紧传承，将我们苏剧的特色保留下来，再搞一些原汁原味的好戏。我记得20世纪80年代末，昆剧去北京参加会演，我就推荐苏剧一起去。1987年，王芳在北京演出了苏剧《醉归》，后来戏剧界召开了座谈会，那次俞振飞也来参加座谈会，一进门就说："一个晚上没睡好觉，看了从昆剧改编来的苏剧《醉归》，比昆剧原本《占花魁·受吐》的味道还好。"第三就是我们的昆剧发展一定要坚持，每一个时代都有每一个时代的长征路，苏昆60年就是新时代的长征路。但是这条路，还仅仅是开始，我们还要一起继续努力。

韩：感谢您接受我们的采访。

顾笃璜：苏昆须坚持文化自信

时间：2016年9月12日
地点：苏州昆剧传习所
访问人：韩光浩
记录：陶瑾

 顾笃璜，1928年出生在苏州。早年求学于上海美专。曾任苏州市文化局副局长、苏州市戏曲研究室副主任、苏昆剧团书记兼团长、中国昆剧传习所副所长。2002年获文化部"长期潜心昆曲艺术事业成就显著奖"。顾笃璜长期投身苏剧和昆剧的传承弘扬工作，培养了以张继青为代表的一批"继""承"字辈演员，传承和挖掘了一批优秀传统剧目，出版了《昆剧史补论》《关于苏州昆剧工作的思考》《昆剧表演艺术论》等专著。

 韩光浩（以下简称韩）：顾老，在中华人民共和国成立以后，您就到苏州军管会，那时候，在什么情况下，您和苏昆产生了这一辈子的情缘呢？
 顾笃璜（以下简称顾）：我和昆剧的缘分真是阴差阳错。1946年国立社会教育学院自四川迁到苏州，我便去报考，第一志愿是美术，第二志愿是戏剧，因为报考戏剧专业的人太少了，就把我调剂到了戏剧专业。当时在我看来戏剧鼓舞民众斗志的作用大大强于美术，另外又是公费，解决了吃饭问题，而且教授的名单也很吸引我，有谷剑尘、赵越、向培良、李朴园、周贻白等。1947年，我秘密加入了中国共产党，因为革命需要，1948年年底，我办了休学手续，参加了特别宣传组，印发传单。
 中华人民共和国成立以后，当时苏州市委还没有成立，只有军事管制委员会。因为我学过戏剧，就被分配到了军管会文教部下面的文艺科，做了名干事，当时的科长是凡一同志。凡一同志征求过我的意见，问我要不

要专业研究评弹，我觉得还是研究戏剧更好。当时苏州有七八个剧团，每天的演出都要去审查，一天到晚在看戏，看下来若有问题，马上给他们提出。苏州的重点是昆剧和苏剧，我从小对昆剧就比较感兴趣，也掌握一些相关知识。研究昆剧，我觉得蛮好，没想到一干就是几十年。后来苏州建立市委之后，也没有文化局，是教育局有个文化科，有3个工作人员，实际工作呢，又由苏州市文联管。文联没有执法权，但是工作都是它管的，后来教育局改文教局，文教局文化科并入文联，建立文化处。文化处后来变文化局。1955年，苏州市文化局成立，文联与文化局合署办公，我任副局长。那时我开始兼管江苏省苏昆剧团的艺术工作。

韩：我看到一些资料中提到国风昆苏剧团当时也来到苏州，想到这里落户，那时为什么没有注册成功呢？

顾：那时候苏州市没有剧团，有些剧团要到苏州来落户，"国风"也到苏州来找过文联。但是当时文联不能接收剧团，顶多可以做到民营公助。当时苏州很穷，我们这些工作人员的待遇只是有饭吃，一个月拿两块半零用钱，组织上考虑到经济问题，就没有支撑这个团体。实际上如果当时它的情况好一点，就有可能落户苏州，变成民营公助剧团。

民锋苏剧团来了之后呢，他们有经济实力，可以自己养活自己。这个团之前是上海老大房的老板、苏剧名演员吴兰英独资办的剧团，有全套服装和舞台布景，演出、演艺情况也没有"国风"那么困难，所以他们就顺利落户了。

韩：不过当初"国风"没有落户苏州，也不见得是件坏事吧？

顾：谈不上是好事坏事。但是国风昆苏剧团，他们到了杭州的确解决了经济问题，因为杭州有"大世界"。"大世界"的演出有个特点，是包账的，请一个剧团就给多少钱。里边的上座率有高有低，不过高也不会多给你的，低也不会少给你的。那个时候顶住困难的剧种进入杭州"大世界"就能立稳脚跟。"国风"进了"大世界"以后，经济上也立稳了。而且杭州有黄源，他是鲁迅的助手，后来是鲁艺的校长，他在1955年调到浙江，担任浙江省委宣传部副部长、省文化局局长、省文联主席。他排演了《十五贯》这出戏去北京演出，他有这样的资源和背景，对昆剧的推动是很明显的。而那时候我刚刚20出头，还是小鬼头一个，不可能左右昆剧

顾笃璜先生和沈传芷、郑传鉴、周秦（从左到右）正在交流昆曲教育之道（1992年）

的发展，所以"国风"去杭州也是历史的安排。后来，我接触了民锋苏剧团，他们来苏州演出，表示想来苏州落户。应该说，这批苏剧艺人还是很敬业、很有功底的。那时候我是军管会文教部艺术科的干事。

韩：田汉先生和您有过交流，听说您还专门汇报过"传"字辈艺术家的事？

顾：田汉到苏州调查工作，大概是1957年，他是为民请命，原本到苏州来是为了处分我的。为啥呢？有人写信告到中央。那时，苏州民锋苏剧团和青锋苏剧团合并，合并后又分开，因为合不拢。分开之后，在码头演出时，有个老艺人自杀。人家就说我迫害老艺人，所以田汉来苏州调查。我为什么事先知道呢？因为田汉的秘书偷偷和我打了招呼："当心！田老大要来调查这件事。"我也不管，反正这事和我没关系，我就和田汉谈昆曲，汇报了一个情况：所有的"传"字辈演员都分散在各处，我建议将他们集中起来建个团。最后田汉和我握手，他说第一次听到如此全面的情况，而关于老艺人自杀的事情半字没提。对于我将"传"字辈集中起来建个团的建议，田汉回答我：全中国的舆论都认为，昆曲作为一个剧种，已经没有独立存在的价值了，昆曲的艺术元素可以去滋养别的年轻剧种，所以当时所有的"传"字辈都分散在各个地方教歌习舞，都在当老师，因此无法组织起来。但为什么后来又会说"一出戏救活一个剧种"呢？因为当时通过这出戏，认识到昆曲作为一个剧种还有独立存在的价值，需要重视。当时啊，有极左思潮，认为昆曲是士大夫的艺术，怎么能存在呢？何况它又没有观众。不过苏州还是有观众的，那时苏州的基本观众有300

人。1951年，我们就举办昆曲观摩演出，一般就有300张预售票，所以我认为苏州昆曲那时候至少有300个基本观众。

韩：1951年那次演出，是中华人民共和国成立以来的第一次昆剧会演。

顾：是的，苏州那时候有几个条件，最重要的是领导人都是文化人，真的不容易。那时候部长叫钱步，在上海搞地下党文化工作的，领导过胡绳，业务精通。我说个小故事给你听：当时我们接管了新艺剧院，新艺剧院原来属于基督教青年会，抗日战争期间是日本军人俱乐部，抗战胜利后被国民党接管变成电影院。我们接管时，因为舞台拆掉了，就重新恢复了一个舞台。那时要添一块天幕，量下来要两匹半布，这需要去申报。然后钱部长就考我：应该申报多少匹布呢？我马上回答：三匹。因为半匹要一起挂在那里，万一幕布破了，就可以拿来补，否则新的布料颜色就不一样了。部长听了笑笑说："你学过的吧！"其实我一听他这句话，心里知道他也学过。还有，那时我的科长凡一，他是苏北鲁艺毕业的，学美术，是阿英的女婿。这个人聪明绝顶，对苏州文化做了很多贡献。他一心扑在文化工作上，对苏州文化的推动很大。

韩：苏州有这样一批文化人，也真是苏州的幸运。我在想，您对戏曲原汁原味地传承与保护的思想，又是从哪里生成的呢？

顾：这是来源于多方面的。我小时候接触过戏曲，也接触过话剧，我家里其实是搞传统文化的，不过对西洋文化一点也不排斥。苏州美专的实际创办人就是顾氏，颜文樑是在我家里培养出来的。那时候苏州成立了一个画赛会，就是中国画与西洋画一起比赛，后来画赛会改成苏州美术会，有会所，还出版刊物，后来在此基础上办成了美专。颜文樑的父亲颜元原来是我家的一个画工，我家里发现他艺术素养这样好，就资助了他，希望将其培养成文人画家。我家里培养过好几个画工，最后都成了大家。

韩：您说过，苏昆是一夜成"名"的，是一个晚上决定的？

顾：是的，那时候《十五贯》一红，昆曲在浙江复兴，江苏是非常被动的。我和省文化厅的领导说："你们不要急，你们到苏州来，我们苏州是昆剧的发源地。"厅长来了，我们就演了一台折子戏给两位领导看，他们非常高兴，当夜就拍板决定改名为"江苏省苏昆剧团"。但这只是挂块牌子，不搬场，没有经费，依旧是自给自足。那天演出的好像是《断桥》

《寄子》《游园》等折子戏。1956年建立省团，要配一些班子成员，有团长、副团长。当时我是文化局副局长，带他们去南京开的成立大会。我以前的领导有范烟桥和谢孝思，周良是接我班的。1957年后，我就辞去文化局领导职务，专门搞戏曲研究工作。

韩："以苏养昆，以昆养苏"的口号，您是什么时候提出的？

顾：是我一开始建团就提出的，不过现在都是简单的解释：艺术上昆养苏，经济上苏养昆。其实不对的，经济上也是昆养苏的。学了昆剧的折子戏再去创造苏剧，对于演员的提高是极大的。从艺术上来讲，苏剧虽然在20世纪40年代搬上了舞台，但苏剧的剧本大部分来源于昆剧，表演上也要靠昆剧，由成熟的昆剧演员来演苏剧。我们的演员学了昆剧的传统，去创造苏剧，这个过程，对演员表演艺术是一种促进，回过来再演昆剧也促进了昆剧表演。所以，是"以苏养昆，以昆养苏"。我是提倡苏、昆兼演的，所以我们演员的艺术传授与别人是不一样的，我记得那时候演了戏，沈西蒙问过这么一个问题：为何你们的演员与其他戏曲演员不一样？凡一回答说："老老实实学传统，踏踏实实学体系（'斯坦尼体系'）。"他说得对。

韩：除了"斯坦尼体系"，当时您为"继""承"字辈演员提供的成长土壤和空间还是特别丰富的。

顾："艺贵取法乎上"，我们曾千方百计地为他们物色好老师。"千学不如一看"，我们曾为他们提供了许多观摩机会，并不限于昆剧和戏曲，包括国外演出团体乃至优秀的外国电影。"千学千看不如一演"，我们为他们中的每一个人创造了因材施教式的舞台实践机会，那是有严格的质量与作风要求的演出，他们得到的演出实践与舞台锻炼是尤其充足的。他们还有机会聆听不少专家、学者专为他们举行的艺术讲座。

韩：我看到"文革"时您也受了很多委屈。

顾：呵呵，我最大的罪名是"招降纳叛"，因为我们团里有地主、汉奸、反革命等等，我都把他们请过来做老师，不过从这点上也反映了当时领导的开明。有一个人叫徐展，是北洋军阀段祺瑞内阁陆军次长、国务院秘书长徐树峥的儿子，对戏曲研究很深。这个人怎么会来苏州呢？是由于周恩来总理的关心：徐树峥是否有后人？安排他来苏州。他来苏州后，我就请他来教戏。还有，吴梅有个堂兄弟叫吴仲培，曾经向俞粟庐请教唱

曲，曲学研究很深，善演冠生，是地主成分，也在我们团里。另外，俞锡侯是资本家，是乾泰祥的老板，但他是俞粟庐的高足，在旦角的唱念上尤其出色，是对张继青影响最大的老师。那时候不分身份，我把他们请来团里，领导们都支持，非常开明。

韩：我一直有个假想：如果当年您和苏州的昆剧擦肩而过的话，您会做什么呢？

顾：我可能会从事美术事业。我实际上是学美术的，在上海美术专科学校，抗战胜利回到苏州，我因为高中二年级就考上了大专，所以读完大专回来再补读了一年高三。之后考大学，正好当时的国立社会教育学院设有艺术教育系，有美术、戏剧和音乐专业，我第一志愿是美术，第二志愿是戏剧。其实我在学美术的时候，就学了点戏曲，包括京剧、昆剧，结果录取的却是第二志愿戏剧，后来得知因为戏剧专业报考者太少，加上我一个班只有9个学生，而我不愿意放弃这个机会，就被调剂过去了。还有一个原因，学校是公费，不但不收学费，还供应食宿，能够不让家里负担最好了。我家里不是交不起学费，但总的讲起来是工薪阶层，我父亲当时在味精厂里做文书工作。有人说，你们家不是家富，做收藏吗？其实中华人民共和国成立以后，我家的长辈们把家里的书画赶紧捐赠，从来没把它当作是我们的财产来看待。"过云楼"的藏画，由我伯父捐赠给了上海博物馆，600多件，上海博物馆的半壁江山是顾家的藏品。发过的一些奖金，也让我们捐给抗美援朝了。

韩：您指导苏昆剧团这么多年里最大的感触是什么？

顾：我是觉得，苏州的昆曲要多一点文化自信。昆曲是古人的智慧，祖宗传下来的宝贝，达到这么高的水准，我们应该去保护它。而现在，哪一代演员可以和沈月泉这一辈比或者和"传"字辈比呢？我们一定要有紧迫感。沈传芷一个人会300出戏，教戏不用看剧本，现在苏州有哪个人能教30出戏，排戏不看剧本的？而且30出戏不是一个角色，是会教整出戏的角色。昆曲的传承保护，永远是一件迫在眉睫的事情，我心里急啊。

韩：这几十年来，随着昆曲的传承保护，背后的争论也一直未停。昆曲创与保，旧与新，到底搞老戏还是上新戏，60年来一直有纷争。

顾：这个不要争的，这是遗产，当然一定要保护。当然，遗产里有

顾笃璜先生与昆曲有着一生情缘

很多元素,要去利用再发展,这是另外一个保护和创新并存的课题。就像古典音乐和现代音乐,古典芭蕾和现代芭蕾,可以推陈出新。其实很多人对保护传承的概念没有真正弄清楚,对遗产的认识还没有真正到位。遗产是什么?就是继承,原汁原味地继承,不需要你去创新。为什么古建筑必须修旧如旧?就是这个意思。比如这个园林要保护,摩天大楼你也可以去造,但是你要把园林都改为铝合金窗,我想,大家也都会反对。现在看上去昆曲繁荣了,其实另一个角度看,是大家都看上了昆曲,来吃昆曲了,这个要保持警惕。当然有人说现在有了新的生活、新的内涵,可不可以去发扬光大呢?可以,你可以去创新,而且不应该去限制,甚至可以用昆剧的手段和艺术形式来表现现在的生活,但那是现代昆剧,绝对不是传统昆剧。现在两手全抓可能时间、精力不够,传统昆剧折子戏继承还来不及。那就先抓传统,这里面有轻重缓急之分。

 韩:之前有人说,您是昆曲的传承派;也有人说,您是昆曲的保守派。您认为自己是哪一派?

 顾:保守,我也没资格,其实我知道得太少,昆曲究竟应该是什么样的,我也没搞明白。不是所有的东西都能搞清楚,我只是搞明白点点滴滴。这个地方我搞清楚了,以后就不能乱搞。昆曲作为遗产肯定需要原汁原味地加以保留。遗产不存在改造的问题,是传承的问题。昆剧传统剧

目需要的是整旧如旧，移步不换形。正因为前人是这样做的，才使传统剧目至今保持着戏曲的早期形态。还昆剧以本来面目，使昆剧更和谐、更完美、更纯正，这是历史赋予我们的使命。若说昆剧创新，那是另一范畴的事，不应与昆剧遗产保护工作混为一谈。我们并不是盲目崇拜传统，但是传统千锤百炼到了这个程度，完全应该把它保护起来并传之永久。遗产反映的是古人智慧的结晶和浓缩，这是今人取之不尽的营养源。流传至今的昆剧传统剧目既有宋元旧篇，又有昆剧兴起以前明初的作品，更多的是昆剧兴起直至清代的作品。它们大多是我国戏曲文学史上有代表性的名作，从文学、音乐、舞台美术到表演艺术，价值极高。艺术是不断进步的，进步是各方面的，但核心是稳定的。进步到一定时候，就产生了经典，而我们需要保护的就是经典的艺术。所谓的原汁原味，也就是指最经典的艺术传承。

韩：昆剧也经历过起起落落，从一门登峰造极的艺术一度陷入后继乏人的尴尬境地。20世纪80年代昆剧处于低谷，90年代只剩下零星的演出，到现在又有所升温，对这一现象您怎么看？

*顾：*社会发展到一定的程度，人们开始有了精神上的追求。历史上苏州文化是如何产生的？都是因为不追求钱财，转而追求精神上的需求。文化不是劳动产生的，文化是休闲产生的。改革开放后，人们对物质生活的热情一下子释放，在这样的背景下，后继乏人不光是昆剧面临的问题，而是所有戏剧都面临着的尴尬局面。但在剧场看戏享受到的氛围、得到的精神享受是坐在家里看电视、看碟片享受不到的。在物质生活日益丰富的状态下，人们越来越向往这种享受。这是个现实问题，如何来解决，还需要我们的努力。我记得1998年，江苏省昆剧院去台湾演出，那里的女学生看昆曲简直可以用"狂热"两字来形容，许多青年跑来让我签名。在台湾有句话："前卫人士看昆剧。"京剧倒是相反，多数是些老人，观众在老化，昆曲的观众在年轻化。台湾追求传统文化的风尚十分强烈，这是我意想不到的。我原以为台湾青年一定是崇洋媚外的。事实上，这个时期已渐渐成为过去。等人们有钱了，去追求精神享受的时候，这个时代就来临了。这虽是个萌芽状态，但我相信这个萌芽状态会慢慢发展、壮大。

韩：您提过现在昆曲界流行的一句话"弗要去弄懂伊"。您对这句话

是非常不赞同的吧？

顾：当然不赞同。这是苏州话，不单单是昆曲界的。但是，这句话昆剧界也有人说，好像凡事都要去弄懂，感觉太复杂了。但是我觉得我们应该去弄懂，昆曲的细节、情理、艺术等各个方面都要去弄懂。不去弄懂的话，什么事都干不好。我觉得不懂不要紧，可以学。我不是专业研究昆剧的，因为工作需要从事昆剧，为了工作，所以学习。昆剧是综合艺术，博大精深，无论是它文言文的戏文、严格的程式化表演，还是缓慢的曲牌体节奏、文雅的唱词，都值得研究。几十年，我一直在想弄懂昆曲，不过我还是只弄懂了一点点，因为人的精力是有限的。

韩：面对现在碎片化的时代，您觉得如何让年轻人喜欢上传统文化？

顾：昆曲本来就是小众艺术，我算是弄了一辈子昆曲了，但是古文修养还是达不到。将来也是如此。昆曲作为一种古典艺术，有一小部分人愿意看，但让人们了解昆曲是首要任务，比如让孩子们知道世界上还有这样一种高雅经典的艺术，这就够了。能保留下来的传统都是精髓，只有这样的演出培养出来的才是真正的昆剧观众。但开始不会是大多数，况且昆剧本身并不是针对大多数的观众。当前昆剧与社会之所以有不能融合之处，便在于它是高品位文化，而不是世俗的娱乐品，这恰恰是昆剧的优质因素，而不是昆剧的缺陷，要保护好高雅文化的固有品质，以其自身的真、善、美吸引和培育观众。昆曲是不会像流行音乐那样普及开来的，然而现在有一些"转基因"昆曲和"假冒伪劣"昆曲，为了节省成本，随意删减剧本艺术，或是豪华布景，这些都从本质上把戏曲的原理否定了。难道"变味"的昆曲就能让年轻人听懂么？年轻人照样不明白。不能希望所有人都来爱上昆曲，但了解昆曲是必须的。比如有人问我：喜欢昆曲么？我不能说我最喜欢昆曲，但昆曲的价值让我愿意为它献身。

韩：您今年快90岁了，但您对昆曲还怀有很多希望，每天都乐呵呵的。

顾：哪里呀，虽然我在做，但我知道有些东西一定不会实现了，所以我不会生气。如果我以为会实现，结果没实现，就会大失所望，心情就不好了。但是，虽然实现不了，我还是对昆曲的明天怀有希望。

韩：感谢您接受我们的采访。

尹斯明：几经世乱无悔时

时间：2016年9月24日
地点：石幢弄
访问人：韩光浩
记录：陶瑾

尹斯明，1921年7月出生，著名苏剧表演艺术家，苏剧第一代表演艺术家和苏剧创始人。出身于上海苏滩世家，1951年加入民锋苏剧团。尹斯明自编唱段、自谱曲，为苏剧《玉蜻蜓》《月是故乡明》等设计唱腔。1980年担任江苏省苏昆剧团艺术指导，著有《尹斯明从艺回忆录》一书。1981年任苏州市戏剧家协会副主席。2007年被评为国家非物质文化遗产（苏剧）代表性传承人。

韩光浩（以下简称韩）：尹老师，您是苏昆剧团60年的见证者，我看了您的回忆录，您一辈子和苏剧、昆剧在一起，受过了那么多苦和累，道路又那么曲折，您是靠着什么力量来支撑下去不放弃的呢？

尹斯明（以下简称尹）：苏剧、昆剧不能消亡，这一直是我坚持的信念。1921年7月我出生在上海一个苏滩艺人的家里。我的父亲尹仲秋是唱苏滩的，他本来的家境较好，苏滩不是他的专业，而是"清客串"（票友）。后来因吸了鸦片家道败落，即以苏滩作为专业了，所以我因遗传的

关系比较热爱戏曲。后来苏剧一度接近消失，中华人民共和国成立后，我们几个比较志同道合的唱苏剧的演员，在20世纪50年代想恢复苏剧，过程中受了很多苦难，大家能够把苏剧团支撑起来，的确不容易。

韩：您是怎么进入戏曲这个大门的呀？

尹：我从小耳濡目染就会咿呀哼曲，记得6岁时就能在堂会或在码头场子上唱小曲了。上学读书后，逢星期假日我是非去看戏不可的。扬剧不要看，绍兴戏更不要看，因为那时不是女子越剧，都是男演员，扮戏马虎，动作粗糙，实在难看。其他的戏曲我也不感兴趣，我对京剧与文明戏（即新戏，通俗话剧）却情有独钟。每天非看不可，非但看，还想学。我父亲说：总不见得放弃自己现成的苏滩不唱倒贴本钱学京戏。他不同意。后来有位朋友介绍了一位会唱京戏的先生，我便请先生教戏，还参加了票房，学了几出京戏。学戏我是很早了。

韩：您家那时候成立班社了吗？

尹：我们成立了一个尹家班。1933年我父亲接了上海城隍庙"小世界"游艺场的场子，不做别人的伙计，自己领班。我父亲收了两个徒弟，一个叫周玉英，一个是蒋玉芳。蒋玉芳1933年来苏滩，她阿哥蒋玉泉去学了评弹，那年她12岁，我13岁，我们就成立了尹家班。我们在"小世界"坐唱苏滩，隔年又在上海福煦路大千世界游艺场接场子，演唱化妆苏滩。

韩：尹老师，苏昆有个传统，苏、昆兼演。我听说您在中华人民共和国成立前跟着您的大姐夫学过昆曲？

尹：是的，小时候就学了，那时候在上海"小世界"游艺场演出的有很多剧种。记得是1933年吧，仙霓社昆曲班子从上海"大世界"来到"小世界"演出，人家都觉得这是一种非常幽雅的艺术，都很喜欢看。我更是如痴如醉地要看。我觉得昆剧与京剧有好多的不同处，前者文静幽雅，可道白与剧目却与苏滩的前滩很近似。那时仙霓社的"传"字辈演员都是男的，而且都是20刚出头的年龄，风华正茂、英气勃勃，行当齐全，精神饱满，所以在舞台上形象很美。那时除去名小生顾传玠、名丑姚传湄之外，还有二十七八位演员，阵容强大，演出水平很高。我非但爱看，而且还要学。我与"传"字辈先生都很相熟，因此他们教了我好些戏，如《西厢记》中的《寄柬》《跳墙》《佳期》《拷红》，《玉簪记》中的《茶叙》

尹斯明（上）早年剧照

尹斯明在海宁演出期间留影（1936年）

《琴挑》《问病》《偷诗》。其他还有《思凡》《活捉》《游园》《跪池》《说亲回话》等。后来我大姐与"传"字辈袁传璠结了婚，他是唱小生的，因此我们在"大世界"演唱化妆苏滩前面也加演昆曲，后面再演一出后滩的生活小戏。那时我们早就苏、昆结合了，不想几十年后却正式有了苏昆剧团。我们说笑话："那时候我们就是苏昆剧团啊。"

韩：应该说，那时候起，苏和昆就结了不解之缘，这真是历史的巧妙安排。

尹：是啊，苏滩有前滩、后滩之分，前滩的剧目都由昆曲改编，较高雅。后滩是后来兴起的，乃是生活小戏，比较通俗。苏滩从前有林步青、范少山等前辈艺人，都是红极一时的。苏滩的堂会价格是化妆24元8角，坐唱16元8角，当时的米价大约10元不到一担，坐唱苏滩的形式与评弹略同，不过人员多于评弹，有六七个人。做堂会时台上还有灯彩、银插等摆设，很好看。男的为阳面（上手），女的为阴面（下手），这两个男女主要角色坐在前面，即所谓的"挑头"。其他人员坐在后面，包括演奏乐器的，简单的乐器主要是二胡，有条件的可加上笛、笙等。鼓板由"挑头"男演员敲，女演员很多会拉胡琴。很多女演员还能自拉自唱，我三姐就是一个。所谓化妆苏滩，形式很简单，后面演奏乐器，演员在前面唱。服装也只是一身古装衣裳，头上也不包头，不贴片

子，只戴上一只水钻头箍。后来我们演昆曲时就稍微讲究点了，也包头贴片子，但一般还是比较马虎的。苏滩的曲调很丰富，也很优美动听，有平调、费家调、迷魂调、强索调、柴调、二凡、山歌调等，后来被其他剧种学习去了。由于我们长期停顿不演，观众也逐渐生疏了，所以后来我们演出，观众听了反说我们是学其他剧种了。苏滩在30年代中后期渐走下坡，等到抗战爆发后就全面崩溃了！只能辗转于杭嘉湖一带的小码头。度日艰辛，也不专唱苏滩了。

韩：苏滩虽然很受人欢迎，但是在中华人民共和国成立前也曾经奄奄一息过，那么您当时应该是承受了很大的压力，后来这个情况有改变吗？

尹：真的是好不容易，等到中华人民共和国成立后，我记得是在1950年的春夏间，上海市举办了一个全市文艺界第二届戏曲讲习班，全市文艺界名演员都参加，我们以苏滩协会的名义也参加了这次讲习班。

结业典礼是在上海大舞台还是天蟾舞台举行我记不清了，会后还有余兴节目。我们是以坐唱苏滩的形式演出的，剧目是《贾志诚嫖院》。贾志诚是由叶筱荪主唱的，当时在学习班结业大会上他的一曲《孩儿歌》下来，赢得全场2000多位专家、文艺界同志的热烈掌声，反响很大。大家觉得阔别了这么多年的苏滩竟然还有如此大的魅力，不禁众口交赞。由于讲习班的影响，当时有位搞话剧编剧的顾肯夫同志，还有一位是宣刚同志，他们想把坐唱苏滩立起来，不是从前简单的化妆苏滩，而是要有编剧、导演、服装、布景的正规苏剧，邀我合作。当时剧团的名称为易风苏剧团，"移风易俗"之意。剧本写了三场戏，却难以开排，因为面临的大问题是苏滩男演员年纪都大了，没有演张生的小生演员，更困难的是经费问题。奔波辛苦了数月，只能忍痛解散。想不到的是，之后民锋苏剧团诞生了。

韩：那民锋苏剧团又是怎样成立的呢？

尹：1951年初春，吴兰英同志（她也是苏滩艺人，当年唱电台嗓音响亮，很受听众欢迎）也要创办苏剧团，命名"民锋"，"人民先锋"之意。但是也是遇上了经济问题，吴团长还背了好些债务，讨债人很多，一时难以应付，维持不下去只能停演了。虽然不愿意，不甘心，但也无能为力。

我不愿意就这样散去，好不容易辛辛苦苦排了这些日子的戏，又搬上了舞台，就这样结束心有不甘，也很痛心。"蛇无头而不行"，大家

选举朱容做团长,暂时把她家里作为集结点。那时大家很艰苦,非但没有报酬,还自贴车钱自吃饭,拍戏还要出房租,演出时还要推销门票。好在1952年的春天接到了上海好几个剧场的演出单子,后来无锡南门华宫剧场(现已拆除)也来邀请我们去无锡演出,为期20天。我当时为难了,因为家里有年逾古稀的老母,还有刚刚上小学的儿子,要去外地就有问题了。朱容她们都说:要演《西厢记》一定要去的,只20天,你就设法克服一下困难吧。我想也对,反正只20天,就请我二姐照顾一下家里,暂去无锡了。不想此去岂止20天……我就这样离开了上海数十年,后来还把儿子也带了出来,永远随团移居姑苏了。

韩:"民锋"从上海回到苏州,背后有些什么故事吗?

尹:为什么到了苏州呢?因为在无锡的时候,我们大家觉得剧团这样下去没有名堂。苏滩在上海曾经红极一时,此次剧团又成立于上海,我们应当回上海去演出。但有人认为不然,苏滩当年虽盛名于沪上,但苏滩出自苏州,现在既然成立了"苏剧团",就应当"复姓归宗"回苏州。如苏州不承认我们,再另想别策。大家意见统一后就由朱容、郎彩云两人赴苏联系。苏州领导决定叫我们去苏参加南门孔庙城乡物资交流会演出,大家很高兴,就这样大队人马开往苏州了。那时南门很荒凉,没有现在繁荣。在孔庙前面的空旷地上搭了好几个露天舞台,没有任何布景掩盖,我们就这样空荡荡地演出了。我们的住宿由领导安排在蒲林巷张幻尔同志领导的星艺通俗话剧团(后来改为苏州滑稽剧团)宿舍内,上下有两大间,我们统统睡在上面的地板上,张幻尔与家属就住在下面进口门的房间里。

交流会下来,领导们派了钱江同志来帮助我们组织整顿。因为我们初建社团,组织、纪律性较差。首先要健全剧团的领导班子,除朱容团长外,还要两位副团长,由庄再春与我两人担任。我们一方面四处努力去请人,一方面为了剧团的生存,还要设法演出。在石路光华大戏院演出(即今人民剧场)这几本戏是不够的,领导叫我们复排《李香君》。在苏州光华大戏院演出《李香君》时,有杭州兴业大戏院的负责人来看戏,演毕,就邀请我们去杭州演出。去杭州,大家当然高兴,苏州领导也同意我们去杭州演出。就这样,剧团向杭州出发了。在杭州时,全国剧团都要落户了,我们团内又有了争议。当时杭州当地曾经有意要我们留下在杭州落户。

韩：假使留在杭州，会不会发展前途更好呢？

尹：这个不可能。因为1953年剧团都要登记落户了，登记就等于定终身了，大家有两种意见，一种意见是待在杭州，杭州是省城，发展大；另外一种意见是，苏滩、苏剧是我们苏州的，不应该脱离苏州，我们为了"复姓归宗"才离开上海去苏州的，要是在杭州落户岂不苏剧不姓苏了。意见一致后，我们就离开了杭州。后来国风昆苏剧团落户杭州，我们"民锋团"就复姓归宗，落户苏州了。

韩：有人说，如果当初民锋苏剧团没离开杭州，说不定《十五贯》就是你们来演了？

尹：呵呵，这只是假设而已。和"民锋"相比较，国风昆苏剧团里唱昆剧的老前辈很多，所以那时候浙江的黄源他们比较看中《十五贯》这个本子，由国风昆苏剧团来演出也是十分自然的。

韩：到了苏州以后，民锋苏剧团的很多年轻演员都改名为"继"字辈了，"继"字辈是不是从那时开始就诞生了？

尹：我们离开杭州一路演出回到苏州，剧团就在苏落户，有了归宿，有了家了。当时在出门演出中来了两位小学员，一个是郎彩云的女儿叫郎嫣玲，另一个就是张蕙芬的内侄女叫张忆青。那时她虚岁只有15（后改名"张继青"），生得端正，不久即给她演《西厢记》中的一个小丫头，她的一段【银绞丝】调唱得蛮入

尹斯明和子尹建民（1947年）

尹斯明在苏剧《李香君》中饰李香君（1951年）

耳,动作做得蛮像样,大家觉得她有天赋,有灵气,将来可能是个人才。果不其然,她后来果真成了著名演员。

中间,苏州领导派了张骉、项星耀两位同志到剧团里来。这是剧团落户后第一次有干部被派到团里来,大家很高兴。时隔不久,剧团在青旸演出时领导上派顾笃璜同志来团,还带来了越剧团的一位编剧徐竹影先生。我们剧团初建,大家的思想基础较差,组织纪律不健全,顾笃璜就组织我们开会学习来提高思想,要我们明确是在搞革命工作,加强集体观念,纠正种种不正确思想,引导我们走上正轨。老顾还给我们讲解"表演艺术理论",使我们在艺术上有所提高。我记得,当时顾笃璜认为青年应该建立"继"字辈,寓"继承苏剧事业"之意。于是给青年改名,丁克罗改名"丁继兰",华静改名"华继韵",张忆青改名"张继青",郎嫣玲改名"郎继凌"。有几位年龄比较大的,他们自愿改"继"字辈,如郭娟娟(郭音之妹)改名"郭继新",朱晓园改名"朱继园",潘月珍改名"潘继正"。丁杰因年岁较长不愿改,便尊重他意见,未按"继"字排辈。庄宝宝改为"庄再春",我因原名"玉琴"缺少男子气,改为"尹斯明"。我们又收了一个学员叫龚慧慧,她母亲是评弹艺人,随母在码头上演出,她喜欢苏剧,就来当演员了,她改名叫"龚继香",因为唱老旦,从朱小香学艺,所以用"龚继香"为名。1954年,我们又新添了3个女学员:一

尹斯明在苏剧《吕布》中饰吕布

尹斯明在苏剧《王十朋》中饰钱载和

个本名叫潘玉琴，改名为"潘继琴"；一个即蒋玉芳的女儿尹曼兰，改名为"尹继芳"；再后还有一个章雪娟，后改名"章继涓"。后还有3个男学员：一个叫朱寿根，后改名为"朱继勇"；一个叫王正南，后改名为"王继南"；一个叫范敬信，后改名"范继信"。其他的"继"字辈们都是后来陆陆续续来的。

韩：那么当时，像尹老师你们这些在团里的长辈是怎样帮助年轻的"继"字辈成长起来的呢？

尹：苏剧前身是苏滩，没有一套表演手法，所以那时候到了苏州以后，顾笃璜请了昆曲的老先生来帮助我们学昆曲，他们认为，没有昆曲打基础，表演是不行的。老先生教那些"继"字辈青年唱、念。我们那时候的确很苦，没有"传"字辈先生。不像上海条件好，都是"传"字辈先生来教，所以上海"传"字辈先生一到苏州来，我们就把他们请过来给青年演员教戏。另外一方面，我们那时候算是"阿姨辈"，我们把年轻一辈带出去，带在身边，一起看我们演出，就这样让他们成长起来。

韩：尹老师，您身上这些"功夫"后来主要传给哪几位徒弟了？

尹：苏昆剧团里没有专门的师徒关系，我曾经也有3位徒弟，"文革"之后也没了。这可能是苏昆剧团的传统，并不是一个老师对应一个徒弟，学生可以请教所有老师。这个要看什么戏，什么戏对应着什么演员。后来由于"继"字辈青年人越来越多，领导上便请了原昆剧全福班的尤彩云老先生（"传"字辈的老师）教青年学习昆曲，因为苏剧是坐唱出身，没有一套表演程式，必须学习昆曲来打基础，加强表演艺术。还有曾长生老先生，请他来团一方面教教青年，另一方面也帮我们管管服装。另外还请了苏州的曲家俞锡侯、吴仲培等老先生给青年们拍曲子。后来领导见缝插针，像"拉夫"一样，只要"传"字辈先生空，就请他们来教青年的戏，连徐凌云老先生也不例外，俞振飞先生也常来指教。我们边演苏剧边向老一辈学习，并从实践演出中学习锻炼，用这种方式培养出了好多人才。

韩：当年的剧团，出门演出是家常便饭，别人说过，那时剧团演出经营还是非常艰苦的。

尹：非常苦，但是我们都能扛过去。有一次到盛泽去演出，在途中船上我感冒发热了，蒋玉芳却发胃病，疼痛得很。在盛泽上演的剧目《玉堂

春》是蒋玉芳的戏,又是要开日场的,怎么办?"救场如救火",我虽有38度高烧在身,但总比她胃痛能熬,于是我自告奋勇代她上台,可是王金龙的台词我一句也不会,怎么办?华继韵也自告奋勇地拿着剧本在桌子底下提台词,提一句唱一句,我就大胆化妆上戏,一场"关皇庙"在紧张之中总算对付过来了。中间有两场戏休息。下来"三堂会审"要上场了,我把水纱网巾扎好,纱帽带好,服装穿好,身上加重了负担,5月份天气已热了,加上紧张,人已混混沌沌,还未出场我已晕倒在后台口了,只能退票停演。马上住进医院,两天下来总算高烧退了,但出院时医疗费用还得我自己付,因为剧团穷,哪怕我为公而病倒也只能自己负担医药费,真是"不堪回首话当年"了。

韩:这么苦的日子里您都关照着大家。您对张继青有什么记忆吗?

尹:那时候,我们觉得剧种要兴旺靠一个剧团是不行的,要多发展点剧团,所以领导上早在培养人才,酝酿着分团。华东会演结束,我们团里的青年已能挑班演出,所以决定分两个队。民锋苏剧团一队、二队,我们老一辈的就算一队,也称"阿姨队"。二队青年为主,有丁继兰、张继青、丁杰、华继韵等,丁杰做队长。

记得我们是在一个叫洱陵的小码头上分的队,一队去镇江、扬州等地演出,二队去宜兴、张渚等地演出。寒冬腊月,我们到扬州时天气已很冷,业务当然不会好。到了镇江鹅毛片片,大雪纷飞,一夜过后积雪盈尺,当然无法开演,只能在宿舍里"孵豆芽"。二队同样被大雪封地围困在张渚,所以有人来向一队要求救援。我带了五角钱给张继青,她年纪还小,给她买点点心吃。这本是些小事,早已不在心上,不想张继青却牢记在心。1972年张继青从南京调回到苏州后,事隔多少年了,还提及当年围困张渚时带给她的5角钱,这使我很惊讶。1994年秋,她竟又提起围困张渚时带给她的5角钱,我说:这区区之数,这些年了你怎么还记在心上,真叫我不好意思。她现在已成为全国昆剧界的著名演员了,可碰到我们老一辈与同一辈时都很尊敬和亲热。

韩:善于感恩,这是一种美德。一个好演员戏品和人品都应该是优秀的。您的儿子又是怎么和您加入同一个剧团的呢?

尹:1959年和1960年可以说是剧团人员大调动的两年。就是为了要建

立"承"字辈，这两年前后招收了几十名学员。熊天祥、尹建民是1959年3月份最早进团的两位学员。尹建民是我的儿子。我的初衷并不是让他当演员，我不让他来接我的班，因为实在太苦了。可他大概有遗传因子吧，与我幼时一样，爱看戏，并喜欢唱戏。那时上海的姐姐来信告诉我，说儿子瞒着我已考取上海王少楼的新民京剧团了。我想：如果去唱京剧，还是来自己的剧团吧。就这样1959年3月份尹建民就进团了，他是"承"字辈中的"二师兄"。

韩：您在"文革"中也受了很多苦，但是您不改初衷，继续坚持苏剧艺术的探索，真的是特别执着。

尹：我们生不逢时，苏昆剧团欣欣向荣的时候"文革"开始了，"造反派"把江苏省苏昆剧团的牌子砸掉，挂上了"红色文工团"的牌子，舞台、练功场他们派了别的用场。原苏昆的人员下放的下放，下厂的下厂，成了"废物"了！我与老伴两人只能去人地生疏、举目无亲的苏北农村搞"革命"。

1972年形势稍有好转，我们留下的"继""承"字辈的演员都转入京剧团，所以他们向上面要求先恢复苏剧，上面同意了，因为人员很少，只能先成立一个苏剧组。于是柳继雁、尹继梅、凌继勤等几位就把山东省京剧团张春秋演出的《红嫂》移植为苏剧本。当时我正好在苏州，凌继勤来与我商量，要我担承《红嫂》的唱腔设计。苏剧得以恢复，这是梦寐以求的事情，我当然愿意尽力而为，便欣然应允了。演员在演唱排练时，被周玉泉、徐云志两位老先生听见了，他俩很高兴地跑来对我说："多好听的曲调啊！多少时没有听见了，真是心旷神怡！"

1976年的10月"四人帮"被粉碎了，我真是太高兴了！1977年省里下了大命令，把南京下放到苏州的张继青等苏昆剧团人员全部调回南京，改为江苏省昆剧院。把原来苏州苏昆的人员留下，改为江苏省苏剧团，并招考了王芳、陶红珍、杨晓勇等一批青年学员，那就是后来的"弘"字辈。1979年，在大好形势下，下放苏北农村的、下放工厂的、调到别单位的人员陆续被调回了剧团。我也被正式上调回团，心情真是难以形容。演出重任当然不再由我们承担，有"继""承"字辈了，后继还有新招收的青年学员。我们老的呢，承担曲调改革工作了。

1980年、1981年我们办了两次苏剧业余学习班，由华继韵、尹建民、俞凤琴与我四人负责教导。1981年文联恢复了，"文革"后的第一届"戏剧家协会"，张剑铭（小盖叫天）当选为主席，滑稽剧团的方笑笑、群众艺术馆馆长程胤还有我三人当选为副主席。1981年我还参加了民主促进会。先后加入了省、市剧协。后来文联成立了艺术指导委员会，我也有幸被聘为艺指委会员，还加入了老文艺工作者协会。

韩：从中华人民共和国成立前到50、60年代，苏州人不知道昆剧，只知道苏剧，而现在昆剧成为一种流行了，很多人知道昆剧，却不知道苏剧了。

尹：前些年，苏剧演员和锡剧演员一起排了几个苏剧，尹建民一辈的"承"字辈排了个大戏《狸猫换太子》，还有《快嘴李翠莲》等几个折子戏，在开明大戏院演出，效果非常好。甚至有人在门口等退票，有些老观众看到苏剧重演非常激动。这证明苏剧还是有观众的。后来我们剧团排了《柳如是》，王芳演的。我觉得演得也蛮好，气质很好。但我一直着急的是，苏剧要加快传承的脚步，艺术的东西不是一日两日的，要历久见成效的，我希望能和大家一起努力将苏剧振兴起来。

韩：您对于苏昆继续往下走有什么希望？

尹：我心里真是爱我们剧团啊。这个团，我是最早的创始人之一。为了爱祖国、爱苏剧，我放弃了香港优越的生活，做出了很大牺牲。但是，我明白一个事业的成功绝非少数人之功，想当年民锋苏剧团初建时除了我们四人外，还有吴兰英、李丹翁、朱筱峰等很多老同志，还有最早的青年演员丁继兰、张继青、丁杰等，我们克服种种困难，艰苦创业，全靠自己的努力钻研、领导与专家的帮助，才能立足于舞台。后来党来领导了，才成为国家省剧团，发展培养了好些青年演员。现在剧团有了新生力量，看到他们生龙活虎的演出，真是"后生可畏"，我们见了很高兴，苏昆事业后继有人了。现在的条件不论哪方面比起老一辈当年创业时真有天壤之别！希望现在的苏州昆剧院不但要继承昆剧艺术，还要继承老一辈艰苦朴素的创业精神，珍惜这来之不易的大好时光。让我们的苏昆怒放出更多的"兰花""梅花"来，把苏昆事业代代相传，发扬光大！

韩：感谢您接受我们的采访。

邹家源：我为苏昆"跑龙套"

时间：2016年8月18日
地点：苏州日报社
访问人：韩光浩
记录：丁云

邹家源，曾担任苏昆剧团副团长，为剧团的行政管理、财务会计、后勤保障出谋划策，尤其在对外联络、剧场经营等方面付出了诸多心血。

韩光浩（以下简称韩）：您曾经和我谈过苏昆往事，让人记忆深刻。

邹家源（以下简称邹）：时光飞逝，今年我已经87岁了。想当年，苏昆建团时，派去了四个干部，我是其中之一。建团之前，正好是江、浙、沪昆剧观摩大会。我当时在昆剧大会办公室，会演是在新艺剧场，我们在新苏饭店租了个办公室，就在新苏剧场斜对面，比较方便。所以，从那时起我就接触了俞振飞、徐凌云，昆剧和我渊源颇深。

韩：您是什么时候去苏昆的呢？

邹：说来话长。中华人民共和国成立前我跟顾笃璜是在一起的。地下党原来的戏剧组织叫"演艺研究社"，我是在1948年参加的。那时，正好我的高一班同学跟顾笃璜是一届的，所以有了接触。我觉得那个单位蛮有正义感的，而且演出的都是进步的东西，我那时候感兴趣，就参加进去了。

顾笃璜叫我搞业余工作，说：你慢慢进来，把各个学校的文艺活动都开展起来。那时就认识了凡一、钱璎这些同志。后来文联文工团成立，我就到了文联。所以我一直在文艺圈。1951年下半年到常熟去集训，一共有

8个文工团，集训下来变成了3个文工团，我在苏州文工团。一到苏州正好搞"三反"，凡一把我从文工团借出来，派我到什么地方去呢？进了新艺剧场，所以后来我才会参与昆剧观摩大会的工作。

韩：将你派到苏昆，是看中了您在文化行业中的人脉吧？

邹：对。我们文工团转业出去的，有很多人都转到各地的文化处、剧场、剧团，我一去大家都熟悉，在常熟待了半年的集训嘛，张三李四都认识。1956年10月份，我和顾笃璜、吕灼华还有乔凤岐一起去的南京。去南京时，我记得也只是顾笃璜来通知我。我的绰号叫"阿扁"，因为我的头是扁的，他就不叫我邹家源，叫我"阿扁"。"阿扁啊，后天要一起到南京去。"我说，"什么事？""苏剧团改成苏昆剧团了，你跟我一道去。"就这样简单。实际上后来得知，领导是有远见的。叫顾笃璜去挂帅，叫我去搞行政工作，乔凤岐搞音乐，吕灼华呢，要培养她做编剧，这样4个人带着苏剧团到南京。我们住在省扬剧团的宿舍里，在那时候建立了苏昆剧团。

韩：那时候苏昆剧团是什么状况？

邹：苏昆剧团开始叫民锋苏剧团，民锋苏剧团在新艺剧场演出也是我们去联系来的。苏剧一看蛮亲切的感觉，但刚刚从坐唱形式"立"起来，还不够成熟。但从那时候开始，苏州领导蛮有气魄的，先把原来文联戏部改成顾笃璜挂帅，他是组长，副组长是潘伯英，顾笃璜就进驻苏剧团，他们演出的戏，都做过加工的，那时候就讲"斯坦尼体系"了。

开始的时候，苏剧团老人都不懂：什么叫"斯坦尼体系"？叫我们动作怎么改就怎么改呗。那时张鬻、钱江、项星耀、潘伯鹰全部参加到苏剧团里去了。钱江、张鬻排戏，项星耀、潘伯英写剧本，重点是要把苏剧搞起来。所以我觉得对苏剧当时的发展，苏州是有一盘棋的。与此同时，在1955年的时候，苏剧团吸收了10个"继"字辈，俗称"十个头"。当时苏剧团的地点是在蒲林巷，10个"继"字辈住在那里，早上跑到大光明苏州电影院的对面，在地板房里练功。那时，地方影剧院的总管办就在那个地方，我就知道了原来他们在搞昆剧。苏剧团请来著名曲家宋选之、宋衡之、俞锡侯、吴仲培、汪双全和京剧名家王瑶琴、夏良民来教他们；还请"传"字辈的老师曾长生先生来教戏；并请来沪上著名昆剧

名票、昆剧表演艺术家徐凌云来苏州教戏；徐先生又请来俞振飞。演员们都是既学苏又学昆，苏、昆剧两门抱。

韩：那时候省市领导对苏昆剧团都很重视。

邹：的确重视。但是当年浙江国风昆苏剧团走在我们前头，周传瑛、王传淞把《十五贯》拿到北京去演出，周总理说"一出戏救活一个剧种"。江苏是急起直追，想振兴昆剧的思路其实已经伏笔在苏剧团里了。省里的那些局长是我原来工作时就接触认识的，后来他们跟我的关系也相处得蛮好的。当时明确的是，苏昆属于苏州市代管，经济上要自供自足。但是，我掌握了一个规律，到过年前就要到省文化局去争取点钱。对于昆剧，文化局手里如果有钱，肯定要支持的。现在想来，我还是很感动的。

韩：当年您人脉广的优势肯定让苏昆得到了更多的演出空间。

邹：我们主要带团在沪宁线一带演出。但是，带来带去，有几个地方是非去不可的。一个是宜兴。我们有句俗语，没有钞票就赶快到宜兴去，兜一圈，钞票就来了。因为宜兴原来有一批文人，俗称"揩鼻头"（指读书人。"揩"吴方言读成"kan"，指戏里读书人表演得意扬扬时的常用动作——"哼哼"一声，并撩起食指在鼻头下人中上"kan"一下）。农民不懂戏，曲调还可听听，意思却不懂；但是那些"揩鼻头"先生觉得哪个剧团好，哪个剧种好，他们就跟风。我们先到县城，宜兴县城文教局局长姓吴，也是一个文化人。他觉得我们剧团有前途，演出、剧本、唱词都蛮好，所以后来发展到宜兴每个有剧场的地方我们全部跑到了。后来三年困难时期没有吃的，经济紧了，我们就到宜兴去，他们对我们相当优待的。有一次，年初去演出，我们大年夜到的，年夜饭的东西老早厨房间就给我们摆上了。

韩：不单要下去演出，那时苏昆剧团对内对外演出任务都是挺繁重的。

邹：对，那时特别忙，外宾到南京，我们去南京，要到苏州来了，再赶到苏州，这样演出，吃不消。有时候一天之中要来回。哎，太紧张。外事办去了在火车站等，接了到团里拿服装，拿了直接到南林饭店。所以南林饭店餐厅的那些人说你们的戏我们也会唱了。

韩：邹老师，您在苏昆剧团工作了多少年？

邹：前前后后18年多。我是两进两出。第一次离开苏昆，是1964年，

一直到"文化大革命"后期，江苏省京剧二团下放苏州我才回来。其实"文化大革命"时为了保护昆剧，才将省团改成江苏省京剧二团，改唱京剧。当时省文化厅一位副厅长到苏州来开座谈会，问苏州还有多少人可以集中起来。座谈会上就提到我，要我回苏昆。后来，一直到地市合并，我又离开苏昆，叫我到地区京剧团。之后我还去了艺校，一直到退休，那是1991年4月份。

韩：在苏昆待的十几年里，您觉得苏昆发展得怎样？有没有什么好的传统呢？

邹：发展是有起落的，但是我觉得苏昆当时有个优点，就是取众之长，各个剧种都要学，就算京剧里的名演员，都请进来。包括舞蹈专家吴晓邦，也请他来。京剧名家也不少，比如王瑶琴，到南京建团时就把她请过来了。还有"南派"武生刘五立，他走边漂亮，尹建明、熊天祥都学习到了他的东西。还有刘正义，唱鸡毛生的，尹建明也学。还有武生李宝荣，号称"草上飞"，翻筋斗相当飘，十分漂亮，也被请到我们这边来指点上课。还有施雍容，王芳的启蒙老师，王芳脚底下的功夫就是施老师的功劳。其他还有徐凌云的儿子、孙子也亲自来教过。徐凌云的长子叫徐子权，他创作了《活捉罗根元》，昆剧第一出现代戏。还有徐韶九和徐子权的儿子徐希伯，唱花脸的。他们全家都是昆剧的业余票友，当时剧团也都请他们来教戏，取众之长。

韩：刚刚开始几年，大家排戏、学戏的积极性应该是相当高的。

邹：是，最多的时候我们发展到360多个人，一套班子、两块牌子，一块是"江苏省苏昆剧团"，一块是"苏州市戏曲演出团"。这样戏曲演出团就任何剧种的优点都可以吸收了。剧团组织了3个演出队，一是以苏剧前辈蒋玉芳、庄再春、尹斯明、朱容为主并带上学员的"阿姨队"，再是"继""承"字辈分成两个"青年队"。一个队演出，另外一个队排戏，日夜场轮流演出。演员演出机会很多，几乎人人有戏学、有戏演，真正是出戏出人才的最佳时期。1964年吧，剧团靠辛勤演出没有要国家一分钱。大家的日子过得还蛮滋润的呢。

韩：这真是段难忘的时光，听说苏州还做了一个大胆的举措——将新艺剧场划给苏昆剧团管理。

邹：是的，因为激发了积极性，所以演出时新艺剧场常常客满。特别是演出连台本戏苏剧《狸猫换太子》时更是一票难求。当时著名越剧表演艺术家尹桂芳在开明演出，苏剧观众都没有受到影响。就连外国友人也经常来看苏剧。我想起了一件有趣的事情：有一回，一位法国的歌唱家到新艺来看戏，她特别胖，是侧着身子慢慢地很艰难地挤入座位的。那时候剧场里的观众有边看戏边嗑瓜子的坏习惯，满场子嗑瓜子声，瓜子壳随地一丢。她很反感地问：为什么这样？交际处的一位翻译急中生智地说：今年南瓜大丰收，所以为庆祝，大家都吃瓜子，一起看戏，是一种风俗节庆。总算打了一个圆场，现在想来蛮有趣的。

韩：那时，苏州对昆剧是有很多扶持举措的吧？

邹：当时苏州领导非常关心昆剧。王人山，当时的苏州市委书记，在三年困难时期间跑到团里来看伙食，食堂不认识他，要轰他出去。其实他是关心我们，看看昆剧演员吃点什么菜，营养够不够。当时，苏昆剧团是有特殊待遇的，主要演员都有烟票、副食品票的。不单关心伙食，当时苏州领导有远见，善于培养人才，特别是在编导上花力量。第一个毫无疑问的是吕灼华，顾笃璜的爱人，确实她写了不少好剧本。褚铭也是那时候调过来的。还有董淼，他后来留在南京。还有沈晓春。这一批剧作家曾经都是作为编剧人才培养的。

另外一方面，苏昆有苏昆的优良传统——艰苦朴素。在50年代，剧团每年春节都下乡，我亲自带队，不论是老演员还是年纪轻的，都睡地铺。有时候房子里窗也没有的，或者有窗没有明瓦的，都照样住。大冬天，冰冻三尺我们都下去，一个行李铺盖，演出的东西都是自己搬运。

最典型的是在武汉。武汉方面听到江苏省苏昆剧团来演出，蛮重视的。他们的市领导以及武汉市汉剧团的主要演员看到我们火车上下来时都举着个铺盖，都呆了。我很灵活，知道他们感到奇怪，便解释说：我们这是强调艰苦朴素的优良传统作风。市领导很感动，对武汉的剧团领导说："你们看看你们出去演出是怎么样的，人家省团都是自己扛铺盖的。"不料，我们苏昆就此轰动了起来。但事实也是这样，我们都是自己带随身行李，这样费用就省了。每场演出，汉剧团陈伯华总到后台来看尹继梅。陈伯华是汉剧的名花旦。剧场经理感到很奇怪，凡是尹继梅有戏，她总归天

天来，看尹继梅化妆，看她出场，看她下场。尹继梅倒不好意思，陈伯华说：没关系的，我来向你学习的，你们表演细腻，化妆也有一套。后来我们到武昌去，她还跟到武昌。

此外，苏昆的特长是见缝插针地学昆剧。开头十几个"继"字辈在苏州培训时，苏州有两个名票，宋衡之、宋选之，剧团就请他们来教，教我们唱的是俞锡侯。还有一次是1960年，剧团到昆山演出，我们提前半个月去，剧场帮助我们把蚕种场借下来，冷天么不养蚕宝宝，我们就睡在里面。俞振飞、徐凌云和戏校里的"传"字辈，都赶来教戏。老师们都很辛苦，但觉得那些演员都蛮诚心，学得也蛮认真。他们觉得是为了我们自己昆剧传种，也蛮高兴。因为这种特长，所以我们"继"字辈真正学到了点东西。

韩：是啊，这种精神真是蛮宝贵的。

邹：还有，对"传"字辈，我们也是非常诚恳地请他们来教戏。一次，我们请到两个"传"字辈。一个是郑传鉴，唱老生的；一个是倪传钺，也是老生。他们对顾笃璜说：老顾啊，你让我教的那出戏我也没学过，看了曲谱，我唱是会唱的，你要叫我们教么，我们只能自己捏，依照我们的经验捏。顾笃璜说，我就是要你们捏。你们认为要这样表演的，你们就这么教。那两位老师住的时间比较长，最长的是倪传钺，后来身体不好了才回上海去。而沈传芷也是我们请来的。他的女儿在苏州，我专门将她放到剧场里去工作，沈传芷看了很感动，也来教戏。当然，其他人对"传"字辈也同样做了很多工作，这样的"请进来"让我们得到了很多教益。其实老先生都是吃面子，吃交情：你邹团长来请我，我总归要来的。像郑传鉴老师，他喜欢吃老酒，你要帮他安排好黄酒。应该说，我们用心对每一位前来教戏的老师。比如俞振飞先生吧，"文化大革命"时，他睡的三层洋房漏雨，下雨他睡在底层，撑了阳伞睡觉。正好上海市委书记彭冲的秘书是我的同学，我写了信给他反映这个问题。彭冲有一次在会议上接见俞振飞，说了这个事，后来给他换了房子。所以俞振飞跟我感情好得不得了，他的书信中有很多地方提到我。危难之中互相帮助，这也是苏昆精神。

韩：我记得"文化大革命"后，您还有一次单飞威尼斯为苏昆海外

1982年，邹家源（右二）在威尼斯剧场留影

"跑龙套"的经历。

邹：对，你说走出国门，我们老早出去了。我记得是1980年还是1981年，苏州与威尼斯结成友好城市，大家都是"水城"。庆祝结成友好城市一周年的时候，意大利威尼斯邀请苏州艺术团到威尼斯去演出。这笔费用都属于威尼斯出的。但是他们就提出：你们能不能派一个特使？意思是技术人员来看看我们的演出场地、设备，有些东西能否不带，在当地做，运费减少点，而且最好只去一个人。当时局里就动了我的脑筋："阿扁可以的，京剧、昆剧都可以，而且评弹也懂，叫他去。"领导把我叫到局里说：你别怕。叫你一个人过洋去。我英语不行，等于"洋泾浜"，但是领导看得中我，我也只能硬着头皮去。我一个人到威尼斯，从苏州局里到上海，上海再到北京，北京坐飞机到巴黎，巴黎再转机，好不容易跌跌撞撞到了威尼斯。到达的第二天我就赶到剧场考察。剧场叫凤凰剧场，我带着传统三桌六椅的图纸，让他们帮我们就在当地去做。但是火药难弄了，火药是《李慧娘》舞台的基本道具。威尼斯人说，我们会做的，你放心，我们做给你看。他们喊了一个做效果的人来，不到半小时，这个药粉、那

个药粉拼起来，再加点减点，火药一点，水平蛮高。完成任务后我就回来了。第二次带了团去，一共花了34天。当时的团长是苏州市委宣传部部长董昌达，第一副团长是钱璎。我是当时演出团的第一秘书。去了哪些地方呢？威尼斯、佛罗伦萨、那不勒斯、罗马4个点。在威尼斯演出时，我们还打了字幕。他们观众提出不要打，打字幕影响了视线，分散了对舞台上艺术表演的关注。确实是文艺复兴地区，欣赏水平高。夜场兴到什么程度？《李慧娘》谢幕9次，张继青的《痴梦》谢幕11次，那个轰动不得了。不仅是威尼斯的人来看，外地有些生意人全家人和朋友一起开了车子买了票来看，这是一个盛况。还有一个盛况，日场是给高中生来看的，高中生也是不要看字幕的，他们说我们完全看得懂。这些高中生讲出来，经过翻译，《痴梦》什么意思，《李慧娘》什么意思，他们讲得都对。所以现在我们的《牡丹亭》做出来到大学去演也不稀奇，他们高中生都看得懂，而且提出别打幻灯字幕，听了演员的曲调，看了演员的表演，他们就知道昆剧的情节和内容。

韩：这段记忆的确很鲜活，后来在国内，除了武汉、宜兴，还有什么地方苏昆特别受欢迎的？

邹：我们也到南昌去，但业务不灵。实际我们的昆曲跟江西的赣剧是有点接近的，但是他们看不懂，生意不灵。我们就缩短演期，去找地方。到什么地方去？我们调查后，决定到江西的新余。新余市是个新兴城市，大部分都是上海人下去的。我们到新余演8天，正式演出时，场场客满。上海的同志在上海讲小苏州，到了那里他们不喊苏州了，而是觉得家乡来人了！昆剧是上海人眼中的家乡戏，所以8天里场场客满。

韩：艰苦奋斗，善于动脑，是苏昆人一贯的精神面貌。

邹：我觉得现在苏昆不简单。但是虽然时代不同了，苏昆人一定不能娇气，你从老一辈的尹继梅、柳继雁的神态和装扮也看得出来，是不一样的。现在这些年轻的演员都是艺校培养出来的，需要传承好苏昆的艰苦奋斗的精神。说到优良传统，还有一个。我排了一排，苏昆剧团历年来去的干部蛮多的，大概有十三四个。那时候局里有到剧场的经理，是要叫他放下架子到剧团去的，为什么？让你去跟剧团跑跑看，剧场里对外面剧团态度要不要好一点？这个是钱璎的主张，是为了让他们有切身体会：剧场里

接待外地的剧团，态度安排要不要有所改变？对人家要不要热情点？人家剧场里对你冷淡，你不开心，那么你对人家冷淡呢？这样一个换位思考，也应当是我们苏昆的精神。

韩：苏昆演员里有没有人在您记忆里特别深刻的？

邹：有，就是现在冒尖的几个，这就证明艺术的确要靠艰苦锤炼。除了现在的这些台柱子以外，我觉得苏昆当时有两个人最最不简单，没经过传统的培训演戏却演得特别好。一个是易枫，戏曲博物馆易小珠的父亲。不管大角色、小角色，都是认认真真。那时候一直怀疑他历史上有问题，实际上没问题。还有一个是傅剑平，是装置组的，演《快嘴李翠莲》里的一个角色演得活灵活现。怎么演出来的呢？就是看，一招一式学，学好了还用心创造。这两个人特别认真。从他们身上，我觉得昆剧是没有什么主角、配角之分的。任何角色都是主角，不能马马虎虎，要确实做到一丝不苟。另外，作为一个团体，苏昆能够走到今天，不容易。苏昆一开始的团部是在蒲林巷，庙堂巷也去过，艺圃里时间最长，再往后皇宫（万寿宫），万寿宫出来就到校场桥路了。现在不得了了，这些年里日新月异。剧场这么漂亮，地下的苏昆空间也大得不得了，演员都是汽车进出。以前我们连自行车都没有，公交车上下班。但是，我觉得，一个剧团有没有前途，也要看团风是不是有正气。这个比较要紧，我心里觉得最了不起的是徐坤荣，他临终前还说了一句话："我最放不下的就是昆曲。"我听了真的感动。

韩：感谢您接受我们的采访。

张继青：春心无处不飞悬

时间：2016年10月20日
地点：江苏演艺集团会议室
访问人：韩光浩
记录：丁云

张继青，"继"字辈。国家一级演员。1938年生，工闺门旦。1952年参加苏州民锋苏剧团。1956年入苏州市苏剧团。后任江苏省苏昆剧团演员，江苏昆剧院副院长、名誉院长，中国剧协第三、第四届理事。其先学苏剧，后得全福班老艺人尤彩云、曾长生的教授。1958年后，专工昆剧，又得到沈传芷、姚传芗、俞锡侯等名家的指点。她戏路宽广，正旦、五旦、六旦均佳。1984年获第一届中国戏剧梅花奖。她的表演含蓄蕴藉，唱腔刚柔相济、韵味隽永，吐字归音圆润可赏。其所扮演的一系列人物形象，都受到了广泛的好评。其中尤以"三梦"——《痴梦》《惊梦》《寻梦》著名。

韩光浩（以下简称韩）：张老师，苏昆是您舞台生涯的重要出发点，您和苏昆感情很深。

张继青（以下简称张）：是的，我一直认为苏州是我的娘家。我从小成长在苏州，这块土地培养了我，给了我大量的滋养。不管任何方面，我的成长都与苏州分不开。虽然我在1959年的时候从苏州文衙弄离开到南京，但是我的心一直和苏州、和苏昆在一起。

韩：您是什么时候进入苏昆的呢？

张：我自小生长在一个苏滩艺人的家庭，幼时随祖父、母亲、姑母长期漂泊在苏杭一带，串村过镇地在茶楼酒馆说唱演出。1952年，我的祖父、苏剧演员张是吾去世。我祖母带着我投亲靠友。为了能吃饱饭，1952年7月，祖母送我去了大姑母所在的民锋苏剧团。我忘不了，那是一个夏天的傍晚，当我走进无锡华宫戏院后台的时候，舞台上正在演《李香君》，后来我正式成了民锋苏剧团的一名学员。之后的1953年，民锋苏剧团落户苏州，更名为苏州市民锋苏剧团。1956年，变为江苏省苏昆剧团。从我踏进苏昆的前身"民锋"算起，至今已整整64个年头了。

韩：您是戏曲世家，应该是很有天分的吧？

张：其实我学戏的条件并不好，直至如今，有些老同志还开玩笑说：张继青，按现在的要求，你来考昆剧院当学员一定不会被录取，有名望的老师也绝不会收你为徒。那是因为你有"三小"：文化只有初小；眼睛生得太小；嗓音不宽厚，声带天生窄小。回想这近30年的从艺之路，我取得的每一点成绩，都得益于在实践的过程中取长补短，成年累月、老老实实地付出艰苦的劳动。除此之外，恐怕没有什么捷径可走。

韩：1953年，您和民锋苏剧团到苏州以后，剧团是一个什么样的情况？

张：当时，苏剧群众基础比较好，是江、浙、沪流行的地方剧种，昆剧看的人不多，苏剧看的人多。苏州以前有个新艺剧场，就在观前小公园的斜对面，我们就在新艺剧场里面表演。因为苏剧只有唱腔，传统程式化的东西不多，不像昆曲底蕴那么厚。后来苏剧那些老艺人也学一点昆曲来打基础，弄一点身段来充实它。往往他们苏剧老艺人排大戏，比如排一出《牛郎织女》，就请昆曲老师来做技导，帮他们排一点身段。因为白天要演出，晚上演完戏以后，就在舞台上排戏，有的时候就排通宵，演员在舞台上排戏，中间放一个桌子，老师边喝酒边和他们聊聊讲讲排排，那么一出戏也捏好了。

1954年的时候，我们经常走码头，在宜兴一带，白天演出。当时就是前面加一点昆曲，中间演苏剧，这样大家就要看了，还有就是前面演苏剧，最后来一出《游园》啊、《奇双会》啊。我们当时演出完以后都是坐船，不是那种机器船，而是那种手摇船，有时候租不起船就坐运输货物的

1986年，张继青在法国接受市长颁发的荣誉证书

船，运石灰的或者运砖头的，它卸了货以后，晚上就运我们。晚上上船第二天天亮就到了另外一个码头了。那种演出的东西都要自己担，当天可能不演出，但第二天肯定要演出了，很艰苦。我们就是在这样的环境下慢慢成长到现在。所以我们对现在很珍惜。

韩：当时您进入剧团后，是谁教您的，您的开蒙戏是什么？

张：在剧团帮忙之余，我先学苏剧后学昆剧，苏剧著名演员华和笙是我苏剧唱念的启蒙老师。1953年3月，剧团在杭州排演《鸳鸯剑》。我第一次被安排有四句唱词的角色，扮演一个跟着父亲逃难的小丫头。当时，有人在飞马牌香烟外盒的纸片上写了唱词："随便哪里不肯去，情愿饿死在家里"，交给了我，那是我第一次上台。

我昆剧的开蒙老师是尤彩云和曾长生两位老先生，他们都是全福班后期的旦角。曾长生在中华人民共和国成立以后蛮困难的，他就在带城桥摆咸鱼摊。顾笃璜先生就把他们都吸收过来，来教我们。曾长生老先生他自己也是演员出身，但是他管昆曲的穿戴，什么戏穿什么衣服、什么颜色，什么戏用什么道具、用什么东西，他完全清清楚楚的。

尤彩云先生戴着一副玻璃眼镜，圆的，长长的胡须，70几岁。我昆剧的开蒙戏《游园》就是尤老师教的。那时尤彩云老师虽已70多岁高龄，满头白发了，但他还是精神抖擞，投足举手、一招一式地细心教导我。那时他跟着苏州民锋苏剧团跑码头，上午在剧场宿舍内拍唱，下午两点后在舞台上踏戏。当时由于我文化基础差，对曲词不理解，只是与师姐丁继兰

（演柳梦梅）在台上依样画葫芦。跟着老师转了两个码头，才勉强地学了下来。我自己却觉得不像杜丽娘倒有些像《闹学》里的小春香：主要是对曲词不理解，很多字都不认识，有些学不下去，仿佛真唱起《闹学》来了，我只得对尤老师做鬼脸，引得他哈哈大笑。但尤老师总是不厌其烦地给我讲解。记得去宜兴张渚演出途中，他坐在大篷船的后舱口拉住我的手谆谆地教导说："一折《游园》学了两个多月了，脚下还那样乱，那样零碎，你要知道脚底下碎、乱，上下身都不合，身段做得再花哨，也难看。台步要多练。圆场要多走。只要脚底下瓷实了，教你的身段就不会走样。"老师对我们这些小家伙十分关爱，早上拍曲时，不唱错、不脱板就有油条奖励。我就这样唱着【皂罗袍】，喝着老师的热红茶，吃一口香喷喷的热油条，在尤彩云老师的引导下踏进了昆曲的天地。

韩：那时候，苏州领导对民锋苏剧团的关心多吗？是怎么样帮助剧团年轻人传承经典剧目的？

张：1953年10月落户苏州后，苏州领导很重视我们，派了大量干部来支持我们，一开始有顾笃璜老师，后来还有张翥、项星耀等老师。为了帮助我们学艺，苏州领导也为我们花费了不少精力。

顾老有个特点，什么老师好就请什么老师来教，我们没有门户之见。有一次我们学习了汉剧的《柜中缘》，这个以前是汉剧名角陈伯华演的。里面有一段绣针线的表演，而这一段穿针拉线的表演，京剧好得不得了，他就请一个京剧老师来辅导我们。我们是缺什么补什么，这样呢，进程快点，短时间里就能接受，学了马上就要上舞台用起来。

而在排戏之前顾老要给我们分析人物、讲解剧本，同时还要上文化课，上音乐课。早晨要练功，五点多就要起来吊嗓子，吊完嗓子吃一块3分钱的黄松糕再去练功，练完功再吃早饭。夏天吃什么呢？青蒿茶泡一缸，嘴干就去喝，喝了练功出的汗都是黄的。在培养我们生活方面呢，每个演员都要识字，都要经历生活体验，怎么体验呢？男生拿菜篮，女生拿钱，到小菜场去买菜，还要跟着厨师学，从各方面培养我们，所以讲起来真的给了我们一个大课堂。

当年除了和舞蹈大师吴晓邦学习练舞蹈的东西，还记得学习《借扇》这折戏时，为了解决脚底下轻快、控制好上下身的问题，老师还安排我

们学太极拳。当时的拳师是吴门著名老书法家费新我。费老的太极拳打得好，在姑苏颇有声名，那是20世纪50年代中期的事了，但现在想来确有些实效，解决了上下身不合的难题，为塑造各类旦行形象打下了基础。

还有，60年代初，在抢救遗产、挖掘传统折子戏时，常用的学艺方法就是"请进来，派出去"。请进来就是利用上海、浙江两地老师的休假时间，请他们到苏州、南京来教戏；或是将演员分成若干小组，四处寻师学艺，这叫"派出去"。有时也打打游击，这主要是根据老师的空闲时间，甚至老师出差、观摩也截住不放。当时学的很多戏都是硬抢、硬记下来的，有些像北京填鸭吃食一样，是硬塞下去的，学会后，再慢慢自己消化。

韩：您对您的老师们一直怀有深厚的感情，您能和我们谈谈"传"字辈老师们对您的滋养吗？

张： 1960年8月上海戏校放假期间，沈传芷老师来到了位于苏州民治路的苏昆剧团，由徐子权先生指点，顾笃璜先生推荐，我向沈传芷老师首学《烂柯山·痴梦》。在民治路学《痴梦》的日子里，老师正宗的南昆沈氏表演特色充分体现在崔氏非常别致的动作上。一段【渔灯儿】一伸一缩，一收一放，时而朦胧恍惚、扣人心弦，时而扑朔迷离、嬉笑无常……所以，我一直说，我向沈传芷老师学习了崔氏在舞台上的种种戏工；之外，又从堂名出身的曲师甯宗元老师那里学到了崔氏正旦的清工唱法，受益不浅。

1979年的夏天，我又去杭州向姚传芗老师学习《牡丹亭·寻梦》。《寻梦》这折戏此前并不经常出演，因为对演员的要求太高。这一折是演员一个人表演40分钟，全是唱腔，很少念白。功力不到是演不出的，观众们会坐不住。姚老师也是苏州人，1922年入昆剧传习所。姚传芗老师看过我演的《痴梦》，他说：你这个演员不错，有自己的东西。我一去他就问我要学大《寻梦》还是小《寻梦》，大《寻梦》就是整个唱都学，小《寻梦》就学4段曲子，一段【懒画眉】、一段【忒忒令】、一段【嘉庆子】、一段【江儿水】，这么4段。那我想我好不容易来了，我要多学的。一学这出戏，我就知道姚老师身上闺门旦的东西就是平时我缺乏的东西，他的表演很细腻。这出戏学好以后就参加会演，在苏州开明剧场。当时上海昆剧团也是演《牡丹亭》，我们心里有点紧张。上昆剧团一直是老大，我们

想要知道它的情况,可是剧场没法进去。开明以前有个总经理叫石慕萍,是看我们成长起来的,他就让我们偷偷到二楼观众席看,一个我,一个春香,一个导演,我们三个人看他们彩排,看完后,我们心里就定了,有底了。后来会演以后,果然对我们评价比较高。

韩:您和俞振飞大师有过多次合作,您觉得从他那里您主要学到了什么?

张:我和俞老师有过合作,这个不是我演技怎么好,实际上是俞老师在培养青年、提携青年。第一次合作,那时,俞振飞先生刚从香港回内地来,正好南北昆昆剧会演在苏州,我们天天看昆曲,都是好的老师。听到俞振飞老师的唱,就感觉好听得不得了,嗓音也好,表演也好,形象也好。俞振飞先生主动提出要和我们一起演《断桥》。当时有我,还有一个演小青的演员叫章继涓,我们一听要和一个大师去演出,我们很紧张。然而俞老师一点架子都没有。第二天演出,当天要在舞台上排戏,俞老师就跟我们一起排戏。记得有一段戏,白娘子要指许仙那个额头,那你说我怎么敢去指他?他一个老爷爷,形象那么魁梧高大,但他看出我的心思了,便鼓励我要大胆,按照剧情去演出,这一点我印象很深。在大师的指点下,我抛弃了所有杂念,很好地配合了俞老师的演出。后来在南京建立昆剧院,他也到南京来,又与他合作了《奇双会》。在和俞老师合作演出的过程中可以学到好多东西,领悟到好多东西。在舞台上他实际上是在带你,在带青年演员,你能够体会到这个时候要用多少劲,嗓音要唱多么高,这种学习是最好的方法。我还记得俞振飞先生曾热情地在他送我的一

姚继焜、张继青演出
《朱买臣休妻》剧照

本日记本上题词,严格指出:艺术上取得一些成就后,更要加强各方面的素质修养。要提高觉悟,对人物要正确理解,才走得正。否则在艺术上就上不了正路,要想有所突破,就是很难很难的了。

韩:您是怎么理解传承和创新之间的关系的?

张:我一直说,老师给了我两碗饭,一出是沈传芷先生的《痴梦》,另一出是姚传芗先生的《寻梦》。而在其中,我既继承弘扬了"传"字辈老先生一脉相承的正宗、正统的昆曲格调,也融会了自己的创新。所以我教戏时,我会跟学生们讲清楚,哪些内容是前辈教我的,哪些是我自己的感悟,如何领会,由学生们自由选择。我常提醒学生,创新的路上会有反复,不断进步就好了。在创新的同时,不能忘了传统,剧种要保持自己的风格和特色,不能变味。

其实,学传统是为什么?老先生教你这点东西就是要你自己去发挥的。这个发挥不是说我今天把这一段东西全改掉,面目全非,而是学的时候要看老先生好在什么地方,学了他的东西要自己消化。消化以后通过自己的思考,通过舞台上经验的日积月累,经过磨炼,这样再演出就不一样了,这样就有你自己的东西了,每一代演员都是如此。比如我在"三个梦"中,《惊梦》是少女心情萌芽的时候,到《寻梦》她已经做了这个美梦了,梦中的情人已经看到过了,已经体会到了,这个时候就要表现出来,你的唱要带有这种感情。所以我一直告诉学生,第三段【嘉庆子】是主曲,你在唱的时候,表演的时候,一定要感到边上有一个对象,有一个你心目中的人在你边上,因为你是回忆梦中的情景。这样以后,你唱出来的感觉就不一样了,因为你到舞台上不是单纯地唱、单纯地演,你是在演你自己理解的人物。

韩:您的《惊梦》《寻梦》《痴梦》,让您有了"张三梦"之称。我还知道,您在旦行的各个家门里都有精彩作品,您是怎么做到这点的呢?

张:记得当时昆剧界老前辈徐凌云先生对我们说:昆剧各个行当都有它的"五毒戏",如旦行的《思凡》《寻梦》,小生行的《拾画叫画》,老生行的《搜山打车》,丑行的《下山》《活捉》,净行的《嫁妹》《火判》等,各有各的特色。你们要会看,会偷,会用,好的都拿来变成自己的,到那时自己手头就宽裕多了。在不断的学习演出过程中,我自己也尝

到了戏路宽一些的甜头。在20世纪50年代初至中期，团里安排我学演过很多苏剧，如《彩楼配》中温文善良的王宝钏、《茶瓶计》中机灵聪明的丫鬟春红、《狸猫换太子》中受苦受难的李太后、《快嘴李翠莲》中贪财世故的媒婆等，以及后来学演的昆剧传奇本如《渔家乐》的渔家女邬飞霞（刺杀旦即四旦应行）、《义侠记》中的潘金莲（贴旦应行）、《蝴蝶梦》中的田氏（五旦应行）等，这些不同戏路的学习，丰富了我的艺术表现能力。理解了这些不同角色的表演程式，为塑造自己的专行五旦、正旦的角色大有好处。

还有，我记得顾老和我说过：程式的东西你掌握以后，再加上体现，你这个人物就演活了。我自始至终按照这一条。有些话，我们当时听不懂，不能理解，现在老了想想，啊呀，那时顾老就给我们说过，就是到现在还能派用场。我记得在排演中，顾老的一招就是叫我们对台词。比如我们那时在扬州的码头上，排一本《狸猫换太子》，我演李娘娘，柳继雁做的是刘娘娘。其中有一句："那狸猫呢？"就是你换的东西有没有准备好？怎么去换？就这么一句台词，一天要讲几十遍。为什么要不停地讲？因为要讲出阴险但又有娘娘身份的到位语感。等到全部对熟了，神态出来了，语气出来了，站起来走位就有了，不用再重来了。他这个就非常省力，等于教学生速成法。后来，《狸猫换太子》在苏州的新艺剧场连演几十场，而尹桂芳在开明里演戏，票房也比不过我们。我们团里有尹继芳，当时就说，尹桂芳打不过我们尹继芳，后来尹继芳跟尹桂芳两人成了好朋友，也是一段佳话。所以，我的感悟一个就是要多学，艺多不压身；另一个就是要善于体验，旦角各有不同的特点和精彩之处。

韩：您是什么时候去南京的？我记得那时候苏昆剧团总是南京、苏州冲来冲去，招待演出太忙了。

张：1959年，我被正式分到了南京。因为当初苏州培养了这么一批"继"字辈，一共40多人，我先生姚继焜也是"继"字辈的，演老生的。他是学校招来的，初中生。我是随团学的。当时我们13个"继"字辈的演员和部分乐队一起去的南京，也有生活老师、练功老师和我们一起去。柳继雁、尹继梅她们是在苏州，当时也要把柳继雁她们留在南京，但是她们不愿意，因为她们已经结婚有小孩了。留在南京以后，我们又发展了，

留下来这点人是不够的，那时南京戏校培养了一批评弹班、目连戏班的学生，就把这些学生充实过来到我们剧团组成了江苏省苏昆剧团南京团。后来也排了好多戏，我们"继"字辈到南京几年中演出时一般先是唱苏剧，最后唱一支昆曲，因为当时的昆曲人家不大要看的。苏剧跟沪剧一样通俗易懂，就是这样子，后来，再慢慢把昆曲推广出来。

其实，那时候我们暑假期间经常还要回苏州学戏。1961年，我们还一起去上海演出。1982年，我还参加苏州戏曲演出团去意大利演出。我们苏昆的南京团和苏州团就相当于一个父母的两个子女，一个子女在南京养，一个子女在苏州养，但是心都在一起。

韩：苏州团和南京团，都是一条根上出来的。60多年，您在昆剧舞台上经历了热潮，也经历过低谷，你在低谷的时候也痴心不改，令人敬佩。

张：60年来，我们也经历过昆曲的危机，没有人看，只靠演出昆曲养不活剧团。有时演出一个礼拜，苏剧演了6天半，最后半天演昆曲，没有人看也就落幕了。1958年，为了配合世界文化名人关汉卿戏剧创作700周年纪念活动，苏昆剧团按原本演出了关汉卿的剧作《窦娥冤》。我演窦娥，姚继焜扮演窦天章。为了尽量体现元曲的风貌，谱曲者们下了极大的苦功，整套北曲仿佛一气呵成，获得了许多研究戏曲音乐的专家的认可。但《窦娥冤》叫好不叫座，公演时，观众和台上演员的人数差不多。当时剧场的座位是木制的，空的座位多，大家开玩笑说是"木器厂包场"。

20世纪90年代，我和同事们将《窦娥冤》中的《斩娥》一折戏用来配合高中课文教学演出，得到了南京师生的支持。说实在的，700多年前的关汉卿和90年代的青年学生之间是存在一定距离的。同学们两个多小时能坐得下来，也真不容易，尽管有溜号的，有交头接耳的，但事后大家回想起来，不应该责怪他们，因为这些新观众都是第一次看昆曲，甚至不少学生是第一次接触戏曲。

我想起1986年5月访日演出期间，我们曾到松户圣德女子学院和东京昭和女子大学演出了《牡丹亭》和《朱买臣休妻》，女大学生们看得非常入神，非常动情。圣德女子学院演出结束那晚正值倾盆大雨，可很多女大学生眼中噙着泪花，手里打着黑雨伞，拥挤在剧场门前的大巴士旁，要求演员一一签名留念；而昭和女子大学的女大学生们更是戏一散便蜂拥至后

台观看演员卸妆，有的为了杜丽娘的悲惨命运竟失声大哭，到化妆间与演员热烈拥抱。她们都久久陶醉在剧本故事情节中，与戏中主人公的命运产生了强烈的共鸣。这里的年轻观众当然文化层次比较高；可后来我们得知，两个学校为了使学生看好演出，事前都做了不少细致的准备工作，同学们事前都阅读了剧本，汉学教授都进行了细致的讲解，同学们对剧情和表演特色都有了比较充分的了解，并且把它作为艺术作品来欣赏品味，因此她们能较好地接受中国昆剧这一艺术表演形式。那时这也坚定了我的信心，我们只要努力地去争得新一代观众的认可，昆剧就绝不会消亡，而将会越发兴旺。

韩：您说得没错，后来，你参与指导的青春版《牡丹亭》最终走进了海内外大学校园。

张：我记得2001年5月，有600多年历史的昆曲被列入联合国教科文组织公布的首批"人类口述与非物质遗产代表作"名录。2003年，著名作家白先勇请我到苏州担任青春版《牡丹亭》的艺术指导。我跟随剧组到处演出，指导年轻演员。我和姚继焜也走进大学课堂，讲解昆曲的表演艺术。我在课堂上表演杜丽娘，逐个讲解表演动作代表的含义和反映的人物心理。这个工作类似"导游"，我们起一个"导看"作用，告诉他们这个戏好在哪里，看点在哪里，为什么要这样表演，为什么要有这个动作。明白这些，就懂得如何欣赏昆曲了。到了大学里，我感觉和同学们找到了共同语言。昆曲进校园绝对是正确的，现在越来越多的剧团在这样做。

韩："试看看张继青表演《寻梦》一折中的【忒忒令】，一把扇子就扇活了满台的花花草草，这是象征艺术最高的境界，也是昆曲最厉害的地方。"这是白先勇的评价，那您对白先生有什么样的评价？

张：我和白先勇有3次见面。第一次是在南京大学，他托人请我和其他几位艺术家演出。看了之后他在美龄宫设宴，邀请我们过去，白先勇感叹他小的时候在上海看《牡丹亭》，39年后又在南京听到我的《游园惊梦》，这次好像冥冥中提醒他：这个剧是了不得的艺术。 第二次相见，是我到台湾去，白先勇当主持人，给我做了一次访谈。第三次见面是在苏州，2003年。白先勇托人带话，他要排演青春版《牡丹亭》，希望请我去。我当时接到电话连连拒绝，觉得我未必合适。结果他们说：你来了

《长生殿·埋玉》剧照,张继青饰杨贵妃

就知道了。我最终被白先勇打动,决定把我身上的东西毫无保留地传授给年轻演员。其实这个工作很繁重的。不过说实话,多亏了白先生的这一举措,使得昆曲在五年内在苏州乃至国内、国外的影响不断扩大。我还在白先勇的坚持下一口气收下了3个苏州徒弟:苏州昆剧团的沈丰英、顾卫英和陶红珍。

说实在的,打20世纪90年代开始,对年轻一辈演员传艺的工作我是一直在做着的,但都没有像白先生那样考虑得那么全面、深入、细致。白先生打造青春版《牡丹亭》是把对年轻演员的传艺和引导年轻观众欣赏昆剧的工作结合起来构思的,通过排一个戏来培养一批演员,通过一个戏的演出来吸引一批观众。从这样具体、踏实的第一步出发,一步一步走下去,把昆剧的经典之作一个个排出来,并加工提高,演出到位,最后完成整个承传工作——培养出一代演员和一代观众。

韩:在青春版《牡丹亭》中,苏昆的沈丰英实现了她舞台生涯中的很大的转折,您给她主要做了什么指点?

张:我的主要工作是把我的表演、唱念传承给扮演杜丽娘的沈丰英。专家们总结我艺术上的特点主要有两方面:其一是表演上能运用传统的技巧、程式细致地塑造人物;其二是唱念方面比较规范、讲究。对沈丰英我两方面都是倾囊相授。现在"青春版"已经成功演出了近300场,观众已承认了她的唱、做,我也为她高兴。

韩：您的唱腔特别有水磨腔的味道，是南昆的典范。

张：昆曲南昆唱腔应该是我一直坚持的特点。因为，教昆曲唱腔的老师有两类，一类是演员；一类是曲家，清客。有很长一段时间，苏州的很多有名望的曲家，宋氏兄弟、吴仲培、俞锡侯、贝晋眉等老师都曾给我上过课。记得我在苏州艺圃文徵明的旧书馆内荷花池边曾随吴门清曲名票俞锡侯老师拍曲练唱。俞锡侯老师师从俞振飞老师之父俞粟庐老先生，从小学曲，专工南昆旦行，肚内很宽，唱曲造诣极高，尤以小腔、切音、入声字运用见长，与俞振飞老师同称"俞门二虎"。俞老师强调"慢火出细活"，他特别注意气息的运用，同时要求学唱不同类型曲子以加强吐字出声的起伏与清晰度，一天三功，一次20遍，用火柴棒数着唱，不满20根绝不收场。我唱得唇干舌燥，而俞老师抚笛托腔，丝丝入扣，伴着我一遍遍地练习，每到结束时笛管内气水流淌不息。现在看来，这样练唱也许不那么科学，但久而久之，我的嗓音宽厚度增强了，小腔运用自如了，南昆味逐渐有了。当然，一代代再追溯上去，可以追到乾嘉年间的旦角演员金德辉，金派的唱腔风格。所以，我传承的南昆的俞派唱口，也是乾嘉风范，这是我的基本功，也是苏州给我的最珍贵的指引，让我一生受益。

韩：您演戏，常演常新的秘诀是在什么地方？

张：这个倒也不是秘诀，我对什么事都很认真，特别是对我这份工作。还有一个，以前有一个老师给我日记本上写"日日新"，也就是每天做这个事都要有新鲜的东西，都是好像第一天做。老先生有一句话，生的戏要当熟的戏唱，熟的戏要当新戏唱。就是要认真，要小心，你到台上不能有马虎，好像今天又是炒冷饭，又是《痴梦》，我就去背一遍，没有这种感觉，新鲜感。那么人家讲，观众是第一次到剧场来看你的戏的，你不能欺骗观众，也不能欺骗自己。这一点我自己也认为做得还是比较到位的。虽然我《游园》唱了60年，《痴梦》演了近50年，每次演出，我总是要求自己熟戏生演、常演常新。排演前听一遍录音，看一遍录像，几乎成了我的习惯。这种习惯令我温故而知新，起了带着问题和要求进入排演场的作用，使我能协调地与同台演员和伴奏人员投入一次新的艺术创作。台上演员演得舒服，台下观众才能看得舒服。而每一场戏演完总要在脑里过一下，想一想，今天哪些地方演得好，哪些地方演砸了，来一次小总结。

有时自己台上不清楚，下来多问问、多听听大有好处。"当局者迷，旁观者清"，这句老话是很有道理的。

记得60年代初在苏州演出《痴梦》，在掌声中谢过幕后，我到后台卸妆，心里很舒坦，认为今天演出情绪很好，演得很认真。这时有位领导同志走到我身后笑嘻嘻地说："你今天演得不错，不过我有一个意见：你做梦时有时像做梦，有时又不像做梦！"当时被他一说，我感到面孔火辣辣的。为了弄清意见的来由，我第二天就登门请教。这位领导同志指出：崔氏做梦时从桌后移位到台中，这几步路走得太实了，没有做梦的感觉；而等一会走到台口听到衙婆叫"夫人"时，便又侧着耳朵听得悠悠自得，那时又像回到梦境中了。经他一谈，我自己便领悟到，移步时要虚一点，轻一点，手提腰带起步时要有点飘飘然的神态。在后来的演出中，我就注意改进，使梦境中的身段更柔和一些，给人以虚幻感。所以，我觉得，一个演员这一辈子要演好一台戏，除了主观努力外，还有诸多因素要去协调好，即使是唱熟了的折子戏，也丝毫不能放松。

韩：看您舞台上细腻情感的丰富程度真是一种享受，达到非常高的境界了。

张：这个也是几十年熏陶出来的，每次演出，我都要让自己的心静下来，沉到戏里去。演出前，他们都知道我的，待客什么一律不参加，我就让自己投入。如果现在学生学戏，终归基本上我先到排练场，提前15分钟或者半个小时。我演出，比如晚上7点半，我4点半、4点45分一定要从家里出来，稍微吃一点点东西。进入后台以后，我就不大讲话，因为环境、氛围，到了后台叽叽喳喳，脑子就都乱掉了。我一定提前化妆，提前包头，提前穿衣服。穿了衣服，我一定是提前候场，我总要提前5~10分钟。而且我穿了衣服绝对不坐，因为衣服后面都是烫平的，一坐下去就是一个印子。有桌子我就这么靠靠，等开场。我都是这样的，几十年如一日。

韩：这真是可贵的一种精神，我觉得，您触摸到了表演艺术的某种必然规律，使自身的艺术造诣达到了一个巅峰。您能和我们谈一谈这个规律吗？

张：曾经这句话我也跟我的徒弟们讲过，我说我现在不是在学校教学生，一定要每个程式走到位，不要这么死板。你到舞台上就是根据你的人、你的心情、你的环境来做。记得，我有一次看到沈传芷老师，在教王芳一辈的王如丹表演《痴诉点香》，地点是在顾笃璜先生住的朱家园边

张继青在"继"字辈从艺60周年纪念活动中

上。这时候因为老师都七八十岁了,他有的时候心里要做,体态却做不出来。但是你要看他的神态,看他的意思,他都在里面。还有姚传芗老师,他根据每个演员的个性和身体条件,表演起来毫不死板,可以这样,也可以那样,因材施教,但又万变不离其宗,我有很大的体会。我和徒弟们说,你们现在会了《痴梦》再去看沈先生那时候的录像,会得益匪浅。你能看到他的神韵,看到他里面的东西。因为你在学的时候学外表的东西,然后你现在会了,你自己也演过了,再去看他的东西就看出味道了。昆剧是内家拳,需要把握内在的气质和神韵,这是顾老说过的,你把程式的东西和体现的东西要结合。顾老这一句话,虽然只一句,对我启发很大。有些人可能无动于衷,但我听进去了,一直想到现在,我觉得真是一句得益匪浅的话。

韩: 谢谢张老师的宝贵心得,您对苏昆的未来发展有什么希望?

张: 我觉得苏昆是一个非常优秀的团队。下一步,我们的苏昆还要不断强化内在,就是说软件要跟上去,表演艺术的提高、身上的基本功的磨炼都要有。其次,还要有一个内行的领导,由懂艺术的领导帮助剧院规划,演员怎么提高,剧目怎么传承,长期战略和短期效应都要顾及。还有,剧院要多出优秀演员,多出人才。这个要有的放矢地培养,为剧院的长久发展奠定一个扎实的基础。

韩: 感谢您接受我们的采访。

柳继雁：梦绕南昆情常在

时间：2016年10月13日
地点：三元二村
访问人：韩光浩
记录：陶瑾

柳继雁，"继"字辈演员。1935年出生，1955年考入苏州市苏剧团，学习昆剧和苏剧，主工五旦兼正旦，先后得到名家俞锡侯、吴秀松、宋选之、宋衡之、徐凌云、朱传茗、张传芳、沈传芷、姚传香、倪传钺、俞振飞等的悉心教授。她扮相柔媚，嗓音清丽。曾主演昆剧《牡丹亭》《长生殿》《紫钗记》《满床笏》；折子戏《芦林》《断桥》《评雪辨踪》《梳妆跪池》；以及苏剧《寻亲记》《花魁记》《狸猫换太子》《鄢飞霞刺梁》《李香君》《孟姜女》《长缨在手》《金色黄昏》等。

韩光浩（以下简称韩）： 非常高兴能和您聊聊这难忘的60年，您是在什么机缘下走近昆曲的？

柳继雁（以下简称柳）： 说来话长，那是中华人民共和国成立初期，在苏州市第二文化馆领导下，吴趋坊街道成立了文艺宣传队。在文化馆工作的有桑毓喜、周惠林（艺名周继鸣）、陆辰生（后参加滑稽剧团）等，我姐姐巧珍她爱好唱戏，我哥哥会弹琵琶，我们在文化馆就学了很多戏。我与姐姐演出了越剧《楼台会》。姐姐唱毕派梁山伯，我唱戚派祝英台。戏衣由公家出面到石路小荒场去借。为了配合《婚姻法》，我们到街道唱"红太阳，当空照，婚姻法，有保障，自由平等乐逍遥，千年的枷锁已打开，封建礼教

如山倒……"，还唱《妇女翻身歌》。抗美援朝时我们唱"雄赳赳，气昂昂，跨过鸭绿江……"还为动员群众参军演出了《可爱的人》……

1955年，民锋苏剧团已经改名为苏州市苏剧团。苏州市文化处（文化局前身）举办戏曲训练班，明确规定报考的要初中毕业，训练结业后可分配到苏剧团当学员。文化馆就介绍我去报考，我被破格录取了。当时我还是瞒着母亲的——她知道苏滩地位低，评弹地位高；当时高继荣、吴继月等都报考了评弹，但是只有杨乃珍去了评弹团。文化馆的同志对我说，这是国家招收的，是有保障的。所以我考取后蛮开心：就要有正式工作了，多好啊。从此我就和吴继心、吴继月等俗称"十个头"一起开始学艺，那时候苏昆还没有成立，还是民锋苏剧团。

韩：那时候民锋苏剧团已经在苏州登记了，苏州招了你们"十个头"，学习是什么情况？

柳：我们住在北局光裕书场楼上，在大光明电影院排戏，楼上练功，在文化招待所用餐。文化处的姚凯老师夜里住在男生宿舍，来管理我们的生活。那时候剧场都在北局，所以什么剧场有戏我们就去哪看戏。有位京剧家王南政老师对戏曲特别熟悉，一直夜里陪我们看戏，戏开场前，他都会和我们讲戏，"今晚是出什么戏，演的什么内容，演员有什么特点"，所以我们看戏都是"有针对性"的。那时候很开心，整天都在戏里。

韩：您入团后的老师是谁？

柳：我进戏曲训练班的时候可以说是一张白纸。我们的艺术领导顾笃璜为我们制订了系统的培训计划，确定从昆曲中学习艺术素养，打下坚实的唱、念、做、打，手眼身法步的基础，再来学苏剧。领导就是想把"坐唱"的苏滩演出手段丰富起来，在舞台上立起来；所以请来了宋选之、宋衡之、俞锡侯、吴仲培、吴秀松、汪双全和京剧名家王瑶琴、以演关公见长的夏良民和练功老师周荣芝等来教我们，开启我们的艺术潜能。俞锡侯、吴仲培、吴秀松3位老师孜孜不倦地教我们唱念的情景至今历历在目。俞老师的唱是很有名气的"俞家唱"，他唱的昆曲最规范，咬字、切音最严格。

由于我文化水平低，接受能力差，尤其是对于切音，字分头腹尾感到特别别扭，难以接受。可俞老师说，昆曲是一门传统艺术，对字音是很讲

究的，让我们慢慢理解、接受。我们过去只知道一点简谱，老师教我们读工尺谱，1、2、3、4、5、6、7要唱成上、尺、工、凡、六、五、乙，特别是"5"要唱成"六"，"6"要唱成"五"，觉得要颠倒过来唱，真好白相！那个工尺谱看起来简直就是天书，斜着标在唱词旁边。唱词难懂，工谱难读，我当时有点畏难情绪。三位老师却总是不厌其烦地教我们。拍唱的时候让我们拿起右手，跟着他"板、头眼、中眼、末眼"一板一眼地拍着桌子唱。他还拿出一盒火柴，唱一遍摆一根，一根一根地点数，经常教一段要摆上二三十根火柴梗，也没有埋怨我们学得太慢。记得冬天俞老师教唱时吹笛，漏出来的口水都结成了冰，他还是笑呵呵地一遍遍地为我们吹笛伴唱。他常对我们说：昆曲是要用"心"去唱的。

那时我们还不理解怎么用"心"唱，直到现在我才明白，要理解唱词，要唱出真情才完美。练功方面我也很努力，每学一出戏，别人练10遍，我常练20遍。我只有小学文化，必须勤学苦练。老师们真是诲人不倦。后来我教学生时常常想着要以老师为楷模，也应该这样去教我的学生。

韩：您学的第一出戏是什么？

柳：我跟两位宋老师学的第一出戏就是《牡丹亭》中的《游园》，他们把《牡丹亭》中的"杜丽娘"一角分析得十分透彻：二八少女、大家闺秀。杜丽娘一上场，就从形体和环境等各方面给予很明确的交代。她是从内房走出进入外房，经过一段唱和春香对白后打算去花园，她叫春香取镜台衣服过来，准备梳妆更衣后再出闺房到花园里去。春香立刻接小姐之意取镜台衣服，然后就在台上表演了怎样梳头还有上刨花水等动作，然后给小姐穿衣、照镜，身段和动作非常优美、流畅。这些动作都要在唱曲时完成，没有空隙时间，十分紧凑，穿不好这件衣服就会影响下面的表演，必须在台下与春香反复地排练，到台上才能得心应手。这就是"基本功"，是考量一个演员艺术水准的高难度动作，也是这折戏的精彩处之一，会欣赏昆曲的就要看这些细微的身段表演才过瘾。我们戏班里有句老话：台下十年功，台上一分钟。但就这么一个很有看头的穿衣服动作现在被删掉了，以前的几句台词是杜丽娘念"取镜台衣服过来"，春香念"晓得，云髻罢梳还对镜，罗衣欲换更添香，小姐，镜台衣服在此"，现在被改编为：念"取镜台过来"，去掉了"衣服"二字，就这简单的二字改去了，

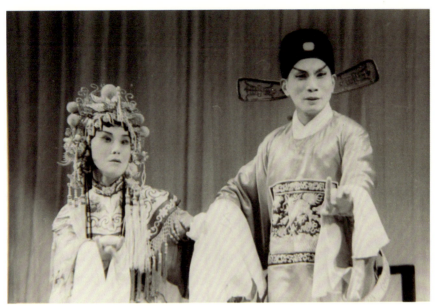

《折柳·阳关》剧照，柳继雁饰霍小玉，凌继勤饰李益

精彩的章节变得平淡无奇，太可惜了。而且修改以后的更大问题是杜丽娘是穿着内衣去游园的了。这样好的传统表演片段轻易地改去了，是否太过草率？保护世界文化遗产昆曲是要保护原汁原味的昆曲，如果任意这里改掉一点、那里改掉一点，我担心到后面还是不是昆曲也难说了！

韩：教您的大多都是当时的曲家吗？

柳：是的，教戏、排戏都是曲家教的，我的两位老师——宋选之、宋衡之是同胞兄弟，文化造诣非常高，是昆曲界的著名曲家。选之是兄长，擅长昆曲巾生，弟弟衡之则工旦角一行。记得有次俞振飞老师来我们学校看望两位老师，还非常敬佩地对选之老师说："你走的步子才是真正的巾生脚步。"我自学艺开始就深受两位老师的指教。那时，顾老是我们的艺术领导，他安排我们每年的上半年每个人排什么戏，出去演出时都会带上教曲的老师，一般演出都是下午、晚上，上午就拍曲，每个人都有任务的。除了曲家外，还有"传"字辈老师，那时他们都在上海华东戏校，一般寒暑假才有空，所以我们预先自己把曲子学好，把嘴里的东西先学会，等到寒暑假把"传"字辈老师请到团里或者码头来教身段。

韩：我一直很好奇那时候曲家老师们的教习，他们都是很有学问的老

柳继雁、凌继勤在纪念徐凌云诞生120年活动中演出《梳妆》（2004年）

柳继雁、董继浩在演出《跪池》

师，他们有没有很好的教学方法呢？

柳：大宋（选之）老师教小生戏和身段，男生跟他学《断桥》。小宋（衡之）老师教花旦戏，我与吴继心、吴继月、潘继雯分成两组杜丽娘、小春香，跟着他走台步、跑圆场并学开门关门、执扇、水袖等一系列程式化动作，也是难得不得了：小姐出来先要整理一下——要先右手搭鬓低头看左脚，再左手搭鬓低头看右脚；立好后先右后左整衣领、抖水袖；开门时左手按门，右手拔掉门闩；怎么开窗、上下楼梯、跨门槛；看天看地、看远看近……动作规范要求很严格。小姐要踮起脚尖，半脚前半脚后一步步轻轻优美地走出来，看是很好看，真走起来也是很难啊。会走了，还要快步如云里飞。头一个月的练功就是难和苦，比在街道宣传队不知难了多少倍！这时我才慢慢明白，要实现当演员的梦是要花大力气、下苦功的！我要努力争取笨鸟先飞。可以说，我一辈子都没敢懈怠，没敢松动，直到现在。

他们的教学也很有方法，小宋老师教我们《游园》。我们体会不到怎么游园，也不懂什么是体验角色。老师就带我们去宋仙洲巷他家里，那是老房子，一进连一进，庭院深深。老师就讲解小姐从内室走到外屋、走出闺房的情景。到院子里让我们看"袅晴丝"——窗外花坛上蜘蛛的丝在阳光下透亮地轻轻飘荡，很美的，少女好奇就素手撩起这"丝"放在嘴边吹拂——这样就明白"袅晴丝"是什么了，再演唱"袅晴丝"心里也就有底气了。以后我演《游园》也就眼中有物、心中有情、得心应手了。

韩：当初，您进团以后有些什么样的体验呢？

柳：在入团后，经过半年多的强化培训，结业后我就进了苏州市苏剧

团。领导上以张继青和丁继兰为主，加上我们"十个头"合并成"青年演出队"，记得第一个排的苏剧叫《春香传》，我在《秋江》里演小尼姑，为《春香传》伴舞。我们边学边参加演出，后来到1956年下半年正式成立江苏省苏昆剧团。那时候，往往白天到一个地方，当晚就要演夜场，第二天就演日夜场。先演观众听得懂、喜欢看的苏剧，最后就演昆剧。1957年4月，我与张继青演出的昆剧《断桥》《寻亲记》获得江苏省青年演员奖。那是江苏省第一届戏曲观摩演出大会。当时我22岁，进团才两年。

韩：《狸猫换太子》是"继"字辈的第一部苏剧大戏，您必定是印象特别深刻吧？

柳：怎么不是呢？1957年冬，我们借昆山蚕种场开始排练上、中、下连台大戏《狸猫换太子》。我们先读剧本，对台词。夏良民和王瑶琴教表演技巧，做表演示范。顾笃璜给我们讲解戏文，讲应该怎样演的理论，为了要我们突破自己的性格局限，拓宽戏路，特地让性格外向爽朗的张继青扮演苦命的李妃。我比较内向、胆小，还不太自信，却要我扮演泼辣蛮横、专制冷酷的刘妃。首先一句开场白——"身坐西宫，心在朝阳！"就让我从早到晚练习说这8个字，苦苦练了好多天。当时我对戏里的气氛和应有的语气都不懂，顾先生说，要通过这八个字的念白，让观众听出刘妃夺权的野心和她的狠毒心肠，要念得咬牙切齿又符合人物身份，还要自然，不做作。在李妃产子后，刘妃关注郭槐实施"狸猫换太子"的阴谋那段戏，没有大段台词，主要靠形体动作和上上下下来回走动，特别是用眼睛紧张地转动来表示她的诡异和不安……后来她自己生养的小王子因为荡秋千夭折，皇帝把八贤王的儿子过继到宫里，她一看——怎么那么面熟，像李妃啊？她一吓，扶起小王子，眼睛盯住他转了一圈，心里是非常紧张的。后来她问郭槐：好奇怪！小王子像谁？然后又叫来寇珠逼供，以致寇珠撞墙而亡。情节跌宕起伏，表演要求很高，大家都很努力，觉得演这部大戏使我们得到了很好的锻炼。这部戏的演员阵容是：张继青的李妃、我的刘妃、高继荣的皇帝、凌继勤的陈琳、吴继月的寇珠、尹继芳的小王子、范继信的郭槐，8个宫女和8个太监。一色朝气蓬勃的青年演员，全新的戏装、衣帽、道具……真是青春版的苏剧《狸猫换太子》啊！1958年春节期间，上、中、下连台大戏在新艺剧场一开演就轰动了苏州城，连续演

出几个月，场场爆满。后来再到周边乡镇演出，同样引起轰动效应，一时间，苏城都说《狸猫换太子》，都说"继"字辈，苏剧红火了！

此外，当年顾笃璜老师经常给我们讲艺术理论。为了让我演好杨贵妃，他专门指定沈晓春老师给我上文化课，讲唐诗，提高文化素养。我进团时年龄偏大，文化水平又低，所以我每学一出戏，下的功夫要比其他同学多。

韩：20世纪50年代末60年代初是"继"字辈的黄金时代。我在演出记录里看"继"字辈真的是很忙碌。

柳：是啊，在领导和老师们的关怀指导下，我们学了不少戏，也有大量的演出机会，我们的演艺水平天天都有长进。我们成立了小分队，经常送戏到昆山、吴江、宜兴、江阴等地的乡镇。大多是长途步行到演出点，每人除了自带行李外，还要背起演出服装和道具，走的是泥泞的乡间小路和田埂。有一次到宜兴玉山村，当地农民非常欢迎我们。演出是在一个庙坛上，没有电灯，乡亲找来了气灯，打得灯火通明。男女老少早早来到场地，演出时秩序非常好。他们挨家挨户卸下大门，借来长凳，搭起"床"来让我们安睡，演出结束后又到我们身边问寒问暖。不少老年乡亲对我们说，活了这么几十年，真人演的戏还是头一次看到呢，你们演得真好啊！说得我们心里乐滋滋的。我们还经常送戏到工厂、矿山。记得有一次乘轮船到西山煤矿区演出，还去辅导振华丝厂排练苏剧等，日子过得十分充实。

韩：不过，那时也是吃了很多苦吧？

柳：是的。我们那时经常到外面演出，跑码头，一年到头几乎都在外面。记得有一次我演出回来，母亲抱着我女儿来接我，她对我女儿说："快叫妈妈！"女儿睁大眼睛看了我好长时间，好像不认识我，过了好一会儿，突然"哇"地哭了起来，我的眼泪也跟着扑扑地往下流。啊，想起来真是心酸。

还有一次翻船"事故"。大约是1963年初冬，我们到吴江震泽一带演出苏剧《孟姜女》《十五贯》《王十朋》等，最后两天还总会演一些昆剧折子戏。演出多是"夜翻日"——如到演出点的当晚演《孟姜女》，第二天下午就也演《孟姜女》，晚上再换新戏。这样轮流演出，几乎天天翻新戏。有一天在震泽演出结束后连夜卸台，准备翌日到潭丘乡去。忙着扛箱子，抬布景，搬道具，装到船上去。翌晨我们登上机帆船就出发了。

有几个小伙子为了看乡间野景，爬到装布景服装的拖船上，正看得开心，不料拖船在从白龙港要进入潭丘小河浜时一个急转弯，一瞬间倾斜侧翻，拖船上所有东西全部翻入白龙港。说来也怪，坐在拖船上一向有"慢半拍"之称的金继家竟以惊人的速度一跃跳到前面机帆船的船艄上，没有落水。那时寒潮突降，风大浪急，河面宽阔，面盆、行李卷、大大小小的箱子、道具等各种物资漂流在河面上，一片狼藉，大家更被这突如其来的变故吓得目瞪口呆！突然，郭音阿姨大叫起来：头面箱！头面箱！——她发现一只头面箱漂浮在水里。话音未落，朱双元脱掉棉衣跳进河里，随即几位会水的同志也一个个跳到河里，奋不顾身地抢救起来。潭丘乡党政部门得到消息后，一方面组织人员赶来打捞物资，一方面安排我们到吴江蚕种场安顿下来。抢救上来的东西运到蚕种场后，大家争先恐后参与晾晒、整理。大家真是拧成一股劲，齐心合力！那场面至今仍然历历在目。演出是紧张也是欢乐的，翻船也翻出来令人终生难忘的故事！

《狮吼记·跪池》剧照，柳继雁饰柳氏

韩：那时候，我记得好几位"继"字辈老师说，每次演出后，你们都要开总结会，大家提意见，针对自身做评价。这真是一种很好的方式。

柳：对，我们那时演出之后，夜里休息，脑海中会像播放电影一样回想当日的演出，自己在心里想一想，观众的反响如

何。第二天早上起来就开晨会，总结昨晚的演出是否哪里出错，或者有何收获，因为我们演出中与观众是有呼应的，观众的呼应和刺激会促使演员有一种新的创造，就这样逐步地提高。学了戏不演出，不可能会有提高的。学了戏到舞台上演出，通过观众与演员之间的交流，才能不断得到提高。

韩：当时顾笃璜先生是剧团的艺术总监，他是怎么要求你们的？

柳：他不但要求我们学戏演戏，还要我们学习掌握舞台管理的知识技能，什么底幕、横栏、灯光、横幅、戏衣熨烫、折叠直到装台、卸台等，都要在演出过程中参与并学会，来为演出服务。这些顾老都给我们上课的，我们演员还要参加"拉布景"，没戏的时候一起帮忙，这些都要做。顾老在艺术上很重视，那时候苏联电影蛮多的，他一直让我们看一些这样的好片子。还要把京剧老师请来教身段，觉得我们身上太硬，就叫我们学芭蕾舞，所以顾笃璜在艺术领导上蛮有研究的，蛮放开的。比如有的演员身上有拘束，他就让演员通过学什么使其放松。所以我谈到苏昆，就会谈到顾老。

他给我们讲的"斯坦尼体系"，对我们在舞台上的体验也很有帮助。所以现在我给学生上课的时候也教他们这些，我说："你出去，比如《游园》，你是从内房起来到外房的感觉，而不是出场就是在舞台上出来。等到了花园里，一个花园的景致，眼光就要放大，能看见假山、树木、花草、荡秋千、亭台楼阁，要让观众感觉你眼睛里能看得出东西，眼睛里有东西，观众才能看到东西，而不是木木地在那里唱着。"还有《思凡》的小尼姑，尼姑到了尼姑庵里，有个罗汉堂，踏进罗汉堂，哦哟！蛮阴森森的，旁边一尊罗汉，有的很威严，不过看到后面，觉得蛮好玩，有的罗汉没什么威严，我们看了之后还要做出来那种眼神和动作。所以我们唱到罗汉的时候，眼睛里要出来一个罗汉的形象。如此一来，戏也能演得更逼真，可以感动观众。

韩：您真是特别用心的一个人，所以，您刚进团一年就被评为"苏州市先进工作者"了。

柳：（笑）你怎么知道的？那是因为其他"继"字辈都是初中毕业，我是小学毕业，我进苏昆以后就特别努力。此外，我还有一种参加工作的

自豪感。别人觉得昆剧、苏剧好像不太有前景,我就一直做他们的思想工作,我说"国家培养,肯定会有前途的。"此外,不管演哪出戏,我对于舞台工作都是很积极的。第一出戏《十五贯》,张继青演的,我没有事情,就安排我做舞台监督。《十五贯》的大小道具非常多,要搬来搬去,我很用心,管理得非常好。所以团里很重视我,第一年我就获得"苏州市先进工作者"称号。

韩:那时候苏州和省里分团,您有机会留在南京吗?

柳:那时南京招待演出特别多,一直南京、苏州两地跑,后来我们团里招了"承"字辈演员,省里就说分一个团到省里,那时候肯定以张继青为主,她比我们老练,演技好。当时我们已经发展到一团、二团、三团了,所以以张继青为主的那一团分到南京省团。一开始我也去了南京,但是我因为结婚早,有一个小孩,后来苏州家里也需要我,我也想回苏州,所以就回来了。那时的我们"继"字辈"十个头",6个在南京,4个在苏州。

韩:"继"字辈身上功夫扎实,也赶上了《十五贯》带来的昆剧热,但是正好你们要起飞时遇上了"文革","文革"中您是怎么度过的呢?

柳:"文革"期间,苏昆剧团被迫解散了。一部分人下放苏北,一部分人到五七干校,一部分人分配到苏州市"红色文工团"唱歌跳舞去了。我与尹继梅、凌继勤、周继康等被分配到苏州京剧团。因为我普通话说不好,唱不了京剧,适逢团里招收了一批学员,就让我和王士华一起教那建国、宋苏霞、沈霞娟等基本功。粉碎"四人帮"后,要恢复地方戏曲了,成立了一个"十人苏剧小组",领导派我和凌继勤、朱双元、张天乐、唐斌华到北京观摩学习山东省京剧团的《红嫂》,乘火车回来的路上,唐斌华就构思好了红嫂的重要唱段《熬鸡汤》,因苏剧曲调过于柔软,他就用京剧板式来唱。从北京回来后十几天就排好了苏剧《红云岗》,我演红嫂。当山东京剧团在济南演出时,我们又去学习,边演边学,一步步提高,获得了观众好评。此后,我们还排演了《焦裕禄》《霓虹灯下的哨兵》《雷锋的故事》《江姐》《沙家浜》等许多新戏。

韩:可惜的是,苏昆在80、90年代又遭遇了市场经济的大潮,您那时也是心有余而力不足了。

柳:凭良心说,我们几个"继"字辈真的对团里忠心耿耿,剧团不景

气，要办企业的时候，我们苏昆剧团房子很大，就开了招待所，我们演员多，就想着不用外边人，我就报名当服务员，打扫房间、叠被子。外界很惊讶——"柳继雁怎么这样的事情都要去做"，但是团里有困难，我们总是要冲在前面的。此外，我们苏昆剧团的演员出去，别人看不出我们是演员，因为我们一向很朴素，我觉得这也是我们的传统。

韩：1990年您退休了，但是您好像人离开了心还在，一直在将自己所学所会的戏传授给青年人。

柳：对，从1996年到1998年，我到苏州艺术学校苏昆班任教，给之后称为"扬"字辈的学生上课讲授。他们毕业后担起了青春版《牡丹亭》的重任，如今已经是苏州昆剧院的中坚力量了。我还积极参加群众性的曲社活动，教老中青曲友学唱昆曲；到中小学校为青少年学生讲授昆曲。特别是在昆山千灯小学和凌继勤一起开办了被白先勇美称的"昆曲仙乡小昆班"，培养了好几朵"中国少儿戏曲小梅花"。我们还在苏州农业职业技术学院为大学生开设了昆曲欣赏习曲选修课等。2001年，昆曲被列为世界文化遗产，我则被列为苏州市级、江苏省省级乃至国家级的传承人，还被列为苏剧的市级、省级传承人。这是党和政府给我的光荣任务，是我肩上的责任。为此，我为苏州锡剧团青年演员传授了苏剧《花魁记》和《霍小玉》等剧目。2011年，北京举办"传"字辈纪念90周年、昆曲列为世界文化遗产10周年纪念演出，我与朱继勇、徐玮还去演出了《楼会》。

韩：苏州昆剧院新院落成，您也参加了隆重的开台演出。在那时，您的心情肯定不一样吧？

柳：演出前，大家怀着无限崇敬的心情在魏良辅铜像前鞠躬上香。张继青说出了大家的心声："老祖宗，您放心吧！"我们也告慰当年建立昆剧传习所培养"传"字辈的先人们：你们的业绩拯救了昆剧，我们接过你们的班，也努力将昆剧传承下去。当晚苏昆的第五代"振"字辈、第四代"扬"字辈和青春不再但豪情满怀的"弘"字辈分别做了精彩演出。最后一个节目是"继""承""弘""扬""振"五代到场演员的"同场曲"《长生殿·定情》【念奴娇序】，我们"继"字辈站在前排，领导叫我领唱我心里真是百感交集，一言难尽……

韩：2015年1月4日是"继"字辈难忘的日子，那天举行了"继"字辈

从艺60周年庆贺演出。

柳：那次演出是在苏州市文联"艺指委"支持下举行的，这也正合大家的心意，领导一提出来就得到热烈响应。要说也是好事多磨，活动的筹备进行了半年多。起先章继涓会长派我和尹继梅到上海、南京去联系"继"字辈成员，两地的师兄弟、师姐妹们也都非常热情，大家积极报剧目，本来我们想演昆剧《弥陀寺》——这折戏是2008年吕传洪传授给我们的。当年由朱继勇上门请教，尽管吕老师头脑有点糊涂，都不认得自己女儿了，但他看到放大10倍的剧本时，竟立即精神抖擞地认真说戏教戏。在吕老师的亲授下，经过半年多的排练，2009年2月8日该戏终于在苏州博物馆忠王府古戏台上演了。朱继勇、周继康扮演两个小混混，我演赵五娘，剧情讲的是两个小混混在赵五娘的感化下改邪归正，有一定的教育意义。当然它还有待继续琢磨加工，但是还是得到了很好的反响。未料在庆贺"继"字辈从艺60周年演出排练期间先是周继康病了，决定由陈红民顶上去；到演出之前扮演住持的张继霖又住院了！这个戏就演不成了。最后改为我与凌继勤演昆剧《阳关》和苏剧《醉归》，好在是熟戏，排了几天就上演了。这次60周年庆贺演出可以说是"继"字辈集体亮相的绝唱，但我相信艺术不老，我们几十年从"传"字辈老师那里继承下来的昆剧艺术会一代代继续传承下去！

昆剧《紫钗记·阳关》剧照，柳继雁饰霍小玉，凌继勤饰李益

韩：60周年的时候，您的一段清唱太有味道了，展示了南昆的唱法之美。

柳：过奖了。我毕竟年纪大了。我们年轻时每年都要演200多个场子。当时条件艰苦，我们背着行李，不管严寒酷暑都要"跑码头"，那是本职，我们并不觉得苦。想起来，正是当年的艰难才有了积累，现在也才能排戏、教戏。我的戏都是俞锡侯先生一遍遍拍的，头、腹、尾，清清楚楚。现在昆曲可能为了大众化一些，让更多人听得懂，舞台上在咬字切音方面把南昆的基本东西放弃了。一般现在学戏，特别年纪轻的不懂南昆理论，咬字方面没有南昆的东西，这样下去几乎要失去南昆特色了。要记住，昆曲分北昆、南昆，北昆是粗犷、激昂，南昆是细腻优美，这是我们的特色。唱、念、做、打，首先是唱，所以我一直呼吁，向人家学身段，不要忘记我们自己嘴里的功夫，南昆的特点是我们的传家宝啊。

韩："继"字辈们已经退休多年。岁月不饶人，好多人都走了，我觉得您对于继往开来其实一直是有紧迫感的。

柳：是啊，现在很多人只是认识"陆"老师，就是录音机、录像机，跟着它们学。昆剧是讲口传心授的，录像总是缺一口气，况且录像里的演员本身也不见得有多少传统的功力。所以我们只是觉得这么好的戏如果失传，多可惜啊！所以我们要抓紧时间，抓紧一切机会，要让年轻人、让观众看到苏剧和昆剧的原貌。要知道，对任何艺术形式的理解都是伴随着时间流逝而积累起来的。时间越久，积淀越多；经历越广，理解越深入；对艺术形式、艺术内涵的把握也越丰富。只有全身心的执着、全身心的专注、全身心的呈现，才能使我们进入苏剧和昆剧的艺术世界。

韩：柳老师，60年的历程走过了，您对苏昆有什么希望？

柳：希望就是要传承我们苏昆的优秀传统，我觉得传统就是一个人的思想基础，也是一个剧团的基础，更是演员们的戏品和人品的基础。我们那时候自己背着铺盖到农村，睡过祠堂、灶头边、猪圈旁，狗洞要钻，龙门也要跳。我们那时几乎没有什么没见过，上到毛主席，下到老农民，但是我们的心态依然平和。这种艰苦朴素、无名无利的思想传统不能忘记。同时，我们还要坚持南昆特色，不以一时的兴盛论英雄，我们要坚持自己的传承之路，迎接苏昆长远的繁荣。

韩：感谢您接受我们的采访。

凌继勤：应喜后来居我上

时间：2016年9月8日
地点：彩香新村
访问人：韩光浩
记录：陈佳慧

凌继勤，"继"字辈演员。1956年考入江苏省苏昆剧团，工小生。曾师从昆剧前辈俞锡侯、吴仲培、徐凌云、沈传芷、高小华、倪传钺等，以及京剧名家夏良民、川剧艺术家曾荣华、易正祥等。他曾主演昆剧《连环计》《牡丹亭》《紫钗记》《狮吼记》《长生殿》《铁冠图》《永团圆》《牧羊记》和现代昆剧《焦裕禄》等，以及苏剧《狸猫换太子》《花魁记》《孟姜女》《十五贯》《邬飞霞刺梁》《西园记》和现代苏剧《霓虹灯下的哨兵》《古城斗虎记》等。

韩光浩（以下简称韩）：昆曲曲圣魏良辅曾经家在太仓南码头，和您是半个老乡，您是怎么和苏昆有缘的？

凌继勤（以下简称凌）：是的，我老家是太仓的，太仓南郊镇，我家里父母是开面馆的。那时候正好苏州顾笃璜到太仓来招生。因为我们的面店在南郊，南郊有个文化活动的场所，我喜欢去听评弹，就看到那里有个招生广告。我卖相蛮好，喉咙也是呱朗朗的，我就想去碰碰运气。回家跟家里父母讲，父母也挺支持，我就到太仓市区去了，也蛮好找的，就在文化馆里面。我记得我到了那里，对方有一位老师说：你既然前来报名，那

你看好了，我先走两步路，你看了以后要还给我的。这个实际上是要先掂掂我的分量，看看我的理解程度和手脚的协调性。然后又要听听我喉咙怎么样，我唱了两句她就说：停、停、停，蛮好，你去苏州文衙弄五号，找顾笃璜老师，那里他来考试。于是我就去了。去了以后，顾笃璜考的内容是一样的，走两步问我会唱点啥。我也说我会唱锡剧。他说：好，你有多少喉咙全部放出来吧。我刚唱完，他连声说好，并让我回去把家里的油粮关系和户口全部都转到这边来，就这么进团了。

韩：您去的那时候是1957年吗？

凌：总归是56年还是57年。顾笃璜这个人蛮识人的，我去了以后，下来他就排《狸猫换太子》。那个时候就叫苏昆剧团了，江苏省苏昆剧团。进团后，顾笃璜蛮培养我的，一去就学习，练功，给我压担子。《狸猫换太子》里就叫我演陈琳。那是苏剧的第一出大戏，在开明大戏院上演，我是男一号。《狸猫换太子》是"继"字辈演出的第一部上、中、下连台苏剧大戏。1957年下半年在昆山蚕种场开始排演。顾笃璜先生给我们讲解戏文，讲应该怎么演的理论，夏良民和王瑶琴等教表演技巧，给我们做表演示范。我们先是读剧本、对台词。性格外向爽朗的张继青扮演李妃，柳继雁扮演刘妃。那时候在开明唱了好久，一直满座。演出这部大戏我们都得到了很好的锻炼。全新的戏装、衣帽、道具，一色朝气蓬勃的青年演员——真正是青春版的苏剧《狸猫换太子》。

韩：您苏剧排的第一出大戏是《狸猫换太子》，那么你昆曲是跟谁学的？

凌：昆曲是这样的，我们有一个老师俞锡侯，专门给我们拍曲子的。我记得进团不久，俞老师看了我主演的《拉郎配》便对我说："你的嗓子非常适合唱巾生。"从此，在演出空余时，俞老师总是耐心细致地给我拍曲，为了拍好一段曲子，常常要拍上数十遍，直到满意为止。休息天，也常到俞老师家开小灶拍曲。他也不是演员出身，是曲家。我和他也是种缘分，他对我也蛮喜欢。他说：凌继勤，我先给你拍一遍，等下再来一遍，等我拍过三遍，我要向你学了，你唱给我听。他还再三告诉我别紧张，并称赞我对老师蛮尊敬的。我说：俞老师，如果我对您不尊敬，说明我这个小伙子不行，唱戏要喇叭腔的。现在想来，他指的就是我的人品不错。跟着俞老师，我得到了蛮多指点。我学的时候蛮快的，一段先吃下来，过了

一到两日,再到老师那儿去。俞老师人特别好,他说:凌继勤,你有空就来好了,你只要来,我就有时间教。老先生虽然这么大年纪了,但他是认认真真教我的。除了俞老师外,还有吴仲培老师,两位老师很严格、认真,不厌其烦地教授示范,使我终生难忘,也让我掌握了昆曲演唱的"嚯、豁、撬、罕、迭、滑、垫、撮"等基本方法,以及头、腹、尾的吐字运用。为保持南昆演唱风格打下了良好的基础。

韩:在您的苏昆学习生涯中,还有哪些老师对您有重大的启发呢?

凌:1959年,我向徐凌云老师学《连环计·小宴》中吕布一角,徐老师谆谆告诫说:"演好这个角色的关键是要掌握好这个人物的特性,即把握住吕布在这出戏中的四个方面特点:一、骄傲;二、鲁莽;三、恋色;四、卑鄙。"老师的教导,使我对塑造吕布一角,产生了信心,也获得了启发。而在我向沈传芷老师学习《折柳阳关》《评雪辨踪》《击鼓堂配》等剧目时,沈老师常教导说:"学戏不但是学外形、动作,更重要的是学习掌握人物的神韵,即通常所说的人物形象。比如《击鼓堂配》中的蔡文英、《评雪辨踪》中的吕蒙正同属穷生行,但人物身世、环境、性格不同,如何区别?根本在于'神',这也是塑造好人物的根本。"

韩:"继"字辈60周年时,您演技精湛,跟柳继雁老师一起演出《醉归》,我

《狮吼记·跪池》剧照,凌继勤饰陈季常

《连环计》剧照,凌继勤饰演吕布

正好在下面，演得真好。

凌：没有昔日的艰辛和老师的严格要求，就不可能有今天的收获。我还记得周荣芝老师为我们做基础训练，他是一位既严格又可亲的老师。为了练好一个动作、一个抢背、一只飞脚，别的人练10遍，我却要求自己练20遍甚至更多。休息天，苏州同学都回家，我仍留在团里练唱练功。而我在团里这么多年合作得最多的就是柳继雁老师。柳老师戏蛮好的，她好在什么地方呢？她的表演里内涵功夫好，在台上不是拉喉咙唱得响，而是笃悠悠，咬字切音，细腻得不得了，她的为人也相当不错。

韩：凌老师，那您的表演特点又是什么呢？

凌：戏有它的节奏，我要跟着戏里这种节奏表演。我觉得戏曲舞台上的人物，无论是在场上还是场下，都必须和节奏相融合，要在鼓师的板眼里打下、打上，在乐队的伴奏中唱下、唱上。对于念白而言，如果缺乏了节奏，整出戏曲演出就会变得很平淡，也不能使观众深受感动。如果希望观众能够整个过程都被吸引，那么，不单单要演员有精湛的演技和好的嗓子，还必须能够掌握这个戏的节奏，从而观众才希望一看再看、一听再

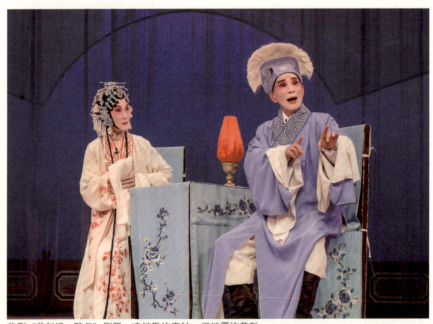

苏剧《花魁记·醉归》剧照，凌继勤饰秦钟，柳继雁饰花魁

听。要把握住这个节奏，我觉得演员在台上，一是思想要集中；还有一点，身体要放松，不要太紧张、太夸张。你们看我现在端着，其实要这个脚全部都要放松，面孔微微地做表情。昆剧这种戏就是不能差一点点。如果能保持这种状态，人家会觉得，这个小生卖相蛮好，身上也不错，但是脑子里好像没进去，观众是能看出来的。

韩：那怎么能做到在台上放松？

凌：开始要有老师给你点拨，给你讲。我们开始也是会紧张的，老一辈会跟我说：你现在感觉还蛮好，但是你有点紧张，挺着个胸，太端着了，你要放松，以前我的老师也是这么说的。其实这个跟生活中是一样的，生活中人走路也不会那么僵硬，都是很放松的。我演《狸猫换太子》里的陈琳，有一点很注意，在这么大的台子上演出，首先有一点，不要去多想：哎呀，万一出岔子怎么办？你越是这么想，越是容易散心。

韩：想问问凌老师，哪一次演出您的印象特别深刻？

凌：除了一些传统戏，应该是演的现代戏《焦裕禄》这个角色吧。我就演焦裕禄。这出戏，顾笃璜导演得非常有水平，我们的表演也非常好。演结束，大家开会，顾笃璜说：继勤，我今天要表扬你，我看得蛮开心，不过，你别骄傲。我说：顾老师您放心好了，我不是那种领导一表扬骨头就发轻的人。我也蛮感激您的，您放心好了，安排给我的任务，我都会认认真真、规规矩矩地把戏演好。演好是对我们剧团的声誉，也是对您顾老师的肯定。顾笃璜指导演员、教育人真的蛮有一套。那时，我们剧团人员的生活穷是穷得不得了，但是大家干劲十足。顾笃璜带我们排练了好多反映现实生活的好戏，有《雷锋》《哪亨谈不拢》《霓虹灯下的哨兵》等许多好剧目。我们演革命戏、做革命人，这一切我都难以忘怀。这么多年来，我觉得表演的奥秘就是要演出点"肉头"来，怎么说呢？就是要把人物演好，里面一定要花不少工夫，关键是要把人物的中心点表演出来。那么人家就会说，哦，这个演员演得这个角色不容易，有深度。我觉得这是对我们演员最大的鼓励了。

韩：您从年轻时就步入舞台，觉得演员生涯艰苦吗？

凌：开始呢，觉得苦得了，怎么一天到晚要去外头演戏，跑来跑去。人呢，也是"蜡烛"，后来就习惯了。有次到昆山去，连舞台都没有。我

想去干吗呢，台上也没什么布景道具，但还是要演啊。我就告诉自己不要分心，好好演，演出精气神来。一路走来，当时觉得蛮艰苦，现在啊，不觉得了。现在说起来，我也是七十几岁的人了，还是挺乐观的，这可能也是苏剧、昆剧给我的熏陶吧。

韩：在生活中您是个非常书卷气的人，但在舞台上倒要表演出各种各样的情感。

凌：你到台上，要全身心地投入这个角色。到了台上你就不是凌继勤了，你就是人物的名字了。你到台上还在想自己，那么你好了，你已经跳出了这个戏了。顾笃璜的"斯坦尼"体系，对我表现人物是有帮助的，他给我讲的东西，过了那么长时间，我还记得。他一直说：你们有什么不懂的，我一定再跟你们讲得深层次点，让你们的戏演得再有厚度点，不是说飘在面上的。这个他非常好。他对演员是非常关心的。他是内行管内行。

韩：您自己有没有算过演了多少苏剧、学了多少昆剧呢？

凌：大概两样加起来40几个戏吧。我演了这么多剧，其中的经历真的很让人难忘，里面有太多东西值得年轻一代传承下去了。比如俞振飞那时候来指导，每个动作现在说起来都是滴灵滚圆的，手甩出去都是圆的。而不熟悉舞台、没练好的人，甩出去都大开门，多难看。拿表演技巧来说，它也有一定的规律，也是要传承下来的。

韩：对于苏昆，也走过60年的历程了，您作为"继"字辈中的佼佼者之一，对苏州昆剧院有没有什么希望？

凌：怎么说呢？每个"继"字辈都有当家戏的。我觉得，作为"继"字辈，当年学戏的时候，那种认认真真的精神可以继承下去；第二个，只要你是苏昆演员，既然这个戏拿了，就一定要唱好演好，不是说只要把这些动作做完就可以了，每一个细节都要到位。现在人家都是内行，一看就能知道这个小生出来身上有没有规矩。青年演员对这些必须要注意。我觉得很多戏谚是十分有道理的，如"做戏先做人""立戏先立德"等等。这里所说的"人"，就是指演员的人格、人品；所说的"德"，就是指演员的道德和品德。这都是历代演员从实践中总结出来的修养性的经验之谈。在现实生活中，我们强调演员的"德艺双馨"，就是要求戏曲演员不仅要有专业技能，还要有崇高的个人品德修养。这个戏德，就是我们苏昆的好

东西，好品质，我觉得这个能传承了，苏昆的未来就一定会更好。

韩：您的建议真好，青年演员要有规矩，要细细地磨。那天顾老师说：现在流行一句话——"不要去弄懂伊"，演员不能有这种心态，否则就这么糊里糊涂过去了。

凌：在我从艺一生中，受顾笃璜老师的培养教导，终身不忘，尤其是在他执导的不少剧目中，我有幸担任主演，自己懂得如何在台上演戏，怎样演好戏。他常说："一个演员，在舞台上首先要像个人，而不是首先做戏。"开始我不能体会此话的含义，后来经过舞台实践，才逐渐懂得这句话的真谛，即在台上要忘我，要把自己化入角色，在台上扮演的是剧中人物。不同人物有不同的经历、身世，演员要努力做到"人物性格各异"，切忌"千人一面"，尤其是不能在台上卖弄自己。

顾老师人呢，真的蛮有水平的。顾老说自己活了一辈子，昆曲才懂得一点点，但是就那么一点点，已经是非常骄傲了。可是现在的人，要么不懂装懂，要么一遇上问题就高喊"不要去弄懂伊"，真让人哭笑不得。他看东西的眼界蛮高的，从来不是说捣糨糊。其实，对于历史时空和昆剧的好东西，一定要弄懂伊，这个弄懂，是一种状态的把握，不但要知道它从前是怎么样的，还要知道它为什么是这样，以后还会怎么样。我深深体会到，我们"继"字辈在台上演出都比较规矩、正派、认真，这一切都得益于顾老师的谆谆教诲。

韩：感谢您接受我们的采访。

尹继梅：几度沧桑歌未歇

时间：2016年8月24日
地点：苏州日报社
访问人：韩光浩
记录者：陈佳慧

尹继梅，"继"字辈演员。1956年考入江苏省苏昆剧团，学习苏剧和昆剧，工正旦。她嗓音条件甚佳，唱来婉转动听、颇具特色。曾主演昆剧《窦娥冤》和折子戏《断桥》《思凡》《痴梦》《折柳阳关》《说亲回话》《打店》《卖子投渊》等，以及苏剧《花魁记》《狸猫换太子》《抱妆盒》《邬飞霞刺梁》《玉蜻蜓》《三打白骨精》《孟姜女》《沙家浜》《刘三姐》等。

韩光浩（以下简称韩）：尹老师在"继"字辈里算年纪小的吧？

尹继梅（以下简称尹）：对，"继"字辈的师兄师姐都比我大，我进团的时候她们已经是台柱了。我少年时在乐益女中读书，那时候校长就是名曲家张允和的弟弟张寰和。初中的时候，张继青她们的演出推广到我们学校来，5分钱一张票，我们去看了就很感兴趣。虽然看的都是苏剧，但我觉得苏剧很好听，比越剧好听，就对这个民锋苏剧团很在意。

韩：您后来是怎么加入剧团的呢？听说您入团的时候正好苏昆成立。

尹：那时很巧，正好苏剧团到我们学校来招生，我就进去了。1956年10月8号，我记得很清楚，就在这一天进的团。进团后，我正赶上成立江苏省苏昆剧团。记得我们大部队去了南京，到了以后就住在江苏省扬剧团。有一天，在他们扬剧团的剧场里，我们一批新来的年轻人加入了"继"字辈。当时的领导讲，一般都是保留两个字：一个姓，一个两字的名字中间选一个字。领导把我举了个例子，我名字叫尹家琪，他说：尹继琪不好听，尹继家也不好听，你就叫尹继梅。

韩：您是几岁进团的？

尹：我是1940年生，那时进团大概17岁。乐益女中我读到初二，没毕业。我入团的时候，"继"字辈已经有很多人了。有些是1951年、1952年就进团了。像张继青老早就已经跟着姑母进团了。张继青的姑母张蕙芬是苏剧艺人，所以民锋苏剧团落户苏州后，张继青就到了苏州。他们都是我学习的榜样。

韩：您参加了南京的成立大会之后就开始学戏了吗？

尹：那时候我记得很清楚，第一只派我学昆剧《牡丹亭》里的《学堂》，演杜丽娘。跟谁学的我不记得了。我们昆曲唱念基本都是俞锡侯老师教，专门拍曲，"传"字辈老师来教身段。我那时刚进团还挨不到，只能旁听，跟着看看。对我来说，第一个老师是在大会上宣布的庄再春老师。那时候也不会正正规规坐下来传授，本身演出任务相当多，我们是随团培训的。老师在台上唱戏，我们在台下看戏，有时候做做群众演员，跑跑龙套。我看戏很认真，所以老师的戏我基本上都会的。

韩：您学的第一出昆剧折子戏是《学堂》，第一出苏剧的戏是什么？

尹：正式以我为主角登台的第一出苏剧剧目是在镇江演的《珍珠塔》。反"右"时期庄再春老师没去，我演B组上台了。我们一档，我演的陈翠娥。第一出昆曲的剧目除了《学堂》，还有《思凡》啊、《断桥》啊，以小戏偏多。

那时苏昆承担很多招待演出，张继青演得多的是《游园》和《断桥》，我是《醉归》和《出猎》，当时省里想把招待演出的一批人全部留下来，苏州发觉不对："发急疯"了？演员里的"肉段"都在南京！顾笃璜先生不声不响，"偷"了两个人，各个行当一个，藏在东山一个月，我是其中一个。

我们也不知道什么事情，也没人管。一个月后才知道，苏州和南京打交道，9个人被留下来了。当然，苏州还是将最好的演员支援省里了。

韩：1961年到上海演出，是苏昆第一次出省，您应该记忆很深刻。

尹：当时是蛮隆重的，苏州和南京一起合并起来到上海演出，相当轰动。出去前，在万寿宫举行了"继"字辈演员毕业典礼，后来在上海的成功演出，又展示了我们"继"字辈的整体艺术水平。我记得我演出《出猎》，我和庄再春老师、柳继雁分别扮演了李三娘。当时在上海，俞振飞先生啊、周信芳先生啊都来了，还有名家盖叫天先生都来给我们上课。大家都认为苏昆几年来培育了一批苏、昆剧的接班人非常不容易，俞振飞先生还专门写了一篇文章表扬我们"继"字辈。当时大家觉得我们这帮青年演员和别人不相同，人家比较注重外在技巧，我们则是从内在出发，从人物出发，感觉我们讲究内心技巧比较多，蛮难能可贵的。

韩：这就得益于顾笃璜先生那时提倡的"斯坦尼体系"吧？

尹：对，还有我感受最深的是苏联的芭蕾舞剧表演艺术家乌兰诺娃，她有一本书对我启发很大。顾老给我这本册子，对我说：你要细细地去看，看她每块肌肉，包括她脚的方向，都是她的内心表现。我越看越有味道，这些对我的启发很大。所以我自己演出时，都争取向由内驱外这方面考虑。

韩：刚刚您说到的《出猎》，苏昆60周年的时候我看过您的表演，一出场的气场、神态就把人们带进去了。

尹：这就是我们长期训练培养成的，没出场之前，你就要入戏。特别像我们这种正旦的角色，你如果在后台和别人讲话，你到出场时肯定不在戏内。我教学生也是这么说的，你唱其他的戏，特别是正旦的戏，你情绪要在里面，出去就要给别人那种感觉。不像京剧出去就是弹眼落睛亮相，我们要养感受、养人物、养神。今天什么人物，我一出去，就是给观众什么样的感受。

韩：我想了解一下，您在那么年轻的时候，怎么就能把李三娘一波三折的命运表现得如此细致？

尹：一方面看这些故事，仔细研究本子；另一方面，庄老师点点滴滴的话语，我会反复去推敲。她说，李三娘和家人分开了16年，人是非常消沉的，对什么都看淡了，随着时间的迁移，她的欲望越来越消沉了。

她为什么还能活着？因为有一点精神的支撑——儿子、男人在那边。那时候的妇女都是为别人活的，不是为自己活的。所以她很痴，看到水，这个水到处流，或许会流到那里，刘知远洗脸、喝水会不会用到这水。庄老师说演好这个戏一定要沉，要沉到这个戏里面去。李三娘过日子没有人跟她讲话，这一段都是她自己在想，没有交流的对象。想到自己过的日子，非常痛苦。想到男人，又蛮自豪的，蛮光彩，想到儿子更加思念。现实生活中，她又要磨磨，又要挑水，筋疲力尽，所以这些感觉都要表现出来。沉得有多深，就能表现得有多细腻。

《双珠记·卖子》剧照，尹继梅饰郭氏

韩：您结束表演谢幕时，神情好像还在戏中。这一段余韵让人们还沉浸在氛围当中，让人印象深刻。

尹：这不是技巧，是真的，你自己不动情，怎么能让别人有感觉？演员演到一定的程度后，自己会沉进去的。那一年我们去北京演出《卖子》，那是沈老师教我的戏。在演发现儿子不见时，那种感情的迸发真是舍了命的。那是老师的经典看家戏，给我的营养特别多。演到结束，人回不来了，感情还在里面。

《琵琶记·描容》剧照，尹继梅饰赵五娘

韩：那时在团里啊，有没有哪一次演出让您记忆特别深刻？

尹：那时候一年365天300天在外面演出，老一辈的敬业精神和职业道德给了我们太大影响。像庄再春老师，生病了也继续坚持；蒋玉芳老师，丈夫过世

《花魁记》剧照，尹继梅饰花魁

了，刚收到电报，也不能马上走，要把白天的戏演完，晚上才能走。我们在老师的影响下也是这样。有一次我出省演出《狸猫换太子》，发烧发得看到对面的陈琳都是双重的，人都移位了，但我咬咬牙硬是撑过去了。还有我父亲过世时，我却要上演《梁祝》，没有人顶，真的是"吃了人参上"。戏到了最后有一个灵堂，我白天也是灵堂，晚上也是灵堂，一跪以后，趴在地上怎么也唱不出来了，强行抑制住自己，到最后演《焚告》时，手抖得不得了。台下说今天的戏演得好，他们不知道我自己有多难过。

韩：真不容易啊，刚刚讲到顾笃璜老师，您对他印象最深的训导是哪句？

尹：苏昆当年分了三个队，我是第三队的，最最年轻的。顾笃璜老师一直对我们耳提面命，帮助我们成长。他一直说：你们台上不像人，台下都像人。一开始觉得好笑，后来懂了，他的意思就是艺术要向生活学习，要在生活中寻找正确的东西，在台上反映出来。昆曲是"传"字辈老师一招一式教的，苏剧都是靠自己捏的，像人不像人，就看自己。那时候顾老培训我们时，拿了剧本之后不是先背台词，先是把角色的时代背景和人的关系读懂，要先把这些脉络弄清楚。所以我们也养成了这种习惯，剧本拿到之后，把字里行间的内容看清楚，阿哥阿嫂是什么关系，人与人之间的关系程度有了分寸，再

去二度创作，寻找内心和身法上的配合。

韩：要在生活中不断地去寻找？

尹：对，一般来说，昆曲是有规律的，有左边就要有右边，你要找到正确的规则，不是可以乱来的。那时候，接到一部曲本，除了睡觉，哪怕路上骑着自行车，心里也在背台词，也在思考。刚开始演的戏，还毛糙，不能完全找到感觉，就一点点积累，今天这里有些心得，明天那里可以填些空白，自己慢慢琢磨。顾老培养我们要有自己的独立思考能力，但也是要符合生活的。还有，那个时候顾笃璜不让青年演员太有名气，怕大家骄傲，我觉得这是很好的做法。不能培养角儿，而要培养好的演员。我们那时候，老师给我们排戏，我们是很珍惜的，认认真真。要唱好戏，演员的职业道德非常要紧。我们那时候，越是大牌的演员越是谦虚，不得了的，都是半瓶子醋。我记得，那时候我们出省演出，都是排着队去的，穿的都是统一的练功服。去武汉演出时，湖北省里的人来接我们，他们派了小汽车，我们排着队拎着面盆在路边站着。他们惊讶地问，你们的主演们呢？团领导说，都在排队呢。他们非常感动，觉得非常好。我想，这也是苏昆60年的好传统，应该继承下来。

韩：在前面几十年的表演生涯中，您的表演追求的是什么风格？

尹：也谈不上风格，我也没去考虑过这种问题。反正每本戏下来都去寻找正确的角色内心，寻找正确的二度创作。因为我们那时候也没提倡什么风格，总之一本戏一本戏认认真真地去唱。

韩：或许您不去想什么风格，只是沉进去唱，反而有了自己的东西了。

尹：相比其他剧种，昆曲，尤其是它的文学本，的确要更加经典。老一辈的表演手法，传承下来的都相当好，非常经典，非常动人。沈老师的看家戏《卖子》，有肉头，非常精彩。有种手法不是导演能排出的，也不是凭空想象出来的。一般人发现小孩不见了会相当疯狂，但是演员说不定会有点缩手缩脚表演不出，但沈老师的表演一下子就把你的心给揪住了。还有《相约讨钗》，一个老人和一个小姑娘吵相骂，好玩得不得了。曾经有一位老导演说，昆剧真的好，他想不出这种简简单单、一老一小的一出戏能够这么精彩。

韩：您觉得做一个好演员，是先天的天赋更重要，还是后天的老师的

尹继梅早年留影

指导培养更重要？

尹：老师指导蛮要紧的，自己认真钻研也要紧。老师一句话，"一定要沉进去"，这么多年来我考虑了几十年，慢慢地才在演出中感受出来。在教学生的时候我也在思考这句话。要沉到底，才能找到正确的角色内心。开始的时候有些模仿老师，也不是一下子能够沉进去的。老师讲了，我也有不少空白，如何将情绪贯穿进去，如何不空白，每次演出，我都要想想。在昆曲这样的传统文化中，提升是没有尽头的。比如现在我对年轻演员们都讲，你们的进步是相当大的，但是还有不少空间可以提升。不客气地说，还要好好提高，比如这个念白，要去字里行间寻找什么是你要主要表达的意思，要让观众能够感受到。平时讲话都有轻重缓急，舞台上也不能都是一个样子，不能像背书。生活中你会这么讲话吗？你不会的。

韩：以前说，什么是好的舞台作品，也不是扮相好，也不是唱得好，而是你的表演能和观众产生共鸣。

尹：对，你说汤显祖的《牡丹亭》文学本是经典的，你去演，就要去演出其中精华的东西。为什么张继青演的《牡丹亭》比别人好？她就是像相府里的千金。这个千金连自家的后花园都没去过，不出闺门的。怎么能演得龙飞凤舞呢？看现在《幽媾》时，杜丽娘坐在了柳梦梅的身上，我是怎么都不能接受的。那时那么封

闭的人，怎么可能做这样的事情？连手指都不能碰一下的。像孟姜女，拿了把扇子，臂膀被范喜良看到，就只能嫁给他。这么封建的时代，哪怕做了鬼，也不可能脱离封建意识。相反，日本的坂东玉三郎，味道倒是足得不得了。他演出的难为情，不是做作的表情，而就是一个少女流露出的样子，看着就舒服。我们就应该追求这种东西，戏的确是要慢慢悟、慢慢沉下去的。

韩：我看您退休后就将精力都放在培养下一代上去了，"弘"字辈、"扬"字辈、"振"字辈很多都是您的学生。

尹：那时候招生，包括王芳、现在的青春版《牡丹亭》的一些演员，都是我参与招生工作招进来的。王芳年轻的时候，刚开始上台表演都是我给她化妆的。直到我快退休了，别人才接手帮她化，现在她自己化妆。那时一到他们演出，我就吃力了，一个个地都要给他们化妆。王芳进来以后，一方面学习昆曲，另外一方面看我们演出。那时我就看出她悟性蛮高的。上次去台湾演出，顾老让我将《出猎》捏出来教给王芳。我教人有个习惯，首先要将人物的前后故事、要紧的地方讲得仔仔细细。我发现在我讲的时候，王芳的眼泪就会扑落落下来，这就是演员的悟性。同样，现在我在学校讲课，台下一堂学生就很少有几个能听进去的，悟性这是一个演员天生的。

韩：您在舞台上下整个发展时光里有什么特别的记忆吗？

尹：我们"继"字辈相对而言演出比较多，出省演出印象比较深刻，有汉剧"梅兰芳"之称的陈伯华看了我们的戏迷得不得了，汉口看了，又追到武汉看。他们的文化局局长说，她本来看不起青年演员，看了我的《花魁记》（那时候我还小呢，20多岁），觉得有这样的表演功力很不错。她专门跑到后台，和我探讨唱词和动作。

还有，蛮可惜的，我在"文化大革命"之前把以前的剧本剧照，在一个缸里烧了三天三夜，我所有的资料、照片全烧了。不但这些，我们以前有三种箱子，乡下的稍微旧点，城里的稍微新点，招待演出都是顶级的东西。官服都是金线，灯光一打铿铿亮，包括公堂，开出来弹眼落睛，可惜全烧光了。有人帮我抢了两张我自己的照片出来，一张是《花魁记》的剧照，一张是《刘三姐》的剧照。

说起《刘三姐》，记得有一年过年前，我们跑码头演出回来，在开明看到有剧团要唱《刘三姐》，我走过时心想：哎呀，马上放假了，哪个团唱《刘三姐》？真是运气不好。后来得知，就是我们团要演出《刘三姐》。一边听我还一边嘀咕：谁被派到真是倒霉到家了，只有7天就要上演，这个戏唱词多，又没什么故事性。结果一公布，说由尹继梅演出。轰，我头都昏了，只有7天！但等到吃年夜饭，我第三场还没排。顾老喜欢排"对歌"等前面的群众场面。等到吃过年夜饭明天要演出了，我才排第三场。那真是难忘的经历，我还正好在发烧。排群众场面时，我只好躺在下面的凳子上休息。

还有一个搞笑的记忆：那时候"阿姨队"有一次招待演出，演《赵盼儿》。其中有个阿姨演第二号人物宋引章，但是这个演员成分不好，不能演出。我早上9点还在练功场上练功，团里把我叫了出来，告诉我必须当天晚上演出，是政治任务，我还不能拒绝。急得我呀，中饭也没吃，独"吃"念白了，唱，就靠别人提台词。当天演出下来，钱璎局长说我这小丫头真不容易，那时候是三年困难时期，钱局长马上让厨房给我开小灶吃夜宵。

还有一出《打店》，唱武旦的演员排了半个月还没能排出来，外面却已经打了广告出去，还有两天半，团里又来找到我。我本来不想接，我的老师对我说，你是来混饭吃的啊！吓得我只好接下来，结果还是顺利演出了。这件事给我带来的"后果"就是，以后团里动刀动枪都是我，其实我是唱正旦、闺门旦的呀。后来唱《三打白骨精》的时候，我已经34岁了，但还弯腰弯得要看到下面观众，真是辛苦。当然那时真是苦，现在看看，觉得蛮难忘的，也成了我的珍贵回忆。

韩：如果历史再重演的话，您还愿不愿意继续当一名昆剧演员？

尹：当然，这不用说了。我确实不是为了吃饭才学昆剧，我是因为喜欢。所以老师演戏，我喜欢在旁边看。我还记得庄再春老师演林黛玉焚稿的时候，旁边要有拿蜡烛的丫头，我看得入了神，忘了。本来两个丫头，一人一根蜡烛，结果一个丫头拿了两根，演贾宝玉的急急忙忙跑过来一看，我还在舞台边上哭呢。其实，老师不是个个戏的一举一动都教我的，基本都是自己看的多。都是自己喜欢，然后去琢磨。我想，即使时光倒

流,我还是会选择苏昆的。

韩:现在苏昆新进去的"振"字辈的年轻演员,您感觉他们是不是赶上了最好的时候?

尹:对,他们是最幸运的人。我们那会儿昆曲没有人要看。我们出去,唱苏剧,在场子上唱上半个月,一本本戏演下来,最后折子戏才上昆剧。到那时候布景都拆了,都装了船了,就只有三桌六椅,比较寒酸了,这才演出昆剧。

韩:您的舞台生涯真是甜酸苦辣都经历过了,那您对以后苏昆的发展还有什么期望?

尹:我一直那么想,苏昆现在开头开得挺好的,下来怎么办?老祖宗传下来几百个戏,我们在抢救吗?我觉得现在正好剧团人多,可以两种方法。一种是演经典当红剧目,另一种是把老底子不大演的、比较陌生的戏也要继承下去。有些人空着,就分配给他这个任务,慢慢积少成多,戏就不流失了,既可以应付现在的演出,也可以把传统戏再挖掘点。还有一点,技巧上的培训,尤其是念白,要好好练,不要觉得现在非常光彩了。那时候,我们也是初生牛犊不怕虎,觉得自己蛮厉害,后来越是年纪大越觉得自己不行,要好好把自己不足的地方提高。在舞台上,业务要提高,传承数量上也要提高。还有,职业道德也要提高。做人不仅仅是表演,没有道德就不可能有艺术造诣。只有这样,我们苏昆才能走上不败之地。

韩:感谢您接受我们的采访。

尹建民：心系雅韵无悔时

时间：2016年8月22日
地点：江苏省苏州昆剧院
访问人：韩光浩
记录：陶瑾

尹建民，"承"字辈演员。著名苏剧表演艺术家尹斯明之子，苏州市第二批非物质文化遗产项目代表性昆曲传承人。1959年从艺，曾任苏昆剧团副团长、江苏省苏州昆剧院副院长，现为苏州市未成年人昆曲传播志愿服务中心副主任。

韩光浩（以下简称韩）：您对戏曲有着特别的爱好，这是家庭影响的关系吧？

尹建民（以下简称尹）：可能是因为有艺术基因吧。我的外公尹仲秋原是苏滩"清客串"（票友），家境较好，后来以苏滩作为专业，"下海"组织尹家班。包括我母亲与她的3个姐姐、堂兄尹小秋、学徒周玉英、蒋玉芳，在20世纪30年代几乎唱遍了上海所有的戏园子。我母亲会唱苏滩、京剧、昆曲，那个年代在上海"小世界"，"传"字辈演员每天在那演出，以苏滩为主，京剧、昆曲都有涉足。而我从小就喜欢戏曲，那个时候就迷京剧，对于昆剧、苏剧却并不了解。

韩：小时候去哪里看戏呢？有没有让您印象深刻的经历？

尹：小时候我组织过弄堂里的小朋友每周末一起去上海"大世界"看戏。这是一个贴近老百姓的惠民剧场，只要付1毛钱门票，就可以从中午一直看到晚上结束。我们一群小兄弟下午冲进去看京剧，晚上看滑稽戏，还别说，演员水平蛮高的。有一件事情令我印象很深刻，小时候没钱，我母亲每个月给我3块钱，算下来一天就是1毛钱。我常常把钱省下来去看戏，没钱的时候，甚至趴在上海龙凤大戏院太平门下边的空隙或者在门缝里偷看，那里有唱京剧、滑稽戏的。我那时候还自学成才，学会一套枪花。我是从京剧里学来的，母亲有一把长枪，于是我和小兄弟一起排演《孙悟空三打白骨精》，特别有意思。其实，走上戏曲舞台一直是我梦寐以求的事儿，我想和母亲一样一辈子从事艺术事业。

韩：您是怎样走上昆曲之路的？

尹：1958年，我在上海比乐中学读初一，1959年我考了上海戏校，后来被上海新民京剧团录取。而我的学历也就到初一为止。事实上，从出生到15岁我一直在上海，在我阿姨身边长大。因为我母亲常常跟团里出去"跑码头"，没人照顾我，就请我阿姨到家里照顾我。到了每年寒暑假，我就来苏州玩，跟着母亲一起去"跑码头"，"继"字辈的演员都很喜欢我。我记得，那时顾笃璜看到我，他说："这个小孩挺好的，眉清目秀，外表端庄，是可造之才。"后来他就对我母亲说："你儿子从小不和你生活在一起，就让他来团里吧。"而当时我告诉母亲我考进了上海新民京剧团，母亲觉得还是和她在一起比较好，所以我就放弃了上海新民京剧团，1959年3月19日到苏州进入苏昆剧团，成为团里年龄最小的一位。1959年，在我前面进昆剧院的"承"字辈老大是熊天祥，我是第二个进来的，"承"字辈排名老二。下来就是6月份来的王世华、朱文元、叶和珍等几位，10月份来了周正国等几十号人。

韩：刚进团，看到剧团是什么样的情况？

尹：那时候剧团就在现在的艺圃，我从大上海来到苏州，感觉到了乡下，还乘了马车嘀嗒嘀嗒地去虎丘玩，蛮新鲜的，所以后来我写了一篇《啊！艺圃》的散文来抒发我当时的感受。后来到了文衙弄5号，那里和上海的建筑完全不一样，冬暖夏凉，古典园林。从15岁进团，我便开始勤学

苦练，和熊天祥一起练功，拉腿、踢腿……再苦再累我也不哭不叫，所以大家都觉得我挺好。因为喜欢唱武生，所以我当时进团就从武生学起。

韩：哪位老师真正把您引进门？

尹：我的开蒙老师是周荣芝，是盖叫天老师的弟子，我主要跟他学武生行当。周荣芝老师原本做黄金生意，从小喜欢京剧，把家产都变卖了来学戏。不过他台上演不如台下当老师的好，顾笃璜觉得他是个人才，就把他引进苏昆剧团当老师。那时候团里搞武戏的很少，顾老觉得我们可以弄点武戏剧目，正好当时很多武戏老师都在，基本是京剧团退下来的老演员，所以从1959年我们这一代开始，苏昆剧团慢慢有了武戏，我们几个人就跟老师苦练功。周荣芝老师喜欢我超过喜欢他儿子周正国，为什么呢？因为我努力，用功，不怕苦，不怕疼。

韩：您学的第一出戏是什么？听说您学了半年时间就上台演出了？

尹：我的开蒙戏是《乾元山》，又名《乾坤圈》，盖派的名剧，盖叫天的代表作，特别讲究身段。为什么我身上有底子？就是武戏打的底子。我3月份进团开始练功，6月份就开始学戏。《乾元山》学了半年以后，到12月份就到开明大戏院演出了。这是一次难得的机遇，我那时才15岁，从没上台演出过，半年就要上台，怕得要命。为什么会演呢？当时有个京剧团的武生演员史瑞泉，他专门演《乾坤圈》，因为一些原因，不演了，而当时宣传广告已发布出去，几个团的领导商量之后，就让正在学《乾元山》的我上台顶替。

初生牛犊不怕虎，我只能硬着头皮上台，当时在候场的时候，梅派弟子马忆兰老师，他是男花旦、名演员、施雍容先生的老师，他对我说："小鬼，你不要怕，没问题的。"其实我上台的时候腿直抖，不过等到第一场演完下来时我就不怕了。当时我妈妈就坐在下边看我演戏，急得要命，周荣芝和马忆兰老师也在一旁看我。记得下台时，我满头大汗，马忆兰老师对我说："不错啊！"那时候如果有录像，多好呀。

韩：我看到资料里提到，"传"字辈刚进传习所时每天都要先学太极拳，你们也学，有这回事吗？

尹：是的，那是顾笃璜提出的。中国传统的武生练功以后都是五短身材，芭蕾舞演员为什么很挺拔？其实是因为我国传统的训练方式存在一些弊

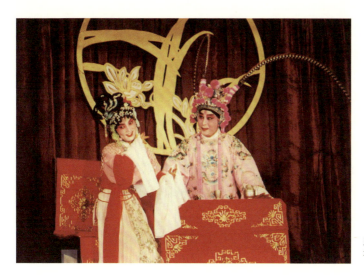

《连环计》剧照，尹建民饰吕布，王英饰貂蝉

端，有不科学的地方。所以顾笃璜当时就把太极拳放松的功法引入训练中，甚至还有西方的放松功法，都拿来为我们所用，的确对我们有益处。

韩：谈谈后来您跟小盖叫天学戏的经历吧。

尹：1960年，周荣芝老师去了南京，于是我跟小盖叫天张剑铭老师学戏，拜他为师。经他点拨加工了《乾元山》，还学了《打店》《打虎》等盖派武戏。所以我算是盖门弟子。记忆特别深刻的是，我在跟小盖叫天学戏的时候，不像现在，老师除了教戏，还要照顾学生。我们那时候学戏，先要帮老师做好家务、扫地、倒痰盂，然后开始压腿训练。现在不对了，都是老师凑着学生：你要不要学点什么呀？记得1962年在上海天蟾舞台，盖叫天讲课，我们这群苏州的小学生就坐在下面，他每讲到一个地方，就叫我们其中一位上前示范一下。人家都不敢，我说我来，于是上前比划了几下《乾元山》中的身法，盖老看了我的表演很满意，直夸："哦哟，苏州也有这么优秀的小盖门弟子了。"后来我还学了很多猴戏，能唱《安天会》《孙悟空三打白骨精》，其实我从小就喜欢猴戏。算起来，1959年到1962年，我以武戏为主，那时候在上海"大世界"演了好多小武戏，1963年起大演现代戏。

顾老有个想法特别好，他在1961年引入了宁波昆曲。我那时学了《安天会》，后来在万寿宫汇报演出，顾笃璜说："不错，学得很好。"实际

上是我自己从小学孙悟空的表演，全福班和宁波昆曲老师年纪都大了，教不了我们太多东西。

韩：您那时候是苏昆年轻一代，被分到三团，您跟着苏昆三团出去巡演，接受广阔天地的锻炼，哪一次让您记忆最深刻？

尹：1959年到1960年，我们在万寿宫排演。那时候，我们不叫江苏省苏昆剧团，叫苏州市戏曲演出团。这个团把京剧团等很多演员都招进来，加起来300多人。当时成立3个团：一团以老阿姨为主；二团以"继"字辈演员丁继兰为主；三团以"继"字辈尹继梅、凌继勤为主，再加上我们"承"字辈演员，年轻演员都在三团。一团、二团经常要打铺盖下乡演出，三团不大下乡，那时候新艺大戏院是我们苏昆剧团的常驻地，也是我们演出最多的地方。

印象深刻的是有一次去无锡后塍演出。那时候以苏养昆，演戏都以苏剧为主，最后再加几出昆剧。记得在无锡后塍，下午的一场演出，那时候一般演出都是3个小时。我演完《武松打店》，演得很好，接着是《快嘴李翠莲》，可是演完之后还剩很多时间，下面的农村观众就吵起来了，警察都来了。因为戏演得快了点，惊动了人民警察，这事让我记忆犹新，也反映了当年苏剧在农村的受欢迎程度。后来，我在上海大世界也演出了几次，本来上海都是老阿姨队，就是一团、二团去演出，我们只是"跑龙套"的，但是因为上海喜欢武戏，我就去担当主演。还去过武汉等地演出，那时候，出省演出都是大事，就像现在出国一样。

韩：大演现代戏以后，您的武戏就不大演了，这是为什么呢。

尹：从1958年《狸猫换太子》开始，苏剧在苏州公演。这次演出，使大家看到又一批苏剧新生力量的成长。1961年起，新艺大戏院由我们苏昆剧团经营，邹家源是副团长兼经理，一团、二团难得在这演出，主要是三团演出，演了好多传统戏，后来大演现代戏，我也因此演了好多现代戏。苏剧《芦荡火种》中，我饰演叶排长；以花鼓戏移植过来的一部《哪亨谈得拢》，我和柳继雁演夫妻，那时她30岁，我20岁，可能由于我比较老气，她年轻又漂亮，我们演得挺像一对夫妻呢。后来我又出演了苏剧《补锅》，也是我和柳继雁合作的。

有了现代戏以后，昆剧不大演了。我的武戏不能演，所以演了很多苏

尹建民在《荆钗记·男祭》（左）和《荆钗记·参相》（右）中饰王十朋

剧。在新艺大戏院，早上进去化妆以后，要到晚上出来，每天早上一场，下午一场，夜里一场。20世纪60年代，苏剧在苏州很火，粉丝多得不得了，还成立了苏剧兴趣小组。记得每晚演出结束，旁边有一家馄饨血汤店，一毛钱一碗，哦哟，每天晚上爆满，大家吃得超香。住呢就住在开明大戏院边上的招待所。从1962年开始大演现代戏，以苏剧为主。一直到1966年"文革"，砸烂苏昆，苏昆剧团被改成红色文工团。

韩：演戏最好的时候正好"文革"，把你们的艺术青春都荒废了，最困难的时候，您是怎么过来的？

尹：1960年我们搬到万寿宫，后来万寿宫又被政府收回去，我们被迫搬到尚书里，顾家祠堂，那时候是真正开始搞乱苏昆的时候。"文革"期间，昏天黑地，我妈妈是牛鬼蛇神，差一点自杀。顾老为何后来对我好呢？因为我这个人比较温和，只是和大家一起喊喊口号、写写大字报，我从来不去打砸抢，到后来干脆成了"逍遥派"，我去上海玩了，不参与了。记得我当时在红色文工团，唱对口词、快板，排演了不少节目。我还和几个爱写文章的同学搞了个诗社，还出版了一本诗集。上山下乡开始的时候，我爱人的大哥是当时的苏州市副市长，是"走资派"，管农业的，问题尚未解决，不能下放。上面要让我爱人和我下去，我爱人的单位来我家把东西打好包，没想到当时苏州市革委会文艺组组长马上向我爱人单位发话了："尹建民不放的，他爱人也不能下去！"就这样，我没有下放，

也把我的爱人留下来了。

1969年，我妈妈下放阜宁。我那时调到京剧团，当时大约有十几个人调到京剧团。进去后第一部戏是《红灯记》，我演的王连举，大叛徒，大家都觉得我演得挺好的。尤其是里面有一个"硬抢背"，我做得很好。1971年，团里又招了一批演员，有宋淑霞、那建国等人。我是盖派武生，我自己要求当老师，我编了一套刀花、枪花形体组合，大家直到现在都说好。这个主要得益于我的盖派武生的底子。1972年，省京二团也就是省苏昆剧团下放到苏州，把我们京剧团一批人拉过去，合并进入苏昆剧团，就这样我又回到了苏昆。直到1976年粉碎"四人帮"后，我们又改成江苏省苏剧团。我从进入苏剧团演盖派武生，后来到苏昆剧团，后来再到京剧团，之后再回归苏昆，经历很曲折，我们这一代也浪费了很多最好的青春时光。

韩："文化大革命"把您和"承"字辈的艺术青春耽误了很多，那您后来怎么会改演小生了呢？

尹：其实省团和我们合并以后也是演现代戏，一直到粉碎"四人帮"后，我们改为苏剧团，才开始演传统戏。1978年演了两台戏，《孙悟空三打白骨精》和《十五贯》。这台《孙悟空三打白骨精》是顾笃璜和江苏省戏校校长吴石坚一起定的，让我和熊天祥两个人来演，那时没有老师，我们就去绍兴看了三天绍剧，回来后我们把这出戏排出来了。后来在开明演了半个月，我演孙悟空，凌继勤演唐僧，朱文元演猪八戒，尹继梅演白骨精。演了半个月，后来就病倒了。毕竟这么多年下来，好久没演戏，精力搭不够了。那年我33岁，感觉自己年龄也大了，不太适合演武戏了。那时候武生都是大嗓子。但有一次，顾笃璜发现我有小嗓子。于是1980年，我演了《钗头凤》中的一个武生角色后，正式改为小生行当。我改演小生以后身段比较好看，这就是武戏打下的基础和底子。

那时候，顾笃璜成立了一个短训班，把我和王世华、陈滨等人拉过去当老师，在朱家园。我一边教短训班，一边跟沈传芷老师学小生戏，学了《断桥》，当年青年会演还得了一等奖。所以我武生戏第一只是《乾元山》，小生戏第一只是《断桥》。

韩：这个短训班的成员是哪边来的？培训之后是干什么的？

尹：顾老当时想招收一些别的剧团转业的青年演员，经过短期培养就

能上台演出的，于是成立了这个短训班。我给短训班的学生上课，就在朱家园的洋房里练功，办了大约两年时间，演了一出吕灼华老师写的现代剧《死的已经死了》，我演反面人物，作曲是我妈妈。到了1982年，短训班不办了。顾笃璜又回到苏昆剧团，上面正式任命他为江苏省苏剧团团长，毕志刚为副书记。有一点我非常佩服顾老，那就是"原汁原味的昆剧"，顾笃璜一直坚守着。这几年，我为昆剧院总结了两句话："古老的传统样式，纯正的昆曲风貌"，我想这也是我们应该坚持的。

韩：在您的舞台小生生涯里，听说当年您在温州演出引起了轰动，您是怎么做到的？

尹：是的，1982年的全国昆剧会演时，顾笃璜挖掘到了温州永嘉昆剧，也是当时比较好的一个流派，那时在温州很红。于是以我为主，开始学永嘉昆，我学了《荆钗记·见娘》，被永嘉昆的杨银友老师赞许。后来我又学了《荆钗记·男祭》《永团圆·击鼓堂配》等，都是杨老师教我的。为什么顾笃璜喜欢这个戏？因为永嘉昆的《见娘》有强烈的生活感染力，动作节奏都加快了，跟苏昆的《见娘》有很大不同。1982年俞振飞在台下看永嘉昆，他对顾笃璜说：我演不过他们。所以，顾老下决心要学到苏州来。

1983年，顾笃璜带我们出去巡演，我在温州红得不得了。我演《荆钗记》，演三本，上、下两集，17折，一直演到《团圆》。南昆的《见娘》演到情感激烈的时候还四平八稳，永嘉昆剧因为是广场演出，动作节奏都加快了，所以，我学这个戏，唱以我们为主，我们一板三眼，永嘉昆是草昆，有时候唱一眼一板，但是我们的表演风格全部照他们学。我学了后，顾老开心得不得了，说太好了。果然，我第一天演到《见娘》时，下面鼓掌不断。后面还加了《扈家庄》，我演花荣，武生行当，下面观众一看：不得了，这个不就是刚才的王十朋吗？武功这么好。第二天演了下部《男祭》，里边有大段唱工，我唱到一半时，下边就开始鼓掌喝彩了，一般昆曲唱到中间时，下边鼓掌不大有的。这就是经典剧目传承和发展的魅力。

韩：我从资料上看到，戏剧家王染野说他特别爱看您演的《荆钗记》中的王十朋，其中《见娘》一折尤为动人，着官袍而走孩儿步，三声"母亲"，音调语气各有不同，展现了丰富的情感层次。

尹：这是永嘉著名昆剧小生杨银友老先生传授给我的，这个戏里的

"王十朋"一角，要刚柔相济、声情并茂。王十朋在妈妈身边就像是小孩子，听见妈妈来了，自然流露出孩儿之态，所以一出场就有小颠步，叫作"孩儿步"——许久不见，看到妈妈就发嗲了。第一步"孩儿步"，第二步有点晃，妻子何在呢？到最后知道了噩耗，脚步变沉重了，带着悲痛的心情，最后那段特别感人。我在温州演了《见娘》之后，观众都知道我了，觉得我永嘉昆学得好。杨银友老师的亲朋好友都很感动——居然把杨老师的戏学的这么好。顾笃璜看了之后曾经说："这是尹建民的代表作，也是我们昆剧队的代表作。"

韩：苏昆剧团一路走来磕磕绊绊，当时甚至有被取消剧团的危险，听说您为了把苏昆剧团保留下来，那时候也做了许多努力。

尹：这主要应该是大家的努力。1984年，顾笃璜离休，1985年到1986年是苏昆最为艰难的时刻，苏昆面临解散。最后我联系一帮人在老的校场桥路四楼"开黑会"，写信上访文化部艺术司，还写信给昆山市委书记。不过最后经过大家的努力，苏昆剧团还是保留下来了。

1985年年底，文化部振兴昆剧指导委员会成立，周大炎和钱璎、顾笃璜等三人受聘任委员，钱璎兼任秘书长。1986年举办第一期昆剧培训班。我跟着周传瑛、沈传芷老师学了好多戏，还经常参加会演，比如《琵琶记·盘夫》《金雀记·乔醋》等。《盘夫》这出戏很难演的，当中我加改了很多，根据自己的昆曲艺术感悟和理解，挖掘内涵并进行了表演形式的创新。从1986年开始，昆曲慢慢复苏了。当时剧团分苏剧队和昆剧队，我被任命为昆剧队队长，苏剧队队长是陈红民，后来把我们昆剧队放到京剧团里。在第一天门，我们造了个小剧场，就是富仁坊巷的沁兰厅，可容纳200余名观众。开幕那天，很多知名书画家如张辛稼、谢孝思、王西野等都为我们创作了作品相赠，那时我们昆剧队40几人，每周都有演出。

韩：虎丘曲会好像也是在您手里恢复起来的吧？这在当时也可以说是一件很鼓舞人心的事情啊。

尹：是的，现在都说2000年的时候是首届虎丘曲会。其实，中华人民共和国成立后的第一届虎丘曲会是在1988年。那一年我去扬州参加了广陵曲会，心想：扬州没有剧团也能搞曲会，苏州为啥不能弄呢？更何况苏州虎丘曲会延续了200多年，所以回来后我马上着手恢复苏州中秋虎丘曲

会，资深曲友贝祖武出面同我一道找宣传部，当时的宣传部部长范廷枢相当给力，马上联系了郊区人民政府，给了我们3万块的支持资金，这是一笔不少的数目啊。经过我们的努力，1988年，中断200多年的虎丘曲会终于恢复了。那届曲会是1982年两省一市昆剧会演之后昆剧界的又一次盛会，规模很大，办了3天，全国六大院团都来，搞了票友清唱，还出了一本小的纪念册，产生了很大影响力。1989年又办了一次小型的虎丘曲会，就在沁兰厅。从此，这个厅里一直坚持每周昆曲专场的演出，还送戏到学校，走进二中、浒关中学等，培养学校里的昆曲爱好者。后来，我连任四届苏州市政协委员，在政协会议上也写了很多提案，呼吁保护苏剧、昆剧，还被评为苏州市优秀政协委员。

韩：20世纪90年代初，戏曲大萧条，昆剧队和苏剧队合并，全部到校场桥路。顾老培养的苏州大学昆曲研究班的学生也求职无门，都没进入昆剧研究机构和剧团，那您是怎样带着剧团走过那一段艰苦时期的呢？

尹：1992年，褚铭当了昆剧院团长，我是副团长，主抓业务，每周演一场，一年演不了多少场，吃饭都没有了着落。于是为了生计，我们搞了一个"定向戏"计划，团长决定先恢复《江姐》，当时演的都是歌剧版《江姐》，我们就恢复了苏剧版《江姐》，宋淑霞演江姐，不过没过多久也不演了。由于我是政协委员，而政协委员里不少是公安系统的，褚铭叫我去公安系统问问能否办一些定向戏。所以我就联系了公安局副局长，他答应联系了交警支队，我去接头了解需求。褚铭马上执笔编写轻喜剧《欢喜冤家》，写一场，排一场。我们自1993年7月与观众见面以来，边演出边修改。从轻喜剧改成通俗剧，里面南腔北调的都有，3年里演了100多场，盈利50多万元。我作为《欢喜冤家》的总负责人，带着大家去六县市演出，基本包场演出，还去苏北慰问演出。1995年，我又找到市政法委书记，排了一出通俗方言剧《都市寻梦》，引起不少外来工的共鸣。大概演了一年多时间吧，也盈利了不少，这真是剧团的"救命戏"。

1996年，为参加"'96全国昆剧新剧目观摩演出"，苏昆剧团将自己创作演出的通俗方言剧《都市寻梦》改编为无场次现代昆剧，在情节和角色设置上做了重大改动。这时王芳正好休完产假，于是第12届中国戏剧梅花奖获得者王芳领衔演这部戏的女主角。人家都是传统大戏，我们的《都

市寻梦》是这次会演唯一的现代昆戏,居然也别出心裁,获了演出奖。

韩:当时的现代戏帮助苏昆走过了这一段被市场经济大潮冲击的摇摇欲坠的昆曲路。

尹:是的,但是也有一出戏不成功。当时苏昆剧团已有20多年未排昆剧古装大戏,1997年的政协会议上我提出,苏州作为昆剧的诞生地,应该推一部优秀的传统剧目。当时的市委书记杨晓堂同志建议,苏昆剧团可以将《十五贯》重新整理改编,搬上舞台。经过改编和排练,《新十五贯》在人民大会堂公演,观众反响很好。没想到后来杨晓堂调离了,《新十五贯》演了没几场就烟消云散了。到1999年,这出戏再被翻出,参加省里会演得了奖。不过当时人们对经典的改编已有不同看法,再加上最后一场改编得有点问题,从此《新十五贯》就退出舞台了。而当时为了还《新十五贯》欠下的贷款,我们剧团员工都削减了工资和奖金。就在我们还债的阶段, 2001年,"昆曲艺术"被联合国教科文组织宣布列入首批"人类口述与非物质遗产代表作"名录。昆曲成为世界非遗后,苏州开始主抓昆曲,蔡少华团长也来剧团了。正好2002年我和王芳等去香港古兆申先生那里做讲座,让白先勇闻知了苏昆有一批青年演员。之后这批年轻演员去香港参加白先勇讲座,白先勇看到苏州有一群不错的小演员,就被打动了。从2003年开始,白先勇与苏昆结缘,联合打造了青春版《牡丹亭》等大戏。

韩:记得1992年在上海俞振飞大师90寿诞的祝贺演出中,您献演《连环记·小宴》中的吕布一角,得到俞老上台接见并合影留念。给大家留下了深刻印象,您的演技那时越来越精湛。但后来我发现您文笔也很好,报纸上曾经刊登过好多您写的文章和诗词。

尹:虽然我只读到初一,不过我从小语文基础就好。不过,我老妈的文笔比我还要好,她只读到小学二年级,就可以写回忆录了。(笑)我呢,从小喜欢看书,书法也蛮好,跟费新我老师学过一段时间。后来到团里成立诗会,从1982年开始投稿,写了消息、短文、散文、评论等,到现在有十几万字了吧。

韩:您的这些戏外的修养,对于后来您一直从事未成年人的昆曲教育传播,应该是很有帮助的。

尹:这倒是的,本来我是2005年退休,后来晚退两年,到2007年退

休。正好2007年苏州市未成年人昆曲教育传播中心、未成年人昆曲传播志愿服务队正式成立。传播中心专门聘请国家一级演员、中国戏剧梅花奖获得者王芳担任主任，以此实现全市百万未成年人都能看一场昆曲、学一段历史、听一次解说、会一句唱腔的目标。王芳就请我去当未成年人昆曲传播志愿服务中心副主任，还发了聘书。

我很高兴，让我把这些昆曲未来的观众培养起来，是对昆剧做一点贡献，这是功德无量的事情。目前我们在学校里搞了13个基地。9年来，通过举办公益演出、送戏入校园活动，共开展了公益演出1200余场，先后走入100多所大中小学校园，用"最美声音"滋养了20多万未成年人的心灵。

韩：您能谈谈第一个基地的情况吗？

尹：其实1987年，当时我还是昆剧队队长，也是昆曲最困难的时候，昆山玉山镇第一中心小学校长高瞻远瞩，他通过朋友与我联系，成立了一个昆曲兴趣班。每周我们"送戏"到学校，后来断断续续去了二中、浒关中学、杨枝塘小学、苏州中学、平江实验小学等学校。当时没想到连贯下来成立基地。直到2012年传播中心成立5周年之际，我和王芳商量成立基地，才开始一个个设立起来。2016年，苏州市未成年人昆曲传播志愿服务队光荣入选全国"一百个最佳志愿服务组织"。到现在，我们差不多拿到十几个奖项了。

韩："昆曲进校园"真是一件礼敬传统的大好事，您对这些未来的昆曲爱好者有什么期待和心愿吗？

尹：其实，我不奢望这些学生将来都成为昆曲人才或是昆曲爱好者。但有一点，作为苏州人，他们应该知道昆曲是什么，发源在哪里，美在哪里。他们看过昆曲，还学过昆曲，心里留下一颗风雅的种子，这就行了。我们深入苏州各个中小学校传播、教授昆曲表演艺术，这就心满意足了。我今年72岁，我还能为苏州昆曲事业做点小事，感到很开心满足，我也会默默努力耕耘下去。

韩：感谢您接受我们的采访。

赵文林：一曲水磨见恒心

时间：2016年8月26日
地点：江苏省苏州昆剧院
访问人：韩光浩
记录：杨江波

赵文林，"承"字辈演员。国家一级演员，1960年考入苏州戏曲学校，1961年进入江苏省苏昆剧团至今。工小生、大冠生，曾师从沈传芷、倪传钺、薛传钢、王传蕖、俞锡侯等名师。擅演《荆钗记》《琵琶记》《长生殿》等剧目，曾多次获奖。

韩光浩（以下简称韩）："承"字辈有很多位，您和尹建民老师等都是其中的佼佼者，那时候您是怎么加入苏昆的？

赵文林（以下简称赵）：1960年的时候，苏昆在艺校招收了一个苏州市地区的业余苏昆班，400多个人去报考，留下了90个，半年以后就剩下了一个班，25个人，我是其中一个。1961年国家困难时期，就把我们这些人分掉了，那时候进团的就剩7个人，其他有到越剧团、有到沪剧团的。我是"承"字辈里年纪最小的一个，但在舞台上待的时间是最长的。好多人在"文化大革命"中转业走掉了，还有一些人没有坚持到最后，我留下来一直到了现在。

韩：1961年您就进团了，那时候进团的年龄也很小，您学的什么行当呢？

赵：我到苏昆剧团的确年龄比较小，虚岁14岁，行当还没有定，比桌子高不了多少，还没长大。我在戏校里学的是老生，那么小的个儿，嗓音条件却比较宽，所以唱老生。到了剧团之后我年纪最小，这么小的年纪和身高，唱老生和别人没法搭戏，就再转小生，那时候转不过来，因为一开蒙学的就是这个，而且我进团以后还跟一位老师学了花脸，整个学的跟小生完全不搭界，但没办法。我们那时候跟着"阿姨队"去演出，所有的小孩、娃娃生的角色都是我来。这么一来一晃就到了1964年，那时候我到京剧团去，我学过花脸，正好需要演《智取威虎山》里的李勇奇，我就唱李勇奇，那个时候十七八岁的年纪正好。我跟我的同学杜玉康一起去，我俩换了个个儿，他唱杨子荣，我唱李勇奇。后来，一年下来工宣队说："不行，你们俩换一下"。杜玉康太胖，从那个时候我又换成老生，后来还演了《磐石湾》中的陆长海、《苗岭风雷》中的龙岩松等很多角色。我在京剧团一共待了8年。这个8年中有人走掉了，有人留下来了。

后来南京的昆剧团下放到苏州，待了一段时间。再后来，原来南京的回了南京，顾老就把原来的苏州的昆剧演员都招了回来，恢复了苏昆剧团。回来之后因为表演需要，我演过老生，后来就演小生了。我就说我是随着年龄的增长越演越小，现在60多岁了还演小生，当然在昆剧当中也演大冠生。

韩：您和您的同学们都是谁教的呢？"承"字辈基础打得怎么样？

赵：我们那时候到戏校，老师教唱教念，都是一起学。1960年苏昆班有很多老师，华良民、林鸣霄，还有好多老师，都是老一辈的，都是"继"字辈的老师，教基本功也教戏。我们跟"传"字辈老师也学过，虽然那时候的老师不像现在天天给学生上课，但他们给别人上课的时候我都看得见，周传瑛老师教戏，沈传芷老师教戏，还有郑传鉴老师教计镇华，我们都在旁边看，默默地吸取营养。我们那个时候一个星期休息一天，所有的时间都在团里，出门要有腰牌的，吃饭睡觉都在团里。上海的老师来了，就到那里教戏，老师来教，我们不看也得看。如果你没事情干，老师就会说：没事情怎么可能呢？这么多老师空在那里，快快快！跟谁学去。所以我们那时候学戏很快，不像现在几年学一出戏，那时候一个月一出戏学完了，之后马上汇报。汇报了以后学第二出戏，师兄弟大家学一出戏，谁好谁上

苏剧《狸猫换太子》剧照，赵文林饰陈琳

苏剧《五姑娘》剧照，赵文林饰徐阿天

去，谁不好谁下来。对演员的要求，我们那时候要高一点。

韩：您学的第一出戏是什么？苏剧还是昆剧？

赵：我学的第一出戏是昆剧《寄子》。这出戏有一件好笑的事情，当时团里说：你现在个头就在这，你学个儿子吧。学来学去我学不了。那时候是薛传刚老师教我，"继"字辈的周继康演伍员，我演伍子，伍员的我都学会了，可我怎么都学不会伍子的表演。后来老师只好说："周继康你跟他换一下，让他演你的父亲。"那时我正好嗓子在换声，条件也不是很好。后来到京剧团，赶上学样板戏，调门都是定死的，样板调调门不能降，否则就是破坏光辉形象。不过，那个时候和胡芝风在一起，这些优秀演员的舞台表演、舞台体验还有舞台态度都带给我很好的滋养。怎么说呢？我是吃了京剧的奶水养活了我的昆剧生命。我在京剧团待了8年之后，唱了很多大戏，舞台体验和经验丰富了很多，回来之后再学昆剧感觉就不一样了。

韩：1986年的时候您参加了第一届昆剧培训班吧？

赵：没有参加。我从京剧团回来以后去了苏剧队，我和王芳都是唱苏剧。而且回来以后，顾老有个观点是"以苏养昆"，昆曲是打基础，舞台上主要演苏剧。不过我的心思都还是放在昆剧上面了。

韩：这么多年来您演了很多昆剧大戏，有什么记忆特别深刻的事情吗？

赵：不算《长生殿》，大戏还有《荆钗记》和《琵琶记》。有两出戏对我来说意义很大。我在《琵琶记》中有《辞朝》这场戏，倪传钺老师亲自指点的。那时倪老师问："你能唱吗？"我说我不知道，顾老叫我唱我就唱。因为那时候，顾老要把我们带到台湾去。那个戏可看性很一般，没什么太大的舞台调度，就是一个人跪在舞台上唱，三刻钟，很够呛。倪传钺老师曾说："我有生之年能够看到你排出这个戏已经不容易了，因为顾传玠老师在中华人民共和国成立以前演过这出戏，中华人民共和国成立以后就不演了，你现在的演出是中华人民共和国成立以后第一次，其他剧团都不演了。"倪老师甚至觉得他在有生之年倘若没有机会亲自传授《辞朝》，这出传统好戏就可能会失传了。后来，我们从台湾回来以后，南京的江苏省昆剧院才有人也学了这个戏。

还有一个戏是《男祭》，这个戏我也有很大的感受。中华人民共和国成立以后没人演这个戏，那个时候一方面昆剧已经走上萧条之路，另一方面以前有人被请到家里唱堂会，堂会把昆曲当中好听的段子都留下来，这个戏唱念很好听，但是不适合到家里去唱，因为讲的是王十朋的老婆死了之后到江边祭奠的戏，谁会把这个戏请到家里去唱呢？所以说这个戏也不演。那时倪老师说："好，我指点你把这个戏恢复出来，这也是对昆剧做一点小小的贡献。"后来，这个戏还得到了永嘉昆老艺人的指点。所以我们把这两个戏重排出来，这两个戏很宝贵。

韩：在我的印象中，赵老师演的都是些经典的戏。回到刚刚的问题，一开始的时候十几岁是凭着一点兴趣爱好入的门，期间遇上了很多萧条的时光，有没有想过放弃？

赵：差一点有过这个想法。但我后来发现其他的路也并不太好走，而我从小就学昆剧对昆剧是有感情的。从事自己熟悉的东西总归比生疏的东西要好，有一个熟悉的东西还有熟悉的人，接触生疏的东西人也感觉生疏，我这个人对人与人之间的事情不太擅长，后来我就选择了坚守。

韩：进入这个天地越来越有情感的寄托了。

赵：对，其实当时也有不景气的时候，在昆剧团有个老的沁兰厅，那时候演出，每次就200人，看你表演的就那200人。所以我回到苏昆10年以

后人家看到我问:"哎,你好,你们现在京剧团怎么样?"我说:我早就不在京剧团了,我回到苏昆10年了。人家对我在京剧团的印象比较深,因为那时候演出多、观众多。直到后来昆曲评上了世界文化遗产之后,我们剧团才走上了宽广的道路。

韩:我翻阅老资料,看到1980年苏州还专门举办过一个赵文林唱腔研讨会,好像这么多年还没有专门为一个人办过唱腔研讨活动的,这是为什么呢?

赵:那时候是钱璎局长和周良等好几个领导一起决定举办的,那个时候戏曲特别不景气,但是老领导们还是心系戏曲。他们发现我的声腔中不是单一的剧种声腔,我运用了很多戏曲的声腔技法,我唱沪剧、唱越剧、唱锡剧、唱京剧、唱苏剧,也唱昆曲,当然也唱歌曲。声腔研讨会是文联要我办的,后来就算是苏州昆剧团专场的开始,其后很多演员都办了专场。

韩:当年的报道说,您在男声大嗓小嗓的转变上积累了丰富的经验,您对于声腔处理有什么独到的理解?

赵:我得到过苏剧老艺人蒋玉芳老师的教导,受益很多。现在声腔中男声女声差四度,越剧中出了一个赵志刚,赵志刚这一代人,跟他唱的花旦没有一个红的,因为他的嗓音降下来后,女音就上不去了。蒋玉芳老师得天独厚,她的音色跟男生差两度,她的唱我们勉强能唱上去。如果我和女生同台一样调门的话就会很累很累,于是我就开始练假声。一开始走了很多弯路,开始练的时候只要发得出假声就可以,但是放到昆曲中来不好听,我们不论大小嗓都要柔和。那怎么练呢?练念白,从高音区的念白开始,这样转音我听不出哪一个是假音或真音。把上面的尖音区打开放宽,把下面的真音区压窄,使它通达上面。那时候走了很长时间弯路,练了好几年,开始的时候不统一,要唱到真音就很宽,唱到假音就很细。于是我听了很多老师的演唱,包括赵志刚的唱,孙徐春的唱,然后运用到我们昆曲当中,慢慢地就找到了方法。所以,我觉得昆曲中的大冠生是很了不起的,如果年岁大了全部是假声,那是男人还是女人呢?所以要真音和假音混合,就非常吻合了。嗓音的练习,是一门科学。

记得后来全本的《琵琶记》带到台湾去演出,全本《荆钗记》带到香港去演出。去香港那时候,香港康乐及文化事务署、香港文化促进中心的

赵文林在《琵琶记·辞朝》中饰蔡伯喈

人请我们到音乐厅演出，他们说："我们要听你们的原声，不用话筒。"那时候对我们的压力很大，500个人的音乐厅，嗓子不好的话下面听不见。不过，那天演出反响很好，他们说：听得很清楚，而且你的声音不戴扩音器，照样把台词送到每个观众的耳中。

韩：赵老师的声腔心得是不是能在某个时候整理出来，这对演员来说真的是蛮好的教材。

赵：呵呵，西洋发声法我也学过，那个时候我们团里专门有老师弹钢琴帮我们练声。我觉得，西洋发声是重那个音，戏曲发声是重那个字。西方那个音出来就可以，我们中国的戏曲是以字带腔，先有这个字再带出来腔，我们要把内容唱给观众听，才能感染观众。西洋的只要声音出来就行了，而戏曲在舞台上是有内容的，内容一定要通过唱念来体现，然后才是做和打。

韩：中国传统的发声技巧是不是和我们中国传统文化对于气的把握是相通的？

赵：我在团里谈过，我们剧团的长处在哪里？我们要跟人家比，拿什么跟人家比？首先我们的唱念一定要不一样，因为我们是昆曲起源地。现在很多演员没有像我们那时候要求那么高，因为他们现在没有那么多压力。我们那时候是不一样的，不行也得行，我们是要卖票吃饭的，出码头

今天能卖掉多少票就吃什么饭，不能吃饭就吃稀饭，出门的时候自己还要带着铺盖卷。现在我跟年轻人讲声腔，很多人还领会不起来。人到了一定的年龄，横膈膜在腹部当中把声音给阻断了。小孩生出来之后，是腹部呼吸，长到了一定年纪就变成肺部呼吸了。为什么会变声呢？到一定年龄腹部的气息就用到胸腔的共鸣去了，高音区就没有了。现在要练的就是打开横膈膜，用丹田的气息冲击声带，然后产生的音才能送得远、送得清楚，声音是要练一辈子的。张继青老师那时已经很有名，但她为了一出《牡丹亭》，每天早晨练，整整在笛子上练了一年，每一段声音她都仔细去练，练怎么才能发挥到一个极致的声音。所以，她就算现在还能发出年轻的声音。现在打开电视看看有名的角儿，到了70岁80岁都还能唱，气息好，身体也好，你看病人哪一个声音会好的？声音好必然身体好。所以俞老师说：多唱昆曲对于你们长寿是有好处的。打开了丹田练好了声音，这样多舒服啊。

韩：您说得真好，任何事情都要自己用心体悟，才能达到一定的高度，艺无止境，说的就是这个意思吧？

赵：当然喽，用心最重要。但是现在的学生这方面有一点欠缺的。昆剧讲中州韵，有些演员现在在台上讲京白，你说错吧也不算错，正宗也不算正宗。老实说，台下听得懂的，多也不多。但是，不好的戏，不管你演得好还是坏，最多演完了观众不给你鼓掌。好的戏，观众就有很好的印象，下次就记住了你这个人，脑子里留下这样的印象。同样一出戏可以不断地磨，不断地挖掘。

我记得顾老就和我们说，你要演活一个角色，要琢磨这个人以前是干什么的，以后是干什么的，你要搞清楚，因为有了前面的基础，才会有后面的行为，你必须了解，不知道就去查资料，听老师讲。比如《长生殿》里有一句话"妃子，寡人去了啊"，你说怎么念？顾老就说："你这句话是去了，你要念出不想去的味道。"后来我们就琢磨："妃子，寡人去了——了啊"，我是去了，但我这个语气就告诉你，我不想去。这就是戏曲当中的深度。本子拿出来，潇洒地讲一句"妃子，寡人去了啊"，错也不错的呀，但没有那个深度。如果你能挖掘下去，表现出来，观众听了之后就会感觉唐明皇和杨贵妃的感情很深厚啊，下次就记住你了。同样一句话，同

赵文林在威尼斯演出留影（2003年）

《满床笏》剧照，赵文林饰龚敬

样一句台词，有得你琢磨了。如果说整个剧本所有的台词一句一句去研究，这个深度和厚度就不是一般演员能够做得到的。所以，我们说演员要二度创作，有文学上那么美的剧本，再通过演员二度创作，用崭新的面貌体现出来，那么昆剧就可以保持永久的生命力。

我觉得，什么叫创新？在原来基础不改动的情况下，找到那个新点，这个点能够达到了，就提高了，就是创新。不是说老师教我怎么唱就怎么唱，教我怎么做就怎么做，不动脑筋的。年轻时候不动脑筋一个星期就可以排一出小戏，一个月学一本大戏。一般一点的，三四个月一台大戏也可以排出来。可是后来，我们《长生殿》排了一年，真是用心体悟，这也是国家繁荣了，剧团有了实力才可以做得到的。

韩：听说《长生殿》很多戏是没有身段的，都是后来根据昆曲的传统精神捏出来的？

赵：对，捏出来的这个身段要合情合理。行家就问你一句：为什么要这么做？身段是随着你嘴里说的话配合的一些动作。那么水袖呢？《长生殿·絮阁》里有很多的水袖动作，一样不能脱离传统，也要合情合理。不要像有些剧团，排了很多的身段内容，不合理的呀，有些不合理的东西就不要加进去。顾老当年排戏的时候一直说我们："你们怎么不像人的？"他的意思是违反了生活当中的正常规律，不像生活当中的人。我们就说："我现在不是生活中的人，是舞台上的人，是假的呀！"顾老说："不行

的呀，假就错了，假的就是死的，是没有生命力的。"

韩：说得真好，不管传统也好创新也好，道理只有一个：沉到底，用心琢磨，合情合理来呈现。

赵：对，要演好一出戏，我必须投入进去，而且要全身心地投入。是个人难免就会生病，但是我们演员有一个问题：没有权利生病——整个剧团演出情况已经排出去了，票已经卖出去了，我今天能不唱吗？我就碰到过，嗓子哑掉了。

韩：那是在台湾演出最后一天吧，是您太兴奋了，还是观众太热情了？

赵：不是的，那是在台湾演出的时候，太疲劳太辛苦了。我们那时候演出，导演对我们还不摸底，每天晚上演出的戏早晨要响排一遍，人的体能是有限的，而且离开了苏州，饮食有变化，睡眠也不一样，有压力有负担，又睡不好，住的宾馆隔壁有动静，闹醒了也没办法，这样影响了睡眠，影响了休息，必然影响到嗓子。去的时候我们很认真，舞台上都是满宫满调，精神饱满。排练的时候导演也提出要求，不是一遍排练，早晨唱一遍，中午休息一下，完了下午再唱一遍。12天呀，都是大段的唱，一个人要唱两个小时，王芳身体那时候也快撑不住了。后来最后一场，我只能让一个学生在后台帮唱，我在台上做表演，勉强撑下来的。嗓子哑掉了也有导演的责任，导演是顾老。（笑）为什么说顾老有责任呢？因为他觉得我的嗓音条件太好了，但是他觉得我在舞台上的角色情绪不好。《闻铃》的时候杨贵妃已经死了，但是我的嗓音很亮，好像听起来不是很悲凉。顾老就讲："你给我降两个调。"一下子降两个调，真音假音根本就找不到了，要拼命用劲去找。话说回来，这么处理之后戏是好了，但对演员来讲难度更高，还不给过渡阶段。明天去台湾了，今天说降两个调。怎么唱都不舒服，感觉很累。但是到了台湾，观众看了以后就觉得唐明皇就是这个味。也有人提出：凭什么可以改变？传统的调门你为什么改变？不能改！但是顾老有老规矩：好不好听观众反映，我们戏曲是为观众服务的。戏里，唐明皇看到什么东西都有感受，看到下雨，看到青山绿水，想到堂堂一个皇帝连自己的女人都保护不好，降低调门是为了产生悲凉的感觉。

韩：对于赵老师来说，《长生殿》是舞台生涯的一个比较重要的节点，也是到目前为止您留在观众心目中最重要的代表作之一。

赵：《长生殿》要感谢台湾陈启德先生的投资，他真的很有眼光和魄力，他那时准备打造我们剧团10年。而《长生殿》这个戏排练时，最早的时候唐明皇定的不是我，后来排的时候也想再找个人，但确实不好找，在昆剧界有这样功力的演员也不多。当然不是说我自己很好，我的身上有很多不足的地方，我是借鉴了很多老师的优点。但是，我是很认真地去排练的。一年的时间里，每天第一个到昆博排练场的就是我。为什么要这么做呢？因为我感觉我压力最大。而且我们排练的时候又碰到"非典"，当中又去了一趟威尼斯。排练过程中也碰到了很多矛盾，所幸最后都能化解。后来，我体悟，一个舞台的确需要一个"大家"来管，这样我们才能够提高。

韩：您指的"大家"，就是顾笃璜先生吧？他还有哪些"名言"？比如您之前说的"舞台上面要像个人"。还有他看戏，一感觉有点不对头的时候就突然会大喝一声：停！

赵：我记得我们那时候排戏，他一挠头，我们演员就会觉得：完了！他看得好，是不动的。一看到他挠脑袋，我们在台上都要发抖的，下来肯定要被他说了。顾老在艺术观点上有很多独到之处，他讲舞台上要像个人，不像人不要演。还有：不会做动作不要乱做，乱加那些动作干什么？高兴的时候做一个动作可以，不高兴的时候非要做一个这样的动作干什么呢？所以他说，演员要演好角色，就必须熟悉剧本、熟悉台词，每一个字都不能疏漏、不能浪费。同样一句话，要求讲话念白都要有口劲，口齿要字字金玉，才能达到很好的效果。

韩：如何才能做到字字金玉呢？

赵：那个时候老师教我们，要把喉部后面打开。以前老师说，你不会打开的话，就把自己的拳头塞到自己的嘴里，要呕就对了，后面不是就打开了吗？后面打开声音才出得来，声音气息冲击声带，然后通过喇叭口，声音才会好。邓丽君的声音很好听，但是她的喉部是不打开的。我们昆曲演员，打开气息送出去，我们讲话的时候就送得很远，一点都没有留在胸腔里面，全部送出去，声音的气息回进去就会产生问题。我们中国戏曲的发音方法在世界上是很先进的，西洋的发音方法光讲究音，我们是字、音、腔都要有。戏曲演员嗓音条件好的，唱歌也好听。有一个共同点，用气息去冲击声带，产生声音，让声音从嗓子里飘出来。

韩：那个时候去台湾演出《长生殿》特别轰动，您是怎么把握唐明皇这个人物的？

赵：一开始排的时候也不理解。觉得唐明皇很狡猾，一开始"妃子、妃子"地叫，《埋玉》的时候就薄情寡义了。有一段顾老一直不满意我的表演。顾老说："唐明皇也是人。"我们不要看以前的认知，杨贵妃做了他的儿媳妇之后再到唐明皇身边，我们要演得人性化。比如《絮阁》中，唐明皇是怎么看杨贵妃的？她闹也是好，她不闹也是好，吃醋吃得越深，就显示她爱唐明皇越深。理解了这份心情，再演唐明皇看杨贵妃，就有意思了。唐明皇的年龄和杨贵妃的年龄有距离，带有长辈的心态去看杨贵妃这个小孩，闹闹挺好玩的。这样演人物容易找到感觉，不然的话，你就是皇帝，高高在上的，不食烟火。

顾老的要把角色当成一个人来演的指导，启发了我。我把唐明皇演绎成对杨贵妃是有真情的，而且非常的深。那为什么《絮阁》里会叫梅妃来？因为是杨贵妃为了要压倒梅妃，在盘上跳舞，反而让唐明皇想到身轻如燕、跳舞很好的梅妃。而对于杨贵妃吃醋，唐明皇也能容纳理解。所以，唐明皇后面是佯装发怒，而不是真的发火了。而在《埋玉》时，要表现出唐明皇的不舍，他是实在没办法了。"高力士，只得但凭娘娘罢"，这样的处理，让人感觉唐明皇是不舍杨贵妃死，而是情势之所迫，也是杨贵妃要求的。这就体现了杨贵妃的高尚——因为爱你唐明皇所以我愿意死，这一点就跟后面的《闻铃》衔接起来了。后面唱出了一种思念，唱出了唐明皇失去挚爱，永远找不到了。他并不仅仅是失去了一个杨贵妃，也失去了江山，失去了所有的一切。这个戏这样演就好演了。顾老说："这样演，讲得通，也可以体现出来。"唐明皇是有点小坏，知道杨贵妃不高兴还要去惹她，当她哭了跪在地上时，又去安慰。这些地方要用人性化去演出，把皇帝处理成一个人。但皇上也有悲凉的地方，也有不得已的地方。

韩：您和王芳老师合作最早是什么时候？就是《长生殿》吗？

赵：不。我和王芳最早合作是《五姑娘》，那个时候王芳20岁不到，我是35岁，我们合作时间很长。《五姑娘》后来到江苏省里演出，评上江苏省青年演出一等奖。我们当时还都评上江苏省优秀青年演员呢。

韩：这几年，赵老师在舞台上的展现主要是《长生殿》这出戏吗？

赵：我在这个戏后面还排了《满床笏》，去年排了《白兔记》，接下来还要排《紫钗记》里面的《折柳阳关》。此外，我跟张继青老师的《痴梦》，还被拍成了电影《凤冠情事》。

韩：《凤冠情事》我看过，相当不错，您当初也是在排《长生殿》的空隙去了威尼斯电影节？

赵：那个时候香港导演来拍《凤冠情事》，内容也就是《痴梦》加《折柳阳关》。《折柳阳关》整个的排练都是倪传钺老师指导的，动作都是我们自己做的，但是指导是倪老师。排了一个月，排的时候时间很紧，我们参照以前老师讲的演。威尼斯电影节开幕式上放映了这部《凤冠情事》电影，我们参加了开幕式。其后在威尼斯，我和陶红珍还穿上昆曲服装表演了一段昆曲。

韩：您对苏昆这个一个甲子的剧团有什么寄语？

赵：昆曲是有体系的，很多剧种的成长都离不开昆曲，很多剧种在中华人民共和国成立初期请了很多"传"字辈的老师去，就大变样了，但是唱能跟昆曲比吗？昆曲有水磨腔，水磨腔不好唱，凡是演员都喜欢唱北曲，北曲直声好发音，水磨腔难唱，只能软软地唱。要能够唱出韵味，唱出感觉来，要经过多少次的磨炼啊。

所以，我们希望我们的继承者越来越好，要主动向我们来学习。我们这些老师的年龄也在增长，到一定的年龄教都不能教了，到时候他们跟谁学呢？教我们的老师已经都不在了。有些能教我们的人，比如"继"字辈的年纪也差不多了。随着时间的过去，这些老师都老了，每一个老师带掉一些戏，就会少掉多少好戏呢。我希望我们的戏都能留下来，留在人们的记忆当中，留在苏昆年轻人的身上，这样才能发扬光大。

另外，对于昆剧的传承和发展来讲，不是要靠领导照顾、老师照顾，而是要靠自己勤奋。老师领进去，深造要靠自己。就拿我讲起来，现在不练唱，我上台也会觉得很累也不舒服。唱、念、做、打四功，唱是第一位的，有唱才有念，有念才有做，有做才有打。第一位去掉了，做、念、打那就是话剧。唱出情绪，唱出内容，唱到观众能坐下来听，这就是我们戏曲的妙处。

韩：感谢您接受我们的采访。

周友良：弦歌不辍追梦人

时间：2016年9月9日
地点：十全街
访问人：韩光浩
记录：丁云

周友良，男，国家一级作曲，苏州昆剧院音乐总监，苏州市音乐家协会主席。中国音乐家协会会员、江苏省音乐家协会理事、江苏省音协戏曲音乐委员会副主任。曾任苏昆剧院创作室主任、艺术委员会主任、吴韵民乐团团长。2006年，被文化部授予"昆曲艺术优秀主创人员"称号。2013年，获第九届中国音乐金钟奖。

韩光浩（以下简称韩）： 周老师，您是什么时候进苏昆的？

周友良（以下简称周）： 我1973年就进入苏昆了，待的时间蛮长的，一直到2009年退休。我和苏昆相伴30多年。1970年，我先到歌舞团工作。那时，我是演奏小提琴考进去的，参加样板戏芭蕾舞《白毛女》的排练。在"文革"期间，原文化局领导顾笃璜被下放到团里的木匠间做木工，我们平时练琴练得累了，经常到木匠间去玩。在那里，我和顾老熟悉起来了。1972年，顾笃璜恢复工作，调任江苏省苏昆剧团团长。1973年，乐队缺少提琴演奏员，顾笃璜便把我调了过去，担任乐队小提琴首席。

韩： 20世纪70、80年代，苏州对苏剧还是蛮重视的？

周： 对，当时我们的主要力量在苏剧，顾笃璜也主要在搞苏剧。我们

搞了不少现代戏。创作组有十几个人，那时候是苏州市专业院团中创作力量最强的，编剧、导演、音乐、舞美一应俱全。

韩：您伴随苏剧和昆剧几十年了，苏剧音乐的审美魅力主要在哪里？

周：我在进团之后没离开过。1976、1977年，江苏省苏昆剧团又一分为二，原来南京来的大都回到南京，恢复江苏省昆剧院，留在苏州的为江苏省苏剧团。原中西混合乐队解体，不久，我就由单位送去上海音乐学院进修作曲，两年后回到团里任专职作曲兼乐队指挥。1988年及此后几年中，我参加了《中国戏曲音乐集成·江苏卷》的编撰工作，任苏剧分支副主编。在此期间，我对苏剧唱腔曲目的选编、录音、记谱做了大量的工作。对苏剧唱腔音乐的理论研究也做了不少工作，尤其对苏剧的主要唱腔——太平调的结构做了较深的研究，得出的结构公式不仅应用在《中国戏曲音乐集成·江苏卷》中，还应用在《中国戏曲志·江苏卷》和《苏州戏曲志》中。此外，我还写过一些文章，也编辑出版过《苏韵留芳——苏剧唱腔选》，把苏剧的形态、音乐的形式、主要的审美价值都写得很清楚。我也写过《他山之石，未必攻玉》的论文，谈昆剧与苏剧的关系，发表在当时的《艺术百家》上。昆剧对苏剧的影响，有好的一面，也有消极的一面。一方面昆曲的典雅影响了苏剧的风格，由于受昆曲的影响，与其他滩簧比起来，苏剧的风格比较典雅、细腻。你看锡剧一身乡土气息，而我们《醉归》的"月朗星稀万籁幽……"，淡淡幽幽，多典雅。苏剧在众多滩簧中独树一帜，这是好的一面，但是它在人民大众接受的通俗性上逐渐脱离了观众。其次是剧团少、从业人员少、演出少、剧目少，缺少竞争。好也是它，不好也是它，在这种情况下，剧种的发展以及唱腔音乐的发展是缺乏动力的。

韩：您是搞西洋乐的，怎么扎进了戏曲里？

周：我对戏曲也是慢慢扎进去的。在学校里我做过文娱委员，经常要教歌，那时候我已经编写过不少歌曲，喜欢创作。后来在歌舞团时常排练弦乐四重奏，我自己也编写过弦乐四重奏曲子，到苏昆剧团后才慢慢熟悉苏剧、昆剧。我1970年进文工团（苏州市歌舞剧院前身），也叫文艺二连，为了排舞剧《白毛女》，之前演奏民乐的人全部改成演奏西洋乐器了。周家喜、翁再庆都在拉小提琴，石冰吹双簧管，张允伯打定音鼓，原

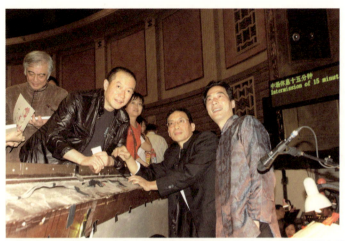

《牡丹亭》百场演出,周友良(中)场间与作曲家谭盾(左二)交流(2007年5月)

来弹琵琶的人都改成拉大提琴。因为当时文工团要凑成一个西洋乐队,以达到演奏《白毛女》总谱的要求。周家喜、张允伯他们也是1973年回到苏昆的,石冰也是。大家都经历过文工团阶段,都有演奏西洋乐器这些经历。

韩:在苏昆几十年里,您参与创作或者重新整理的比较重要的剧目有哪些?

周:写过不少,比如《五姑娘》(与金砂合作)、《金色黄昏》等。还有《风筝树、相思河》,这个戏我在曲调上是有想法的,并付之于实践。我还与金砂一起和蒋玉芳、尹斯明、朱容等老艺人一起编写过不少苏剧大小剧目的唱腔与音乐,如《死的已经死了》《玉蜻蜓》《西园记》《月是故乡明》《丑状元传奇》《雌老虎大闹沈府》等。还有《醉归》的音乐是我编配的。2000年排《花魁记》,是我重新整理改编唱腔的。昆剧么,从早期的《都市寻梦》《况钟》,到后来写的《西施》、青春版《牡丹亭》《白蛇传》等。

韩:在戏曲音乐的创作领域,这60年间有些什么样的争鸣呢?

周:在理论上当然有争论,主要是传承与创新的关系,从20世纪50年代就开始争论。要处理好两者的关系,两种极端、偏颇的做法对戏曲的发展都是不利的。戏以曲存,戏曲的流传主要靠曲。一说到昆曲,总会想到【皂罗袍】什么的。各种戏曲的区别,主要在于它的语言及声腔。在戏曲

史上，声腔的发展推动戏曲发展，这点是肯定的。后来的京剧，是徽调与皮黄的结合。魏良辅的水磨腔也推进了昆曲的发展。理论上是这样，但剧团在实际操作上是不太重视音乐的。戏曲戏曲，其实一出戏的好坏和成功与否，音乐是起很大作用的，但是一般都看不到这一点。所以，我一直觉得应该重视培养戏曲音乐方面的人才，提升这方面人才的地位和作用。现在戏曲创作人员队伍普遍萎缩，一旦排新戏，都到处借，这是一个普遍现象。借外面有影响的人，剧目容易出来，容易得奖。但是他们的缺点是不了解我们的剧种，不了解我们剧种的特点。长此以往，就会一步一步地削弱剧种的特点，慢慢地会使不同剧种在风格特点上趋于同化。尤其是培养一个戏曲音乐人才谈何容易，10年、20年都未必可以培养出一个好的戏曲音乐创作人才。

韩：对于传统经典剧目而言，讲起来它的曲牌和工尺都蛮齐备的，那这种曲目为什么还要加进去音乐创作的元素？

周：往往我们同时听几支曲词不同的【山坡羊】或【懒画眉】时，一般人总是感觉到它们不是同一支曲牌。昆曲曲牌实际在舞台上演出时，即使是同一曲牌，在具体一出戏中，呈现出来也不是完全一样的。

中国的戏曲声腔有两大系统，曲牌体与板腔体，这两大系统在音乐上都有理性、感性的属性。但总体来讲，曲牌体偏重于理性，板腔体偏重于感性。昆曲属曲牌体的声腔，宫调、套数、曲牌、音韵、字格、句式、阴阳、四声、板式等等这种繁复的结构决定了它的理性属性，如分几句，有几个韵。在音乐编创上，应该怎样做呢？当然，没有理性就不能称其为昆曲，而理性太盛则伤情，没有感性的昆曲会缺乏活力、动力、生命力。理性和感性应该是昆曲的两个方面。理虽如此，但一般都很难驾驭和把握好这个"度"。所以，我的创作体会是：昆曲既为曲牌体，就应遵循它的程式性、规范性，不要毫无道理地弃之不顾。但对于又是传情达意的唱腔，也应尽量在音乐上加强它的感染力。遵循基本格规，具体曲牌保留它的特征腔型(主腔)，提高它的辨识度。既遵循曲牌的程式性，又能写出有个性、服务于戏剧情节所需要的唱腔。这样的难度最大，创作方式类似戴着镣铐跳舞。要写好不容易，但昆曲曲牌的程式、格律还是给度曲者留有一定的余地，给你做文章。在有限的空间里，你如能做得好，整个曲子就能增色

不少,你的本事就在这个上面。同一个曲牌让不同的人来写,写出来都会不一样,味道也会不一样,这与个人的素养、观念都有关系。

韩:您跟白先勇先生见面是怎样的情况?

周:2003年10月份,白先勇先生带了台湾、香港的一批文化界相关人士来到昆剧院,在二楼201会议室举行了一个见面会。会后分组讨论,音乐组在202室。台湾新象文教基金会董事长樊曼侬、台湾雅韵艺术传播有限公司的贾馨园以及我与毛伟志等分在音乐组,讨论音乐方面的问题,商讨青春版《牡丹亭》的音乐如何搞。由于相互之间不太熟悉,讨论也不可能很深入。观念上的分歧还是存在的,但也没有什么大的争执。

韩:历史上清代的叶堂对《牡丹亭》在声腔上有过修整。过了近百年,您又对《牡丹亭》的音乐进行了一定的改编和谱曲。

周:叶堂究竟做了多少工作,其实大家都不是很清楚。他是单纯记录还是有改动?或者改动很大?实际没有定论。但毕竟这样的东西留下来了,功德留下来了,别人可以参考一下,留下了一个蓝本。靠戏班子流传呢,是口传心授,不一定流传得下来。昆曲历来都有"案头之曲,场上之曲",有清工与戏工、曲社与戏班之分。这两者往往唱一样的传统唱段,遵循昆曲同样的腔格与口法。但前者是指清客唱曲,属于清唱艺术;后者属于唱、念、做、打的综合舞台艺术,粉墨登场、载歌载舞,要面对台下的观众。以往演传统戏是以演员为中心,现在剧团排戏,大都设导演制,以导演为中心。受众不同,它考虑的因素就会更广泛一些。由于定位与功能的不同,侧重不同,诉求也不同。那种区分是始终存在的,一直延伸至今。要承认这种不同,若硬要用同一尺度来衡量这两者,往往就会矛盾百出,出现很多纷争。但是这个体现在舞台上,传承与创新,其实还没有得到很好的解决。

我感觉青春版《牡丹亭》在这个上面把握得还可以。基本上是传统,但又融入新的东西,在传统的基础上有所创新。在音乐上,我是有所坚持的,力使全剧的风格韵味要统一,上本主要是《游园惊梦》的几出戏的唱腔音乐,所以我从昆曲曲牌中提炼出了主题音乐(也可以中式化称之为特征腔),这样既可以使主题音乐具有个性,又能与昆曲唱腔在风格上融为一体。杜丽娘的主题出自【皂罗袍】曲牌,柳梦梅的主题出自【山桃红】曲牌。

周友良指导苏剧《风筝河·相思树》乐队，演员合乐练唱（1990年7月）

韩：有很多人提出过异议：昆剧加了主题音乐，这个怎么能算遵循传统？

周：原来昆曲唱腔是没过门的，场景音乐用传统的器乐曲牌，如【万年欢】【朝天子】等。其实这些曲牌在某种意义上也是主题音乐，一听到【朝天子】，哦，皇帝出来了。那你说昆曲曲牌的主腔是不是在某种意义上也是主题音乐？我们也可以不叫主题音乐，可以叫戏的主腔，或特征腔、特征音乐。为什么必须来个中国化的名字？有些自欺欺人。其实手法人人在用，只是称谓不同。这个戏中的主题音乐都是从昆剧曲牌音乐里衍化出来的，贯穿全剧。把四个主题串联起来，组成一个花神的舞蹈音乐。现在开场就是用这段音乐，最后大家都认可了。其实写青春版《牡丹亭》音乐时，一点思想负担也没有，夜以继日。我一天要做这么多事，白天排练，晚上写，写了早上抄，抄了再排练。在配器时，就在总谱上抄抄画画，草稿都不打，没时间了，基本上就是自然而然地流出来的。

韩：中国艺术研究院曾经开过一个座谈会，他们提到青春版《牡丹亭》的音乐，评价相当高。

周：（笑）2003年，我担任了青春版《牡丹亭》的音乐总监，青春

周友良与《西施》导演杨小青在排练现场（2005年）

版《牡丹亭》的音乐在整体上应该如何把握？应该如何构想？如何做到既保持昆曲应有的风貌，又有别于其他版本的鲜明个性？这是一个挑战。首先是唱腔整理改编。如何把握好青春版《牡丹亭》唱腔的整理与改编的尺度？主要以整理为主，并依据不同情况采取不同的方法。现在经过整编的唱段与人们熟知的《牡丹亭》的唱腔融为一体，一般是很难区分的。同时，我采用主题音乐贯穿的形式，将从【皂罗袍】和【山桃红】曲牌中提炼出的鲜明音乐主题在全剧中通过各种手法加以贯穿，并将【标目·蝶恋花】中的主题合唱"但是相思莫相负，牡丹亭上三生路"在整个演出中结构性复现，这些对人物的刻画、剧情的展开起到了积极的作用。汪世瑜老师说青春版《牡丹亭》的音乐是健康的音乐，说我在写音乐时既没把音乐弄得花里胡哨的，又没在音乐写作上流于拘泥和因循陈规，是一种有想法的音乐。我想他讲得也许很有道理。我多年接触昆曲的感悟并因此萌生的不少想法，能在青春版《牡丹亭》上得以实践，这也是一件开心的事情。

2006年4月，我收到汪世瑜夫人马佩玲老师从北京发来的祝贺短信："昨

天我们开的专家研讨会,全体一致反映你的音乐最好,排第一名。你的配器和主旋律给人一种又有时代又有本体的感觉,像交响乐一样结合得非常好!"马佩玲老师说的专家研讨会,就是中国艺术研究院为青春版《牡丹亭》召开的学术研讨会。

韩:我记得张菊华女士曾经非常惊讶,她说没想到苏州昆剧院竟有一位音乐高手周友良。26人的乐团虽然比不上39人的乐团,但是音乐配得严丝密扣,十分和谐,昆曲配乐的清、柔、雅完全表现出来了。

周:青春版《牡丹亭》首演于台湾,以往昆剧团去台湾演出一般都是小乐队。这是台湾方面对昆曲伴奏的理念所致,另外还可能考虑到节约开支。但我考虑,既然这部戏称为"青春版",有别于传统的折子专场,又在舞美和舞蹈等方面注入了众多的新元素,而且上、中、下三集将演9个小时,一支乐队如果没有浓重与轻淡的层次变化,没有单线条与多线条的交织展开,没有一些乐器音色的变化,那么,再好的唱腔、再好的旋律,时间一长也会显得乏味。由于我的坚持,终于采取了一个折中方案,给我们20个人的乐队编制。

在音乐的编配上,我注重突出昆曲清、柔、雅的风格,昆曲伴奏以曲笛为主,但在编配中充分突出了一些特色乐器的作用,不仅在配乐中有高胡、箫与古筝的大段独奏、重奏,编钟、提琴、埙、琵琶、二胡等也都有充分发挥的地方。尤其是高胡的运用分量较重,委婉抒情的音乐主题常常以它独奏的形式出现。上海昆剧团搞音乐的叶副团长在看完演出后对我说:高胡在整个乐队的演奏中很突出,运用得很好,印象很深。"青春版"在整个配器中也运用了一些复调手法,尤其主题音乐常以复调手法融合在唱腔之中,这在以往的昆曲伴奏中是很少见的。在唱腔的配器中,充分考虑到唱腔所表达的情绪,基本以清雅、抒情为主;也有小片段用传统的齐奏的手法。偶尔也有重彩浓墨的,如在《回生》与《圆驾》的结束处,乐队全奏出激动的爱情主题,引出"但是相思莫相负,牡丹亭上三生路"的主题合唱,把音乐推向高潮。

张菊华女士说的"没想到"三个字,体会起来意味深长。至于"26人的乐团",实际上连我指挥只有21个人。之所以有这种感觉,产生这种效果,与我们日常排练的严格要求是分不开的。张菊华女士是青春版《牡丹

亭》音乐的知音之一，经常会宣传"青春版"音乐的作用，我心中一直非常感谢她。

韩：周老师，您的这种唱腔设计、音乐设计、配器风格，后来一直延续的吗？

周：我其实之后写过新编《白蛇传》之类的作品。昆剧《白蛇传》反响也很好，它没有走比较保险的路子，对传统演出版本进行整理，而是对本子进行了重新地编写，重选曲牌、重写唱词，是一个全新的版本，一个全新的演绎。全剧唱腔依据《昆曲曲牌及套数范例集》的格律而写，在南京演出后的反响很好。不少业内人士和曲友认为该剧的音乐非常成功，给人以既是传统的昆曲音乐却又非常清新之感。但是老实说，灵感再好，在音乐设计上也超不过青春版《牡丹亭》了。

韩：您对新编《白蛇传》的唱腔、音乐具体有什么想法？《白蛇传》的背景乐您甚至使用了影视里的音乐？

周：你说的《千年等一回》主题曲吧？它是根据导演要求添加的。并非影视里的音乐，只是唱词中有句"千年等一回"，没曲牌，算是一首昆歌。只是电视剧《白蛇传》中"千年等一回"的唱句影响太大了，让人有些误解。其实，对于这个戏的音乐创作，我的创作思路是：如果传统曲牌、套曲能完成剧情所表达的内容，就尽量依昆曲的曲牌规范来写。板眼、主腔尽可能达到规范，轻易不去动它。在有余地的有限空间里，尽量把唱腔的情绪做到极致。新版《白蛇传》的音乐写作，对我也是一种考验。创作青春版《牡丹亭》时，有个厚重的经典传统放在那里，倚靠大树可乘凉。而新版《白蛇传》的唱腔和音乐的每个音符都要自己写出来。如何把握传统而又不拘泥于传统，这是对我昆曲写作理念的一次考量，而这种理念又要通过戏的实践来体现。比如《断桥》原也是全部采用南曲，经导演要求，几易其稿，最后插入一支不常用的北曲【梅花酒】。我对【梅花酒】的曲牌在音调和板式上进行了一些处理，在节奏上类似垛板，都是强音，慢起渐快再渐慢，再渐快到极致，再撤下来。乐队一个特强音，停顿，静场……白娘子再气若游丝地轻轻吐出"你怎不扪心自省……"整个处理，大起大落，大开大合，情绪得到了充分宣泄，剧场效果非常好。传统的《合钵》是一套北曲，而新编的《合钵》采用了南正宫的【普天乐】2支、

【倾杯序】2支和【玉芙蓉】。戏一开始是表达夫妇俩对儿子降临的喜悦和恩爱之情,许仙唱了半支【普天乐】后,白娘子接唱。后半支我把他们处理成二重唱,两个声部时而平行时而此起彼伏,非常温馨感人。

 韩:您在作曲和创作界几十年,能不能用一句话来给我们概括一下,昆曲音乐到底美在何处?

 周:它的音乐特色实际就是典雅、空灵、细腻、传神、行腔优美,以缠绵婉转、柔曼悠远见长。它节奏舒缓,演唱时对字音要求严格,平、上、去、入逐一考究,每唱一个字,都注意咬字的头、腹、尾,即吐字、过腔和收音,使音乐布局的空间增大,变化增多。我特别佩服汤显祖能写出如此美丽的词句。尤其是上本的《游园惊梦》唱词,真的写得很好,配上如此委婉的唱腔,真是美轮美奂。我在演出现场指挥时,自己常会被深深感动。演员在上面表演和唱,乐队跟着我的手,那么轻重缓急,那么千回百转,加上诸多乐器的配合,众乐齐鸣,真的有点陶醉在里面。这么多年,我和昆曲相伴同行,虽有艰辛,但也感到非常快乐。能把音乐当成职业,也是一件幸福的事。

 韩:感谢您接受我们的采访。

王芳：重接慧命续传统

时间：2016年8月29日
地点：江苏省苏州昆剧院
访问人：韩光浩
记录：杨江波

王芳，"弘"字辈演员。国家一级演员，江苏省苏州昆剧院副院长。第12届、第22届中国戏剧梅花奖获得者。工闺门旦、正旦、刀马旦。师承沈传芷、姚传芗、张传芳、张继青、庄再春、蒋玉芳等老师，昆剧、苏剧兼演。其扮相俊美秀丽，唱腔委婉动听，表演精致细腻。

韩光浩（以下简称韩）：您和苏昆有很多故事，听说当时您入团的时候剧团是反复来做动员的。

王芳（以下简称王）：是啊，我的父母有4个女儿，当时上山下乡的政策还没有结束，我们家大姐做老师，二姐下乡了，三姐工作了，按照道理，我也只能下乡了。当时南京越剧团比我们早一年，前线歌舞团就更早，都来苏州招人。苏昆剧团最晚，我爸爸不太同意我去苏昆。父亲那时候在大学任教，家里没有人干戏曲这一行，父母总觉得表演不是理想的出路，他们都是做跟数字有关的工作。那时候章继涓老师和王福德老师，是昆剧小班的领导，他们到我家来做家访，三天两头地过来，给我父母做思想工作，爸爸就"妥协"了。一方面父亲比较喜欢文学，另一方面也担心

我当时会上山下乡。

韩：刚入团的时候是什么样的景况？

王：我记得我到苏昆报到那天正好是台风过后，大风把树都刮倒了，当时的我们都是看着样板戏长大的，舞台上的演员都是很光鲜的样子。想象中剧团是很美好的，现实中一看这样的状况吓了一跳，原来剧团和自己的想象距离很远。

韩：您在入团之前应该也没有接触过昆曲。

王：是的，没有接触过，就是喜欢唱歌，二十四中的董老师带我去考，就是因为我嗓子好。脑子里想的就是八个样板戏的感觉，其实接触了昆曲后，真的完全不一样。

韩：从某一个点上讲，您心里面觉得真正给自己开蒙的老师是谁？

王：昆曲开蒙老师应该是沈传芷老师，教我们的第一出戏是《思凡》。那是1978年，当时他已经退休，就住在我们院里，还有倪传钺老师、薛传刚老师，三个"传"字辈老师跟我们同吃同住。基本功的开蒙老师则是施雍容老师，施老师教的全部是基础的东西，《扈家庄》就是她教的。我们当时是密集式学习，进团半年后基本上是以功出戏，以戏代功，把基本功和学戏连在一起。老师不仅教身段与锣鼓点子如何"合"，还教如何领会人物，如何表现扈三娘的傲气。比如锣鼓"四击头"第一声"答"响起时，扈三娘是不能马上出场的，就是要还未出场就让观众已经感受到她的傲气。直到"台"，她才出场，一亮相，就自带了人物的气场，那种目空一切的感觉。

韩：哦，您那时候是先学的刀马旦。听说您后来有一段在学习刀马旦的过程中嗓子出了问题，是因为太刻苦了吗？

王：其实是练功不懂得方法，总希望自己好一些，不希望比别人弱。因为武戏练过功之后，整个人都处于充血的状态，包括嗓子，且还不注意休息，拼命地唱，结果就彻底哑掉了。当时很绝望，就觉得被判了死刑，因为演员没有嗓子了，感觉就没有前途了，那时候是《扈家庄》过后的第二年。声带闭合不拢，"倒嗓"了，说话时只有气，没有音，只得"声休"。一年后，团长顾笃璜先生建议我边"声休"边学习文戏的基本功，因为顾笃璜先生认为昆剧要以文为主，他觉得昆曲最主要的都是文戏，文

王芳在《思凡》中饰色空

王芳版《牡丹亭》

戏能够对我日后的艺术道路更有帮助。但当时自己还是有点嘀咕的，觉得既然我都"倒嗓"了还怎么唱文戏，因此还是有点失落的。

韩：是啊，当时《扈家庄》很受好评，但一下子又让您坐了冷板凳，是不太好受。

王：是的，当时我汇报演出了《扈家庄》，还是很受赞许的。但一"倒嗓"，之前的满满信心一下子就被打压下来了，后来的会演都没有参加。那时，有两件事情施雍容老师给了我很大启发。一件事是《扈家庄》表演过后的"食堂风波"。我们当时吃饭都是一个饭盒，汤放在饭盒里，饭和汤和在一起，我不喜欢汤和在饭里，打饭阿姨说："不行，必须要放进去，人家都行的，你想多吃点吗？"我说："那我不吃了。"就把饭盒撂到一边，离开了食堂。食堂阿姨就哭闹："不得了了，才唱了一出戏，就眼中没人了。"施老师让我去道歉，我很委屈，我心想我一点错也没有。我跟施老师讲述打饭的过程，施老师说："你可以解释给我听，但你可以跟任何人都这么解释吗？现在你去跟她道歉，也是跟你自己道歉。"这件事情给了我启发：一个人在成长的过程中，当你有一点成就的时候，虽然你自己没有觉得不一样，但别人看你就不一样了。因此，为人一定要谦虚谨慎。

另一件事是，因为嗓子不好，我没能参加青年演员的会演，心里很委屈。我是

班里的佼佼者，自我感觉还是很好的，青年会演轮不到我，别人去参加又没有得一等奖，得了个二等奖，我在下面看着就很不开心，说不出的感觉，回来之后心里真的很委屈。老师就把我叫到她的房间，跟我说："我知道你很委屈，你想哭的话，你就在我房间哭，我知道要是你去参加比赛，也许就能得个一等奖回来。但是人生不是只有一次机会，只要你愿意学、努力学，你能够做得比别人好，机会肯定会来的。"老师的话一下子让我明白了，这个人生的过程中总会有挫折，必须要能忍受。当然不是每个老师都能像亲人一样对学生，所以我现在对年轻演员，不管你是不是跟我学，只要你问到我，我就以真诚的态度告诉你。我跟他们有一种很贴心的感觉，很真诚地对他们，他们就会以真心对我，所以现在"小兰花"一代跟我关系很融洽。

韩：您讲的几个例子都很生动，施老师是一位又教戏又教做人的好老师。

王：施老师人真的好得不得了。我偶然在一本书上看到我小时候和她一起练功的照片，就激起了我太多回忆。她讲的很多话都是让我受益一生的。为什么你发现我说话比较少，其实跟她的教育和顾老的教育有关系。顾老觉得说话费嗓子。施老师的教育是：祸从口出，一定要少说话，台下一定要谦虚，台上一定要骄傲。台下所有人都是我的老师，任何人说我错了，肯定是我有不对的地方，不要以为别人都戴着有色眼镜看你。但是台上你一定要骄傲，所谓的"骄傲"就是要自信，要"目中无人"。

韩：这也是传统中国人的教育法，人一辈子什么最难？走在中庸这条线路上最难啊，您那时候一起进团的有多少人？

王：一起进团的有30个人。前面到每个学校海选，一批一批地刷下来，最后剩下30个。吕福海、邹建梁都是我们这一批的，30个演员里女的8个，男的22个。

韩：那时候，你们入团也是"文革"后戏曲重振的一个标志。那时候文化部在苏州举办第一届昆剧培训班，您参加了吗？

王：当时我是在剧团的苏剧队，是旁听生。那是1985年吧，文化部在苏州举行第一届昆训班。顾老把"传"字辈老师请到昆剧院来，一共办了4期。全国六大院团全部到，各个剧团的花旦演员都要学，一个班学一出戏，可能有30多人。像姚传芗老师的《牡丹亭》，沈传芷老师的《觅花庵

会》《击鼓堂配》等，这些戏一折一折分。当时主学的基本是"继"字辈老师，他们属于哪一个行当就跟哪一个老师学。我当时还蛮小的，我们这批学员都是旁学，所以很自由，想学什么就留在班上听课，课听完了，可以再到另一个班上去学。

韩：那个时候学习的氛围真好，当时您是跟哪个老师学的戏多一些？

王：我跟姚老师学得比较多，姚传芗老师不在苏州，沈传芷老师在苏州比较方便，姚老师是请来的，要多学多看。因为还轮不到我们学，我就旁看，去看的时候就把身段谱用笔标注，没有照相机，靠一支笔，像谱子一样，标上到哪里上场门、下场门，什么动作，自己画图形，把身段谱全部理清。看跟自己做是相反的，像照镜子一样，所以左边右边全部标清楚，学下来。当时自己觉得并不灵，因为没有体验的东西，要若干年之后才明白。最早1978年看沈老师的《思凡》，心想一点都不美，跟我们想象的美差得太远。他没有头发，拄着个拐杖，这么一个老头教我们做小尼姑，动作外形与实际距离很远。小时候老师教我们动作的一招一式，教我们要到位，手眼身法步怎么做，这些东西应该用在戏里啊，为什么到沈老师这里就没有了呢？我心想：沈老师怎么这么动呢？跟我们学的都没关系啊。但是后来懂了，现在我讲到这里，都会想到沈老师的眼睛。他的眼睛会说话，他的眼睛小小的，但是两个眼睛是慢慢亮出来的，你能从他的眼睛里看到东西。"他把眼儿瞧着咱，咱把眼儿觑着他。"——真的好像看到了小和尚，开心得不得了。包括后来教我们《琴挑》，他叫一个"潘郎"，一开口一个心动，真的让你心动，这些老师太了不起了，他们的绝活都是真的。

韩：虽然外形都不搭，可为什么能够这样？

王：后来，因为教多了，我们老是到沈老师家去，他就跟我们说："昆曲最高的境界是一个'然'。"所有的形体要打掉，成为自然的东西出来，这是最高境界。他说，我们昆曲要演，就要有诗化的意境，而不是很忙活，动作很多。现在自己懂了，这一点，比四功五法要高。这就跟顾老讲的人物体验都结合起来了。

韩：跟"斯坦尼体系"完全吻合。

王：其实中国的戏曲很了不起。斯坦尼斯拉夫斯基后来才了解到梅兰

《白兔记》剧照，王芳饰李三娘　　　　《柳如是》剧照，王芳饰柳如是

芳的表演体系有多了不起，他要把一个大船拿到台上去表演，梅兰芳一只脚就能解决。

韩：沈老师的一个"然"字就全部解决了。

王：对呀，后来出去演出，沈老师一直跟我通信，有10来封信，不多。当时跑码头演出在外，有时候信转转就丢了。

韩：信里会不会讲怎么演戏？

王：信里会说，学得怎么样？过得怎么样？乖不乖啊？学得好不好啊？好好努力，就是像自己的长辈一样。

韩：1985年到20世纪90年代中期，昆曲处于特别的低潮，大家的价值观都不一样了，喜欢昆曲、欣赏昆曲包括坚守这块阵地的是越来越少了，那时候是个什么样的状况？

王：那时候特别的低迷。其实，一开始入团，我们已经叫江苏省苏剧团。那时候有苏剧队和昆剧队，当时都是苏剧的老阿姨们做主，觉得好的，就全部放到苏剧队。所以我一进团是在苏剧队的，昆剧只保留了一支小队伍。但我们都学昆剧，不过我是代表苏剧的，就一直演出苏剧，一直没有机会演昆曲。1985年是剧团最后一次出码头，之后就留在苏州，再也出不去了。顾老首创了星期专场，刚开始还好，观众多一点，后来观众越来

越少，演到最后，台上演员比台下观众多，送一杯香茗，免费也没人看了。当时苏昆剧团最出名的是我们的招待所，所有骑三轮的人都知道，因为跟火车站距离最短。三轮车把客人从火车站拉过来，我们团呢给他们一点回扣，像柳继雁老师啊、凌继勤老师啊他们都在那里做过服务员。

韩：我可以想象到，您心里很痛苦，没有演出，更没人看您的演出。

王：是啊，那时候章新胜是苏州市市长，他举行过一次座谈会。顾芗老师第一个发言，说滑稽剧团非常辛苦，一年演出多少多少场，没完没了地演，大家很累。后来大家都发言了，轮到我，我很怕发言，可是当时参加会议的只有7个人，轮到我不得不说。我就说了：我们跟顾芗老师说的刚好相反，我们没有演出，一年的演出真的叫屈指可数。那时候我们团开玩笑说，还不如小年夜来吃个饭，大年夜就把大家的工资全发掉。当时剧团一年的费用12万，一来上班就是水电煤费用，演出还有化妆物料的损耗，谁感个冒还得承担医药费，不如发了钱大家休息一年。

这个状况一直持续到2000年昆剧艺术节。中间我也离开过剧团，其实也不叫离开，只是觉得剧团要解散，当时京剧团、沪剧团、锡剧团全部解散，一直说苏剧团也要解散，我们除了演戏还能做什么？当时也有演员去卡拉OK厅唱歌作为第二职业，这也是很正常的。那时候我跟钱璎局长聊过，我把演员这个职业看得比较高，我不想做卖艺的人，但并不是看不起别人去歌厅演出。当时抱定宗旨，将来就是剧团没有了，我也一定干跟这个没关系的行业。

韩：那时候是什么机缘跟钱璎局长聊到这件事的？

王：当时开一个会，在中间休息的时候聊到这件事情。1995年，我得了第一个梅花奖，之后我34岁怀孕生孩子。很多人就说了，反正什么都有了，去生孩子，戏也不唱了。钱璎局长就为我打抱不平："你们孩子都这么大了，你们还想王芳怎么样？你们别老抓着王芳不放，难道要她43岁再生吗？"其实，得了梅花奖，我突然觉得，自己不是一个普通演员了，要重新定位，重新规划自己。就在这样的心境下，我又回了昆曲表演的舞台上。

韩："继"字辈赶上了10年"文革"，你们"弘"字辈也遭遇了很多蹉跎。

王：整个80年代中期到90年代末，昆剧一直处于低迷状态。

韩：我们采访的时候了解到一件往事，那时您在新艺电影院楼上照相

馆做过化妆师，当时给一对结婚的年轻人化妆。后来他们有了孩子，就一直跟自己孩子讲，当时给他们化妆的是著名的昆曲演员王芳。之后，这个孩子长大了就去学了昆曲，考学校的时候因为唱了杜丽娘的唱段，被提前录取了。可以说，您也间接地给他们家带来了福气。

王：是吗？还有这样一件事？我都不知道，真好。我是觉得做任何事情，只要你喜欢，用心地去做，投入地去做，一定会给自己、给他人带来福报的。记得我们单位一次开会，我们团一个年轻人发言："我们个人就是一个螺丝帽，我们剧团就是一辆车，我是个螺丝帽我也要做到不锈掉。"我觉得他的想法非常好，其实只要每个人在自己的岗位上做到最好，都可以发光。我们演员可能是光鲜的，在主演这个位置上，大家都看得到，你在前面，你有这个机会，但你首先要看到边上的人，不要只看着前方，回过头来看看大家，因为这些人都在默默付出，为了让你发光，只要你当时能回过头去给大家一个微笑，或者有一种体谅理解，一种凝聚力就会出现。

韩：《醉归》对您来讲是一个非常重要的剧目，在资料中看到您在1987年已经在北京演出了《醉归》，后来包括1995年梅花奖得奖都有《醉归》的影子，是谁教您的这出戏呢？

王：《醉归》是蒋玉芳老师和庄再春老师的代表作，是苏剧的代表作，也是这两位老师传授给我的。那时候我们毕业演出，除了昆曲以外还要演苏剧，我想我学什么呢？蒋玉芳老师跟我说，你就学《醉归》吧。那个时候依葫芦画瓢，跟老师比差远了，没有那种韵味，包括出场的那个醉步。那个时候朱容是团长，朱老师就跟我说："王芳你应该去喝点酒，去感受一下醉的感觉。"我就叫妈妈帮我买了酒，感受醉的感觉，喝醉以后是很兴奋的，感觉一直很想笑，很开心的样子，所有的烦恼都是心里的，外形是兴奋的。喝酒以后过敏了很久，正好我们要去南京参加省青年演员大奖赛，一直到演出回来过敏也没有退。后来就不敢再喝酒了。

韩：当年在北京演出的时候，报纸上说您在后台是很忐忑不安的，上台慢慢进入角色之后大家好评如潮。

王：说到去北京演出，我记得一上台，突然之间觉得那个舞台特别大，走了好久都走不到台中间。其实就是当时我们演出太少，对舞台已经生疏了，感到自己驾驭不了这个舞台。后来，我慢慢懂得如何克服自己的

紧张。第一，应该降低调门，而不是抬高，因为声音越响就会越紧张；第二，要稍微减缓点速度；第三，尽快进入到自己的角色，告诉自己：我现在不是王芳，我演《醉归》，我只是花魁。

韩：当时在北京还开了个座谈会。

王：当时那个会议规模还很大，参加的有俞振飞等名家，那时候的文化部部长高占祥没有请他，但是他自己来了。大家评价都比较好，对青年演员的鼓励比较多。这一次的演出本来我们剧团是不去的，是钱璎局长硬把我们苏剧带去的。那时候是全国昆曲会演，钱璎局长说："我们一定要去！"那是苏剧第一次进京。

韩：感觉您的苏剧倒抢了昆剧的风头。我听郭汉城和刘厚生先生都夸您，两位老专家现在还记忆犹新。

王：苏剧有剧种的优势，它的美跟昆剧不一样，现在我觉得就是沈老师讲的追求自然流畅，不是说有唱就有做，这个"做"一定要以人物来做。苏剧最大的优势是表演非常生活化，现在讲起来就是体验派，不光有体现，还有体验，很讲究人物，所以朱老师要叫我喝酒，不是脚底下晃两晃就是醉了。《醉归》中一唱三叹，每一次抖水袖的动作都不一样，一个是对自己喜欢的人秦钟，像是有点发嗲，手是不完全下去的，到了腰部就收回来，代表我还有话跟你说；另一个是对母亲抖水袖，带有怨言的，手一挥一扫到底，没有第二句话想说。情感不同，动作不同，虽然舞台呈现都是一个姿态。

韩：刚刚说到"体验"两个字，我记得顾笃璜老师提到过，王芳那时候晚上赶到他家里，讨论剧本中人物的体验，说着戏眼泪就掉下来了。

王：其实还是投入吧。沈老师讲的"然"，是昆曲的最高境界，顾老讲的是体验。第一次排《五姑娘》，有一场是角色坐在石墩上，姐姐去世了，父母也没有了。顾老说：你不是要演哭，你要演到别人哭。顾老跟我讲了一个姿态：身体是侧着的，脖子是梗着的，就看到一个弧面，凄凉地坐在那。顾老说他曾经有一个朋友的孩子看到大人去世了，那个孩子就跪在那里，什么话都没说，就看到两只眼睛掉眼泪，看得人心酸得不得了，那个记忆太深刻了。顾老是要告诉我，不要去做表情，满脸都是戏只会让别人讨厌，只有你有体验，用心灵的伤痛感染别人，那时候人家才会哭。

我有几个很好的老师，碰到他们真的觉得很幸运，他们引导你怎么去做，很无私地掏心掏肺地告诉你，生怕你不去问。比如倪传钺老师，一手小楷好得不得了，每天早上都要练小楷。他一直在说：演员就是要沉下心来，你能静下心来去想去做，你肯定就能做好。

韩：您和倪传钺老师感情很深。

王：他的戏品和人品都是我敬重的。记得有一次，是2000年首届中国昆剧艺术节在苏州举办。苏州市政府召开了一个座谈会，有一位演员说：你看我们现在都50多了，要是能再早个10年举办这样的活动，那时我们才40多岁，那是演员最好的年华，现在就这样没有了。这样一说，大家就开始发牢骚，会上气氛一下子就逆转了。当时倪传钺老师就说："我来说两句，记得我们'传'字辈当年出去跑码头是为了糊口，每天不得不演出，但演出了是否有饭吃也不知道，只知道不演出就没有饭吃。共产党好啊，现在不演出也有饭吃。"他一讲，所有人都不说话了。当时给我的感觉是，老一辈人的感恩心态处处皆是，令人钦佩。所以倪老师活到了102岁，他心态非常好。后来杨守松老师要出《昆曲之路》，那四个字要请倪老师来写，让我帮忙联系倪老师，联系好之后，蔡少华院长和杨守松老师以及剧团的其他成员一起去上海拜访倪老师，我正好在北京演出就没有一起去。当时倪老师眼睛已经看不大清，他看着我们剧团的演员一直在问："啊是王芳？啊是王芳？"倪老师家里人不住解释："王芳没来，王芳没来。"我回到苏州后他们告诉我这件事，我心里很难受，觉得我一定要去看他，便专程开车去了一趟。倪老师的儿子、儿媳妇就跟他说："王芳来了，你说话呀！你不是要见王芳吗？"倪老师只是对着我笑，一句话也没说，就是很开心。那代老师对我们的关怀，真的是非常非常让我感动。

韩：倪老师看到您啊，可能就觉得看到了昆曲的青春，您的出现又让他觉得心安了。

王：可能吧。当时老师跟我们吃住在一起很多年，任何事情都会跟我们讲道理，是很实在的，不是那种粗暴的教育。他们会说这样做好、那样做好像不那么好，他们会用对比让你领悟。我们当时的年龄正值青春期，会有一些叛逆的想法，他们就会用过来人的经历告诉我们，很有说服力，一听就觉得很对。当时还有朱容妈妈，她一直跟我讲："王芳啊，生活当

中任何事情你都不用去管的,你只要管舞台上就好了,生活什么的都会好的。"她不会说职业的重要性,事业应该怎么样,她只会告诉你:只要有了艺术,你的生活都会有的。这样你就不会有其他想法,而是用心把所有精力都放在舞台上。

韩:要抓人生中的主要矛盾,人生中有阴阳面,阳的一面好了,阴的一面就少了……

王:对,阴面就自然淡下去了。所以,现在我对青年演员不会用那么严厉的口气,因为现在独生子女比较多,跟他们说的时候,一般先以鼓励的形式,像朋友一样说:你今天非常好,整个的表演哪里哪里都很好,在这儿还缺了一点,应该怎么样会更好。这样子说,她们就很接受。另外,顾老当时让所有的人一起学,让我也有很多感受。现在因为牵扯到方方面面,可能有时候一出戏只教一个学生。我经常跟蔡院说:我们请一个老师一定要让大家一起学,一个是降低成本,另一个是互学中大家可以相互促进,要是只教一个人,反而会懈怠、会走神。现在我教学生时会建立一个群,告诉大家明天教什么戏。以前旁学的好多人听着听着就打哈欠、走神、玩手机,我就让主学的人发一个信息告诉她们:后天我要看谁的演出。只要你来我的课堂,过几天就必须汇报。这样他们就紧张起来了,就会互相促进,共同提高。我觉得一个艺术团体要总体提高,一个演员好固然重要,一群人好更重要,包括乐队、舞美,如果哪一个方面出错,这台戏就没什么可看,一下就掉下去了。所以当时吕灼华老师,就是顾老的夫人在的时候,绝对不允许后台说话的,也不允许有高跟鞋走来走去的声音,全部换上布鞋。这就是一种教育,也是一种传统,更是一种习惯,其实也是一种文化。

韩:从您的角度讲,苏剧和昆剧分别给您带来了什么样的滋养?

王:昆曲身段很丰富,苏剧因为是坐唱起来的,身段不是很讲究,但是苏剧的唱跟昆曲最大的区别是,昆曲一个音符可能要拖四拍八拍,而苏剧一拍有时要唱4个三十二分音符,要求很高,唱得有一点点不准,马上就能听出来。昆曲找不准音,可以跟着笛子,但苏剧就很难唱。当然,昆曲在其他地方也给苏剧带来了很多滋养。我从昆曲上学到很多丰富的唱、念、做、打,手眼身法步的东西,苏剧又给了我很多人物塑造上面的东

西。我们苏昆在人物塑造上给人的感觉很清纯很干净，不花哨。就比如一个从低到高的"喔"音吧，俗话也叫"开火车"，"喔喔喔"，有的人你不鼓掌我就不停。早个10年我们去香港演出，"开火车"时下面的观众就会鼓掌，香港回归10周年之后，六大院团组团都去演出，再这样开火车，下面就很漠然：你们干什么呢？叫什么呢？所以我们自己不要自我感觉很陶醉，昆剧有这么多元素，这么多高级的东西，玩技巧没什么可陶醉的。三五年之后，观众了解了以后，比我们懂得还多，如果我们不提高，观众也就把我们抛弃了。

韩：对，也就是迎合还是引导的问题。

王：也是一个分寸的问题。比如《牡丹亭·惊梦》中有一个蹭磨桌子的动作，是杜丽娘在入睡之前的动作，表达她内心的百无聊赖。但是如果演员的动作做得太大了，这个动作就会显得有点恶心。就像顾老讲的，杜丽娘是个没有经历过世事的少女，她动作不能太大，这只是青春少女的烦躁。

韩：张继青老师的表演，别人感觉不到这些，好像都在分寸之中。

王：是的。这就是一个少女怀春——"哎呀，好没意思"那样的感觉。摩挲桌子就是一个分寸的把握。我也告诉我们演员，这个动作一定要做，但要照着正确的去做，选择对的去做，老一辈艺人能想出这个动作是非常了不起的。我觉得，就像你说的，我们不需要迎合观众，我们应该以引领观众为主，我们应该告诉观众如何欣赏昆曲，真正的昆曲是引导大家感知更美好的艺术。可能刚进来时观众是看个热闹，但若干年之后肯定不是看热闹，所有烦琐的布景、灯光，观众都会觉得烦：那么五彩缤纷，我都看不清演员的表情，我只要大白光，看到演员的眼神。对吧？

韩：完全是这样的，您的昆曲生涯还跟一部经典的戏《长生殿》紧密联系在一起。

王：对，我自己感觉《长生殿》是我人生中一个让我大踏步往前走的戏。我们以前学的都是折子戏，从来没有这么串起来演过。顾老是我们的总导演，他讲究体验，塑造人物。他当然不会自己来做动作，动作都是我们来捏，他只会说这个是否正确。所谓的不正确，就是这个人物"过"了，有几个地方我们都是这样推敲了很久。包括我们《絮阁》的下场，传统是杨贵妃随着唐明皇就这么下去了。我们则将杨贵妃下场处理成哭的时

候有个窃笑。我跟顾老讲：人家会不会觉得这个杨贵妃太可恶了，闹到最后还笑得很得意的样子？顾老说：你要么拿掉。我拿掉了之后，又觉得韵味就没有了。杨贵妃把唐明皇吃得很准，她就喜欢去闹，老年人迟缓，一个小姑娘去闹老年人，就有激情了，所以唐明皇不喜欢梅妃。只是这个笑要分寸把握得当点，杨贵妃笑中有小得意，也有小满足，也可以理解为是对自己的一种窃笑：你也太闹了。观众看了就很有感觉。

包括《埋玉》一场，很多观众说，看了我们的《埋玉》都会哭的，昆曲演到观众哭很不容易的。唐明皇说一句"但凭娘娘吧"下场了。万岁，万岁，你怎么走了？你真的不管我了吗？——以前我们演都是这样的，杨贵妃是带有怨言的。顾老说，这样演是不行的，我们现在还要演后面，一旦怨了唐明皇，后面的《情悔》就不好演了。现在为了国家社稷，你让我这么去死，我心甘情愿。原来是唱得很响，很恨，现在都是收了唱，真心实意地：任何错都是我的，但是唯有一点，真情天地可鉴。最后，她下去前有一个跪拜，那时候观众就掉泪了。死之前杨贵妃嘱咐高力士：他年事已高，我走了以后，你要好好服侍他。这时候杨贵妃就是一个寻常的女子，她求着高力士：你一定要好好帮我待他。这时，观众真的会落泪的。全国有不少版本的《长生殿》，唯有我们苏昆版是这样处理的。

这些方面，一方面是顾老的启发，一方面是顾老会想到把很多艺术拿来给我们借鉴，让我们吸收。当时我们排《长生殿》的时候，他还请唱堂名的老艺人来表演，我偶尔听到一个70多岁的男性老艺人演到马嵬坡事件，这个男的嗓音"啊呀"，好美好美。我觉得这个声音好好听，后来就用在我们的《长生殿》里。我有三个"呀"：第一个"啊呀"——是不是把我哥哥杀了？这还不是完全跟"我"有关的；第二个"哎呀"——怨陈元礼是"你怎么不管好你的军队"；第三个"哇呀"是大祸临头，不杀贵妃三军不发。这三个"呀"原来是没有的，等我演的时候，就把这三个区分开来了。

韩：对，这几个地方的改变，让我记忆非常深刻，因为这些细节，人物的塑造就很丰满。

王：杨贵妃从人到鬼再到仙，是有不同的变化的，但无论怎么变，她首先都应该是"美"的。刚开始排的时候以为鬼就是耷拉着脸，没有表情，那不对，她变成鬼也是美的。成仙以后的手形也要变，后来我专门去看佛的

手，将杨贵妃成仙之后的动作从兰花指改成了佛手的姿态。因为，我要让观众看到一个真实的、有血有肉的美丽的杨贵妃，这个美还要包括她的心。这个戏的排练让你有很大的空间，你有才华你就去表演，有才华你就可以去表现得很丰满。

韩：您是凭借这出戏，二度获得梅花奖。第一次得梅花奖的时候，其实对苏昆的影响并不大，因为全国的昆曲都不太景气？

王：第一度获得梅花奖的时候，外界其实什么都没变，但是我的心变了。

其实，早期时候我是想要离开剧团的，大环境不好，小环境也不景气，没有演出，没有人上班，心理压力很大，参加比赛就选你，也没有人配戏。好像自己的感觉就是我必须得得奖，不得奖就对不起我们剧团。但得了奖回来，没有一点兴奋：啊，终于完成了！因为压力太大了，排戏，你的搭档不上班的，就你一个人，最怕演群场。小时候排《扈家庄》，自己觉得很兴奋，乐队当当当地响，龙套都出来了，我在后台就想象演员表上我的名字已经打出来了，等我亮相的时候就静场，多光彩啊，风光得很。后来大了，最怕唱群戏，最好一个人谁都不求，但你还得求乐队。不上班是正常的，天天来上班，反而大家觉得你脑子有病。当时这个状态下感觉实在是太累了，这样下去要不行了。

我心里一直很感激当时的苏州市文广局副局长陆凯，他是个文化的内行，也是

《长生殿》剧照，王芳饰杨贵妃

重视人才的领导。应该说，他从来没有跟我谈过，却帮我报了一个国务院特殊津贴，而且还拿到了。后面得了第一个梅花奖，当时我就跟我先生说：我要回团了，现在苏州唯一一个梅花奖，还在外面打工，我自己都觉得不可以。其实没得梅花奖之前，我跟影楼的老总请假说我要去参加比赛。他说：这个你肯定要去的，已经付出了那么多。获了奖之后，我对他抱歉地说我不来了。他说：我已经料到你会不来，因为你对任何事情都很认真，你肯定会有这样一个选择。等到再回到团里的时候，我心里是有很大振奋的，别人不会知道，只有我自己心里明白。所以我真的感谢很多人默默地在背后鼓励我。当时文广局的人事处处长也托人转告我说：一定要告诉王芳，千万不要离开剧团，评国务院特殊津贴，省里推荐上去是一次就过了的，其他人可能推了两次三次。他的意思就是：虽然你的年龄不大，但是你在外面的名声很大，很有前景，你别浪费了。方方面面的信号都在鼓励着你，必须回来。

韩：也正是有了这些既是朋友又是师长、伯乐的人，后来才有了苏州昆剧史上的"二度梅"。

王：是啊，"二度梅"是因为《长生殿》。这其中重要的人，一个是顾老；另外一个是台湾的陈启德先生，他是非常了不起的儒商，当时我们苏昆什么也不是，队伍涣散，他看中我们顾老的眼光。另外，我们这一代的演员当时40岁左右，有的昆剧团他觉得年龄太大，还有的剧团他觉得年龄太小理解不了，他就觉得我们苏昆最有希望，所以投入很多精力和财力，排了整整一年。但这个戏没有造成轰动，这跟我们团队的人也是有关系的，顾老的要求很高，他从来不给我们打满分，都打我们不及格。有一次我跟顾老开玩笑说，要求高绝对是好事，关起门来，说我们零分都可以，我们听您的，但是记者来采访您不能说我们不及格，您看白先勇先生总说，我给他们打满分，您总是说我们不及格，这样子是不行的。顾老说："我们《长生殿》是大戏，《牡丹亭》小孩子都能演。"我就说："这个您跟记者说了吗？"顾老就说："这点都不懂得，还当什么记者！"（笑）还有陈启德先生，记者来了他就走了，从来也拍不到他，他很低调。顾老也是。

韩：现在王老师成名成家，在舞台上拿身法的术语来讲，可以"八面支撑"了，您对流派和风格有什么理解？

王：昆曲其实没有流派，它的风格应该遵循像沈老师讲的"然"，追求高境界的东西。为什么梅先生自己的书上都写他到了一定的程度，觉得自己上不去了，就赶紧去学昆曲？因为昆曲身上有很多东西可以滋养他。

韩：您现在已经达到了一定的高度，接下来怎么突破自己呢？

王：把演过的戏教给下一代中青年演员，另外把我们苏州的戏争取一台一台排出自己的模式和味道来。我们团的风格也比较多，但我们要有苏昆自己的特色。上海是"海派"，北昆有武戏的味道，湘昆则"草根"的味道多一些。而我们苏昆就应该有品位一点，最起码要精细一点，在舞台上的演出应该有深厚文化的支撑。

韩：这么多年来，您不单单是一个表演艺术传承者，还向未成年人传播昆曲。

王：我一直呼吁，我们从业者的培养很重要，观众的培养更重要。我们都尝过没有观众的滋味。有观众，才有艺术滋养和发展。昆曲里有传统文化的渗透，就像以前老太太也不认识字，可是她知道什么该做什么不该做；现在人知识很广，传统文化熏陶却不足。我希望从这个上面渗透给孩子，知道这个是该做的，那个是不该做的。其实，这件事刚开始也很难，慢慢的几年下来，学校的校长也发生了改变。课上了很多，这个课程，孩子不会忘记，学校十分欢迎。这也说明我们苏州对传统文化的重视，其他城市还没有，我们是首创。

韩：走进学校，传播昆曲，不知不觉已经10年了。

王：我是累并快乐着。我只是希望我们苏州昆剧院能够扎扎实实地做一些事情。现在已经引起了外界的关注，下来还有什么事情可做，要清醒地知道，如何更进一步扎扎实实地做一些打动人的纯艺术。我们一定要有老中青三代演员的梯度传承，这个舞台上，一代一代很快，下面的人必须培养出来。而演员的提升，也不光是演技，需要有艺术境界。我们一直说，你是什么样的人，台上就呈现什么样的角色。我们的演员，后面一定要有东西去支撑，没有支撑，一下子就垮塌下来，回到原来的状态，这是很可怕的。这是我的盛世危言，但是对苏昆来说，却是居安思危的长久之策。

韩：感谢您接受我们的采访。

吕福海：水磨生涯韵自足

时间：2016年10月26日
地点：江苏省苏州昆剧院
访问人：韩光浩
记录：徐莺梦

吕福海，"弘"字辈演员。国家一级演员，1977年考入江苏省苏昆剧团，现任苏州昆剧院党支部书记。1977年进团从艺，师承王传淞，颇得真传。表演收放自然、诙谐幽默，其塑造的张三郎、娄阿鼠、韩时忠等人物恰如其分。多次获部、省奖励，并获得联合国教科文组织颁发的"促进昆曲艺术奖"。

韩光浩（以下简称韩）：吕书记，您塑造的很多丑行角色一直很受人们喜爱。当年，您是怎么进入苏昆的呢？

吕福海（以下简称吕）：那是1977年的时候，我读初二，当时我对昆曲其实一点儿都不懂，但是小时候受到样板戏的影响，知道一点京剧。我天性好动，比较喜欢文艺表演，小学在苏州郊区的小社员宣传队，苏昆剧团来招生，老师对我说：你是不是可以去考考？当时我就是喜欢文艺表演，老师一说，我就去考了，一考便考取了。因为当时上山下乡还没有结束，父母也知道我从小就喜欢文艺，就同意我入团了。

韩：您和王芳、邹建梁是一批的，入团后您遇上了哪些老师呢？

吕：当时苏昆剧团在团里办了学馆，我们是随团学习。当然，我们这

个学馆也是单独管理的，而且请了很多老师。我记得当时很多老师都是非常优秀的，比如刘五立老师，他是当时的京剧大家，老前辈们都知道他，确实是一个很好的武生老师。还有后来的关松安老师、施雍容老师等。当然我们一开始也不知道，但是经过一段时间接触下来，以及和一些行家交流，他们都说：你们这几个老师都不得了。我也觉得，在当初起步的阶段，有这么多好老师帮助我们提高、训练，是受益无穷的，也非常地有幸。

韩：进入这个剧团以后，是什么时候开始分行当的？

吕：大概是一年半左右，一年半到两年之间。我们学4年，大概一年半到两年之间分行当。我就定位在丑行。那个时候，我学一些身段动作，学一些基础的表演，相对来说突出一点，因为我从小有基础。不过我也差一点转行当，因为我们那时候排一出戏，《水浒传》里面的《探庄》，开始定我是丑行，但老师在教老生的时候我空着，也在边上学。老师一看我比老生学得好，后来这个老生行当就我唱了，汇报表演的时候也是我唱的老生。还有一次机会，是唱鲁智深《醉打山门》，我跟着他们一起学，老师又看中我了，说你来唱鲁智深，因为我学得更加到位。当然最后我还是回到丑行，但我觉得从小学一点花脸的东西、老生的东西，对我来说是非常有益的。博采广收，吸取各方面的营养，对自己的艺术修养方面是蛮有好处的。

韩：所以说艺多不压身啊。

吕：我从学馆毕业后就进了苏剧队，当时一个班里稍许好点的都在苏剧队。因为一来苏剧是天下第一团，全国独一家；二来，那时候我们还是以苏剧为主，"以苏养昆"。昆剧那时候没有什么演出，观众不多，苏剧在苏州地区还是有一些观众基础的。所以，我们当时一直跟着剧团出去演苏剧，尤其在无锡、宜兴一带，苏剧那时候还是蛮流行的。

韩：您的苏剧和昆剧的开门老师分别是谁？

吕：其实我们在学馆里主要学的都是昆剧，打基础的都是昆剧，因为我们剧团本身有一句话是"艺术上是以昆养苏"，苏剧历史不长，老祖宗也没有留下太多的遗产，昆剧的传统剧目多，而且各个行当它都有很精彩的戏，所以我们当时主要是学昆剧，而且开蒙戏、打基础的戏都是以昆曲为主。我的丑行的开幕戏是《下山》，《下山》是所有丑角都要学的打

基础的戏,唱、念、做并举。这个戏弄好了,下面学其他戏就方便多了,"以戏代功",通过学这出戏,功也出来了。这个戏我学得比较扎实,那个时候是姚继荪老师教的,可惜的是,后来姚老师仙逝了,不过他给我留下了很多艺术养分,我也会将这些宝贵的表演经验传下去的。

韩:姚继荪老师在艺术上给您留下了什么养分?

吕:姚继荪老师在唱念和表演艺术上,既继承了华(传浩)派的艺术风格,又融入各家所长,并有所发展,表演有内在深度,松弛诙谐,丑中蕴美,有昆丑之特色。姚老师表演特别细腻,他特别喜欢和我们沟通人物的内心。他教戏之前,先要跟你说这个人物的内心,他在想什么,包括任何一个动作,它都是有内容的。他经常说:"没有内容的身段动作都是空的。"我们昆曲特别讲究人物内心,当然光有人物内心没有外在的表现也不行,所以说,我觉得姚老师对我们怎么掌握人物内心的表现帮助很大,我觉得姚老师这方面做得特别好。

韩:姚继荪等老师帮助您打下了基础,后来您又遇到了什么样的名师?

吕:我后来还有幸跟王传淞老师学习,这对我的艺术人生是非常有帮助的,提高很大。那时候顾笃璜老师专门请王传淞老师到我们院里来教,第一次来住了3个月,我就跟王传淞老师住一个房间。生活上我照顾他,他那个时候已经77岁了,教了我好几个戏,到现在我印象都非常深刻。当时我学了《水浒传》的《借茶》《活捉》,还有一个他的拿手戏《照镜》,

《玉簪记·秋江》剧照,吕福海饰艄公

还有《老王请医》。其实不仅在王老师教戏的过程中我能学到一些表演技巧，在跟他的生活中，我也学到了很多。我记得那一年是大热天，下午两三点，中午陪他睡觉完了之后，因为他很喜欢吃玄妙观的豆腐花，他刚睡觉起来，说："阿海啊，我今天跟你去吃一碗豆腐花。"我说："好哇。"一走出门，他抬头眯眼看到这个太阳，一脸无奈："阿海啊，这个太阳太厉害了，不去了。"我说："王老师，为什么？你刚刚不是很想去吗？"他说："这个天太热，不去了，不去了。"但是，他想了一会儿，又很开心地说："这个豆腐花还是好吃，我还是想吃，我们还是去吧。"刚走出门几步，太阳晒在身上，真的很热，他又皱眉苦笑着说："啊哟，不去了，不去了。"我觉得他是有意在跟我演示表演的心态和技法，正常的生活中间，他不会这么的夸张。他告诉我，尤其丑行的表演要带一点夸张，你内心想得很多，但是如果没办法通过外部表情和动作来表现，也是没用的。当然，他教戏更精彩，他一教戏，我们团里很多其他行当的演员都要来看，受益匪浅。

韩：王老师的《十五贯》是传世名剧了，您演的娄阿鼠也是传自王老师吗？

吕：是的，他主要是教了我《十五贯》第一出《杀尤》，那段主要是一个人的表演，我学得也是非常扎实的。这出戏是他的代表剧目。所以，今年《十五贯》晋京演出60周年，我们三地联动、七团齐聚演的《十五贯》，我也去的，五个娄阿鼠分别登场。第一场"鼠祸"中的娄阿鼠就是我扮演的，第二场"受嫌"和第三场"被冤"中的娄阿鼠是刘异龙，第六场"疑鼠"中的娄阿鼠是陶波，第七场"访鼠"中的娄阿鼠是田漾，第八场"审鼠"中的娄阿鼠是王世瑶，就是王老师的儿子。

韩：其实这个角色在您去苏昆之前，应该也有其他的演员在演吧？

吕：对，我们"继"字辈、"承"字辈都有人在演。那个时候苏昆已经分为南京和苏州两个团了，南京的是范继信老师演的娄阿鼠，我们苏州是朱继勇，后来"承"字辈的朱双元，他们两位老师都演的。

韩：王老师的艺术底蕴深厚，我看他和美学家王朝闻之间关于艺术的对话录，也是非常的精彩。

吕：当时"传"字辈有两个丑角，都是挺好的，一个是王老师，还有

一个是华传浩。华传浩去世得早,我没见过,但是后来我看到他写的一本书《我演昆丑》,写得很详细。他们两个人的路子不同,都是好的,华传浩相对来说表演得外化一点,华老师身段动作特别漂亮,更注重外在的表现,王传淞老师注重内心的刻画。丑角里有副和丑之分,王传淞是副,华传浩是丑,丑和副有什么区别呢,丑角就是一般的小市民,没有身份地位的;副有一定的地位,有一定的文化,但是他是个坏人。副的内心世界更复杂,这个行当也就更注重人物内心的体验。所以娄阿鼠不是王传淞这一行的本工,真正来讲应该是华传浩老师来演的。但是因为当时华传浩老师在上海,王传淞老师一直在码头上演出,所以王传淞演的娄阿鼠就更注重娄阿鼠的内心体现,非常好。但是王传淞老师的家门里也有一出戏让华传浩老师演得出神入化,就是《芦林》。按道理这个戏是副来演的,但华老师将一个迂腐的书生姜诗演活了。所以说,艺术水平高,不管什么戏,什么家门,大师的演出都是有一定水准的。

韩:您在舞台上演了很多剧目,演得最多的角色是什么?

吕:最多的应该说是《下山》,观众也应该是对《下山》印象更深一点,因为我的小和尚,大家一直都说特别讨人喜欢。当然,还有一折《访鼠测字》也演得比较多,大家的评价也是非常高。但相对来说,还是《下山》演得比较多。我们那个时候不管怎么招待演出,都是排《下山》,因为《下山》比较活泼好玩,色彩也比较好。

韩:如果说成长之路是有节点的话,从学馆出来走上舞台是您的人生节点;王传淞和其他一些老师的滋养塑造了您的艺术感悟,又是一个节点。

吕:还有一个节点是2000年,我们苏州昆剧院第一次到台湾去演出,那个时候也是顾笃璜老师亲自抓的。那次为了到台湾去演出,我们做了一年的准备。去的有"继"字辈的,有"承"字辈的;也有我们这一辈的,如王芳、我、陶红珍、杨晓勇,就我们4个人。集训了一年,在昆曲博物馆里面,顾笃璜亲自帮我们排每一出戏。我演了《钗钏记》的韩时忠,另外一个是《琵琶记》里的蔡婆蔡老太。我觉得这一年的排练对我的提高非常大。顾笃璜先生不是教我们唱、念、做、打,他是作为导演,跟我们说说戏,具体的表演都要演员自己来丰富,这对我们来说是很大的挑战,也是一次锻炼。不像我们跟老师学,一招一式都是老师教的,完全是一种模

苏剧《马浪荡》中吕福海和韩铁燕的扮相

仿。那次我觉得让我自己真正沉到了人物内心深处，通过理解来实现舞台表现的身段动作，确实让我很快成熟起来了。而且通过一年的磨合，后来到台湾演出，效果非常好。对我演的韩时忠这个角色，大家都非常喜欢。我记得那时候联系我们到台湾演出的贾馨园女士，她特别喜欢我的表演，觉得我这个丑角不像是一般的丑角，说我的丑角里面有一种书卷气，比较特别。因为韩时忠是一个读书人，不是一般的丑角，我借用了很多小生表演的身段手法，将之融入人物的表演，所以台湾的观众觉得我这个丑角好像不同于一般丑角，既有一种书生气，身上很美很漂亮，但是又看得出是一个丑角。

韩：《琵琶记》里的蔡婆，对于您来讲，是角色反串，您又是怎么演好这个人物的呢？

吕：这个戏也花了我很大的心思，为了排这个戏，我看了上昆张铭荣的蔡婆，又看了湘昆的蔡婆。上海是丑角的表演，湘昆完全是老旦的表演手法。后来我又看了北昆的蔡婆。我看了以后，他们哪个好的我吸收哪

个。另一方面，我不去管她是丑角还是老旦，我就是从这个人来表演。我记得当时顾笃璜老师跟我说戏的时候，他讲：这个老旦受到的心理打击是非常大的，连年荒灾，吃不饱穿不暖，儿子出去考状元，几年杳无音讯，再加上自己年龄比较大，风烛残年，这样一个人，你要去体会。而且顾笃璜老师还说：三年困难时期的时候，人饿到什么程度？就是身体发肿，眼睛都不灵活了。我听了以后，在蔡婆的表演中就特别融入了这样的体验。她这个人年纪大了，眼神比较死，哪怕讲话，"姥姥，姥姥，吃饭了"，头还是不动，这完全是以人物表现为中心。所以我吸收了很多，但是最后在舞台上呈现的就是我自己的理解、自己的特色。所有人看了都觉得很特别，既不像是丑角，又不像是老旦演的，还有点话剧的特点，非常感人，张力特别足。因为这个戏，我获得了联合国教科文组织颁发的"促进昆曲艺术奖"。

韩：后来台湾有了"最好的演员在大陆，最好的观众在台湾"这一说，那时候也打动了白先勇等台湾地区的文化人士。

吕：对，后来就是我们基本上每年都到台湾去一次，2000年是我们的第一次。那时候的苏昆剧团在所有昆剧团中间还属于"小六子"，没有什么影响。在2000年之前，上昆、浙昆都多次到台湾去，苏昆从没有去过。但就是那次以后，台湾对我们苏昆认可了，而且是高度认可。因为我们苏昆有一个特点就是在表演上比较传统、比较朴素，对传统的保留比较原汁原味、比较纯真，所以台湾人看了觉得我们苏州昆剧团跟别的昆剧团比起来有自己的特点和长处。

韩：这种原汁原味，这种纯真，我的理解就是南昆的特色，我们团一直到现在还是坚持和保留这种特色的吧？

吕：这是必需的。我们现在跟其他各个团交流也比较多，我们再三强调，我们在交流的过程中要保持我们南昆的特色。我们可以借鉴别人的一些东西，但是不能把我们自己的特色扔掉。所以，我们也一直跟我们的年轻人说：我们可以广泛拜师，但是要注意不要把我们自己的东西扔掉，这是我们的立身之本。

韩：您说得特别好，正是因为有这种传承，所以后来苏昆才和白先勇先生有了合作。

吕：对，我和白先勇先生的合作给我们剧院很大的推动，也给我个人很大的启发，使我懂得了真正的舞台艺术之美。白老师他一直强调的就是要用当代观众的审美需求来对接表演，我觉得这一点是非常关键的。不管你演得怎么样，你是演给今天的观众看的，而不是僵化地坚持原汁原味，不动的。当然，昆剧表演的本质特征你要保留，这个不能丢，但是在整体审美方面，确实需要紧随时代。

韩：就是要把时代的审美加到我们的经典中去。

《西厢记》剧照，吕福海饰法聪

吕：是，这点给我的感受比较深。典型的就是我们的青春版《牡丹亭》，你说这个《牡丹亭》，各个团都演，都会，那为什么青春版《牡丹亭》这么受观众喜欢？我觉得就是因为它加注了很多新的元素，就是符合了当代观众的审美需求，而且是现在年轻人的需求。我一直很佩服白老师，他说一定要培养青年演员。就是从青春版《牡丹亭》以后，各个团也有"青春版"了，青年演员也就有机会了，这一点我觉得非常好。青年演员能够提早成熟，我觉得作用很大的。要不然，按以前论资排辈，一定要等这个演员唱不动了才轮到他，到那时他也50岁了。你想想，他的最好的艺术生命就缩短了，现在把它拉长不是很好嘛？所以我觉得这一点也是因为青春版《牡丹亭》的影响。

韩：青春版《牡丹亭》也是苏昆的一

个发展节点。

吕：我觉得就是在青春版《牡丹亭》以后，苏州昆剧院有了一个翻天覆地的变化。在以前，说实话我们是一个地级市的剧团，直辖市的北昆、上昆，包括南京、杭州的昆剧团，我们都不能跟它们相比。青春版《牡丹亭》把我们整个剧团带起来了，在全国的昆曲院团里，我不敢说我们团第一或者第二，至少可以说是名列前茅，主要就是因为青春版《牡丹亭》这个戏。

韩：2016年10月，您还和青春版《牡丹亭》一起到了英国去演出。在莎士比亚的戏剧里也有丑角，您觉得中西方的丑行有什么不同？

吕：我们这次到英国去特别忙，我每天都有演出，所以没有时间和英国的艺术家特别是丑角艺术家们交流。但是有一个晚上，我跟蔡院抽空在英国观摩了一场歌舞剧，里边也有一些丑角。我觉得他们有他们的表演特点，但是他们基本上还是话剧的表演方式比较重，我们昆曲的表演是综合性的，他们基本上都是念，我们有唱、念、做，比较综合。他们要么是歌剧，要么是舞剧，要么是话剧，没有像我们，一个演员在舞台上，又要念又要唱又要表演，所以说我觉得"综合之美"是我们的特点，而且我们所有的表演都是为了体现人物。以前我看过西方歌剧，主人公快要死了，但是他一唱，就感觉精神很足，精神饱满。但是你看昆曲《牡丹亭》，杜丽娘《离魂》，虽然也唱得很美，但观众感觉就是特别悲凄。这个就是我们昆曲表演的境界，西方表演艺术做不到的。

韩：您有40年的昆丑生涯和丑行表演，你认为自己有没有触摸到其中的最高规律？

吕：实际上，真正成熟的演员，他不会去强求程式化的表演。好演员，你看他都是以人物为中心，体现人物。一般演员，初级阶段，比较注重外化的身段，没有内心。到了高级阶段，不管你怎么走，都是在程式里的。比如汪世瑜老师帮我们排戏，他不管身上怎么动，都是在程式表演中，他没有有意地说我要程式化表演，而是到了表演的自由王国。

韩：我看见苏昆一直在提倡活态传承，您对活态传承是怎么理解的？

吕：我觉得我们在传承老前辈艺术的同时要考虑到当代的审美需求，你学得再好，如果现在的观众不喜欢、不想看，我觉得这个传承就是没意

义的。活态传承的主要目的就是使当代的观众能够接受昆曲。昆曲是一种艺术，艺术一定要有观众，没有观众来欣赏，这个艺术就如同博物馆里静止的文物。我觉得活态传承就是研究昆曲怎么样能让当代观众接受，让昆曲有活力。有观众才有活力，任何一门艺术，没有观众就没有生命力。同时，我觉得"活态传承"是一个比较广泛的概念，既包括一般的师徒传承、经典的传承、传统剧目的挖掘，还包括对原有的传统剧目进行新的制作，还有观众的传承，都在里面。

韩：您觉得苏昆有什么优秀的品质是必须要坚持下去的？

吕：我觉得我们苏昆一直有一个很好的传统，就是团风比较好。戏是一方面，另一方面对人的品质有要求。所以，你看我们苏昆院的人都是比较朴素的，我们也一直要求我们年轻人要把这个品质保持下去。一个好的团风，对我们艺术的发展是非常有帮助的。

韩：接下来，您对自己的舞台艺术生涯还有什么打算呢？

吕：我现在对自己今后的打算是这样的：一方面以培养年轻的一代为主；另一方面，自己想走导演这条路。因为我觉得自己通过这些年积累了很多，尤其对各个行当都有所了解，相对来说，比其他演员了解得深。我自己非常喜欢昆曲表演这个行业，所以希望自己在导演方面能够加强和提高。最近几年我也导演了几个戏，反响也蛮好。一出是《西厢记·红娘》，《西厢记》一般都是崔莺莺和张生为主角，我们这个是以红娘这条线为主的。还有一出是《白蛇传》，《白蛇传》最早的导演生病，不能来排，后来我接上的。近几年，《白蛇传》也一直在修改，最近新的舞美设计重新在弄。其他还有一些，比如小型的实景版的《游园惊梦》《玉簪记》，都是我导的。所以我想在导演这个工作上做一些贡献。

韩：感谢您接受我们的采访。

邹建梁：一曲笛声满庭芳

时间：2016年10月9日
地点：江苏省苏州昆剧院
访问人：韩光浩
记录：陈佳慧

邹建梁，国家一级演奏员、昆曲司笛。苏州昆剧院常务副院长、中国戏曲音乐学会会员。曾获文化部第五届中国昆剧艺术节优秀笛师奖。先后师从徐兵、孔庆宝、戴树红等老师，又得到赵松庭、蔡敬民、江先渭、顾兆琪等老师的指点。在《长生殿》《西施》、青春版《牡丹亭》、新版《玉簪记》以及《烂柯山》《西厢记》、中日版《牡丹亭》和歌舞伎《杨贵妃》等剧目中均担任主笛。

韩光浩（以下简称韩）：您是制笛大师邹叙生先生的儿子，读大学时我们吹的笛子就是去您父亲那里定制的。

邹建梁（以下简称邹）：是吗？太巧了。我是有这么一个机遇，因为全国吹笛子大师级的都来找我爸做笛子。受家庭的影响，我10岁就开始简单地接受启蒙。后来我又拜徐兵、戴树红、孔庆宝为师。徐兵是南京音乐学院毕业的高才生，毕业之后到北京国防科委下的文工团，后来这个机构解散了。他笛子吹得相当好，是苏州人。孔庆宝呢，是陆春龄的学生，应该说是大弟子。我从几位老师身上都学到了很多。

韩：那您小时候吹笛子，您父亲有没有教您做笛子？

邹：那个没教，制笛是后来学的，在1990年左右。

韩：给我们上过课的高慰伯先生用的笛子是平均孔，我们用的是平均律的笛子了。

邹：对，那时候厂里面我父亲是专门给专业剧团制笛的，只给专业的做，业余的不做。那时候叫专业订货，市场上，包括门市部是不卖的。放在商场里卖的都是车间里做的。我父亲开始做的是平均孔笛子，后来发展到十二平均律的笛子。这里我插一句，对于当代昆笛的改革和推广，上海顾兆琪老师是有贡献的。旧时候一根平均孔笛，换笛的概念只是换雌雄笛。这是什么概念？只是为花旦、小生和老生的唱腔伴奏分开。到后来就有讲究了，音准啊，配器啊，就用十二平均律笛了。所以我们出去演出，一直碰到有人在讲：你们有没有改过？其实现在我们是在传承的基础上进行了美化，也不叫创新，让笛子更加流畅，更加好听，更加有音准。我现在是在两支笛子上翻调吹奏的，音不准，它的韵味却很好。特别是《冥判》这种戏，凡字调，一定要用小宫调笛吹，那个C音是不准的，但唱出来是准的。这就是我们昆曲的特点。如果你吹准了，你总归觉得这个味道不对。我们现在当然可以制作七支调门完全准确的笛子，但吹出来的效果总觉得与传统昆笛有很大的不同，调性太明显了，反而失去昆曲原有的朦胧美感。这个是苏州昆曲需要坚持的，包括我们老一辈，这点都做得不错，比较尊重传统。

韩：您那个时候在什么机缘下报考的苏昆剧团呢？

邹：学校里推荐的，我当初在十八中。我小学的时候吹笛子是在小八路宣传队，那时候半天读书、半天排练节目，暑假寒假去上海学。那时候也蛮刻苦的，所以我进团的时候已经吹得蛮好了。

韩：那时候招考，也是剧团老师来的吧？您还记得是哪几个吗？

邹：是顾笃璜、唐斌华等老师。那时候有规定的，复试的时候记得吹了两支曲子：《行街》，还有一支《歌儿献给解放军》。那时候我还很小，爸妈觉得进了剧团不用上山下乡，可以留在身边。结果进了团后，我们这届正好没有上山下乡。（笑）

韩：您那时候知道昆曲是什么吗？

邹：那时候是"文革"之后，传统文化受到很大的摧残，所以，对于昆曲，其实真的不知道是什么。但进去半年后，苏昆剧团的"昆"字被拿掉，变苏剧团了，我就有点动摇，想离开。因为我父亲对这块比较了解，说变苏剧么，笛子就不重要了，变成吹伴奏了。但是那时候有组织关系、户口关系等等，要离开也不是那么容易的。后来恢复高考，工农兵大学生什么的，只要你笛子吹得好，考取音乐学院蛮容易的，可是也没走成。那个时候，顾笃璜老师蛮重视我们的，他做我父亲的工作，所以我后来在昆笛这个天地里就坚持下来了。

韩：您进入剧团时的主笛是谁？

邹：是顾再欣，他是我们整个学员队音乐班的老师，那时候班主任是王士华。1977年的时候，我们只有两个笛、两个唢呐、两个鼓，乐队就6个人。

韩：要吹好昆笛，也要一起拍曲，更好地熟悉剧本吧？

邹：开始就是，包括《思凡》《情挑》等，凡是唱功戏，基本上我们都一起拍的。我们那时候是拍了曲再拿起笛子来吹的。拍曲、吹笛、学工尺谱，记得那会儿一定要让你背出来，我们背得蛮苦的，长啊。《寻梦》是1982年、1983年时姚传芗老师教的，《游园·惊梦》是沈传芷老师教的。

韩：对于您来说，这些难度都不高的。

邹：是，难度不高。所以你刚才问我喜欢不喜欢，其实我也说不上，应该说不大喜欢的。团里又一直不大景气。那时候跑码头又苦，不像现在。那时候机帆船都乘过，带着被子铺盖，拎着热水瓶。和顾笃璜老师去温州的时候还要苦呢，长途汽车、卡车都坐过。

韩：80年代么跑码头苦煞，90年代么低谷期也没有什么演出。

邹：那时候改革开放么，所有的人都在忙着赚钱，但是剧团却不景气。也是最近十来年，国家逐渐重视起来了，传统文化开始复兴，剧团才越来越好了。

韩：和各种老师接触得多，对您来说应该是很有帮助的。

邹：是啊，顾老师说，一个成功的艺术工作者是要提高整个的艺术修养的，一支曲子的好坏是和人的底蕴相关的。所以，我们那时候各个方面都要会，都要晓得，都要提高，这是很对的。那时候"传"字辈老师也和我们排过戏，而真正让我们上戏慢慢感受到昆曲魅力的，还是姚传芗老

师的影响多，那时他教马瑶瑶的时间比较长、比较细。现在想起来和老师接触得多，对自己还是很有帮助。吹和唱是一样的。吹都会吹，但要吹得好，就要积累经验了。听我以前吹的细小的腔和现在有点不一样，哪怕是青春版《牡丹亭》，听以前吹的都和现在不一样。理解不同了，吹出来的感受也不同了。不懂或者不真正懂昆曲的昆笛演奏者只是在吹音符的高低，而真正懂昆曲的昆笛演奏家则是用音符描绘自己的人生。

韩：这种感觉蛮难用文字描述出来的，不过里面的厚度是不一样的。

邹：我一直讲，吹昆笛，不是一个简单的能不能吹的问题，关键是里面的内涵韵味，其实和演员一样的，要入戏。吹笛和打鼓一样，是蛮难入戏的。特别是文戏，唱功戏，你要入戏很难。比如《牡丹亭》里的《寻梦》，你要进入这个戏，会觉得呼吸、表演、吹奏都是同一的。当然讲到这里就比较深了，一般人人不了这种感觉，这个就是有高度的。你必须要入戏，搞演奏的身上也都要有动作的，气口大气口小，这里面的变化都蛮微妙的，对昆曲比较熟悉的就会了解。就讲两个人配戏好了，你入戏了，配的人没入戏，你会觉得难过和不舒服。戏曲舞台艺术都是一样，两个人合作就需要有戏，没戏你唱不了的。

韩：所以我看台上三个角，一根笛、一只鼓、一位演员，这里面互相都在影响。

邹：我认为，笛子最重要的作用就是作为一个桥梁。昆曲，曲是灵魂；其次，通过演员的感觉传递给下面的乐队。所以，它的位置是相当重要的。你说为什么鼓放在前面？我认为，武戏可以，文戏，笛应该放在前面，因为鼓打不出那个感觉，关键的曲子还是要通过笛这个桥梁引出来。这几年，我更加感觉到主笛位置的重要性。鼓，敲下去总觉得在"外面"，演员么讲不出来，总是觉得不舒服。所以我说，桥梁作用得领得好。司笛、主笛，为什么要这么称呼？昆笛作用意义深远啊。

韩：除了跟自己团里的演员合作外，您跟"传"字辈老师或其他名家有过合作吗？

邹：有的，那时候倪传钺老师的《交印》也是我吹的。蛮多的，我记不起来了。还有蔡正仁老师、汪世瑜、张继青老师都合作过。

韩：在20世纪90年代苏昆低迷的时候，很多人走了，有的经商了。那

时候您在做什么？有没有想过放弃昆曲？

邹：那时候时间比较多，我就跟着父亲做笛子。剧团也没什么人上班，发工资也就几十块钱。那时对我来说，学做笛子还是学到点东西的。

韩：做笛和吹笛是不是有很多不同？

邹：有不同，所以说要学着做一做，在制作过程中去领略一下竹笛的艺术。

韩：后来您是什么时候当副院长的？

邹：好像是2006年还是2007年。总之我先当了一年助理，后来做了两年副院长，之后变常务。也是在不知不觉中当领导的，我是没有那种感觉的。我的乐队队长倒是老早就当了，1988年就当了。那一年我们参加省里的首届音乐舞蹈节，我们得到第一名。所以我印象特别深。

韩：您从主笛到副院长，职务变化了，但是对于昆曲音乐方面的定位，您认为一路过来有什么变化？

邹：虽然担任管理工作，但我始终在一线。负责乐队后，我觉得风格不仅仅是自己的，还有所有下手的，琵琶啊、古筝啊，对乐队成员都要有不同的要求。我喜欢从音乐学院招进新人，我要求的乐队成员首先要有技术，这样我才能让乐队独立做些事情。你没有技术，样样都是不行的，没有技术永远只能当配角。举办"古乐新编"音乐会活动啊、举办曲牌音乐会啊，等等，这样对我们昆曲的乐队、对演奏昆曲节目都有好处。

韩：这也是让乐队在更广阔的境界里充实自己。

邹：你说我是学民乐出身，反过来讲，我吹了昆曲之后再吹独奏，我的感觉肯定不一样。你再反过来吹昆曲，还能互相影响和提高。这种提高是不知不觉的。这个也是根据演员的成长，你也要跟着演员有所变化。比如和坂东玉三郎合作，虽然他是日本人，但他的确是艺术高手，他对声音的敏感度特别强，你稍微一点不对，他立刻会反馈。每场下来，我们都会交流。我觉得这个对我们从业的人特别好，我们缺少这个环节和氛围。交流其实也是一种提高。今天有些什么问题，今天有什么好的，有什么不好的，都要说。其实，这个做法真的应该学下来。

韩：有人说，节目成功呢，这个演员演得灵；不成功呢，就说这个节目的音乐一塌糊涂。其实一出戏的音乐和乐队都是很重要的。

邹：是的，这个是综合艺术。昆曲的音乐氛围是重要的因素。

韩：刚才讲到您在几十年的司笛生涯中一直负责整个乐队，但您参与青春版《牡丹亭》的改编演绎了吗？

邹：从开始就参与的，但当然主要是白先勇白老师的团队，还有汪老师等等一批人，包括周秦老师和毛伟志老师的唱念。一出剧目的成功，有方方面面很多人的心血。青春版《牡丹亭》对苏昆的事业来说，不仅仅是有推动作用，在全国的影响也都是比较大的，是一种冲击力。

韩：在青春版《牡丹亭》里，行业内对于昆笛和音乐是怎么评价的？

邹：比如在外地演出时会遇到一些观众说音乐特别好听，下面跟着一句话：你们有没有改过？我要向他们解释：曲牌没有变，只是我们的配器丰富了，用了编钟啊，用了低音贝斯、大提琴等，但后来又改造过，全部用民族乐器了，不用大提琴、贝斯了。还有，为什么我到现在还是坚持20个人左右的中型民族乐队编制？因为不能再大了，再大就没有意思了。要有一点交响性，但不能追求交响性，这是我的定位。不能再夸张，过犹不及，我们不能弄得不伦不类。青春版《牡丹亭》让我在艺术的道路上获得了成长，这很重要，我现在始终是偏向传统的。

韩：现在国内昆曲舞台上，您觉得昆笛演奏中有哪些可以提高呢？

邹：从昆笛角度来说，应该有个标准化。民乐民乐，万民的音乐，各人不同，吹昆曲也一样，但也要有一定的标准化。现在已经是21世纪，"大美昆曲"美在什么地方？不能再看着工尺谱一字一句棱角比较大地展现，人家不要听。你要吸引人，就必须抑扬顿挫且流畅干净。这是我对昆笛的理解。一个是干净，一个是流畅，这是最重要的。这两个没有，也就谈不上好。

韩：评价唱有标准，评价昆笛也要有。您刚才说的几个字已经是很高的标准了。

邹：其实顾兆琪吹昆曲，你听听看他后期吹的，非常好。你听他后来吹的《寻梦》，太有味道了。我非常认同他的音乐理念。我记得听他吹《琴挑》的时候，他跟我说，演员唱得很好的时候，不要吹得太卖力。演员唱不好的，你带带他，吹得好一点，吹得响一点。我为什么说他指点我呢？比如我们民乐演出方面，上来是吹音，速度要很快。往往现在吹昆

笛的人理解错误，吹得慢，这个就是毛病。他给我留下很深印象的还有就是散板吹得特别好，音色干净、漂亮，音准又流畅。散板，你以为没有节奏，其实也是有节奏的，这就是昆曲的韵味。顾老师做出了很多贡献。没有他，昆曲音乐的发展不知道要延后多久。以前从事古琴的人叫琴家，从事昆曲的人叫曲家，清曲是唱的，这就是文化遗产留给我们的。不是所有舞台上的都是遗产，包括古琴。现在古琴也开始追求交响性……其实这种走向是失败的。为什么会这样？因为懂的人越来越少了，只知道要去丰富它，却不知道定位定在哪里。

韩：这是他们所谓的新美学观，没有把握特色，只是玩技巧。

邹：只是抓住了其中的一招一式。我1984年去意大利的时候，跟琴家吴兆基住一个房间。他弹的东西说起来很有书卷气，他或许节奏不准，音偏一点点，但是他就是有这种气场，你没有办法比的。他是业余的，但弹出来是专业的。我们现在往往专业的业余，业余的弄得像专业，真是急死人。

韩：以前那些业余的曲家倒是的确没有什么功利的要求，所以他们钻研得特别深，真正的琴家、笛家是达到修行的状态了。

邹：人家说声情并茂，我觉得其实要有基本功。你说吴老的古琴，他从小在家不是靠这个吃饭的，是幼功，琴棋书画是他的成长环境。拿俞振飞来说，他从小的环境就是唱曲。他们不是靠这个吃饭的。那它完全是玩艺术了，他要玩就玩到那种收发自如的境界。昆曲的好坏，其中自有标准和规范在。

韩：曲家不讲好坏，就讲对不对。

邹：对，昆曲它有高度，有标准。有些音还没到，就豁腔出去了，这怎么对呢？那些真正的高手写出的曲子的确是精彩，他们追求的东西太高级，写的东西都是来自对昆曲的敬畏之心。我们当下的昆曲人搞不出这样的东西，就要小心翼翼，不能走得太远。

韩：您对现在苏昆剧院乐队的要求是怎么样的？

邹：对于一支好的乐队来讲，每个成员首先要有技术，还有悟性要到。不是说音乐学院来的都是成功的，培养每个人都不一样的，有的人进入得快，有的人进入得慢。但是在乐队里，每一个乐队成员都应该有自己的定位，有自己的价值。除了技术外，我觉得悟性是很重要的。好的，一

两遍就进入,很快;悟性差的,音乐感觉和艺术感觉差,永远进不了,50年都进不去。好的人半年就非常优秀了。这是每个昆团都会碰到的问题,我一直在一线上,所以我特别重视这一块。

韩:您的确对昆曲的乐队很有自己的体会。

邹:说起来这是理想化慢慢成形的过程,你知道昆曲的乐器有四大件,个性都很强,三弦、笙、琵琶、笛,加起来用得不好听叫什么乐队啊?就没办法听了。顾笃璜老师影响了"继"字辈、"承"字辈、"弘"字辈的理念,他的追求没错。在不同的剧目中也在改革,在变。他始终如此,包括苏剧。他说扬琴不用了,叮叮当当难听,就是因为这个乐器的个性强。所以我就说要怎么融合进去,这是我这个时候要做的。要有演奏和训练的方法,笛子要模仿二胡的连贯,琵琶要模仿管乐的流畅,方法上往上面靠。大家虽然不同,但非常和谐地在一起。你以后可以专门听我们的乐队,一听就清楚了。

韩:现在苏昆也走过60年了,您对于苏昆未来的发展有什么期待和建议吗?

邹:我觉得昆曲这个事业要永远传承下去。现在最缺的是人才,人才不仅仅是演员,而是各方面的人才,比如创作人才、舞美设计人才、音乐人才等,这方面是我们苏昆缺乏的。我想在今后的发展中要重视这方面的工作,需要培养真正懂昆曲的舞美设计、灯光设计、服装设计、剧本整理等方面的高素质人才,未来就是要打造这样的核心力量。

韩:感谢您接受我们的采访。

邹建梁在中国民族管弦乐学会竹笛专业委员会年会上领衔表演

俞玖林：十年遍唱牡丹词

时间：2016年9月21日
地点：江苏省苏州昆剧院
访问人：韩光浩
记录：杨江波

俞玖林，"扬"字辈演员。工小生，国家一级演员，南京大学（MFA）艺术硕士。师从岳美缇、石小梅等老师，2003年拜著名昆剧表演艺术家汪世瑜为师。2007年获第23届中国戏剧梅花奖。擅演柳梦梅、潘必正、张君瑞等古代书生形象。

韩光浩（以下简称韩）：非常高兴能聊聊您的艺术路，当初是在什么样的机缘下进入苏昆剧团的？

俞玖林（以下简称俞）：其实，虽然我成长在昆山，但我之前真的没有接触过昆曲。戏曲方面只在电视里看到过一些类似"猴戏"孙悟空的片段，更别说昆曲了。初三毕业那一年，偶然的机会，陈蓓老师到我们学校来招生，我那时候在正仪中学，记得那时我和班上的同学在考政治。政治考试都是大段大段要回答的文字，当时只顾着写，全然不知道有人进来。正当全神贯注答题时，老师突然让全班同学都把头抬起来——原来，是苏州昆剧院的老师来学校招生。那个很有气质的女老师就是陈蓓老师，她一

点就把我点中了。之后中午，陈蓓老师让选中的3个人到学校的音乐教师那里，每人唱一首歌。那时候乐坛流行"四大天王"，我就唱了张学友的《情网》，顺利过关了。随后，经过一轮轮考试，当年，我顺利被苏州艺校录取。

韩：昆山的正仪，离玉山梁辰鱼的家不远，你们是邻居嘛。那到了艺校之后，谁是真正为您打开昆曲之门的启蒙老师呢？

俞：一个学期吧，大概也就是入学几个月之后，我开始对昆曲感兴趣。那时候9月份开学，天很热，老师拍曲，大家都昏昏欲睡。几个月之后，我们慢慢有点会唱了，觉得还蛮有趣的，曲子韵味还蛮好听的，朦朦胧胧地有了感觉。后来，我在学校里接触了很多老师，石小梅老师是其中之一。我记得她来教我们《拾画叫画》的时候，教我们小生组，是比较系统完整的昆曲，那个声腔的细节和身法的程式教得真是非常精细，那时候突然觉得：昆曲为什么这么美！

韩：昆曲看来一下子就打动了你的心，你们班是过一段时间之后分了行当还是一进去就分的？

俞：分行当是一年之后，要看你的基本功。我们一开始都是大课，统一的基本功，把子课。其实老师招我们进去的时候，形象上已经有判断，这个人将来唱小生，那个人唱花脸，不会相差太多。具体的分行当是经过一年之后，各种基本功素质展现之后再明确分的。

韩：据说陈蓓老师眼睛很厉害，她会看面相，能预知未来，当时她发现你就是未来的昆剧之星了吗？

俞：（笑）陈蓓老师到我们学校，像《牡丹亭》的花神一样把我引入了昆剧的后花园。我之前虽然生长在昆剧发源地，可是并没有接触过昆曲。

韩：很多人说，你们"小兰花""扬"字辈赶上了非常好的时光。1998年入团，后来在周庄演出，2004年前后，昆曲的形势像水和火一样。之前虽然大家在尽力传播，但是昆曲还是火不起来。

俞：是的，刚进剧团是1998年，到2003年，昆剧已经开始有些复苏了。我记得是20世纪90年代末，听我们老师和前辈说，之前80年代更冷清，更不受关注，90年代已经慢慢好起来了。

我进艺校是1994年,进剧团是1998年,我们是定向培养的,我考这个学校的时候,我叔叔就跟我爸爸说:"你怎么让小孩子学昆曲进这个行业?"话语里多少体现了当时社会上对昆曲的感觉:学昆曲这条路不通。而1998年进单位之后,演出也很少,不像现在每个剧团都很忙碌。当时是一个月有一次演出,女孩子演出机会还多一些,男孩子就更没有事情了。不单演出少,演出场所也少。苏州只有苏州饭店、吴乐宫、网师园,有小型的演出场地,后来开辟了周庄之后,才有了真正的演出。在周庄的那时候每天都演,虽然是配合旅游景点,不是很好的舞台展示,但是对我们年轻人来说,这也是一种锻炼。事实上也是如此,一天来一遍,熟能生巧,当时也谈不上技艺达到什么水平,就是一个熟练的过程,但对我们后来产生了很好的影响。

韩:前一阵子,文化局老局长钱璎老师也谈到过,那个时间段对你们其实是很要紧的。也就是那时候,台湾学者古兆申在周庄看了你们的演出,把你们邀请到白先勇先生的昆曲讲座做示范。在之前,昆曲还是没有让人看到大的希望。我记得有个采访说,那个时候大家打车都不好意思说到昆剧院。

俞:不仅是我一个人,我很多同学都是一样。当时也确实是这样的,自己都觉得不太自信,打车都说去林业机械厂。这其实也有两个原因,一

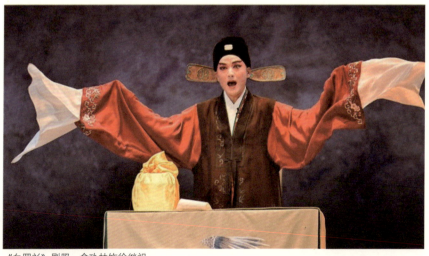

《白罗衫》剧照,俞玖林饰徐继祖

个是昆剧院没人知道，另一个是旁边的厂名气大一点，坐标清楚一点。可是现在不一样了，我们打车时把昆剧院的位置定位给司机后，司机会比较惊奇：哎，你是昆剧院的？比较惊喜，还有一种羡慕的成分在里面。不像以前，虽然人家没有说话但是可能在心里说：哦，你这个倒霉鬼是昆剧团的！时代的变迁和昆剧在社会上的变化就是这样子。

韩：还有一个代表性的事件，2001年，昆曲被宣布为"人类口述与非物质遗产代表作"。你是第一时间知道的吗？那时候心里有什么感觉？

俞：当时是当天知道的，整个昆剧界肯定都是那一天知道的，但知道了这个消息之后，我们也没有太大的触动，也不知道是不是好事，后来慢慢一段时间，老是听到一个词——昆曲"濒临灭绝"，感觉蛮可怕的，作为我们刚毕业的年轻人，这个词听着像是昆曲要完了，要进博物馆了，总觉得怎么会这样子。后来大家又理解，既然是"濒临灭绝"，那肯定是稀有的，是比较有含金量的。现在大家都能理解了：昆剧是高雅精致的艺术，是精英文化。我觉得这才慢慢接近了昆剧的真实面貌。

韩：从1998年进团到现在，20年不到的时间，在您的舞台生涯中，最关键的有哪几个点呢？

俞：里程碑式的最重要的点当然是青春版《牡丹亭》。但是我的第一个重要节点是在我们这批人进来的时候，也就是昆曲转折的时候。那时候是20世纪90年代末，赚钱比较重要，家里面条件好一点的就回家了，我们很多同学思想有波动：是离开还是留下？剧团觉得不适合的也劝退了几个人，一下子少了十几个人。之前也有很多人采访过我，问我那时候有没有想过放弃。其实我没有动摇过，我成熟得比较晚，对事业、对人生、对未来规划、对金钱都不太敏感，而且我家里面还有两个姐姐，所以，我对养家的责任没有想那么多，也不会急着赚钱。

我们那时候是苏剧班，后来才改叫苏昆班，苏昆苏昆，苏剧、昆剧都要演。我进剧团之后，拿我们戏曲话来说叫"坐冷板凳"。学校里上课安排得满满的，而刚进剧团没有多少演出，如果这种状况时间长的话，可能会对年轻演员十分不利。那时候我的运气很好，当时王芳老师跟我现在的年龄差不多，已经得到了梅花奖，她要排一出大戏——苏剧《花魁记》，王老师那里没有小生，就到我们这里来选，最后选中了我来配戏。

那时，王老师已经是成熟演员了，我是刚刚毕业的学员，艺术上相差太远了。虽然我跟王老师差得远，但她还是十分耐心地和我配戏，不断地你来我往，像汪世瑜老师说的叫"拔苗助长"。那个戏排了一年，一段时间下来，我记得是1999年，我跟我的同学搭戏，同学们后来告诉我说："仿佛一下子就感觉你比我们老练了很多。"这个节点后，我发现剧团里人都认识我了，知道苏昆有这样一个小生，我自己也树立起了信心，觉得我还是有用的。

后来2000年的中国昆剧节，苏州首办，我们单位两个剧我都参与了，苏剧是《花魁记》，参加了中国昆剧节开幕式。还有一出昆剧《长生殿》，5个小生轮流演。这两个戏对我从学员变成演员起了很重要的作用，让我有了信心，而且将我们这批"小兰花"演员一下子推到了全国的舞台上。因为有这些老师的帮助和机缘巧合，我对昆剧的信心从来没有动摇过。

韩：前一个节点让你一下子从刚毕业的学员变成成熟老练的演员；后一个节点把你和"小兰花"们推到了全国的聚光灯下，让"小兰花"快速成长起来；最重要的节点就是白先勇的青春版《牡丹亭》。

俞：是的，应该说是从遇到白老师开始，我又迈上了新的平台。我是在2002年年底遇到了白老师，就是在香港的讲座中，他知道苏州有我们这样一批刚毕业的学生。白老师真的是我生命中的贵人，那时候我还很年轻，我感觉到他非常欣赏、非常喜欢我，他说我很像柳梦梅的感觉。2002年年底回到苏州，白老师说要帮我拜师，我心想：真的假的？不大可能吧？他说要帮我拜全国最好的老师。当时，我还是学校刚刚毕业的学生，而白先勇嘴里的那些老师，在我看来，都是偶像级的人物，见一面都难，想都没有想过可以当自己的老师。当时以为白先勇老师是给我一个梦，可能只是说说，我没敢奢望。然而，从香港回来仅一个多月，白先勇竟然真的来到苏州找我，并且让我拜师汪世瑜老师。我清楚地记得，2003年的1月，我搬进汪世瑜老师杭州的新家，和自己的偶像同吃同住、学习昆曲。现在想来，都感觉像是在做梦。当然，后来我还跟着好多老师学，比如岳美缇老师，她们都是我们心目中的偶像。拜师对于我真的也是很重要的节点，我们苏州毕竟地域小，师资力量比较薄弱。白老师的身份能接触到名师，人家都说名师出高徒，名师肯定表演得好理解得深，可以教你教

得比较到位。

韩：昆剧是一个活态传承的艺术，现在在你身上流淌的艺术因子里有多少是传承有序的呢？

俞：我觉得虽然"传"字辈没有教过我，但其实是一脉相承的，像汪世瑜老师是周传瑛的学生，岳美缇老师是俞振飞的嫡传。我跟汪老师学小生学得比较多，学了好多折子戏，大戏也排了些，汪老师帮我排了青春版《牡丹亭》还有《西厢记》；岳美缇老师帮我排了新版《玉簪记》和《白罗衫》。

韩：有这个基因在，每代演员都可以在表演中贯注时代气息，用自己的体验演出新意来。

俞：对，传承肯定是老师把最好的技艺、精气神乃至他们的结晶传承给我，而这些方面放在我身上，肯定是有变化的，会和我的形象、气质、条件糅合在一起，有新的东西。昆曲600年下来，肯定不是一成不变的，比如"传"字辈怎么演，我想可能还和当时的社会条件有着错综复杂的关系，传承是一脉相承，但也是不断变化的。

韩：一开始，应该您根本没想到，青春版《牡丹亭》居然可以演到接近300场，这是一个非常梦幻的数字，尤其在当代这样一个碎片化的时代。

俞：真是太梦幻了，好像自己在不断地创造历史，其实，白老师才是我们背后的功臣。每次说到他，我脑中首先闪过的词是"善良"。他很纯净，天真无邪。对所有的事情追求完美，对艺术的品质要求很高。白老师身上还有一种大无畏的精神，那种对文化的担忧，对我的影响很大。我还记得刚和白先勇认识那会白老师就送书给我，希望我对昆曲的传承有种历史的使命感。而且重要的是，十几年来，白先勇一直在对我灌输这个理念，现在我觉得自己已经不是在演一出戏，在整个文化大潮中，我是个接力棒，要把优秀的东西传承下来，发扬光大。

韩：据说，为了演好青春版《牡丹亭》，当年你们都经历了魔鬼式的训练？

俞：一句话就可以表达：骨骼在撕裂，肌肉在燃烧。青春版《牡丹亭》首演前，我和沈丰英分别拜师汪世瑜和张继青门下，一招一式、一字一句，基本功、台步、水袖，全都从头改造；并且和其他演员一起开始了

魔鬼式的训练。三个月里像强化军训一样，每天早上7点开始排练，晚上6点结束，雷打不动，晚上加班也是家常便饭。汪世瑜还请来舞蹈教师用芭蕾的方法开肩、开胸腰，这是为了要改变演员们含胸和内敛的习惯。不过大家的年龄都过了发育期，骨骼已然成型，训练现场经常哭声和惨叫声响成一片。但等我们预排时，老师觉得我的形象比以前更加挺拔了，我想这"罪"可算没白受。肢体和身段魔鬼训练之后，还要跟上台词剧本的大变化。青春版《牡丹亭》把原本的55折删减成了27折，保留了完整的故事情节，分成上、中、下三本演出。老演员可能演一辈子的柳梦梅也不过就是《惊梦》《拾画》几折，其他部分几乎是淡化的。可是现在要演27折！背下这么多折戏，必须要下苦功夫。《牡丹亭》的中本和下本，我和其他演员几乎没接触过，但也得尽快地背下来，真正是背到头都痛了。就这样，第一天背戏，第二天排身段，不停地改唱腔，不断地纠正姿态，硬是挺过来了。现在再看首演时的录像，台上那个我简直就是汪世瑜老师的翻版，每个动作，每个唱词，都是依葫芦画瓢下来的。

韩："青春版"的第一场演出您还记得吗？自己紧张吗？

俞：当然记忆犹新。那时初生牛犊不怕虎，首次演出，我的兴奋远远超过了紧张。一年的排练，这部戏在心里已经滚瓜烂熟。当时听说最好的昆曲观众在我国的台湾，他们都是拿着剧本来看戏，我们感觉像是受检阅，台湾的观众认可了，可能就成功了。所以第一次站在台北的大剧院，看到如此华丽的舞台，我的表现欲望被激发了，太想好好演了。所以我的第一场丝毫没有紧张，只是在尽自己的全力把学到的都展示出来。后来我才知道，我自己是很轻松，然而"押宝"在我们这群年轻人身上的白先勇、汪世瑜等老师压力却很大。首场演出成功结束，让所有的老师很欣慰，也看到了希望。

韩：在这近300场演出里，从第一场到第100场、第200场，到现在为止，有没有体验到唱念、程式的细微变化？

俞：从第一场首演到现在，这里面的变化有两方面。一方面是声腔、表演艺术上的变化。这个方面我更觉得是一个成长过程，我的舞台经验的积累，表演技巧的提升，这是艺术方面。另一方面是我的年龄上也有变化，当时20多岁，很青涩，现在慢慢地有了这么多的积累，还有自己的感

悟，肯定更走心。我曾经说：20岁演"妆"，40岁演"心"，50岁境界更炉火纯青。艺术上的提升随着年龄的增长，大家的规律都是一样的。还有青春版《牡丹亭》从首场演出到今天这样形成文化现象，谁也没有想到，也不是谁设计的。第一场在台北演，一步一个脚印，第一步不成功也就没有第二步，这么多年走过来，每一步都如履薄冰，走得小心翼翼。还好，老天爷垂青昆剧，让我们每一步都走得很成功。我们用心对待，还有社会时代发展很包容，我们正好吻合了时代需求。另外还有中国人对传统文化的觉醒，年轻人也喜欢，各种机缘凑在一起，才有了青春版《牡丹亭》的成功。

所以，我从台北首演，到苏州大学存菊堂，每一场都认真对待。台北演出结束的时候，掌声很响，但是很规范很客气，到苏州大学演出时，感

汪世瑜老师为俞玖林教学《牡丹亭》

觉鼓掌更乱、更热一些，好多外地来的年轻人都跑来问我，我一下子有点傻掉了，感觉自己有点像明星了。慢慢地，随着演出从陌生到习惯，一场场演下来，大家觉得青春版《牡丹亭》就是名剧，慢慢成了一张名片，到哪里都受欢迎。100场演出之后，确实我们也更有自信了，其中当然有白老师的名人效应。其实一路走来，300场的数字，我们不是为了演戏而演戏，也不是为了创造历史而创造历史，我感觉传播昆曲一定要认真对待，我们是在写历史的人。我们现在每演一场可能都会在中国的昆曲史上留下记录，青春版《牡丹亭》已经到了这个高度。

尤其2016年9月末，刘奇葆部长在纪念汤显祖逝世400周年座谈会上讲的那些话，是对我们青春版《牡丹亭》的充分肯定。我想这也是对我们十几年造就的"青春版"现象的认可，以及对昆曲、对整个传统文化传承弘扬的认可和肯定。

韩：不单单是庙堂高处对"青春版"做了高度的肯定，甚至于剧中一些台词都成为一代青年人甚至网络语的口头禅，您认为这样的一种热情能够持续下去吗？

俞：我觉得之所以会有这种热情，是因为时代在发展，比如我们到大学演出，遇到最好的大学生观众，《惊梦》里我叫一声"姐姐"，下面观众发出声响，有些人可能觉得搞笑，发现："哦，古人原来是这样呼唤心中人的"。从对传统文化的陌生，到接纳我们老祖宗的传统文化，这里面，观众有一种新奇的感觉，很多种感觉在里面，也会触发我的表演欲望。也是这种新奇陌生的感觉促使很多观众走进传统文化，在看了昆曲之后，有意识地去学习传统文化。可以说，有一种由热情变为理性的感觉。

我始终认为昆曲是小众的、精致的艺术，但是会有更多人来关注它。现在昆曲很热，大家像追韩剧一样，热潮终会过去，但大众对昆曲的热情在内心肯定不会减弱，包括昆曲在大学里成为正常的选修课。虽然有些人不喜欢到剧场来看戏，但是心里一定有昆曲，一定会在心里保留这样一块地方给昆曲。比如有人喜欢看文本，有人开始钻入传统文化里，进入昆曲的样式和途径会越来越多种多样。昆剧现在真的是非常热，虽然热潮会过去，但是持续在内心的发酵不会减弱，甚至还会愈演愈烈。

韩：接下来进入昆曲的方式会多种多样，青春版《牡丹亭》就像是沉

闷环境下的炸药，炸开了一个缺口，让更多人涌了进来，体会到园子里的大美，慢慢地越来越成为一种经典重生的时代心态。

俞：唤起了很多人的意识吧。

韩：在很多"昆虫"的眼里，俞玖林就是"柳梦梅"的化身，也有人认为"柳梦梅"就是俞玖林的标签。对于"柳梦梅"这个角色，很多人对他认识不深，认为他只是一颗多情种子，很多人把注意点放在杜丽娘为情而生而死这一点上，其实"柳梦梅"在您心里应该远远不止这些吧？

俞：以前的传奇小说都是男人写出来的，对女性的心理描写得比较多，写得比较完美。中国有几千年的文明，古代对男人的责任要求和现代对男人的责任要求完全不一样，汤显祖的原著在排戏之前我读了好多遍，刚开始看柳梦梅，觉得放在现代大家不会喜欢，这不是一个完美男人，因为时代变了，没办法。我演柳梦梅的时候，会把汤显祖塑造的人物和现代人对男子的要求架起桥梁来，既要有古代的书卷气，还要有现代人的气质：阳光、潇洒、风流，它们和书卷气都不是一回事。柳梦梅有很多人性方面的缺点，但在那个时代不是缺点，比如古代男人可以三妻四妾，和现代的一夫一妻完全不是一回事。柳梦梅做了梦之后，对梦中的女孩子念念不忘。这和《拾画叫画》中柳梦梅捡到画之后实际上明明是同一条线索，但是书上没有联系起来。下面再到人鬼情《幽媾》，女鬼半夜里到他的书房里来，观众知道他的梦中人和画里的人，还有人鬼情中的女子是一个人，可书里没有这么写，原著上没有体现出来，而我在表演的时候肯定要表现出来这种感觉。所以我在演《幽媾》的时候演出很惊疑的感觉，身体侧着有防备，没有正面完全接纳，这时也可以体现出好像在哪里见过的感觉，但不是见一个喜欢一个的那种。这个柳梦梅，现代人就会觉得是可爱的，杜丽娘的梦中情人是一个痴情、专一的人，观众是能够接受的，不然的话见一个喜爱一个，观众会觉得：杜丽娘怎么会迷上这样一个人？

所以我会更偏重表现书生的傻劲，把傻的憨的一面表现出来，而不是把社会上的老练、圆滑和内心很成熟的一面表现出来。同样一件事情，表现得很憨厚很老实，这样的年轻人对待爱情对待社会都会让现代人觉得可爱。我是这样诠释的，尽量接近现代人的审美，接近现代人对一个男人的要求。这样演了之后对杜丽娘的形象也是一种丰满和完善，观众会觉得杜

丽娘为情而死而生也值得。

韩：就是这样不断地探索主演角色的内在世界，即便两三百场演下来也不会觉得太重复自己。

俞：对，其实每场演出观众也在变化，每个剧场都有独特的气场，每一场演出时的观众给演员的感觉都不一样。青春版《牡丹亭》近300场演过来，我在舞台上叫"姐姐"叫了多少遍，观众给我的反应都不一样，我称为"感应"，可能说得有点玄。我虽然看不清下面的观众有多少，但是观众不同，他们总会产生新的火花。也许某天我嗓子很好、精神状态很饱满，观众给我的互动感觉又特别好，这场演出肯定就会上一个新高度；下一场也许精神状态不好，观众很吵，该有效果的地方也出不来，就不怎么样，所以每一场都是新的。

韩：每一场都是新的，就像中国的书法一样，每一笔线条拉出来，看上去都是一样，但是每一笔的情感都不一样，各有各的奥妙，所以很多资深"昆虫"每一场都去看。

俞：因为我是演员，我在"演"嘛，有许多资深"昆虫"对我们这些演员已经很熟悉，能发现我们在台上无意识的细微的变化，可能我是下意识的动作，但是他们看到了，我就很惊喜。同时，我也会认真演好每一出戏。很多观众可能是第一次欣赏昆曲，就像一张白纸，你的演出给他的印象，就是他对昆曲的印象。我对昆剧的体验和感受，决定了他们对昆剧的初次体验。

韩：你怎么评价你的搭档沈丰英？

俞：我和沈丰英是非常好的搭档，而这种完美的默契，也是在撞击中不断地磨合出来的。其实，我和沈丰英从20岁出头就开始搭档了，当时我们俩性格都比较要强，换一句话说，那时的我们都不成熟。当时互相挑剔，甚至不太配合对方。有时候甚至互相赌气不讲话，还会像小孩子一样去白先勇老师那告状，让白老师来"劝和"。慢慢地，我们两个人开始互相理解，有时候在台上还会换位思考，互相接纳对方的意见。而现在，很多人评价我们这对"牡丹"组合连错都错得一样，可见已经磨合到天衣无缝。

韩：现在在您身上传承了多少折子戏和本戏？

俞：折子戏大概有二三十折，其实有很多折子戏也是本戏里面的，比

如《拾画·叫画》《惊梦》《幽媾》就是折子戏，大戏就是青春版《牡丹亭》《西厢记》、新版《玉簪记》《白罗衫》，4部昆曲大戏，还有苏剧《花魁记》和《满庭芳》。我们现在叫昆剧院，但是我们还在做一部分苏剧的事情，苏昆、苏昆，特色就在于在艺术上苏和昆不分家。

韩：现在苏和昆是不是分家了？

俞：现在是分家了，但是他们每演一出大戏都会叫我们的演员去，演员没有分家。

韩：以前苏剧有经济收入，给昆剧带来一些促进，现在新的历史阶段，昆剧遥遥领先，已经完全能够自给自足，苏剧还能对我们产生有益之处吗？

俞：当时的时代，苏剧更接地气，经济上以苏养昆，艺术上以昆养苏，现在反过来了，昆剧这么热，这么受欢迎，有市场。苏剧确实需要保护，它是我们的地方戏，天下第一团，从对传统文化的保护方面来说，我们也有义务和责任做这件事情。当年苏剧滋养了我们昆曲，现在我们艺术上滋养它，从别的方面也应该包容它，不能让它灭绝掉。当年我们昆剧摇摇欲坠的时候，苏剧也这样帮助过我们昆剧。

韩：是的，这个见解特别到位，苏剧是昆剧在某个时间段的另一个自己。您现在是昆剧界真正的明星了，接下来您的目标是什么？

俞：一个人的追求和挑战是没有止境的，我现在已经能够感觉到，我的演艺生涯

白先勇先生与俞玖林在工作室前合影

《牡丹亭·旅寄》剧照

的最高峰就是青春版《牡丹亭》了，这是天时、地利、人和方方面面造就的事情，现在投入再多的金钱、精力可能也无法超越青春版《牡丹亭》了。

但是，作为演员来说，有了这样的平台，我更想做一些尝试。我一直演柳梦梅、潘必正这样的角色，随着年龄的增长，可能我要转行，有新的作品出来，让观众知道我有新的一面，比如我可以挑战小官生。以前老一辈演员不断地琢磨挖掘，对人物的理解，对剧本内里的意思，对剧本的言外之意，都会去挖掘，这是没有止境的，所以他们到了50岁60岁的时候会炉火纯青。还有，我感觉特别是传奇故事中，对男人心里的东西的描写比较少，没有对女性的描写那么细腻。我现在演《白罗衫》，就会加入很多新的东西，父子情的矛盾和内心的那种挣扎。其实像柳梦梅、潘必正那样的书生相对简单，只要演得漂亮潇洒、可爱、观众喜爱就可以了，但是你演一个矛盾的人物，要把那种对社会、情感都摇摆不定和犹豫的感觉也表现出来，这种表演就是比较高的境界。观众看了，若能认可你的诠释，就成功了。

韩：您在昆山开了自己的工作室，您的工作室会不会对昆曲文化做一些促进和弘扬的工作？

俞：我的家乡在昆山，昆曲的发源地。我在那里的一个小镇做了个工作室，从工作室的坐标来说，可以在那里做些演出普及昆曲，游客和当地人都可以来看，这些都是公益的。从我个人方面来说，我是一个演员，我会多元发展，将来我也可以讲我的表演，去交流去吸收，向专家学者学习，比如举办交流分享会、演艺分享会，工作室也是我自己的锻炼平台。

昆山是昆曲的发源地，我很想用工作室的形式牵线搭桥，做成昆曲的传承中心，比如把熊猫级的老师都集结在那里，比如每年办一个班。这样的事情我觉得对昆曲的传承非常有意义，在那里做可能会撞出大的火花。

还有，比如用活动基金培养人才，我的工作室虽然很微小，但也希望为昆曲传承做一些事情。现在我就把一些老师请过来，比如岳美缇老师、汪世瑜老师，包括我们蔡院长，不仅是一些专业的人才，还有方方面面对昆曲有理念的人，都请来做宣传，普及昆曲。同时，我想我不会一直是那个风度翩翩的书生柳梦梅，但昆曲永远是我生命中最重要的部分，我会把学到的东西教给年轻的演员，让昆曲这门艺术薪火相传。

韩：还有一个问题，作为梅花奖得主，您如何诠释您心中的昆曲之美？

俞：昆曲作为一门精致的艺术，最主要的是演员要演绎得好，其次是得各种因素综合配合体现，如从演出昆曲的环境中来看昆曲的观众的仪表，都要呼应起来，方方面面都要达到审美的标准，成为一体，才能形成昆曲之美。好长时间以来，我们剧团的演员奔波于各个剧场，哪里有演出就赶紧去演，演员的时间排得太满，以后要总结艺术规律、要休整、要提升、要补充营养、要读书，各方面的知识都要汲取，所谓功夫在戏外，要接触很多别的东西。如果总是在赶场子的节奏中，跟追求纯艺术其实是相违背的。精致的大美的昆曲要有非常好的环境，昆曲是慢生活，是高品位享受，今天人们喝喝茶，逛逛园林，有钱有闲，就是想回归这种慢生活。同时，欣赏这种慢的艺术也要带着虔诚的心态，如果剧场里来了200个观众，穿着打扮都比较正式，那种尊重的感觉会让演员感受得到。

韩：现在您已经成长为苏昆的院长助理，您对自己的剧院有什么样的希望？

俞：你问我这个问题的时候，我的脑海里一瞬间有个感觉。对昆曲大业，南京、上海、北京、湖南都在做，大家做昆曲要有包容之心，大家都在为昆曲、为传统文化做事情，心可以放宽一些，其他剧团只要他们做得好，我们也可以帮忙宣传，向他们学习，我们做得好的时候也希望别人能一起协力，和而不同，这是我对昆剧界的希望。同时，我觉得苏昆这些年下来很重要的一点是，要保持我们苏昆的特色。我们苏州是昆曲的发源地，肯定要保持正宗的脉线。我们可能没有一线大城市那么多的资源，但我们有更多苏州传统水磨的审美和味道。将来60年还要保持我们的特色，至少说到苏州的昆剧，那是有一席之地的。"苏州"这两个字，就是代表正宗正统。

韩：感谢您接受我们的采访。

沈丰英：经典盛世当醒来

时间：2016年9月20日
地点：江苏省苏州昆剧院
访问人：韩光浩
记录：丁云

　　沈丰英，主工闺门旦，国家一级演员，上海戏剧学院艺术硕士。曾主演青春版《牡丹亭》中的杜丽娘、《玉簪记》中的陈妙常。2003年拜著名昆剧表演艺术家张继青为师，2007年获第23届中国戏剧梅花奖。

　　韩光浩（以下简称韩）：您是"小兰花"的出色代表。当初作为年轻人，您是怎么接受昆曲的？

　　沈丰英（以下简称沈）：其实我们"小兰花"优秀的演员很多，那是1994年，正好我是初三，机缘巧合参加了选拔。为什么我愿意报昆剧班呢？因为我从小喜欢搞文艺，做文娱委员，比较喜欢唱歌跳舞，没想到一试就真的进来了。那时招生范围还是蛮广的，到每个学校，派老师下来选，看你的外貌、声音、肢体语言怎么样，各方面都要测试。其实当时我们招的不是昆剧班，还是苏剧班，更是少有人知晓。我的家乡是吴中区胥口，我小时候记得家乡还真没有什么流行的戏曲，但是大部分人喜欢看越剧，我妈妈也非常喜欢看越剧，当时也不知道昆曲是什么。昆曲传播不像

现在那么广,最多就在电视上看到一两折小尼姑、小和尚下山这种比较有趣味性的折子戏。当初我也不知道苏剧是什么,反正是昆剧团招,定向分配是知道的,学校四年出来肯定是到这个剧团的。

韩:招生时的表现怎么样?老师为什么一下子就选中了您?

沈:可能跟人的性格有关。我既然已经去做这个事情了,肯定要发挥最好状态吧,所以我尽力去展示自己。我们是先过专业考试,再过文化考试,一波一波考,最后发正式录取通知书,比正规的中考通知书要早拿到。

韩:那时您拿到通知书,应该是蛮开心的吧?

沈:对呀,毕竟那时是四年中专,而且对我们来说,又是包分配,解决户口,条件还是挺好的,又自己喜欢,挺高兴。

韩:四年艺校生涯中有什么记忆深刻的?

沈:我还是有比较不一样的经历。我一进去的时候,老师就让我唱武生。我是女生,但是唱男的,这就像裴艳玲一样的培养方式。所以当时我练功就是跟男孩子一起练的,这也导致我现在基本功还是比较扎实的,这也挺好。

韩:做武生或花旦,当初您自己有想法么?

沈:自己当时就是听老师的,那时候没什么想法,很单纯的小孩,才16岁,能有什么想法呀?当时分武生行当的时候,所有的男生都想唱武生,居然我被分了武生行当,还挺自豪的,现在想想挺傻。因为像裴艳玲那样有名的武生,能够达到那样,她是从小孩就开始培养,而我已经初中毕业了,怎么可能培养出一个裴艳玲来呢?老师们当时的想法有点超出我的能力了。但是我当时完全不懂。我就像其他男生一样练功,跑圆场、穿厚底靴、耍大刀、翻跟头,那时候刀重得不得了,反正也就过来了吧。后来我们当时的班主任毛伟志老师说:这明明是一个花旦的料,怎么分配到武生行当去了?再下去就毁了。所以我第二年才改行。从武旦改到闺门旦还好改一点,但武生完全不是那么一回事,它的步子,手眼身法完全跟女孩子的不一样。

所以我学的第一出戏是苏剧闺门旦,叫《醉归》,彩排的时候,不动,挺漂亮的,感觉一个小姐一样,但是一动,完全就是武生的样子出来

了。走路唰唰唰，大得不得了，大跨步。（笑）

韩：您刚才跟我们讲话的时候，举手投足还有一丝英武之气呢，真想不到您现在舞台上能演得这么柔美细腻。

沈：哈，当时我短头发，还要像呢，很英姿飒爽，性格各方面都有点像男孩子。我们学校选的都是京剧的老师，帮我们做基本功的训练。所以他们一看我，就认为我是女武生的料子。幸好那时候武生训练的时间不长，所以花了半到一个学期就改过来了。我记得我的第二出戏就是昆剧《惊梦》，跟柳继雁老师学的。那时候汇报演出就挺好的，包括后来陶红珍老师来看演员演出，她说看我的戏有眼前一亮的感觉。

韩：从您进校一直到现在，能够真正帮您打开昆曲之门让您进去的启蒙老师是谁？

沈：昆曲这一块，启蒙老师应该是柳继雁老师，她在学校里就带了我几年。再后来就请了外面的一些名家。我们学校四年，到四年级时就请张继青老师啊这些名家来进行暑期培训。其实，对于张继青老师她们来说，我们四年级那时候也还没开窍呢，只是纯粹模仿。

韩：那时候您看到张继青老师做一些身段啊、表演啊，给您的第一印象是什么样的？

沈：她就是我们心目中的女神啊，之前我们就看她的舞台形象，就觉得："啊，我们的目标就是像张继青老师那样，那么完美地在舞台上塑造形象。"当时觉得她就是杜丽娘。

韩：您从1998年进团至今已经18年，您感觉成长过程中最关键的有几个点？

沈：成长过程吧，第一个点就是我从武生改到闺门旦；第二个点是四年学下来，我是第一个进团的。当时排《十五贯》，选中了我来演苏戌娟这个角色，当时就觉得自己比较有自豪感，40多位同学中我第一个进团，也比其他同学早几个月接触舞台。目前人生最大的一个节点就是2003年白老师来排青春版《牡丹亭》，可以说这完全改变了我的人生方向。大家都知道戏曲这个行业一代一代传承，年轻人这一代做年轻人的事情，到了40几岁才有资格唱主戏，才有资格担任主角，我们在学校的时候也是很清楚地认识到这一点的。所以我们也没有多大的想法，索性就是从基础的做

白先勇、张继青先生
与沈丰英合影

起。没想到2003年我们才二十四五岁的样子,就被白先勇老师一眼看中,担当这么一部昆曲中闺门旦最想演的一部剧的主角,那是一个多大的机会啊。当时我们不知道,以为白老师是来随便排一下。因为以前有好多老师也是排了一出出大戏,演了一两次,然后就放在那儿了,也不演。我们当时也就觉得可能就是去台湾演一次,最多到大陆再来演几次这样子。当时是抱着这个心态去排戏的,但是没想到,一路走来,快300场了。

韩:近300场这个数字,当时根本不能想象吧?

沈:是啊,像做梦一样,包括现在昆剧界也没有其他人演过快300场的大戏。我们一直说,我们这拨参与青春版《牡丹亭》的"小兰花"演员,自己也会私底下交流,可能我们真的把这一辈子的戏在这10年中都演完了。因为一般的昆曲演员可能一辈子都演不了那么多大戏,但是我们在10多年的那段时间,集中把它演到了快300场。这也是一件幸运的事。

韩:你们前几天刚好是北大演出回来,那个是第多少场呢?

沈:第285场吧。

沈丰英在青春版《牡丹亭》中的外景剧照

韩：北大演出之前，《人民日报》专门发了《昆曲：经典如何流行起来》这样一个非常长的报道，也是以青春版《牡丹亭》为主要例子来说的。就是说不光是媒体，很多专家包括其他的演员都认为你们这一辈"小兰花"真是赶上了昆曲最好的时候。

沈：那肯定是最好的时候，以前的老师们没有这样的机会。我可以说，包括将来，也未必有这样的机会。我这个可能说得有点太夸张了，但是从我们这个一路走来的过程、经历来说，真是有太多人的帮助，又要集那么多的大家在一起，来共同做这样一件事情，真的可以说是太难太难了。但是，青春版《牡丹亭》做到了，白老师做到了。

韩：对，你们"扬"字辈是特别幸运，"继"字辈一身功夫但是没赶上好时候，"承"字辈遇上10年"动乱"，"弘"字辈赶上了市场大潮。

沈：我觉得挑战自身是完全可以解决的，只要自己可以去努力，有好多可以学习的东西。但是机会，那就不是自己可以去决定的，是需要时代给予的，然后你自己才能抓住。所以我觉得我们是很幸运的，我很感恩，

有那么多名师一直在鼓励我们，比如张继青老师、王芳老师等等。

韩：这次我们是梳理60年的苏昆之路，在60年之前，有一出挽救了昆曲的《十五贯》，您觉得我们的青春版《牡丹亭》和《十五贯》有没有同异之处？

沈：我觉得相同之点么，就是这两本戏都赶上了好时代。1956年《十五贯》被周恩来总理认可，可以说是"一出戏救活了一个剧种"。到了2004年，我们青春版《牡丹亭》也赶上了好时候，因为我们也经历了一些大的演出，包括温家宝总理带我们出去，都同样地被国家领导人所重视。所以我觉得这是共同点吧。不同点嘛，《十五贯》是政治意义多一点，但是我们是唯美的爱情剧，两者是剧情上的不同。

韩：那么，您觉得你们"小兰花"被白先勇先生发现，是偶然的还是必然的呢？

沈：如果说这是一种机会的话，我想这还是要靠自己的努力去捕捉。我们刚进团的时候机会是很少很少的，后来苏昆领导为我们争取到了在古镇周庄每天演出的机会。虽然是面向旅游观光市场，但当一个好的演员、进步的演员，无论是什么，只要是舞台，对我们来说都是同样重要的，大舞台、小剧场都有同样的意义。所以当时我只要管好自己。当我们演出的时候，哪怕下面一个人都没有，也要感觉下面全都是人，每一场都去认真对待，我们的进步就十分快。

说实话，我们之所以会被白老师发掘，也是缘起于周庄。当时白老师的一个朋友古兆申先生去周庄看戏，发现了有我们这么一拨青年演员，就请白老师也去周庄看，然后他们才发现，原来苏州昆剧院有这么一拨20出头的年轻演员，这正好符合他们想要做青春版《牡丹亭》的想法。之前，他们曾经到处去选过，五大剧团全部看过了，上海、浙江都看过了，年龄要么太小、要么太大，恰恰我们正好符合他们心目中的年龄阶段。

韩：七个字：功夫不负有心人。

沈：对。所以，这真的是太神奇了，对我们来说太幸运了。苏昆本来是昆剧院团里的"小六子"哦，排不上。

韩：当年第一次上舞台，表演青春版《牡丹亭》，我看到前两天《光明日报》也发了一篇文章，说那时候所有的工作人员啊，导演啊，都吓得

手脚冰凉地看着你们上去，都为你们捏了一大把汗，是这样吗？您当初上台有这样的紧张感吗？

沈：说到那一幕，记者采访我的时候我也说过的。因为我国大陆的舞台没有台湾大剧场那么漂亮，我们平时演出一看就知道下面有多少观众，他们那边不行的，追光一打，眼前完全一片漆黑，那你走出去的感觉就完全不一样，跟彩排时的感觉也完全不一样。走出去以后就觉得：怎么回事？下面一个人都没有，也看不到下面有多大的观众席，但是又听说是满场的，怎么回事？当时就是心里犯嘀咕。肯定是有点小紧张的，但是一走出去，一亮相，哗，如雷般的掌声出来了。那你就觉得：哦，首先你的形象让台湾的观众肯定了——只要有掌声，演员是需要鼓励的，这样就可以马上进入状态。虽然我知道台前幕后那些主创人员都非常紧张，不过我们作为演员的话，应该要有一点小紧张，但是又不能在台上表现出来。如果你完全不紧张的话，你演不好这个角色，有一点点紧张，你才会集中精神把这个人物表演好。

韩：这出戏您有两个指导老师。张老师和汪老师给您的最大启发分别是什么？您从他们身上得到了哪些你觉得是最有价值的东西？

沈：我觉得不光张继青老师、汪世瑜老师，还有白老师，他们都有共同点——对艺术的执着。这点对我来说一辈子受用。要做一件事情，你喜欢做一件事情，就一定要执着下去，不要说做了两天我没兴趣了。所以到现在我们可以演到将近300场，我们还能执着地演下去。我觉得这点精神是几位老师给我的。

韩：对于艺术的不懈的追求。

沈：追求，执着的追求。他们身上的那种追求，不管在艺术中还是在生活中，都是这样。所以有人问我：你是不是很想做张继青老师那样的人？我说能够成为像张继青老师一样的老师，是一种幸福。她到六七十岁还在从事这一份工作，她是一个幸福的人，因为执着、专一。执着、专一的人，肯定很幸福。我很希望成为像张继青老师那样的人。我现在才30多岁，我不知道我能否这么幸福地走到七八十岁。

韩：中本、下本都是汪世瑜老师帮您捏的？大家说，汪世瑜老师的动作舞蹈性更强一点？

沈：可以这么说。汪老师动作非常多，教我的时候，就是做女相的动作，是他自己捏出来的，特别到位，特别好。可好玩的是，汪老师的爱人会提醒我："你不要完全学汪老师哦，男人做出来是夸张的，你不要去学他。"其实，我会根据汪老师的意思以及动作要表达的内容，在理解后稍做改动，一点一点到现在这个样子，肯定是加了我自己的一些理解，自己的改变，而且也得到了汪老师的同意。

韩：很多老师都说您有一个特别大的优点，就是用心体验。我注意到别人采访您时，您会提到一个气场的概念。您刚上舞台那时似乎气场还是青涩的，非常怯生生的，现在演出了这么多场后，您感觉有什么变化呢？

沈：肯定是气场越来越大。作为演员来说，你如果气场越收越小，那你根本就没打好基本功。有些人，年轻的时候没有做好手眼身法步啊，唱、念、做、打基本功做不好，年纪一大，肯定在台上就驾驭不好整个舞台。所以我觉得包括我们也好，青年演员也好，一定要努力去完善自己的

沈丰英在新版《玉簪记》中的外景剧照

基本功，这样你的艺术之路才会越走越远，在台上才有更多的底气去驾驭这个舞台，驾驭这个角色。

韩：气场和一个优秀演员的气息、表演技巧乃至唱腔的把控，都有关系吧？

沈：缺一不可。任何一个地方有不足，那你的气场永远是铺不满整个舞台的。如果你越来越精益求精，注意表现好每一个小腔，每一个小的音色，达到极致，那整个舞台都是你的，不光是舞台，连观众都是你的，因为你把自己最完美的体验传递到每一个观众的眼睛里、耳朵里。这是我觉得作为一个演员的最终目标。

韩：您能不能举一两个小例子，在唱腔，或表演上，您是如何不断地把它做得越来越炉火纯青、越来越到位的？

沈：我可以说"青春版"上本的唱、做，张继青老师真的太妙了，我很难再超越张继青老师的高度。作为我们小辈来说，除非你的条件真好得不得了，然后又有好的老师，自己又精心钻研，才会超越自己的老师。在上本中，我现在只要模仿，只要靠近张继青老师，就已经成功了。

但是我要完善的是什么呢？中本和下本。这两本是汪世瑜老师导演的，可以说是没有什么传统的东西留下来，但那样很好啊，就有你发挥的余地。所以在中本和下本，包括现在张继青老师也很看好我的中本。她说：沈丰英啊，我很喜欢看你的中本。为什么呢？她说：这个戏每次看你，你都有不同的地方出来，就是有自己独特的理解了。每一场，张老师都能看到了我的不同的地方，她说我是在动脑筋。是的，我在中本上花的力气可能比上本要大一点，我想让它成为经典，让它成为传统，成为可以传承下去的东西。所以，在我身上，我觉得更多的任务是怎么去把中、下本继续完善，怎么把琢磨出来的好的东西坚持，要继续研究的东西太多了。

韩：这么多年来，您对杜丽娘不断地体悟，从心出发。最近几年又有什么新的感觉呢？

沈：其实这个人物真的是非常完美的，对于怎么去把汤显祖的原意表达出来，当然每一个演员性格不一样，演出来的人物也不一样。好多闺门旦都演杜丽娘，但每个人演出来的都不一样，所以说你自己的体会是怎

样的，你这个人物是怎样的，你就会怎样演。首先我心中的杜丽娘这个人物，应该说是"高高在上"的，不是生活中我们平时能够见到的人。我同学也说：沈丰英啊，你一出来，感觉你这个杜丽娘不食人间烟火。他们用了"不食人间烟火"，很仙，不是常人可以做到的。我觉得这一点对我来说，天生性格可能也有一点，但是我也体会到杜丽娘不是一个接地气的俗人，所以我一定要把她演得"高高在上"。

韩：她是一个诗化人物，非常之雅。

沈：对，所有的人都觉得她是唯美的，这个人物一点缺陷都没有。一定要把她演成这样子。不要说杜丽娘，就是我们一个邻家女孩，那样不行。

韩：这个10年，舞台的空间和生活的感觉完全合二为一了，会不会在生活中您也是这样的人？

沈：很不好意思，其实我的性格你们也看到了，很男孩子性格，很大大咧咧，很爽朗。但是你让我装淑女的话，我也装得出来。（笑）

韩：现在您身上传承了多少出戏啊？

沈：我折子戏是多了，没算过，几十折吧。本戏有《牡丹亭》《玉簪记》《长生殿》，《西厢记》也算演过，但是演得不多。本戏就这些。折子戏，可以说闺门旦主要的折子戏我都曾学过。

因为张继青老师是闺门旦与正旦行当嘛，她是我老师，她也希望我去学正旦的戏，包括我现在也学了《烂柯山》的《痴梦》，这是正旦的戏。但是对我来说，我现在30多岁嘛，正好是唱闺门旦最好的时期，可能唱正旦要四五十岁这样子。对我来说现在更多的是传承一些闺门旦戏。另外有机会的话，我也希望去演一些新编的剧。也许不一定成功，但是我很想得到锻炼自己创作的机会。

韩：您最希望接下来去演绎一些什么主题的，或者什么样的好的本子？

沈：其实最想演的戏无非就是那几个了，传统戏除了《牡丹亭》以外，就是《长生殿》，我觉得它是唯一可以与《牡丹亭》相提并论的这么一出戏。《白蛇传》其实也不错，但是说实在的，京剧唱得太好了，昆曲的话可能稍微弱一点，但是从剧本来说还是挺好的。其他剧的话，也不是很喜欢。可能新编一些剧，会有更多的创作机会，对演员来讲，有点自我导演的感觉在其中，我更喜欢。

韩：希望苏昆在传统大剧以外也拿出一些好的新本子。

沈：对，其他剧团都在挖掘一些新编的剧本，当然不一定会成功，但是你不试，你怎么会知道？你试了才有机会成功。你不试，是永远不会成功的。

韩：通过这么几年的演出，您觉得我们的昆曲应该以怎样的一种姿态走上国际舞台？

沈：其实我们自己对自己一定要有信心。我们的东西在世界上都是最好的，首先要有这点自信心，事实证明我们的东西确实不差。《牡丹亭》比莎士比亚的《罗密欧朱丽叶》差了吗？他们同样是爱情故事，我们表现的东西更加丰富，我们有那么多唱段，他们当然也有唱，但是我们还有表演呐，而且我们的服装、我们的化妆，他们是完全没有的。

我们在美国演出期间，有一次一个老外在我演完以后他"哐"地站起来说："I love you，杜丽娘。"这完全就是西方人的表达方式。喜欢你，就拿最直接的一种表达方式表现出来了。我们因为在国外演出的机会比较多，走下来越来越自信：我们是最好的，我们要把好东西传播给世界的观众。

韩：您是当今昆曲舞台上最美的闺门旦之一，那您眼中的昆曲之美到底美在什么地方呢？

沈：其实我早年觉得昆曲之美美在表演啊、唱啊，它们在舞台上的呈现很美。但现在随着年龄的增加，更懂得它的剧本之美、它的文辞之美。我觉得拿演员来说，真要学的东西太多了，汤显祖怎么会写出这么一部经典的作品？为什么现代的人写不出来？你真的让我们去填词、作曲，演员不懂。所以我们作为年轻演员来说，趁着自己还年轻，要学的东西太多了。要去发掘昆曲更多的美，不光是舞台上表演的东西，还有文化啊、生活底蕴啊，其实有可能挖掘出来的宝贝，比舞台上更美。

韩：对当代演员来说，舞台生命并不是她的全部。

沈：一定不能够是她的全部，一定要更多地去深造自己，去懂昆曲的剧本。昆曲有那么多典故、那么多格律、那么多诗词意境在里面，我觉得可能我下半辈子会花更多的时间去研究一下这些东西。

韩：苏昆60年了，苏昆还会继续走下去，接下来，您的目标是什么？

沈：成为一个真正的艺术家。我就很佩服那时候的俞振飞老师，他是一位有文化的、造诣很深的真正的艺术家。我觉得这样的艺术家才可以得到人们更多的尊重。我就希望得到广大观众更多的理解和尊重，所以我一定要完善自己。

韩：感谢您接受我们的采访。

周雪峰：梅花妙曲入人心

时间：2016年9月19日
地点：江苏省苏州昆剧院
访问人：韩光浩
记录：丁云

 周雪峰，国家一级演员，工巾生、冠生。2003年正式拜著名昆剧表演艺术家蔡正仁为师；此外，还受教于汪世瑜、岳美缇、凌继勤、徐玮。2015年获第27届中国戏剧梅花奖。主演过《长生殿》《狮吼记》《西厢记》《玉簪记》《白蛇传》《望乡》等。

 韩光浩（以下简称韩）：雪峰是和沈丰英、俞玖林一起进的艺校，你们班原来叫苏剧班吧？
 周雪峰（以下简称周）：当初呢，都以为是昆曲。后来进了学校，才知道是苏剧班，昆曲也学。一年以后我才知道，是我的先生蔡正仁老师看了以后，跟当时的苏州市文广局建议：你们不能叫苏剧班，你们要把"昆"字放进去，让他们也学习昆曲。苏州的团是苏昆团，苏剧、昆曲兼演。后来，我们班一年以后更名为"苏昆班"，我们苏剧、昆剧都一起学、一起演，有这么一段小故事。
 韩：看来您的苏昆之旅开始时是很懵懂的。
 周：对、对，我完全不知道。我家里我阿姨，也就是我妈妈的妹妹是

文化站的，唱沪剧的，我从来不喜欢。你说小男孩，唱歌都唱不了几首，我们当年那时候的歌就是流行的《小芳》啊、《涛声依旧》啊这种，我对唱戏根本就没有概念。

韩：也就是说，您当初是为了文凭去学戏的吗？

周：当年感觉不就是来读四年书嘛，读完出来不知道干吗呢。我相信我们的同学90%以上都是这样。没有说我很喜欢才来学，只不过老师们来选时选中了，然后我们也考上了。没有那么远大的理想。喜欢上昆剧，是点点滴滴以后的事情了。

韩：是您去应考的，还是昆剧团的老师到学校来选的？

周：苏昆派了好多老师，那一届到苏州各个地方每个学校都去走的，每个班级都走，在我当时那个学校就看中我一个。我们昆山当时7个人。后来再招，就要相隔很多年了。那一届我们老师师资力量确实比较雄厚，"继"字辈、"弘"字辈，包括外面请的老师都很多。我们起先是在苏州艺校，枫桥那里学习，一年半以后搬到评弹学校。

韩：四年学校生活怎么样？

周：肯定是苦的。我们农村孩子没有练过功、压过腿，从来没有。城里的小孩可能会上些兴趣班。记得我第一个月回家，大腿下面压得全部青掉，走路都不好走，一瘸一拐回去的。可能我的筋比较硬一点，应该小学毕业来学比较合适。我们初中毕业时年纪比较大了，所以韧带比较硬。当时可能考虑到初中毕业理解能力比较强一点，所以我们学的时间比较短，就拼命学、拼命赶，把一些要补的东西补上去，要学的东西学进去。

韩：吊嗓一开始也不习惯吧？

周：肯定不习惯。我们生下来也没有练习过，完全零基础。一开始什么小嗓子呀、嗓音都没有。一开始就学戏嘛，也没有抱着很大的理想，就感觉苦得不得了，的确苦。但是要强的心是有的，一组一组都想做第一，都想做到最好，这是肯定的。我们那个年代都有这种心态，想表现得好一点，得到老师的表扬，没有很消极的状态，很少，都想努力唱好，把身段做好。所以1994年进去后，我马不停蹄地学习苏剧和昆剧，跟凌继勤老师学习《醉归》，之后跟石小梅老师学习《拾画叫画》。1998年我从学校毕业，进了苏州昆剧团，又跟着徐玮老师学习。

蔡正仁老师为周雪峰捏戏

韩：那一班多少人？

周：当初47个人，都是学表演的，现在留在舞台上的大概10个人左右。有的人走掉了，不从事这个专业，有的做舞美，有的人做乐队，有的做别的行业。

韩：您的阿姨、妈妈喜欢沪剧，您学了苏昆，她们对昆曲转粉了吗？

周：我从事这个行业，她们可能会喜欢这些东西，但是也是很多年以后才看我演出。一直也没机会，毕竟昆曲在那会儿演出也不多。后来我妈才觉得：唉，原来昆曲也蛮好看的。（笑）

韩：在学校学戏时，还有什么记忆犹新的？

周：我们一开始去练功，练完功以后饿得不得了，体力消耗很大，人也瘦得不得了。然后吃饭，我记得一块饭2两，有的人要吃1斤饭。炒菜里面有小炒，大蒜炒肉丝当时好像要3块钱比较贵，我们当时吃饭也比较便宜，1994年嘛，像我最多吃8两饭。当时特别辛苦，饭量很大。

还有当初的练功房也让人记忆深刻。我们到评弹学校以后，冬天很冷的，场地没这么大，女生在里面，男生在外面，就在大水泥地上练，条件比较差。我们还是比较认真的，基本每天坚持，再冷的天，外面军大衣，里面都很薄，一条灯笼裤，一双球鞋。但艰苦归艰苦，还是比较开心的。

韩：您1998年毕业，毕业后就进团了吗？什么时候开始对昆曲艺术感觉不一样了？

周：对，1998年进团。2000年正好是首届中国昆剧艺术节。当初很封闭，我们也看不到艺术家的演出，我们自己排了一出《长生殿》，5个唐明皇和杨贵妃登上了昆剧节的舞台。外面各个团也都来演出，我看了上海昆剧团的《牡丹亭》，开始是张军、沈昳丽，当中是岳美缇、李雪梅；最后是蔡正仁和张静娴两位老师。我看了以后才发现，昆曲也能演得这么好，唱得这么美，自己完全没有想象到。当初我们也没有录像带，单位也很封闭，也不知道外面的世界是怎么样的，所以这次演出对我启发很大。后来蔡正仁老师看了我们的《长生殿》，他觉得这个东西我们还有很多可以更正的地方，就到我们剧团来，说：给你们调调，希望你们准确传承，不要把老祖宗的东西往偏里走。他还说他时间比较少，我们只要有时间，就可以跟他联系，只要他也有空就会无私地教我们。我就冲着这句话冲到上海去请教他。当初5个唐明皇，就我去了。

韩：听说有3年每个周末您都去找他？自己搭火车去。当时您还很年轻，怎么坚持得下来的？

周：其实不止3年。基本上老师有空，我就找他。后来单位条件好了，把老师请为艺术指导，有空了，老师会过来。那时候是很累。也就是从那时候开始，我觉得我对昆曲是有一点喜欢上了。跟老师学了以后，我觉得这东西太美了，还可以这么唱，还可以唱这么美，我以前就不知道。当初学昆曲像打夯一样，听了老师一唱，昆曲这么优雅，我们达不到。跟老师上了课，自己回去练了以后，哦，自己好像有一点提高，嗓音也有一点出来。每次练都感觉有一些新的体会，我就感觉有点兴趣，就咬着牙跟老师学。

韩：到蔡老师那里学戏，当天去，当天回，您是当时最早的昆曲"候鸟"哦。

周：的确很累的。当时工资200块，一张车票7块钱，我坐最早的大概6点钟的绿皮火车"哐当哐当"过去。当时住一晚上要100来块钱，还住不起，只得晚上7点赶回来。然后第二天再6点钟去。当时路上要2个小时，再坐地铁过去，到老师剧团那里最起码要3个小时，不做任何事情都很累。到了就跟老师学，学了老师要看我回去是不是进步了，进步不大，老师不教的。老师觉得你不努力，教你干吗？经过那么一段，老师才慢慢承认我。其实当时我嗓音不好，扮相也不算好，条件不是太好。偏偏我这个条件不好的去找他，他可能也没想到。我也比较幸运，遇到了一个好老师。

韩：真为您的努力而感到高兴。那么多久以后老师给了您肯定呢？

周：过了好几年吧，有一个湘昆的张小明，拜蔡老师为师，老师给我打了个电话说：你要不跟他一起拜吧。我觉得从那个时候开始，老师可能承认我了。这个对我内心很鼓励。前几年，文化部首批名家收徒，那么多人他选了我，上昆一个，苏州一个。这种节点都是老师给我的关键节点。最起码他比较承认我。他心目中觉得我可能还是有代表性的学生之一，其实我离老师的要求还很远呢。这一段时光算是昆曲苦旅吧，也可以说是边缘人的昆曲生活。因为我在剧团没有正式唱过什么大戏，围着我转的一直是小戏。所以我就拼命地学，学了汇报，就这么简单。昆曲边缘人，跑龙套，10年如一日地跑龙套，可是我咬着牙不放弃，有人可能会冷言冷语：你这样有什么意思？但我始终没有放弃，老师也没有放弃我。

韩：真的很感动。现在即便是普通观众也可以到网上找到一些"传"字辈啊、俞振飞的昆曲音频和视频资料，据说当初你们看到的机会却不多？

周：真不多，资料不多，录像带也很少，能看到老师的演出也很少、很少。当时也没有与其他团交流的机会，很封闭。我记得我就排了一出苏剧《状元与乞丐》。

韩：从您学昆曲至今，昆曲在观众的心目中变化很大。您的体会呢？

周：从观众来说，本来我们演出在新艺剧场，下面的观众全部都是年纪大的，都要七八十岁，或六七十岁了。后来慢慢地，昆曲进入联合国教科文组织的"人类口述与非物质遗产代表作"名录以后，政府进行宣传，我们排了一些《牡丹亭》之类的经典戏，其他昆团也都排演了很多戏，观众渐渐开始年轻化了，而且学历很高，都很喜欢看。尤其是他们都很迷这

周雪峰分别在《牡丹亭》《长生殿》中饰柳梦梅与唐明皇

个东西,我觉得这个是一个变化,很大的变化。

韩:有没有观众给您留下特别深的印象?

周:太多了,青春版《牡丹亭》演到哪里他们会追到哪里,这让我觉得很了不起。每一场演出他们都会看,我想哪有这么多时间啊。他们会安排自己今天晚上看什么戏、明天晚上看什么戏,每天的安排就是这样的,很了不起。有些年轻的观众把时间全部安排在这个上面,真是痴迷啊。

韩:坂东玉三郎跟苏昆合作演《牡丹亭》,您也合作了,但是应该是歌舞伎的演出合作吧?

周:对,他当时演《杨贵妃》,那是他的代表作。他选了一批我们单位的同事一起演《牡丹亭》,再选一个演他的歌舞伎。比较幸运,他选上了我,我和他一起合作,完成了歌舞伎的表演。

其实,这也不算特别的。坂东玉三郎相当敬业,每一场演出结束后,他都会把所有人召集到边上,跟你说这里还要怎样,那里还要怎么样,每天说一点点,每天说一个地方,一个月演出下来,你就会有很多地方来改善。从这点上看,我觉得他是很了不起的艺术家。

韩:在昆剧界的前辈中,您看过的最好的一场戏是谁的呢?

周:其实前辈们的每一场戏都蛮好的。我因为从事小生行当,所以小生行当的各个老师,我从他们身上吸取的东西都不同,我对他们都有不同的感动点。蔡正仁老师在官生方面特别有这股自信,特别有造诣;岳美缇

老师在巾生方面有那种细腻；汪世瑜老师的那种潇洒劲也有他的特点；凌继勤老师在苏剧方面有他的独到之处。所以吸收不同老师的长处，不要单一，对我们年轻演员来说，肯定有帮助。

韩：你们在台下看老师们演戏，每次看都会有不同的心得吗？

周：是的，老师们的戏百看不厌，他们的艺术造诣，一辈子的积累，在舞台上那是不得了的，随便怎么演都是这个活生生的人物。他们舞台的感觉就是很松，感觉好像到了另一个王国。他们这一辈子的艺术，我想我们学都学不来，现在拼命学还达不到老师的一半功力。老师们都这个年纪了，在舞台上还能有这么震撼力的演出，真是让人佩服。

韩：不过很多昆曲前辈的经历很辛苦，他们有一身功夫，就是没遇上好时代，而你们不同。

周：我们遇上了昆曲最好的时代，比较幸运。我们的老艺术家们付出了很多，可能得到的并不多。我们现在付出的并不多，但是得到的比较多，虽然不能和其他行当比，但是跟我们的老前辈比，我们已经是幸运中的幸运儿了。昆曲现在遇上了最好的时候，我们也遇上了最好的时候。今后，我相信会更好，下面几代人会更幸运。

韩：您最擅长的角色是什么？

周：我演《长生殿》可能比较多一点，其他剧目比较少一点。《白蛇传》《玉簪记》我都演了，跟老师都学了。最擅长的可能就是"唐明皇"这个角色了。我没有成名作，没有哪部戏或到哪儿去演一举成名的。只不过是从艺多年，积累的剧目比较多一点，跟老师学得比较多一点。我下来还会坚持下去，把昆曲作为事业来坚持。

韩：您的唱功扎实，表演大气。一出戏选择了谁，有机遇的成分，但也要靠自己的历练。

周：只有坚持的程度，才能决定你以后在舞台上的能力。哪怕你不在舞台上，也要有做老师的能力。就算跑龙套，也要在间隙里找老师学戏，自己练，向老师汇报，再学，学完再练。

韩：只要功夫深，曲曲皆通神。我想问，支持您一路走来的主要因素是什么？

周：我觉得是一股力量，这个力量来自我的老师们。他们对艺术非

常认可，他们觉得我有义务把昆曲传下去，没有因为学生条件不好就放弃我。我跟他们学了那么多戏，随岳老师学《玉簪记》，随汪老师学《狮吼记》，随蔡老师学《长生殿》，还有很多戏我都是跟蔡老师学的。老师们的期待和鼓励，这个是一直支持我前行的力量。

韩：第27届中国戏剧梅花奖竞演时，您呈献了小官生戏《荆钗记·见娘》、巾生戏《狮吼记·跪池》和大官生戏《长生殿·迎像哭像》3部经典折子戏，演绎了昆曲小生行当中的3个经典人物，难度很大呀。

周：这几出戏的难度的确蛮大的，极考验演员功力，需要尽力展现出最精彩的一面。《见娘》要求演员配合紧凑，节奏稍微一慢便会减色。《跪池》主要在于表情，对性格把握相当微妙。而《迎像哭像》要独唱13支曲子，还必须通过感情充沛的唱、白，表现出人物特点和特定环境中强烈的哀伤气氛。

其实，参加竞演之前，我并没有抱很大的希望，想都没敢想，只是觉得这是一个大奖，我要去冲一冲。跟我一起参加比赛的人都有新的剧目，而且都经过了几年的准备，而我自己还是唱传统的折子戏。我从接到任务到演出，短短不到20天的时间，中途还去台湾演出，其实真正排练的时间仅有3天。

去的时候我心里面非常忐忑，没有很好地精心准备，舞台也没有精心布置，还有那么多评委。后来想通了，我就想着只要尽力唱好这3支曲目就好，尽力了就对得起比赛，对得起老师。后来虽然3场戏都有难度，但是我还是交出了满意的答卷。其实，是我比较幸运，站在巨人的肩膀上。

韩：《荆钗记》是"荆、刘、拜、杀"四大南戏之首，其中的《见娘》一折是全剧最重要的一折，也是官生的重头戏。蔡正仁老师的《见娘》，还有尹建民老师的《见娘》，都是很精彩的，现在您是传承的一代，有什么心得吗？

周：哦，前面我的老师们演得都十分精彩，我也从他们那里吸收了大量精华。应该说，《见娘》这折戏是小生、老旦、老生三鼎甲的戏，每个行当都比较重要，每个行当的戏也比较平均。其中小生戏略多，相对重一些。戏的重点在于母子会面后，但王十朋出场的表演也不能轻描淡写，还是要尽力用心去演实的。出场时先念引子【夜行船】，这段引子没有乐队

伴奏，小工调一调到底，不能有一丝的偏音，要唱得达意、动情，以期把观众的心也引入人物的内心世界。

接下来的母子相见是全戏的重点，此时王十朋的儿子身份应重于官员身份，因为在母亲眼里，儿子官做得再大，也仍旧是自己的儿子。在这个地方，王十朋这个人物更重要的是面部表情的体现。这样人物情感的起伏就能很好地展示给观众，使人物形象丰满，更能感动观众。比如他喜见老母，心情不免激动，迎到母亲面前，膝一屈，抓住母亲的双臂轻摇两下，嘴微微往上撅一撅，小小地撒了一下娇。当然，这撒娇表演要适度，能显出其年龄特点就行，王十朋虽然年轻，但毕竟已是一个地方官员，还是要有身份感的。最后推出玉莲投江自尽这个核心问题。王十朋闻之，高叫："呀！我山妻为我守节而亡了！啊呀！"晕了过去。被唤醒后，在似醒非醒中唱了这折戏的主曲【江儿水】，表达了心中的悲痛与无奈，以及对妻子的思念之情。这是一支名曲，要唱好它难度很大。起唱第一句"一纸书亲附"时声音很轻很弱，显示了人物遭受重大打击后的极度虚弱，演唱时要有一种灵魂出窍的感觉，声音细如游丝，在突然想起妻子时一声"啊呀，我那妻吓"，痛苦就一下子倾泻出来。中间有一个特有的哭腔"啊呀，妻"，要在"妻"字上噎气，这是痛苦到了极点的表现，比较难唱，也是比较有特色的，唱好了很好听，又贴切剧情，反之就不行。"改调潮阳应知去"的"潮"字用罕腔拔高唱出，以加强痛苦的感情。这段曲子有很多的宕三眼加赠板，演员只有一气呵成才能连贯动听，所以对演唱者基本功的要求比较高。

韩：很想以后坐在台下再听您的《见娘》，当年得了梅花奖后您心里是怎么想的呢？

周：梅花奖要我说啊，我比较幸运。我们局领导比较重视，给我机会让我去，苏昆剧团的艺术家们也都支持我，同时我个人也很坚持，即使学习昆曲比较清苦，很枯燥，我每天都在那里练同样的东西，且还要突破自己，真很难。但是我喜欢，喜欢了才会愿意做。不喜欢人家逼也没用，还是不喜欢。青春和昆曲真的融在一起了，走到现在，回想以前的道路，每个脚印都没有虚度，比较开心，过得还是比较充实的。

韩：对于外界来说，昆曲是重生了。您觉得昆曲美在什么地方？

周：细腻，词也美，还有那种虚拟的艺术手法，在舞台上让人感觉很有想象力，人也演得比较细腻，我感觉美在这些地方。声腔很优雅，尤其是老艺术家们的演绎更有一种中国的诗化之美。我自己的艺术功底目前自然还达不到老艺术家的境界，不能奢谈什么对表演的重大领悟，只能认认真真地把老师的东西先学下来，不能还没学会走路就想跑，那只能摔跤。我们老师的表演和他们的老师当年的表演比，变化应该说是很多的，毕竟是面对现在的观众了。我们现在用和老师一样的演法去表演，现在的观众是能接受的，可我们不能就此停滞不前，因为我们还要面对未来的观众，观众的欣赏要求是不可能停滞不变的。因此我们在自身的表演艺术达到一定境界后，也要根据自身的条件和观众的欣赏要求，做一些符合人物、剧情需要的变化，使剧目常演常新，以吸引更多的观众。

韩：这些年来，您觉得从事昆曲对生活有影响吗？

周：可能受了些影响。一个是人比较安静，心平气和。第二是逛博物馆时，都会去欣赏一些相通的艺术，如绘画啊、雕塑啊各方面，体会不同的艺术。还有，戏剧节一直在苏州办，我们一直会去看戏。另外，我个人比较喜欢游泳。一有时间就去运动，听听音乐，安静一点的音乐，比如钢琴曲之类。

韩：真是很好的生活方式，未来您有没有自己的目标？

周：我希望排演出让观众喜欢的大戏剧目。当然，折子戏我们也要传承，但是我想要排演这方面的"坐标"大戏，让观众更加有印象。这个是我的目标。总之，与昆曲结缘是我的幸运。生活在苏州和这个高度重视昆曲的时代，更是我的幸运。我一直记得老师告诉我的话，要做就做一颗恒星，不要做流星一闪即逝，要看谁能站在舞台上最久；也不要做明星，要做艺术家，踏踏实实才能做好。

韩：感谢您接受我们的采访。

刘煜：盛时新响续佳音

时间：2016年9月10日
地点：江苏省苏州昆剧院
访问人：韩光浩
记录：陶瑾

 刘煜，"振"字辈青年演员。2008年进入江苏省苏州昆剧院。师承昆曲表演艺术家张继青、华文漪、汪世瑜、侯少奎等。她扮相秀丽，表演细腻。擅演《牡丹亭》《玉簪记》《白蛇传》《西厢记》《风云会·千里送京娘》等大戏与经典折子戏。2009年荣获红梅杯新苗奖，2010年荣获苏州市第6届小戏小品大赛优秀表演奖，2012年荣获苏州市舞台艺术新人奖，2013年荣获第6届江苏戏剧奖红梅奖大赛铜奖，2015年获第2届江苏省文华奖文华表演奖。

 韩光浩（以下简称韩）：您是从什么时候开始接触、学习昆曲的？
 刘煜（以下简称刘）：我是太仓城厢镇人，正式学习昆曲是从2004年考进苏州市艺术学校昆曲班开始，那年我12岁。当时苏州艺校的地方很小，所以就"借读"在昆山正仪中学，在那待了两年时间才回到艺校。当时已经在学昆曲了。
 韩：您作为一个年轻人，那么喜欢传统戏曲，是什么原因？

刘：我爸爸是太仓市沪剧团的沪剧演员，妈妈也在太仓市沪剧团工作，我从小耳濡目染，对戏曲会有一定的感觉。他们从小培养我唱歌、跳舞，我小时候就加入太仓少年宫"小燕子"艺术团，经常参加演出，还去新加坡进行友好交流。爸妈看我天赋不错，刚好那时苏州市艺术学校昆曲班在招生，我有个表姐和俞玖林是同学，我妈知道有昆曲这个剧种，家里觉得学昆曲蛮好的，就让我报考了艺校，后来就考上了。2004年进学校以后，一开始我并不了解昆曲是以一种什么样的表演形式呈现在舞台上，怎样演才能吸引观众，但后来每天都与昆曲分不开，自然而然就变成了一种习惯，越久越喜欢。

韩：说说您在学校的日子吧。留在您记忆中最大的亮点是什么？

刘：刚进艺校，当时有很多省京剧院、省戏校和省昆剧院的老师来给我们打基本功，包括腰腿功、圆场、台步、身段、指法、唱念等等。我们有早功，每天一节早功课要练四种腿：正腿、斜腿、旁腿、偏腿，每一种腿法至少100遍。早功课结束后开始上文化课，之后再上专业课，继续练基本功，所以刚开始两年全都在打基础。因为自己喜欢，也就不觉得练功很枯燥、乏味，反而上到戏课就特别开心。我们那一批是在两年以后分的行当，当时林继凡老师要求我们一定要打两年基本功，所以两年内我们没有学戏，一直在练四功五法、唱念等，两年后才开始分行当。在学校最大的收获是，2005年获得首届江苏省少儿戏曲小梅花"金花状元"。艺校是六年制的，2010年毕业。在学校的时候，不像现在在剧团有这么多演出机会，可能一学期才学一折戏，最后做一个集体汇报。

韩：进入艺校后，您觉得对您在昆曲上有提点作用的老师是谁？

刘：我正式学戏是跟林继凡老师的夫人顾湘老师学的。她算是我的启蒙老师，顾湘老师原来是南京省昆的，本工是闺门旦，后来主要从事昆曲教学。起初我对戏不会了解得特别深刻，只是照着老师的样子把戏学下来。那时候顾老师被聘请到我们艺校教戏，她教我们《牡丹亭·游园》《惊梦》《寻梦》，还有《白蛇传·断桥》，她教我们的戏大都是闺门旦的基本入门戏。每到周末，她都把我带到她家里给我加课，那个时候学校伙食不好，她就做好吃的给我吃。顾老师人很好，很温柔，不会特别严厉。当初如果没有她给我这样加工上小课，教我这么多戏的话，昆剧院也

刘煜在《牡丹亭》中饰杜丽娘

不可能看了我演一个片段就觉得不错,就提前把我招进单位了。那时候顾老师和我们讲得最多的一句话是:"要想学唱戏,先要学做人。"因为小朋友之间会有一些摩擦矛盾,老师经常会来开导我们,叫我们不要去计较那么多,她会很细心地教我们如何去处理一些琐事。她说:"生活里能过去就过去,不要去计较太多,但在舞台上绝不可以让。"那时候我对这些话理解得不是那么深,没有记到心里去,现在想想,太有道理了。

韩:当初在学校,你们这一批有几个女生习闺门旦?

刘:当初我们有两个班——大昆班和小昆班,我是小昆班的,班上有9个人,两个闺门旦。平常是上大课的,不过顾老师一直私底下给我上小课,帮我加工学戏。其实我小时候不是很喜欢闺门旦,总感觉闺门旦一直温温的,相比较而言更喜欢唱武旦。后来顾老师和我说:"你不能去唱武旦,一定要唱闺门旦,老师会根据你各方面的条件选择适合你的行当。"所以我就听顾老师的话,一直学闺门旦。她把我当作亲孙女一样,我还是蛮听她的话的,我相信老师给我指的肯定是一条明路。

韩:听说刚进苏昆时,您是"红楼寻梦"参赛年纪最小的选手。

刘:2008年我就到苏州昆剧院,当时还没毕业,他们把我先招进来作为苏昆的随团学员,等于提前进来实习。进昆剧

院以后，陆陆续续参加了一些演出。2009年，北方昆曲剧院排演《红楼梦》，他们做了一个全国各大院团的青年演员选秀节目，当时我去北京参加节目。那时，我睁着大眼睛，怯怯地唱了半段《寻梦·嘉庆子》，记得当时是汪世瑜老师给我做了指导。

韩：2004年，您进艺校的这个时间点非常有历史意义。2004年，白先勇先生已经在和苏昆接触，开始《牡丹亭》的排演，4月就去台北首演了。

刘：其实，那时读书的我们还是挺闭塞的，完全不知道有这个背景。后来进了学校，老师给我们看录像，才知道有青春版《牡丹亭》。而我最早接手的大戏也就是青春版《牡丹亭》，是在2013年。当时感觉自己很幸运，也倍感压力，毕竟这出戏对于苏昆乃至整个昆曲界的意义之重大是不言而喻的。沈丰英老师演的杜丽娘已经给大家留下了太深刻的印象，当时我很担心由我这样一个小辈来接替她演行不行，而且要拿出去给大家看。这是我第一次接演大戏，还是有点紧张的。第一次巡演青春版《牡丹亭》，先去了武汉大剧院，演得还算是比较成功，观众反响不错，之后去了岳阳、长沙。其实，在演青春版《牡丹亭》之前，从2009年开始我就一直在跟张继青老师学《牡丹亭》，前半段像《游园》《惊梦》《离魂》，我还算是蛮熟的，由于精华版是将上本、中本结合在一起，所以后半段有《冥判》《幽媾》等一些戏是我以前没学过的。当时我看了沈老师的录像，俞玖林老师陪着我反复来练习，汪世瑜老师也来帮我们加工排练。

韩：那时候团里为何把您选为杜丽娘的接演者呢？

刘：具体原因我也不清楚。当时有三个后备，并没有说让我们接替沈丰英，只是说我们要排一出B档的《牡丹亭》，所以大家都不知道什么情况。当时没有大张旗鼓地宣布，后来俞玖林老师来和我说："你准备一下，这次去武汉演出，由你来演杜丽娘。"当时我很庆幸，因为接演这出戏的时候，我已经把张老师传统版的《牡丹亭》全部学过，彩排过，还在剧场演出过。也许因为这样，他们对我来接演比较放心吧。毕竟沈老师是张继青老师的学生，我也是张继青老师的学生，还有外界说我和沈丰英老师内外都很像。

韩：2013年去武汉演出，虽然您排练得相当熟练了，但真正登上"青春版"的舞台时有没有紧张呢？

刘：这是我第一次演大戏，而且是女主角。紧张倒是没有，我心想：没办法了，已经到这份上了，等于箭在弦上了。我觉得自己做足准备了，所以当时没觉得紧张。在音乐一响起，走上舞台的那一刻，面对这么多观众，我不觉得害怕，反而觉得更有自信了。我觉得自己就是站在聚光灯下，要拿出最好的状态，把最好的一面展现给观众。这么好的一个能够独立担当主角的机会，对我而言真的很难得。

韩：您的心理素质很好，但我想肯定有老师在后台为您捏了一把汗。

刘：肯定有，虽然当时领导支持我来演青春版《牡丹亭》，但其实我还是很有压力的，结果是什么样，大家都不知道。演出前，吕书记、俞玖林都跑过来和我说："没关系，不用紧张，肯定会成功的。"而从我上场，他们就一直在幕边看着我，从头到尾看完我的整场演出，我想他们肯定也为我捏一把汗。

韩：这一事件也标志着昆剧院真正把你们这一代新生代演员推到聚光灯下的舞台当中，您的这个不紧张也别有深意，代表了你们这一代人对传承好昆曲的信心。

刘：到现在，青春版《牡丹亭》我也演过30几场了。全国各地巡演这么多场下来，我感觉很开心，因为《牡丹亭》这出戏本身就好，知名度摆在那里，所以场场爆满，观众反响特别好，这对我们演员本身也是一种激励。我很珍惜这样的机会，剧团论资排辈，这种机会对我们这样的青年演员来说真的很难得。在我最青春的时候有了这么好的机会，更要倍加珍惜。

韩：从年轻一代来讲，您演杜丽娘，和张继青老师、王芳老师、沈丰英老师相比，差距在哪？

刘：肯定赶不上，首先她们的舞台经验就比我丰富得多。王芳老师的内心表演特别细腻，沈丰英老师演《牡丹亭》200多场了，她对刻画杜丽娘已经有她自己的一种方式和理解。我很喜欢看她的表演，特别是她的那一双眼睛，真的很传神。其实每个人演出来都不可能和自己的老师一模一样，沈老师就融入了她自己的表演风格。而我刚开始演《牡丹亭》，也是在模仿沈老师，我一直觉得我是去接棒的，所以我觉得首先要做到和她没有太大出入，这样观众才不会有太多排斥。等观众知道我了，接受我了，

我可能也会融入自己的风格。目前，我自己的东西还谈不上，不过有些心得而已。因为张继青老师对我的要求是：唱念是最重要的，所以我会去听张老师的一些小腔，她的唱念是公认的最好，我要往她的方向靠拢。而沈老师的表演能力很强，所以我也在学她的表演艺术，在人物深层次的内心刻画上要学王芳老师，而不能仅仅在表面。

韩：就您这个年纪来讲，您是更喜欢经典版的《牡丹亭》，还是"青春版"的呢？

刘：各有特色。张老师的"传统版"是我们必须要学的，青春版《牡丹亭》的音乐、服装有变化，让现代人更容易接受，视觉、听觉上的刺激会更大。我自己演"传统版"与演"青春版"是不一样的，"传统版"到《离魂》结束，演戏的节奏、音乐等都各有不同。

韩：苏昆14部经典大戏中，您已经有3部名列其中。再来聊聊您的《白蛇传》，这本戏是苏昆自己捏出来的。

刘：对，目前我主演的大戏有《牡丹亭》《玉簪记》《白蛇传》《阎惜娇》这四本。其中《白蛇传》这出戏没有保留传统的剧目，等于做了全新的改编，包括曲牌也是在传统基础上重新写的曲子，导演是汪世瑜老师，副导演是吕福海，作曲周友良，张继青老师是艺术指导。苏昆这个版本的《白蛇传》追求典雅，淡化矛盾，写出人性，讲究神韵，既能反映昆曲又能够跟现代接轨，把现代人的审美跟现代人的理念呈现出来。

韩：《白蛇传》对您这几年的艺术生涯来说，有什么意义和作用呢？

刘：《白蛇传》有文有武，一般大家会分两个演员来演：闺门旦和武旦，后面还有正旦。好像目前在整个昆曲界，这出戏只有我一个人是从头到尾演的，虽然我们不是像传统的武旦那么多的程式，但还是有武旦的东西在里面，其实我当时有一点点的排斥。我有些完美主义，因为我觉得我是一个闺门旦，让我一下子去演《盗草》《水斗》，不一定能演好，我很怕对自己有影响，当然如果把作品拿出去不被外界认可，对剧院也有很大影响。所以后来他们一直给我做思想工作。一开始我担心体力不够，毕竟《水斗》结束后，《断桥》《合钵》都是大段的唱腔，这么激烈的打斗以后肯定会对自己体力有影响。所以我差不多一个多月里每天都不停地排练，感觉自己好像可以完成了，后来就真的完成了演出。我可以从头唱到

尾，又突破了自我。后来我认识到，我虽然是一个文戏演员，但不能只是局限于文戏，多演一些武戏的话，对身上的圆润度、气息控制和舞台感觉会更加多一些促进。

韩：您是如何将杜丽娘、白娘子、阎惜娇这三位女性的内心把握好的？

刘：闺门旦里，我最喜欢杜丽娘这个角色。因为这个戏已经很经典很经典了，我特别欣赏杜丽娘追求自由的性格，一个古代的女子可以打破封建传统，追求自己想要追求的，可能现在的人都不敢迈出这一步，而古时的她却敢这么做，所以我很喜欢这样一个人物的性格，外表柔弱内心却很坚强。杜丽娘、白娘子、阎惜娇三个角色的性格差别很大，所以我在表演的时候不会将她们串在一起。阎惜娇是大六旦，所以我要放开来，声音偏高一点，尖一点；演白素贞的时候，我会把声音往下走一点，比较成熟一些，因为到后面有一些正旦的味道，不是完完全全的闺门旦；而杜丽娘就是一个闺门旦的表演，青春少女的形象。我就想在声音和身法上给大家最直观的不同感受。

韩：我从材料里看到，您进剧团以后转益多师，从很多老师身上汲取了养分。

刘：我先跟沈丰英老师学了《寻梦》的几个小片段，后来跟张继青老师学戏，学的时间最久，从2009年下半年学到现在。因为她人在南京，不像在苏州那么方便，可以随时随地去跟老师学戏，那时候我们会经常请她过来做一些教学。她是我唯一的正式磕头拜师的老师。还有汪世瑜老师，虽然他没教过我折子戏，但他对我的表演方面给予了很大帮助。再后来就是从北昆侯少奎老师那里传承了《千里送京娘》，这是北方昆曲剧院的代表剧目，虽然侯少奎是一个花脸老师，但那个戏是花脸与花旦的爱情戏，花旦也是侯老师教的。再后来从华文漪老师那里传承了整本的《玉簪记》。2015年从林继凡老师那里传承了《水浒记·活捉》，这出戏其实也是我自己对顾湘老师的一份心灵的怀念。她和林老师的《借茶》《活捉》很经典，不过当时我还小，没有跟老师学下来，后来顾老师过世了，所以我心里一直有一个结。后来听说艺校在排练，我就回去看课，正好林老师在上课，很巧的一个机会，刚好艺校的女主角有事不能演，所以艺校来和单位商量把我借过去。记得当时用了一个月时间突击，把戏排了下来。

韩：再谈谈您对张继青老师的表演艺术和她教您的一些心得感悟吧。

刘：我跟她学得最多的就是《牡丹亭》，当时大家根本不知道《牡丹亭》会由我来接演，作为我来说，只是单纯地跟老师去传承她的代表作，所以从2009年开始，我陆陆续续把张老师的《牡丹亭》共5折戏传承了下来。

张老师对我的要求还是很严格的，因为她是一个完美主义者，她教我唱任何一句或是一个字，都要我做到跟她发音完全一样。记得当时用了一个暑期班的时间，张老师过来教了我《写真》和《离魂》，那时候我出学校没多久，还不太习惯"大师教戏"这样一种方式，因为学校老师教戏时，一招一式特别仔细，一个动作可能会重复无数遍，而张老师教戏是一段一段地教，先让我大概学会了路子，再慢慢地抠戏。所以一开始我达不到老师的要求，老师还挺着急的，不停地站起来给我做示范。当时她年纪也蛮大了，大夏天里，一头汗水流下来，还坚持给我上课，到了晚上还要加班。印象比较深刻的是，有一年，我们要去北京参加全国青年演员展演，那次展演全都是"小兰花"演员，只有我一个小辈，当时我报了一出

《阎惜娇·情勾》剧照，刘煜饰阎惜娇，徐栋寅饰张文远

《千里送京娘》剧照，刘煜饰赵京娘

《离魂》。因为这件事比较重要，全国院团都会去北京展演，我是苏昆年龄最小的，又是第一个节目，所以我特地赶到南京，跟张老师把《离魂》再重新练一下。那时候也是大夏天，我先到她家里，然后我们坐公交一起到省昆的排练厅，没有空调，只有大吊扇，张老师就跟我排练了一下午，当时没有搭档的演员和我一起去，所以我排戏时，张老师一会儿演我的春香，一会儿演杜母，其中很多是要跪下的，她甚至和我一起跪在地上，陪着我一起排戏，所以真的很感动。这么厉害的艺术家，这么大年龄了，对我这个小辈可以如此倾囊相授，真的很感动。

韩：您又是怎么跟侯少奎老师学的《千里送京娘》呢？

刘：其实我一直想学《千里送京娘》，我的搭档是殷立人，当时我们就在说：如果有机会，哪怕去北京，也要跟老师把这个戏学出来。没想到，书记就把侯少奎老师请过来了。当时我们都没有做准备，连唱念都没有准备，我很着急，于是我们赶紧回去加班加点。那时候天天晚上下了班我就回去背唱到凌晨三四点，第二天一早排戏。前三天，我们跟侯老师先学了一个大概的路子，后三天，叫乐队过来排练，再一遍遍抠戏。不明白的地方就盯着老师，让他给我们讲。最后一天，他看我们演了一遍，觉得还挺满意的。现在侯老师在北京，不过他经常通过微信和我们聊，一直鼓励我们。有一次要演删减版，我们无从下手，就给他发微信，他正好在美国，就在微信上发了好几十条语音，跟我们说戏，还念给我们听。有时候他在朋友圈看到我们的一些剧目，发现有一些不对的地方，立马给我们指出，并在微信上回复评论。这些真的让我们很感动，感觉太幸运了，老师时时刻刻在关注我们。还有华文漪老师也有微信，她经常会给我发一些她的感悟，我们经常微信联系，我也得到了华老师的很多帮助。

韩：应该说，在别人眼里，你们"振"字辈是比较幸运的一代，但是接下来苏昆是否能走好，倒是要看你们这一辈的接棒了。

刘：对我们年轻一代来说，我们要多学戏，就是要把老师的经典戏传承下来，以后等我们老了也要传承下去，这样昆曲才不会消亡。当时林老师在学校就和我说，什么行当都要去学，可以从别的行当里吸收很多不一样的东西来丰富自己的表演。老艺术家身上的功夫太好了，可惜生不逢时，如果放到现在，我相信昆曲肯定会更好，不会落寞这么久。所以，我

们这一代真的很幸运。我们进苏昆的时候,是苏昆最兴旺的时候,也是昆曲重新被重视的时候,所以我们要更加珍惜。前人栽树后人乘凉,很感谢这些老艺术家,如果不是他们当时艰难撑下来的话,苏昆可能就没有了。

韩:从一个青涩学子到一位成熟的演员,如今,您觉得昆曲到底美在何处?

刘:我觉得昆曲最美的是它的唱腔,我好喜欢。在别的剧种听不到这样的唱腔,很委婉很柔美。我个人也最喜欢唱,包括身段,因为昆曲所有的表演都是逢唱必舞,但凡唱到,就会有优美的身段造型去体现,这也是它与其他剧种的最大区别。而且昆曲的服装、打扮很清雅,这又是一种美。我最大的梦想是成为和我老师一样的人。我现在已经到了这样一个阶段,必须得往上走。我准备报考MFA艺术硕士,进一步提高自己的艺术审美和修养,为今后苏昆的进一步传承发展打好基础。

韩:感谢您接受我们的采访。

蔡少华：活态传承兰韵新

时间：2017年3月22日
地点：江苏省苏州昆剧院
访问人：韩光浩
记录：黄欣睿

蔡少华，苏州大学政教系毕业。1980年1月在苏州文化局参加工作，历任局团委副书记、外事科长、文化艺术中心主任、办公室副主任、艺术处处长等职务。2002年4月担任江苏省苏州昆剧院院长。蔡少华重视剧院管理和艺术生产，为推动昆曲事业发展，他发起并促成中国昆剧院团长联席会议，并担任常任秘书长，促进中国昆剧院团的交流与合作。他对昆曲艺术有深入研究，曾多次参加国际性的昆曲学术研讨会，为弘扬和传播昆曲艺术做出了贡献。

韩光浩（以下简称韩）：苏昆60年，从苏昆剧团到现在的昆剧院，您是昆剧院的首任院长，当初您是怎么进入这个圈子的？

蔡少华（以下简称蔡）：其实，我是一不小心"混"进昆剧圈的。我从苏州大学政教系毕业后，一直在苏州市文化局工作。我曾经待过外事科，又担任过文化艺术中心主任，我的工作是把苏州文化介绍到国外去，也把外国艺术介绍到苏州来。后来我调任文化局艺术处处长，负责直属艺术院团的管理和服务工作。

我们昆剧院原本叫江苏省苏昆剧团，就是文化局的直属艺术院团之

一，有苏剧和昆曲两种表演形式，当时苏剧演得比较多，昆曲演得比较少。2001年5月18日，联合国教科文组织把中国昆曲列为"人类口述与非物质遗产代表作"，于是，苏州市决定把苏昆剧团升级为苏州昆剧院，全力打造昆剧。领导给我打电话，要我这个既不是演员又完全跟戏曲没有关系的人去当院长。一开始我谢绝了，因为感觉自己担不起这个重任。后来，领导多次做我工作，表示组织上觉得我是有思路的人，希望我可以过去两年做些调研，为苏州昆剧接下来的发展寻找一些机会，积累一点材料。我无法推辞，所以老实说，我是被动地过来的。我2002年4月到任，成为苏州昆剧院的首任院长。其实我刚当院长时真不知道该怎么做，但是我还是小心翼翼地认真进入了我的角色和定位，开始了请教、调研、分析、思考等一系列工作。应该说，我是在昆剧发展的一个机遇期，一不小心挑起了这副弘扬国粹的担子。

韩：您走入昆剧院之前，有没有思考过苏州文化尤其是昆曲艺术该如何呈现在世人面前？

蔡：其实在走入昆剧院之前，我主要在做苏州文化的对外交流工作，承担苏州市重大文化艺术活动的创意策划。苏州这个地方文化资源丰富，但是真正的文化产品不多。怎样能够做成一些有文化特征的东西，并组建出一支好的产品创意团队，让人家一看就是有苏州符号和苏州特征的产品，一直是我思考的问题。所以，我在苏州的国际丝绸旅游节中创意过彩车巡游、彩船巡游，创意过APEC财长会议的苏州文化展示活动，我还实施了艺术院团首次组团出访活动，并首次运用社会商业运作模式引进海外文化产品。其中，和昆曲相关的是，我曾参加首届中国昆剧艺术节，并负责了包括策划、设计、海外推广、接待等在内的工作。所以，我对苏州文化资源的特点有比较深的了解，对国内外的艺术门类和资源整合、资源配置方面有自己的见解。同时，我有机会接触到文化圈的很多高手大师，他们的观点对我助益很大，现在看来，这些对我来讲都是一种理论和实践的储备。

当时，虽然我对昆剧的了解还不深，但我对艺术院团总体发展框架的思路一直是很清晰的。我认为自己是个理想主义者，比较专一、热情和投入，凡事不惧怕，只要有不懂就去学、去请教。但在当时那种情况下，我还是个门外汉，说实话我很恐慌，压力也非常大，但也只能硬着头皮去做。

韩：您接手的时候，当时昆剧院是什么情况？

蔡：应该说不尽如人意，人才、剧目、影响，苏昆一直是全国院团的"小六子"。当时我面对的剧团局面是：剧团人心涣散，行当不齐。梅花奖演员仅有王芳一位，高级职称极其少，品牌剧目几乎是空白。人才储备也是家底很薄，"小兰花"在我来之前已经走了五六个，当时昆剧院在国内的同行中实力非常薄弱。

韩：白先勇先生的介入是苏昆发展中的一个节点，那么在遇到白先勇先生之前您都做了哪些尝试？

蔡：我那时一直在伤脑筋：该怎么办？怎样去找一条路让苏昆有重生的机会？首先，我做了很多调研。我们是昆曲发源地，无论是艺术表达还是生活方式，我发现发源地具有任何东西都不能比拟也不能替代的优势。第二，我向老前辈学习，向传统学习，研究昆曲的本质人文特征。台湾石头出版社的陈启德董事长为什么看重苏昆，与我们合作《长生殿》？苏昆首次赴台，为什么台湾曲友认为我们保有南昆的优秀基因？这些都对我的思考产生了极大启发。我也曾多次拜访顾笃璜先生和一些老前辈，他们守护苏昆艺术特点的理念对我厘清思路、扬长避短帮助很大。第三，在深入思考后，我提出传统要坚守，但也要有开放的意识。当时我的策略是以外促内，借力使力，并全程争取政府的支持，我把我的思路、我的想法和我可能会遇到的问题都跟领导报备了。领导知道你要做什么，因此他们也很放心。

在这些之外，十分重要的是，我们当时加强了对"小兰花"的艺术培养，让他们去周庄加强表演实践。事实证明，如果没有这些准备，机会来到面前也没用，而有了这些准备，"小兰花"们为白先勇先生讲座配戏，后来崭露头角才成为可能。

韩：您是怎么抓住这次机遇的？能详细说说吗？

蔡：现在来看，苏昆和白老师的结缘可能是一种巧合、一种缘分，但我想也是一种必然。因为第一届中国昆剧艺术节我全程参与，跟古兆申、贾馨园等专家建立了良好的关系。在我出任苏州昆剧院院长之前，我见过他们，曾请他们为苏昆把脉。他们告诉我有两个人在海外昆曲界举足轻重，一是白先勇，一是樊曼侬，我一定要设法去认识他们。古兆申来谈了不久，很快香港康乐文化署把苏昆请到香港去演出。于是，2002年9月

蔡少华院长在中国昆曲英伦行活动中留影

苏州昆剧院在香港演出的时候，古兆申先生告诉我，他邀请白先勇先生到香港向学生讲昆曲，需要演员做示范。古兆申曾经在周庄看过俞玖林和沈丰英的演出，对他们很有印象，可是他说白老师还不知道苏州有一个昆剧院，而且之前为他讲座配演的都是年纪很大的昆剧名家。我当时就提出了一个理念，我说：既然白老师的讲座主题是"昆曲中的男欢女爱"，那么就适合让年轻人去演，他们跟观众有一种天然的联系。我当时就把古兆申说服了，但白老师一口回绝了。他有两个观点：第一个苏昆他不了解；第二个他说我去讲昆曲，昆曲那么美，示范出来万一不太好怎么办？他说：影响我的名声是小，影响昆曲可是大事。后来，我又通过古兆申老师多次和他沟通，非常感谢古兆申老师替"小兰花"们说了很多好话，终于争取到白老师与我们在香港的结缘。

白老师一同意，我马上就从香港遥控苏州，组织人员、选择剧目、进行排练。2002年12月初，俞玖林等4个年轻演员去了香港，白老师一看苏昆还有这么年轻俊美的青年演员，十分高兴，而这些年轻人在白老师四场讲座中演下来，都变成了明星，学生纷纷要他们签名，白老师都看在了眼里。同时，"小兰花"璞玉一样的美也深深打动了白老师。我抓住机会告

诉白老师，我们有一批这样年轻的"小兰花"演员，希望他能到苏州来看看，给他们鼓鼓劲。

韩：面对白老师，后来苏昆又是怎样展示自己的传承责任和信心的呢？

蔡：2002年12月，白老师在上海打电话来说，他要到苏州来一趟，这让我非常兴奋。我自己开车，捧着鲜花，亲自去接他。更重要的是，省、市领导十分重视苏昆的工作，江苏省委宣传部杨成志副部长和苏州市委常委、宣传部周向群部长亲自出面接待了白老师，让他感受到了苏州对于传承发展昆剧的重视。

同时，我们剧院组织了三场演出，把所有的家底亮给他看。一个在我们原来剧院的兰韵剧场，演了最传统的《游园惊梦》和《长生殿》；一个是在我们沁兰厅；还有一个就是我们一直演出的周庄。那时年轻演员因为大大演、天天磨，舞台经验已经有了一定提高，所以白老师连看三天，看得很高兴。我记得很清楚，后来四天在乐乡饭店我全程陪他，天天夜夜谈。当时白老师感到很欣慰，我们还有这批年轻人去传承着昆曲。但他们是一块块璞玉，如何去雕？其次谈得最多的是昆曲的现状、后期发展、经典的传承如何抢救。

我请求他："白老师，您能不能来举旗，给我们做个戏，在实践中抢救？"当时他一口回绝，谦虚地说他是写小说的，只是敲边鼓的人。我说：白先生您一定行，昆曲需要引领者。就在这次的交流中我们达成了几项共识，双方一致认为抢救和保护昆曲，传承是关键，培养年轻演员是关键。白老师说："这些年轻演员你们要好好雕琢。俞玖林的眼神和书卷气是'绝了'，要赶快去拜汪世瑜老师学艺。"汪世瑜老师是浙江昆剧团的团长，当时还很难跨团合作，幸好白老师给我们做了很多工作。于是，我和王芳马上开车带俞玖林去杭州拜见汪老师。白老师还觉得沈丰英眼角有深情的感觉，也建议我们将张继青老师请过来，他还亲自出面邀请。

韩：当时年轻的"小兰花"应该还是比较稚嫩的，昆剧院做了什么努力，让他们能入白老师的法眼呢？

蔡：记得当初白老师回去后，我们天天通接近一小时的长途电话。我们讨论怎样培养年轻人、怎样排戏、怎样请老师，等等。2003年正月初七，一个下雪天，白老师、古兆申老师、樊曼侬老师和辛意云老师，还有

浙昆的汪世瑜老师和省昆的张继青老师一起到我们剧院来，进行了第二次紧密的讨论。我在剧院的小剧场、周庄古戏台和苏州市剧场，又安排了3天16个折子戏给他们看。大家看完的意见是，孩子们的水平还不够，要马上排戏还不行。尤其是汪世瑜和张继青老师，他们一方面为当时昆曲的传承局面着急，另一面也看到了我们这些淳朴的"璞玉"，看见了一种振兴昆曲的希望，但感到必须要有好的老师来带他们，内心的责任感让两位老师加入了我们的团队。正是因为有这样的老师的辛勤付出、昆剧院团队的尽心谋划，加上"小兰花"他们自己的努力，年轻演员们才一天天进步、一天天成长，得到了白老师和大家的认可。

韩：这其中的感人故事很多，我听说是三个月的"魔鬼式的训练"让"小兰花"们脱胎换骨了？

蔡：这三个月的训练的确对年轻演员们的成长起了决定性的作用。7位大师带7名学生，从清晨6点学到晚上，天天如此，训练是非常艰苦的。这样的魔鬼训练是当时汪世瑜、张继青、马佩玲老师的要求，他们决定让这些"璞玉"先进行培训，在完成训练后看成果，再来决定能不能排戏。他们提出了希望，我当然一定要将希望变成现实。而要做成此事，一定要先去找钱，这样才能给年轻人进行培训，否则一切不用谈。当时我的困难是安排预算的时间已经结束，政府不会再投钱，而且，我们另外一个和台湾合作的《长生殿》剧组已经开排，我是在零预算的情况下开展青春版《牡丹亭》的前期工作的。我当时算了一下，请汪世瑜老师、张继青老师，还有教声韵、唱念、笛子等所有全国最优秀的老师进院来，这笔培训费最少需要人民币40万元。从苏昆的角度来讲，这是个机会，没有钱也要筹钱，结果我只能托钵去找企业家。后来，当时的苏州市委常委、宣传部部长周向群非常支持我，解决了第一个难关的费用。后来，三个月日夜苦练，年轻人的表现真的不同了，可以说每个星期都有长进。而我们在每个阶段都向社会和苏州的专家、老师、观众汇报我们年轻人的表现，也请他们一起来会诊。在此过程当中，我们还举行了拜师仪式，首次恢复了磕头敬茶的传统拜师古礼，让年轻人从外形到心灵全部向大师们看齐。事实证明，这样的方式对口传心授的昆曲传承产生了极大的推动力。三个月后，白老师带着他的创作团队全部来看，一看成功了——年轻人果然变样了！这时候我们

白先勇先生和蔡少华碰撞出了令全国关注的"苏昆现象"

觉得这件事有戏了。后来大家一致决定排演《牡丹亭》，还确定了第二年4月在台北首演，于是我们开始进行倒计时排练。

韩：好不容易闯过了最难的时候，下来应该是一马平川了。

蔡：哪儿呀，接下来同样也是挑战。制作目标和客观条件，制作理念和实际材质的差距，都是我们面临的挑战。其中，剧本的编写和舞台总导演的磨合，也花了很长时间。案头本有的内容很好、文字很美，可是在舞台上没有表现。但白老师订下一个原则：尊重古典、尊重艺术家。另外，白老师说：这是演给现代人看的古典剧，我们要从现代人审美的眼光来研究怎样呈现这出戏。我们不断讨论、争吵、各抒己见，最终达成了共识。在整个过程中，白老师起到了旗帜和引领作用。他的引领纲领是以演员为主，尊重经典，尊重汪世瑜老师和张继青老师，要把他们身上的绝活通过青春版《牡丹亭》传承下来。慢慢地，我们对演出这出戏的目标也有了新的认识，我们要做到昆曲演员的传承、昆曲剧目的传承和昆曲观众的传承。一个剧种如果没有新的观众，它只能是没落的艺术。其实，一路走来，我们没有预料到能走到今天，这也证明这条路是没错的，当时我们的

决定是对的。现在随着不断演出以及各种力量的加盟，我们把未来的路看得更清楚了。

韩："青春版"这个概念是怎么提出来的？

蔡："青春版"，当时只是青年人演绎一个青春故事的概念，而发展到后来，"青春版"已经是一种制作理念了。在2003年的青春版《牡丹亭》开排创意会上，我提出："既然是年轻人演绎一个青春故事，那就叫'青春版'吧。"大家都认为不错，一下子就定了，以前包括台湾也没有这个版本，就从我们这里开始。后来"青春版"慢慢发展成我们的制作理念，就是要传达昆曲的青春意味。在这个理念形成的过程中，创作团队里每个老师在关键的位置上都发挥了关键的作用，人才起来了，关注起来了，领导重视了，目标也明确了，优质的资源也传进来了，对苏州文化的宣传也有了。

韩：很多媒体说白老师和您是一见如故，那您觉得这种相见恨晚的背后有什么原因吗？

蔡：其实我出自职业院团，白老师带有文化情怀，是怎么一见如故的呢？我想是双方都在寻找一个点，一个经典文化的时代激活点，而苏昆就是那个点。由于白老师的理想，由于我们团队的踏实工作，由于苏州大环境的支持，大家才能走在一起。我想这缘分的背后，就是昆曲的魅力。因为昆曲，因为苏州领导和团队的支持，我们双方没有理由不努力做。所以，我们和白先勇老师的缘分，真的要感谢汪老师和张老师等很多老师以及很多领导。因为有他们在，所有的挑战都变成了一种过程，我们也在磨合当中找到了和白老师更多的契合点。

韩：时至今日，您怎么看待文化名人对昆曲的传承推广？

蔡：有一点我要承认，没有白老师，不会有苏昆今天这样的局面。苏昆的今天，得益于天时、地利、人和，所以我认为英雄造时势和时势造英雄是相辅相成的。我很怕别人说好像没有白先勇先生就没有昆曲的今天，但的确是白老师促进了今天的昆曲，以前昆曲进校园只是送票，层次太低，白老师加入后，形成了讲座、赏析等高层次的推广，而且一下子进入了海内外的很多知名学府，他的投入、凝聚力、亲和力和号召力，是不可复制的。应该说，白老师是优质资源，而我们用最好的艺术资源配置，让

白老师发挥了最好的效应。当然，没有白老师，也会有其他文化名人关注昆曲，这条路必然是有的，也是必须要找到的，但是效果可能不一样。我认为，不是没了谁昆曲就不行，而是昆曲本身具有被抢救、被传承和被推广的价值，只是以前被忽视，没有被关注。现在时代发展了，人们一定会关注起自己的文化，而在这个点上，白先勇先生出现了，这是苏昆发展的巧合，也是文化复兴的必然。

韩：今年，苏昆的青春版《牡丹亭》即将演满300场，此前，苏昆曾和日本坂东玉三郎合作过"中日版"，在国际上也产生了极大反响，这给我们什么启示？

蔡：不管是"青春版"还是"中日版"，都证明了昆曲的魅力是东方审美的极致，是跨越国际的，坂东就是被昆曲的魅力吸引而来的。在我们和坂东的合作中，他虽然不会说中文，但他的投入感和艺术感染力非常好。他的基本功虽然不如我们的演员，但他的姿态感觉非常到位。作为日本国宝级的人物到我们这儿学习昆曲，他的那种对艺术的崇尚、对昆曲的尊重以及工作态度是值得我们学习的。

中日版《牡丹亭》在中国、美国、法国一演就演了80多场。昆曲是东方审美的标杆，这是坂东玉三郎首次在东京提出的。我想，这是非常对的，我们如果也多几个像坂东玉三郎这样热爱艺术、尊重艺术传承的人，我们的昆曲就会和芭蕾、歌剧一样流传于世界舞台，而不是作为濒临灭绝的非遗艺术。所以，我前一阶段建议在世界一流的大学开设昆曲课程，如果每年在世界上有5个大学开设这样的课程，我们的昆曲艺术就会成为一种主流。现在白先勇先生和我们也在做这些努力，比如美国的伯克莱大学、密歇根大学。我们的战略一定要走出去，让世界一起来认同昆曲魅力。

韩：您认为昆曲传承的核心是什么？

蔡：传承中有一种概念叫原汁原味，当时我提出一个理念：昆曲传承，活态是核心。但是怎么活态传承？传承的本体是什么？应从整个传承发展的过程去学习研究，不去争论。我认为核心就是戏、演员、观众的传承，这是审美观念的传承，是生活方式的传承。这样的传承对艺术来讲是生态的建立，是可持续发展的。联合国《保护非物质遗产公约》也提出，非物质文化遗产的保护一定要有现代价值、现代意义。苏昆，就是要将民

族文化、苏州文化的基因和审美方式融入其中，让人有活态体验的感觉，展现它的音乐美、服装美以及文学本身的美。在这个理念中，昆剧院新院的落成是很重要的一个节点。昆剧院新院是我们一手打造的，也是逐步磨出来的一件作品，凝聚了苏州很多文人的智慧，是城市的文化会客厅，也是苏州人的第二课堂，我们现在的空间每天都要接待很多人，从普通市民到北大、清华的学子，苏州的昆曲就在这样的载体中发挥着作用。

韩：一路行来，真是非常不容易，苏昆创造了很多里程碑式的节点。

蔡：这几年来，我们按照昆曲传承的内在规律和作为发源地的定位特点，始终坚持着一种开放意识，坚持着活态传承的实践，这些事情受到的关注是空前的，市场的占有和认同感也是巨大的，在整个苏昆60年当中，现在的确是遇上了大发展的时机，尤其是最近10年，是吸引年轻观众最多的几年，也是最有成效的几年。通过我们的实践，昆曲，作为苏州的名片和文化传承的模板，也非常好地宣传了苏州。应该说，昆曲今天表演故事的直接功能在削弱，加强的是审美功能和美学体验功能，这一点特别重要，只有抓住了这一点，把它提到一定的高度，昆曲才有发展的可能性。我认为，现在经济发展了，人们生活水平也提高了，我们更要坚守下去，我们的文化是充满自信和希望的，相信未来昆曲一定会成为像芭蕾、歌剧一样的世界主流艺术。

韩：这16年，您过得很忙，但也很充实。

蔡：这16年风风雨雨，现在想起来真是不容易，在传承中坚持开放、在实干中融合创意是我们苏昆这个团队积累下的宝贵财富。在这个实践过程当中，我也接触了很多、学到了很多，这是比较幸运的事情。尽管很辛苦，不过看到今天苏昆这么成功，我认为一切都值了。平心而论，在这样一个平台，身逢盛世，坚持着做一件事，从被动到主动把它变成使命和责任，昆曲前辈的信任和政府的认同给了我很大的动力，我是无比幸福的。但是人的时间是有限的，不断增长的年龄也让我力不从心，我希望苏昆有更年轻的人接起班来，也希望未来有另一种更好的思路和方法，把我们的昆曲继续传承发展下去。

韩：感谢您接受我们的采访。

跋

源远流长　盛世流芳

蔡少华

　　文化是民族的血脉和灵魂，是民族凝聚力和创造力的重要源泉，也是综合国际竞争力的重要因素。党的十八大以来，党和政府高度重视文艺工作，特别是将优秀传统文化的重要性提升到"是中华民族精神命脉，是我们屹立于世界文化之林的坚实根基"的高度。作为昆曲发源地的职业院团，时刻牢记习总书记所强调的"中华优秀传统文化是中华民族的突出优势，是我们最深厚的文化软实力"，在这个伟大时代里，紧抓发展机遇，充分发挥发源地优势，努力践行当代昆曲活态传承实践，以出人出戏带动昆曲传承发展，以昆曲特色形成对外文化交流的独特优势，以活态传承理念打造文化审美标杆。

　　源远流长的太湖水滋养浸润了经典雅致的苏州文化，孕育了清丽典雅的昆曲艺术。"百戏之祖"的昆曲，以其写意诗画、精致典雅的审美特征成为东方审美的标杆，以其杰出的文化价值成为优秀民族文化的代表。江苏省苏州昆剧院，历经60年实践，逐步形成了自己的风格和特色。特别是昆曲被联合国教科文组织命名为首批"人类口述与非物质遗产代表作"之后，在各级政府的高度重视和有力扶持下，充分发挥发源地优势，努力实践剧目、演员、观众的全面系统传承，实现了昆曲保护、艺术生产、人才培养、对外交流、市场培育和文化传承的大发展。荣获全国文化系统先进集体荣誉称号，获江苏省政府集体一等功和二等功各1次、江苏省文化厅集体三等功3次，苏州市集体二等功和三等功1次。在近代昆曲先师"传"字辈

老先生的传承下，我院先后培养了以张继青、柳继雁、尹继梅、凌继勤为代表的"继"字辈，以赵文林、尹建民为代表的"承"字辈，以王芳、陶红珍、吕福海、杨晓勇、邹建梁为代表的"弘"字辈，以俞玖林、沈丰英、周雪峰为代表的"扬"字辈四代演员，如今以徐栋寅、刘煜、徐超、殷立人为代表的第五代"振"字辈演员正在茁壮成长。我院共有14位国家一级演（奏）员。王芳荣获中国戏剧梅花奖二度梅殊荣，优秀青年演员沈丰英、俞玖林、周雪峰获得梅花奖，王芳、陶红珍、吕福海、杨晓勇获得联合国教科文组织颁发的促进昆曲艺术奖，周友良屡获国家级和省级多项音乐创作奖。成功打造了青春版《牡丹亭》、《长生殿》、中日版《牡丹亭》、《满床笏》《白兔记》《玉簪记》《西施》《烂柯山》、王石版《牡丹亭》、《红娘》《白蛇传》《潘金莲》《白罗衫》《南西厢》14个经典品牌剧目，其中多个剧目被列入文化部、财政部"国家昆曲艺术抢救、保护和扶持工程"重点扶持的优秀剧目。青春版《牡丹亭》入选2010—2011年度国家舞台艺术精品工程重点资助剧目，获第4届中国昆剧艺术节优秀剧目奖、第10届中国戏剧节特别荣誉奖、文华优秀剧目奖、第5届江苏省戏剧节优秀剧目一等奖。《长生殿》入选2005—2006年度"江苏省舞台艺术精品工程"。《西施》荣获第3届中国昆剧艺术节优秀剧目奖、中国第8届艺术节文华奖、江苏省第6届精神文明建设"五个一工程"荣誉奖、第10届精神文明建设"五个一工程"入选作品奖。《满床笏》《玉簪记》获第5届中国昆剧艺术节优秀剧目奖。《白罗衫》入选国家艺术基金大型舞台创作剧目。我院常年聘请张继青、汪世瑜、蔡正仁为艺术指导，又聘请华文漪、岳美缇、张静娴、张洵澎、胡锦芳、石小梅、梁谷音、刘异龙、侯少奎、黄小午、王维艰等多位艺术家及本院老师一起

开展传承工程，传承昆曲经典折子戏150余折。

在传承艺术经典的同时弘扬优秀传统文化，探索出民族文化传承的有益道路，致力于推动昆曲走向观众，尤其是走向大学生，以青春版《牡丹亭》为代表的多部大戏，历年来在我国内地和港台地区及国外28所大学演出了105场，创造了校园演出单场观众7000人的纪录。在大学生中间掀起了传统文化热潮，成功地培养了新生代昆曲观众群。我院已开始了昆曲在当代人文教育领域中的实践。参与了北京大学昆曲传承计划、苏州大学昆曲传承计划、台湾大学昆曲新美学课程、香港中文大学昆曲之美课程，昆曲作为正式开设的公选课程走进海峡两岸暨香港的大学课堂。同时以沁兰厅为基地，以苏州市未成年人昆曲教育传播中心为载体，在苏州市政府主导下为苏州市中小学生开设普及性公益演出，8年多来共演出1000余场，20多万未成年人接受近距离熏陶和滋养。

我院努力发挥昆曲艺术在中国文化对外交流中的独特优势，以市场运作方式积极开拓海外市场，至今已于美国、英国、希腊、韩国、新加坡等国完成了70余场海外演出，与我院合作多年的著名华语作家白先勇、日本歌舞伎大师坂东玉三郎，因对于苏州昆曲的贡献卓著获评为苏州市荣誉市民。2009—2012年连续四年以"中国昆曲海外演出"入选商务部、财政部、文化部、国家新闻出版广电总局联合评选的文化出口重点项目，入选2012年度文化部外联局文化产品与服务"走出去"扶持项目。

2015年，被列入苏州市"十二五"规划，确定重点建设的重大公共文化设施项目和市政府实事工程的新院落成并投入使用。苏昆作为城市会客厅，完成了多次重要接待任务；作为苏州昆曲文化分享体验基地，每周五至周日面向市民免费开

放；作为第二课堂，向苏州中小学生开放；同时，定期在中国昆曲剧院进行演出，开设昆曲讲堂定期进行昆曲公益讲座，开设昆曲传承体验空间，进行当代昆曲活态传承展示，让市民体验品味昆曲生活方式。苏昆已成为苏州昆曲传承成果综合展示场所和演出推广平台，在形成聚集效应的同时作用于文化苏州的长远发展。

60载光阴似水，历经一个甲子的奋斗进取，江苏省苏州昆剧院开启了"源远流长、盛世流芳"的昆曲传承发展崭新篇章，我们将以社会主义核心价值观为引领、以建院60周年为契机、以"抢抓机遇、凝聚力量、攻坚克难、持续发展"为指导思想，奉献艺术、传承文化，不负时代重托，勇担历史使命。

后记

这本书，记录的是苏昆60年，写的却也是我的一段情缘。

苏州城北，古城墙之内，有个小地界叫五亩园，苏州人也不是人人都知道，而在中国的昆剧界，却无人不晓，因为那是昆曲的"圣地"。

近百年前，五亩园内的老宅曾办过义塾，后来这些房子被慈善机构用于寄放灵柩。而令人惊讶的是，被人视为静默死地的五亩园，昆剧却在这里，如杜丽娘般"死而复生"。中国第一所昆剧学校苏州昆剧传习所在这里成立，这里培养的"传"字辈，日后成了传承昆曲的栋梁。几十年后，苏州昆剧院又在这里成立，新时代的昆曲大戏在这里拉开了帷幕。

余生也晚，没有赶上传习所的全盛之时，然而，每次走过五亩园，总能感觉那里有着一曲心灵的笛声婉转。因为，这里有着昆曲的过往，也有着苏昆的现在。

这次，我有幸受苏昆蔡少华院长之托，重新梳理钩沉苏昆60年的足迹。记录这60年，是幸福的一件事，更是意义深远的一件事。因为昆剧命运的几起几落，苏昆的传承、坚守和发展，苏昆核心价值的回归，苏昆和城市之间的互动，苏昆以文化自信走向国际舞台，这些视角都和我们这个时代的脉搏和去向紧密相关。

对于60年，我做了一番梳理。试图以苏昆成长为线索，以苏昆人的智慧和眼光为核心，通过经纬结合的方式，凸显当代昆曲的"传承"和"发展"。本书的"情怀"和"入戏"，回顾了苏昆的成长历史、检点了苏昆剧目和演员现状，这样撰写的目的在于凸显苏昆60年中社会政治和文化背景的影响，重点突出了苏昆人自强不息、一心为昆的努力。

全书在前面"情怀""入戏"两部分的总体观照下，后面的"流芳"和"追梦"回看了苏昆60年来以苏州昆剧为支点开展的戏曲传承发展实践，并凸显"青春版"的历史意义、文人学者和苏昆的互动，为昆曲在当代的行走之路提炼苏昆的智慧之道。

"典范"，是苏昆发展和城市定位，乃至与中华文化复兴的深层关系。因为从历史上来看，昆曲的发展和中华民族的命运总是紧紧相连。要完整地洞察苏昆在当代的定位和以后的发展方向，这是必须站立的高度。

"曲韵"，则从苏昆艺术工作者的角度，进入了演员们的60年的心灵空间。复活了昆剧舞台上那些鲜活流动的往事、生命、人和戏。

在写作中，笔者所依据的一方面是案头的历史资料；另一方面则是对苏昆的相关艺术管理人员、演艺人员进行的深度采访。笔者试图从总体和细节方面让读者把握苏昆60年发展的整体面貌，了解和感悟中国优秀传统文化的现状和未来。

本书在写作过程中得到了苏州昆剧院和中国昆曲博物馆的大力支持，"继""承"字辈的老艺术家们也为我提供了部分珍贵的历史图片。此外，钱璎先生、顾笃璜先生和苏昆的部分艺术家也对本书做了审阅和把关。我所在的现代苏州杂志社的丁芸、陈佳慧、杨江波、陶瑾等记者和实习记者徐莺梦、黄欣睿等同志也一起协助我采访五代演员，并整理录音稿件。

我在此一并表示感谢，并祝苏昆未来之路越走越宽广，下一个60年更精彩。

韩光浩

2017年2月16日

参考书目举要

陆萼庭著：《昆剧演出史稿》，上海：上海文艺出版社，1980年版。

顾笃璜著：《昆剧史补论》，南京：江苏古籍出版社，1987年版。

胡忌、刘致中著：《昆剧发展史》，北京：中华书局，2012年版。

徐宏图著：《浙江昆剧史》，北京：中国社会科学出版社，2012年版。

吴新雷著：《二十世纪前期昆曲研究》，沈阳：春风文艺出版社，2005年版。

《中国戏曲志》编辑委员会、《中国戏曲志·江苏卷》编辑委员会：《中国戏曲志·江苏卷》，沈阳：中国ISBN中心，1992年版。

钱璎主编：《苏州戏曲志》，苏州：古吴轩出版社，1998年版。

方家骥、朱建明主编：《上海昆剧志》，上海：上海文化出版社，1998年版。

李晓著：《中国昆曲》，上海：百家出版社，2004年版。

周秦著：《苏州昆曲》，苏州：苏州大学出版社，2004年版。

郑培凯著：《春心无处不飞悬：张继青艺术传承记录》，北京：北京大学出版社，2003年版。

徐渊、桑毓喜记录整理：《宁波昆剧老艺人回忆录》，苏州市戏曲研究室，2002年重印本。

桑毓喜著：《幽兰雅韵赖传承：昆剧传字辈评传》，上海：上海古籍出版社，2010年版。

叶长海、张福海著：《插图本中国戏剧史》，上海：上海古籍出版社，2004年版。

吴新雷编著：《插图本昆曲史事编年》，上海：上海古籍出版社，2015年版。

图书在版编目（CIP）数据

源远流长 盛世流芳：苏昆六十年：全2册/ 韩光浩编著. -- 苏州：苏州大学出版社，2018.9
　　ISBN 978-7-5672-2345-5

　　Ⅰ.①源… Ⅱ.①韩… Ⅲ.①昆曲—研究 Ⅳ.
①J821.9

中国版本图书馆CIP数据核字(2018)第058706号

书　　名：	源远流长 盛世流芳：苏昆六十年（下册）
编 著 者：	韩光浩
责任编辑：	孙腊梅
装帧设计：	吴　钰　沈吉意
出 版 人：	盛惠良
出版发行：	苏州大学出版社（Soochow University Press）
社　　址：	苏州市十梓街1号　邮编：215006
网　　址：	www.sudapress.com
E - m a i l：	sunlamei125@163.com
印　　刷：	苏州工业园区美柯乐制版印务有限责任公司
邮购热线：	0512-67480030　销售热线：0512-65225020
网店地址：	https://szdxcbs.tmall.com/ （天猫旗舰店）
开　　本：	700×1000　1/16　印张：29.75（共两册）　字数：445千
版　　次：	2018年9月第1版
印　　次：	2018年9月第1次印刷
书　　号：	ISBN 978-7-5672-2345-5
定　　价：	180.00元（全2册）

凡购本社图书发现印装错误，请与本社联系调换。服务热线：0512-65225020